台灣設計史

台灣設計策略的演變
Taiwanese Design History

The Development of design strategy in Taiwan 1960-2020

鄭源錦 設計博士 著
by Dr. Paul Cheng

本書對您有什麼影響價值？
What value does this book have for you?

1. 使您瞭解台灣 1960 年至 2020 年代設計演變的關鍵概念。

2. 台灣從建築與廣告設計開端，經工業設計、包裝設計、平面商業設計與視覺傳達設計，及設計創新管理的演變。

3. 使您瞭解台灣首創工業設計的是哪一企業？

4. 台灣的工業設計教育是從哪一學府開端？

5. 台灣為何會創辦全國大專院校新一代設計展？影響力如何？

6. 台灣為何會建立產品優良設計獎 G-mark 標誌？

7. 台北公共電話亭是如何建立的？

8. 台灣的設計是如何踏上國際舞台？

9. 台灣的國家形象是什麼？

10. 使您瞭解 OEM、ODM、OBM 的演進與實質意義？

11. 使您瞭解 ICSID、ICOGRADA、IFI、IDA、WPO、DMI(DIMA)等國際設計組織。

12. 什麼是小歐洲計劃？什麼是台灣的設計五年計劃？台灣的海外設計中心為何要建立在德國、義大利與日本？

13. 台灣鄭源錦於 1989 年起連續兩屆以世界第二高票當選 ICSID 常務理事，台灣魅力何在？

14. 台灣 1995 年主辦 ICSID 世界設計大會，各國設計領袖集會台北，肯定台灣設計組織力，使台灣的設計形象達到有史以來最高峰。是什麼力量讓台灣成功？

15. 文創產業的特色。

16. 台灣不同面向的品牌形象。

17. 改變台灣與世界人類的數位科技之演變與發展。

18. 台灣設計人的願景與設計的未來導向？

19. 大專院校設計相關系所師生對台灣設計史、設計概論、工業設計、包裝設計、視覺傳達設計、設計策略與管理之教學研究參考文獻。

20. 業界產品開發，建立台灣設計風格理念與開發國際市場的參考方向。政府與法人機構服務產業界及建立國際交流的參考模式。

為何要撰寫此書?
Why write this book?
宏觀世界‧發現台灣

1960 年代至今，很少人研究台灣的設計史觀。作者以在台灣企業的設計實務親身經驗，及在外貿協會與企業互動的設計實際體驗，以主觀與因應國際設計互動的宏觀，將台灣的核心價值，建立台灣設計史中。

作者 1973 年參與日本京都世界設計大會，1979 至 1998 年在台灣外貿協會設計中心服務，代表台灣以設計實務、教育與推廣的身份，參加日本、韓國、新加坡、澳大利亞、英國、義大利、法國、德國、奧地利、荷蘭、西班牙、芬蘭、瑞典、挪威、丹麥、南斯拉夫、美國、加拿大、墨西哥等地的 ICSID 世界設計大會研討會。並應邀在世界各國演講，推廣台灣的創新設計策略與價值！

1998 至 2016 年應邀擔任生產力中心的顧問，與台灣設計群至南美古巴參加國際平面設計社團協會大會。建立台灣設計價值，宏觀世界設計演變，讓世界發現台灣。

鄭源錦　敬上　2021.3.

序 preface

台灣從 1960 年代發生工業設計開端至 1995 年，設計推廣在國際上達至頂峰，讓國際設計界認識台灣設計的歷程。我一生的經歷如同台灣設計史，台灣設計的演變在我的使命感下經過，也在各位的面前呈現。

1960 年代，適逢國際工業設計理念與實務進入台灣的開端之際，我於 1966 年 12 月擔任台北大同工學院第一屆工業設計導師。1967 至 1969 年以公費留學德國研究工業設計實務。返台後，承蒙大同公司林挺生董事長的賞識與重用，在大同創立台灣業界首創的工業設計機構。從此，與國際設計界交流互動合作，特別是美國、日本與德國。至 1979 年，大同設計單位之設計陣容達百人，設計力馳名國際。

1979 年 3 月 16 日，經濟部李國鼎部長引薦我至外貿協會，在貿協武冠雄秘書長的支持下，在外貿協會建立了設計中心。協助產業的外銷產品設計，行銷全球。因而，中心與國內外的設計教育界，設計實務界交流互動。中心也無形中在國際設計界成為代表台灣最重要的設計組織。

1979 年 5 月應邀至日本東京，參加亞州設計會議。日本、台灣、韓國、澳大利亞、新加坡、紐西蘭與香港等，成為亞州設計聯盟的創始會員單位。

1981 年貿協團隊創立了台灣全國大專院校新一代設計展、台北國際交叉設計營、台灣設計教育界與產業界的交叉設計營，開拓了台灣產學合作的模式。同時，為了建立台灣優良的設計產品，鼓勵產業界重視優良設計，創立台灣的優良產品設計標誌 G-mark。

1998 年，我轉職到義大利米蘭設計中心擔任總經理之前，此優良標誌影響台灣產業界的產品設計甚大。大同公司、宏碁電腦以及新竹科學園區各企業的新開發產品等，均以榮獲此優良標誌為榮。

1985 年 9 月，應邀至美國華盛頓國際工業設計社團協會大會上演講「台灣的工業設計」。此後每 2 年均在世界各國演講，以「台灣設計策略的演變」為主題，將台灣的設計特色推廣至全世界，包括美國、芬蘭、德國、法國、英國、義大利、荷蘭、瑞典、西班牙、挪威、南斯拉夫、南非、加拿大、古巴、日本、韓國、新加坡、馬來西亞、墨西哥與澳大利亞。

1989 年 9 月在日本名古屋召開世界設計大會時，我代表台灣以世界第二高票當選為國際工業設計社團協會(ICSID)的常務理事，從此台灣的設計進入世界設計界的核心。

1993 年應邀至美國的 Aspen 參加國際研討會，主講「設計的力量與國家」。被邀請的國家為世界五個具有國家設計政策的設計推廣典範，日本、台灣、英國、西班牙、丹麥。美國設計協會資深設計領導群研析五國設計特色，研擬完成「設計白皮書」交給柯林頓總統。這是台灣設計推廣史上值得驕傲的一頁。

1995 年 9 月台灣貿協主辦國際工業設計社團協會大會，全世界頂尖的設計實務與設計教育界專家千人齊集台北。台灣從 1989 年開始經過歷年的設計奮戰，並與德國及澳大利亞競爭主辦權，最後贏得全世界認同，台灣設計界的力量在國際間達到頂峰。

1992 年台灣國立交通大學成立工業設計研究所之時，邀請我到該校演講「台灣設計策略的演變」，2003 年英國倫敦西部的布魯內爾大學設計研究所 (Brunel University, Runnymade Campus, West London, UK)，邀請我至該所演講「台灣設計策略的演變 The development of design strategy in Taiwan」，甚受該校師生歡迎。2004 年國立台灣師範大學成立設計研究所之時，也邀請我到該校演講「台灣設計策略的演變」。隔年，中原大學校友會邀請我在該會演講時，亦以此為主題。

本書從 1960 年代工業設計的誕生，設計教育及設計實務的設計策略演變做為開端

第一、1970年代突破設產銷務分工合作的 OEM 時代，大同公司首創工業設計單位，其組織及設計影響民眾的生活，為產業界建立了設計的基礎。1979 年外貿協會成立設計單位，對全國產業界及設計界影響甚大，並將台灣的設計力量呈現在國際舞台上。

第二、台灣第一個設計品牌推廣協會(Brand International Promotion Association, Taiwan- BIPA)的誕生，以及台灣的小歐洲計劃，建立海外的設計中心，促使台灣開始探討國家的形象，以及形象設計策略的應用。

第三、1995年台灣主辦世界設計大會，為進入世界設計的核心之主要歷程。台灣在設計推廣的奮鬥過程，包括：1973年在日本京都，1980年在墨西哥及法國巴黎，1985年在美國華盛頓，1987年在荷蘭阿姆斯特丹，1989年在日本名古屋，1990年在南非，1991年在南斯拉夫，1993年在英國 Glasgow 及美國 Aspen。

第四、從1991年至2016年台灣在國際平面設計 ICOGRADA 舞台上扮演重要的角色。

第五、台灣文創產業設計之路與設計的未來。均為設計實務與教育，及產業界關鍵性的設計大事。

<div style="text-align:right">鄭源錦　2021 年 3 月於台北</div>

前言 foreword

好書可以改變人的氣質與格局。

看「台灣設計策略的演變」

可以了解你自己出生或成長或生活的台灣做了什麼？

台灣的大專設計教育從哪年開始？

台灣的企業設計組織從哪一家公司開創？

為什麼台灣的設計推廣組織從外貿協會開始崛起？

台灣全國大專院校新一代設計展，

影響設計教育的創新與方向；它創立的動機是什麼？

我們期待的未來如何？

台灣全國設計產業是如何邁入國際舞台？

Good books can improve ones temperament and depth of vision. And by reading this book you will gain new insights on your inspirations.

Where its seed has sown, and how it flowered.

Have you ever wondered when Taiwanese collegial design education began?

Which Firm established the first business design organization?

Why organizations propagating Taiwanese design arose from TETDC-Taiwan External Trade Development Council?

And the motive behind the establishment of a new era of collegiate design exhibitions, as well as the educational consequences of its innovative direction?

What is to be expected?

And how has the Taiwanese design industry broke onto the international stage?

目錄 / 開創篇 Table of Contents/Innovation Articles

本書對您有什麼影響價值 What value does this book have for you？.............................I

為何要撰寫此書 Why write this book?...II

序 Preface...III

前言 Foreword..V

第一章 1960-2020 台灣設計策略的演變

The Developments in Taiwanese Design Strategies from 1960-2020

（一）台灣設計策略的演變...5

（二）設計領域的演變...9

（三）設計教育領域的演變...12

（四）設計哲學的演變...13

（五）五大國際設計社團組織...16

第二章 1960 設計理念與教育及實務的誕生

The Birth of Concept Design Education and Its Application in 1960

（一）1960 台灣設計理念受歐美日影響...23

（二）1964 台灣設計教育的興起...26

（三）1971 台灣企業第一個設計組織的誕生...................................34

（四）台灣設計消失的第一個隨身聽...41

（五）大同與台塑及外貿協會首創運用企業識別體系.....................43

（六）廣告設計與公關行銷公司興起...46

（七）國際型五星級大飯店興起與設計的運用...............................47

第三章 1970 突破設產銷務分工合作的 OEM，邁入工業設計時代

OEM breakthroughs in division of labor in the 1970s and Its transition into industrial design

(一) 1970 設產銷務分工合作的 OEM 模式盛行...51

(二) 1971 大同首創工業設計築夢世界...53

(三) 大同工業設計政策與管理...55

(四) 大同家電產品設計對民眾生活的影響...59

(五) 1970 台灣外貿協會的誕生...93

(六) 1979 台灣外貿協會設計中心的誕生...94

(七) 台灣外貿協會設計中心的組織與功能...96

(八) 1979 年5月亞洲國際設計聯盟的誕生與影響...101

(九) 台灣包裝產業的創新與傳承...103

(十) 台中宏全國際包裝人文科技博物館...119

(十一) 1979 改變消費者與視覺設計的便利商店...124

第四章 1980 提倡原創設計的 ODM 時代

The Advent of Original Design Manufacturing in the 1980s

(一) 1981台灣設計推廣的第一步：

全國大專院校新一代設計展與產業優良設計展

影響台灣全國設計教育與產業設計的創新方向............................127

(二) 1987台灣設計推廣的第二步：

台北國際交叉設計營活動 - 影響台灣全國設計產業界邁入國際化

為台灣主辦 ICSID 1995 TAIPEI 的橋樑...138

(三) 1987ODM 的產生與運動...201

(四) 1985Worldesign 在美國華盛頓舉行..201

(五) 世界四大國際設計組織與設計管理協會.....................................202

(六) 1989 台灣設計五年計畫(The Design Five-Year Plan)...............207

(七) 1986 台灣汽車研發的開端 - 裕隆汽車「飛羚101」...................208

第五章 1990 自創品牌 OBM 與創新價值 Innovalue 的時代

The Birth of Original Brand Manufacturing and Innovalue in the 1990s

(一) 1990 台灣第一個國際品牌推廣協會 BIPA 的誕生..........................213

(二) 1991 產業與教育交叉設計營 - 台灣產學合作的淵源......................228

(三) 1992 台北公共電話亭國際設計競賽 - 40個國家響應......................230

(四) 1992 小歐洲計劃與台灣海外設計中心 - 台灣與世界的橋樑............233

(五) 1990 台灣的國家形象..253

(六) 1996 台灣民主之父與形象策略設計的應用.........................255

目錄 / 傳承篇 Table of Contents/Legacy Articles

第六章 1995 台灣主辦世界工業設計大會 – 進入世界設計核心

Taiwan Hosting of the ICSID in 1995 & Her Entrance into the Heart of World Design

(一) 1973 亞洲第一次世界工業設計大會在日本京都.................................262

(二) 1980 ICSID大會因台灣從墨西哥移至巴黎舉行.................................264

(三) 1985 世界工業設計大會在美國華盛頓.................................265

(四) 1987 世界工業設計大會在荷蘭阿姆斯特丹.................................267

(五) 1988 新加坡與1991馬來西亞國際設計研討會.................................267

(六) 1988 墨西哥國際設計集會.................................272

(七) 1989 亞洲第二次世界工業設計大會在日本名古屋.................................273

(八) 1990 台灣第一次發現芬蘭、瑞典與挪威的設計力量.................................277

(九) 1990 ICSID 設計推廣實務與教育討論會在巴黎.................................281

(十) 1990 南非設計研討會與台灣.................................283

(十一) 1991 ICSID 常務理事會在義大利米蘭舉行.................................289

(十二) 1992 ICSID 世界設計大會在南斯拉夫舉行.................................292

(十三) 1992 ICSID 常務理事會在芬蘭赫爾辛基舉行.................................297

(十四) 1993 世界第一次三合一設計大會在英國舉行.................................298

(十五) 1993 美國設計的白皮書.................................302

(十六) 1993 日本大阪泛太平洋國際設計研討會.................................308

(十七) 1994 義大利米蘭 SMAU 國際電子設計選拔展.................................312

(十八) 1994 西班牙工業設計中心 DDI、DZ 及 CEDIMA.................................315

(十九) 1995 台灣史上第一次主辦世界工業設計大會.................................319

第七章 1996 台灣設計的創新與傳承-持續在國際舞台演進

Innovation and inheritance of Taiwanese design continued evolution in the international arena

(一) 1996 日本北九州國際設計研討會...361

(二) 1996 歐洲設計 - 從英國到荷蘭馬斯垂克.................................362

(三) 1996 ICSID 設計整合研討會在日本名古屋...............................366

(四) 1997 台北舉辦提升產業競爭力國際設計座談會.........................369

(五) 1997 ICSID 世界設計大會在加拿大..371

(六) 1997 日本大阪亞太國際設計研討會..372

(七) 1999 英國 DMU 舉辦台灣國家設計政策研討會...........................377

(八) 2000 ICSID 國際交叉設計營活動...380

(九) 2001 ICSID 世界設計大會在韓國首爾......................................384

(十) 2011 世界三合一設計大會在台北...386

(十一) 2016 世界設計城市在台北...387

第八章 2000 商業設計與世界平面設計大會

Participation in the ICOGRADA and commercial design

(一) 1991 世界平面設計大會 ICOGRADA 在加拿大舉行.......................391

(二) 2007 世界平面設計大會 ICOGRADA 在古巴舉行.........................393

(三) 2009 台灣商業設計發展計畫..399

(四) 2016 台北國際設計活動..416

(五) 2017 台灣視覺設計社團聯合大會...425

第九章　2000 文化創意產業 CCI 的時代
The Cultural Creative Industry in the 2000s

(一) 2001 與 2019 台灣九大財團法人與專業文化

　　車輛、自行車、鞋技、塑膠、精密、石材、印刷、藥技、金屬..................431

(二) 2000 台北捷運的興起與便捷文化.................................455

(三) 2006 台灣高鐵通行連結南北文化...............................458

(四) 2009 台灣高雄舉辦世界運動大會與南台灣文化......................461

(五) 2017 台北世大運的啟示......................................462

第十章　2010 品牌台灣 Branding Taiwan 與優良設計產品多元的時代
Branding and Diversifying Taiwanese Design in the 2010s

(一) 2006 台灣製鞋品標章與品牌的誕生...............................469

(二) 台灣品牌的再復興運動..475

(三) 台灣不同面向的品牌...478

(四) 台灣優良設計獎 G-Mark、國家產品形象獎 Taiwan Excellence.........488

(五) 台灣代表產業與優良設計產品..................................510

第十一章 改變台灣與世界人類生活的數位創新設計科技的時代
The era of digital innovation design technology that changes the human lifestyles around the world

(一) 改變世界人類生活的數位創新設計科技.................................513

(二) 台灣文創產業設計之路.................................528

(三) 台灣的人事物特色.................................561

(四) 台灣的設計教育.................................565

(五) 台灣設計的未來.................................567

(參考文獻) Reference 1.文獻 2.圖片 3.圖表571

(作者簡介) Author577

(感　恩) Thanksgiving579

(版 權 頁) Right page.................................580

探討範圍限制與期待

世間沒有永恆的事情，
惟設計創新與設計史是永無止境，永恆持續的工作！

本研究以工業設計為主，商業設計(平面、視覺傳達、廣告、包裝等)為輔。建築、室內設計、服裝設計等，除非與本研究有重要的關連外，均不在內。

同時，台灣設計策略的演變內容廣深，本研究僅以摘要式探討，謹供設計界相關有研究興趣者參考。尚有許多重要的台灣設計精英與事蹟未紀錄，期待後期研究者繼續發揚光大。

關鍵字：設計策略、台灣、鄭源錦、品牌、國際設計

起步與行動是成功的開端。
台灣於 1960 年代，
即融合歐美亞設計的理念，研究發展成長。

第一章 1960-2020台灣設計策略的演變
The Developments in Taiwanese Design Strategies from 1960-2020

(一) 台灣設計策略的演變.. 5

(二) 設計領域的演變.. 9

(三) 設計教育領域的演變... 12

(四) 設計哲學的演變.. 13

(五) 五大國際設計社團組織.. 16

(一)台灣設計策略的演變

台灣現代設計的啟蒙，從 1960 年開端：

1960 年代－台灣現代設計理念的萌芽

台灣現代的設計在 1960 年代起一直受到歐美與日本的影響很大。

1960年美國有位年輕設計師葛拉帝 Mr. A.B.Girady 到台灣的台北工專 (1997年改為台北科技大學) 等各大學院校演講，提出工業設計及設計的理念，從此工業設計的理念在台灣萌芽。

1970 年代－MIT 與分工合作的 OEM 產銷模式興起

這個時期台灣已邁入 OEM－Original Equipment Manufacturering 的時代，一個專案或一個產品，從企劃、財務、設計、生產、製造、採購與行銷服務，在不同的國家或者地區分工合作的經營模式，稱之為 OEM 的時代，當時因為台灣的製造能力很強；因此 MIT－Made in Taiwan 是這個時代的設計產銷模式。

1980 年代－原創設計的 ODM 運動

因為台灣的設計一直沒有受到歐美與日本等國際界的認知與了解，在 1980 年代，台灣產學界都尚以台灣是製造產品為本份，沒有實際建立台灣的設計與品牌的積極行動。因此，1989 年 6 月玩具公會的崔中理事長與外貿協會鄭源錦處長兩人在台北由外貿協會與玩具、家具、禮品、裝飾陶瓷等四公會，共同實施的第一屆工藝產業交叉設計營會議時，倡導 Original Design Manufacturering，即 ODM 理念，它的宗旨與意義是強調原創設計與設計自主的精神。鄭源錦在歐美亞各地區與國家演講時，均介紹台灣建立 ODM 設計運動的理念，從此 ODM 三個字母散佈到世界各地設計界。

1990 年代－台灣 BIPA 國際自創品牌運動

外貿協會劉廷祖秘書長從美國回到台灣後，很重視設計與品牌形象的功能，積極的與當時外貿協會的鄭源錦處長探討設計與品牌的推動必要性。之後，邀請宏碁電腦的董事長施振榮共同推動品牌計畫，產業界百家參加，建立了台灣國際品牌推廣協會 BIPA (Brand International Promotion Association，Taiwan)，並公推施振榮為 BIPA 協會第一屆的理事長，從此 BIPA 品牌運動便散佈到整個台灣，並直接、間接的傳到海外。

2000 年代－文化創意產業 CCI 運動

台灣國家的行政院長游錫堃先生，於 2002 至 2004 年倡導台灣文化創意產業計畫，英文名稱為 CCI-Culture Creatived Industry，是政府的重大國家政策，執行單位分別由三個重要的機構策劃執行，一為文建會、二為經濟部、三為教育部，此計畫雖然 2008 年結束，然而產業界與教育界仍然不斷的持續研究執行，此案影響教育界、產業界、設計界與政府的政策甚大，尤其是設計教育界的方向。

2010 年代－品牌台灣 Branding Taiwan 計畫

雖然台灣在 1990 年代 BIPA 品牌的運動影響很大，然而到 2010 年代，亞洲的產業品牌中，日本有 7 家，韓國有 2 家已進入世界百大品牌，可是台灣均尚未進入世界百大。因此台灣政府於 2006 年開始，積極推動品牌台灣－Branding Taiwan計畫，推動品牌復興運動協助廠商建立台灣國家級的品牌，以進入世界百大品牌為目標。因此，政府與產業界、設計界與教育界一直均以品牌台灣為努力的目標。

2020 年代－資訊傳播科技 ICT 的時代

台灣已邁入資訊傳播科技 ICT – Information Communication Technology 的時代。2011 年經濟部工業局委請台灣食品 GMP 協會執行 ICT 計劃，台灣的優良食品之包裝上面的 BarCode 條碼，只要使用者用智慧型手機將條碼對焦掃描，上傳至軟體中，即可得到商品詳細的生產等相關資料。

另外 QR Code 二維條碼在日常生活中的應用也非常廣泛，很多人會把一些「秘密」或「通關密語」藏在 QR Code 中，讓其他人直接用軟體或手機讀取裡面的資訊。近來台灣也越來越多廣告上面貼了 QR Code 的圖示，消費者也可以直接用手機上的攝影鏡頭搭配軟體快速取得商品的資訊或網站網址。

QR-Code 其實相當好用，除了可以把數字藏在裡面之外，還可存放網頁的網址(URL)、純文字訊息(Text，支援中文字)或電話號碼(方便人家打電話連繫)，甚至還可以預先寫好簡訊內容與電話號碼，讓對方直接用手機掃描條碼圖示後，直接發簡訊給你指定的電話號碼，中文、英文都可支援。

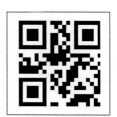

圖 1.鄭源錦手機 QR code 二維條碼

1960	CIT–(Concept design in Taiwan)	設計理念
1970	OEM‑MIT(made in Taiwan)	分工合作與台灣製造
1980	ODM‑DIT (Design in Taiwan)	原創設計與設計在台灣
1990	OBM‑BIT (Brand in Taiwan)	自創品牌與品牌在台灣
2000	CCI‑IIT(Innovalue in Taiwan)	文化創意產業與創新價值在台灣
2010	B T‑Branding Taiwan & MIT	品牌台灣與台灣製品
2020	ICT‑Information Communication Tech.	資訊傳播科技
2030	F D‑Future Design	未來的設計

表 1.台灣設計策略的演變 (鄭源錦 1989 創製，2010 修訂)

2012 年 7 月 1 日起，台灣全國電視全面數位化；有線電視走入歷史。2012 年 1 月 11 日至 1 月 14 日，美國消費性電子大展 CES(Consumer Electronics Show)在拉斯維加斯舉行，是台灣與全球產業界展現優良電子產品的重要舞台之一；台灣華碩 ASUS 平板電腦與宏達電 HTC 智慧型手機，均榮獲 CES 年度最佳創新獎。

面對 2030 年代設計的未來，有三項重要的挑戰目標
1.設計創新與品牌形象
2.資訊多元科技與國際競爭力
3.文化創意產業；探討如何建立台灣的文化創意設計風格。(被國際界認同，屬於台灣自己的創新設計品)。

台灣創新價值，宏觀世界演變。關鍵點在台灣設計教育與國際設計舞台人才的培植與持續成長。

表 2. 台灣設計策略的演變三角圖型 (鄭源錦 1989 創製，2010 修訂)

(二)設計領域的演變

1950 年代，建築設計、廣告設計與美術設計、美工設計與工藝設計等是台灣盛行的時代。1960 年代，建築設計功能擴大，空間規劃設計與室內設計及裝潢產業興起。廣告設計功能擴大後，產生平面與印刷設計。台灣工業設計誕生後，產學設計界對工業設計與美工設計及工藝設計與手工藝設計的意義和功能，做過一番討論。就像 1950 年代國際設計界對建築設計與工業設計的意義和功能，也進行一番討論。工業設計的意義和功能，強調產品的量產；手工藝設計接近藝術創作，工藝設計則可半自動化，半量產化。

1990 年代環保意識抬頭，德國於 1991 年通過「包裝法規」，其綠色包裝功能的實務與理念影響全世界的產學界。綠色包裝強調三點：1.回收再生再用與健康的觀念。2.以最少的材料及印製油墨做適當的包裝。3.結構簡單、形色簡潔、使用方便。

綠色包裝的種類分成三種：

1.運輸包裝 Transport Packaging

1991 年 12 月 1 日起，如箱、桶、罐、大袋等。為避免貨物由生產者至銷售者或消費者途中受損，考慮運輸安全的包裝，稱之為運輸包裝。由生產或銷售者負責回收，並送交再使用或原料再利用。

物品裝卸、搬運、倉儲時，不受落下、拋置、拉動、衝擊、壓縮、氣候變化因水分、溫度、濕度而破損，包括破裂、生鏽、退色、腐敗、乾枯、硬化、變色、萎縮、燃燒、爆炸等，或鼠蟲災害偷竊破壞等保護物品之安全性，又稱工業包裝(Industrial Packaging)。

2.二次元包裝 Secondary Packaging

1992 年 4 月 1 日起，銷售包裝以兩層以上包裝材料做成，有推銷或防盜作用。例如：沐浴乳在塑膠瓶之外再加紙盒、牙膏在軟管之外再加上紙盒、乳酪在塑膠杯之外再加上紙盒。

3.銷售包裝 Sales Packaging

1993 年 1 月 1 日起「銷售包裝」由生產者及銷售者負責回收，送交再使用或原料再利用。以增進產品之視覺效果為主，讓消費者賞心悅目，促進銷售之個體包裝為主，又稱商業包裝 Commercial packaging。商標、名稱、要點說明、公司名稱、色彩、造型、攜帶性、開拆方便性。強調零售方便，包裝作業效率與美觀價值。

2000 年代的設計功能，一方面跨領域、綜合多元化，一方面更專業化、分類更細。因生態環境的需求演變，產業與教育界，與各種設計功能相輔相成，設計領域也隨著生活的需求而擴大。

2010 年代的 3D 印刷功能，則影響各項產業界、學術、設計界。包括：建築、產品設計與日常用品及一般印刷產業。

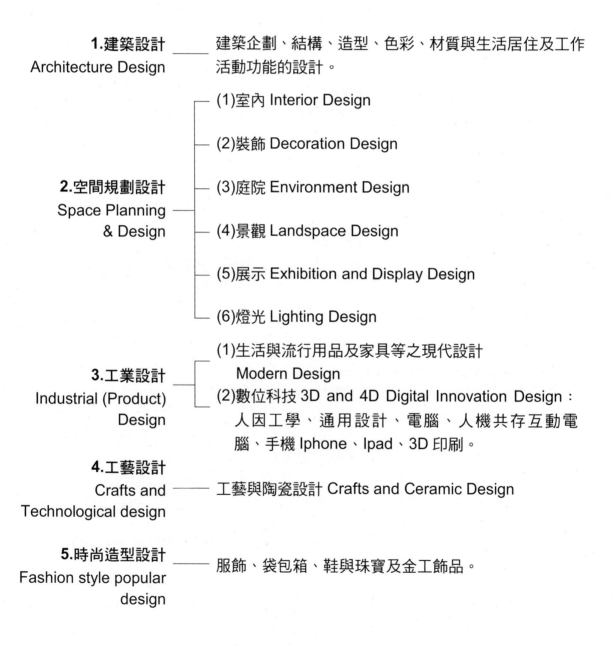

1.建築設計 Architecture Design ── 建築企劃、結構、造型、色彩、材質與生活居住及工作活動功能的設計。

2.空間規劃設計 Space Planning & Design
- (1)室內 Interior Design
- (2)裝飾 Decoration Design
- (3)庭院 Environment Design
- (4)景觀 Landspace Design
- (5)展示 Exhibition and Display Design
- (6)燈光 Lighting Design

3.工業設計 Industrial (Product) Design
- (1)生活與流行用品及家具等之現代設計 Modern Design
- (2)數位科技 3D and 4D Digital Innovation Design：人因工學、通用設計、電腦、人機共存互動電腦、手機 Iphone、Ipad、3D 印刷。

4.工藝設計 Crafts and Technological design ── 工藝與陶瓷設計 Crafts and Ceramic Design

5.時尚造型設計 Fashion style popular design ── 服飾、袋包箱、鞋與珠寶及金工飾品。

表 3-1.設計領域的演變 (鄭源錦 1989 創製，2010 修訂)

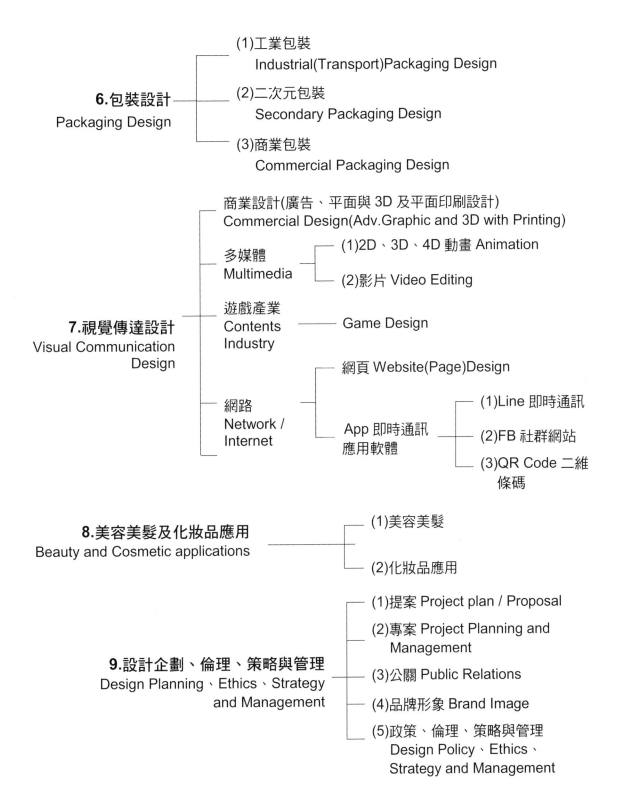

表 3-2.設計領域的演變

(三)設計教育領域的演變

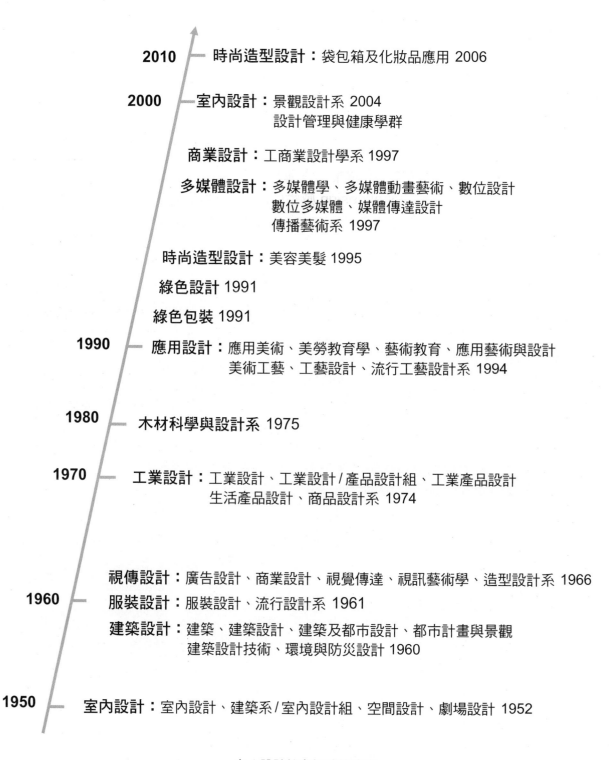

2010 — 時尚造型設計：袋包箱及化妝品應用 2006

2000 — 室內設計：景觀設計系 2004
設計管理與健康學群

商業設計：工商業設計學系 1997

多媒體設計：多媒體學、多媒體動畫藝術、數位設計
數位多媒體、媒體傳達設計
傳播藝術系 1997

時尚造型設計：美容美髮 1995

綠色設計 1991

綠色包裝 1991

1990 — 應用設計：應用美術、美勞教育學、藝術教育、應用藝術與設計
美術工藝、工藝設計、流行工藝設計系 1994

1980 — 木材科學與設計系 1975

1970 — 工業設計：工業設計、工業設計/產品設計組、工業產品設計
生活產品設計、商品設計系 1974

視傳設計：廣告設計、商業設計、視覺傳達、視訊藝術學、造型設計系 1966
1960 — 服裝設計：服裝設計、流行設計系 1961
建築設計：建築、建築設計、建築及都市設計、都市計畫與景觀
建築設計技術、環境與防災設計 1960

1950 — 室內設計：室內設計、建築系/室內設計組、空間設計、劇場設計 1952

表4.設計教育領域的演變

(四)設計哲學的演變

1. 設計哲學的演變簡表

2020	創新設計、品牌形象、文化創意產業
2010	Form follows Emotion 造型追隨感性的設計 電視數位化 (數位化電視、電腦、智慧型手機)
2000	大螢幕、小體積、輕薄 (平板電腦) Emotional design 感性的設計 (蘋果電腦)
1990	輕、薄、短、小 (小家電) 可用的，有用的，想用的 usable, useful, desirable
1980	Function follows Form 功能追隨造型的設計 / 造型好，功能隨之亦好 Form follows Function 造型追隨功能的設計 / 功能好，造型隨之亦好
1970	少即是多 Less is more
1960	自然美學 (電話造型之靈感來自大自然之水滴造型 - 義大利設計) 科技、經濟、美學合一 (電視、家電)

表 5.設計哲學的演變 (鄭源錦創製 2014.11.)

2.設計是介於藝術與科技之間的工作

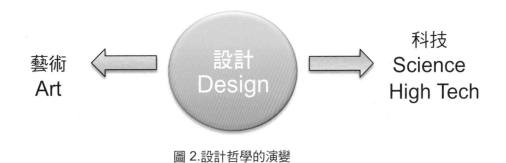

圖 2.設計哲學的演變

3.設計的功能需同時平衡和滿足生產製造經營者與消費者

圖 3.設計哲學的演變

4.設計是綜合美學、技術、經濟的工作

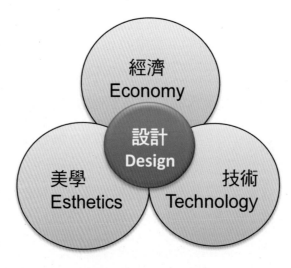

圖 4.設計哲學的演變

5.依據國際工業設計社團協會 ICSID 文獻

　　1959 英國設計學者對工業設計定義：工業設計是一種創造的行為，其目的在決定工業產品之正式品質，所謂正式品質，除外型及表面之特點外，最重要的，乃在決定產品的結構與功能，求得其協調統一，以符合生產者與消費者雙方之要求。

　　2015年國際工業設計社團協會 ICSID (International Council of Societies of Industrial Design)於韓國光州舉辦第29屆大會，揭示了工業設計教育目標與作法新定義：「工業設計是一個戰略性的問題解決過程，推動創新、創業的成功，透過創新產品、系統、服務和經驗，引領更好的生活品質 」。

6.德國 Stefan Lengyel

設計的任務是將文化融入技術開發中，同時考慮：

(1)它符合環保要求嗎？

(2)是社會可以接受的嗎？

(3)它適用於商業量產嗎？

7.好的設計 Good Design

(1)品質與感性及吸引力良好。

(2)使用消費大眾想用與好用。

(3)適合製造與量產。

8.德國 Fritz Frenkler

為什麼你不開發設計，具有每個人都認識肯定屬於台灣人的設計品？

9.義大利 Claudio Salocchi

設計師應該研究自己的文化和自己國家的歷史。

10.美國 Stephen .R. Covey

人需要藉著 IQ、EQ、PQ、SQ，與 Mind、Heart、Body、Spirit 之四項互動的內在能力，隨時充實自己。

11.鄭源錦(台灣設計國際化的舵手)

以意志力與毅力，克服萬難，持續從事台灣設計推廣的長程任務。

Dr. Paul Cheng：Use determination, persistence, and conquer all obstacles, to continue the long-term mission to promote the design industry .

創造優美，舒適與實用的生活用品，滿足人的需求。形色、材質，透過視覺、觸覺、聽覺、感覺等，優美舒適，使用方便。

Dr. Paul Cheng：Design should be focused on creating elegance, comfort, and practical daily-life products, to fulfill one's physical and mental needs, thus improve his or her ideals of life.

12.自然就是美 Natural is beauty

簡潔就是美 Simplicity is beauty、少即是多 Less is more

13.內部的功能好，外觀隨之優美 Form follows Function

外觀優美，內部隨之良好 Function follows Form

14.完美與不完美的設計 Perfect and Imperfect

(1)Perfect：1979 年在日本東京，菲國設計協會理事長用語。

(2)Imperfect：2012 年土耳其國際設計展用語。

(3)設計人喜新厭舊，永遠追求創新。

(五) 五大國際設計社團組織

ICSID	國際工業設計社團協會
ICOGRADA	國際平面設計社團協會
IFI	國際室內設計與建築聯盟
WPO	國際包裝聯盟
DMI	設計管理協會

表6.五大國際設計社團組織

1. 國際工業設計社團協會(ICSID-The International Council of Societies of Industrial Design)

1957 創立於英國倫敦，至 2010 年止，共 50 國 147 個會員參加。參加之設計師超過 150,000 人。

(1)1973 年 ICSID 在(亞洲第 1 次)日本京都舉行。

(2)1979 年在日本東京舉辦亞洲設計會議 AMCOM/ICSID。

(3)1985 年台灣生產力中心 CPC，外貿協會設計推廣中心 DPC/CETRA 台灣工業設計師協會 CIDA 成為 ICSID 三正式會員。

(4)1989 年 ICSID 在(亞洲第 2 次)日本名古屋舉行。

(5)1995 年 ICSID 在台北舉行(亞洲第 3 次)，台灣設計國際化形象達最高峰。台灣的設計第一次被全世界設計人士認識與肯定及讚賞。

(6)2011 年 ICSID 在台北舉行(亞洲第 4 次)。

2. 國際平面設計社團協會(ICOGRADA-International Council of Graphic Design Associations)

1963 年成立，秘書處設在倫敦。1991 年台灣外貿協會設計中心由鄭源錦領隊，參加在加拿大蒙特婁舉行的世界設計大會，成為台灣第一個正式的會員。

3. 國際室內設計與建築聯盟(IFI-International Federation of Interior & Architects Designers)

總部設在荷蘭阿姆斯特丹。1993 年英國與台灣合作在 Glasgow，合辦世界第一次 IFI、ICSID、ICOGRADA 三合一世界設計大會歡迎酒會。

4. 世界包裝組織 (WPO-World Packaging Organization)

世界包裝組織 (WPO) 於1968年在日本發表宣言組成，其宗旨是「促進包裝技能與技術發展，為國際貿易發展貢獻」。由亞洲包裝聯盟、歐洲包裝聯盟、拉丁美洲包裝聯盟及48個國家組織組成，是聯合國工業發展組織 (UNIDO) 的專業諮詢機構，也是聯合國經濟與社會委員會成員。「世界之星」包裝競賽為 WPO 每年固定舉辦的重要活動之一，其目的為促進國際包裝組織間之交流，以提升包裝設計的水準。

(1) 國家級的 (National Star) / 台灣包裝之星 (Taiwan National Packaging Star)
(2) 亞洲級的 (Asia star)
(3) 世界級的 (World Star)

5. 設計管理協會 DMI-Design Management Institute

英國倫敦

美國波士頓

台灣台北，2004 年 1 月成立台灣設計創新管理協會 / 鄭源錦創立 (DIMA-Design Innovation Management Institute)

這五個國際設計組織以國際工業設計社團協會 ICSID 之陣容最大。其產品設計的專業實務，設計的專業教育，以及設計的專業推廣均影響全世界的產學界及設計界。

■ ICSID 歷年設計大會的地點與主題 World Design Assembly

屆/年 Year	主辦地點 Venue	主題 Theme
第 1 屆 1959	瑞典 / 斯德哥爾摩	First Congress 第一次會議
第 2 屆 1961	義大利 / 威尼斯	Towards an Aesthetic for the Invisible Design of Tradition 邁向一個傳統的隱形設計美學
第 3 屆 1963	法國 / 巴黎	Industrial Design - Unifying factors 工業設計－統合因素
第 4 屆 1965	奧地利 / 維也納	Design and the Community 設計與社團
第 5 屆 1967	加拿大 / 蒙特婁・沃太華	Man to Man 人對人
第 6 屆 1969	英國 / 倫敦	Design、Society and the Future 設計、社會與未來
第 7 屆 1971	西班牙 / 巴塞隆納	Seventh Congress 第七次會議
第 8 屆 1973	日本 / 京都	Soul and Material things 精神與物質的事物
第 9 屆 1975	蘇俄 / 莫斯科	Design For Man and Society 為了人與社會
第 10 屆 1977	愛爾蘭 / 都柏林	Development、Identity 發展、識別
第 11 屆 1979	墨西哥	Industrial Design as a Factor in Human Development 工業設計是人類發展的因素
第 12 屆 1981	芬蘭 / 赫爾辛基	Design Integration 設計整合
第 13 屆 1983	義大利 / 米蘭	From Spoon to City,30 years later 30 年後，從湯匙到都市
第 14 屆 1985	美國 / 華盛頓	World Design 世界的設計
第 15 屆 1987	荷蘭 / 阿姆斯丹	Design Response 設計反應
第 16 屆 1989	日本 / 名古屋	The Emerging Landscape - Order and Aesthetics in the information Age 脫穎而出的景色－資訊時代的秩序與美學

屆/年 Year	主辦地點 Venue	主題 Theme
第 17 屆 1991	南斯拉夫/盧比安那	At the Crossroad 在十字路口 The Changes in the world - the world of change 世界的變遷 - 變遷中的世界
第 18 屆 1993	英國/格拉斯哥	Design Renaissance 設計的復興
第 19 屆 1995	台灣/台北	Design for a Changing World - Toward Century 21 蛻變與契機 - 21 世紀設計觀
第 20 屆 1997	加拿大/多倫多	The Humane village 人文的村莊
第 21 屆 1999	澳洲/雪梨	Viewpoints in Time 及時觀點
第 22 屆 2001	韓國/首爾	Oullim - Exploring Design Paradigms 融合 - 探究浮現的設計典範
第 23 屆 2003	德國/漢諾威、柏林	Reflecting Exploring： Design Between Industrial Innovation and Enhanced User Services 反應經濟：產業創新與提升使用者服務的設計
第 24 屆 2005	北歐四城/赫爾辛基、奧斯陸、哥本哈根、哥德堡	The Changing Role and Challenges of Design 變革的角色及設計的挑戰
第 25 屆 2007	美國/舊金山	Connecting'07：connecting to People and to Ideas 連結：連結人與創意
第 26 屆 2009	新加坡	Design Difference 設計差異
第 27 屆 2011	台灣/台北	Design at the Edges 設計交鋒
第 28 屆 2013	土耳其/伊斯坦堡	Design Dialects 設計各地區的語言
第 29 屆 2015	韓國/光州	Industrial design practice and education goals 工業設計教育目標與作法
第 30 屆 2017	義大利/杜林	Achieving The SPGS By Design 以設計實現可持續發展的目標
第 31 屆 2019	印度/海德拉巴	Humanizing Design 人性化設計

表 7.ICSID 歷年設計大會地點與主題

■ ICSID 世界設計城市 World Design Capital

年 Year	主辦地點 Venue	
2008	義大利/杜林(Turin,Italy)	歐洲
2010	芬蘭/赫爾辛基(Helsinki,Finland)	歐洲
2012	韓國/首爾(Seoul,Korea)	亞洲
2014	南非/開普頓(CapeTown,South Africa)	非洲
2016	台灣/台北(Taipei,Taiwan)	亞洲
2018	墨西哥/墨西哥城(Mexico City,Mexico)	美洲
2020	法國/里爾市(Lille Metropole,France)	歐洲

表 8.世界設計城市

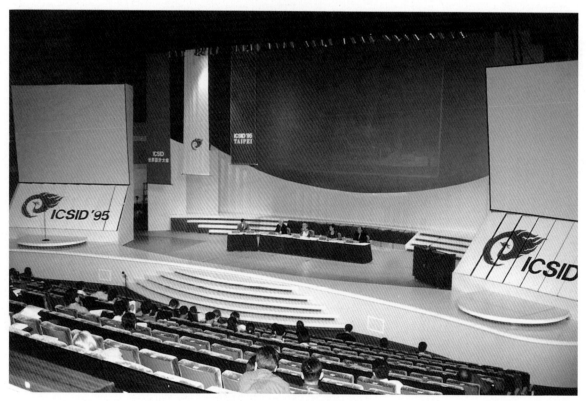

圖 5.ICSID 1995 Taipei

第二章 1960設計理念與教育及實務的誕生
The Birth of Concept Design Education and Its Application in 1960

(一)｜1960台灣設計理念受歐美日影響.............................23

(二)｜1964台灣設計教育的興起.....................................26

(三)｜1971台灣企業第一個設計組織的誕生........................34

(四)｜台灣設計消失的第一個隨身聽..............................41

(五)｜大同與台塑及外貿協會首創運用企業識別體系..............43

(六)｜廣告設計與公關行銷公司興起...............................46

(七)｜國際型五星級大飯店興起與設計的運用.....................47

(一)1960 台灣設計理念受歐美日影響

台灣的工業設計開始於 1960 年代，深受歐洲、美國與日本的影響。在美國安全部門 US.Security agencies 的建議下，台灣行政院工業發展委員會開始計劃設計發展專案，建立了兩個非營利組織。一個是台灣手工藝推廣中心、另一個是中華民國生產力中心。

1.1955 年台灣手工藝推廣中心成立

台灣手工藝推廣中心(Taiwan Handicrafts Promotion Center)的建立是台灣政府努力進行工業設計運動的第一步。該中心建立於 1955 年，並獲得美國經費上的協助，邀請了國外工業設計專家們來台協助設計指導工作。

2.1955 年中華民國生產力中心成立

(1958 年擴大為中國生產力及貿易中心 CPTC)

中華民國生產力中心(China Productivity Center，簡稱 CPC)和台灣手工藝推廣中心(THPC)是同時間建立的，最初是針對中小企業提供指導協助。之後，組織運作擴張，在 1958 年擴大組織，並改名為中華民國生產力及貿易中心(China Productivity and Trade Center，簡稱 CPTC)。貿易推廣部門是設立來增加對國外的貿易發展，及提供支援全國的企業擴展至國外的市場。

1959 年，財團法人中國生產力中心及貿易中心在其貿易部門成立產品改良組(Product Improvement Section)。該組在蕭汝淮(Hsiao Ju-huai)先生的領導之下，曾接受過美國工業設計師葛拉帝(Mr. A. B.Girady)的協助推廣設計案，並持續推展該組的工業設計工作。經 Mr. Girady 的推薦，日本千葉大學(Japan Chiba University，Artistic Conception Development Dept.)藝術理念發展系主任 Shinji Koike 教授，受邀來台灣進行一系列的講座，並環島進行考察行程。在 Koike 教授回到日本之後，提供了他對於台灣已完成的工業設計推廣工作的意見。同時，德國埃森造形大學工業設計顧問約基葛拉森納普(Mr.Jorge Glasenapp)教授，被聯合國派至台灣進行設計輔導工作。

3.1970 年中國生產力與貿易中心，改組為中國生產力中心

同年，中華民國對外貿易發展協會誕生

1970 年，中華民國生產力及貿易中心在經濟部(MOEA)的指令下重新改組。中國生產力與貿易中心(CPTC)的貿易推廣功能改由新成立的中華民國對外貿易發展協會 CETDC 取代。CPTC 因而再改為中華民國生產力中心(CPC)。CETDC 在對國外的貿易推廣時，因為要與日本的對外貿易發展協會 JATRA 及韓國的對外貿易發展協會 KOTRA 相互對應，因此將 CETDC 簡稱為 CETRA。CETRA 之 TRA 是 CETDC 的 T(TRADE 用其前三個字 TRA 構成)。

中華民國對外貿易發展協會是武冠雄先生在當時的經濟部長的支持下創立；武冠雄先生自創立中華民國對外貿易發展協會以來，對我國國內外雙邊貿易與經濟的發展有很大的貢獻。

1979 年 3 月 16 日在經濟部李國鼎部長的鼓勵下，由武冠雄先生聘請大同公司產品設計處的主管鄭源錦先生，在中華民國對外貿易發展協會籌創成立產品設計處，並擔任設計處長。產品設計處在國內之名稱為中華民國產品設計與包裝中心，在國外之名稱為 Industrial Design and packaging center/CETDC。武冠雄先生不僅為台灣對外貿易發展的一代巨人，並熱心支持鄭源錦處長展開對台灣設計的理想，對台灣設計界的貢獻很大。

圖 1.李國鼎部長
圖 2.武冠雄秘書長
圖 3.鄭源錦處長

4.1967 年中華民國工業設計師協會成立

中華民國工業設計師協會(China Industial Designers Association，簡稱 CIDA)於 1967 年 12 月 12 日在台北市中山北路三段的國賓大飯店二樓舉行成立大會。當時之會員以透過中華民國生產力及貿易中心(CPTC)，由剛從國內外完成工業設計訓練的年輕人組成。自 1967 年起，中華民國工業設計師協會貢獻了在工業設計專業的推廣，會員人數逐漸增加，個人會員至 1994 年，從 30 人增加至 130 人，加上團體會員及學生會員超過了 400 人。會員來自於專業設計界、設計教育界及設計推廣界。

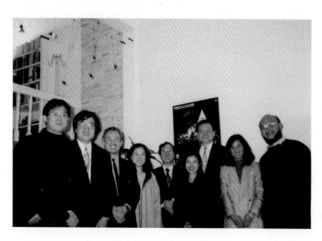

圖 4.鄭源錦擔任工業設計協會理事長(右 3)，深獲工業局黃任佑科長(右5)支持。由右至左為陳立人秘書長、王美款秘書、吳珮涵常務理事、連淑芳副秘書長、廖武藏常務理事、陳文龍常務理事及官政能常務理事。

為了配合 1995 年台灣主辦國際工業設計社團協會(ICSID)，因此鄭源錦當選第
十四屆工業設計協會理事長，此時之設計協會深獲經濟部工業局支持，特別是
何明根副局長、劉瑞圖組長、黃任佑科長的支持，開始提撥經費給予協會進行
產業設計輔導，包括一般的產品及手提包等，結合設計界，提升產業開發設計
力，工設協會的功能，積極發揮力量。當時理監事如下：

常務理事：何明泉、林季雄、官政能、涂棟介。理事：王銘顯、林同利、吳珮
涵、施景煌、陳文龍、陳建男、陳進富、彭剛毅、黃崇彬、廖武藏、廖建福、
潘扶仁、謝牧民。常務監事：闕守雄。監事：莊明振、秦自強、黃振榮、黃連
波。由陳立人擔任秘書長。

1995 年的主要活動如下：
(1)工業設計人才培訓
　　A.德國工業設計研習班 B.珠寶首飾設計
　　C.手提包設計製作 D.綠色設計實務
　　E.家具設計系列 F.設計保護與專利實務
(2)人因工程設計資料之收集，建檔與應用
(3)名人談設計
(4)協會會員與設計業者系列座談

圖 5.工業設計報導

圖 6.陳文龍(中)擔任工業設計協會理事長時，舉辦產
品設計發表會，特別邀請鄭源錦致詞，優秀的陳
立人秘書長對協會貢獻大。

中華民國工業設計協會
Chinese Industrial Designers Association
圖 7.中華民國工業設計協會標誌

1997 年第十五屆由陳文龍擔任理事長。常務理事：李永輝、李朝金、郭介誠、
陳建男。理事：方浩實、王鴻祥、吳珮涵、林群超、林銘泉、施景煌、秦自強、
陳國祥、黃振榮、黃偉基、廖建福、蔡子瑋。常務監事：闕守雄。監事：王申
三、何明泉、彭剛毅、黃連波。

1999 年第十六屆由官政能擔任理事長，設計業務持續發展。

(二)1964 台灣設計教育的興起

1.1964 年專科設計教育－明志工專、台北工專與大同工學院

1959 年，工業設計在台北板橋之台灣國立藝術專校的工業設計開始第一個選修課程，包括專業演講及課程，講師以美國的葛拉帝(Mr. A.B. Girady)為主，他也擔任中華民國生產力及貿易中心的顧問。

1964 年，台灣第一個正式的工業設計學術理論課程是明志工專。(1963 年創校，1999 年改為明志技術學院，2004 年改為明志科技大學)，台塑公司設立的一個教育機構，這是台灣在工業設計教育的開端。之後，各式各樣的學院也開始有了類似的課程，即 1965 年的台北工專(1997 年改為國立台北科技大學)，1966 年的大同工學院(1999 年改為大同大學)。

圖 8.明志科技大學
Ming Chi University
of Technology

圖 9.國立臺北科技大學
National Taipei
University of
Technology

圖 10.大同大學
Tatung University

大同工學院是與大同公司建教合作。大同公司林挺生董事長為了建立大同工學院工業設計科。因此，1966 年 12 月即聘請日本京都造型大學宮島久七教授到大同工學院主持工業設計研習班。一方面針對大同公司設計開發相關之主管與設計工程人員 25 人，講授工業設計理念、實務與色彩計畫，並介紹日本新幹線快速交通工具的功能(台灣則於 2006 年自北部的台北至南部的左營，進入快速交通工具的高鐵時代)。

圖 11.1966 年大同工學院校門

1966 年 12 月，大同工學院準備成立工業設計科，並且要聘請工業設計科的導師，大同工學院特別從外界設計與藝術相關的產業中招考人員。斯時參加考試之人員 40 多人，考題為設計一件「電刮鬍刀機的包裝」，並由日本東芝公司工業設計部派員主考與口試。結果選取 1964 年從師大藝術系畢業的鄭源錦。

當時白天在台北市立成淵中學擔任工藝設計課程之專任教師,夜間在中華傳播設計公司擔任廣告視覺傳達設計的平面設計師。因此,1966~1967 年間,鄭源錦擔任宮島久七教授的特別助理。共同研擬大同工學院工業設計科創立的宗旨、教學目標與課程,教學之重要計畫均在此時奠定。當時,透過日文與英文譯成中文的課程名稱,如 Idea Sketch 構想設計草圖、Rendering 精密設計表現圖,之後一直被引用,影響設計教育的發展很大。

圖 12.鄭源錦 1968 年設計的大同龍鳳電扇。(大同公司上市時,命名為雙喜牌)

工業設計研習班結束後,大同工學院林挺生院長即慎重的正式任命鄭源錦為大同第一屆工業設計科的導師。

那個時候,台灣幾乎沒有正式的工業設計的畢業生,也沒有任何正式的工業設計的文獻,因此,鄭源錦想盡辦法找國內外設計相關的書籍文獻研讀,做為教材。同時,鄭源錦也在大同公司實習,設計電扇、電鍋與吹風機。

1968 年日本東芝意匠部的總務課石橋康道課長,到台灣大同,從產業實務面介紹產品設計的構想發展,即 idea sketch 的意義與設計發展 design development 的方法。

1969 年,日本來大同主持工業設計研習班的是豐口協顧問。1967 年宮島久七離開大同返日本前,向大同工學院林挺生院長(大同公司林挺生董事長)推薦當時 30 多歲的豐口協。他是日本豐口工業設計研究所空間規劃與家具設計的主管。研習的主要項目為基本設計、空間規劃、展覽和照明。大同從公司和學校中,集中有關設計人員 9 位參加訓練;參加之 9 位大同設計人員,包括鄭源錦、王健、關守雄、葉條煌、陳偉忠、張明美、王申三、施健裕、林明雄等;由鄭源錦擔任班主任。這九個人,隨後都在各地不同的機構發揮了力量。

隔年,日本豐口研究所的工業產品設計主管壽美田与市顧問來大同,主要是為大同設計一型電扇,同時主持了一期的工業設計訓練班。

林挺生董事長很欣賞豐口協。1969 年起聘請他為長期的顧問,換句話是終身職的顧問。豐口協顧問每次來台,林挺生董事長均親自接待。不過,林挺生董事長過世以後不久,下一代接手,2007 年,中止了顧問合約。

大同工學院與大同公司建教合作密切,因此,「大同技術」成為大同集團內部的設計技術核心研究資料。「大同半月刊」則自 1949 年創刊,每期萬冊,分送大同消費者,影響力至巨。而當時的明志工專則出版以學術為主的「工業設計」雜誌。對台灣 1960 至 1970 年代的設計教育亦有良好的影響。

圖 13.1967 年大同工學院工業設計科第一屆展覽。鄭源錦(右)為第一屆創辦導師,站在自己設計的大型展示海報前。地點為台北中山北路大同工商教育大樓 2 樓,為大同工業設計科成立最早的辦公室。竺福來(左 2)為電機教授兼工業設計課程。與物理化學教授合影。

2.1973 年大學設計教育－成功大學與大同工學院

國立台灣成功大學建立工業設計系是在 1973 年,為大學水準,以訓練高階工業設計人才為目標、同年大同工學院也開始建立工業設計系的大學課程。

其他大學和學院在後來都提供了在工業設計方面的學位,包括:東海大學、大葉技術學院、雲林技術學院及實踐專校。在研究所的層級部分,1984 年,國立成功大學的機械工程研究所設立了工業設計組。到 1991 年,工業設計研究所才正式的建立。在同一年,台灣又增加兩個工業設計研究所:大同工學院的機械工程研究所及交通大學的應用藝術研究所。1993 年,有 20 多家的學院及大學頒授工業設計的學士學位。40 多種設計相關的課程被提出,如:工業設計、商業設計、美術設計、室內設計、廣告、服裝及都市計畫等。每年約有成千的

學生透過這些學校和課程完成了他們的學習和訓練。

到了 2000 年，已逾 30 所大專院校設有設計科系所，課程包括：工業設計、商業設計(演變成為視覺傳達設計)、室內設計、景觀設計、空間規劃、廣告設計、流行設計、資訊設計、設計趨勢、設計策略與管理等。每年約有 4,300 位設計科系學生畢業。

圖 14.1969 年大同 9 人小組接受工業設計教育訓練。鄭源錦介紹其設計的大同電鍋構想圖，參與者張明美(左 1)、葉條煌(左 2)。
圖 15.鄭源錦發表其設計的大同電鍋構想圖

3.2000 年台灣設計教育普及

1970 年代,台灣的設計教育機構,主要是北部的大同工學院、銘傳商專、國立台北工專、國立板橋藝專、實踐專校與中原大學。中部的國立台中技術學院、東海大學、南部的國立成功大學。

台灣的設計教育在制度開放後,專校變為技術學院,技術學院紛紛發展改為科技大學,設計的功能擴大,青年就學機會幾乎已至百分之百。到了 2000 年代後,台灣一些大學不僅設計碩士班普及,同時,也有夜間與週末及週日之碩士班。並且,開始建立博士班,如台南成功大學、雲林科技大學、台北科大、新竹交通大學、中壢中原大學與師範大學及大同大學等,博士班研究生逾百名。

2005 年大同大學開始招收 3 名博士生,2006 年又增為 5 名,至 2010 年增加為 15 名。

4.2013 年大學設計教育

至 2013 年,從參加台灣全國新一代展的大專院校可知設計教育的普及性。成立設計相關科系的主要大專院校 81 所如下:

1 崇右技術學院	商品設計系、時尚造型設計系、視覺傳達設計系、數位媒體設計系	台北
2 佛光大學	產品與媒體設計學系	台北
3 亞東技術學院	工商業設計學系、材料與纖維系、流行織品設計組	台北
4 國立台灣科技大學	工商業設計學系	台北
5 國立台灣師範大學	工業教育學系(室內設計組)、視覺設計學系	台北
6 國立台灣藝術大學	工藝設計系、視覺設計學系、圖文傳播藝術系、多媒體動畫藝術系	台北
7 國立台北科技大學	工業設計學系	台北
8 國立台北教育大學	造型設計學系、數位科技設計學	台北
9 中華科技大學	建築工程學系(室內設計組)	台北
10 大同大學	工業設計學系、媒體設計學系	台北
11 台北實踐大學	工業產品設計學系、服裝設計學系、媒體傳達設計學系	台北
12 醒吾技術學院	商業設計經營系、時尚造型設計系、數位設計系	台北
13 台北城市科技大學	數位多媒體設計系	台北
14 台北海洋技術學院	多媒體與遊戲發展科學系、視覺傳達設計系	台北
15 德明財經科技大學	多媒體設計學系	台北
16 聖約翰科技大學	數位文藝學系	台北
17 輔仁大學	應用美術學系 (視傳、電動、室設、金工)、織品服裝學系	台北
18 世新大學	圖文傳播暨數位出版、數位多媒體設計學系	台北
19 中華科技大學	數位多媒體設計組	台北

20 黎明技術學院	創意產品設計學系、數位多媒體系	台北
21 致理技術學院	多媒體設計學系	台北
22 明志科技大學	工業設計學系、視覺傳達設計學系	台北
23 景文科技大學	視覺傳達設計系	台北
24 華梵大學	工業設計學系	台北
25 文化大學	廣告系	台北
26 銘傳大學	商業設計系、商品設計學系、建築學系、數位媒體設計學系	台北
27 東南科技大學	創意產品設計系、數位媒體設計系、室內設計系	台北
28 華夏技術學院	室內設計學系、數位媒體設計學系	台北
29 中國科技大學	室內設計系	台北
30 德霖技術學院	空間設計系	台北
31 南亞技術學院	創意流行時尚設計系、建築系、視覺傳達設計系、數位媒體設計組	桃園
32 元智大學	資訊傳播學系 數位媒體設計組	桃園
33 長庚大學	工業設計學系	桃園
34 中原大學	商業設計系、室內設計系	桃園
35 萬能科技大學	商業設計系、商品設計系、數位多媒體設計	桃園
36 龍華科技大學	多媒體與遊戲發展科學系	桃園
37 國立新竹教育大學	藝術與設計學系	新竹
38 玄奘大學	時尚設計學系、視覺傳達設計系、數位媒體設計學系	新竹
39 中國科技大學	視覺傳達設計系、數位多媒體設計學系	新竹
40 國立聯合大學	工業設計學系	苗栗
41 育達商業科技大學	時尚造型設計系、多媒體與遊戲發展科學系	苗栗
42 國立台中科技大學	商業設計系、室內設計系、多媒體設計學系	台中
43 東海大學	工業設計學系、建築系	台中
44 修平技術學院	數位媒體設計學系	台中
45 嶺東科技大學	科技商品設計系、流行設計系、視覺傳達設計系、數位媒體設計系	台中
46 台中亞洲大學	創意商品設計系、時尚設計系、視覺傳達設計系、數位媒體設計系	台中
47 朝陽科技大學	工業設計學系、視覺傳達設計系、室內設計系	台中
48 明道大學	時尚設計系、數位設計學系	彰化
49 大葉大學	工業設計學系、視覺傳達設計系、造形藝術學系	彰化
50 建國科技大學	空間設計系、商業設計系、數位媒體設計學系	彰化
51 南開科技大學	文化與創意設計系	南投
52 環球科技大學	商品設計學系、公關事務設計系、視覺傳達設計系	雲林
53 國立雲林科技大學	工業設計學系、創意生活設計學系、建築與室內設計系、視覺傳達設計系、數位多媒體設計系	雲林
54 虎尾科技大學	多媒體設計學系	雲林

55 環球科技大學	商品設計學系、公關事務設計系、視覺傳達設計系	雲林
56 南華大學	創意產品設計學系、應用藝術與設計系、視覺藝術系	嘉義
57 稻江科技管理學院	應用藝術與設計系、動畫遊戲設計系	嘉義
58 嘉義大同技術學院	視覺傳達設計系、婚禮企劃與設計系、數位媒體設計系、時尚造型設計系	嘉義
59 崑山科技大學	視覺傳達設計系、空間設計系	台南
60 國立成功大學	工業設計學系	台南
61 南台科技大學	創新產品設計學系、視覺傳達設計系、多媒體與電腦娛樂科學系	台南
62 台南應用科技大學	商品設計學系、室內設計系、服飾設計管理學系、時尚設計系、視覺傳達設計系、多媒體動畫學系	台南
63 台南康寧大學	時尚造型設計學系	台南
64 遠東科技大學	創意商品設計與管理學系、數位媒體設計與管理學系	台南
65 台灣首府大學	商品開發與設計學系	台南
66 南榮技術學院	室內設計系、數位媒體應用系	台南
67 興國管理學院	時尚設計與創業學系、網路多媒體設計學系、珠寶學系、文化創意與觀光學系	台南
68 長榮大學	媒體設計科技學系	台南
69 國立高雄大學	傳統工藝與設計學系	高雄
70 樹德科技大學	生活產品設計學系、室內設計系、流行設計系、視覺傳達設計系、數位科技與遊戲設計學	高雄
71 東方技術學院	流行商品設計學系、室內設計系、美術工藝系	高雄
72 高雄實踐大學	服飾設計與經營學系、時尚設計與管理學系	高雄
73 樹德科技大學	流行設計學系	高雄
74 和春技術學院	商品設計學系、流行時尚造型設計學系、多媒體設計學系	高雄
75 高苑科技大學	建築系(室內設計組、建築設計組)	高雄
76 正修科技大學	數位多媒體設計系	高雄
77 國立高雄師範大學	工業設計學系、視傳設計系	高雄
78 國立屏東科技大學	木材科學與設計系、時尚設計與管理系	屏東
79 美和科技大學	珠寶系	屏東
80 高鳳數位內容學院	流行工藝設計系、行銷創意設計系、數位娛樂創意系、數位動漫設計系、數位影音設計系	屏東
81 大仁科技大學	數位多媒體設計	屏東

表 1.至 2013 年台灣大專院校設計相關系所 (鄭源錦編製 2014 年 11 月)

1960 至 1990 年代，台灣的設計教育主要範圍在於工業產品設計。2000 年代，平面多媒體、視覺傳達的設計則越來越重要，走入多元文化、多元途徑設計的時代。2010 年代，大學設計相關科系的錄取分數逐漸提高，要進入設計科技研究所的年輕人也越來越多。因此，設計部門的大學教育便相當重要，教師的教學方法首重引導年輕人走向成功的設計之路；研究所方面，各校的走向不同，有些研究所強調生活設計，有些強調藝術路線，成果發表多以論文為主，有些研究所以創意設計與文化創意設計為導向。

進修最好把握年輕的時代。大專畢業最好即進修研究所碩士學位，碩士畢業後即進修博士學位。因為年輕時代學習力強。年紀大時，必須具有研究精神，還須要有堅強的耐力與毅力。在進修碩士學位的時候，即可考慮搭配工作的機會。在進修博士學位之時，工作的機會較多；可以一邊工作，一邊進行研究。

同時，學生如何選擇適合自己的教師，與教師對學生的尊重更是相當重要的一環。教育需重視設計的倫理，設計的倫理為設計人在職場上做人做事的工作規範；而關於著作權議題，學生不隨意抄襲網路或是同學作品，教師在未註明資料來源時，也不隨意使用學生的作品，這些都是維繫師生關係的重要倫理關鍵。

優秀的設計人才應該具備的基本條件為：企劃、設計、表達、管理的能力。表達能力則包含書面及語文(母語與國際通用語文)能力，同時俱備此四種條件的設計師，可謂傑出的設計師；而設計專業、設計推廣、設計教育、設計政策等四種不同領域，可依照專長各別走向自己的道路。在設計的專業條件與專案分析研究的能力皆具備後，才能成為被需求的設計師。

5.年輕人前往國外研修設計之路甚廣

至 2010 年，設計師進修回國就職時，由於台灣求職要求俱備學歷證件，英美語系國家對台灣年輕人來說，較容易取得所需之學歷證件，其他語系國家證照一方面取得較費神，另方面，國內對此學歷之認證過程也較費時。

提到鼓勵年輕人前往進修的國家，英美語系的美國、英國，歐語系的德國，或是擁有特殊設計教育的國家，如荷蘭、法國、義大利、北歐(芬蘭、丹麥、瑞典)、日本、澳大利亞、南非等，均為值得研修設計之地。

若想學習設計的科技與商業市場的運用，可到美國；想學習設計的理念、哲學與方法可到英國；學習設計實務與理論可到德國；學習歐洲自然構想的設計可到荷蘭；學習傳統的設計文化、流行設計與科技設計可到法國；學習設計的活潑創意與材料應用，可到義大利；想學習利用原始材料創造自然健康安全的生活設計，可到北歐；而日本由於明治維新起，引進歐美外來文化與設計理念，

為歐美與東方設計特色之綜合體。各地區都擁有不同的特色，年輕學生可先瞭解自己的意向，選擇適合自己方向的國家進修。

(三)1971 台灣企業第一個設計組織的誕生

1971 年大同公司成立工業設計課，為台灣企業首創之設計組織，由留德回國之鄭源錦籌創，並擔任課長。1970 年代適逢國際工業設計興起之際，大同林挺生董事長接受日本豐口協顧問建議在大同設立工業設計課，並由大同產品開發處王友德處長推薦在德國埃森造型大學留學的鄭源錦回國籌創大同公司的工業設計課。這就是台灣企業界第一個工業設計組織，大同董事長林挺生重視日本人與德國人的工作精神，尤其重視德國的工業設計。

圖 16.曹永慶(左)、日本豐口協顧問(中)、鄭源錦。

鄭源錦留德回大同，並且推薦德國同學 Helge Hoeing 來台灣大同公司工業設計課擔任設計組長。因此，鄭源錦深獲大同董事長林挺生重視與重用。此時，大同公司的工業設計有下列 5 項的特色：

1.台灣企業界第一個工業設計組織

鄭源錦負責企劃開發設計大同重要「機種」的產品(包括：TV、音響、電扇、冷氣、家電、及開發新產品)。大同產品設計榮獲國內優良設計獎及美國優良設計工程獎。

2.台灣企業界第一個國際型的工業設計組織

德國福克旺造型大學工業設計畢業的德國人何英傑先生(Mr. Helge Hoeing)與荷蘭人歐義斯先生(Mr. Jerry Aoijs)應聘來大同擔任設計師。何英傑負責設計 TV，歐義斯負責設計高級音響。

接著，美國機械工業設計師甘保山先生(Mr.Sam Kemple)來函給大同董事長林挺生，希望到大同擔任工業設計師。在大同工業設計課任職後，與主管鄭源錦緣份佳、關係良好，負責設計洗衣機、棉被烘乾機等產品。

之後，日本工業設計師川義信先生亦自行來函，希望在大同擔任設計師，任職後在大同負責設計音響。

大同公司設計人員，自 1971 年鄭源錦由一人至 1979 年 3 月已有 100 人，不僅台灣企業界首創，陣容亦最大。為台灣企業界第一個設計陣容國際化的工業

設計組織。當斯時,大同公司有不少優秀的高階主管,例如:陳錫中擔任總公司板橋廠的總廠長,王友德擔任產品開發處處長;而陳兩成擔任總公司業務協理。對公司產品開發與生產以及行銷業務執行,具有關鍵性的影響力。

圖 17.日本豐口協(右 1),鄭源錦,日本壽美田与市(左 2),大同駐日本東京代表(左 1)。

圖 18.大同林董事長(左 5),甘保山(左 4)及夫人(左 3),由右至左為曾坤明、王友德、林昭陽、陳錫中、鄭源錦、徐佳興。

圖 19.1971 年大同公司舉辦的工業設計訓練班。第一排中間穿黑西裝的為林挺生董事長。右起,陳兩成業務協理、陳錫中協理(家電廠總廠長)、鄭源錦。左邊為日本壽美田与市顧問、王友德開發處處長、林永弦主任(教育訓練中心)。其餘均為大同公司第一代設計師。包括:劉禎裕、施呆、雷忠正、施健裕、黃龍溪、李宇成、田覺民、陳昆山、蘇服務、朱邦雄、魏朝宏、簡森雄、溫世傳、高長漢、陳遠修、陳吉明、汪經宗、王中仁等。

大同公司工業設計部門優秀的工業設計人員很多。例如：賴三槐(擅長創新設計產品)，朱邦雄(擅長家電設計)，高長漢(擅長電視機構設計)，李宇成(擅長電視創新設計，對大同公司彩色電視的設計，有很大的貢獻)，傅全垣(擅長小家電設計)，蘇服務(擅長各類的電視機設計)，郭利成(擅長電視的創新設計)，雷忠正(擅長各類商品設計)，黃龍溪、簡森雄(擅長電視設計)。而陳吉明、陳遠修、施健裕、陳昆山(則擅長冰箱、洗衣機與家電設計)。另外，朱陳春田則為大同總公司各類產品的包裝設計專家。此外，王健(擅長商品設計)、田覺民、施呆、魏朝宏(擅長商品平面設計，也擔任大同工學院工業設計科前五屆的導師)。同時，大同公司產品設計均由自行設立的模型製作工廠製作，優秀的模型製作負責人為陳添富。

圖 20.1971 年大同公司工業設計課之工業設計及模型製作人員。
圖 21.1973 年大同公司，工業設計課改組為工業設計處。人員除了設計師外，也包括了模型製作人員共百人。此照片為部份之人員。

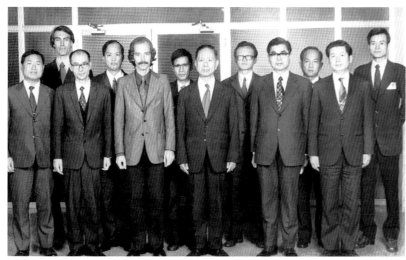

圖 22.
林挺生董事長(第一排中間)歡迎德國工業設計師 Mr.Helge Hoeng(林董事長左邊)。第一排左起,陳世昌處長,鄭慶招協理,林昭陽教務長(林董事的右邊,第一排),王友德處長。後排右起,鄭源錦處長,蕭本龍主任,曾坤明經理(大同家電設計部),賴永川處長,陳錫中協理,美國產品機構設計工程師 (1972 年)。

圖 23.
大同工業設計課人員。黃无忌(左),施義雄(左2),Helge Hoeng(左 3)(1972 年)。

圖 24.
美國工業設計師甘保山 (Mr. Sam Kemple)設計完成的棉被烘乾機油土製作模型,與鄭源錦處長討論 (1978)。

3.台灣企業界第一個國際設計實務與學術研究交流的組織

1970年代鄭源錦即負責大同公司整體設計部門業務：包括大同公司、大同產業技術委員會、大同工學院設計學術委員會，產學合一。鄭源錦也積極在大同技術專刊介紹國際設計資訊，包括德國 Braun 之設計，以及日本 Sony 的設計。大同公司與日本豐口設計研究所、東芝公司產品設計組、GK 設計研究所、美國 Design West 等合作。德國 Braun 公司 Mr.Krutein 來大同洽產品設計合作(1974年3月)；日本東芝 TV

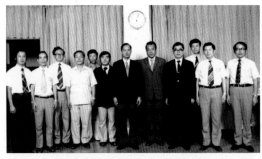

圖 25.日本吉岡道隆教授(右 5)訪問大同大學，(右 1-4)徐佳興、王友德、鄭源錦、林昭陽，(左 1-4)廖武藏，陳吉明，曾坤明，高敬忠、陳錫中(中)。

設計主任藤井潔(1976年5月)，日本吉岡道隆教授(1976年9月)至大同交流。德國設計顧問 Mr.Frank Sander(1976年8~10月)，德國 Wuppertal 大學 Prof Odo Klose(1977年3月)亦前後來大同主持設計研討會與 Workshop。Mr.Manfred Deffner(德國 Bremerhaven 設計師)1977年來大同洽設計合作。德國 Bielefeld 設計師 Mr.P.H.Muller(1978年)，來大同洽合作，Dieter Eggert(德國 Offenbach University 大學研究生)於1978來大同進行設計研究。

4.台灣企業界第一個代表民族工業的產品(台灣國貨)

大同公司生活用品多樣化，產品機種包括：電鍋、電扇、冰箱、冷氣、家電、音響，及電視機。

(1)台灣企業界第一個電鍋

東方人因米食需求而誕生電鍋。大同設計的電鍋，於 1960 年大量行銷台灣並普及世界。

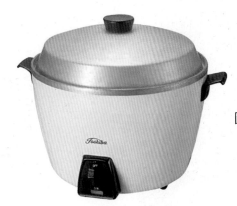

圖 26.日本東芝電鍋，1955 年由岩田先生設計

圖 27.大同公司的電鍋

A.第一台電鍋 / 白色：白色的色彩適合於任何大或小家庭，及各種空間環境中使用。

B.台灣婚嫁用 / 紅色：為了配合台灣新婚家庭的使用，大同電鍋開始推出紅色系列，代表喜慶。(日本、德國之婚嫁用白色系統，因為日本與德國認為白色為純潔色彩)。

C.環保 / 綠色：為了節約能源與環保的環境，大同電鍋又推出環保的綠色系列。

D.銀灰金屬色：由於科技的時代，銀灰色變成科技的象徵色彩。因此大同又推出銀灰色系列的電鍋。

2000 年代，大同電鍋創新設計銀灰色的機種與革新把手。也獲得德國 IF、Red Dot 設計獎。但是銷路並不好。消費大眾仍然喜歡原創的白色、綠色系列。比較具有溫馨的感覺。

1960 年代，大同電鍋不僅提供家庭使用，機關或飯店亦喜歡使用。由於大同電鍋煮飯或煮菜均適用，操作簡便，因此多年來台灣到海外的留學生均會攜帶大同電鍋出國。

(2)大同電鍋的啟示，人因需求而開發創新產品

2013 至 2014 年間，大同公司推出全不鏽鋼電鍋 TAC-11KN (11 人份)、TAC-06KN (6 人份)兩種，特色是全鍋採用高級不鏽鋼材質、具保溫切換開關、免拔插頭、雙重包覆電源線、雙重安全保護、煮飯 / 粥、蒸、滷、燉多用途 (Multi-Funtional Cooker)。透過經濟部標準局 ISO-9002 國際品質保護標準認證。

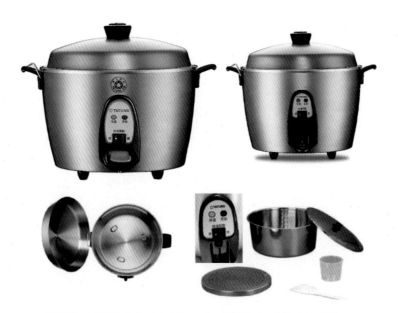

圖 28.大同公司 2013~2014 年間推出全不鏽鋼的電鍋

這種全不鏽鋼電鍋，強調內外部都是用不鏽鋼，做出來的食物對人體比較健康，然而，不鏽鋼的色彩之視覺效果，很冷酷，雖具有科技感，但是與以前的白紅綠顏色比較的話，不鏽鋼的色彩在視覺效果上，顯得非常的冷酷。雖然如此，因為強調煮出來的食物健康無害，因此，仍然受消費市場的歡迎。

2014年1月大同公司95週年慶之際，推出新款大同時尚寶石紅奈米陶瓷電鍋(TAC-11KA-JR)外殼採用高亮面紅寶石的深紅色烤漆，金屬質感處理。內鍋則採用複合性的材質製成。電鍋消費市場上，因受到大同的影響，2000年代起台灣市場上出現各種品牌的電鍋，甚至國外的電鍋也加入台灣市場競爭，市場競銷劇烈，產品形色與功能持續創新。

圖 29.2014 年 1 月大同 95 週年慶，推出時尚寶石紅奈米陶瓷電鍋

(四)台灣設計消失的第一個隨身聽

1970 年代台灣第一個隨身聽創新作品，大同公司的創新迷你收音機誕生，由鄭源錦設計，並申請通過新式樣 5 年專利。

原為全球第一個隨身聽，因行銷研判不準，而在世上消失紀錄。業務主管意見短視，認為迷你音響在大企業利潤小，如轉為贈品又浪費，因此未生產行銷，大同因而消失良機，隔年日本隨身聽問世。

圖 30.大同迷你收音機塑膠模型

1.設計動機

大同產品電機開發處陳兩嘉處長，剛從美國研究回台灣。拿著一台小型的收音機機件，到大同工業設計課。要求開發設計一台最時尚新型的迷你型收音機。斯時，剛從德國留學回來的鄭源錦課長，決心設計一件最時尚，受市場歡迎的新型迷你收音機。

2.設計構想

甚麼是最時尚、最受市場歡迎的優良迷你音響呢？

(1)最柔和的造型，並且適合手掌握的音響，是否可以從日常用的彎彎香皂作思考呢？

(2)科技的時代，摩托車手的頭盔，以及太空人的頭盔，是否可以思考，轉變為現代時尚科技的形象呢？

(3)造型完成後，產品是否可以直立或放在桌子上？是否可以手握？
是否可以掛在身上？音響的出口孔，如何配合造型並且音質好？

(4)開關是否配合造型，亦用圓形造型？

(5)產品完成後，以何材料製作最適當？推出幾種色彩計畫，可以提供消費者選用，並且製造成本最低？

3.功能

(1)整體圓弧造型，喇叭音響出口孔及右上角之開關均配合圓形之造型。右上端之大小圓眼可供選台，使用方便，外觀時尚摩登。

(2)三種色彩計畫，朱紅色、天藍色、黃色。配合塑膠外殼製造，可供消費者選擇。

(3)外觀與機件吻合，音質佳。

(4)產品背面，配有金屬製掛夾。適合掛在褲袋上、夾克口袋上，連天線可以接耳機，多功能用途。

(5)本件產品，獲新式樣專利五年。

適當的形色設計，要在適當的時機推出市場。好的創新要好的行銷決策配合。

圖 31.大同迷你收音機掛在褲帶上
圖 32.大同迷你收音機掛在褲帶上的近照

(五)大同與台塑及外貿協會首創運用企業識別體系

1960 年代,大同公司與台塑公司是台灣最早自創品牌,並將品牌首創運用於企業識別體系(CIS - Corporate Identity System)的主要企業。

1.大同公司

林挺生董事長領導的大同公司的商標,紅色為核心,並以放大縮小的方法,運用到企業上各系列產品,包裝與印刷,同時,辦公大廈內外、室內或戶外廣告與交通工具,以及大同寶寶、禮品等,均發揮形象統一的效果。

大同公司的企業則以草綠色為企業標準色。可從大同標準電扇表現出來。草綠色表現在企業或各種產品上,不僅合乎環保理念,對大眾的眼睛視效具有保護優點。

圖 33.大同公司的企業品牌與展覽一角

2.台塑公司

王永慶董事長領導的台塑公司,以聯合標誌發揮其台塑集團的統一形象與效果。如台塑、南亞、長庚醫院、長庚大學、明志工專(科技大學)等,鮮藍色為核心,並以波浪式之曲線構成聯合標誌。上下端之弓形曲線,則可單獨構成一個標誌使用。台塑關係企業(亦稱台塑集團),於 1954 年創立之福懋公司,1957 年更名為台灣塑膠工業股份有限公司(簡稱台塑)。創辦人王永慶於 2008 年 10 月 15 日逝世。

圖 34.台塑公司企業的聯合品牌

圖 35.
長庚企業之長庚醫院生物科技標誌,1999 年 10 月,成立「長庚生物科技公司」,投入健康生技產業。

3.外貿協會

1970 年代半官方的財團法人組織,運用企業識別體系,以武冠雄秘書長領導的中華民國對外貿易發展協會首創,以深藍色為組織的核心色彩。

貿協標誌、辦公空間、辦公用品、與男女同仁之制服,都以深藍色統調的形象規畫設計,在對外貿易發展上的統一識別性有很大的幫助。

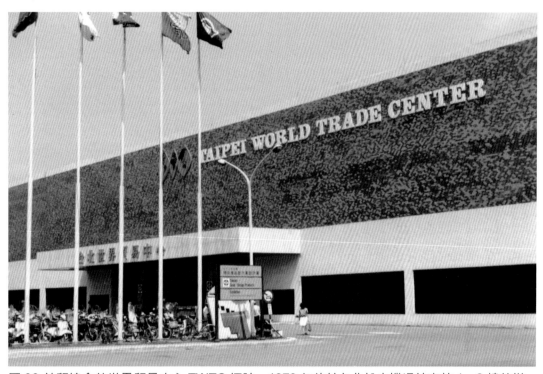

圖 36.外貿協會的世界貿易中心 TWTC 標誌,1979 年位於台北松山機場航空站 1、2 樓的辦公室。

圖 37.1970 年 7 月外貿協會成立時之標誌(左),1994 年 1 月新標誌(中及右)

(六)廣告設計與公關公司興起

由於台灣工商業的發展需求，商品行銷需要良好的廣告設計作宣傳推廣。因此，台灣的廣告設計公司興起。

台灣東方廣告設計公司、世界廣告設計公司、台灣廣告設計公司、中華傳播設計公司等陸續成立。當時，家電產業之冰箱、洗衣機、電視機，飲料產業之黑松汽水，交通產業之三陽機車，以及大飯店宴會廳等之宣傳廣告設計已競爭興起。

接著，國華廣告設計公司、和信廣告設計公司擴展起來。由於台灣經濟起飛，工商業神速發展，跨國的廣告設計興起，如奧美廣告設計公司等。

由於廣告設計業務量增加很快，部分工作外包給設計工作室。之後，設計工作室業務增大，台灣的平面設計公司因而興起。有商業廣告設計、商業平面設計工作，當然也需要產品設計與包裝設計等工作。因此，所謂設計公司包括廣告設計、平面設計、產品設計與包裝設計等。同時，室內設計與室內裝璜設計，以及家具與櫥具設計、庭院與景觀設計等，成為設計重要的趨勢。之後，因業務擴大與分工合作之需求，產生設計顧問公司(Design Consultant Company)與公關公司(Public Relation Company，簡稱 PR)。

廣告設計的英文為 Adv. design，平面設計為 Graphic design，後發展命名為商業設計 Commercial design，之後因受國際趨勢之影響，產生新名稱為視覺傳達設計(Visual Communication design)，而設計顧問公司與公關公司因各項設計專案之活動與展覽或發表會逐年增加之需求，規劃展覽與發表會，以及專案計畫之提案，變成廣告公司及平面設計公司與設計顧問公司及公關公司重要業務之一。

圖 38.
1963 年鄭源錦在台北中華傳播設計公司，為國賓大飯店夜總會駐唱之日本歌星美空雲雀設計製作海報，以水彩及廣告顏料所繪製之作品。

(七)國際型五星級大飯店興起與設計的運用

由於工商業發達，南北出差的人士、國內外交流人士之住宿的生活需求，國際型五星級大飯店開始建立。最早看到的是台北市中山北路三段的國賓大飯店。

大飯店內餐廳、夜總會、會議室等皆齊全，隨之產生一連串的功能設計需求，如海報、宣傳手冊、宣傳單、報紙廣告設計、形象規劃設計等，均亦應運而生。

由於台北國賓大飯店是台灣最早建立的國際飯店，其夜總會節目的宣傳海報與每天刊登在各大報紙的報紙廣告，以及其宴會廳的餐桌上之印刷品等，成為經常性的設計作業。當時，委由台北市南京東路之中華傳播公司負責執行與製作。

之後，大飯店在台北與中南部陸續出現。台北如統一大飯店(2005年改建為商業大樓)、喜來登大飯店、台北火車站對面之希爾頓大飯店(之後改名為凱撒大飯店)。以及隨後建立之台北圓山大飯店、台北凱悅大飯店(現改名為君悅大飯店)。

圖 39.台北國賓大飯店

台中地區則有中港路兩旁附近的全國大飯店、福華大飯店與長榮桂冠大飯店，以及 2010 年代建立的 One 大廈與裕元花園酒店等。高雄地區有名的大飯店有國賓大飯店、金典酒店、漢來大飯店等。屏東有凱撒大飯店等。

國際型五星級大飯店的風格與品味，與設計的力量有密切關係。建築、室內空間設計與裝潢、家具、產品、包裝、視覺形象規劃設計、宣傳廣告設計，以及接待服務企劃設計、人力執行力等。每一項設計功能，均隨時代需求而不斷發展創新。

2000 年代的人，重視工作後的健康休閒的活動與輕鬆的生活空間，因此，台灣北中南地區，講究地方特色與文化風格的民宿興起，台灣西邊海峽上的澎湖，西南邊屏東東港的小琉球，也有不少民宿。如何讓民眾感受舒適溫馨安全而嚮往，需要優質的設計企劃與執行力。

1971 年代大同公司首創工業設計的世界。

1979 年代台灣外貿協會建立設計中心，

將台灣的設計發展成長立足在世界設計的舞台。

第三章　1970突破設產銷務分工合作的 OEM，邁入工業設計時代

OEM breakthroughs in division of labor in the 1970s and Its transition into industrial design

（一）　1970設產銷務分工合作的OEM模式盛行......................51

（二）　1971大同首創工業設計築夢世界..............................53

（三）　大同工業設計政策與管理.....................................55

（四）　大同家電產品設計對民眾生活的影響...........................59

（五）　1970台灣外貿協會的誕生.....................................93

（六）　1979台灣外貿協會設計中心的誕生.............................94

（七）　台灣外貿協會設計中心的組織與功能...........................96

（八）　1979年5月亞洲國際設計聯盟的誕生與影響.....................101

（九）　台灣包裝產業的創新與傳承...................................103

（十）　台中宏全國際包裝人文科技博物館.............................119

（十一）1979改變消費與視覺設計的便利商店..........................124

(一)1970 設產銷務分工合作的 OEM 模式盛行

何謂 OEM？「設產銷務」是指設計、生產製造、行銷服務。

OEM 的英文名稱為 Original Equipment Manufacturing。一件產品，或一個專案，從企劃、設計、採購、生產製造、至行銷服務等，在不同國家或地區分工合作的模式，謂之設產銷務分工合作的 OEM。

從 1970 年代起至 1980 年代初，OEM 模式即盛行台灣。台灣已歷經很多不同樣式的產品與量產化 OEM 模式。外國之採購人員常常攜帶其設計樣品或生產製造之產品樣品或圖面，請台灣生產者依其需求生產製造。這便是台灣式的 OEM 開端。斯時，台商因受 OEM 習慣牽制，雖然磨練獲得不少製造上的知識與技術，然而，台灣反而無形中缺乏原創性的設計之自覺性與自主性。因此，台灣很多的生產製造投入 OEM 的產銷模式，影響台灣在國際上強調自我創新設計形象的表現機會。

1980 年代，台灣勞工薪資漸高，環保意識抬頭，即使是台灣自行設計，但有些產業為了行銷，不惜將自己設計生產製造的產品掛上外國產品品牌。1980 年代初期，台灣的生產製造，因而仍缺乏創新與設計的形象。OEM 原為各國與地區「分工合作的模式」，然而，由於台灣大部分做外國產品之生產製造的工作，因此，台灣自己將 OEM 誤譯成「加工代製」的模式，即使意義不正確，惟久而久之，即成為大家在台灣使用的習慣用詞。台灣人與國際人士對 OEM 的認知與理念，根本上不同。

1.OEM 對台灣的影響

(1)優點：製造、品質、國際觀與外匯收穫大。

A.大量生產製造技術與品質觀念提升：台灣廠商為了滿足國際客戶委辦之規格與品質要求。特別是品質管理嚴格的德國與日本，合乎精益求精需求的條件。

B.國際觀的建立：台灣廠商大部份為中小企業，往往帶產品樣品到國外做生意。與國際人士交往中，很自然的有了國際觀。

C.員工工作機會增加：生產製造的工廠多，需要勞工與職員及專業經理人的機會增多。

D.台灣之外匯隨生產增進而增加。

(2)弱點：為求生存與爭取製造機會，自創品牌與形象弱。

 A.很少有自己的產品品牌：為求生存，避免外國顧客委辦案流失，不敢輕易建立自有產品品牌。

 B.形象弱：為爭取外國顧客委辦案之製造機會，以求委辦利潤，因此，1990 年代前，國際人士以為台灣只會生產製造；忽視了台灣的設計創新力量與品牌形象。

 C.生產模式受國外委辦單位影響：歐美日等國家往往拿圖樣與商品樣品要求台灣廠商依樣生產製造。外國顧客委辦之主要原因是人工低價、製造快速、品質優良。如此，台灣廠商很難談設計創新。

 D.連鎖反應產生「複製、抄襲」，侵害影響品牌與專利問題。

(3)對策：為了避免台灣廠商被國外廠商藉故控告複製、抄襲、仿冒的困擾。
1980 年代，台灣全國工業總會乃發起成立反仿冒委員會；防止複製、抄襲、仿冒的問題。對鼓勵台灣企業創新設計，具有正面的意義。

2.中國已成為 OEM 世界製造工廠，台灣應從產品設計生產製造的附加價值；轉型強調產品設計生產製造的創新價值，特別是工業設計的創新功能。

1970 年代在 OEM 設產銷務分工合作的方式盛行之際，台灣外銷產品旺盛，代表產業：如製鞋、紡織、製傘、家具、電扇等。台灣國內之家電產品，不斷進步中，彩視、音響成為主流產品。冰箱、洗衣機、冷氣機等成為大眾普及品。而大同公司已建立工業設計組織與創新觀念，漸漸突破台灣設購產銷務分工合作的 OEM 模式，邁入創新的工業設計。

1979 年起，台灣外貿協會成立設計推廣組織，提升台灣內外銷產品設計形象。從此，建立了台灣全國設計創新觀念。

1990 年代起，中國大陸市場崛起，由於大陸土地大、勞工多而價低，全世界的製造產業紛紛投資中國大陸，因此，台灣的 OEM 模式，大部分已被中國大陸取代。1990 年代以前，台灣在 OEM 模式盛行時，往往強調產品設計生產製造的附加價值；惟 OEM 模式明顯的已被開發中的中國大陸取代。台灣的 OEM 模式漸小，台灣的鴻海集團之 OEM 力量強大，主要是放在中國大陸地區。因此，台灣不必強調產品設計生產製造的附加價值；而應該強調產品設計生產製造的創新價值。

(二)1971 大同首創工業設計築夢世界

領導全國工業產品，暢銷全球七十餘國，代表台灣民族工業先鋒的大同公司，從 1918 年開始，在我國還沒接受工業設計的觀念之前，便以歷經數十年的辛勤奮鬥與製作經驗。

1.大同公司工業設計組織的建立

圖 1.大同 Mark

從 1964 年開始，大同便接受世界新潮流的刺激，積極提倡「工業設計 Industrial Design」的觀念，運用於「創造利潤，分享顧客」的實際工業產品之上。大同的產品，已在世界各地被使用。如冰箱、洗衣機、電鍋、烤麵包、火鍋、冷飲機、冷藏箱、電爐、電壺、電音、電視、電扇、果汁機、熱風、電鬍刀、電梳、烤箱、電表、馬達、冷氣、家具、變壓器、檯燈、瓦斯爐、定時開關等產品眾多。

1971 年大同公司林董事長挺生的指示，積極成立「開發處」，設有企劃、開發及工業設計等三課，為大同公司新產品研究發展之重要機構。在短短的數月中，開發處工業設計課已成為大同公司設計產品的核心。

當時工設課一群任勞任怨的年輕設計師不僅成為當時大同公司設計組織的靈魂，也成為台灣工業設計工作中的開拓者！鄭源錦擔任設計課長、德國的何英傑 Helge Hoeng，以及台灣的高長漢、朱邦雄、李宇成、賴三槐等，均為優秀設計師兼設計組長。

2.工業設計組織與職責如下

(1)設計規劃組(Planning)：

A.依據各種情報，協助業務單位及工廠做長期性之產品規劃。

B.全公司產品形象統一，產品計畫及設計標準化。

C.工設資料之建立。

D.協助大同耐火公司(專營熱水器之瓦斯爐)之產品設計。

(2)設計管理組(Management)：

A.模型製作場管理。

B.整體事務工作。

C.推展工業設計學術研究會。

D.對外協調電視、電子、耐火及其他公司委託之工作。

(3)創新設計組(Design)：
　　A.現有產品改良工作
　　B.新產品開發工作
　　C.其他公司委託之設計
(4)電視設計組(Television)：內外銷電視設計。
(5)家電設計組(Home apl.)：電扇及電音設計工作。

3.大同工業設計的研習會

(1)模型最後檢討會：
　　A.產品生產上市前，對每種產品模型，召開檢討會以確認其造型。
　　B.公司最高經營者，包括業務、宣傳、採購、技術、設計等單位代表，對
　　　產品最後模型做判斷與確認。

(2)工業設計學術研討會：
　　A.整合大同總公司、投資公司、大同工學院等之工業設計人員。
　　B.每週舉行研究會。由設計人員及協力廠具有實際工廠經驗的專家，分別
　　　做專題演講或報告。

(3)工業設計新進人員之訓練與在職人員之教育講習會：
　　A.每年配合寒暑假舉行兩次。
　　B.由開發處優秀之工業設計師，擔任班主任或講師，並依需要聘請國外顧
　　　問聯合召開教育訓練班。
　　C.經常派優秀之工設人員到世界各國考查或研習。

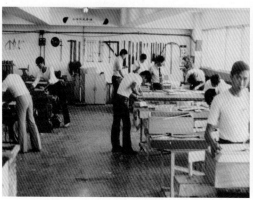
圖 2.1970 年大同公司模型製作工場

圖 3.電扇木模(1970 年代)

(三)大同工業設計政策與管理

1971 鄭源錦依大同公司願景及實況，研訂設計政策：

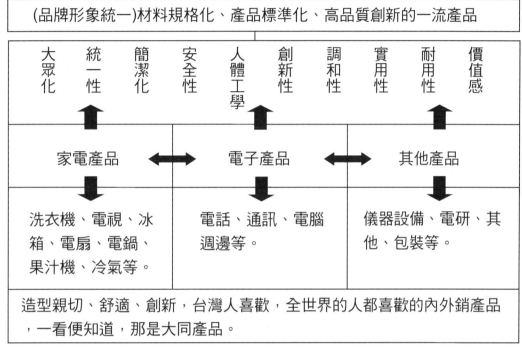

(品牌形象統一)材料規格化、產品標準化、高品質創新的一流產品		
大眾化　統一性　簡潔化　安全性　人體工學　創新性　調和性　實用性　耐用性　價值感		
家電產品 ◄► 電子產品 ◄► 其他產品		
洗衣機、電視、冰箱、電扇、電鍋、果汁機、冷氣等。	電話、通訊、電腦週邊等。	儀器設備、電研、其他、包裝等。
造型親切、舒適、創新，台灣人喜歡，全世界的人都喜歡的內外銷產品，一看便知道，那是大同產品。		

表 1.1971 年大同公司的工業設計政策

1.工業設計處-企劃政策

(1)工作環境整潔。

(2)設計規格標準。

(3)資料編定系統、設計歸檔規範、市場動態圖表、用品器具完整。

(4)專利申請。

(5)推動學術及技術研究會。

2.工業設計處-產品設計政策

各產品系列建立大同獨具之 Image

(1)零件規格化、標準化。

圖 4.大同公司戶外廣告

(2)色彩配合使用環境；調和、明朗、活潑。

(3)創造機能，革新造型；開模裝配容易，降低成本，提高產品價值。

(4)與機構設計人員緊密配合。

(5)隨時掌握市場動態，嚴格檢驗樣品，與產品表面處理。

3.工業設計處-產品包裝設計政策

包裝維護大同產品一流品質，安全送達顧客。

(1)外銷產品，做好小容積包裝；降低包裝材料及運輸成本。

(2)包裝與緩衝設計，經落下、壓縮、震動、運輸試驗，測定合格品質。

(3)紙箱之視覺設計，建立大同統一形象。

(4)尋求新材質，做最適合的創新包裝。

(5)設計與現場包裝作業：倉儲、搬運，密切配合及研發。

4.大同公司的工業設計理念

大同的精神力量是團體的共同合作。工業產品設計，非主觀藝術品，而是具有客觀意義的實體產品；必須考慮外觀造型與技術、機構、性能、安全、實用、材質、色彩、尺寸、形狀、合理價格、與人體工學，設計系列統一性。工業產品設計並非由個人作業，是集體共同參與設計工作；工業設計部門與技術、生產、採購、市場行銷與宣傳部門，均做密切的持續連繫。產品設計標準化、規格化、大眾化的高品質產品。

5.大同公司工業設計的基本原則

(1)大眾化：大同是創造利潤、分享顧客的大眾化公司。

(2)統一性：商品色彩、材質、尺寸、零件，均標準化、規格化、系列化，形象統一。

(3)人　因：以人的需要做出發點。透過市場調查及產品的機能、結構、價值分析，考慮人體的心理與生理以及視聽覺，滿足生活的需要；隨時代環境的不同不斷革新。

(4)創　新：人類工程科學與技術不斷進步，生活水準革新提高，設計不斷創造研究提高大眾生活水準的產品。

(5)簡潔化：產品簡潔明朗是現代多數人所需要的方向。

(6)調和性：研究產品本身各部份的調和，考慮產品與生活環境配合。

(7)安全性：追求安全感是人的本性。產品需在心理與生理上有安全感。

(8)實用性：配合人的心理與生理，及生活環境的需求。

(9)耐用性：產品的穩定感，可理解及長壽命的造型設計，產品耐用。

(10)價　值：產品合乎各階層使用者負擔的價格，追求產品本身真正價值。

資料來源：大同公司工業設計政策，鄭源錦 1971 年訂

6.大同公司新產品開發程序

(1)新產品開發會議

A.新產品企劃會議	B.量試檢討會
C.模型檢討會議	D.產品審察會
E.機能檢討會議	F.經營會(複核/決策)公司首長主持
G.試作前聯繫會議	H.量產上市
I.試作檢討會、市調會	J.前線品質反應檢討會

(2)產品開發設計的程序

A.設計前的準備階段，調查與產品分析

- 產品開發設計的研討

- 市場調查/分析與研討

- 產品分析(包括結構分析、機能分析、價格分析、依產品價值的結論，擬定設計方針)。

B.設計方針擬訂階段

- 產品開發設計的條件

- 設計技術注意事項
 新開發產品、新產品或改型產品、預定製造成本與售價、預定上市日期、生產單位、規格、主要功能、使用場所、標準化零件、有關技術資料與技術可能困難點、產品保證年限及其他事項。

- 業務技術
 產品訴求形式、服務、銷售量與地點、專利調查、售價。

C.設計展開階段

- 初步產品構想草圖(Idea Development 1)的展開分析檢討。

- 產品設計構想圖(Idea Development 2)的展開分析與檢討。
 設計小組的檢討分析與整理、工業設計部門的檢討。

- 產品精密表現設計圖(Rendering)、三面圖與試作模型。
 設計小組與工業設計部門的檢討、設計、技術、採購、生產、工具、銷售、服務等檢討。

D.模型製作階段

- 試作模型：供工業設計與一般設計、技術人員檢討。

- 產品模型檢討：設計小組與工業設計部門的檢討、公司設計、技術、採購、生產、工具、銷售、服務等部門聯合檢討。

公司產品審查。包括外觀造型、機構、性能、包裝、說明書；並作落
下試驗、震動試驗、衝擊試驗、壽命試驗及 Home Test。

E.工業產品設計整理階段，需完成的作業
模型樣品、產品設計特點說明書、色彩計畫書、模型製作圖面。

圖 5.大同公司面對中山北路之大樓

(四)大同家電產品設計對民眾生活的影響

鄭源錦接受長庚大學翁註重(2016 雲林科技大學副教授)口述歷史訪談內容：

時間：2008 年 6 月 21 日下午 1 時至 4 時，地點：鄭源錦台北內湖宅
鄭源錦基本資料：
1964 年，台灣師大藝術系畢業
1966 年，大同工學院工業設計科的第一任導師
1969－1971 年，德國埃森福克旺(Essen Folkwang Hochschule)造型大學畢業
　　　　　　(埃森大學 Essen University 之前身)
1971 年，回台灣，在大同公司籌創成立工業設計課，擔任課長
1978 年，大同工業設計課擴大為「工業設計處」擔任主管
1979 年，離開大同，進入外貿協會，籌創台灣設計中心
1981 年，創辦台灣全國大專院校新一代設計展
1997 年，英國 De Montfort 大學，設計管理博士
2000 年，英國 De Montfort 大學，設計科技博士

訪談摘要：

1. 大同公司 1973 年推出的維納斯電視機，是在兩週時間內設計開發完成。為台灣 1970 年代具代表性的彩色電視機產品；讓大同的林挺生對於工業設計功能的重要性留下深刻印象。
2. 1970 年代，台灣的都市和鄉村，對電視造型的需求不同。都市消費者需要造型簡潔、四隻腳，鄉村則需要具有家具風格的造型、有拉門與彎曲之四隻腳。這與日本將電視機放置在榻榻米上的設計，有不同的社會文化背景。
3. 台灣的家電產品的零件、內部機構，1970 年代，受到日本原廠的控制，惟工業設計部門卻是產品自主創新的核心力量。

1.進入大同的工業設計背景

我是 1964 年從師大藝術系畢業，白天在台北市立成淵中學擔任美工科的專任教師，夜間在中華傳播設計公司擔任平面設計師，主要的工作是替位於台北中山北路的國賓飯店夜總會做廣告視覺傳達設計的工作。1966 年 12 月，大同工學院準備成立工業設計科，我去應徵。當時大同從東芝公司請了意匠部設計師來當主考官，題目是電刮鬍刀的包裝設計，剛好這個題目是我的專業，所以很順利的就進入了大同，並且擔任大同工學院工業設計系第一屆的導師。

圖 6.1967 年 5 月鄭源錦於大同工學院工設科成立一週年，自行設計的海報前。

斯時，台灣幾乎沒有正式的工業設計的畢業生，也沒有任何正式的工業設計的文獻，因此，我想盡辦法找國內外設計相關的書籍文獻研讀，做為教材。同時，也在大同公司實習，設計電扇、電鍋與吹風機。

當時，大同請日本的專家來做專業的訓練。1967 年我第一次遇到的專家，是日本京都纖維大學的宮島久七教授，他在大同講述工業設計的意義、理念、實務及色彩計劃，並介紹日本的新幹線的成立與功能。第二位是 1968 年東芝意匠部的總務課長石橋康道，到大同介紹設計的構想發展 (idea sketch 與 design development)，第三位是 1969 年來大同的豐口協。當宮島久七離開大同之時，向林挺生推薦當時才 30 多歲的豐口協，他是日本豐口工業設計研究所空間規劃與家具設計的主管。他到大同以後，舉辦了訓練班，當時的訓練內容主要是基本設計、空間規劃、展覽和照明。大同從公司和學校中，有關設計的人，集中九位參加此項訓練，包括鄭源錦、王健、闕守雄、葉條煌、陳偉忠、張明美、王申三、施健裕、林明雄等；由鄭源錦擔任班主任。這九個人，隨後都在各地不同的機構發揮了力量。

圖 7.1966 年 12 月鄭源錦與日本京都造型大學宮島教授(右 2)討論大同工學院成立工業設計之課程。游祥池(右 1)，國立藝專設計科至大同兼課之教授，葉老師(左 1)，日文翻譯。

圖 8.1976 年日本豐口協顧問(右)，鄭源錦，日本壽美田与市顧問(左)。

林挺生董事長很欣賞豐口協。豐口要離開的時候，林挺生董事長就聘請他為長期的顧問，換句話是終身職的顧問。不過，林挺生董事長過世之後不久，大同的下一代接手，想法就不一樣；2007 年中止顧問合約。

第四位是豐口設計研究所專門負責產品設計的主管壽美田与市先生。他到大同，主要是設計電扇，同時辦了工業設計的研習班。

我唸師大的時候，原本想到法國留學唸藝術；後來因為工作忙，法文沒有繼續唸，對法國也就淡忘。在日本、美國、德國、英國等國家中，我心裡最崇拜的是德國。有次看到報紙，知道德國有留學設計獎學金，雖然當時自己的語文沒有準備好，可是那是一個機會，因此，惡補語文，然後報考，想不到我還是考到第一名。我深深的體會到，時間、地點、人緣、機運會改變人的一生，假如我當時到法國巴黎，那我就會變成藝術家，一生的經歷就會完全不一樣。當我決心從事工業設計之時，對藝術的熱情就慢慢退下去。

我本身一直有一個企圖心、一個使命感，就是自己的工作要越做越好，我才會從成淵中學教師職跳到大同公司與大同工學院。從藝術走到工業設計的領域，則是受到日本人的影響：1966 年 12 月到了大同以後，日本來台灣的宮島久七教授告訴我，學藝術的人學工業設計不難。他當時說，從藝術走到工業設計很簡單，就像一個人給他穿上適合的一套衣服。豐口協，則強調年輕人要奮鬥，並且以身作則的拼命改善生活。因此開始研究工業設計，因為工業設計和藝術，相輔相成。工業設計是藝術、建築、機械的結合體，所以我並沒有認為自己是完全改行；基本上還是同一條路線，雖然有點不一樣。到現在為止，我認為走上工業設計是正確的方向。

我參加留德的公費考試是正確的抉擇。在工業設計的領域，我一向非常景仰與嚮往德國。當時主考官是德國的 Frank Sande。很湊巧，他的考題是吹風機的設計，也是我的專長，所以很順利到德國留學。從 1969 年 5 月到 1971 年 5 月，我到德國的埃森福克旺(Essen Folkwang)造型大學進修，主要是研究產品開發設計、設計與專利法、汽車設計，人因工程。我的畢業製作是吹風機設計。1971 年的 5 月，我榮獲第一級的工業設計工程師學位。

當時，德國的 CDG 的總部在科隆(Köln)的負責人特別召見我說；透過 CDG 獎金來德國研究者，很令人驚訝，可以見到那麼優異成績畢業的研究生。

日本的宮島久七曾經說：「工業設計是給人穿上一件衣服」是以外觀設計為主。但是，德國強調構想創意；沒有構想創意，就沒有設計。就像做鞋子要先了解腳的結構，以及鞋子與人的關係。設計產品是要先了解人的需求與產品內部結構和功能，然後再講簡潔的外觀造型。這理念給我很深的印象。

圖 9.德國埃森福克旺造型大學
圖 10.德國埃森福克旺造型大學工設系主任斯提仿倫傑爾(Herr Lengyel)

圖 11.德國埃森福克旺造型大學汽車設計上課討論情形

2.大同成立台灣企業界第一個工業設計組織

1972 年，大同林挺生董事長想要成立工業設計課，提升大同設計的水準和競爭力。大同產品開發處的王友德處長，推薦我給林挺生董事長，大同到德國的留學生鄭源錦馬上要畢業，應該找他回來籌創工業設計課。

林挺生想成立工業設計課，應該可以回溯到 1967 年到 1969 年間，有不少的日本工業設計專家到大同；每一位專家要離開時，都會向林挺生報告「工業設計的意義與功能及重要性」，日本之外，美國、德國也有很多的專家到大同公司，林挺生都會親自接待，所以林挺生接受到工業設計之資訊相當多，對於全世界的狀況也都了解。TOSHIBA 當時和大同有技術合作，而 TOSHIBA 有很強的工業設計組織。因此林挺生在這種理念下，為了要提升產品的競爭力，決心成立工業設計課。

圖 12.大同設計工廠大樓

(1)大同的國際工業設計組織

1972 年我要從德國回台灣以前，特別寫信給林挺生董事長，希望能夠帶德國的同學到台灣工作。林挺生聽到能夠聘請到德國的設計師，非常的高興。

第一位到台灣來的德國人是何英傑 Mr. Helge Hoeing。Helge 是從 1972 年到 1974 年在大同任職兩年。設計家電與電視產品。他的德國工作精神，還有工業設計的方法，直接間接的影響到大同的設計同仁。

我第二位推薦進來的設計師是荷蘭人歐伊斯 Jerry Aoijs。1974 年到 1977 年在台灣任職三年，他的工作是專注在當時的高音質音響的設計。Jerry Aoijs 非常的活潑、活躍，和大同的同仁相處得相當的愉快。第三位是日本的設計師川義信，他寫信自薦到大同，從 1976 年來大同，一直任職到 1978 年，兩年時間，川義信的工作是設計音響和小家電產品。

圖 13.1972 年德國工設師 Mr. Helge Hoeing，鄭源錦

另外，1976 年美國的設計師甘保山 Mr. Sam Kemple，是自己寫信給林挺生，然後林挺生問我要不要這個人？我當然接受。Mr. Sam Kemple 來的時候是 49 歲，做小家電、烘衣機、烤麵包機等設計，此外，每一個禮拜他會

找半天的時間和我們單位的設計師群以英語做座談會。1979 年，我離開大同轉任職於外貿協會，他也跟著我離開大同轉任職於外貿協會。

(2)大同 1972 年成立了工業設計課

設計課成立時的組織：第一個為規劃組，主要是依據各種的情報，協助業務單位和工廠做長期性的產品的規劃、形象的統一、產品的計劃和設計的標準化，以及工業設計的資料建立，並協助大同外圍的公司設計產品。第二個為管理組，包括模型製作工廠的管理，一切的事務運作以及學術研討會，並把公司和學校的設計人員聯合起來，進行設計人員的教育和在職訓練。

圖 14.王友德處長(右)與作者(中)Kemple(左)

圖 15.1978 年 3 月 Mr. Sam Kemple，在設計的棉被烘乾機設計模型前與作者合影。

圖 16.1979 年 3 月 Mr. Sam Kemple 離開大同前，設計界人士與其聚會。陳吉明課長、王友德處長(右 1-2)、王銘顯主任、蕭本龍主任(左 1-2)與作者。

圖 17.1977 年 8 月大同林挺生董事長(左 3)，歡送大同設計顧問歐伊斯 Mr.Dieudonne Gerard Aoijs(右 3)返德。陳錫中協理(右 2)、鄭源錦，雷忠正組長(左 2)等陪同。

此外，做好對外的協調，因企業界外圍其他的公司廠牌會委託大同做電視、電扇、電熱器等之設計。第三組是設計組，主要是大同現有產品的改良設計工作與新產品的開發，以及外界企業界委託的工作，譬如哥倫比亞的電視機產品就是我們幫它設計的。第四組是電視設計組，負責大同所有的電視機產品，包括內外銷電視的設計。第五組則是負責電扇、電音產品的設計。之外，模型檢討會、工業設計的學術研討會，以及新進人員的訓練、在職人員的教育講習等。

圖 18.大同設計師陳崑山(中)、黃振榮(右)在日本東京豐口設計所研習，作者前往拜訪。

這期間，我們也延續與日本豐口協合作。豐口協幾乎每年都來大同一次到兩次，每一次大概是一個禮拜到十天。除了演講或者主持講習班，還會把公司裡面的產品，分類舉辦檢討會，譬如電視、家電類、小家電(如：吹風機、烤麵包機、熱水瓶等)，讓負責產品開發、設計，以及工廠的人，能夠和他一起溝通，然後豐口協再向林董事長做報告。而我們，每年也會選派兩到三名工業設計的設計人員，到日本的豐口協事務所去研習。設計人員在當時，都很喜歡到國外去觀摩，因此能到豐口協事務所，是很難得的寶貴機會。

圖 19.大同設計師施健裕(左)在日本東京豐口設計所研習，作者前往拜訪。

(3)1978 年，工業設計課擴大成「工業設計處」，設計人員逾 100 人

當時的組織架構，第一個組是企劃組；第二組是電視設計組，電視在當時是核心、關鍵的主流產品；第三個組是電音；第四個組是小家電；第五個組是冰箱、洗衣機；第六個組是外界企業界其他廠牌委託的設計。大同開發產品的工作，第一是依年度的企劃，針對全新的產品做開發設計。第二是改型的產品設計，對於比較沒有競爭力的產品，決定是要刪除還是要改型。當時的企劃，由業務人員做市場調查，採購人員要蒐集競爭廠牌的材料是在哪裡買的？材料好不好？成本如何？不僅全台灣要去了解，也要去蒐集海外的資料，像日本等地可以提供材料零組件的市場情報。生產部門，從製造的經驗，對競爭廠牌進行比較分析，生管部門則從過去的經驗，提出未來要提升產銷數量的關鍵點。

(4)企業產品市場調查，與產品開發流程

工業設計做設計的調查後，工廠的廠長或經理，或者業務處處長、經理，根據年度企劃書，提出工作委託單給工業設計單位。

A.第一步，委託單上設計的條件，包括市場情報資訊；工業設計單位根據工作委託，派專人或成立工作小組進行開發設計產品。

B.第二步，設計工作小組根據公司整體的企業調查資訊，設計師再去市場做進一步的設計調查。之後，進行討論，明訂開發設計方針。

C.第三步，根據方針，進行構想發展(Idea development)。

D.第四步，完整的設計構想圖 Rendering，由正面圖、側面圖、俯面圖表現。即三面、一比一接近實物的設計表現圖。2000 年代，產品設計直接由 2D、3D 至 4D 之電腦軟體進行設計呈現。

E.第五步，根據 Rendering 繪製模型三面圖，依三面圖做檢討用的試作模型 Mock-up。檢討後，做正式的模型 Model，由採購，生產，生管，品管，業務等部門檢討。例如：電視機的外殼和裡面的機件，以及映像管是不是能夠吻合，組裝後，做落下、震動、衝擊的實驗，確定機件和映像管螢幕，與外箱不脫落。模型完成，做成樣品 Sample。

F.第六步，在 Model 和 Sample 之間，要經過嚴格的考核。由大同公司林挺生董事長，或者林董事長指定的高階主管擔任主席的「新產品開發審查委員會」通過，才能進入下一步。

G.第七步，新產品開發案由委員會通過後進入量試階段。大同是大企業，量試的數量通常需 20 台以上。同時，做包裝、型錄等，之後上市。
產品上市後，業務、生管、工廠、採購、設計，重新再做市場調查檢討，再訂下年度的企劃，或專案的企劃。這就是產品開發的循環流程。

(5)工業設計師的力量

1970 至 1990 年代，台灣一般的工業設計師是設計外觀造型。惟有少部份的的工業設計師，對外觀的造型創新設計、電子機構、電腦數位繪圖等機能均很強。譬如，有一位大同工學院的畢業生謝鼎信先生，能力傑出，台灣中部曾經有一台白色的冷氣機很有名，命名為台灣新典自動氣氛管理機。外觀是由美國的 Deane Richardson 設計，冷氣機之機構，是 1989 年台灣鼎鼐設計公司的謝鼎信總經理整合設計；這種人才很少。一般來說，工業設計師是設計外觀造型。機構設計師是設計產品內部機構。既懂工業設計、也懂機構設計的只是少數傑出人才；這個原理和工業設計師來自於什麼國家，沒有關係。

圖 20.台灣新典自動氣
氛管理機與設計
師謝鼎信總經理

3.大同維納斯彩色電視是台灣電視設計的一個成功案例

維納斯彩色電視機是大同電視系統裡面的一個成功案例。創造台灣 1970 年代代表性的產品。大同在 1973 年推出維納斯型電視第一代，維納斯型電視在兩個禮拜之內設計完成，並在設計完成後兩個月即上市。

當時我擔任大同公司的工業設計課長，大同的主力產品是電視。每年開發產品前，做市場調查，核對歐美與亞洲日本的電視型錄。當時，我發現日本 SHARP 有一台電視的外觀非常新，兩邊的喇叭用黑的絨布包起來，底座是斜的，並且是平的台面底座代替四隻腳。當時，台灣和日本電視，最大的區別是：日本的電視是放在榻榻米上，所以，沒有腳；台灣的電視雖然有四個腳，但是都市的電視的腳比較簡潔，鄉下的電視，腳比較有曲線。我看到 SHARP 這台電視後，

就覺得它很特別。但是，我們工業設計人的理念，告訴我們不能受影響，更不能抄襲模仿，一定要建立自己想出來的創新作品。沒有多久，台灣的聲寶公司，就把日本 SHARP 這一台電視貼上一個飾片名稱「拿破崙」，在台北參加設計競賽。此項設計的競賽是台灣全國性的活動，「拿破崙」獲得首獎。

這個消息讓大同工業設計同仁很震撼，大同林挺生董事長馬上下命令：「工業設計課鄭課長，在兩個禮拜之內必須完成一台超越競爭牌的電視機」。

(1)主導維納斯電視的開發

在兩個禮拜之內必須完成一台創新的電視機，大同電視開發設計人之壓力非常的重。我沒有猶豫思考的時間，立即在工業設計課裡面，組織設計工作精英小組，並由李宇成組長等人執行。因為消費者不會在意產品是如何完成的，重要的是，要從設計上超越競爭品牌、比競爭品牌更好。設計小組一方面去思考，我一方面去協調大同的電子機構部門的楊明家副處長，由工業設計課和電子機構課合作。楊明家副處長負責電視的內部，包括機構、音響、開關、螢幕、映像、色澤等，我負責領導工作小組在造型方面的創新設計。整個過程就是由工業設計和電子機構的兩個部門合作。

平常，一個創新的產品或者改型的產品，都需要兩個月至兩個半月，甚至於八個月才能完成的工作，但是現在董事長下命令兩個禮拜要完成。我和楊副處長有一個目標，兩個禮拜、第十四天，創新的電視機一定要完成。

我們的設計師，非常有使命感，四天之內把設計圖完成：一天的 idea，第二天、第三天把 idea 再發展成熟，第四天完成一比一的三面圖與 rendering。第五天，依據 rendering，把模型圖送到台中豐原的木箱製造工廠，利用三天把電視機木箱做好。再利用三天，和楊明家副處長把電子機構裡面的零件在木箱內組裝完成。最後的三天，是測試木箱和內部的機構組裝，包括喇叭會不會響、色澤是不是好，經過震動、斜面衝擊等產品結構與性能安全試驗，電視的外殼，以及映像管機件，檢查是不是穩定。外觀造型百分之百超越競爭牌以外，色澤也要超越競爭品牌。

終於在第十三天，完成整體測試，在第十四天，兩個禮拜內準時完成。然後向林挺生董事長主持的「新產品開發審查委員會」做報告，由我負責外觀創新造型的報告，楊明家負責報告電子機構的部分。

(2)大同維納斯彩色電視-1970 年代台灣受歡迎的代表作

當時，台灣電視機消費者的心理，最重視的就是「你家有沒有電視機」；其次則是「有沒有彩色電視機」？電視機是桌上型還是落地型？是不是豪華型？外型是不是很大？映像管是不是很大？

因此，配合消費者的心理需求，「維納斯」電視機就是當時台灣外型最大的彩色電視機。它的兩邊的尺寸比「拿破崙」多兩公分，比「拿破崙」高兩公分，在外型上的尺寸超越拿破崙。另外的特色就是音響，「維納斯」的喇叭比「拿破崙」多兩個。再加上映像管特別做凸出設計，所以喇叭向兩邊傾斜 45 度，向四方發射。同時，在映像管的下端，有隱藏式的開關附遙控器，也有隱藏的喇叭。喇叭是用深褐色的紗絨布包起來，外觀造形則用台灣當時代表性的交叉式造型，用細木條框起來，創造出品味的台灣電視產品。

「維納斯」下端的底座可以旋轉30度，台灣聲寶是從日本過來的，可以旋轉15度。至於映像管，當時都是日本的，主要是看誰的映像管色澤好，大同當時的映像管為黑蝶瓏，加上色澤、喇叭都超越拿破崙，所以在宣傳廣告上，能夠震撼消費者的內心需求。當時在做審查的時候，是把聲寶「拿破崙」的電視機與大同第一代的「維納斯」電視機擺在一起，比較外觀、色彩、造型、品味、大小、色澤，也當場把兩個產品打開來觀看，包括林董事長在內的所有委員，確定「維納斯」電視機超越了競爭廠牌，才開始有了笑容。

(3)大同維納斯彩色電視-產品的命名與推廣

那麼，到這邊應該就是到了成功的一個階段了。但是，我當時在想，這樣並不算完成，另外一項工作也很重要，就是產品的命名。

從林挺生給了兩個禮拜期限的第一天開始，我就思考要怎麼樣命名，才能超越競爭廠牌。因為，拿破崙是法國的英雄，我想，我們也要有英雄。當時想到很多英雄，譬如孫中山、文天祥、岳飛、亞歷山大、貝多芬等等，但是這些似平什麼地方不對。最後想到，拿破崙是英雄啊！英雄難過美人關，應該取女孩子的名字才對。提到女孩，就想到楊貴妃，或三國時代的貂蟬，但是也覺得不對，最後想到自己是師大藝術系的畢業生，為什麼不從世界的設計史上去找一個最有名的美人？搶金蘋果成功的古代第一美人維納斯，於是命名就確定「維納斯」。維納斯命名確定後，我找大同半月刊的主編吳榮斌先生。對他說，現在林挺生董事長要推出「維納斯」電視，我們也要配合此產品之命名來做宣傳推廣，請主編找專人寫一篇維納斯的故事。

結果，主編找宣傳設計課一位專門寫稿子的人，寫維納斯的故事。惟要兩個月才能寫一篇維納斯的故事。我怎麼能等兩個月？最後我決定自己來寫。我到圖書館，還有台北所有的書店，只要是維納斯的書我通通買來閱讀研究，在兩個禮拜之內，就在這個電視完成之後的一個禮拜，連續寫八篇「維納斯的故事」，包括：維納斯的誕生、維納斯的畫畫、維納斯的愛情、維納斯的雕塑、還有維納斯影響到世界選美的標準等等，寫了八篇來配合「維納斯」電視機的推出，連載在大同半月刊。半月刊發行數十萬冊，推廣效力強大。

圖 21.
大同維納斯彩色電視(1970年代台灣彩色電視代表作)

(4)大同維納斯電視開發設計的啟示

到了這個時候，林挺生已經有了百分之百的信心，非常高興。他有信心、他高興，大家也都高興。後來「維納斯」的第一代推出，半年後，市場業績超越聲寶「拿破崙」的電視機，維納斯的業績非常的好。維納斯的電視機設計成功，對於台灣工業設計師的啟示是：設計是前瞻性的工作，一方面要了解市場的需求，另一方面要創新，才能夠帶領市場的消費者。設計不能夠一成不變，不一定要按照步驟來；有時候為了要求勝，要想盡不同的方法，掌握時效性，這樣才能夠超越競爭者。我們為什麼能夠在兩個禮拜之內完成？是因為我們從 1971 年到 1973 年，做了很多的電視設計工作，累積了很多的經驗，知道要怎麼樣做，比較能夠把握時效性。我們有工作累積的經驗，電子機構課也是累積了經驗。木箱模型，是我們固定合作的廠商負責，設計的作品，一定是工廠做得出來，我們才設計；如果設計的作品，樣品做不出來，就沒有辦法量產。木箱和電子機構能結合成功，生產單位才可以生產。作為一位專業工作人員，必須以堅定的毅力與意志力執行工作，達成目標。

4.大同公司的設計故事

(1)1986 年起，黑色成為台灣流行色

第一個故事：1973 年，德國的設計師 Mr. Helge Hoeing 到台灣的第二年，大同請他設計一台桌上型兼手提型的電視機。設計好以後和我討論，他說：「現在德國正在流行黑色，我們這一台是不是也用黑色？」因為台灣桌上型或者手提型的電視機，主要是用白色、紅色、黃色，或者是木皮的顏色，我們如果用黑色，就是和德國一樣。我想這是一種創新，可以試，就贊成他用黑色的看法。結果，在當時審查委員質疑黑色的可行性之際，經過我們設計師解釋，所有的審查委員同意通過。但是很可惜，這台電視的行銷不容易被當時台灣的市場接受。

這件案例告訴我們，1973 年代的台灣市場的消費者，沒有辦法接受黑色。也證明不同地區或不同國家的市場對產品形色的感受體驗不同，一直到 1985 年，普騰(Proton)在美國成功行銷黑色的電視外殼，1986 年回銷台灣，黑色外殼的電視機，才成為台灣的流行色。從此各類的家電產品，包括音響，電腦等，都用黑色；甚至於我們日常生活穿的黑色衣服、黑色皮鞋、黑色皮包等，變成時尚流行色。台灣接受黑色比德國市場慢了約 15 年。可見世界各國與地區的生活風俗習慣及美學的觀點有差異，然而經過相互的交流與瞭解體驗後，對美感時尚及品質的追求為共同的願望。

(2)1977 年，台灣第一件獲美國電子工業優良設計獎的彩視

第二個故事：是大同公司很成功的案例。1977 年大同把音響的功能接在電視機裡面，把它命名為 Audio color television。

Audio 是指音響，color 是指彩色電視機，是強調音響結合彩色電視機。當年參加美國芝加哥的電子展，榮獲電子工程優良設計獎，從此大同 Audio color 一系列的生產推出市場，就像大同「維納斯」的電視機一樣，第一代成功以後，就產生了第二代、第三代。

圖 22.大同 20 吋 Audiocolor 彩色電視
圖 23.大同 20 吋 Audiocolr 彩色電視，在美國參加消費電子展
圖 24.1977 年台灣榮獲美國優良設計工程獎。大同 20 吋 cts 首創紅外線遙控電視機。大同工業設計群，以及大同電機設計群合作完成後，由大同美國公司孫黔總經理在美國芝加哥參展獲獎。

(3)1976 年春，日本東芝設計專家岩田拜訪台灣大同公司

第三個故事：1976 年，林挺生為了要了解大同自己設計的電視機有沒有競爭力；用各種方法刺激提高設計的力量。

大同和 TOSHIBA 東芝一直有技術合作的關係，林挺生考慮要請 TOSHIBA 的設計專家來設計電視機，一則建立台灣與日本互相的關係，二則可以試試看 TOSHIBA 的設計是否會更好、更暢銷。因此，林挺生董事長就透過大同電視廠的謝世富廠長，來向我說 大同的電視機，想選擇一兩台，讓 TOSHIBA 的工業設計師來設計？」當時我聽了以後，很不是滋味，因為自己是工業設計師，為什麼還要把設計品委託給別人呢？可是為了自己的風度，就說「OK，但是希望林挺生董事長，能夠同意這一兩台給 TOSHIBA 設計的電視機，也同意我們大同自己的設計師也設計，比較看看哪一個設計的電視機比較好？」

A.盡力設計完美，把自己生平最大的力量發揮出來

1976 年的 2 月 10 日到 2 月 18 日，日本東芝派意匠課的課長(工業設計課長)藤井潔 Mr. Kioshi Fuji 到台灣，並由我陪他做市場調查。我代表大同很誠懇的請他吃飯、歡迎他，並到台北各地做市場調查。當時，我提醒他，台灣電視機的設計方向和日本有些不一樣，台灣都市的設計方向和鄉村又不太一樣。

1970 至 1980 年代，台灣的電視機放置在地上的落地型為主，因為電視機外殼是木箱，是家庭的高級家電用品。不僅要考慮地面空間與氣候的乾濕變化，也要考慮到小孩去玩開關、觸摸螢幕。因此，電視機要有拉門保護螢幕，同時，如同家具有四支腳，並欣賞四隻腳的曲線之美。因為日本的住家環境是榻榻米，所以電視機不需要腳，惟需平穩的放置在榻榻米上。這些原理，我都很誠懇的告訴藤井潔課長。後來，大同和日本東芝各別均提出設計表現圖 Rendering 比稿。日本提六案，大同也提六案。為了此比稿，在比稿

圖 25.日本藤井潔(前排左 4)鄭慶昭(左 3)，林董事長(左 5)，陳錫中(左 6)，陳兩成(左 7)。

之一個月前，我在設計課找了九位最優秀設計師，包括優秀的設計師李宇成與我在內九個人，為了台灣設計師的尊嚴，大家有一個共同的使命感，就是不能輸日本，一定要把設計做好，所以就把自己平生最大能量發揮出來。

六案的 Rendering，是由大同高階層的產品開發委員會進行評選，無記名投票結果，前三名都是大同自己設計的作品，第四名是日本東芝，第五名又是大同，第六名才是東芝。委員會就說，雖然結果如此，但是兩個公司還是按照 Rendering 做模型，雙方各選最好的兩個來做模型再來比較。一個月後各做兩台模型，在台北再做比較，結果不記名投票，第一名第二名都是大同。林挺生知道這個消息，馬上把我找到他的辦公室。他說：「鄭課長，你知道嗎，我會找日本東芝做設計，是因為要和東芝保持關係，假如說一、二名都是自己大同，那會破壞與東芝的關係，所以請你把會議紀錄收起來，不要公佈。」我說：「是、是」。就這樣，大同就把東芝的兩個模型做樣品生產。

B.日本東芝意匠部岩田部長來台灣

沒有想到，兩天以後這個消息被東芝的意匠部岩田部長知道。日本的意匠部長，就是工業設計處長。過去大同請他來台灣，請求了 20 年他都不來。此次，岩田卻自已立即坐飛機來台灣。岩田到了大同就問哪一位是鄭桑？他對我說：「你講講看，為什麼大家說你的設計很棒？」斯時，東芝與大同各兩台電視機模型擺在他的面前；我就說明大同設計的兩台模型特點，我沒有解釋評論

東芝的兩台模型。講完以後，岩田拍拍我肩膀說，「嗯，的確不錯，我很佩服你」，他說，「但是東芝的這兩台，也經過市場調查，應該會很成功」。

岩田當天晚上就在大同公司對面的餐廳擺兩桌，一桌請我們大同設計師，另外一桌請大同生產與業務的主管吃飯。大同對日本、德國均非常尊敬；日本人到台灣來請我們台灣人兩桌用餐，是破紀錄的做法，所以我們設計師都很開心。1970 至 1980 年代，台灣的家電產品，包括電視機內部的機構，幾乎都從日本引進，或者是引進以後把它改良。但是工業設計不是如此；台灣的國際牌或 SONY，工業設計師須尊重日本的想法；但是，大同的工業設計是百分之百是由自己設計。

C.市場的考驗

結果，3 個月後，日本東芝設計的兩台電視機在台灣上市，並不理想。日本造型沒有拉門、沒有腳，不管是台北市內或鄉村，在當時較不適合台灣市場。當岩田來台灣時，林挺生感到驚訝又高興。林挺生請岩田吃飯，並且把辦公室最貴的一盆十幾萬的沙烏地阿拉伯玫瑰花，用飛機送至日本，表示對日本東芝的尊敬與友善。

(4)美國設計公司 Design West 與台灣大同

第四個故事：是接在日本東芝意匠部的電視機設計案後的半年。林挺生想，日本沒有合作成功，找美國人看看。

於是大同找了美國西部最大的設計公司 Design West。這時我心裡面想，林董事長找日本是有他的原因，現在找美國人一定也有他的原因，所以這次我與大同設計群己沒有意願和美國人競爭。

3 個月以後，美國 Design West 設計的模型送到台灣，它是桌上型式的落地型電視機，看起來像桌上型，可以放在桌子上；可是體積很重很大，放在地上比較安全。它的底座和日本的設計不同，日本的底座與電視的外形體積一樣大小，美國的底座則是前後左右內縮 10 公分，底座四周再用不鏽鋼的鋼片把它包起來，理念和日本相似，但是技巧、做法、功能，完全不同。底座四周用不鏽鋼的鋼片包起來的原因，是放置在地氈上或大理石上反射的美感；然而，1970 至 1980 年代，台灣住家舖地氈或大理石地面的仍很少。結果生產約一年半，銷售並不很好。台灣的消費者，對於這種造型功能的產品，在斯時能夠接受的還是少數。

上述案例，得到一個關鍵的印證：產品設計必須合乎市場的消費者適用與需求。

5.大同家電產品對民眾生活的影響

電扇、電鍋、冰箱與電視是大同 1970 年代的主力家電產品。

(1)電扇

大同的產品經過工業設計上市的種類非常多。最成功的第一個產品該是電扇。電扇是 1949 年推出市場，當時是桌上型標準扇，有草綠色和黑色。典型的標準扇以草綠色為企業標準色彩，黑色只是陳列的一個 model。

1967 年，是我進大同服務的第二年。當時我在大同電扇廠實習，電扇廠要我設計一台具有東方品味的台式電扇。我當時花了兩個月，設計完成「龍鳳扇」桌扇，底座很重要，它有開關及裝飾板，可吸引消費者的選擇，我把龍鳳呈祥的龍鳳圖案，表現在底座上。大同在宣傳推廣時，取名「雙喜牌」，即「龍鳳牌」。「雙喜牌」的原因是以結婚新人的銷費群為主。

電扇在台灣的演進，從放在桌子上的桌扇，演進成放在地上的立扇，之後為壁扇，安裝在天花板上的電扇。另外，也有安裝在窗戶上面的窗型扇。

圖 26.1970 年代大同公司委託美國 Design West 設計的 20 吋彩色落地型電視
圖 27.大同第一台出品的標準扇

圖 28.1970 年代大同電扇
DH10 型桌扇(左)
SSR14/16 型立扇(右)

台灣的電扇以大同為主，1949 年就開始有電扇。早期電風扇都是圓型，因為「八月中秋大團圓」，所以是順著扇葉把它包起來。這和美國的電扇有明顯不同。美國的桌扇、立扇，幾乎都是由窗型扇演變過來，因為要配合窗戶，造型幾乎是方型，然後慢慢有曲線出來。1954 年之後，大同的電扇開始外銷到菲律賓、日本、美國、德國，才開始受到國外的影響，種類就越來越多。

(2)電鍋

電鍋 1960 年開始在台灣市場出現。大同第一代的電鍋白色。對台灣人的生活影響非常大，一般的家庭幾乎都用電鍋，不管是兩人、四人、六人、八人。到美國留學生，有很多都帶電鍋，機關團體也用電鍋。大同電鍋到了第二代，電鍋改成紅色的原因是當時台灣的經濟和現在不一樣，1990 年代嫁妝是要電腦、液晶電視機，1970 年代的嫁妝就是電鍋，所以有紅色的電鍋當嫁妝。

圖 29.1975 大同彩色電鍋

到了第三代的電鍋，因為環保訴求，出現綠色的電鍋。

2000 年代有金屬色的不鏽鋼電鍋，較冷酷感，惟有些消費者認為有堅固感而購買。大同第一代的白色電鍋，內部機構與外型，受到東芝1955 的電鍋影響。一個比較沒有學術性依據，來自於大同顧問日本豐口協(曾在日本松下任職)的說法，電鍋是松下 National 設計發明的。

可是當松下設計好後，在樣品屋展示做消費者

測試，測試對象是家庭主婦，測試完後情報外流，幾個月以後，東芝就出現一台岩田設計的電鍋。

(3)冰箱

冰箱是 1961 年開始在市場出現。開始出現是白色、單門，然後成兩個門、三個門，之後有綠色、咖啡色，甚至有紅色、黑色的冰箱。

1980 年我在外貿協會任職時，室內設計師打電話來向我抱怨說：「冰箱搭配室內空間最好是用白色，為什麼目前的產業界冰箱有綠色、咖啡色與其他的顏色？」我說：「我沒有辦法掌控，因為這是整個市場的趨勢與生活型態的趨勢，才產生這些色彩。」外貿協會設計中心雖能負責全國產品設計的輔導與推廣，但是產業必需創造革新產品，滿足消費者。

圖 30.大同冰箱 MOODEL TR-2A
　　尺寸：寬 20.5"，高 19.7"，深 24"

圖 31.大同冰箱 TR-310ME　無霜型
　　尺寸：寬 63，高 158.3，深 72cm

圖 32.大同冰箱 TR-10HE-2D
　　尺寸：寬 23.7"，高 56.5"，深 25.2"

圖 33.大同冰箱 TR-9P
　　尺寸：寬 21.7"，高 54.5"，深 24.1"

(4)電視機

台灣的電視機從 1964 年大同公司開始創導設計製造行銷。早期大同電視，有人對它評價並不高，因為當時大同最早銷售的電視機，銷售量很大，生產的速度沒有銷售的速度快，所以只能趕貨。趕貨多多少少會影響品質。直到後來電視機在市場上的競爭越來越大，才讓銷售速度正常化、生產按部就班。不過，這時形象要再回復到讓人百分之百看好，就不容易。

第一代 1960 年代電視的造型，就像收音機和電視機的綜合體，放在桌上或是落地四隻腳。但是，不管怎麼做就是有人買。第一代電視機最大的變化，是從黑白電視機演變到彩色。之後，才從放在桌子上的桌上型，演變成手提型，然後又出現放在地上的落地型，2000 年代才有現在掛在牆壁上的吊掛型。

1970 年代台灣的電視，只有區分為普及型和豪華型兩種型式。台灣當時的都市和鄉村，交流互動沒有現在那麼頻繁。都市的消費者喜歡的造型比較簡潔，就算是落地式的四隻腳，也是要比較簡潔的線條。然而，在鄉村地區，電視頂端的桌面及電視控制開關的面板，就要像神桌的桌面兩邊翹起來，面板要有裝飾、腳要有曲線，裝飾越多，鄉村地區就認為越豪華。因為鄉村的小孩子多，小孩子會去玩映像管和開關，電視可以關起拉門，避免小孩子弄壞。這一點和日本及德國不同，電視機不怕被弄破、沒有拉門、沒有腳，這是環境形成的不同需求與不同的設計方向。從功能來看，電視的開關，變化非常大。剛開始是用手旋轉的，後來慢慢演變成按鍵式，之後變成觸控，再變成遙控。

圖 34. 大同電視 TV-13CTE
設計：高長漢組長
年代：1977.1.17

圖 35. 大同電視 TV-17CTA
設計：郭利成組長
年代：1976.10.31

圖 36.大同手提式電視 12PD
　　　設計：賴輝助設計師
　　　年代：1974.11.25
　　　尺寸：寬 15.90”，高 11.65”，
　　　　　　深 11.73”

圖 37.大同手提式電視 TV-14CSK
　　　設計：李宇成組長
　　　年代：1976.8.25

圖 38.大同落地型電視 TV-17A
　　　尺寸：寬 785mm，高 765mm，
　　　　　　深 408mm

圖 39.大同落地型電視 TV-19CA5G
　　　尺寸：寬 820mm，高 960mm，
　　　　　　深 420mm

圖 40.大同落地型電視 TV-20H
　　　尺寸：寬 1072mm，高 782mm，
　　　　　　深 435mm

圖 41.大同落地型電視 TV-20EA
　　　尺寸：寬 960mm，高 1010mm，
　　　　　　深 440mm

讓我們共同踏 上1973之路 大同公司
工業設計課
鞠躬

讓我們共同使
台灣現代化

大同公司工業設計課 鞠躬

圖 42.德國設計師何英傑 Mr. Helge Hoeing 1973 年為大同設計賀年卡，以電視映像管及設
　　計部全體同仁合照之構想圖案(上圖)。同時 Mr. Helge Hoeing 提議全體工業設計課同
　　仁大合照(下圖)。

6.台灣的家電，受日本、德國、美國的影響

台灣的家電企業，受日本影響深的原因，第一點是因為戰後日本的科技、設計和研發，進步快。第二點是 1940 年代台灣企業的領導人，多數都認同日本的設計技術和工作精神。第三點，台灣和日本地理位置很近， 語文與溝通的方式容易。譬如，外貿協會在 1980 年成立了國家級的設計中心包裝實驗(組)所，設備大部分從日本、德國、荷蘭購置，少部分從美國購置。購置後組裝、操作，操作時不能有故障。做售後服務最快的是日本，設備較便宜。因為歐美較遠，成本高。

早期和東芝技術合作時，台灣引進日本的研發技術。再將之調整為適合台灣國人使用的量產產品。台灣早期的企業家省去研發費用而可以創造利潤，日本的企業家則藉機，把東西賣到台灣獲得利益。

1980 年代，台灣除了大同以外，日系的企業相當多。譬如，台灣的國際牌幾乎百分之百掌控在日本手上，台灣的國際牌等於是日本的分公司。台灣不少的企業家，當時認為利用日本的技術最快；如果自己要發展技術，就要投下心力研發。二次世界大戰後日本沒有再戰爭，所以發展經濟與研究；而台灣一直受到中國政治上的壓力。

7.2000 年代 3C 產品在台灣已經形成

3C 的產品第一個是家電 consumer electronic product；第二個是電腦 computer product；第三個是通訊 communication，像手機、電話。

台灣的家電產品 1970 年興起，電腦產品 1980 年萌芽。1985 年，我把宏碁電腦帶到美國華盛頓展覽，斯時台灣電腦開始發展。至於通訊產品，communication product 1990 年開始出現；手機體積大又貴，2010 年代手機體積已小，功能變化多。數位科技是綜合 3C 產品，家電、電腦、通訊三合一。2000 年代，展望未來，家電產品已和電腦、通訊、數位結合。產品體型越來越大或越小，越來越輕薄好用。電腦的螢幕越來越大，或越來越小、或越薄、越輕、越好用。手提電腦、筆記型電腦、平板電腦，或 ipad、iphone 是趨勢。2012年 7 月 1 日起，台灣的電視機家電產品功能全面數位化。工業設計追求的方向與創新改變，是配合生活型態與生活需求。

2010 年代，3C 產品之行銷，除了大同公司之外，燦坤公司與全國電子公司興起，並逐漸應市場需求而普及。

8.對於工業設計的看法

(1)1970 年台灣業界漸漸認識工業設計

1971 年，大同公司的工業設計課成立初期，政府與產業界，甚至於學術界，大部分都不了解什麼是「工業設計」，以為工業設計只是畫畫的，最多就是畫得很漂亮的外觀設計。工業設計實際上真的把大同的產品競爭力提升起來，是開發新產品很好的武器。大同的工業設計課成立後，台灣其他的產業也陸續的成立了工業設計的單位，譬如台灣國際牌(National)、台灣新力(SONY)、聲寶(SAMPO)等。企業外圍的設計公司，也漸漸成立。

大同以外，其他的企業家對設計的看法各有不同。國際牌幾乎百分之百是日本的形象。聲寶則是由台灣設計自主演變，建立了自己的工業設計體系。當時，台灣的設計師，SONY 有劉念湘，聲寶有李朝金、李永輝等設計經理。

大部分的企業家，對工業設計有一點了解工業設計可創新產品的造型、品質、功能與色彩計劃，並提升產品的競爭力。因此，不管是日本的系統、歐美的系統或者台灣本身建立的設計系統，對於工業設計越來越重視。

台灣的設計工作者，主要是 in house，當時並沒有像國外有很多設計公司。設計因地理環境、政治、文化的背景而不一樣。美國大型設計顧問公司，東部有 Deane Richardson，西部有 Design West；日本有 GK design。這些大型的設計顧問公司，影響產品的發展趨勢。歐洲除義大利北部杜林區的 Pininfarina 有 2000 人員外，有不少設計公司。

(2)各國生活需求與市場的差異

台灣以產業為舞台，產業有市場的需求才會設立設計部門。1970 年代，台灣的設計公司，因成立歷史尚不長，經驗尚未被普遍肯定，所以要被產業界的領袖看上、委託你設計的機會不易。1970 至 1980 年代，台灣設計公司的業務是綜合多功能性，設計產品、設計包裝、也執行平面設計。國外不同，因產業界知道設計的力量。而台灣的設計公司，一點一點，慢慢擴大。

台灣 1960 年代起一直處在鄰國的政治打壓威脅中，人心矛盾。從戰後到 2000 年代，中小企業往全世界爭取業務，貢獻大，也相當辛苦。這點和日本、美國、歐洲也不一樣。

台灣從大同公司開始，才有其他的產業開始注意到工業設計，原因就是文化、歷史與時代背景及經驗不一樣所產生的結果。今天，台灣的設計公司已經超過千家以上，並且範圍涵蓋工業設計、視覺傳達、廣告設計、多媒體、影像等；時代的潮流一直往前；設計的各種功能力量也一直往前邁進。

台灣本地對於家電產品有一些特殊的需求。不同的國家，不同地區的消費群，理念接受度也會不一樣，每一個國家、每一個地區，都有屬於他們自己的生活需求與市場。因為台灣的產品要外銷全世界，因此，台灣外貿協會於 1992 年起成立海外的設計中心。第一個成立在德國(1992 年)，第二在義大利(1993 年)，然後是法國、日本(1994 年)、美國(1999 年)。成立海外設計中心是為了合乎台灣企業的產品外銷到世界各地的需求。美國是行銷的天地，全世界的商品都銷到美國；就像 2000 年代，全世界的商品幾乎都在中國大陸製造一樣。但是講設計，發源地是在歐洲，所以美國的設計中心，最後成立。每一個國家的設計均有其特色，德國的設計理念是講合理、簡潔、精緻度，與品質，義大利的設計很活潑、創新、時尚，並建立自己的品牌。法國是科技和流行；英國是講設計的哲理，並且全世界第一個優良設計標誌 Good Design Mark，是英國創的。美國人是電腦科技、資訊科技，設計的商業化；日本是東西方研發形象的結晶。1990 年，台灣做了國家形象的調查，發現德國的形象是精緻的工程 Design Engineering，義大利是 Design，法國是 Design Fashion，英國是 Design Philosophy，美國是 Design Technology，日本是 Quality。

(3)德國與日本重視工業設計

德國很重視模型製作與檢討，因為模型最實際，和上市的產品最接近。德國設計講究功能和需求，譬如鞋子，德國設計師會研究腳的形狀、尺寸，男的女的老的少的，坐下來的腳、站起來的腳、走路的腳，行動、跑步的腳，然後才把腳包起來做外觀造型。德國設計品給人的印象是簡潔、合理和功能。德國的科技非常進步，1960 年代，我在德國大學研究設計時，德國的計程車百分之百是採用黑色的 BENZ，司機是穿西裝、打領帶、白手套很有禮貌，當時德國就已經使用無線電做聯絡工作，如大哥大手機。

德國非常重視產品的結構設計，設計歷史悠久，從 1907 年的德國工作聯盟、1919 年的包浩斯，建立了現代的設計主義思潮。而且，設計部門之主管職位，在 1970 年代即高至協理，譬如，德國的 BRAUN，有協理級的設計主管。

日本工業設計起步比德國慢。日本的設計深受到美國、德國的影響，早年曾抄襲德國、英國，受到德國、英國、義大利、美國影響很重。日本現在已經把抄襲惡習去除，所以日本現在被全世界人尊敬。其產品開發方法，比較接近美國式，構想發展 idea development，從 idea sketch、rough sketch 到 Rendering、做 Mock-up。日本工業設計和機構部門，以及業務部門連繫非常緊密，其意匠部之主管職務，高至部長與協理級，即工業設計處長與協理。

(4)台灣受美、日、德國的影響，台灣亦影響美國、南非與韓國

台灣受到美國、日本、德國三個國家的影響最重。台灣的工業設計留學生到美國最多，然後是日本、德國，最近則是英國、義大利。留學生回來後，會影響台灣。台灣吸收了這些國家的理念、方法，綜合應用，再加上台灣 2010 年代的電腦與資訊科技；台灣的設計方法是內外合一，也已經是世界一流的國家。

1980 年代以前，台灣的工業設計師要開發新產品，必須要等機構設計、電機設計的人，把內部的電子零件機構設計做好以後，工業設計才做。因為，1980 年代以前，台灣的產業界是用現成的方法來賺錢，投在研發人才的成本沒有國外多，所以我們受到國外的掌控。當時，大部份產品的機構設計完成、把產品內部結構的尺寸大小定位以後，工業設計才能進行。德國則是內外合一，工業設計的人把造型設計好以後，才給機構設計人，要求他們把機構和內部的電子音響做起來。德國的 Engineering 有此能力，但是台灣，假如工業設計先做，內部結構設計自己研發較吃力。

1990 年以後，由於台灣的電腦、數位科技已很強，是世界一流水準，產品開發的方式，和 80 年代以前完全不同。工業設計、電子、機構，也是內外合一、地位平等，相輔相成。台灣的工業設計力量及影響力很大，亦影響了美國與非洲，1989 年，我任職外貿協會之時，在日本的 Nagoya 演講，以「台灣的工業設計發展」為題，美國的工業設計協會理事長 Mr.Peter W. Bressler 聽了以後很感動，主動來台灣簽約。美國工業設計師協會和台灣簽約合作。

而南非的工業設計的理事長 Ms.AdrienneViljoen 聽了我的演講後，他說台灣真的那麼棒嗎？讓我到台灣幾天看看。非洲的理事長到台灣 3 天，發現台灣的設計潛力和推廣力強。斯時，全世界的設計推廣最厲害的是日本，另一個就是台灣。結果，南非的理事長回到南非一個月後，南非的工商業部長，寫信邀請我到南非的首都約翰尼斯堡(Johannesburg)、開普敦(Cape Town)、德爾本(Derban)等三大城市對廠商和設計師巡迴演講。南非指定給我的演講題目是，「讓企業生存的武器-工業設計」。本來南非工業設計協會漸漸在人事上萎縮，我演講完後，南非設計協會重整，又重新發展；後來 Ms. AdrienneViljoen 當選 ICSID 的常務理事。

韓國在 1995 年以前，都蒐集台灣和日本的情報，到 2000 年，韓國把日本、台灣的精華通通收集分析運用。台灣的設計策略，影響美國、影響南非，也影響韓國。

(5)韓國在 2000 年開始崛起

在 1995、96 年以前，韓國吸收日本和台灣的設計推廣精華。台灣於 1992 年成立海外設計中心，2000 年韓國也隨著成立海外設計中心。台灣外貿協會的第四屆秘書長劉廷祖和我溝通，計畫在台灣成立世界最大的設計中心。結果，設計中心的地有了、圖有了、資金也找到了，可惜就在此時，劉秘書長調至南美巴拉圭擔任大使。外貿協會第五任秘書長，設計中心計畫沒有動，到了第六任秘書長，則說：「外貿協會為什麼要設計？」然後把這個案子取消，後來這個案子就被韓國發揚光大。

現在韓國有國家的 design building。所以一個人決策的錯誤，影響一個國家的形象。韓國現在的品牌變大，LG、Samsung、現代汽車。至 2000 年代韓國的家電產品不斷革新功能。這些都會刺激台灣工業設計師的想法。如果你沒有被刺激，那麼我真的會懷疑，你有沒有國際觀？你要怎麼樣去做前瞻性的設計？

我的設計生命精華是 1979 年開始，連續 20 年在外貿協會，不斷進行設計推廣的工作與各項震撼國內外的設計活動，影響台灣、影響全世界，還影響美國，甚至影響南非。

1989 至 1995 年間，全世界設計相關的人到台灣，一定要先來貿協設計中心，因為台灣工業設計的推廣實在是積極頂尖；除了日本，就是台灣。但是2000 年以後，台灣的設計似乎開始停頓，韓國開始崛起，為什麼？

做事由不同的人做，有不同的結果。時間、地點、人際關係與能力態度的不同，就會有不同的機運與不同的結果。2010 年代，台灣面對的，亞洲的日本、韓國，還有中國的政治壓力。台灣要持續挑戰未來。

(6)用創新科技提升產品設計的價值

2000 年代，國際交流越來越頻繁，設計的目標很多是一致。那麼，世界各國什麼地方不一樣呢？

A.第一點，市場不一樣

美國、日本、亞洲、東南亞、非洲、歐洲的生活習慣不一樣，需求接受度不一樣，市場也不一樣。譬如，電鍋是東方人使用，歐美的人吃麵包，用烤麵包機。1955 年日本開始有電鍋，1960 年台灣大同公司推出電鍋。西方人是烤麵包，後來烤麵包的概念傳到台灣，讓台灣人在早上也吃烤麵包，才有烤麵包機的設計，這是因為人的生活習慣與市場的需求與變化。

台灣原本都喝茶，咖啡進來台灣後，大家覺得好摩登，覺得喝一杯咖啡好像很舒適。現在反過來了，2000 年代台灣人覺得喝咖啡才是正常，喝茶反而好高貴，特別是喝茶是件珍貴的事情。為什麼呢？這就是國際交流、思想溝通，造成地區性的生活形態改變，所以產生新的設計與新的設計品。

B.第二點，企業對設計的認知不一樣

譬如說，企業決定自己的設計要在美洲、歐洲、日本、台灣等地方進行，其他地區的設計則是外包才會比較賺錢；這就像是零件不要自己做。很多公司只做設計、製造，行銷通通外包。這是企業對設計的認知不同，所以手段、方法當然不一樣。

C.第三點，每個國家的企業基礎不一樣

各國之產品設計基礎不一樣、歷史不一樣，所以會有差異性；但差異性，會因為交通、思想交流而整合，產生多元化、國際觀的產品。

日本在戰後，科技、研究方面進步，台灣和日本地理位置近，溝通與服務比歐美方便。台灣要節省研發和成本，自日本引進產品機構；台灣的企業認為這是最快最好的方法。但是，從工業設計的觀點上看，並非如此；起碼，從我開始就不是這樣。我是台灣企業界的第一個工業設計組織的主管，從我開始，台灣的工業設計，只要正常的狀況，要創新設計。工業設計人員在企業的領導人允許的狀況之下，都會發揮創新設計的功能和力量。當然，1980 年代的工業設計學生，多數畢業就失業，好不容易找到工作以後，會和我訴苦：「鄭老師，我設計的很好啊，但是我的總經理說我設計的不好」。到底是年輕的學生差，還是總經理不了解設計？我們沒有辦法判斷是非，那時很多公司的經理、總經理，不容許你去發揮個人的想法，「設計」要按照主管或是國外專家的意思來做，然而，2000 年代，這些情況幾乎都改善，幾乎都沒有此種現象。

2000 年代以後，電腦數位科技興起，台灣投入研發工作，新竹科學園區以及企業界投入研發的成本越來越高，產品開發設計漸漸轉變。現在的家電沒有用電腦的數位科技，幾乎是賣不出去。台灣的產品內部機構和外型的創新設計，均以前瞻性為導向。整體上來看，台灣的設計是樂觀的，未來更多元化，更實用美觀。

2000 年代，台灣很多工廠，甚至於設計單位都移到中國大陸，這是整個全球性趨勢。2005 年，我在英國 Brunel 大學演講「台灣的工業設計」。我說：「全世界的產業，包括台灣在內很多企業都移到中國大陸，大陸是世界的製造的工廠」。結果中國大陸的留學生，就問我一句話，「既然台灣

的產業很多都移到中國大陸，那麼台灣還需要工業設計嗎？」雖然我被他一問，停頓了一下，但是我馬上回答：「台灣比以前更需要工業設計。」台灣以前的工業設計，是讓產品美化、商品化，強調產品設計的附加價值。現在台灣的設計，要避免只講產品設計的附加價值，而是要用新思維與科技的方法及策略來提升產品設計的創新價值。

(7)台灣產業與設計經驗：分工合作 OEM，原創設計 ODM，自創品牌 OBM

台灣企業設計的策略，1970 年代起，是分工合作的 OEM 時代，1980 年代進入強調原創設計 ODM 的時代；1990 年代，強調自創品牌 OBM 的時代。

A.OEM 是 Original Equipment Manufacturing

1970 年代起，一件產品或者計畫專案，從企劃、設計、製造、行銷、服務，在不同的地區或者國家，分工合作的模式。

當時，大部分產品都是歐美先進國家設計後，再委由台灣加工製造。因此，許多台灣人自己將 OEM 翻譯成加工代製。這是錯誤的講法；應該以「分工合作的產銷方式」表示才正確。多年來，台灣許多產業界習慣以加工代製的用語作為產銷方式。

鑒於 OEM 分工合作的產銷方式，台灣沒有自己設計的形象，設計功能不僅難被國人重視，在國際人士心目中也一直停留在「製造」的階段。因此，在 80 年代我和玩具工會的崔中理事長，在產業的交叉研討會上，共同推動 ODM 理念，強調台灣自己的原創設計。

B.ODM 是 Original Design Manufacturing

1980 年代起，強調珍惜原創設計與設計自主；並強調台灣自己的設計。即使不是台灣人設計，而由外國人設計，但是被台灣買來主權，就是設計自主。這是原創設計與設計自主的 ODM 理念。像日本的 Honda 與照相機，有些是義大利人設計的，但日本人還是說是日本自己的產品。所謂 ODM 具有原創設計與設計自主的理念。

2000 年代，很可惜台灣仍有人對「設計」不求其真諦，將 ODM 譯成設計代工。甚至將 OEM 與 ODM 均列為代工的階段。這是台灣習慣於代工的想法，缺乏自信，不瞭解台灣設計策略的演進事實。將 OEM 與 ODM 並列為代工，嚴重誤導台灣設計教育界與年輕的學生。在此呼籲台灣產官學與設計界的朋友們，請正視「設計」的功能與重要性，勿再誤導。ODM 是台灣自行創立，強調原創設計與設計自主，提升國際競爭的力量。

C.OBM 是 Original Brand Manufacturing

1990 年代起，強調「自創品牌／自有品牌」。自創品牌是自己創的品牌；而自有品牌可能是買來的品牌，像 Travel Fox(旅狐)的鞋子是購自義大利；台灣最大的自有品牌 CVC，是從美國買的大型包裝機械品牌。所以，自有品牌不一定是自創品牌；但自創品牌一定是自有品牌。

(8)從文化創意產業到品牌台灣計畫

1980 年代，台灣創立 ODM 原創設計與設計自主運動，強調設計功能的重要性。經媒體報導與討論後，產生自創品牌的 OBM 運動。

斯時，我與外貿協會劉廷祖秘書長，積極推展台灣設計形象活動。由經濟部與工業局，國際貿易局主導，並在貿協推展執行下，台灣展開「品質」、「設計」、「形象」三個 5 年計畫。1988 年、1989 年、1990 年起分別持續執行品質、設計與形象三個 5 年計劃，影響產業界、設計實務界與設計教育界甚深。因而於 1990 年代在政府與貿協的推動下，產業界乃成立「台灣國際自創品牌推廣協會 BIPA-Brand International Promotion Association，Taiwan」，並推選宏碁施振榮董事長擔任第一屆理事長，台灣自創品牌 OBM 運動，因而推動展開。

OBM 是「自創品牌／自有品牌」運動，非「品牌代工」。ODM 強調原創設計與設計自主，而 OBM 強調自創品牌精神與理念。

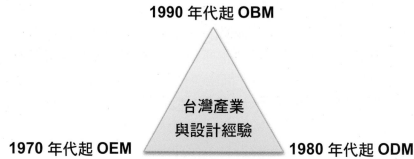

台灣 2002-03 年起創立「文化創意產業 CCI-Culture Creative Industry」，重視「創新價值 Innovalue」的理念。在經濟部、教育部與文建會同時展開執行。鼓勵產業界擴展台灣品牌進入世界，於 2005 年研擬，2006 年起建立「品牌台灣 Branding Taiwan」計劃，於 2008 年大力展開推動。

9.對於大同公司創辦人-林挺生的印象

圖 43.1979 年 3 月 15 日，大同公司林挺生董事長，由大同一級的主管及產品開發的重要主管陪同，一起歡送鄭源錦。
左 4 為林挺生董事長，其左邊為陳錫中協理、王友德處長、曾坤明主任。
右 4 鄭源錦，其右邊為林蔚山總經理、陳吉明課長、陳添富課長。
後排左起：高長漢組長、郭利成組長、謝業州組長、雷忠正組長、李宇成組長、黃興富組長。

(1)林挺生董事長非常欣賞日本與德國人的工作及研究精神

林挺生尊敬日本，也尊敬德國人。他告訴我：「鄭源錦，你不要只和德國人做朋友，你也要和日本人做朋友，因為日本人和德國人的工作精神一樣。」林挺生曾下命令：「大同的設計師要學日文。」於是要我籌辦日語研習班，班主任是我，可是因為我工作太忙，經常開會，日文沒有學好。後來，我到外貿協會遇到了貿協江丙坤秘書長，江丙坤說日文很重要，請我在貿協開班，日文班的班主任也是我。因為我無心學日文，所以我仍然沒有學好日文，然而，我一直尊敬德國人與日本人的工作精神。

(2)林挺生對工業設計很重視

林挺生董事長為台灣代表性之偉大企業家。
台灣企業首創工業設計的領導人，設計的影響力
發展神速。

林挺生很喜歡人才，也善用人才。大同公司對台
灣的家電貢獻很大，對人材的培養之貢獻也很大
。無數的人才退休後，散佈在全台灣、全世界，
產品延伸、影響整個台灣與全球。

(3)林挺生董事長的求知慾強，精研經營管理學與國富論，善用人才

圖 44.大同林挺生董事長

他想要了解一本英文寫的書，他會請台北大同工學院一兩位英文老師先研讀
，一兩個禮拜後再向他報告英文書的內容與重點；假如是中文，或者專業的
領域，也會請中文的老師看他指定的中文書，然後再向他報告。林挺生一個
禮拜，等於可以看好幾本書。林挺生董事長，一天可以發揮兩三天的效用，
同時，每週末，邀集同仁們共同研讀經營管理的英文版「國富論」。

(4)林挺生受父親的影響，節儉、樸實

林挺生的精神，不怕困難，有意志力，求進步。經營方式和 Acer 完全不一
樣，Acer 每年要做廣告，林挺生的大同公司是水平、細水長流式的在擴大，
大同很少做宣傳廣告。可惜很多年輕人不了解大同的企業精華與文化。

其實，大同有必要對年輕代的人做宣廣與教育。大同擁有很多不同之專業人
才，開發生產的產品種類亦數百種，尤其與民生問題密切的家電與數位科技
產品很多，產品以堅固耐用馳名。

10.2000 年代全球科技產品已成為主流

1960 至 1990 年代，台灣大同公司產品，無論是電鍋、電扇、冰箱、洗衣機、
電視機之競爭力與營業額，在台灣均為全國第一名。

可是到了 2000 年代，市場起了劇變 ：

(1)世界大戰後至 2000 年間，大同為台灣最大的家電企業

大同公司領導人林挺生董事長於 (1919 年 11 月 15 日 - 2006 年 5 月 10 日)
過世後，產品創新的執行力變緩慢，而台灣在設計創新的新興產業及科技產
業崛起。

(2)新竹科學園區的崛起，是台灣行政院及經濟部、政府大力支持的政策

新竹科學園區的研發科技產業形成時，很明顯的是電腦產業興起。台灣一流
的家電產業，極需有前瞻性的創新與電腦科技結合，例如：大同、聲寶、東

元等家電品的形象，被新興科技產品的聲勢與氣勢競逐。

同時，台灣消費群年齡層年輕化，電腦科技成為年輕代日常使用的產品或工具。包括桌上型與手提型電腦，以及每年創新變化的手機之功能與造型。

(3)國際科技的進步與演變，研發與創新是 21 世紀產品的趨勢

國際科技產品的出現，不僅影響台灣，亦影響全世界。改變了全球人類的生活方式。

A.IBM - 利用電腦的科技把全世界東南西北迅速連結。

B.微軟 - 奠定人的生活必須利用電腦的科技執行生活的需求。

C.Apple 與 iphone-Apple 的電腦強調創新與品質，而 iphone 成為人類有史以來，日不離手的隨身必用品。

D.Google - 人類智慧的結晶，搜尋的捷徑，包括文字、地圖，人類生活需求的一切解決之道。

E.FB 與 App-FB 最受年輕人歡迎的空前發現，人與人之間的溝通交流，國際間南北交流，瞬間完成，而 App 是電腦應用軟體程式，科技發展的重要實用境界。

(4)設計創新，品牌維護與宣傳推廣力是企業永續經營的基本競爭力

A.台灣研發與發明的技術一流。然而，特色與時效有待發揮。

B.產品設計與參透力必須持續加強，才能與國際新產品競爭。2010 年代起，國際不少高品質的產品進入台灣市場。如英國戴森(Dyson)的家電產品。台灣面對國際優良設計產品的競爭，是值得面對與思考的問題。

圖 45.1979 年 3 月 15 日作者於大同公司設計的冷氣正面裝飾板前

讓我們共同使
台灣現代化

大同公司工業設計課　鞠躬

1970 年台灣大同公司首創企業界國際工業設計組織

一群任勞任怨的台灣年輕設計師結合德國、荷蘭、日本
與美國設計師的構想力量，不僅成為產品開發設計核心
的靈魂，也成為台灣企業界工業設計的開拓者。

1979 年台灣外貿協會創立國家級設計中心

1970 年台灣外貿協會誕生

提創企業對外與內雙向國際貿易，對提振台灣經貿繁榮
與國際交流，貢獻至鉅。

1979 年成立設計中心：結合企業界內外銷需求，提升與影
響及改變台灣企業界、設計產業界與教育的工業(產品)設
計、工商業包裝設計、商業(平面)設計、企業品牌形象設計
與展覽推廣行銷等之企劃執行與國際設計競爭力。

台灣設計國際化的力量，就是從外貿協會的設計中心開端！

(五)1970 台灣外貿協會的誕生

中華民國對外貿易發展協會，簡稱貿協。是台灣最重要的國際貿易財團法人推廣組織。建立於 1970 年，英文為 CETDC - China External Trade Development Council，簡稱 CETRA。CETRA 是採用 China External Trade 前兩個字之第一個字母，與第三個字之前三個英文字構成。當時，創辦人武冠雄先生發現有系統及有組織的方法推廣國際貿易的需要，特別是鑒於台灣對外貿易的迅速成長，在當時的經濟部長李國鼎的支持之下，聯合政府和工商業建立了財團法人機構 CETRA，具有專業性的貿易推廣組織。

圖 46.貿協創辦人武冠雄

圖 47.世貿中心展覽館

圖 48.前排右起：武冠雄貿協創辦
人、中間為江丙坤秘書長、
左邊為鄭源錦處長。後面
為貿協各單位之主管。

這個組織的目標同時也在支持台灣的工商業發展新的市場和推廣貿易。當此組織建立時，在政府財政和經濟部門之官員及地方企業及工業組織的領導人所組成的董事會的領導之下持續發展。

至 1979 年 3 月中華民國對外貿易發展協會增加設置「設計推廣部門」。共 7 個部門，同時設置了 43 個海外的辦事處。

1.1979 年中華民國對外貿易發展協會組織之 7 個部門

(1)貿易推廣及市場發展處　(2)資訊服務處　(3)貿易專業訓練處

(4)展覽業務處　　　　　　(5)國際會議服務中心

(6)企劃研究處　　　　　　(7)設計推廣處－台北，台中，高雄包裝試驗所

2.43 個海外辦事處

包括亞太、北美、中南美、歐洲、中東及非洲的地區。

3.1985 年 5 月，因應台灣外銷產業業務之需求，組織擴展很快

貿協組織擴大為 8 個部門

(1)行政業務處 GA，Department　　(2)服務聯繫處 TSP，Department

(3)企劃聯繫處 PFA，Department　　(4)資料供應處 IS，Department

(5)展覽業務處 Exhibition，Department　(6)市場研究處 MR，Department

(7)產品設計處(設計推廣處)IDPC，Department

(8)產品推廣處 MD，Department

(六)1979 台灣外貿協會設計中心的誕生

1.1979 年，即外貿協會成立後的第九年，外貿協會成立設計推廣中心(IDPC-Industrial Design Promotion Center)。當時台灣對國外貿易的成長迅速，同時，為配合外銷。製造技術及產品品質優秀；這個因素，使台灣成為亞洲發展亮眼的區域。所有這些努力造就了所謂的「台灣經濟奇蹟」。

由於台灣傑出的製造技術及在這個時期有充足便宜的勞力可提供，吸引許多有名的外國公司在台灣設立了辦事處。因此很多的台灣企業，以分工合作 OEM(Original Equipment Manufacturing)的模式生產製造。1970 至 1980 年台灣很多企業均朝向 OEM 經營模式，結果，不少的企業界失去了獨立革新創造自行設計發展的能力。拷貝及仿冒成了產業界的習慣，因此台灣得到「盜版王國」不好的稱號。當斯時，在外貿協會成立由政府支持之國家級的「台灣設計推廣中心」，對消滅仿冒、積極提倡創新設計，深具意義。

2.外貿協會在 1979 年 3 月成立台灣設計中心前，「中華民國工業設計及包裝中心 China Industial Design and Packaging Center，簡稱 CIDPC」1973 年 5 月 1 日在台北成立，是屬於一個專業設計推廣協會。這個中心被設立為一個非營利事業體，董事會的成員包括了經濟部(MOEA)的政府代表，以及一些知名的地方企業家。

惟經過 6 年的運作後，功能未被產業界的需求或配合認同，未被政府信賴。因此，1979 年初經濟部結束財團法人中華民國工業設計及包裝中心的業務。

3.1979 年 3 月，經濟部長及中華民國對外貿易發展協會的創始者武冠雄先生(Mr. K. H.Wu) 聯合邀請了大同公司之工業設計部門主管鄭源錦先生(Mr. Paul Cheng)，在中華民國對外貿易發展協會 CETRA 組織內，於 1979 年 3 月 16 日建立了工業設計推廣部門 IDPC Industrial Design Promotion Center，即台灣設計中心 Taiwan Design Center。主要任務在提升台灣產品內外銷品質與形象，包括工業設計與包裝設計的企劃與執行。

圖 49.貿協設計中心鄭源錦創辦處長
圖 50.1986 年設計中心同仁，左起第一排，曾漢壽、陳莉、陳樹林、黃興富、鄭源錦、張榮良、田俊岳、黎堅、張慧玲。左起第二排，李智敏、林憲章、蕭有為、王風帆、田蘭畦、龍冬陽、劉秀菊、林同利。左起第三排，吳志英、廖江輝、黃偉基、賴登才、李中、陳建良、莊子慧。

圖 51.左起，鄭源錦處長、工業局楊世緘局長、貿協劉廷祖秘書長，參觀優良設計展示品。
圖 52.貿協設計中心在台中辦事處的包裝實驗所同仁

(七)台灣外貿協會設計中心的組織與功能

1979 年 3 月，鄭源錦應經濟部長李國鼎與外貿協會創辦人武冠雄之邀，至外貿協會籌劃產品設計推廣處，擔任創辦處長。

成立初期，由前「工業設計及包裝中心」內設計相關人員，經貿協考試「包括：英文、設計專業技術」筆試及口試後，聘用陳敏全、龍冬陽、諶文尚、楊正義及段瑾 5 人，加上貿協派置的服務人員。因此，貿協設計推廣部門成立時共 7 人。

鄭源錦於貿協創設的產品設計處，由工業設計組與包裝設計組開端，於1983年擴大編製為綜合業務、工業設計、商業設計、包裝設計與包裝試驗、設計資訊等6組，1987年再擴大為「設計中心 Design Center/CETRA」，這是台灣首創的國家設計中心，至1989年已成為全球知名的設計推廣機構。

1981 年 7 月，在設計中心內成立台灣第一個國家級包裝試驗所

鄭源錦在經濟部科技顧問室(1995 年為經濟部技術處)與貿協武冠雄秘書長的支持，籌設台灣首創的「包裝試驗所」，配合工商業界需求，推動環保綠色包裝業務。包括：包裝材料、機械、技術、設計與試驗。成立初期由陳敏全組長籌設執行辦理。之後，曾漢壽擔任組長，包裝試驗所業務功能逐步擴大。1983 年在台中與高雄等地亦設置「包試所」。1991 年包試所獲(美國)國際安全運輸協會 ISTA 認可。1992 年因包試所的成就，榮獲美國協會頒「全球包裝貢獻獎」。同時，舉辦「台灣包裝之星」設計獎。參加亞洲與國際之星包裝競賽，台灣產業界大同、永豐餘、正隆等公司屢獲大獎。

1.產品設計處各組職責
(1)綜合業務組
A.優良設計選拔展、大專院校設計聯展、研討會、研習班、訓練班、示範設計發表會等之籌劃與執行。

B.「產品設計與包裝」季刊之編印。

C.國內外設計相關機構之聯繫與交流。

D.設計技術資料之管理、運用與提供。包括設計品、圖書、型錄、幻燈片、樣品等。

圖 53.產品設計表現技法研習，日本專家主講
圖 54.歐洲產品設計行銷，義大利人主講

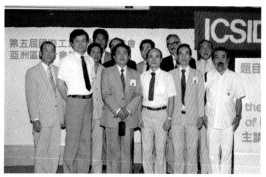

圖 55.優良設計傑出獎產品
圖 56.第五屆亞洲設計會議台北舉行，台灣、日本、韓國、美國等代表參加

圖 57.第五屆亞洲設計會議
圖 58.1984 年台灣產品設計週記者會
圖 59.貿協設計中心與日本工業設計協會在台北合辦設計展

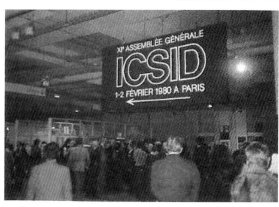

圖 60.1980 年 2 月台灣代表參加在巴黎的國際工業設計 ICSID 年會
圖 61.鄭源錦處長與貿協設計處優秀設計推廣領導人才：陳志宏組長(左 1)、賴登才組長(右 2)與張慧玲組長(右 1)。

(2)工業設計組

 A.工業設計觀念及方法之介紹與推廣。

 B.外銷產品開發設計之諮詢服務與顧問輔導。

 C.外銷產品之示範設計。

 D.產品開發設計及與產品設計有關之市場趨勢等資料蒐集、整理、分析、報導與運用。

 E.執行政府委辦之產品設計專案規劃。

圖 62.貿協產品設計處外銷電子產品，示範設計發表會

圖 63.貿協產品設計處輔導之外銷電子吉他產品設計圖檢討

圖 64.紙模型的示範設計　　　　圖 65.表現技法研習班

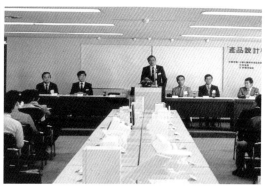

圖 66.貿協設計中心楊正義設計師，為太平洋光電公司設計的光電雷射測試儀。

圖 67.產品設計演講

(3)包裝設計組

A.包裝設計觀念、技術及材料之介紹與推廣。

B.外銷產品包裝開發設計之諮詢服務與顧問輔導。

C.外銷產品包裝之示範設計。

D.包裝設計、技術、材料與包裝設計之市場趨勢等資料蒐集、整理、分析、報導與運用。

E.執行政府委辦包裝設計專案計畫。

圖 68.外貿協會產品設計處包裝設計組，討論設計專案。中坐者為鄭源錦處長、左立者為龍冬陽組長、左後立者為田蘭畦專員、右後立者為陶光南專員、右坐者為黎堅組長。

(4)包裝試驗組(包裝試驗所)

　　A.外銷包裝工程觀念、方法、機材、技術等之研究與推廣。

　　B.外銷工業包裝材料、容器與方法之研究發展與服務。

　　C.貨物流動實況調查及模擬運輸試驗條件策定之執行。

　　D.接受檢驗機構或工廠及企業委託從事外銷工業包裝之檢驗、審查與試驗改進。

　　E.工業包裝設計工程試驗、品管等人員專業訓練之策劃與實施。

圖 69.貿協包裝試驗所開幕式
圖 70.貿協鄭處長示範包裝試驗，張光世董事長(中)，江丙坤秘書長(右)參觀。

圖 71.李國鼎部長(中)，張光世董事長(右)，參觀包裝試驗所。
圖 72.包裝試驗所

2.台灣外貿協會的偉人-武冠雄創辦人

外貿協會創辦人武冠雄不僅對我國外貿有偉大的貢獻，支持此推動建立國家級的設計中心與國家級的包裝試驗所，貢獻甚大。武冠雄先生於 2012 年 1 月 7 日辭世；其一生為國努力奉獻，令人敬仰。

圖 73.對外貿易發展協會祕書長武冠雄(站立者)在「拓展外銷與設計教育聯合研討會」中致開幕詞。

(八)1979 年 5 月亞洲設計聯盟的誕生與影響

亞洲設計聯盟(ARG & AMCOM/ICSID)由日本、台灣、韓國、澳大利亞、香港、菲律賓與紐西蘭組成。

鄭源錦任職貿協期間，以台灣設計國際化為使命，大力推動台灣設計邁向國際化。籌辦世界設計大會，是長久醞釀在鄭源錦心中的一個夢。夢想的種子，早在 1973 年在鄭源錦心中萌芽。

國際工業設計社團協會「International Council of Societies of Industrial Design，ICSID」於 1954 年在英國產生，後來擴大為歐洲地區組織，繼而發展成全世界的設計組織。正式會員包括：設計專業 Professional Design、設計推廣 Promotinal Design 與設計教育 Educational Design 等三種會員，每兩年一次在全球擇一國家舉辦「世界設計大會 Design Congress」與「國家代表大會 General Assembly」。

圖 74.日本東京舉辦第一屆亞洲設計會議，左為台灣代表貿協設計處長鄭源錦，中間為發起
人日本 MR. EKUAN，右為日本 MR. NISHIMOTO(ICSID 第 11 屆秘書長)。

圖 75.左起澳大利亞代表 DAVID TERRY，香港代表陳樹安，中間為韓國代表 MR.H. KIM，右
為貿協設計處長鄭源錦。
圖 76.與會代表參加宴會前一景

圖 77.日本 MR. NISHIMOTO(左)，鄭
源錦(中)，菲律賓設計協會理
事長(右)。

1973 年，ICSID 世界設計大會於日本京都國際會議廳舉辦，鄭源錦平生第一次參加國際設計大會，深深被此大會的場面感動。

會議結束後，日本於國際會議廳大廳舉辦舞會，斯時，鄭源錦望著千人隨著音樂翩翩起舞的壯觀景象，心中交織著感動與感傷。當時，激動的想著：「這才是台灣要走的路，如果有一天 ICSID 能在台灣舉辦，那該多好！有朝一日，台灣也要舉辦世界級的設計大會。」此後，鄭源錦秉著堅毅的意志力，漸次與世界各國設計專家交流互動，以努力及毅力澆灌夢想的種子，得以開花結果。

1979 年日本知名 GK 設計公司創始人榮久庵憲司 Mr.Kenji Ekuan 來函邀請鄭源錦參加「亞洲設計會議 AMCOM-Asian Member Countries Meeting」，與會國家包括日本、台灣、韓國、澳洲、菲律賓、紐西蘭、香港，發起成立「亞洲設計聯盟 ARG-Asian Regional Group」，因此，台灣成為創始會員國之一，這是鄭源錦第一次代表台灣參加國際會議。因亞洲設計聯盟的影響，世界各地紛紛開始發起地區性的會議，這是台灣設計國際化的一個重要的起步。

(九)台灣包裝產業的創新與傳承

1.包裝設計的定義

為美化產品，吸引消費者，促進銷售，以適當的文字、符號、圖案、標誌及色彩等，表現於包容產品的適當材料或容器上。同時產品在運輸、倉儲、交易或使用時，為保持其原狀與價值，而加以適當的材料或容器等技術。

圖 78.德國環保綠色包裝標誌

2.包裝設計的機能

(1)創造產品(內容物)價值，促進銷售。

(2)保護產品(內容物)，避免外力損害。

(3)促進流通分配成本(Distribution Cost)合理化，便於攜帶、搬運、倉儲、交易、降低成本。

1991 年德國開始建立環保包裝。為抑制包裝廢棄物之成長，各國紛紛訂定包裝廢棄物回收法，此項法令之訂定旨在致力於減少垃圾、避免垃圾及再利用垃圾。德國於 1991 年通過之「包裝廢棄物避免法(包裝法規)」，確立生產者與銷售者具有回收包裝廢棄物之責任。

3.環保綠色包裝設計的類別

(1)運輸包裝設計 Transport Packaging 1991

運輸包裝：如箱、桶、罐、大袋等。為避免貨物由生產者至銷售者或消費者途中受損，考慮運輸安全的包裝。

圖 79.1987 年大同電腦操作盤包裝，獲最傑出外銷包裝設計獎。
圖 80.1987 年南光紙業公司三層瓦楞紙材之特耐王包裝箱，獲工業包裝優良外銷設計獎。

圖 81.1995 年協茂公司，可生物分解包裝，獲國家包裝設計獎。

圖 82.1995 年雅企科技公司，由頡登設計公司翁能嬌設計之「工字型萬用緩衝包裝 I Style Packaging」，獲國家包裝設計獎。

(2)二次元包裝設計 Secondary Packaging 1992

銷售包裝以兩層以上的包裝材料做成。例如：沐浴乳在塑膠瓶之外再加上紙盒、牙膏在軟管之外再加上紙盒、乳酪在塑膠杯之外再加上紙盒。依據包裝法規：1992 年 4 月 1 日起，銷售者必須清除廢棄物，將包裝送交再使用或原料再利用。

(3)銷售包裝設計 Sales Packaging 1993

依據包裝法：1993 年 1 月 1 日起「銷售包裝」由生產者及銷售者負責回收，送交再使用或原料再利用。

圖 83.1994 年馬祖酒系列包裝　　圖 84.1985 年禎祥食品包裝　　圖 85.1985 年和成欣業浴室配件包裝

4.包裝關鍵效益

A.工業運輸安全的包裝設計，讓產品出口經陸海空運輸後仍能安全無損的抵達目的地，商品在國際品質優良形象的保証。台灣靠外銷為主，利用設計理念，讓緩衝包裝材料保護好內容物，產品運輸到國外，建立台灣產品在國外的優良形象。

B.商業銷售包裝設計的目的是強調美化與行銷，陳列時增加顧客的目光，創造省材、省工、環保、安全與商品的價值。

5.大同公司創造台灣包裝史

台灣企業產品包裝設計從 1971 年開端，鄭源錦自德國歸國後，於大同公司負責工業設計、包裝設計及與廣告相關業務。產品設計需與包裝設計相結合，包裝要先了解產品，包裝設計要從產品設計開始。大同公司的產品完成時，需先進行試驗評估後再包裝出口。例如，設計好的桌子，需進行桌腳的震動試驗、抽屜進行萬次以上拉力產品壽命試驗，再進行包裝試驗。電視機則要經過震動試驗，讓其上下左右晃動 40-60 分鐘，經過試驗後的產品若無故障則為合格，爾後再包裝，產品與包裝完成後，需再試驗。

大同公司是台灣企業中最早建立產品包裝觀念，包裝設計及包裝試驗的企業。生產的產品經過包裝設計後，再經過測試，例如外銷美國、東南亞的電扇先藉由緩衝材料、瓦楞紙等包裝後，再至運輸交通工具上，進行運輸測試試驗。外銷美國的電視機需經振動及斜面衝擊測試。大同公司創造了台灣包裝史。

1980 年代，台灣企業之包裝設計，以大同、正隆、永豐餘為代表。大同包裝設計課長為朱陳春田，正隆包裝設計課長為張文聰，永豐餘包裝設計之代表為柯鴻圖。

6.外貿協會設計中心創造台灣的包裝設計力量

1979 年 3 月 16 日中華民國對外貿易協會(簡稱貿協)成立「產品設計中心」，組織包括「工業設計組、包裝設計組、包裝試驗組。同年 9 月行政院通過由外貿協會產品設計中心設立「包裝試驗所」，並由包裝試驗組經營管理。設立於台北市南京東路 6 段 85 號，1985 年後改設於台北松山機場 1 樓，改變了台灣企業產品與包裝的內外銷價值及形象。因應產業界需求，設在台北之外、也增設台中、高雄等三試驗所。

台灣以外銷為導向，外銷產品在包裝上扮演重要角色，例如，外銷到中東的產品包裝常被外國廠商批評，貨品還沒有到就已破爛無法使用，為瞭解中東地區實況。1983 年外貿協會派員進行調查，發現包裝貨物多半在運送途中已損毀，到中東國家後還需要重新再包裝。貨物運輸過程都會面臨拋擲、撞擊、摩擦等問題造成品質不良，影響產品形象，貨物在抵達港口時，成堆的放置在碼頭，任其潮濕、損壞或偷竊。為了杜絕缺失，台灣政府逐漸重視外銷包裝問題，最原始的包裝材是工業用紙和瓦楞紙。

經濟部工業局提撥 1250 萬元預算，於 1985 年、1986 年執行「工業用紙及正字標記瓦楞紙箱改善技術與管理輔導計畫」，因而工業用紙製造更重視品質，瓦楞紙箱也符合國家標準及國際標準。因而 1987 年商品檢驗局的抽查報告中，看出我國外銷產品瓦楞紙箱的品質有大幅的進步與提升。

圖 86.1995 年大同產品綠色包裝系列，獲國家包裝設計獎。
圖 87.朱陳春田，張文聰，柯鴻圖(左至右)

7.外貿協會設計中心的包裝設計-影響台灣包裝產業
(1)包裝示範設計專案 (2)人才培訓 (3)設計選拔展 (4)新一代(包裝)設計展
1984 包裝示範設計發展農村小型食品加工事業示範計畫-包裝革新計畫

圖 88.應用規範：(1)色彩計畫，墨綠色象徵農村的豐收與樸實。

圖 89.應用規範：(2)標準格式圖(山上農會)

圖 90.應用規範：(3)比例縮圖，參與本計畫各農會、各工作站使用標誌。

1986 地方特產品包裝設計競賽展

圖 91.第一名 梅軒蜜餞 / 林怡、朱千青、吳云珠、吳鳳慧、周鈴淑、侯金蓮、陳素卿設計。
圖 92.第二名 600 克雙用式茶葉包外包裝 / 吳記行、陳明賢設計。

1987 食品包裝設計競賽展

圖 93.(左上)
最傑出設計獎 / 元鄉馬祖特產糕餅系列 / 元鄉馬祖特產食品公司 / 展瑋設計群設計

圖 94.(右上)
最傑出設計獎 / 一之鄉彌月之喜禮盒系列 / 點綴廣告企業社 / 馮志雄設計

圖 95.(左下)
最傑出設計獎 / 國產酒改良包裝設計系列 / 實踐家專 / 薛之美、李泰蘭、李思嫻、井京霞、張育慈、陳秀娟、吳元慶設計

圖 96.(右下)
台灣文化風格獎 / 竹風米粉 / 中原大學 / 陳俊雄、廖宗德、張智瑋、白皙宏設計

1990 農特產食品包裝行銷整合設計

農委會與台灣省農林廳、農會合作，國產水果及產製果汁，由外貿協會設計中心規劃農產品共同品牌及包裝。1988 年 12 月實施台灣果汁加工促銷計劃。農委會將「農業週刊」改為「鄉間小路」。農特產品的促銷革新計劃。

圖 97.「鄉間小路」食品包裝設計

資料：貿協叢刊 / 產品設計與包裝，新包裝、新形象-農特產食品行銷整合計劃 (1990 年 8 月)

8.外貿協會設計中心設立包裝試驗所

本計畫為經濟部科技發展專案，1979 年 9 月行政院通過

1980 年 7 月 1 日由外貿協會設計中心設立包裝試驗所

1980 年設立時，地址在台北市忠孝東路 6 段 85 號

1985 之後，改設在台北松山機場 1 樓

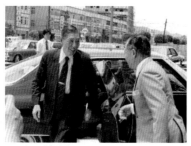

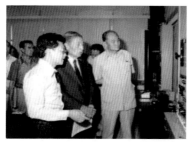

圖 98.(由左至右，由上至下)

1.1980 年 7 月 1 日外貿協會設計中心成立包裝實驗所開幕前，貿協武冠雄秘書長在門前歡迎經濟部李國鼎部長。

2.武冠雄秘書長剪綵

3.開幕式由李國鼎部長致詞

4.貿協設計中心鄭源錦處長向經濟部長官及來賓做簡報

5.左起：貿協張光世董事長、李國鼎部長、武冠雄秘書長(右) 等聽簡報。

6-8.經濟部李部長等長官，參觀包裝實驗設備

9-10.包裝實驗所實驗設備

1983 年，擴大組織成立台中及高雄包裝實驗所

(1)包裝試驗所對產業界的服務

功學社、伍聯、巨大、太子汽車公司等(台北、桃園、新竹、台中、台南地區)。

A.1982-1983 外銷自行車包裝改善研究

- ●瓦楞紙版(加)瓦楞紙箱。
- ●套封 PE 熱縮成型(加)瓦楞紙版及瓦楞紙箱。

圖 99.(左至右)
1.自行車封套 PE 模後之成車，送入縮爐中。
2.熱烘完成，於空氣中冷卻收縮。
3.熱縮完成後的成車包裝。

B.1982-1983 外銷裝飾陶瓷包裝改善研究

(桃園：聯美藝術陶瓷公司)

(新竹：東方藝術陶瓷公司、香山興業公司)

(苗栗：精華藝術陶瓷、大帝藝術陶瓷、誠興藝術陶瓷、金甲藝術陶瓷、
　　　福興藝術陶瓷)

(鶯歌：東泰藝術、明和藝術、隆憶藝術、鴻明藝術陶瓷)

圖 100.
台灣外銷藝術陶瓷相當多。利用緩衝材料固定陶瓷的底部及底座，讓其在運輸過程中不搖晃，摩擦、撞擊，確保內容物，瓦楞紙箱在內容物之主要形象開窗戶，完成開窗式的包裝設計。

圖 101.
不規則的藝術陶瓷，利用發泡 PU 做緩衝包裝，速度快，保護功能高。
內盒底部依產品外型以泡棉設計作為底部的緩衝，上面覆蓋色澤高雅的絲絨布做襯底，提高商品價值，內盒的上蓋則以瓦楞紙版或硬紙板摺折固定產品，為重視功能結構與商品形象的綜合包裝設計。

(2)包裝人才培訓及研討會

圖 102.左為鄭源錦處長主持包裝技術研討會，右為武冠雄秘書長主持包裝機材研討會。

(3)包裝設計選拔

圖 103.台北國際包裝設計選拔審查實況

(4)外貿協會設計中心包裝試驗所

1992 獲國際安全運輸協會 ISTA-International Safe Transit Association 認證：並頒授全球傑出包裝貢獻獎 TRANSGLOBAL AWARD，也是中華民國國家實驗室 CNLA 認可之包裝試驗所。

圖 104.全球傑出包裝貢獻獎
　　　TRANSGLOBAL AWARD

9.外貿協會設計中心 2000 年協助金門、澎湖特產品設計與品牌行銷

經濟部工業局為提升地方產業創新設計與品牌行銷，於 2000 至 2001 年由外貿協會設計中心企劃主導，結合設計公司執行設計。對企業商品包裝與品牌形象之提升，及行銷競爭力具有效益。

(1)金門金合利製刀廠之鋼刀品牌形象設計，由查爾特商業設計執行，重點在品牌規畫設計系統，包裝與型錄等行銷統一形象。

(2)澎湖澎祖公司之水世界澎湖觀光禮品系列，由富格廣商企業執行，重點在海產系列包裝，標誌與圖紋之識別及行銷效益。

圖 105.金合利製刀廠之鋼刀品牌形象設計
圖 106.澎祖公司之水世界澎湖觀光禮品系列

10.社團法人

產品包裝學會 1965-1979-1986
包裝研究發展協會 1981(2015 更名為台灣包裝協會)

(1)產品包裝學會
由產業界、設計界及教育界共同組成

A.創立於 1965 年。1967 年台灣與日本、澳大利亞、印度、韓國及香港等共同發起成立亞洲包裝聯盟 APF- Asian Packaging Federation 於日本。同年 1967 年，亞洲與歐洲及北美洲三個包裝聯盟，共同組織世界包裝組織 WPO-The World packaging Organization。

B.1973 年 1 月香港舉辦亞洲包裝聯盟第十屆理事會，因香港向聯合國申請經濟援助，因台灣非聯合國會員，因此，退出亞洲包裝聯盟，當時的理事長為趙常恕先生。退出亞洲包裝聯盟等於退出了世界包裝組織。

C.1977 年開始與外貿協會合作舉辦包裝展。1981 年 11 月擴大舉辦第一屆國際包裝機械展，台灣 109 家及國外 82 家廠商參展。這就是每兩年舉辦一次的台北國際包裝展 Taipei Pack。

1979 年 3 月 16 日外貿協會成立設計中心(台灣工業設計及包裝推廣中心)。出版各種產品包裝技術刊物。貿協設計中心 1981 年將包裝設計組擴大為包裝設計組與包裝實驗組，包裝實驗組成立我國第一所包裝實驗所。

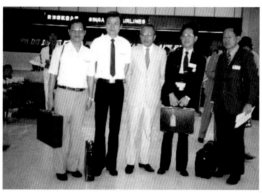

圖 107.左為台灣產品包裝協會主辦之日本東京包裝展參訪團
　　　右為日本東京包裝協會主辦之交流活動(台灣、日本、印度、加拿大)

圖 108.台灣利樂包參加東京包裝展
圖 109.東京包裝展展場前戶外第 8 展示牌

D.1986 年武冠雄當選第 11 屆產品包裝學會的理事長，鄭源錦當選常務理事兼秘書長。這時，產品包裝學會的業務功能，在產官學界均處在高峰。會內成立包裝機械、包裝材料、包裝設計、包裝教育及財務等五個工作委員會。會員包括個人、永久、團體、名譽、學生及國外會員等六種。

E.1988 年研議將產品包裝學會修改為台灣包裝設計協會：

命名為「社團法人中華民國包裝研究發展協會 Packaging International Promotion Association – PIPA」。2015 年改為台灣包裝協會。

(2)台灣包裝設計協會 2008

台灣包裝設計協會 Taiwan Package Design Association 於 2008 年成立。是設計師組成的組織。會員至 2019 年 3 月有 107 人。第五屆理事長為黃國洲。第六屆理事長為袁世文。2019 年 3 月 30 日舉辦第六屆第二次會員大會。

11.包裝設計經營領導人才的教育

鄭源錦自 1980 年開始於大專院校教授包裝設計課程。銘傳大學是台灣最早教授包裝設計的學校，以培養商業包裝設計為主。中原大學則是台灣在商業包裝、工業運輸包裝領域最強的學校，學術課程較完整，同時也落實環保綠色包裝的觀念，不僅重視企劃能力、設計方法、設計技術與設計製作，也重視工業運輸包裝的安全與實驗技術，校友在業界的表現都很優良。鄭源錦在中原大學、台北工專、台中技術學院、台灣科大、景文科大教授包裝設計課程，培養包裝設計的人才對於創新與傳承的概念，持續影響台灣企業界商品的品質與形象。

圖 110.台灣包裝設計協會第六屆第一次會員年會全體會員合照

圖 111.1980 年鄭源錦任教於中原大學商設系學生之包裝結構創作設計作品。
　　高腳杯瓦楞紙緩衝運輸包裝。經由 100cm 高，自由落下 6 次而不破損，為其基本特色。

(1)台灣包裝設計教育學術機構

A.銘傳商專：包裝觀念開端，以商業包裝設計為主。

B.中原大學：商業包裝與工業運輸包裝，從環保綠色觀念、企劃、設計方法
　　　　　　、設計技術與實作，並重視工業運輸包裝的安全與實驗技術。

C.台北工專：包裝理論與製作實務。

D.台中技術：包裝的原理與設計製作實務。

E.台灣科大：設計研究所，研究包裝原理、環保與設計方法。

F.景文科大：商業包裝與工業運輸包裝，從環保綠色觀念、企劃、設計方
　　　　　　法、設計技術與製作、包裝的安全與實驗技術。

包裝設計教育很重要，培養人才，創新與傳承，影響企業商品品質與形象。

(2)展望

1960 年代，亞洲的產品及包裝設計領先者是日本，1990 年代起，台灣在設計人才與包裝領域與日本並駕齊驅，1995 年後，韓國快速崛起，吸收歐美先進國的長處，並研究日本與台灣的特色，傾國家全力讓韓國品牌成名。1989年，日本名古屋舉辦國際設計展，讓原本不被重視的亞洲在一夕間被全世界看見。

1995年台灣舉辦國際設計大會，形象感人，世界第一，不少國際專家認為台灣的組織力很強。2000年後台灣設計腳步開始緩慢，與韓國崛起的呈現相反。台灣待持續培植設計經營領導人才。

台灣從外貿協會推廣商業包裝設計及工業運輸包裝的實務外，並提倡包裝的設計形象與方向，除具有國際的形象風格，也須要重視東方的，屬於台灣自己的包裝風格。經過無數的包裝設計研討會、設計競賽及包裝設計展，到了2000年代，台灣的商品包裝，無論是商業包裝與工業運輸包裝設計，設計的形象與品質及創造力，在市場上可以看到台灣世界一流的作品很多。

圖 112.1988 年夏，台灣板橋國立藝專美工系畢業生獻花感謝鄭源錦教授。

圖 113-116.1980 至 1998 年鄭源錦於中原大學教授「工業包裝與商業包裝」課程，與學生合影

圖 117-119.
中原大學商業設計系
Nikon 相機 FM10，包裝設計改良
作品。1997 年 1 月設計，具有緩
衝保護與展示效果之包裝。
大三學生(由左至右)張岑瑤、陳媼
青、呂建達與指導教授鄭源錦。

圖 120-123.
鄭源錦於台科大工商業設計研究所，教授設計管理與包裝設計課程，與碩士班研究生合影。

(十)台中宏全國際包裝人文科技博物館

2009 年 8 月 24 日，宏全國際股份有限公司，擬於 2011 年建立新大樓並於大樓

2 樓，設立 188 坪的宏全包裝展示館。宏全戴董事長與曹總裁及顏協理，邀約高弘儒總經理與鄭源錦教授，說明並商談包裝展示館相關問題。宏全包裝展示館的建立，對企業與台灣整個國家的形象，均具有時代性的重要意義，鄭教授建議：此展示館命名為宏全國際包裝科技博物館。曹總裁即請鄭教授主持。

圖 124.宏全國際股份有限公司，2011 年新大樓預想圖

圖 125.曹世忠總裁(右)、戴宏全董事長(左)率領專業團隊朝世界級企業目標前進。

- 9 月 10 日，宏全公司提出包裝展示館軟體資料需求表。作為本案研究內容的依據。
- 10 月 20 日，鄭源錦函曹總裁有關本計畫之相關資料問題。並研擬組織研究工作小組；及宏全包裝展示館資料需求企劃書進度。
- 11 月 21 日，鄭源錦函曹總裁，提出：研究團隊 6 人小組，由東海大學工業設計等相關研究生組成，並提出研究企劃書大綱。

1.2009 年 11 月 26 日，曹總裁與顏協理約見鄭教授及高總經理研商結果

(1)曹總裁將本案請鄭教授主持。

(2)曹總裁認為本案應即刻行動較重要，研究團隊 6 人確認並展開工作。

鄭教授深感責任重大。重新思考人力與整體研究內容及架構，及實際有效
執行方案。依據曹總裁建立宏全包裝博物館的理念與精神，組織工作顧問
群與研究小組，透過文獻收集、分析、調查訪談與樣品收集等研究方法，
建構宏全包裝博物館文獻圖檔，展現人類生活與包裝發展的智慧。

顧問群：鄭源錦、高弘儒、陳進富、翁能嬌。

鄭教授與高總經理於 12 月 8 日在宏全公司與顏清權協理及盧麒伊發言人，
共同擬訂 2010 年 12 月底完成「宏全包裝博物館文獻圖檔的建構案」。

圖 126.宏全包裝博物館文獻圖檔的建構案
　　　2010 年 12 月完成提出文獻圖檔一本及原始檔光碟片一份：
　　　內容包括文獻 10 萬字與圖檔 500 張(文獻 word 電子檔，以及 300dpi 解析度原
　　　始圖片/掃描或攝影)，提供展示用樣品相關資料 180 件作為宏全購置參考。
圖 127-129.台灣宏全國際包裝博物館標誌，作者鄭源錦與宏全顏協理及盧麒伊襄理。

2.研擬宏全包裝博物館文獻圖檔的建構內容項目

項次	主題	項目	資料
(一)	包裝容器	1.遠古智慧 2.陶器(約 8000 年前) 3.青銅器(約 6000~7000 年前) 4.玻璃(約 4000 年前) 5.其他 6.工業時代 7.玻璃罐頭(1809 年) 8.馬口鐵罐(1809 年) 9.鋁箔包 / 利樂包(1950 年) 10.鋁罐(1964 年) 11.塑料瓶 /PVC、PP、PET (1977 年) 12.未來發展趨勢	1.發明年代 2.發明歷程 3.文獻資料 4.展示品 5.圖片、照片或影片 6.材料特性、功能、優缺點 7.主要用途 8.代表性公司、品牌、產品 9.目前使用狀況與數量 10.各種材料之碳足跡
(二)	瓶蓋	1.遠古智慧(密封性) 2.石材 3.木材(軟木塞) 4.玻璃(彈珠) 5.鐵材(王冠蓋、旋開爪蓋、壓旋蓋、鐵盒等) 6.鋁材(防盜螺旋鋁蓋、易開罐蓋、拉環蓋、長頸鋁蓋、鋁盒等) 7.塑膠材料 8.積層材料(如鋁箔+PE 等) 9.其他 10.未來發展趨勢	1.發明年代 2.發明歷程 3.材料特性、功能、優缺點 4.代表性公司、品牌、產品 5.目前使用狀況與數量 6.文獻資料 7.展示品 8.圖片、照片或影片 9.與包裝容器之搭配性

項次	主題	項目	資料
(三)	標籤	1.遠古智慧 2.紙標 3.金屬罐面/玻璃罐面 4.PVC/OPS/PET 膜 5.OPP 珍珠膜 6.LDPE 熱縮薄膜 7.未來發展趨勢	1.發明年代 2.發明歷程 3.材料特性、功能、優缺點 4.目前使用狀況與數量等 5.各種材料之碳足跡 6.文獻資料 7.展示品 8.圖片、照片或影片 9.與包裝容器之搭配性
(四)	塑化材料	1.聚乙烯對苯二甲酸酯 (PET) 2.高密度聚乙烯(HDPE，PE) 3.低密度聚乙烯(LDPE，PE) 4.聚氯乙烯(PVC) 5.聚丙烯(PP) 6.聚苯乙烯(PS) 7.其他	1.材料特性 2.材料用途 3.製造流程 4.目前產量與製造商 5.各種材料之碳足跡 6.文獻資料 7.展示品

3.2011 年 1 月正式完成，開放供宏全客戶，以及外界團體參觀

圖 130-131.台中宏全國際營運總部大樓(包裝博物館)落成。
圖 132-133.宏全總部包裝人文科技博物館大廳(左下)，高弘儒與鄭源錦。

(十一)1979 改變消費與視覺設計的便利商店

台灣便利商店興起：自統一超商 7-11 開始，反應台灣生活型態的改變。1979
年第一家便利商店興起：商品之一茶葉蛋(Tea egg)年銷一億個，7-11 品牌形象
深入大眾。用 Pos 電腦系統經營取代傳統雜貨店。至 2000 年代已有 4000 家
便利商店，功能不斷擴大，並有郵政的快速服務。

1. 1978 年 4 月，統一企業集資 1 億 9 千萬元，創辦「統一超級商店股份有限
 公司」。1979 年 5 月，14 家「統一超級商店」在台灣同時開幕。
 1979 年統一企業引進美國南方公司 7-ELEVEN。1980 年 2 月，台灣第一家
 與美國南方公司合作的 7-ELEVEN 正式誕生。

2. 1927 年創立於美國德州達拉斯的 7-ELEVEN，初名為南方公司(The
 Southland Corporation)，主要是零售冰品、牛奶、雞蛋。1946 年，將營業
 時間延長為早上 7 點到晚上 11 點，自此，7-ELEVEN 傳奇性的名字誕生，
 成為台灣大眾日常生活便利商店的符號。統一企業高清愿董事長在台灣成功
 建立 7-ELEVEN 品牌形象，各種食品與飲料包裝，各式利樂包的功能與視
 覺傳達形象，成為設計界表達商品包裝設計的舞台。

3. 2006 年台灣便利商店發展多家：(1)統一超商、(2)全家便利商店、(3)萊爾富
 便利商店、(4)OK 便利商店、(5)福客多便利商店。統一超商的 7-ELEVEN 功
 能不斷擴大，成為現代化社區服務中心。為提供顧客需求的便捷服務，整合
 顧客各種繁瑣的公共服務繳費單據，結合金融、服務、資訊功能的社區服務。
 例如：(1)宅急、(2)通信、(3)傳真、(4)型錄購物、(5)網路購物、(6)影印、(7)
 繳費(瓦斯、水電、電視費、停車費、電信費等)，便利商店成為台灣的特色。

圖 134.統一超商明亮的招牌

第四章　1980提倡原創設計的ODM時代
The Advent of Original Design Manufacturing in the 1980s

(一)　1981台灣設計推廣的第一步：

全國大專院校新一代設計展與產業優良設計展

影響台灣全國設計教育與產業設計的創新方向............127

(二)　1987台灣設計推廣的第二步：

台北國際交叉設計營活動

影響台灣全國設計產業界邁入國際化

為台灣主辦 ICSID 1995 TAIPEI 的橋樑......................138

(三)　1987 ODM 的產生與運動................................201

(四)　1985 Worldesign 在美國華盛頓舉行.................201

(五)　世界四大國際設計組織與設計管理協會......................202

(六)　1989台灣設計五年計畫(The Design Five-Year Plan)..207

(七)　1986台灣汽車研發的開端-裕隆汽車「飛羚101」........208

(一)1981台灣設計推廣策略的第一步

全國大專院校設計展與全國產業優良設計展,影響全國設計創新教育與產業設計的創新方向。

1.創辦設計展的動機

(1)鼓勵、提升與推廣大專院校設計教育創意與實務。

(2)促使產業界與設計教育界交流互動,提升設計水準。

2.設計展的發展

(1)全國大專院校設計聯展,之後,擴大為全國新一代展。

(2)全國產業優良設計展,之後,擴大為台灣國際設計展。

鑑於台灣設計產業界與設計教育界相互不甚了解,為促使設計教育界與產業界的相互了解與互動,鄭源錦 1981 年 7 月於松山機場創辦「全國產業優良設計獎」與「全國大專院校設計展」。之後,其一擴大為國際設計展,並舉辦國家十大設計獎,包括國際產品設計獎、國際包裝與視覺傳達設計獎。另一則擴大為全國新一代設計展。

3.台灣1981年創立「優良設計標誌 G-Mark」

1981 年 7 月為配合產業優良設計獎,設置「優良設計標誌 Good Design Mark/G-Mark」。鄭源錦為何籌創優良設計標誌 G-mark?

(1)制度化:外貿協會武冠雄擔任秘書長時,邀請標準局、檢驗局等各部會的主管共同擔任評選委員,從全台灣三百多件的應徵作品中,選出一項最高票的優良設計標誌。此標誌是由當時大同公司工業設計師施健裕設計,外貿協會江丙坤擔任秘書長時,強調此標誌必須要讓政府承認,並制度化。

(2)形象化:由於鄭源錦每次到國外開會,贈送國外設計師禮品時,大部分採用國際性的優良迷你型產品做禮品。英國設計協會的理事長 June Fraser 向鄭源錦表示:應該以台灣自己選拔出來的優良精品做為贈送國外禮品較恰當,國際人士較重視,並且較有印象。

(3)國際化:用 G-mark 做一些台灣的禮物送給國際的人士,但是有次日本的領導人之一木村一男卻對台灣的優良設計標誌,表現出不是很重視,鄭源錦經再三思考發現,台灣的優良設計品未受到國際設計界重視的原因,是因為評審委員都是台灣人自己。因此,隔年選拔優良設計的產品時,評審委員除一半是台灣人,一半邀請歐美日的設計專家擔任設計評審委員。

此種作法產生效益相當大，在一次國際的大型記者會上，美國設計師 Robert Blaich 公開表示：「台灣的優良設計產品，已經是國際化水準的產品，在此之前只是地區性的水準。很慶幸台灣的設計進步很大」。因此，設計案要國際化，受全球人士肯定共識，評審委員團，必須由全球歐美亞主要國家代表擔任評審委員。

圖 1.在世貿中心展的產業優良設計展館前的優良設計標誌。

圖 2.產業界的產品優良設計獎，標誌的選拔評審過程由 300 多件作品中選出。外貿協會武冠雄秘書長、鄭源錦處長以及標準局的局長等 21 位評審委員。

圖 3.優良產品設計展開幕式，江丙坤秘書長致詞。

圖 4.優良設計展的優良設計標誌 G-Mark 前，左起江秘書長、張光世董事長、得獎廠商、鄭源錦處長。

圖 5.奧地利工業設計協會組團參觀台灣產業優良設計展，G-Mark 標誌前留影。

圖 6.台灣產業設計展作品燈軌，獲全國產業設計獎首獎，設計：台灣浩大設計公司。

4.貿協於1980年創辦「設計」專業專刊

為推廣創新設計理念與思維，鄭源錦 1980 年在貿協率同設計專業群創辦「設計與包裝 Design and Packaging」季刊，為台灣首創產業為主的產品、包裝與商業設計專刊。1983 年 3 月更名為「產品設計與包裝 Product Design and Packaging」。之後，簡稱「設計 Design」。

圖7.產品設計與包裝第40期，及更新名稱為設計之封面第100期。

5.台灣全國大專院校新一代設計展的誕生

1981 年 7 月，鄭源錦應邀參觀台北工專(現在台北科技大學)設計科，包括工業設計、家具設計、建築設計三組，發現作品均十分的優秀，台北工專的教師，包括蕭梅、高敬忠、李薦宏等人，向鄭源錦表示，大專院校的設計作品也需要獲得鼓勵與輔導，不要只輔導與鼓勵產業界，因此，1981 年 7 月外貿協會設計中心在台北松山機場一半規畫為全國大專院校的畢業展展出，另一半規畫為全國產業界優良標誌設計品展出。希望設計教育界的師生，能夠參觀產業設計的展覽與了解產業界和設計的需求，另一方面，也希望產業界能夠觀摩大專院校年輕人的作品，發掘與培植年輕的設計師。

此項展覽，每年均在五至七月間辦理，隨著全國大專院校設計科系的增加而漸漸的不斷的擴大，同時特別叮嚀大專院校師生，參展時要申請專利，避免被抄襲仿冒，或發生智慧財產的糾紛問題。當展覽會場改變至世貿中心，展覽會場需要收費，因為此會場是由行政院委託經濟部辦理，經濟部再交由外貿協會執行，因此出租場地需要收費，所謂使用者付費的觀念。至此由於每年大專院校的競爭，學生對於經費的負擔越來越重，雖然有部分的學校有補助經費，畢業生仍然負擔很大的經費來源，因此造成學生作品競爭與經費負擔的雙重壓力，雖然如此，此項活動已成為每年大專院校畢業生，表現成果的天地。此項展覽也培植出現不少年輕的傑出設計師。至於產業界的優良設計展，漸漸演變成國際性的優良設計展。

同時,外貿協會主導,由產業界領袖出面,產生優良產品設計展的委員會,每屆均由產業界產生代表擔任理事長,秘書則由外貿協會擔任。大專院校設計展,由於規模逐年擴大,質與量均增大,成為全世界大專院校設計展的典範,世界各個國家,例如:奧地利、美國、加拿大、日本、韓國均派人前來觀摩,並且外國的設計師在參觀了產業界的優良設計展與大專院校設計展之後,認為「台灣設計創新的希望在全國新一代展」,因為年輕人充滿設計的創意與前瞻性,也充分表現台灣設計未來的希望。

6.新一代設計展專訪

2014 年鄭源錦(Dr.Paul Cheng)教授,台灣新一代設計展創辦人。
接受台灣在英國布魯內爾大學碩士班研究生的書面訪問。
採訪人:林沐潔(Mu-Chieh,Lin),MA candidate in Design &Branding Strategy, Brunel University, School of Engineering & Design,UK

問題 1:從調查中我們能得知新一代設計展的成立歷史,請問您方便透露一些更詳細的細節資訊或歷史/經濟/文化影響因素嗎?

簡答:
1981 年代創立新一代設計展的動機:

(1)1980 年代台灣設計教育與產業界互不瞭解互有鴻溝,產業界來電要求介紹設計師,設計教育界學生來電要求介紹工作,斯時,多數學生畢業即失業。

(2)我參觀台北一所大學設計系畢業展時,教師要求辦理台灣設計教育展。

(3)產品商品化與設計創新交叉進行,是台灣產業界的需求。本案由外貿協會設計中心企劃執行,並由經濟部主辦,教育部協辦。

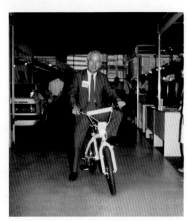

圖 8.成大工設系畢業設計製作之腳踏車,可以實際操作,由教育部長試坐。

(4)首創台灣全國大專院校聯展與台灣全國產業界優良設計展。
地點在台北松山機場規畫展場,大專設計展與產品優良設計展,分別各在一邊之同一空間展出。主要目的是希望大專院校師生與產業界的經營者互相觀摩,互動交流。促使大專師生瞭解產業界需求,促使產業界的經營者瞭解大專設計的人才與創新設計。為鼓勵產學設計交流,一律免費提供展出空間。

問題 2：從您的專業角度來看，什麼因素會影響設計科系學生/年輕設計師參加
這類型「以設計科系學生/年輕設計師參展導向」的設計展覽？

ex：1.舉辦城市 2.舉辦的地理位置 3.展覽中心 4.經費(參展者/訪客)
5.科技 6.專家演講/會議/設計對談 7.有趣程度 8.展覽時間 9.展
覽品牌的視覺設計 10.其專業領導地位 11.展覽形式

簡答：
(1)主辦、協辦與企劃執行機構(單位)及經費。
(2)參展者/機構(單位)。
(3)舉辦城市與地理位置：交通方便，政治文化經濟教育中心。
(4)展覽時間：配合台灣全國大專院校設計科系畢業創作時間。
(5)展覽中心：平面立體空間，水電配備與停車場。
(6)主題內容：科技與文創風格，及地方特色創新設計。
(7)有趣程度。
(8)展覽定位：包括展覽品牌的視覺設計，專業領導地位，展覽形式與參展者。
(9)形象行銷推廣：包括專家演講/會議/設計對談，及電視電台網路報紙雜誌媒
體推廣，並邀請國內外專業記者採訪。
(10)參觀訪客：國內外人士、產業界人士與媒體。

圖 9.2013 年新一代設計展
　　自行車
　　設計：謝汶庭，實踐大學產品設計系
　　指導：林時旭
　　高壓電塔為車架結構的原始概念，交織支幹構
　　成方式，別於傳統車架可調性解構。

圖 10.2013 年新一代設計展
　　愛芙黛蒂-自由、愛
　　設計：鄭宜佳，輔仁大學應美系
　　指導：陳國珍、陳力豪、陳逸、施昌甫。
　　將古典美以現代的外型呈現，融合女神的美
　　與現代女性特質，充滿溫柔力量。

問題 3：依您的意見，身為一個展覽品牌，新一代設計展本身是否有任何品牌/設
計方面的策略？如果沒有，它是否有必要量身規劃品牌/設計策略？應該
如何規劃它的品牌/設計策略。您是否有任何專業意見？

簡答：

(1)新一代設計展自 1981 年至 2014 年已逾 20 多年，新一代設計展本身即已成為
一個展覽品牌。

(2)新一代設計展每年因隨著時代潮流與經辦人的觀點而在視覺設計上變化。嚴
格說起來，並沒有固定的統一視覺設計標誌與品牌。如果設置固定的統一視覺
設計標誌，可以成為新一代設計展的品牌。這是一個很好的想法。

(3)參展的台灣全國大專院校：均以其院校或系所名稱作為視覺設計標誌，同時
，每年革新主題。因此，參展的台灣全國大專院校視覺設計標誌與品牌。也
是值得探討的問題。

(4)新一代設計展的品牌規劃與設計策略，企劃執行機構(單位)為主要的角色。

問題 4：您認為新一代設計展應該如何規劃它的短期/中期/長期目標？

簡答(策略建議)：

(1)短期 2020：聯合台灣全國大專院校系所設計展，並邀請世界各國大專院校系
所參展、組織國際評審團，設計獎國際化。

(2)中期 2025：聯合台灣與世界各國參展新一代設計展作品之評審，以初審、複
審與決審三階段舉行。決審階段由國際評審團評審作品，設計獎
正式國際化。

(3)長期 2030：台灣新一代設計展成為世界各國大專院校系所肯定之台灣國際新
一代設計展。

惟規劃應視環境與政情趨勢實況修訂，規劃小組的觀點與決策甚重要。

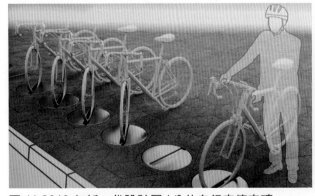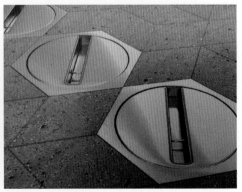

圖 11.2013 年新一代設計展 / 公共自行車停車磚
設計：徐幸瑜、曾慶妤、泰秀惠 / 南台科大視覺傳達設計系 / 指導：張家誠
此設計為新型態的公共自行車停車設施，將自行車停車設施與人行道地磚結合，以簡化人
行道物件。

問題 5：您認為新一代設計展應該如何加強參與者(參展者、一般訪客、設計公司業界)關係質量 Relationship Quality？鑒於近年許多學生開始有抵制參加新一代設計展的行動出現，參觀訪客的負面評價討論也逐年增多。

簡答：

(1)近年許多學生開始有抵制參加新一代設計展的行動出現，特別 2000 年之後，參觀訪客的負面評價討論也逐年增多。原因：

　A.展覽場地費用高：政府(主辦)與大專院校系所參展之輔助經費不足，參展學生之費用負擔高，加上大專院校系所與學生為了獲得設計獎，競爭年年愈形劇烈。為了參展作品受重視，學生之費用負擔逐年升高。學生負擔有的一兩萬元，有的拾多萬元。

　　註：1981 年在台北松山機場場地展出時，免費提供展覽空間。惟展示空間移至台北信義區之世貿展覽大樓展出的展示空間，依場地大小付費。

　B.參展之大專院校系所逐年增多：展覽場地之參觀訪客的動線規劃不良，視覺設計標誌不易辨識，造成參觀訪客負面印象。

(2)問題研究：

　A.研究解決或改善費用問題，主辦單位或參展之大專院校，聯合研擬「台灣新一代設計展企劃書，說明歷屆辦理之實況與提升台灣之國際設計競爭力，以及創新設計人才之培植很重要」。請政府每年編列經費執行本案。

　B.研究展覽場地問題：事先做好參展作品需用空間與展覽場地空間的分配與配備，滿足參展與參觀訪客的需求。

圖 12.
2013 年新一代設計展
紅十字會水上青年軍形象識別
設計：張文彥、王冠正、曾壘軒、曾志浩、林豪傑
指導：黃國榮、廖崇政(景文科大視傳設計系)
台灣溺水事件頻傳，推廣志工，導入形象識別，精簡裝飾襯線筆畫，表現年輕團隊自信簡潔的新銳形象。

問題 6：鑒於近年來對於新一代設計展負面評價討論逐年增多(ex：參展費用過高、新一代展覽本身形式/評斷要求過時僵化、與產業鏈結效率不佳、展覽淪為各校招生工具而忽略學生本身作品、展覽水準參差不齊宛如創意市集…)，依您的專業意見，您是否有任何關於改善這方面的建議？

簡答：改善建議

(1)費用問題：主協辦與企劃執行機構，以及參展學校，每年計劃多編經費，降低參展學生經費負擔。並請政府編列專案經費執行。

(2)評審問題：

　　A.以北、中、南，三地區分別評選：選出優良設計精品，再參加台灣全國新一代設計展。

　　B.台灣全國新一代設計展：北、中、南，三地區的優良設計精品，由國際設計評審團評選。

　　每組參加學生有 5 到 10 分鐘時間介紹作品，或一律不介紹，以示公平。

(3)加強與產業連結問題：

　　每學期(年)參展作品開始前：學校院系所即需與產業交流合作。學校與產業界合作雙方均有效率與效果，同時，產業界可支付適當經費給參展學生。

圖 13.2013 年新一代設計展
　　竹製吊燈
　　設計：賴人豪，實踐大學工業設計系
　　指導：林曉瑛
　　以竹材本身優異彈性及韌性為出發點，表現台灣技藝的特殊之處。

圖 14.1980 年代，中華民國副總統(台北實踐大學創辦人)謝東閔參觀新一代設計展。

問題 7：您是否有任何對於新一代設計展未來的發展的建議？

簡答：

(1)主辦、協辦與企劃執行機構(單位)及經費：

　A.主辦、協辦為經濟部與教育部及政府相關單位。

　B.企劃執行機構，組織新一代設計展(北、中、南學者專家，產業與媒體界代表)執行委員會。

　C.經費由主辦、協辦、企劃執行機構及參展院校等單位規畫。

(2)參展者：

　A.北中南訂設計主題進行。

　B.台灣新一代設計展，由北中南選出之優良設計精品展覽。

　C.邀請國際大專院校系所學生參展，展覽以國際形態規畫。

(3)評選與頒獎：

　A.慎重評選作業，讓參展者與獲獎者有被重視的榮譽感。

　B.組織國際設計評選團，讓台灣新一代設計展成為國際的新一代設計展。

圖 15.
2013 年新一代設計展
死神訓練班
設計：費子軒、陳寬恬、張可靚、徐雅竹、傅
　　　麗穎，台藝大多媒系
指導：張維忠、陳建宏、楊東岳
一隻極度不幸又極度幸運的小死神，在一個
冰冷冥界的溫暖小故事。

圖 16.
台灣台中東海大學校園馳名國際，校園中之
教堂為大學地標。

問題 8：您認為新一代設計展在台灣設計業界中扮演是怎麼樣的角色？對於學生
及年輕設計師來說，新一代設計展對他們造成了何種的影響？

簡答：

(1)設計創新，培植與發掘設計人才

(2)學生畢業前後

A.體會完整性的設計與團隊工作經驗。

B.提高設計實務競爭力。

C.運用媒體的力量，呈現並創造參展作品價值。

圖 17.國立台灣科技大學

紙，Not Only Paper / 設計：謝怡萱、林虹其

以「紙」為核心，去思考如何延伸紙的可能性，並結合環氧樹脂使它達到堅硬且防水的
效果，改變大家對於紙的基本印象。

問題 9：依您的意見，是否推薦應該積極推廣像新一代設計展這種以設計科系學
生/年輕設計師參展導向的設計展覽概念(ex：推廣至日本、中國、南韓
等)？為什麼？

簡答：

歡迎日本、中國、南韓大專院校來參展，目前本展尚不適合推薦至中國辦理，原
因是政治問題。

(1)中國自 1979 年起即以政治問題阻礙台灣在國際設計舞台的發展。

(2)台灣已被影響至國家觀念不清。所謂 Chinese Taipei，台灣政府解釋為中華台北，在國際人士解釋為中國人的台北，此中國人士指中國(中華人民共和國)，因為多數國際人士已不瞭解中華民國。

如果推廣至中國大陸辦理，台灣的新一代設計展恐會被中國改換名稱，模糊核心焦點。

(3)可推廣至日本、韓國辦理。惟費用高，並需維護台灣之展覽名稱，目前仍有受政治干擾的問題。

問題 10：您認為甚麼樣的因素能夠幫助建立一個成功的以設計科系學生/年輕設計師參展導向的設計展覽？

簡答：

(1)設計創新的導向

　A.文化創意設計風格－台灣的國家特色(各國家的特色)。

　B.創新科技－國際形象。

　C.地方特色的創新設計商品(各國家的地方特色)。

(2)參展作品表現力的導向

　A.展覽空間、照明效果、說明書、展示板等之呈現吸引力。

　B.專利申請登錄，行銷推廣服務，讓大眾認識，肯定創作特色、實用性與前瞻性，可量產並創造利潤。

(3)展望與思考未來的導向

　設計創新，永無止境。

圖 18.國立台北科技大學是台灣第一所工業教育學府。創建於 1912 年，2010 年 11 月建校 100 年。2019 年 5 月 22 日作者應邀至該大學設計研究所設博班以設計策略為題演講。此圖為研究所主持人陳文印教授贈送建校百年紀念郵摺內之照片。

(二)1987 台灣設計推廣的第二步

台北國際交叉設計營活動
Taipei International Design Interaction

此活動影響台灣全國設計產業界邁入國際化，為台灣主辦「ICSID 1995 Taipei」的橋樑。

鄭源錦一直想研究並將台灣的設計界進入 ICSID「國際設計交叉設計營 Inter-Design」的活動中。因此，請外貿協會設計中心的優秀專員黃偉基，研究 ICSID Inter-Design 的辦法。Inter-Design 的辦法是，主辦國家向 ICSID 總部申請後，邀請全世界各國的設計部門，派代表一名，總共約 10 名，另外主辦國也需要派 10 名設計師，互相交流互動，設計主題由主辦單位提供，約十天到兩週的時間，完成的作品歸主辦國所有。各個國家的設計師只要負擔自己來回的機票，主辦國需要負責全體人員的食宿及交通費。同時，主辦國需要請 ICSID 總部派一名代表督導。

圖 19.黃偉基專員

黃偉基設計師認為此辦法費用很高，同時實際上的效果對產業界的貢獻不大，所以，黃偉基認為：不如台灣自己辦理國際交叉設計營，可以由台灣的設計界與產業界與國際的設計師交流互動，會比較具有實質上的效果與貢獻。此項優秀的構想，可以說是來自黃偉基的智慧與國際觀。因此作者與黃偉基商議後，1987 年 11 月起，舉辦台北國際交叉設計營。

作者始終認為：「設計的舞台必須與產業緊密結合」。因此，第一屆台北國際交叉設計營，邀請了包括燦坤與宏碁等國內七家廠商，先請廠商提企劃書，說明其想要設計的產品及想要行銷的地點，(包括外銷國家)再由貿協專人邀請國外的設計師來台。台灣方面負責設計師的食宿與機票，但沒有酬勞，經由國內外設計師共同合作，十天內將專案之模型做出，國外設計師可以藉此而了解台灣的市場與資訊，台灣廠商則可獲得國際設計的經驗與新產品開發及模型，可收雙贏之效。台北國際交叉設計營連續舉辦了七屆，共計六十七位外國設計師來台交流。此種交流模式，能促進設計的國外交流，並與產業緊密結合，此一模式也引起 ICSID 的注意，影響日後 ICSID「國際設計交叉設計營」的內容實質也開始轉變。1994 年第七屆台北國際交叉設計營舉辦時，全世界對台灣的設計推廣印象已相當深刻，美國、加拿大、日本、韓國、奧地利、南非、芬蘭都派專人或團體前來觀摩，此也是影響韓國設計崛起的觸媒。

台北國際交叉設計營，從 1987 年 11 月起，每年辦理一次，除了第一屆台灣的產業界有七家提出專案參與，也邀請了世界各國七位設計專家來台做交流互動。第二屆到第七屆則台灣的廠商十家提出十個新開發的產品案，並邀請歐美亞各國專家十位來台。總共有 67 家廠商與 67 位國際專家來台。

台北國際交叉設計營(TAIDI - Taipei International Design Interaction)總共辦理七屆。每屆除完成具體的新產品開發設計案，提出新產品模型與樣品，亦辦理了演講會與研討會。(註 1)

圖 20.TAIDI 專刊封面

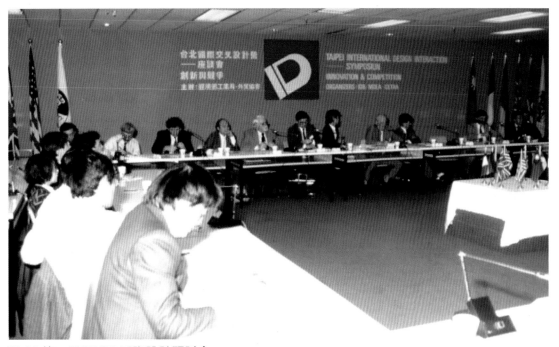

圖 21.第一屆 TAIDI 國際設計研討會

第一屆台北國際交叉設計營活動實況

設計營舉辦期間，主辦單位特別專訪一位來自英國倫敦的貴賓彼特・羅先生(Mr.Peter Lord)，是國際工業設計社團協會(ICSID)的前任理事長。

圖 22.第一屆台北國際交叉設計營，國內外設計相關人士參觀桃園南園。
圖 23.英國 Peter J.Lord(1985-1987)Former ICSID President

1.專訪：對台灣工業設計的觀點
AN INTERVIEW ON INDUSTRIAL DESIGN IN TAIWAN

(1)問：在你來參加台北國際交叉設計營 TAIDI 到達之前，對台灣產品設計的印象是什麼？

Mr. Lord：坦率地說，台灣製造的產品我過去的了解只限於以我在國際旅行中遇到的，也就是說，不是很深刻，儘管如此，「台灣製造」的產品在世界各地都可見。

幾年前，我遇到了外貿協會的鄭源錦 Mr.Paul YJ Cheng(外貿協會設計中心的執行主管)，他說服我更加重視台灣的產品設計。

幾年前，一對日本設計界的主管夫婦向我提到，雖然台灣的產品設計開發是繼日本路線，然而，台灣的設計比日本進展更快速。

他們的提示引起我的注意，以台灣的經濟和產品設計的報紙和雜誌的報導。日本設計師的提示是合理的。

我剛才所說的，到目前為止並沒有解釋我對台灣產品設計的理解程度，但這些因素卻激起了我的好奇心，去發現更多有關台灣的設計訊息，這就是為什麼我放棄參加在印度舉辦的第七屆亞洲設計會議(AMCOM)，而決定參加台北國際交叉設計營(TAIDI)。

QUESTION：What was your impression of Taiwan's product design before you arrived at the TAIDI?

Mr.Lord：Frankly, my past understanding of Taiwan-made products was

confined to what I had encountered during international travel; that is, not at all profound, even though "Made in Taiwan" products are visible throughout the world. Several years ago I met Mr. Paul Y. J. Cheng (the Executive Director of CETRA's Design promotion Center) who convinced me to pay closer attention to Taiwan's product design.

Several years ago, a couple of leading Japanese designers mentioned to me that although Taiwan is following Japan's trail in design development, the R.O.C. is progressing at a much more rapid pace.Their note of alarm directed my attention to newspaper and magazine reports about Taiwan's economy and product design. and I wondered if the alarm of the Japanese designers was justified. What I have said so far doesn't explain my level of understanding of Taiwan's product design, But these factors did pique my curiosity to discover more about Taiwan. That is why I turned down an invitational to the 7th AMCOM in India and decided to participate in the Taipei international Design interaction activities instead.

(2)問：你對台北國際交叉設計營 TAIDI 活動的看法如何？

Mr. Lord：首先我要向台灣經濟部工業發展局和外貿協會的遠見和執行能力致敬，在 TAIDI 的活動證明了自己的聰明和才智。這種做法，ICSID 其他會員國，在之前一直未曾試過。我非常想引進你的成功做法給 ICSID 會員國，無論是先進國家還是待開發中的國家。

在我到台灣時，TAIDI 的活動已於一個星期前開始，七個國際知名設計師與台灣的製造商和設計師合作。他們共同的努力得到了回報。因為 1987 年 12 月 11 日的成果發表會是一個感人的景象，人人臉上喜氣洋洋，充滿喜悅和驚奇。台灣真的做到了，台灣已經完成了一個成功的國際設計交流！

QUESTION：What is your opinion of the TAIDI's activities?

Mr. Lord：First I salute the Industrial Development Bureau of Ministry of Economic Affairs and CETRA for their foresight and capacity to execute, The TAIDI's activities have proven your ingenuity and wistom. Never before has this kind of approach been tried by other ICISID member countries. I would very much like to introduce your success to the ICSID member Nations - whether developed or underdeveloped. The TAIDI's activitles started a week before I arrived in Taiwan with seven internationally renowned designers working together with local manufactures and designers. Their joint effort has paid off. The presentations on December 11th were a touching sight, faces beaming with joy and amazement. You really did it - you have accomplished a successful international design interaction!

(3)問：根據你經驗，對台灣未來產品的開發設計，請提供您的建議？

Mr.Lord：設計是一個普遍的共同的語言，一個基準值確定之方法為經濟，科技和文化。 台灣的經濟成就已經贏得了全世界的認同，現在更重要的是，要比以往任何時候都投入精力到產品的設計上。我必須說，台灣擁有足夠的資源，設計開發正在正確的軌道上快速推動；未來，除了維持自己的成長，最重要的，要讓全世界的人都知道你在這做什麼。

圖 24.
右為英國主講人 Mr. Peter J. Lord。
左為翻譯 Mr. Robert Hsu，外貿協會駐倫敦辦事處主任
Director of Taiwan Products Promotion Co., Ltd in London UK.

QUESTION：Based on your experience, please provide us with your suggestions for our future product design development?

Mr. Lord：Design is a universally shared language, a method for mutual understanding of economics, technology and culture. Taiwan has already earned recognition worldwide for its economic achievement; it is more important now than ever before to devote your energy to product design. I have said that possess sufficient resources for design development and that you are moving rapidly along the right track. As for the future, besides sustaining your growth, it is of utmost importance to let the world know what you are doing here.

2.演講會內容摘要 LECTURES

(1)功能性設計-挑戰未來

功能設計的真正挑戰是未來。畢竟，工業設計仍然是一個非常年輕的職業。沒有注意細節，就沒有真正的產品。我們尚未實現明顯具有實用性的「產品」。設計的結果，如同自然的進化，有翅膀、手、眼睛和皮膚，開花結果。

圖 25.台北第一屆國際交叉設計營。
左起：貿協設計中心鄭源錦主任、
英國 PeterJ.Lord、貿協工業設計
組張慧玲組長。

FUNCTIONAL DESIGN – A CHALLENGE FOR THE FUTRE

Functional design remains a real challenge for the future.

After all, industrial design is still a very young profession. In no product, in no detail, have we yet achieved the striking utility of a "tool"- the design of which resulted as if by natural evolution：wings and hands, eyes and skin, blossoms and brains.

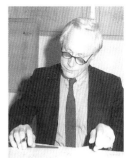

圖 26.
德國 Mr.Dieter Rams Director, Product Design Braun AG.

(2)工業設計師個人電腦設計

這將不會有好產品，除非設計有創意與合理性；並具有利用行銷策略運用基礎。我們目前正在嘗試一種新的方法，由五個流程去創建優秀的產品。首先，我們測試某些產品透過買家的反應。其次，評估買家的反應，以發現使用者真正需求，更加實際和滿意的因素。經這些發現後，我們有信心，使用者提供了其有創意的解決方法。第三，理想與創意的實施行動，有許多的解決方案被提出。第四，所有的解決方法進行審查和考慮，去檢視這些方法是否能夠改進產品，使之更有價值與功能。之後，可推薦此想法進入產品的量產化。最後，行銷部門將嘗試延伸此量產品進入市場。

AN INDUSTRIAL DESIGNER
IN PERSONAL COMPUTER DESIGN

There will be no good products unless the designs are creative, reasonable and based on the marketing strategy used.

To create these good products we are currently trying a new method consisting of five processes. Firstly, we test certain products to monitor the purchaser's responses. Secondly, the responses are evaluated to discover factors more practical and Satisfactory to the real requirements of the users. After these discoveries we are confident that the users are provided with creative solutions. The third phase is the active

圖 27.
法國 Mr.Luis Jaramillo Chief designer of Jean -Pierre Vitrac Design Co. Paris.

implementation of the ideation and creation. During this process a number of solutions will be provided. Fourthly, all the solutions are examined and taken into consideration to see whether they are able to improve the products by marking them cost, etc. Then we may recommend the examined ideas to be put into the production. Finally, the marketing department will try to extend the productive ideas onto the market.

(3)年輕汽車設計師的教育

理論知識和實務訓練是分不開的聯合體。一個訓練必會激發另一個訓練。為了完成每一個專案，必須有一個開端(理論搜索)，中階段(測試錯誤期間，把理論作測試)，並具有一個結果(所有偉大的理論和結論，以及最終的發表會)。

教師要激發創造力，誘導學生的努力感到自豪，並教導自我價值和自我尊重。有紀律秩序的教育，就會產生產品。

EDUCATION OF YOUNG CAR DESIGNER

Theoretical knowledge and practical training is an inseparable union-one must inspire the other. Every project, in order to be completed, must have a Beginning (theoretical search), a Middle(trial and error period to put the theory to the test), and an End (the welding of all great theories and conclusions and a final presentation).

The instructor must stimulate creativity, induce pride in the student's effort, and teach self-worth and self-esteem. Teach discipline and discipline will produce product.

圖 28.
美國 Mr. Homer LaGassey
Prof. and Chairman, Transportation Design and the Industrial Design Department, Center of Creative Studies, Detroit.(底特律城)。

(4)美國的汽車設計

汽車設計有很長一段時間被認為是一個非常重要的促銷因素。基本上如同流行設計一樣，消費者喜歡革新變化的設計，而設計師必須反映顧客的需求。我認為決定未來風格的因素：

A.空氣動力學，風洞實驗，將成為汽車造型設計時扮演著越來越重要的角色。

B.四輪驅動剎車器，化油器和增強可操作性懸掛系統電算化。

C.減少油料消費的輕型汽車和改進加速。

D.車的尺寸更小，重量更輕，消耗更少的燃料。

圖 29.美國 Chao-hsi Wu. Asso. Professor, Industrial Design at Purdue University, Indiana.

AUTOMOBLE DESIGN IN AMERICA

Car design has a long time been regarded as a very important sales

promotion Factor. Basically, it's like fashion design; the consumers' preferences change and the Designers have to respond to their needs. The factors I think will decide the style of the future are:

A. Aerodynamics; wind tunnel experiments will play an increasingly important role when forming the car.

B. 4-wheel drive Computerization of breakes, carburetor and suspension system for enhanced maneuverability.

C. Weight, lighter cars for decreased fule consumption and improved acceleration.

D. The car will be smaller in size, lighter in weight and consume less fuel.

3.新產品開發案 DESIGN PROJECT REPORTS

(1)休閒車 RECREATIONAL VEHICLE

顧問：美國 荷馬拉甘斯 Homer LaGassey

台灣廠商：裕隆電機有限公司(Yue Long Motor Co.Ltd.)

設計目標：

A.創造可用於休閒娛樂目的的 van-type 車輛。

B.創造一個可折疊的書桌，連接到門窗面板或結合成多功能的箱框。

C.創造一個天窗的硬頂車型。

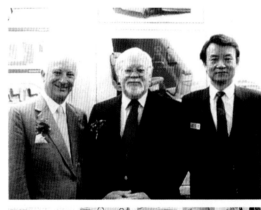

圖 30.英國 Peter J Lord(左)
美國 Homer JaGassey(中)
台灣 Paul Y. J. Cheng(鄭源錦)
圖 31.汽車設計圖及模型
"sharp" description drawing & model.
圖 32.設計完成後的發表會情景
Achievement presentation scene.

(2)超聲波洗碗機

顧問：德國的迪特‧拉姆斯

台灣廠商：Chiya 企業有限公司

設計目標：設計一個現代工業產品，適合於大量生產，通過施加材料和機
制特徵，並強調結構和裝配方法。

ULTRASONIC DISHWASHER

Advisor：Dieter Rams, Deutschland.

Taiwan Manufacturer：Chiya Enterprise Co, Ltd.

PROJECT OBJECTIVE：

To design a modern industrial product, suitable for mass production, by applying material and mechanism characteristics, and emphasizing the structure and assembly method.

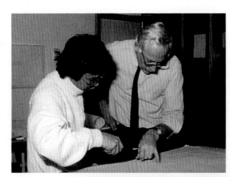

圖 33.
德國 Rams 與台灣 Chiya 公司設計師
討論模型。

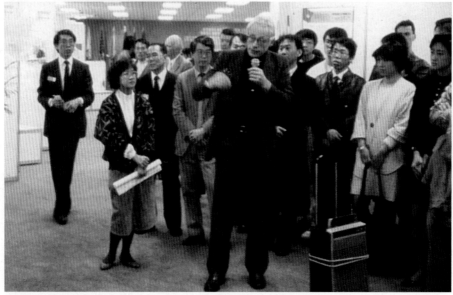

圖 34.完成品展示發表會，德國 Rams 顧問向大家說明。

第二屆台北國際交叉設計營

1988 年 11 月 1 至 10 日在台北世貿中心展覽館大樓及國貿大樓舉行。期間邀請來自澳洲的 John Brown 協助宏碁電腦開發「手提型電腦」，加拿大的 Alexander Manuvu, 協助聲寶公司進行單身貴族產品系列規畫，美國舊金山的 James Goldberg 協助大同公司開發 32 位元的電腦及 21 吋顯像器，丹麥的 Jan Tragard 協助詮腦電子開發個人傳真機，英國的 Eddit Pepall 協助羽田公司開發 125cc 路跑車，美國匹茲堡的 DANDROZ 協助大通滕業開發餐廳用桌組，荷蘭菲利浦公司的 Lyn Pepall 協助燦坤公司開發系列小家電產品，英國倫敦 Conran Design 公司的台灣籍張紀屏小姐協助台灣波特玩具公司開發 89 年全系列之洋娃娃，美國舊金山的 Primo Angeli 協助外貿協會建立企業識別體系；另外，邀請來自西德的 Leonhand Augenstein 來台主持歐洲產品設計研習班。

1.第二屆設計營之特色
(1)來自八個國家之十名設計師參與本屆活動。

(2)參加設計營之台灣廠商共有九家，外貿協會係非營利之財團法人機構，其餘是各產業公會推薦參加之績優會員廠商，對於台灣業界之設計開發能力之培養意義深遠。

(3)台灣區電工器材、家俱、車輛、玩具及台北市電腦公會等五家公會與外貿協會合辦系列之五場演講會及五場座談會，供全國業界設計師廣泛而深入地與國外專家交換心得。

(4)1988 年 11 月辦理成果發表會。展示九天期間設計師成果，供全國業界觀摩。

2.演講 LECTURES
(1)設計與企業戰略：企業形象識別系統
一件有效益的企業識別標誌，一眼看過去，瞬間即能馬上告訴人，你的企業體系擁有金融的、高科技的、服務的或零售的領域。

一件企業識別企劃也影響到公司各方面功能。從市場的經營到人員的管理，以及執行的策略。

一件好的計劃，促使投資人、員工和消費者，對企業奉獻服務的品質。公司的目標確定後，會被應用到創造公司的註冊商標形象、色彩、標準字體及設備，以及價值美學。這些都是註冊商標設計時，考慮的關鍵點。此標誌必須具創新，而且簡單，以便適應多變化的市場。同時，此創新須接受時間考驗。最後，此企業識別 CI 計劃，必須以標準手冊出版，並將此出版本，建立在電腦系統上。此出版的手冊掌握創新的系統，建立註冊商標使用方法，以及標誌的規範，作為未來有效的應用。心理必須保持著：將此企業識別 CI 計劃當

作是企業的形象面貌，讓他人與社會大眾研判它的價值、信譽及品質。

DESIGN AND CORPORATE STRATEGY：The Corporate Identity System

A corporate identity (CI) program acts as the flag of a corporation, reflecting a company's personality. One glace at an effective CI logo should be enough to tell one if a corporation caters to financial, hi-tech, service, or retail fields. A CI program also affects all facets of company, from marketing and sales to personnel management and executive strategies.

A good program reassures investors, employees, and consumers of a corporation's dedication to quality and service.

One a company's goals are identified, these objectives are then applied to the creation of the corporate trade mark, or face. Color, typographic flexibility, and aesthetic value are the key considerations in trade mark design. The logo must be innovate, yet simple enough to adapt to market changes; the creation must last a long time. The final computer of CI program is the publication of a standard manual. The manul controls the created system, setting trade mark uses and logo specifications for future effectiveness. Keep in mind that a CI program acts as a company's face by which others will judge its merit, reputation, and quality.

(2)玩具製造商應該做什麼？

在歐洲和美國市場，玩具已不再純粹為玩樂而已，它的設計重點強調品質，反言之，只有真正有品質的玩具才會被讚賞。

首先，玩具必須具有行銷可行性，其次，必須有一個完整的專案計劃。第三，完整計劃的項目，必須有重要的有力量組織在財政上的支持；擁有自己的生產線也同樣重要。市場上有超過

圖 35.德國 Leonhard Augenstein(左)與台灣 Ji-ping Chang(右)

22 萬種的玩具，已經被售出，所以單項的玩具很難在此競爭中生存。為了應對勞動力成本上升和不利的匯率，我個人的看法是，只有設計能力，讓企業在今天的競爭中生存。

WHAT SHOULD TOY MAKERS DO?

In both European and American markets, toys are no more purely play things for pleasure, but rather something that puts its emphasis on quality. In otherwords, only toys of genuine quality will appreciated.

First of all, the toy must be marketable. Secondly, there must be a complete planned project for any new toy. Thirdly, it is important to have powerful organization to support the project financially; owning one's own production line is equally important. More than 220,000kinds of toys have been sold in the market, so a single-sided toy will not survive in the competition.To cope with increased labor costs and an unfavorable exchange rate, my personal view is that, only with design capability can an enterprise survive today's competition.

(3)創新設計的資源

當我短程的訪問台灣,很明顯的台灣的設計與製造廠商均在此地與澳大利亞面臨著同樣的挑戰,考慮到成本、品質、功能、性能變化,用戶友好人體工程學設計和外觀設計,如索尼隨身聽、勞斯萊斯、法拉利都有一個共同的基本創新性。

圖 36.
澳大利亞 John Brown

在 1970 及 1980 年代,製造廠商發現足以遵循的產品設計的基本規則,減少成本,避免過多的裝飾,讓形式追隨功能。這些簡單的規則不再保證良好的結果,我們必須增加創新或原創性,複製品和外觀類似設計的時代已經結束。

INNOVATION-DESIGN RESOURCE

It has become obvious to me during brief visit to Taiwan that designers and manufactures both here and in Australia face the same challenge takes into consideration the cost, quality, function, performance, user friendliness, ergonomics and appearance of the product. But the truly great designs, such as the Sony Walkman, the Rolls Royce, and Ferrari share a common element innovation. During the seventies and eighties, manufactures found it sufficient to follow the basic rules of product design-reduce costs, avoid trimmings and excessive decoration, and allow form to follow function. These simple rules no longer guarantee a good result. Instead, we must add innovation or originality. The time for copying projects and look-alike design is over.

(4)家電設計

當你聽到「全球化」這個名詞。所有的產品，你都會這樣看待他。甚至美國摩托車現在也是受到歐洲設計和理念的影響。如果採取這樣的共同產物，如日本電視機，這種電視機是相同的，是否是在中國生產或南美或在世界任何地方，它是相同的產品。在形式上有相同特性，並且你看到的該趨勢也是全球性。然而，小家電有些不同。它們取決於該國文化生產的產品。在義大利喝一杯咖啡，並不完全像在荷蘭喝一杯咖啡一樣。同樣的，在中國喝一杯茶，並不像在印度喝一杯茶。

圖 37.英國 Lyn Pepall

風俗習慣與傳統有很大的不同。有一樣重要的影響因素是婦女。多數大大小小的家電用品都由婦女購買。通常這些用品，也由婦女使用。不同的例子是摩托車，通常由男人購買，或許有時由婦女使用。我認為女性有不同的品味，一個不同的心向。她們通常完全對技術方面的事物不感興趣，而喜愛簡單與友善的產品。同時，因為今天的高離婚率，現在住在北美與歐洲的家庭，購買小型的家電產品，以滿足其漸漸縮小的需求。

ELECTRICAL APPLIANCE DESIGN

You hear this word "globalization." You see it in all products. Even America motorcars now have the influence of European design and ideals. If you take such a common product as Japanese television set, this television set is the same whether it is produced in China or South America or anywhere in the world-it is the same product. It has same characteristics in form, and the trends that you see are global. Small electrical appliances, however, are slightly different.They depend on the culture of the country where they are produced. A cup of coffee drunk in Italy is not at all the same as a cup of coffee drunk in the Netherlands. Similarly, a cup of tea drunk in China is not at the same as a cup of tea drunk in India. The customs and traditions are quite different.

One important influence is women. Most small and large domestic appliances are bought by women. They are normally used by women too, unlike, for instance, motorcars, which are usually bought by men and perhaps occasionally used by women. I think women have different tastes-a different mentality. They have a complete disinterest in technical things and a love for simplicity and friendliness. Furthermore, because of today's high divorce rates, families in North America and Europe are now buying smaller electric appliances to suit their decreased size.

3.研究會 SYMPOSIUMS

(1)直接行銷與設計

美國普里莫安傑利(Primo Angeli)表示：

A.品牌和企業的形象不應該僅強調產品的外觀和包裝，也要關心商店，銷售人員和運輸設備的外觀。

B.設計師應熟悉不同的文化和不同國家的消費者行為模式。

C.中華民國能夠生產高品質，但需要增加產值，把更多的精力投入企業形象，如此，將提高台灣產品的國際形象。

美國哥德貝先生(James R.Goldberg)建議：

A.開發新產品(請政府提供資金支持，減少稅收)。

B.建立公司的聲譽和國際形象。

C.促使公司的經理理解設計者的能力。

D.建立一個收集技術資訊的組織。

E.建立研究和規劃的海外機構。

圖 38.
Primo Angeli(左，美國)
James R. Goldberg(右)

DIRECT MARKETING AND DESIGN
Primo angeli indicates：

A. The image of brand and enterprise should not only be emphasized by the appearance and packing of the products, but also by appearance of the store, the sales person and transportation equipment.

B. The designer should be familiar with different cultures and consumption patterns in different countries.

C. The Republic of China is capable of high quality production, but needs to increase production value and put much more effort into corporate image. Thus, it will improve the international image of Taiwanese products.

Mr. Goldberg recommends：

A. Develope new products(the government will provide financial support and reduce taxes).

B. Build up the company's reputation and international image.

C. Make the company manager understand the designer's ability.

D. Build up an organization for gathering of technical information.

E. Build up overseas organizations for research and planning.

(2)運輸設計

問：當一個設計部門做產品規劃，它是如何做情感訴求？一個人如何將一個

新的概念導入到傳統上？如果設計師發現很難在市場上取得成功，那麼是設計部門或銷售部門被認為是應該負責任的？

答：基本上，設計師們是具有工程技術和情感的感性知識，在市場並關心消費者和產品。例如英國的捷豹車保持傳統與皮革和木材，但採用現代的發動機和門。您必須研究產品品牌的性格和歷史。一個設計師必須說服並讓他的產品"說話"，建議營銷人如何銷售，如何讓消費者了解自己信息的能力。如果產品沒有成功，無論是設計師和營銷部門均應該負責。

圖 39.英國 Eddie
圖 40.台北國際交叉設計營，外貿協會主管與國際專家。右起：英國 Lyn Pepall、貿協創辦人武冠雄副董事長、英國 Eddie Pepall、貿協劉廷祖秘書長、貿協設計中心鄭源錦主任。

TRANSPORTATION DESIGN

Q：When a designing department does product planning, how does it create emotional appeal? How does one introduce a new concept into the traditional? If designers find it difficult to succeed in the market, should the design department or the marketing deparment be considered responsible?

A：Basically, designers have the knowledge of engineering techniques and emotional sensibility, with natural awareness between consumers and products. For example, the English car Jaguar keeps tradition with leather and wood but uses modern engines and doors. You must study the brand's character or history. It is most important for a designer to have the ability to persuade and to make his products "talk", suggesting to the marketing people how to sell, how to let the consumers understand his messages. If products are not successful in the market, both the designers and the marketing department are responsible.

(3)電子消費產品設計

問：我們在台灣的設計師，要怎樣才能拓寬我們的看法，並發現新的影響？

A：你盡可能的去旅遊，看到不同的地方，了解其他的文化。假如你沒有機會出國，也許你可以在你住的附近參訪外國餐館，你會接觸不同的習俗和傳統。

L：理想是到國外生活了很長的時間。環境會對你有很大的影響。如果你住

在米蘭，義大利的設計中心，你就不禁扼腕的影響。

問：在歐洲以外的區域，你會如何設計？

L：以飛利浦工作案例來講，我意識到，大多數消費電子產品已全球化。例如，電視機在每一個國家，或多或少均相同，沒有特殊功能的需求。

問：你是如何為您的產品進行市場調查研究？

A：我們利用消費者做市場調查。設想的結果用簡單圖表，並建立團隊來解釋訊息，要了解買家是哪一些？是在何百貨公司購買？一旦確定我們的買家，我們配合他們所需要的產品。

問：從你的工作經驗中做總結，有什麼建議？

A：今天的設計決定了明天的生活的質量。為了滿足消費者的需求，設計人員必須研究市場需求和發展趨勢。

L：人們根據自己的生活方式消費，所以盡量確定哪些群族需要設計，並提供他們所需要的東西。

Electronic Consumer Product Design

Q：How can we, the designers in Taiwan, broaden our views and find new influences?

A：Travel as much as you can. See different places and get to know other cultures. If you don't have the opportunity to go abroad, maybe you can visit foreign restaurants in the area you live to get in touch with different customs and traditions.

L：The ideal is to live abroad for a long time. The environment will have a great influence on you. If you live in Milan, the center of Italian design, you just can't help becoming influenced.

Q：How would you design for area outside Europe?

L：By working for Philips, I realized that most consumer electronic products are globalized. For example, TV sets look more or less the same in every country. No special functions are required because of different preferences.

圖 41.加拿大 Alexander H. Manu
圖 42.英國 Lyn Pepall

Q：How do you conduct market research for your products?

A：We use the consumers to investigate the market. We visualize the result with simple charts and establish a team to interpret the information, What we call buyers are ones who buy for department stores. Once we identify our buyer, we match them with the products they need.

Q：What suggestions can you conclude from your working experiences?

A：Today's design determines tomorrow's quality of life. To satisfy the needs of the consumers, designers must study the market demand and trend.

L：People consume according to their life styles, so try to identify what group you are designing for and offer what they need.

4.新產品開發案 DESIGN PROJECT PEPORTS

(1)125 CC 運動型摩托車

顧問：埃迪‧佩帕

台灣廠商：岳泰安機械製造有限公司

目標：設計多功能摩托車，促進基本的摩托車市場。

125 CC SPORT MOTORCYCLE

Advisor：Eddie Pepall

Taiwan Manufacturer：Yue-Tyan Machinery Manufacturing Co., Ltd

PROJECT OBJECTIVE：

To design a multipurpose motorcycle that appeals to the racing, sport, and basic motorcycle markets.

圖 43.繪圖設計 Tape drawing　　圖 44.概念模型 Concept model

(2)企業識別系統

美國顧問：普里莫安傑利

台灣廠商：台北世界貿易中心俱樂部

建立企業識別系統的目標：

A.建立台北世界貿易中心俱樂部，高級俱樂部的形象。

B.讓客戶知道，該處提供國家的和國際的業務信息。

C.傳達俱樂部擁有餐廳和健康設施和便利的位置。

CORPORATE IDENTITY SYSTEM

Advisor：Primo Angeli

Taiwan Manufacturer：Taipei World Trade Center Club CIS GOALS：

A.To give the Taipei World Trade Center Club a high class club image.

B.To let the customers know that national and international business information is provided there.

C.To convey that the club has restaurant and health facilities and a convenient location.

圖 45-46.
設計理念發表會
Design concepts presentaion scene.

第三屆台北國際交叉設計營

1.演講 LECTURE：

(1)成功和失敗的關鍵在產品創新

無一例外，每一部門組織均必須充分參與產品開發的發展。否則，不同部門之間的溝通，整合和協調合作將會成為一個問題。一個多元有訓練的團隊的工作方式，是一個充分的專業知識交流，並取得最大成功的最佳途徑。承諾決心可讓成功發生，時間、金錢和高度的興趣，可讓不必要的低效率消除。

圖 47.荷蘭
Theo Groothuizen

SUCCESS AND FAILURE IN PRODUCT INNOVATION

Without exception, every department in an organization must be fully involved in the process of product development.

Otherwise, communication, integration, and coordination between different departments will become a problem. A multiple-disciplinary team work approach is the best avenue to assure a full exchange of expertise, and to achieve maximum success. Commitment is what makes it happen; time, money, and a high level of interest are critical to eliminating unnecessary inefficiency.

(2)人與機器，我們去哪兒？

在今天產品開發爆炸式的時代，我們真的需要知道技術的進步。一百年前，人乘坐飛機做為第一次飛行。今天，如同你知道，你可以用數據文字操作，而閉上眼睛飛行，在螢幕上，能看到目標所在。這就是為什麼我希望能夠意識到這種技術的發展，因為我覺得手工具在機器人的手裡，能迅速成為一個武器。

MAN AND MACHINE, WHERE ARE WE GOING?

With today's explosive product development we really need to be aware of technological progress. A

圖 48.
法國 Luc Gensollen

hundred years ago man made his first flight by aeroplane. Today, as you know, it is possible to fly with your eyes closed, literall. On the screen, he can also see where his target lies. This is why I want us to be aware of such development in technology, because I think a tool in a robot's hand quickly can become a weapon.

(3)整合營銷和設計驗證

你如何養成良好的戰略設計，將保證市場的成功？
堅信整合營銷和設計驗證(IMDV)可以回答這個重要艱難的問題。IMDV 展示了團隊工作的價值，設計師需要與營銷研究小組密切合作，而客戶也成為設計團隊的重要組成部分。以 IMDV 方式，你把你的客戶納入在設計團隊內，並保持客戶在那裡。這可以使您安全，放心地將產品開發從一個階段移動到下一個階段。獨自的直覺，在今天國際競爭力有效運作的市場裡是不足夠的。猜想的工作是太冒險了。在你投入時間和資源來生產和銷售之前，IMDV 進一步幫助你的決定，促使你的設計將會行銷的最好。這種產品開發的方法，確保您免受失敗的風險，並提高您的成功機會。

圖 49.美國
Gregory Fossella

INTEGRATED MARKETING AND DESIGN VERIFICATION

How do you develop good strategic design that will assure market success?
We firmly believe that Integrated Marketing and Design Verification(IMDV) is the answer to this overriding question.

It demonstrates the value of teamwork-IMDV requires designers to work very closely with marketing research groups, and the customer also becomes an important part of the design team.

With IMDV, you put your customer on the design team and keep him there. This allows you to move safely and confidently from one phase of product development to the next. Intuition alone is not enough to function effectively in today's internationally competitive market. Guesswork is just too risky. IMDV helps you decide in advance which design will sell best before you invest the time and resources necessary to produce and market it. This approach to product development insures you against the risk of failure, and enhances your opportunities for success.

(4)產品設計與企業形象

我聽說有很多人想了解設計的方法。對我來說，它是指採用連續的設計政策，一項專案(概念)從開始到盡頭(完成設計到生產)。這個過程實際上是指率領顧客通過此專案的每個階段，直到成功的解決方案為止。

PRODUCT DESIGN AND THE CORPORATE IMAGE

圖 50.英國 SimonDavies

I've heard numerous people wanting to know about design methodology. For me it refers to using a continuous design policy from the very beginning

of a project (concept generation)to the very end(completion of design through to production). This procedure in reality means leading a client through each phase of a project until a successful solution is reached.

(5)實現區域的文化價值，決定於企業的設計

我對你的建議是，你應該使用設計的力量作為產品和品牌，均具有差異化。為您的產品開發你自己擁有的性格。產品特徵的資源在於你自己的價值觀與你自己的文化及自己的環境背景。對於一個公司來說，這意味著有自己的做事方法反映在你的產品設計上。我認為這是設計師的任務之一，將企業戰略轉化成型。

圖 51.德國
Gerhard K. Eichweber

REALIZATION OF REGIONAL CULTURAL VALUES BY CORPORATE DESIGN

My recommendation to you is that you should use design for product and brand differentiation. Develop your own character for your products. The source for product character lies in your own values, you own culture, your own background. For a company, that means having your own way of doing things reflected in your product design. I think this is one of tasks of designers: to translate corporate strategy into shape.

(6)系統的形式發展為工業設計的基礎

造型是設計工作過程中的最重要的一環，每一款產品的設計具有三個特點：

A.目標和功能

B.內涵和材料結構

C.造型和代表性經驗

圖 52.德國
Stefan Lengyel

這三個要素必須以某種方式在設計過程中被整合在一起。消費者研究和市場分析，可以進行到達目標，而技術和經濟問題必須解決，以決定內容。設計師最重要的任務是以適當的方法融合兩者。最後，我要對設計教育與其目的做一些陳述。首先，設計師應該總是先考慮用戶的需求，而不是不同尋常，只會在短期內完成產品。設計培訓的核心工作，不僅是培養學生的產品設計能力，而是鼓勵他們把自己的理念轉化為實際的作品上。設計的主要任務是將文化融入技術開發的過程中，同時考慮以下幾個問題。

A.符合環保要求嗎？

B.社會可以接受的嗎？

C.適用於商業量產嗎？

SYSTEMATIC FORM DEVELOPMENT AS A BASE FOR INDUSTRIAL DESIGN

Form is the most important link in the process of design work. Every product design possesses three characteristics:

A.Goals and functions.

B.Content and material structure.

C.Form and representative experience.

These three elements must somehow be integrated together during the design Process. Consumer research and market analysis are carried out to arrive at a goal, and technical and economic problems must be solved to decide on content. The most important task of the designer is to blend the two together in an appropriate way.

Finally, I will make a couple of concluding statements on design education and its purpose. First, designers should always think first of the needs of users, rather than unusual features that will simply make a product distinctive in the short term. The heart of design training is not only nurturing student's product design abilities, but also encouraging them to put their concepts into actual practice.

The major task of design is to incorporate culture into the process of technological development, while considering the following questions：

A.Is it environmentally acceptable?

B.Is it socially acceptable?

C.Is it suitable for commercial mass production?

(7)設計的品質和價值

設計師應該研究自己的文化和自己國家的歷史，研究得非常好。人們不了解自己的文化，也不懂得如何表達自己的感覺。人們能複製的，只是別人一部分的設計，沒有精神。它缺乏感覺和思想的深度，所以經過一段時間後，公眾感到厭煩。人們應該相互尊重，否則世界將缺乏個別的特性。

圖 53.義大利
Claudio Salocchi

THE QUALITY AND VALUE OF DESIGN

A designer should study his own culture and the history of his own country very well. People who don't consider their own culture don't understand how to express their feelings. What they can copy is only a part of someone else's design, not the spirit. It lacks depth of feeling and thinking, so the public gets bored after a while. People should respect each other or the world will lack individual characters.

2.研究會 SYMPOSIUMS：

台灣要如何建立自己的設計特質？

HOW CAN TAIWAN DEVELOP ITS OWN DESIGN CHARACTER?

GF：對一個產業或生產廠商而言，最重要的是建立自己獨創性的形象，對一個國家而言更是如此。至於要如何做？簡而言之，就是創造差異性，去建立一個自己的獨特的識別形象。做法各有不同，見仁見智，但在建立了自己的識別形象後，還需更進一步投入很多心力於宣傳推廣相關的活動。

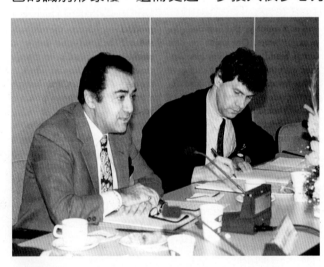

圖 54.
美國 Gregory Fossella(左)
英國 Simon Davies(右)

What is important in establishing design is that industry or manufacturers establish an identity of their own, more so than countries. As to "How"？ a simple answer is to do something different. That establishes an identity, but does not necessarily mean doing something good. The more complex answer involves a lot of investment and promotion of your identity once you have established it.

SD：英國的貿易與工業部正在推動員工 200 人以下的生產製造廠商，鼓勵雇用專業設計公司來做專案策畫，貿易與工業部提供經費給這些生產製造廠商支付設計公司，共同參與進行設計的專案，這是鼓勵中小型企業善加運用設計，以避免產品淪為毫無設計特色風格。

In the United Kingdom, the Department of Trade and Industry is trying to encourage single manufacturers of about 200 people and below, to use design agencies for many of the projects that they instigate.

The Department provides money for industries to pay design firms to participate in their design projects. This is encouraging some of the smaller companies to use design in a better way, rather than not using design at all.

GF：在台灣，產品與科技都發展得很成熟，但是市場行銷方面仍有問題。需要進一步取得市場行銷上的專業協助，並且整合設計與市場行銷。

In Taiwan, your products and production techniques are fine but you have a problem with marketing; how to get outside assistance in marketing and how to integrate design and marketing.

SD：當你與你的客戶共同成為聯合工作小組，就是最良好的合作關係，聯合工作小組最重要的關鍵在於市場行銷設計與製造。這三方面必須有效的連結。

I think that the best relationships are formed when you work together with your client as a team. The key elements of the team should be marketing, design, and manufacture. These three have to be linked together effectively.

GF：當你希望去回應全球性市場需求，第一要瞭解你的產品消費對象是那些人。要找出此消費族群的共通性，滿足市場上最主流的需求。本質上，無論是針對全球性市場，或針對單一國家市場，做法一樣。

If you wish to address global demands, you first have to know who you are selling the product to. You should come up with a common ground to satisfy the majority of these markets. In essence, when you work in the global market, you deal with the market in the same way you would if you were working in just one country.

第四屆台北國際交叉設計營

1.演講 LECTURES

(1)設計的未來趨勢

我們的哲學是具差異性與別人不同。我們的設計建立在公司的文化基礎上。以整體不同的設計從一些相同的領域做一些相同的產品，每一個均反映了客戶的企業文化。這項工作最棘手的部分是要找到企業文化。嘗試創造企業的文化，透過思想、夢想、以及對公司的感覺，作為我們決定的基礎。一旦建立強而有力的企業形象，就容易生存於市場，因為你的產品與眾不同，從而可以提供消費者一個額外可能性的選擇。

圖 55.德國 Fritz Frenkler

我個人的信條是「沒有什麼是值得做兩次」。我想告訴台灣企業，你必須開發建立你自己的企業識別體系。大家熟悉是德國的設計，瑞典的設計和義大利的設計。

為什麼你不開發設計，具有每個人都認識肯定屬於台灣人的設計品？

FUTURE DESIGN TRENDS

Our philosophy is different. We base our designs on the culture of the company. This enables us to do the same product from the same field with totally different designs, each reflecting the corporate culture of the clients. The tricky part of this job is to find the corporate culture. We try to create this culture by basing our decisions on the thinking, dreaming and feelings of the company. Once you have established a strong identity it will be easier to survive in the market since your products are different and thus offer them an extra possibility to choose.

My private slogan is "nothing is worth to be done twice". I would like to say to Taiwanese companies that you have to develop your own identities. Everyone is familiar with German design, Swedish design and Italian design.

Why not develop a design that everyone recognizes as Taiwanese?

(2)設計是成功的管理工具

要創建成功的設計，必考慮：

A.設計評價

新產品創建更好的標準，促使設計有價值。

B.行銷研究

不同的文化有不同的需求。做市場調查研究。

C.品牌創建

對消費者來說這是一個情感的訴求。創建你自己的名字被識別及認識。

圖 56.德國
Gerhard K. Eichweber

D.市場管道

對於東方的生產製造，最好是買一個新的公司進入歐洲市場。

E.公司的結構

設計師擁有不同的文化背景，可帶來更好的前景，使之可以參加競爭激烈的市場管道。

DESIGN AS A MANAGEMENT TOOL FOR SUCCESS

To create successful design, the following is essential to consider:

A. Design Criteria

Create a better standard for new products; make your design valuable.

B.Marketing Research

Different cultures have different needs.

C.Brand Creation

It's an emotional appeal to the consumers. Create your own name to be recognizable.

D.Market Channels

For Oriental manufactures, it's better to buy a new company to get into the European market.

E.Company Construction

Designers with different cultural backgrounds could bring better perspectives, enabling one to join competitive market channels.

(3)企業和品牌識別

成功國際化的競爭，設計是必要的。有效傳達信息給廣大市民，取決於公司形象的精心培育。設計師需要取得消費者聯繫，確定和反映創建具有魅力獨特的產品形象，響應他們的需求。

圖 57.澳大利亞
Kenneth W. Cato

CORPORATE AND BRAND IDENTITY

Design is a necessity for you to successfully compete on the international scale. How effectively you convey your message to the general public depends on your company's carefully cultivated images. We designers still need to get in touch with consumers, and identify and respond to their needs.

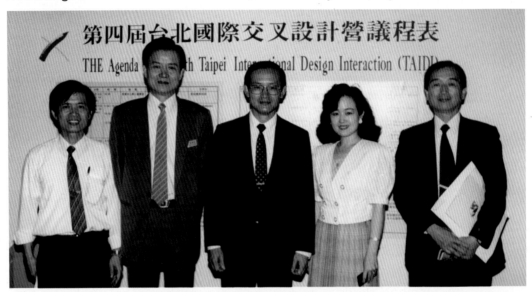

圖 58.1991 年 5 月 27 日舉辦第四屆台北國際交叉設計營，鄭源錦與大同公司林蔚山總經理(中)及大同公司主管呂維成教授(右一)，賴秋池課長(左一)。

(4)2000 旅遊與袋包箱

A.除了一般的研究設備的限制，新的材料和技術，以及旅行箱使用的人口統計也要研究。

B.強調真實完整性的結構，以降低外殼穿刺，磨損和不對準。

C.依研究數據建立最佳尺寸和運輸標準。

D.研究調查容積可變的選項和條件。

E.強調明顯提高人的因素。

F.提供全方位多用途的內部或外部組織者的選擇。

G.真實呈現，盡可能減輕重量。

圖 59.美國 Paul B.Specht

H.表現各種創新要素，確保更高個別情況的安全性。

I.提供有效的手段，以確保乘客行李故障時，能夠安全的解決。

J.研究製造技術，以確保一個更具成本效益的方法。

K.綜合推出柔性元件，去配合靈敏度的各種不同的文化和宗教的偏好。

L.創造真實和感知質量的整體外觀，表現高品質的工程，設計與製造生產的投入。

NOMADS 2000

A. Institute general research and study of equipment constraints, new materials and techniques, and user demographics.

B. Emphasize greater structural integrity to reduce shell puncture, abrasion, and misalignment.

C. Establish optimum dimensions and transport criteria based on research data.

D. Investigate variable volume options and conditions.

E. Emphasize markedly improved human factors.

F. Provide a full range of multi-use internal and / or external organizer options.

G. Realize weight savings wherever possible.

H. Explore various innovative elements to ensure greater individual case security.

I. Provide an effective means to ensure fail-safe passenger / luggage matchups.

J. Investigate manufacturing techniques and processes to secure a costeffective method.

K. Incorporate flexible elements to allow sensitivity to a variety of different cultural and religious preferences.

L. Create an overall appearance of real and perceived quality that reflects the high quality of engineering, design, and manufacturing invested.

2.研究會 SYMPOSIUNS

圖 60.
美國 Peter W. Bressler(左)
日本 Masaki Kurihara(右)

資訊產品的設計

問：資訊產品的設計是否有任何規則？

P：是的，但規則因每個市場的需求和文化差異改變。它有可能設計全球產品，然而，重要的是設計師和工程師，為了互相的影響和幫助，在發展的所有階段都必須彼此協同工作。

問：請說明公司內部專職設計師，和顧問之間的差異。在每個工作之間有什麼優點和缺點？

M：公司內部的設計師受益的是公司。因為它們很容易掌控。他們也能透徹

的了解公司的目標，有助於設計出滿足企業需求的產品。缺點是內部工作人員往往因傳統習慣性犧牲創意。為了取悅企業的威權，更保守的工作。另一方面，雖然顧問有更多的創新和解放的風格，然而往往缺乏內部設計師所熟悉自己的公司。最好的方法是公司內部的設計師和顧問一起在設計過程中工作。因前者對公司目標有經驗，後者，帶給專案創新。

問：公司如何幫助其設計師生產出高品質的產品？

P：公司應提出具體的思路和明確規定的關鍵目標。如果該公司在其內部設計師之間推廣競爭，從而促進創造力和生產力，將更有效。即使是最好的設計師有時可能也會錯過目標，為了達到另一完美目標，額外費用是不可避免。至少兩年的時間來判斷你和顧問之間的兼容適合性。

DESIGN OF INFORMATION PRODUCTS

Q ： Are there any rules for information product design?

PB： Yes, but rules change with each market's needs and cultural difference. It is possible to design global products; however, it is essential that the designer and engineer work together in all phases of development in order to influence and aid each other.

Q ： Please clarify the differences between in-house designers and consultants. What are the advantages and disadvantages in working with each?

MK： In-house designers benefit a corporation because they are easy to control. They also have a thorough understanding of the company's objectives which aids them in designing products that meet company demands. One disadvantage is that in-house workers tend to sacrifice creativity for conventional, more conservative work in order to please corporate authoritiers. Consultants, on the other hand, though more innovative and liberated in style, lack the familiarity in-house designers have with their corporations. It is best to have both in-house designers and consultants work together on the design process, as the former is experienced with company goals, and the latter brings innovation into the project.

Q ： How can a company help its designers produce high-quality products?

PB： The company should suggest detailed ideas and clearly state key objectives. It would be more effective if the corporation promoted competition among its in-house designers, thus promoting creativity and productivity. The company should keep in mind that even the best designer may sometime miss the target; extra cost is unavoidable for another shot at perfection. Allow at least two years time to judge the compatibility between you and your consultants.

3.新產品設計開發案 DESIGN PROJECT REPORTS

(1)金屬筆

顧問：奧地利 Carl Aubock

台灣廠商：C&T PRODUCTS CORP.

設計目標：以整體一致性設計元素創造一個獨特的金屬筆系列。

圖 61.
三件已被設計發展為新的金屬筆模型。
Three new models were developed.

圖 62.
奧地利 Carl Aubock 設計顧問與台灣公司主管及設計師討論消費群行為與市場特性。
Designer and client discuss consumer behavior and maket characteristics.

圖 63.
遠東貿易服務中心與奧地利設計中心合作協定簽約典禮。

(2)EVA 泡沫塑膠手提箱

顧問：美國 Paul B. Specht

台灣廠商：三達榮企業股份有限公司(南榮關係企業)

專案目標：以增強功能性與市場銷售為目標，修改現有的 EVA 泡沫塑膠手提
箱設計。

圖 64.滾輪轉動結構設計 Roller structure design 及邊端設計 Edging design。

圖 65.把手結構裝置 Handle structure layout plan 及手提箱外觀模型 Model of exterior

(3)夾具工作檯

顧問：芬蘭 Yrjo Turkka

台灣廠商：松基企業股份有限公司

專案目標：松基企業為增加在歐洲地區的市場佔有率與市場競爭性而開發的
夾具工作台組。

圖 66.
設計顧問與公司主管及設計師討論設計
修飾問題
Designers and client discuss
modifications.

圖 67.新設計 New design　　圖 68.原產品 The original product　　圖 69.新產品設計 New design

(4)16"折疊式自行車

顧問：德國 Gerhard K. Eichweber 與 Joachim W itt

台灣廠商：韓氏實業有限公司 DAHON INC

專案目標：設計一套 16"折疊自行車，可適用於短距離的休閒活動或其他各種用途。

圖 70.設計師與客戶討論
Designers and client discuss
modifications.
圖 71.產品結構設計圖
Structure planning of the product
圖 72.原產品
Original product
圖 73.新結構
New structure
圖 74.腳踏車本體的新組裝
New self-composed bicycle body

(5)時尚文具設計品

顧問：美國 Peter W.Bressler

台灣廠商：台灣吉而好股份有限公司

專案目標：按照市場調查改善以往的產品而設計可滿足學生與辦公需求使用的文具。

圖 75.
設計師和客戶討論消費者行為和市場特點。
Designers and client discuss consumer behaviour and market characteristics.

圖 76.組合式選擇 Desk Organizer Selection
圖 77.組合式文具台 Combinative desktop stationery

第五屆台北國際交叉設計營

1.演講 LECTURES

(1)電腦週邊的創造與發展

在蒙特婁，我曾向一些朋友客戶請教，在他們的印象中對電腦的發展前景有何看法。

史提夫‧多西(Steve Dorsey)是一位著名的文書處理軟體的發明者，他的看法是「無所不在」。在 1960 年代，買一套普通的電腦至少要花上十幾萬美金。到了 1970 年代末期，一套微電腦需要一萬美元。1990 年代，一台桌上型個人電腦只需要一千美元即可買到。若從以上數據分析，則每一時期約以十倍的價差向下滑落。然而即使如此，目前大部分的電腦在使用上仍不是十分簡易。那些對電腦使用非常熟悉的人，基本上均對一些需用到的電腦指令下過功夫，但對大部分的消費者而言，使用電腦依然並非易事。

圖 78.
Mr. Gad Shaanan
蓋德‧宜能設計公司
Gad Shaanan Design
加拿大蒙特婁

The creation and development of computer peripherals

In Montreal, I had some friends of customers ask, What about the development prospects of computers in their minds.

Steve Dorsey is the inventor of a famous word processing software, and his view is: "everywhere." In the 1960s, at least buy a ordinary computer takes hundreds of thousands of dollars. By the late 1970s, a microcomputer needs US $ 10,000. But today, in the 1990s, a desktop PC needs only one thousand US dollars to buy. If the data from the above analysis, it slipped down to every period of about ten times the price difference. But even so, most of the computers currently in use is still not very easy. Those who are very familiar with the use of computers, are basically required for some of the next instruction to the computer through the effort, but for most consumers, the use of computers is still not easy.

(2)歐洲市場之研究及產品設計策略

歐、美這兩個廣大地區最複雜的差異在「風格」的不同。美國整個國家的品味較具同質性，是個非常年輕的國家，存在的歷史只有大約兩百年的左右。然而歐洲的組成國家卻擁有三、四千年綿延不斷的歷史過程。在這段歷史過程中不斷發展出新的文化，整個歐洲的東、南、西、北各地，對於品味方面都存在相當懸殊的差異。對於何項產品適合家用的多重標準，以及人們在宗教、背景方面的差異，都使得歐洲市場較其他市場略為複雜。在歐洲，廚房是一個極大的消費來源。人們會花上大把的鈔票添置昂貴的家具、新式用品

以及烹調器物等。這類產品均能成功打入歐洲人的廚房，因為這是他們主要的消費項目。

我們真正在意的不是公司形象，也不是市場區隔，而是了解消費者對產品的感覺，並使產品與消費者的生活方式及生活型態相互連結。這是一種相當複雜的設計方式，可產生極大的效力。品牌識別在十多年前較為流行，是一種創造系列產品的一種傳統作法。現今人們比較在意自己的生活型態，而非品牌的忠誠度。但對零售業者來說，品牌識別依然是成功的要素。

圖 79.Mr. David Morgan
英國倫敦大衛摩根設計公司
(David Morgan Associates)

European market research and product design strategies

Europe, the United States and most complex of these two vast areas of difference lies in the different "styles". American taste the whole country a more homogeneous, is a very young country, there is only about two hundred years of history around. However, the composition of the European countries, but they have three, four thousand years of history and continuously. During this historical process of evolving a new culture, east, south, west and north across the whole of Europe, there is considerable respect for the poor taste of another. For what term multi-standard products for the home, as well as the differences in people's religious background aspects of the European market makes slightly more complex than the other markets. In Europe, the kitchen is a great source of consumption. People will spend a lot of money to purchase expensive furniture, new supplies and cooking utensils, etc. Such products can successfully enter the European kitchen, because it is their main consumer items.

What we really care about is not the company's image, nor is the market segment, but to understand the consumer perception of the product, and product and consumer lifestyles and interconnected lifestyle. This is a fairly complex design approach can have a great effect. Brand recognition is more popular than a decade ago, he is a creation of a traditional practice series. Nowadays people are more concerned about their lifestyle, rather than brand loyalty. But for retailers, the brand recognition is still a success.

(3)國際平面設計趨勢，一位加拿大從業者的觀點

加拿大平面設計師協會(GDC‐Society of Graphic Designers of Canada)主席麥克‧梅納 Michael Maynard 在座談會中表示:「以長期的策略著眼,將設計定位為整個外銷政策中的一項關鍵要素,一定能帶來宏大的益處」,「雖然如德國、瑞士、英國或美國的設計傳統理念仍主導各國的風潮,但是加拿大的設計師們,就如同台灣的設計師一樣,仍時時把握機會尋求創新靈感」。梅納特別強調:「像台北國際交叉設計營一類的國際會議有助於不同觀念及資訊交流」。其他包括國際設計競賽以及定期的巡迴展覽等類似的途徑亦可達到相同的目的。

圖 80.加拿大多倫多市 Mr.Michael Maynard 梅納設計公司 Maynard Design Associations

Trends in international graphic design practitioners - a Canadian perspective.

Graphic Designers Association of Canada President Michael Maynard at a seminar to a group of Taiwanese designers said："The long-term strategy in mind, the design is positioned as a key element of the entire export policy, will be able to bring great benefits." "Although such as Germany, Switzerland, the United Kingdom or the United States, the traditional concept of the design is still the dominant trend of countries, but Canadian designers, like Taiwan designers, still always take the opportunity to seek creative inspiration," Mena particular emphasis on："It's like a kind of international conference in Taipei international camp helps crossover design concepts and different information exchange." other similar approaches include international design competition and regular roadshows can achieve the same purpose.

圖 81.台灣外貿協會與加拿大設計協會合作簽約儀式,外貿協會秘書長劉廷祖(中右),鄭源錦,加拿大見證人代表(左)。加拿大平面設計協會主席 Michael Maynard(中左)。

(4)針對旅遊市場之產品設計

A.對刮鬍刀設計的風格影響

我們認為影響刮鬍刀設計的風格，主要有兩大範疇。

a.浴室之發展趨勢。 b.個性化風格。

B.以禮品為市場定位之設計觀

除非你本身是專門製造刀鋒系統的廠商，否則刮鬍刀組的生產必定以禮品為市場定位。我們認為，確定市場定位之設計，才是整個生產企劃之適當目標。

圖 82.Mr. Richard Miles
英國倫敦 FM 設計公司
(FM Design)

C.家用旅遊兩相宜的刮鬍刀

我們希望設計出一種既適合擺在家中與浴室，又適合擺在行李箱內的刮鬍刀產品。希望它不僅是在店內吸引人的禮物，同時具備簡單、實用等特性，讓人樂於使用。

Products designed for the tourist market

A.On razor design styles

We believe that the impact of razor design, there are two main areas.

a.The development trend of the bathroom.

b.Personalize style.

B.With gifts for the market positioning of the design concept Unless you own a specially manufactured blade system vendors, otherwise the group will certainly produce razor market given gifts bits. We believe that determine the design is appropriate target market positioning of the entire production.

C.Home tour tilapia razor

We want to design a suitable place both at home and bathroom, and put in the trunk for razor products. We hope that he is not only attracting attention in the gift shop, also has a simple, practical and other features, and people are happy to use.

2.新產品開發案 Design Project Reports

(1)企業識別體系

設計師：日本 Mr.Fumihito Sasada Limited

台灣廠商：南寶樹指化學工廠股份有限公司

設計特點：此次南寶商標的設計案，在色系的選擇方面，公司原使用紅色，採用一種黑色系列，為使之更加調和而改為灰色。另外南寶公司在印尼，由於不允許使用漢字，英文 INP 代表公司名稱，如果使用漢字，統一性會有困難，特別是到國外，如果使用漢字可能會有

圖 83.日本 Mr,Fumihito Sasada

麻煩。因此對文字的標記，決定採用英文字 Nanpao，這個設計的標識，可顯示出這家公司的可靠性和先進性，特別是 P 字，給人柔和親切的感覺。在台灣所有的企業中，大部份的公司喜歡用紅色，如用紅色就無法突破公司的特色，而且紅色代表侵略性，無法適用於南寶公司在健康食品的產品線上，而綠色給人自然健康的感覺。所以選擇綠色設計標誌。

圖 84.南寶原有識別標誌

圖 85.南寶新企業標識

(2)豪華型鋼筆

設計師：英國 Mr.David Morgan

台灣廠商：白金鋼筆股份有限公司

設計特點：筆夾造型優美、獨特、很適合推出企業識別形象，預料各個年齡層的人都會喜好接受。筆尖設計配合筆夾，包裹纏繞，很有風味、但是製造上需要多加研究。

對於高級奢侈品的行銷，公司的品牌與形象特別重要，台灣白金鋼筆長期與日本白金鋼筆合作，在台灣使用 PLATNUM 的品牌享有極高知名度，獲消費者的肯定與信賴。然而台灣白金鋼筆外銷的產品卻不允許使用這個品牌，設計師在與業務部、外銷部及企劃部仔細的溝通，深入了解之後，綜合出長遠性建立品牌的方向，並具以引導出設計需求重點，將來可以延用於其他設計作業及品牌形象上，不受到地域性品牌使用限制，是很大的突破。

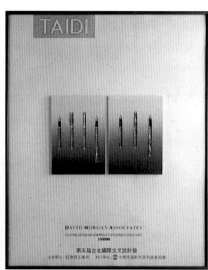

圖 86.新型設計

(3)辦公用釘書機

設計師：美國 Mr.Douglas Patton

台灣廠商：豐民金屬工業股份有限公司

設計特點：

A.提高產品競爭能力。

● 外型具特色較易吸引顧客。

● 產品造型融合東西文化背景，適合各個市場。

● 顏色搭配針對性別、年齡，非常適合消費市場。

B.提高產品價值：

● 表面處理之運用可提高產品之價值。

● 以人類需求為出發點，發展各種表面處理方法。

C.自創品牌、發展系列產品：

● 建立自有品牌及產品形象，發展系列類似的產品。

圖 87.美國 Mr.Douglas Patton
圖 88.辦公用釘書機新設計草圖
圖 89.開發製造完成之成品

(4)旅行用刮鬍刀組

設計師：英國 Mr.Richard Miles (FM Design)

台灣廠商：和鈺股份有限公司

設計目標：適合旅行和家庭兩用的刮鬍刀組合產品。

設計流程：

A.構想發展

B.展開設計(設計案 A.B.C)

C.細部設計(設計案 A.B.C)

D.繪製工程圖與製程討論

E.模型製作

F.模型細部修正與色彩討論

G.圖面討論與模型拍攝

H.製作與發表圖面

圖 90.新設計刮鬍刀組合的外殼模型　　　圖 91.量產的新產品

設計特點：

設計案 A：運用公司採用之製程，以明快且流暢的造型設計並配合組合包裝
　　　　　，使設計兼具旅行方便攜帶、居家使用好收藏。在結合橡膠與主
　　　　　體設計，產品握感實在，橡膠的各種顏色搭配活潑。

設計案 B：方便收藏攜帶，刮鬍刀與毛刷可單獨站立，同時造型富科技感。

設計案 C：收藏容易、組合輕巧、方便旅行使用。

(5)皮製手提箱與企業識別

設計師：英國 Ms.Pamela Conway(Michael Peter 公司)

台灣廠商：華星皮件企業股份有限公司(Anton Starco)

Michael Peter 公司建議選擇一個品牌，用 Anton Starco 兩個字的第一個字母 A 和 S 設計標誌。考慮將 AS 做成很小的標章放入皮件內。

在產品開發上，考慮重點是將開發新品牌識別放入產品上。並使 Anton Starco 的名字能與產品的風格配合，打入國際市場。

圖 92.Ms. Pamela Conway 英國倫敦邁可‧彼得(亞太)股份有限公司 Michael Peters(Asia-Pacific)Limited

圖 93.新設計品牌識別標誌及新企業識別及應用系統

第六屆台北國際交叉設計營

1.演講 LECTURES

(1)燈具的設計

在我看來，日本人之所以能讓其東方的產品不斷地「西化」，乃在於其文化驚人的整合能力。其他國家的文化特質能很快的被整合入日本文化中，並隨即發展得淋漓盡致。

如果你想讓你的事業在全球市場中獲得成功，必須去適應此市場需求，找出能在其他國家銷售良好的產品。當你一旦達成此一階段之後，那麼，此時便適於在眾多競爭的產品中，試著引進具本身文化特質的產品。

來自兩個不同文化背景的國家所組成的聯合企業是如虎添翼，尤其在產品規劃與設計方面更是如此。

圖 94.

德國 Christoph Matthias Global Communication Bridge 國際設計顧問公司

LIGHTING AND IT'S DESIGN

In my opinion, in the case of Japan the reason for this increasing "westernization" of eastern products lies in the enormous integrating abilities of this culture. Cultural characteristics of other nations have always been integrated into Japanese culture very quickly and have then been developed to perfection.

If you want to lead your business to success on the world market, you have, of course, to adapt to this market and have to find products which sell well in other countries. Once you have reached this position, however, the time is right for trying to bring one's own culture into the pool of products.

There is nothing more exciting than joint ventures between two nations with different cultural backgrounds. This is especially true for the planning and design of products.

(2)義大利的產品設計與發展

從 70 年代的「需要理論 theory of needs」，到 80 年代的「欲望理論 theory of desires」，可以看出，個人主義的現象更為強烈。

設計師在 90 年代所扮演的角色

設計師的功能更加複雜了。必須將一件物品的「功能 what is does」、「操作方式 how it does it」、「外觀 what look it has」與文化及技術相互結合。必須考慮到物品將會在何種文化空間下使用、其功能的品質和所帶來的喜悅感以及悅人的美學關係。

設計成為一種刺激、微觀、氣氛、語言及界面的文化。設計為產品製造的貢獻持續擴大，如同設計師所負的新責任更形加重。製造商應隨時注意目前的設計文化，及其所激發出新的「地域性 localized」設計的勃興，因應社會現況的需求。

圖 95.Paolo Pagani
米蘭/義大利 Taipei Design Center Milano Srl 米蘭台北設計中心副總經理

TRENDS IN ITALIAN PRODUCT DESIGN AND DEVELOPMENT

From the theory needs of the 1970s to the theory of desires of the 1980s, the phenomenon of personalization grew stronger.

The design's role the 90's

The designer's function grows increasingly complex. He must connect the "what it does," the "how it does it," and the "what look it has" of an object to a network of cultural and technical references. He must take account of the cultural space where it will be used, the quality of its performance, the sophisticated pleasantries in the way it functions, and its aesthetic relationships.

The design culture is becoming one of stimulation, micro-environments, atmospheres, languages, and interfaces.

Design's contributions to production continues to grow, as demonstrated by the new responsibilities of the designer. Manufacturers should always remain attentive to the current design culture as well as to new "localized" design fermentations that occur around them to immediately resolve the changing demand of social imagery.

(3)芬蘭的生活型態與產品設計

圖 96. Yrjo Turkka 芬蘭 Studio Plus OY/Ltd FinlandTurkka 設計公司

「我們既不是瑞典人，更不可能成為俄國人，那就讓我們做芬蘭人吧!」這是早期一位芬蘭民族主義運動者描述我們國家在這世上的定位。芬蘭既屬於東方，也屬於西方，這個國家曾是文化和意識形態的戰場，如今則重視獨立生活。隱私權是全國每個人最重視的，不論是在大城市樓房幢幢包圍的家中，抑或在隱密孤島上獨棟的避暑別莊，均如此。常久以來，芬蘭人就以木頭為主要建材，唯有城堡和教堂才用大塊花崗岩，高難度的建造而成。芬蘭境內許多城鎮都曾因多次遭祝融肆虐，還保存的古老建築已所剩無幾。不過因為木材是一種可彈性利用且深具人性化的材料，可用它來創造出摯情浪漫的戶外與室內之環境，同時所做出的物品亦兼具功能與美感。一個以漁獵、畜牧為主的生活形態下，自古以來，農村家庭使用的用具和工具一向是自製的。此生活方式一直持續到第二次世界大戰結束；到 1940 年代，全國約百分之六十的人口還是以農為生。芬蘭絕大部份的建築師與設計師都根植於這種生活方式。

Finnish Extreme lifestyle and Product Design

"Sweds we are not, Russians we can never become, so let's be Finns." That was a phrase used by one of the early Finnish nationalists to characterize our position in the world, Finland is a country that is both East and West-a country that has been a battleground between cultures and ideologies-and that now values its independence. Privacy is a national preoccupation. We seek it both at home in city blocks of flats or in a solitary summer cottage tucked away on an island of its own. Through the ages, Finns have built of wood ; only our fortresses and churches have been made out of great lumps of hard granite that is extremely difficult to work. This means there is very little old domestic architecture in Finland. Many towns have been destroyed by fire many times over. But because it is a flexible and human material, wood has provided the means for the creation of poetic exteriors and interiors with real feeling as well as for the making of objects that are both functional and esthetically pleasing. In a life dominated by huting, fishing and farming, country families historically made all their implements and tools themselves. This way of life held sway until after the Second Would War. Even in the 1940s, about 60 percent of the nation was still countryfolk. A large proportion of the designers and architects working in Finland today have their roots in this way of life.

2.新產品開發案 Design Project Reports

(1)兒童電動車 TOY CAR

設計師：日本東京 Shigenori Asakura(GK 公司)

台灣廠商：統資實業股份有限公司

圖 97.日本 Shigenori Asakura

A.設計目標 Objective

- 產品銷售目標：以 2~8 歲年齡層為主。
- 目標市場：適銷歐、美、日。
- 產品預計銷售時間：4~6 年。
- 造形：美觀、高尚、大方。
- 色彩：強烈吸引兒童注意力的顏色組合。
- 安全性：兒童乘坐的舒適及安全性，可考慮具車頂的電動車。
- 工作電壓：12V DC
- 意象：具真實感的兒童車，具左、右方向燈及剎車燈。
- 結構：傳動系統需簡易，考慮裝配流程。
- 材質：以射出及吹氣成型為原則的塑膠製品。
- 附加功能：具六種動物聲音之 IC 玩具，以增加活潑性。

B.設計理論與方法 Design Method

- 由構想草圖決選出初步的外觀設計，考慮整體的組裝是否合理。
- 整體結構合乎確立的尺寸規範。
- 依尺寸規範設計細部結構零件，輪子、方向盤、前後方向燈。
- 依據細部設計組合成完整的外觀精描圖，而後進行模型、模具的量產。

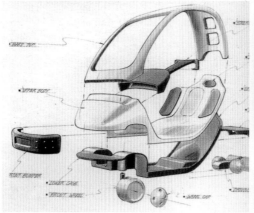

圖 98.兒童電動車的產品設計圖

(2)五人座轎車 EXTERIOR OF A FIVE-SEAT SEDAN CAR

設計師：美國舊金山 Mr.Scott Yu

台灣廠商：太子汽車股份有限公司

設計目標 Objective：五人座小轎車外型設計，適合各階層人員上下班。設計色彩新潮造型大方的小轎車外型，以備後續生產製造之基礎。

A.設計流程 Process：

概念設計 ⟶ 模型數值資料庫 ⟶ 電子影像 ⟶ 動畫

圖 99.美國 Mr. Scott Yu

B.設計概念 Concept Design
- 依據太子汽車 CULTUS 訂出外型基本規格
 車長：4075mm，車寬：1600mm，車高：1370mm
 前輪軸距：1365mm
 後輪軸距：1340mm
 前後輪距：2565mm(加長 200mm)
- 手繪轎車外型草圖
- 引用原有零件的造型設計，如輪胎內裝燈飾等

圖 100.轎車設計圖

C.由概念設計建立模型數值資料庫 Built-up model math data base 利用 alias studio CAID 軟體在工作站畫出曲面順滑(surface fairing) 3D 線架構(wire frame)為工程師提供共用遵循標準，依此標準展開細部設計。

D.電子影像 Electronic imaging
利用 alias studio 著色(rendering)軟體在設計完成的線架構建立影像其背景，色彩光源亮度均可任意調整。

E.電腦動畫 Computer Animation
利用 alias studio 動畫軟體依時間因素建立著色造型的動畫。設計方法，利用電腦輔助工業設計 CAID 設計汽車外型，縮短設計時間，減少設計誤差，快速追尋市場動向，簡化開發流程，節省製造程序及費用。

市場動向→概念設計→實體模型→市場調查→相關工程→生產製造 - CAID
汽車設計流程：

市場調查
┌─────────┴─────────┐
電子影像　　　　　動畫
市場動向 → 概念設計 → 模型數值
　　　　　　　　　　資料庫
　　　　　　　　　　3DNC 製
生產製造 ← 相關工程 ←

圖 101.CAID 汽車

CAID 汽車設計是接近並列進行重心在模型數值資料庫(math data base)數據
傳遞迅速，正確度精高。

結論：

A.汽車設計利用 CAID 僅需 10 至 15 個月，在短短 8 天的交叉設計中已建立
　設計重心，模型數值資料庫，奠定太子汽車日後細部設計基礎。

B.經由 CAID 的發展與市場調查資訊，結合雇主的概念，設計太子公司汽
　車可能未來市場的方向。

(3)掌上型乙太橋接器(PALM BRIDGE)

設計師：美國加州 Mr. Felix Abarca

台灣廠商：友訊科技股份有限公司

設計目標：強調科技整合與輕巧尺寸之產品。

　　　　　BRIDGE 產品在網路通信領域上市至今已有
　　　　　三、五年，體積為手掌大小尺寸，面臨技術
　　　　　整合之挑戰。在市場上，尺寸輕巧、功能強
　　　　　大之網路產品，未來仍處於明星之地位。

圖 102.
美國 Mr. Felix Abarca

市場目標：全球。

機能目標：高速乙太網路橋接功能，具網路管理功能，體積小。

色　　彩：能與電腦產品有關連性。

安　　全：考量散熱及耐熱材料。

結　　構：易製之設計，減少組裝之程序。

人機界面與環境：方便手握，適合置於桌上或掛壁。

概念草圖階段(CONCEPT SKETCH)

A.基本型：易於製造，沒有復合的曲線、面，簡單幾何造型，使產品體積小，且易於使用。

B.進階型：造型柔和，具知性美。

C.未來型：前衛造形及輕巧之體積，整體表現具美感。

電腦化設計提昇了產品發展的完整性，藉由電腦化設計資料轉換成可讀之資料，直接製成完成的 MOCK-UP，一貫化的設計、構想實踐，可充份使構想商品化過程更趨原創性。

圖 103.掌上型乙太橋接器
(PALM BRIDGE)

(4)看護相框、生命卡鎖匙圈

設計師：芬蘭 Mr. Yrjo Turkka

台灣廠商：明潤股份有限公司

設計目標：以人性化，自己動手做，贈品訴求，環保價值，市場國際化，自動化六大特色，及專利權為競爭利基。產品強調造型設計及市場國際化。

設計流程：探討產品系列及市場行銷，設計具美感的產品。

設計理論與方法：設計師針對三大產品調整規劃系統，為產品界定較高層次的價值，依原案另行規劃新式樣，以及就不同國情使用的看法，配合美感邏輯達成產品架構，表達創作理念。

圖 104.看護相框、生命卡鎖匙圈

第七屆台北國際交叉設計營實況

1.演講內容摘要 LECTURES

(1)高科技產業之設計(美國 Yanku)

形象產生認知，而認知又是構成決定購買時之要素。消費者第一注意的是產品的形象。要高估第一印象之重要性不容易。今日之消費者比以前的消費者，更捨得花更多的錢買更好看之產品。設計最佳之產品，不但要簡化，還要在經過設計之造型外，讓使用者一目了然該如何使用此產品。

德國建築師，密葉斯仿德勒(Mies Van Der Rohe)曾說："上帝是存在細節之內"，使用者通常會單以啟動一樞紐之質感，來決定產品的好壞。注意細節是先決之重要條件，產品整體之連貫，視覺組件之細膩，可詮釋品質的感覺。

Designing For High-Tech Industry(Yanku)

Image creates perception, and perception is becoming a major contributing factor to our purchasing decisions. The product's image is the first thing a consumer notices. It's hard to overestimate the importance of this first impression.

More than in the past, today's consumer is willing to spend more for a better looking product. The best designed products are not only simple, but they are self-explanatory, through the design elements, about their usage.

The German architect. Mies van der Rohe, once said："god is in details"

The user of a product may judge its success solely by how a switch feels when activated. Attention to the details is of prime importance.

(2)產品介面與使用者為中心的設計方法

設計者視使用者為專家的關係，雖然使用者不具備設計者的專業素養，但在他們自己的領域中卻是專家。在產品設計過程中一個最重要的標準是在整個設計過程中，從概念到產品上市，堅持以最終使用人的觀點來設計產品，使用者從設計的標準必須從起始階段到整個過程，時時考慮到(Popovic,1988)。

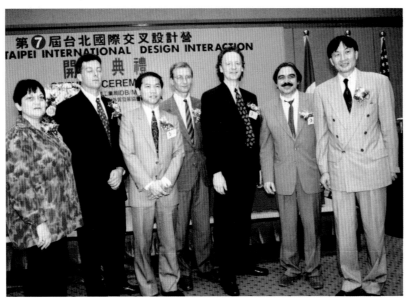

圖 105.左起：第七屆 TAID 的七國設計專家，包括澳洲、美國、日本、義大利、英國、德國與日本。

圖 106.Mr.Gene Yanku 美國 Now Design 設計公司

圖 107.Ms. Vesna Popovic 澳大利亞昆士蘭科技大學副教授兼工業設計系總顧問

Product Interface And User- Centered Design Approach

This paper explores the relationships between users and designers where a user is seen as an "expert". In this content the users do not have designer's expertise but they have expertise within their own domain.

One of the major criteria during the design process is that the artifacts maintain consistency and performance from the end user's point of view, from initial concept to their distribution to the market place .

This mean that user criteria for a design should be included into the design project from its initiail stage and followed throughout the project consistently. (Popovic,1988)

圖 108.產品介面與使用者為中心的模型圖。

(3)如何利用設計成為行銷利器：善用設計的二十條金科玉律

- 設計是一種投資而非花費。
- 好好規劃，如何聰明地使用這項投資。
- 沒有寫成設計概要前，先按兵不動。
- 清楚標明使用設計的目的。
- 從原始的目標中估算出結果。
- 規劃出需要提供的資源。
- 對時間表採實際的觀點。

圖 109.Mr.Ian Ferris 英國 FM 設計公司
與設計作品(FM Design Ltd)

- 在公司指明是誰將負責管理設計計劃。
- 設計的計畫盡可能取得最高主管階層的支持。
- 從計畫開始就以小組方式探討市場調查、銷售工程等項目。
- 從整個產品發展總開銷的大架構下看設計的支出。
- 考量到每一個相關因素，如：商業、技術、合作、財務。
- 指明並瞭解所鎖定的目標市場。
- 試著去了解消費群何在。
- 溝通，對內部的員工之間及對外與設計師的溝通。
- 與設計師的關係應態度嚴謹。
- 從這項計畫中所學到的，可供雙方在未來使用。
- 向市場進軍時，盡量使設計師參與其中。
- 目標集中化，理想實際化。
- 在雙方皆可獲利的活動中，將設計師當成你的伙伴。

Working With Design：A User's Guide 20 Golden rules of using design：

- Design is an investment, not a cost.
- Plan how to use that investment wisely.
- Look at design costs in the context of total product development costs.
- State clear objectives for using design.
- Measure results against these orginal objectives.
- Plan the resources you will need to contribute.
- Be realistic about time scales.
- Identify who in your company is going to manage the design program.
- Gain support for the design program at the highest possible management level.
- Team approach：invole marketing, sales, engineering etc. from the start.
- Don't move forward without a written brief.
- Consider every relevant factors：commercial, technical, corporate, financial.

- Identify and understand the target market.
- Get to know your consumer.
- Communicate：Internally between yourselves and externally with your designers.
- Your relationship with designer's should be serious, not a flirtation！
- Look beyond this project, to use in the future what both parties have learned.
- Keep the designers involed as long as possible, through to market launch.
- Keep your objectives focused, your expectations realistic.
- See the designer as your partner in a mutually beneficial activity.

圖 110.
Mr.Jonathan Tremlett
英國 WeauerAssociates
產品設計師

圖 111.設計用品

(4)到底甚麼是國際產品呢？

當然你可以說任何產品都具有可能成為國際產品之潛力，不過在此所謂之國際產品是超越市場個別差異性，毋須改變即可存在於世界各地之市場。以歐洲人的立場，不論是在倫敦，巴黎或柏林都可以買到相同之產品，實際上，將這些產品擺在桌上，它都不會有差別。如一雙 Gucci 皮鞋，一隻 Swatch 手錶，Levi 牛仔褲或是 BIC 原子筆。

So what is an International product?

You could say that all products are potentially International, but here I would like to suggest that there are products which truly transcend national market differences and can exist in markets worldwide without the need to change. In a European context we should be able to buy the same product in London, Paris or Berlin and in reality we should be able to place them on a table and they will not look or perform any differently from one another. We could be looking at a pair of Gucci shoes or a Swatch watch, a pair of Levis jeans or a BIC pan.

(5)共同組合單元設計具個性化之創意產品

Euro Design 公司位於義大利杜林工業設計重鎮。主要是從事市場研究、市場評估、市場分析及工業設計。Euro Design 公司是對市場做數據分析,用流行的設計解決問題。汽車設計,是如何能把一部空殼的汽車穿上一件漂亮而又實用的衣服。必須依照設計技術才能呈現它的造型。即所謂的「汽車工業設計」。有兩個重點:

第一點,必須有效結合「工業」與「設計」二者才可以使產品更完美。

第二點,要懂得巧妙應用其他零件的組合。

A.分析工業設計

- 造　形:漂亮而又獨特的造形可使產品在一般商品競爭下成功的賣出。
- 用　途:盡可能使產品的使用性簡單而不複雜。不要只追求美而忽略了實用性;例如 有人設計一個漂亮的糖罐,但卻不能裝糖。
- 安全性:每種產品設計必考慮它的用途,並給予適當安置,以便達到安全性。雖然不同的國家會有差異,但也不可離開安全的原則。
- 發表會:特別注意產品的特色,顏色使用正確,產品在發表會時凸顯。

B.模組化、多元化、個人化

- 模組化:

這定義似乎可用小孩的"堆方塊"來形容,方便而快速,可降低因擴大或縮小底盤造成之困擾,優點是可以依一些標準方塊組合出來。

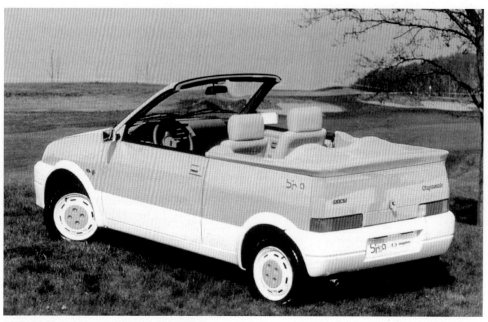

圖 112.義大利 Euro Design 汽車產品

●多元化：

可對全世界的產品及技術做多樣運用，並盡可能簡化，要盡量拋棄價格及共用觀念，一些大規模企業因受到傳統觀念及組織上的束縛，困難重重。

●個人化：

如何大量生產(考量經濟的預算)並滿足每個人的需求?要到此境界的設計理念很不容易，設計師必須拋棄傳統觀念的束縛，重新回到設計的原點，純設計時才可能化腐朽為神奇。

我個人對"學校"二個字的看法，我出生於義大利北部杜林城(Turin)，此地自古以來就是工業設計重鎮，成千的汽車設計公司林立於此。

The Creation of Product Personalization and Synergy Through Modularity

Euro Design company is based in the industrial center of Turin, Italy. Our major operations include market study, market assessment and analysis, as well as industrial design. Simply stated, Euro Design company conducts data analysis of the market and employs the latest designs to solve problems. This is a fundamental concept in the field of design. What we mean by car design is how to put beautiful and practical clothing on a naked car. This task has to be done using design technology. What we refer to as "putting a piece of clothing on a car" is none other then "car industrial design." In my point of view, car industrial design may be bescribed in terms of two areas: firstly, an active union between "industry and design" is necessary for better products, secondly, the designer must know how to match all the parts together.

A.Analysis of industrial design:

●Style：A beautiful and unique design markes a product able to compete successfully against other products.

●Usage：As much as possible, a product's usage should be simple and uncomplicated. Functionality should not be sacrificed for beauty-for instance, a desigener must not come up with a beautiful sugar jar that cannot used for storing sugar.

●Safety Features：The design of any product must include much consideration of its utility and safety features. Although conditions may vary from country to country, the principle of product safety must always apply.

●Product launch：Special attention to various factors, especially the product's color, how it is used etc., contributes to the product's distinctiveness during the launch.

B.Modularized, Diversified and Individualized

- Modularization：To define this term, we may use the idea of a popular childern's toy-building blocks. Modules are a convenient and speedy way of a certain design. The advantage of using standardized building blocks to assemble a product.

- Diversification：This means the possibility of applying designs or materials to varied products or technologies from all parts of the world. In this philosophy, emphasis must be placed on the product's diverse combinations and the designer must try to arrive at a simple design. Of course, the concepts of price and shared use must be set aside as much as possible. This is easier said than done, especially in the case of some large manufactuers bogged down by traditional ideas and company organization.

- Individualization：How can manufacturers achieve mass production (for a mare economical budget) and at the same time satisfy individual consumer demands？To meet this design requirement is not an easy task, the designer must give up traditional concepts and return to the basic points of design. Only thus can he transform obsolescence into magical creativity.

 At this point, let me express my views on the word "school". You should be aware that I was born in Turin, in Northern Italy, a region that has always been known as a center of industrial design, with thousands of car design companies located there. I grew up in this "school" which has directly and indirectly taught me a lot of lessons.

(6)為何杜林城(Turin)會成為今天義大利汽車的重鎮?

因在幾世紀前,杜林剛好位於三大列強,法國、西班牙、奧地利的中間,飽受列國的侵略,為了防禦,杜林開始誕生建築師蓋堡壘、設計師發展槍砲、技工製造馬車(當時常常會有一個人擁有多重頭銜,如建築師、設計師、技工),時間慢慢的經過技術理念、構想也慢慢進步,過去的馬車技工就成為現在的工程師,以前的建築師就是現在的設計師,曾是手工製造方式搖身一變成為義大利的企業化生產。

1940-1960 年代第一批杜林的設計師再一次為工業設計注入新生命,使杜林城一躍而為義大利汽車設計重鎮,例如當時的汽車 CISITALIA,目前還被保留在紐約 MOMA 博物館。

杜林城(Turin)還有一些為世人熟知的設計師，如 Pininfarina、Bertone、Vignale、Ghia(現在的 Ford 汽車設計中心)，Michelotti、Allemano、Giogiaro、Idea 等，杜林城還有一些傑出的零件製造商、模具師及很多有名與無名的人，已把杜林城組成一座 20 世紀的工業設計中心。我算是杜林城這個學校的一個產品。他培植養育我。我希望有一天能回報榮耀給杜林。

圖 113.
Mr. Aldo Garnero，義大利 Euro Design 公司總經理兼總設計師，擅長汽車、船艇、工程與產品設計。

Do you know why Turin be came the car design center of Italy ?

Turin is surrounded by three strong powers-France, Spain and Austria. In previous centuries, the area suffered greatly from invasions launched by these neighboring powers. For reason of defense, a culture skilled in designing protective walls and ramparts gradually evolved in Turin, together with designer for guns and ammunition, horse-drawn carriages and other armaments. In those times, a person usually wore many hats at the same time-engineer, designer, craftsman, etc. As time went on, technological ideas and concepts-developed; the artisan who fabricated the horse-drawn carriage of the past evolved into the designer of today, rampart builders become today's architects. Eventually, these small essential industries became mass-production state enterprises.

Between 1940 and 1960, the first batch of modern Turin designers injected new blood into the area of industrial design. Thus, Turin evolved into the center of car design in Italy that it is today, A car developed in Turin, the Cisitalia, is featured in New York's Museum of Mordern Art. Turin is also known for a host of famous designers including Pininfarina, Bertone, Vignale, Ghia (Ford), Michelotti. Allemano, Giugiaro and Idea.

Turin had also trained many outstanding car parts marker, mold experts and other designers who have all contributed to the rise of Turin as a center of industrial design in the 20th century. I was also a product of this "school." It nourished and cultivated me. I hope that I can one day bring honor to it.

(7)汽車設計系統的人機界面

A.界面的問題與汽車的特性

電視是用來看的，錄影機是用來錄影的，文字處理機是用來輸入文字的，而汽車是用來開的。在這當中總是有使用者與機器的相互作用(Interaction)：

使用者輸入(操作) → 反應確認 → 判斷 → 操作的流程。

狹義界面設計是指，為使此流程能順暢循環，在操作者與機器的接觸點(介面)上盡量使設計容易使用，並且容易了解。此外，操作者可以高興積極的

圖 114.
Mr.Noriyoshi Kurihara
日本 DCI 設計公司
Design club International

與機器溝通，也就是架構相互作用的人機介面，為當今介面設計的課題。當我們踩油門就會感覺到引擎聲音變大，感覺到加速度，感覺到四周景色流速的變化。像這樣，全身感受反應，然後用頭腦判斷，帶動手、腳或頭做下一個操作，並且自己也跟著汽車移動。也就是「人車一體」的感覺。

B.汽車與外界的介面

汽車的外觀或顏色應可以定位為「人、機」與外界的重要介面。尤其是計程車公共交通工具，個人的興趣與喜好，投入在重視與周圍環境及使用人的有效介面。現在的計程車是以普通轎車為基本，無法在車身上塗上一看馬上知道是「計程車」的誇張顏色以便與其他車子區別。站在介面的立場，這不值得鼓勵。因此試著採較柔的車身顏色在 Raccon 上，一看就知道是具有特性的「計程車」。於是我們開發了短鼻高背的 1.5 Box 型汽車。為使看的人有好感，我們在設計品味上要求具優雅的形象。為促進與外界溝通的介面，在車頭上裝有容易辨認的「空車」或「乘載」中燈誌，以及在汽車後面裝上指示燈，通知後面車「上下車中」等資訊的後面指示燈。

Auto-Design Systems-The Human-Machine Interface
A. A Discussion of Interacing and Car Performance

Televisions are designed for watching, video recorders for recording or playing video and word processors are used for typing and processing text. In all these devices, there is an interaction between the user and the machine. It follows this sequence：**user input → confirmation of the reaction → judgment → peration process.**

In the strictest sense, interface design is done to assure the smooth operation of this process by working on the interface between user and machine to design a machine that is suppose to be easy to use and understand.

Furthermore, the user engages in communication with the machine, which is an issue relevant to present-day interface design.

We here a louder engine sound after stepping on the accelerator pedal. We experience the acceleration and the sudden change of scenery as we speed ahead. After this whole body experience, we make a judgement. Using hands, feet and the brain, we make an adjustment, with our body also shifting to the vehicle's movement. It is a feeling of union between man and machine.

B.Interface Between the Car and the Outside World

A car's exterior or color may be defined as an important interface between the man machine system and the outside world. In the design of public vehicles like the taxicab, personal tastes and preferences must be dropped in favor of an efficient interface with the environment and human users.

Since most taxicabs are basically adapted from sedans, it is not possible to paint them an exaggerated color that will immediately distinguish them from other vehicles. From the point of view of interface, this situation is not worth encouraging.

Therefore, we adopted a soft color for the Raccon that will immediately make it stand out as a taxicab. We came up with a short-nosed, high-back, one and a half box-type car. For more appeal, we made it a point to stress elegance in its design. To better emphasize its interface with the outside world, we designed an easily distinguishable "Acant / Occupied " roof lamp and a tail signal lamp that reads " Embarking Disembarking."

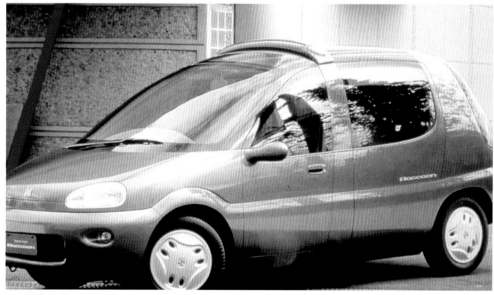

圖 115.汽車設計產品

2.新產品開發案 Design Project Reports

(1)公元 2000 年輕型乘用車 Sub-compact Vehicle for the Year 2000

設計師：義大利 Mr.Aldo Garnero

台灣廠商：裕隆汽車製造股份有限公司

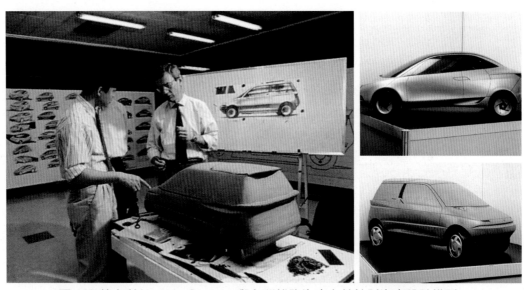

圖 116.義大利 Mr.Aldo Garnero 與台灣裕隆汽車主管檢討汽車設計模型

設計目標：馳騁 2000 年未來汽車世界想像空間是裕隆汽車公司再次參予國際交叉設計營的主要目的。分析台灣於 2000 年之汽車市場趨勢，因應未來的交通環境，預測未來生活動向，以 1200C.C.,16V 之動力引擎為發展基礎，開發適合都會使用之輕型乘用車，達到技術自主開發能力，為台灣未來小型車提出創新之概念設計。

產品企劃背景

A.目標客戶：以 23-25 歲間顧客群為主。

初購或換購者：年收入 40 萬臺幣以上之家庭或個人，著眼於經濟性上班或假日使用。增購者：年收入 100 萬以上之家庭，著眼於便利性，上學或購物。

B.對社會環境：都市空間不足，交通品質惡化，停車空間日益狹小，且工作時間縮短，對於休閒及家庭生活注重適度提高。

C.對產業環境：因加入 GATT 後，國際汽車市場將更形開放(如大陸市場)，正式掌握技術自主，進軍國際的好時機。

設計流程

A.蒐集汽車造型及生活產品之設計趨勢相關文獻，預測 2000 年車型趨勢。

B.分析社會、人文背景、以釐定設計方針及產品概念。

C.設計師提出產品設計前期調查資料及發展計劃。

D.構想發展,手繪設計草圖提案。

E.以 ALIAS 三度空間軟體建繪立體架構圖與電子影像動畫,模擬真實三度空間車體輪廓之視覺感受與色彩檢討。

F.1 比 1 精密表現圖繪製。

G.1/5 油土實體模型製作。

H.設計師發表總成果報告。

設計理論與方法

產品發展設定之商品概念:**Free, Sold, Space, Colorful**

A.YL-200a

- 以模組化多元化的設計概念發展出共用底盤的跑車、敞篷車、四輪傳動越野車、轎車、及小型商用車等五種不同用途的車型,達到節省成本及大眾多元化需求的目的。此系列的五種車型自窗線以下的鈑件均可共用,但造型卻因不同用途而各具特色,以滿足各種不同型態消費者之需求。

- 零組件標準化,可使模組化之設計概念更能充份發揮應用。

B.YL-200b

- 應用座艙前移的理念,將軸距加長,四輪移向四個角落,使小型車具有寬敞舒適的內部空間。

- 針對 20－30 歲的單身貴族而設計,以動感、量感、及未來感作為造形設計的方向。車窗與車頂一氣呵成的透明玻璃造型,視野更為開闊,創造出公元 2000 年的新汽車文化。

- 底盤系統基本上沿用現有輕型車,後懸略為縮短之架構。

- 安全訴求:車門橫樑標準配置 ABS 及駕駛側安全氣囊列為選配,駕駛操控性佳,市區行車方便。

(2)汽車投射燈及霧燈 Low Beam Projector Fog Lamp & Driving Fog Lamp

設計師:日本 Mr.Noriyoshi Kurihara

台灣廠商:銘岱實業股份有限公司

設計目標:汽車已為人類不可或缺的代步工具,良好的汽車照明使得駕駛安全獲得更佳保障,尤其在不良氣候能見度低的狀況下,使用汽車霧燈及投射燈照明情況將可改善。台灣汽車零配件產業在面臨國際競爭壓力及消費市場多元需求下,轉型升級勢在必行。 霧燈雖是汽車附屬產品,卻是駕駛人士展現個人風格的表現空間,選購自己喜歡的汽車配件對愛車人士而言其重要性自不可言喻。

銘佲公司擬定新產品重點如下：

A.兩款四件霧燈及投射燈設計，係分別針對家用廂形房車及未來跑車市場。

B.造型要求：低風阻圓滑曲面造型。

C.減少零件組裝成本，新機構設計，以塑件本身彈性扣接法代替螺絲固定。

D.光學投射角度需符合歐洲汽車安全標準。

設計流程：

A.蒐集汽車造型及配件產品之設計趨勢相關文獻，以掌握車燈之具體開發向。

B.未來人類生活型態研究。

C.設計師提出產品設計前期調查資料與發展計畫。

D.構想草圖提案。就生產技術面與市場觀點評估草圖提案，選定開發項目。

E.精密表現圖繪製。

F.外觀機構尺寸圖繪製與實體模型製作。

G.設計師發表總成果報告。

圖 117.日本 Mr.Noriyoshi Kurihara 與銘佲公司主管檢討汽車投射燈及霧燈設計

計理論與方法

A.以消費者生活觀點重新思考人與汽車之間介面關係。汽車對外所傳達的各種燈號訊息，就是人的意念延伸，人車一體不僅僅是個性的表達，也是駕駛安全，生命與共的意義。

B.車燈外體與內部零組件採用符合環保標準可回收材，配合世界環保車設計趨勢。

C.家庭用房車之霧燈設計二款，針對現有平實型轎車和兼具休閒之轎跑車、吉普車而設計，長方形黑體輪廓與銀邊圓弧內框，平實中外顯出年輕活力的感覺。另一款之雙圓弧蛙鏡造型粗曠趣味，有點呆帥的性格，正是一般新型小型車表達的設計風格與個性。

D.跑車型投射燈具有強力照射能力，凸出如鷹眼般犀利且炯炯有神之造型，直接嵌入前保險桿上與流線型跑車造型渾然一體，在濃霧天候下，雙弧瓣型反光片更加強車體本身之警示效果。(註2)

台北國際交叉設計營的成果與影響

1.辦理時間地點與目的：

從 1987 年 11 月起至 1992 年，台北國際交叉設計營活動，連續辦了七屆。共
有國外設計師 67 位來台灣參加此活動。舉辦的地點，均於台北國貿大樓為主。
為了提升台灣外銷產品的品質與水準，塑造代表台灣的文化風格的產品。台灣
企業的經營者，產業設計師與設計公司的專業設計師，與來自歐美亞各國的設
計專家共同設計創造新產品。透過企劃書的探討，台灣與國外設計師共同針對
新產品開發做出實際模型，並舉行新產品成果發表會，同時每一位外國的專家
公開舉行專業的演講及研討會。

2.參加主力人員：

(1)台灣企業與設計師。

(2)國外設計專家。

(3)工業局主辦與貿協執行人員。

3.結果：

七屆的台北國際交叉設計營活動，67 位國外的
專家與台灣 67 家的產業共同做設計交流合作。
台灣的每一家企業，不僅獲得一個新產品的模
型，台灣企業的經營者與設計師，也直接的與
國外設計師探討，同時，透過演講與研討會，
台灣與各國之間領悟到各個國家不同文化的設
計哲學與實務，外國的設計師也透過這個機會

圖 118.台北國際交叉設計營海報

認識台灣的企業經營者，了解台灣的市場。這是一項台灣的企業與國外的設計
實務專家，很實際具體的交流互動，國內外雙方均收益很大。

4.影響：

(1)67 位國外設計專家，回到歐美亞各國家之後，傳播台灣的企業與設計實際的
環境，對於台灣設計的國際外交實質作用很大。

(2)由於 67 位國外專家於七年之間，先後到台灣。台灣辦理國際設計的活動實
質有效設計發展的空間展開。台灣無形中凝結了全球歐美亞各國設計師的力
量。直接與間接的鼓舞及促成台灣於 1995 年成功的辦理世界設計大會 ICSID
的無形力量。

5.啟示：

(1)設計教育的影響力無窮。要體認台灣的國家形象之正確方向。義大利的 Claudio Salocchi 強調：設計師應該研究自己的文化與自己國家的歷史。美國的 Gregory Fossella 表示：台灣要如何建立自己的設計特質？重要的是建立自己獨特性的形象。要瞭解文化，尤其要研究瞭解台灣自己的文化。瞭解台灣國家的價值與形象。自信與確信台灣文化與設計的明確方向。

(2)台灣要建立自己文化風格的設計產品。讓全球人士認識肯定台灣代表性的產品。德國 Fritz Frenkler 表示：為什麼你不開發設計具有每個人都認識肯定屬於台灣人的設計品？全球人士知道德國的 BMW、Benz、Simens、Braun，義大利的 Pininfarina、Versace、Armani、Vespa，美國 Apple- iPhone，日本的 Toyota，台灣人自己知道大同 TATUNG 家電、宏碁 Acer 電腦、華碩 ASUS 電腦、巨大 Giant 腳踏車、睿能創意 gogoro 電動機車，然而，在全球的宣傳推廣夠力嗎？外國人是否知道這些是台灣的產品？不僅要開發台灣自己的產品，也要讓國際人士認識台灣的產品。要努力讓全世界人士知道，台灣正在努力做創新的設計工作。

(3)台灣與國際設計交流。台灣的設計與產品要呈現在國際的舞台上。政府與產業界及教育界重視設計外，設計人應要具備設計的專業知識技能，國際語言的能力，才能在國際設計舞台上呈現力量與價值。

圖 119.1991 年的 TAIDI 活動，是台灣主辦 1995 年世界設計大會的橋樑。海報設計：台灣特一國際設計公司

(三)1987 ODM 的產生與運動

外貿協會設計中心除了台北國際交叉設計營，亦辦理雙向溝通國內產業與設計教育界的「產業與設計教育交叉設計營」。此兩項活動帶動並刺激了 1987-1989 年原創設計運動的產生。因此兩項活動，發現「原創設計」的重要性，鄭源錦(貿協設計中心主任)於是與崔中(玩具公會理事長)於 1987 年在設計研討會中提倡以 ODM 取代 OEM。

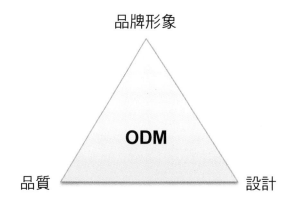

台灣 ODM 原創設計運動從 1989 年開始展開，強調設計、品質、品牌形象，影響全國設計趨勢，亦受到全球設計界的重視。

1989 年之後，鄭源錦在接受歐美與日本產業及設計相關組織的邀請前往世界各國專題演講時，均會介紹台灣的原創設計(ODM-Original Design Manufacturers)運動。因此，不少台灣學者專家誤以為 ODM 理念來自歐美，事實上，ODM 運動的理念真正的起源就在台灣。(註 3)

(四)1985 年 Worldesign 在美國華盛頓舉行

1. 1985 年 8-9 月鄭源錦應邀在美國華盛頓 ICSID 大會上演講「台灣的工業設計」台灣在國際大會上演講之第一人，利用幻燈機兩機播放。
2. 鄭代表台灣貿協提案。CETDC 與 CIDA 及 CPC 均成為 ICSID 會員。
 1983 年 5 月，「亞洲設計會議」第一次在台北舉行，由鄭源錦負責執行。這是亞洲國家第一次了解台灣設計界的狀況與人力資源。
 1985 年 8 至 9 月，ICSID 世界設計大會(Design Congress)與國家代表大會(General Assembly)於美國華盛頓舉辦，主辦人為美國最大設計公司總裁 Ding Richardson，鄭源錦擔任台灣代表，並率團參加國際設計展覽。全球的設計師第一次認識台灣的活動。

圖 120.鄭源錦應邀在美國華盛頓 ICSID 大會上演講「台灣的工業設計」

(五)世界四大設計組織與設計管理協會

1.世界四大設計組織

ICSID(國際工業設計社團協會)

ICOGRADA(國際平面設計社團協會)

IFI (國際室內設計與建築聯盟)

WPO(國際包裝聯盟)

2.設計管理協會

DMI-UK 英國倫敦設計管理協會

DMI-USA 美國波士頓計管理協會

DIMA-Taiwan 台灣設計創新管理協會

圖 121.ICSID 1995 在台北舉行之 DM

1.世界四大設計組織

(1)ICSID-The International Council of Societies of Industrial Design

國際工業設計社團協會(工業設計),1957 年創立於英國倫敦。至 2017 年成立 60 週年。

2010 年,逾 50 國 147 個會員參加。參加之設計師超過 150,000 人。

A.1973 年 ICSID 第一次在亞洲日本京都舉行。

B.1979 年在日本東京舉辦 AMCOM/ICSID。亞洲國家會員會議。

C.1985 年台灣 CPC,DPC/CETRA/CIDA 三個機構均成為 ICSID 正式會員。

E.1989 年 ICSID 第二次在亞洲日本名古屋舉行。

- 1989 年於名古屋，台灣鄭源錦以全球第二高票當選常務理事。第一高票為西班牙巴塞隆納設計中心理事長。
- 台灣鄭源錦應邀演講，美國、南非等國隨之主動與台灣結盟。

F.1995 年 ICSID 在台北舉行(亞洲第三次)，台灣設計之國際形象達到最高峰。2011 年 ICSID 在台北舉行(亞洲第四次)。

圖 122.鄭源錦與西班牙理事長於巴塞隆納設計中心

(2)ICOGRADA-International Council of Graphic Design Associations

國際平面設計社團協會(平面、商業、視覺傳達設計)1963 年成立，秘書處設在倫敦，2000 年會址移至加拿大。

1991 年台灣外貿協會設計中心由鄭源錦領隊，參加在加拿大蒙特婁舉行的大會並演講介紹台灣的商業設計。從此，台灣外貿協會設計中心成為台灣第一個加入 ICOGRADA 的正式會員。

圖 123.1991 icograda 海報

圖 124.鄭源錦在 ICOGRADA 大會介紹台灣的商業設計。

圖 125.加拿大商業設計協會，工業設計協會與蒙特婁商業設計協會，與台灣外貿協會設計中心在蒙特婁簽約合作。並由英國籍的秘書長見證。

圖 126.台灣鄭源錦與蒙特婁商業設計協會理事長(右)交換合約書。貿協派駐蒙特婁主任李按(中座者)，促成台灣與加拿大簽約

(3)IFI-International Federation of Interior & Architects Designers

國際室內設計與建築聯盟，總部設在荷蘭阿姆斯特丹。

1993 年台灣應邀與英國合作在英國北部大城 Glasgow 合辦世界第一次 IFI、ICSID、ICOGRADA 三合一世界大會歡迎酒會。

(4)WPO-World Packaging Organization 世界包裝組織(工商業包裝)

世界包裝組織(WPO)於 1968 在日本發表宣言組成，宗旨是「促進包裝技能與技術發展，為國際貿易的發展貢獻」。由亞洲包裝、歐洲包裝、拉丁美洲包裝聯盟及 48 個國家組成，是聯合國工業發展組織(UNIDO)專業諮詢機構。「世界之星」包裝競賽為 WPO 每年固定舉辦的重要活動，其目的在促進國際包裝組織間之交流，提升包裝設計的水準。

A.國家級的包裝之星(National Packaging Star)/台灣包裝之星(Taiwan Packaging Star)

B.亞洲級的包裝之星(Asia Packaging star)

C.世界級的包裝之星(World Packaging Star)

台灣大東山「希望珍珠」珠寶包裝，1998 榮獲「台灣包裝之星」，也榮獲「世界包裝之星」。大東山集團產品馳名世界各地。

圖 127.台灣大東山珠寶包裝
呂華苑董事長(右)

圖片來源：台灣精品品牌協會網站

TP Star

圖 128.1996 年外貿協會設計中心建立台灣包裝之星標誌。

圖 129.世界包裝組織 WPO
1970 年建立世界包裝之星 WORLD STAR AWARD 獎座。

2.設計管理協會 Design Management Institute

國際間主要有三個機構包括：英國倫敦、美國波士頓、台灣台北，2004 年 1 月成立 DIMA (Design Innovation Management Institute，Taiwan)台灣設計創新管理協會。

簡稱 DIMA，係 Design Innovation 之第一個字母 D 與 I，及 Management 之前兩個字母 MA 組成。DIMA 創會發起人鄭源錦博士企劃訂定，標誌由會員翁能嬌設計。

2003 年 04 月 25 日內政部台內設字 0920016440 號函準予成立。

圖 130.DIMA 2008 年會員名錄

圖131.DIMA 發起人48位合影

成立動機：

(1)設計創新(Design Innovation)係以設計的功能創新產業與產品價值。

設計創新管理(Design Innovation & Management)。係以設計的各種策略(Design Strategy)結合產業的力量，做好創新設計、行銷與服務，提升產業與國家競爭力。設計創新與研發、數位科技與資訊、品牌形象與行銷服務。結合產業趨勢，為 DIMA 發展方向。

(2)台灣於 1961 年導入設計理念，1962 年起大專設計科系開端，1971 年起產業界建立工業設計組織。台灣設計經驗至 2015 已逾 50 年。設計人員逾 20 萬人，有經驗之資深設計師已多，台灣之設計已非僅在設計觀念與技術層次，已提升至設計策略與經營管理層次。設計需與產業界互動合作，法人團體與教育界之力量須交流結合，整合創新力量。設計、產業、法人與教育界相關人力與功能結合為重要導向。

(3)2000 年代台灣邁入創新價值(Innovalue 即 Innovation 加 Value)的世紀。面對未來，建立台灣創意文化，創造新形象與國際競爭力，為設計創新管理協會成立的動機。

2004 年 10 月 21 日，DIMA 在台北台大館集思會議中心國際會議廳，主辦台灣品牌價值創新策略論壇。由吳宏淼常務理事主導規劃執行，主講包括台大洪明洲教授，譜記品牌吳宏淼總經理，今生今飾馬瑞謙經理，郭元益企業李建宏總經理特助，品東西企業鄧學中執行長。

2005 年 4 月 28 日，第一屆機動車輛創新設計競賽由經濟部技術處指導，財團法人車輛中心主辦，由 DIMA 企劃承辦。車輛中心黃隆洲總經理全力推動本案。DIMA 吳宏淼常務理事鼎力協助。

圖 132.台灣設計創新管理協會 DIMA 成立之海報
圖 133.美國設計管理協會 DMI 標誌

圖 134.金石獎創辦人：曾德賢執行長。2007 年 9 月 10 日，第 15 屆台灣中華建築金石獎卓越品牌企業類在台北市青少年育樂中心 5 樓舉行評審會，聘請 DIMA 鄭理事長任評審。2019 年舉辦第 27 屆金石獎活動。並建立金石獎傑出經典標誌。
圖 135.2019 年起金石獎傑出經典標誌。

(六)1989 台灣設計 5 年計畫(The Design Five-Year Plan)

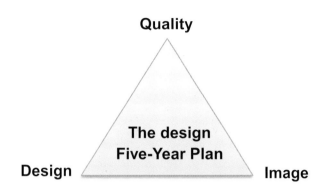

1.品質五年計劃 →**1988 – 1993 – 1998 - 2003**
　　　　　　　台灣經濟部支持，財團法人生產力中心與中衛中心執行。

2.設計五年計劃 →**1989 - 1994 - 1999 - 2004**
　　　　　　　台灣經濟部與工業局主辦，貿協設計中心執行。

3.形象五年計劃 →**1990 - 1995 - 2000 - 2005**
　　　　　　　台灣經濟部國貿局支持，貿協設計中心執行。

五年計劃之執行，對台灣設計的推動、產品品質的重視、企業形象的建立影響甚大。至 1980 年代，由貿協企劃執行的台灣設計推動活動如下：

1.優良設計獎 G-Mark
2.優良設計形象獎(精品)Taiwan Excellence
3.優良品質獎 Quality
4.Good Packaging design award
5.Good Graphic design award
6.Green design Award(1997 年起 Product and Packaging design Award)
7.台灣包裝之星 Taiwan star Award of Packaging
8.台灣榮獲亞洲與世界包裝之星 Asian and World star Award of Packaging

優良品質，設計與形象三個標誌，均為 1980 年代起獎勵台灣產品設計品質精緻，形色功能創新，品牌質優形象；對內外銷均有很大的效益。

1.優良品質標誌由中衛中心與生產力中心執行。至 1998 年代推廣轉變。

2.優良設計標誌 1981 年由外貿協會設計中心創導執行。至 1998 年代，獎勵與影響台灣企業界之產品設計水準與優質形象，貢獻很大。可惜至 1999 年代優良設計標誌被改變，缺傳承理念，台灣優良設計的形象消失！而日本的優良設計標誌逾 50 年持續的推廣，形象統一，經營者的創新與持續傳承精神，令人敬仰。

3.優良形象標誌一直由外貿協會執行，2020 年代亦然是台灣重要的代表性標誌！對台灣企業界設計創新的推動力很大。

圖 136.優良品質標誌

圖 137.優良設計標誌

圖 138.優良形象標誌

(七)1986 台灣汽車研發的開端-裕隆汽車「飛羚 101」

1953 年嚴慶齡夫婦創立台灣「裕隆機械廠」，為台灣汽車工業的開端。1956 年，裕隆與美國 Jeep 的前身「威利斯公司 Willys 合作」，製造首輛吉普車，1960 年台灣裕隆命名為「裕隆汽車製造股份有限公司」。1986 年裕隆推出一輛由台灣人自行開發設計與製造的轎車「飛羚 101」，1986 年代裕隆汽車吳舜文董事長成立工程中心，由中央大學工程學院長朱信主導。並由林石甫、張哲偉等工作團隊，完成台灣自行設計的汽車，1986 年 3 月 9 日正式命名為飛羚 101。10 月 25 日在台北世貿一館發表，其特色為蜂巢式尾燈及座椅的中央扶手，1987 年飛羚代表台灣參加東京世界汽車展，從此「飛羚 101」成為台灣計程車盛行之車種(紅色)。

1989年裕隆公司推出我國第一部電子集中控制噴射引擎系統轎車「勝利301A」，1990年財團法人車輛測試研究中心成立 (裕隆工程中心成員之一的黃隆洲先生，於2000年代擔任車輛測試中心總經理)，政府於1991年規定計程車一律使用黃色，在此之前都用紅色。

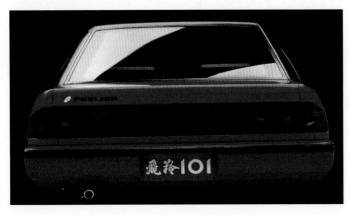

圖 139.1980 年代的產品設計紅色
外觀之飛羚 101

圖 140.1991 台灣的黃色外觀之計程車

1999 年台塑成立汽車公司

台灣著名企業「台塑集團」於 1999 年 11 月 11 日成立台宇汽車股份有限公司。
為台塑汽車與韓國大宇汽車合資成立。初期資本由台塑汽車全部籌資成立，台宇
汽車為台塑汽車轉授資之公司，英文名為「FASC-Formosa Automobile Sales
Corporation」，而台塑汽車為台塑集團關係企業，為研發、量產雙燃料混合電動車
(HEV)之機構。

台塑汽車公司英文為「Formosa Automobile Corporation(FAC)」則負責研發與生
產。2000 年 12 月 29 日台塑汽車一號 Magnus 誕生，2001 年 12 月台塑汽車二
號 Matiz 誕生，台塑集團在台灣近代汽車工業發展上，佔一重要地位。(註 4)

圖 141.台塑汽車

2010 台灣裕隆轎車 Luxgen 誕生

台灣裕隆公司令人懷念的是台灣第一部於 1986 年誕生的飛羚 101 轎車。第二部
便是台灣裕隆轎車 Luxgen 誕生。

圖 142.Luxgen 轎車

2017 年 9 月 20 日，台灣 MIT 品牌納智捷(Luxgen)U5 休閒車上市

總經理蔡文榮表示，此車特色：

1.2017 年 8 月 U5 車至西班牙 IDIADA 實驗進行撞擊測試，符合安全評估。

2.推出 AR 功能，以 6 顆鏡頭、9 種鏡位搭配前後 12 顆雷達和高速智能運算做出虛擬整合。

3. APA 智駕輔助停車系統，提供平行停車，駕駛及倒車入庫功能。(註 5)

圖 143.智捷休旅車 U5，2017 年 9 月 20 日上市

在國際上，汽車的研發設計、製造品質、品牌形象，歐洲德國的 Benz、BMW、Porsche、VW、瑞典的 VOLVO、義大利的 Ferrari 等頂尖優良產品，馳名全世界，亞洲日本的 Toyota 也是馳名國際的普及產品。

台灣裕隆 1980 年代紅色外觀之飛羚 101 誕生，蜂巢式圖案的車尾燈形象，予人印象深刻。至 2017 年代的納智捷(Luxgen)。經過 30 多年的歷程，研發設計艱辛。

台灣要成為工業科技進步的國家，汽車的研發設計、製造品質、品牌形象，必需累積時間與技術經驗、設計專業人才與教育及行銷推廣。至目前，台灣設有汽車研發設計課程的大專院校太少，企業家的堅持與政府的獎勵為重要的關鍵。

第五章　1990 自創品牌 OBM 與創新價值 Innovalue 的時代
The Birth of Original Brand Manufacturing and Innovalue
in the1990s

(一) | 1990 台灣第一個國際品牌推廣協會BIPA的誕生........ 213

(二) | 1991 產業與教育交叉設計營-台灣產學合作的淵源.....228

(三) | 1992 台北公共電話亭國際設計競賽-40個國家響應....230

(四) | 1992 小歐洲計劃與台灣海外設計中心

　　　台灣與世界的橋梁... 233

(五) | 1990台灣的國家形象.. 253

(六) | 1996台灣民主之父與形象策略設計的應用................ 255

(一)1990台灣第一個國際品牌推廣協會BIPA的誕生

品牌(Brand)：是商品、企業與行銷服務的綜合功能形象。商品設計創新與行銷服務愈好，品牌的向心力愈高。

1.台灣品牌的誕生與BIPA

(1)1970年代為分工合作OEM產業模式的時代

MIT(Made in Taiwan)的時代，品牌已存在(如大同、台塑)，但很少人去探討與研究。

(2)1980年代為ODM原創設計的時代

台灣外貿協會設計中心鄭源錦創辦主任，與玩具公會崔中理事長共同創導，設計自主與原創設計的ODM運動。之後，鄭源錦在國內外推廣宣導ODM理念。從此，ODM成為台灣與國際間設計推廣過程中的一個專有名詞。也因而產生1990年代的自創品牌OBM的運動。

1990年代，貿協第三任秘書長劉廷祖與經濟部工業局楊世緘局長，發現台灣原創品牌的重要性，聯合鄭源錦邀請施振榮Acer董事長共同創導台灣品牌。號召百位產業界的會員成立台灣國際自創品牌推廣協會BIPA-Brand International Promotion Association，並由施振榮當選首屆BIPA理事長。OBM-Orginal Brand Manufacturering運動因應推行。

1990代表產業：電腦(宏碁等)、運動器材(喬山、肯尼士等)、家電(大同、普騰、泰瑞等)。

圖 1.工藝產業交叉設計營座談會，由台灣工藝產業公會理事長與總幹事參加。當時由玩具公會崔中理事長(中立)與外貿協會設計中心鄭源錦主任共同提倡ODM理念。

圖 2.BIPA 成立時，台灣國際品牌名揚四海的一個願景圖。每一個白色的名稱代表一個台灣的自創品牌。當時約有百家的廠商加入為會員。惟自創品牌的廠商占少數，多數為自創品牌也兼具做產業分工合作的 OEM 模式。

2.政府機構品牌形象(Brand image/identity)的建立，經濟部是個開端

經濟部江丙坤部長是台灣對外貿易發展協會第二任的秘書長。當時，鄭源錦擔任外貿協會產品設計處長。江丙坤部長的作事特色是條理化；並善用人才。江部長在經濟部時給人印象最深刻的是1992年建立台灣經濟部的品牌形象，給政府機構建立形象識別系統的典範。

品牌是用來識別組織機構，企業與商品及行銷服務形象的信賴標誌；為導入社會大眾推廣溝通傳達的視覺與心靈意象之關鍵符號。1992年5月，江部長電請外貿協會鄭源錦處長統籌協助設計經濟部規劃整體形象識別系統：

標誌、色彩計畫及出版規格化設計(包括各種出版品：公報、法規、實施計畫及各項研究報告等)。鄭處長在貿協產品設計處內成立設計工作小組，包括龍冬陽、李建隆等9人，在經濟部大會議廳經過多次的設計提案簡報與檢討，共經6個月的時間，在江部長的主持下，經各部會首長均取得共識後，始確定此標誌。

圖 3.今日經濟雜誌封面

(1)標誌設計(Symbol Mark)：

　　以Economic字首 E變化構成，中外人士均易辨識，整體設計穩定且有律動速度感，象徵台灣在穩定中持續成長的經濟力。

(2)色彩計畫：紅、藍雙色搭配。

(3)特點：A.具意義(具有經濟部與經貿的時代精神)。

　　　　　B.易記憶(形色簡明、特殊、與其他部門之標識有差異性)。

　　　　　C.易製作(平面、立體、放大縮小及各種材質運用均可)。

(4)經濟部各部會的運用：包括名片、信封、信紙、與專刊封面設計的運用。經濟部標誌及出版規格化設計，1992年12月完成運用至2019年，已逾30年以上，形象歷久彌新。

圖 4.經濟部標誌

(5)經濟部規劃整體形象識別系統，已奠定了政府識別形象的先例；也鼓勵了產業界推展品牌進入世界。政府的「品牌台灣 Branding Taiwan」計劃，已於 2008 年展開。經濟部對台灣品牌形象的推展，具有深遠的意義。

3.品牌Brand之功能趨向

(1)地區別

　　A.國際性品牌：行銷國內外市場(如：巨大－捷安特)

　　B.區域性品牌：以台灣或海外區域市場為主(如：台塑)

圖 5.巨大標誌

(2)類別

　　A.自創品牌-自行建立(如：大同、台塑、宏碁、華碩、巨大、美麗達、萬國通路)

圖 6.大同標誌

圖 7.萬國通路標誌　　　　圖 8.台塑集團標誌

　　B.自有品牌-收購建立(如：皇將 CVC、旅狐 Travel Fox)

圖 9.CVC 標誌與其產品(圖片出處：CVC Technologies 皇將科技)

(3)授權行銷品牌

　　A.授權之國際行銷品牌(外國品牌，台灣產品，如：皮爾卡登)

　　B.聯合行銷之品牌(台灣與外地產品行銷，如大同與日本東芝、裕隆與日產)

　　C.代銷之品牌(外國產品，外國品牌，如：Braun、Versace)

　　D.代製行銷之品牌(外國品牌，外國產品；台灣或海外經營製造，如：NIKE、麥當勞)

圖 10.左至右分別為：Nike、VERSACE 凡賽斯標誌

4.品牌與市場行銷策略

(1)2003年台灣十大國際知名的品牌(表1)

2003 年台灣十大品牌		單位：億美元
項目	品牌	品牌行銷價值
1	趨勢科技(Trend Micro)	7.632
2	華碩電腦(Asus)	7.193
3	宏碁電腦(Acer)	5.124
4	味全康師傅(Master Kong)	3.413
5	正新橡膠(Maxxis)	2.566
6	巨大機械(Giant)	2.117
7	明碁電腦(Ben Q)	1.998
8	合勤科技(Zyxel)	1.969
9	聯強國際(Synnex)	1.87
10	威勝電子(Via)	1.8

資料來源：經濟部

2004 年				單位：新台幣億元
排名	公司名	品牌	品牌價值	品牌價值成長 2003-2004
1	趨勢科技	Trend Micro	308.35	18.8%
2	華碩電腦	Asus	277.88	13.6%
3	宏碁電腦	Acer	216.73	24.4%
4	康師傅控股	Master Kong	120.04	3.6%
5	正新橡膠	Maxxis	94.02	8.0%
6	明碁電通	Ben Q	91.23	35.0%
7	巨大機械	Giant	80.85	12.7%
8	合勤科技	Zyxel	73.03	9.7%
9	友訊科技	D-Link	71.93	N/A
10	研華科技	ADVENTECH	66.26	9.6%

(註)品牌行銷價值：產品、形象、服務、管理、使命

217

(2)2003年全球十大國際認知品牌的探討(表2)

2003 全球十大國際品牌				單位：億美元
項目	品牌	國家別	品牌行銷價值	
1	可口可樂	美國	704.52	藉品牌利用世界的力量為策略，展開執行力，建立與擴大品牌形象與競爭力。
2	微軟	美國	651.73	
3	IBM	美國	517.74	
4	奇異	美國	423.45	
5	Intel	美國	311.16	
6	Nokia	芬蘭	294.47	
7	迪士尼	美國	280.48	
8	麥當勞	美國	247.9	
9	萬寶路	美國	221.81	
10	賓士	瑞士	210.11	
資料來源：2003年9月(Business Week)				

全球Top10品牌價值，是長期的工程。依據：

A.企業領導人的政策Corporate Policy(企業原則與方針之決斷力)。

B.企業的策略Corporate Strategy(完成政策的方法與執行力)。

(3)台灣區域性常見之品牌

A.大同Tatung(家電產業)、台塑 Formosa(塑膠產業)。

B.宏碁acer、明碁Ben Q、華碩Asus(電腦產業)。

C.巨大Giant、美利達Merida(自行車產業)。

D.優美UB(家具產業)。

E.萬國通路EMINENT(旅行袋包箱產業)。

F.黑松、統一(飲料產業)。

G.NET(服飾業)、生活工場(生活用品產業)、誠品書店(書籍產業)。

H.阿瘦皮鞋、老牛皮鞋La new(皮鞋產業)。

(4)外國在台灣的品牌

A.麥當勞、可口可樂、STARBUCKS(飲食產業)。

B.IKEA(家具產業)。

C.皮爾卡登、Versace、Gucci、Valentino、LV(時尚服飾產業)。

D.Toyota、Benz、BMW(車輛產業)。

E.Sony、Nokia、Motorola、LG、Samsung(3C 產業)。

F.ZARA、H&M、UNIQLO(流行服飾產業)。

5.台灣優良品牌 2000

外貿協會邀集學者專家依據「品牌知名度、品牌忠誠度、知覺品質與品牌聯想」等項目調查,於 2004 年 2 月調查結果,較重要之企業優良品牌:

(1)資　訊　業:軟體(TREND 趨勢產業/張明正 1988 年成立/遊戲產業)。

(2)影像顯示業:數位電視、液晶螢幕 (TATUNG 大同公司/林挺生 1918 年成立/資訊、家電、重電、網路)、(TECO 東元電機/黃茂雄 1956 年成立/家電、重電)。

(3)運動用品類:運動健身工具及零件(GIANT 巨大機械/劉金標 1986 年成立/自行車)、(MAXXIS 正新橡膠/羅結 1967 年成立/輪胎)。

(4)紡　織　業:成衣及服飾品(TONY WEAR 台南企業/楊青峰 1962 年成立/成衣)、(CARNIAL 嘉裕公司/嚴凱泰 1969 年成立/女裝、男裝)。

(5)鞋　類　業:鞋類及皮革毛皮製品(達芙妮/張文儀 1997 年成立/女鞋)(La new 老牛皮公司/劉保佑 1981 年成立/功能性氣墊鞋製造銷售)、(A.S.O 阿瘦公司/羅水木 1952 年成立/皮鞋)。

(6)旅行用品業:箱類、袋類產品(EMINENT 萬國通路/謝明振 1979 年成立/袋包箱類產品)。

(7)建材衛廚業:陶瓷玻璃製品、金屬家具裝設品(HCG 和成欣業/邱弘猷 1931 年成立/衛浴生產及銷售、(UB 優美公司/林偉修 1973 年成立/辦公家具)。

(8)育樂用品業:育樂用品與文具(Thunder Tiger 雷虎科技/賴春霖 1974 年成立/電動玩具模型)。

(9)資　訊　業:電腦系統及電腦週邊與零組件(acer 宏碁公司/施振榮 1976 年成立/電腦)、(BenQ 明碁電通/李焜耀 2002 年成立/面板、液晶顯示器、掃瞄器與鍵盤製造)、(ASUS 華碩電腦/施崇棠 1989 年成立/主機板)。

(10)文　創　產　業:藝術製品(Liuligongfang 琉璃工房/楊惠珊、張毅 1987 年成立/水晶玻璃)、(tittot 琉園公司/王永山、王俠軍 1994 年成立/水晶玻璃)。

6.品牌行銷類別(表 3)

品牌行銷類別	品 牌
自創品牌	(1)大同、普騰、泰瑞、燦坤 (2)台塑 (3)宏碁 Acer、Ben Q (4)巨大 (5)萬國 (6)達芙妮、老牛皮、阿瘦 (7)琉璃工房、琉園
自有品牌	(1)皇將 CVC (2)旅狐 Trave Fox
行銷授權品牌	皮爾卡登 Pierre Cardin
併購品牌	鴻海與 SHARP

7.自創品牌

(1)大同

A.台灣第一個最早的民族企業,大同寶寶國貨好。

B.大眾化的企業,打電話服務就來。

C.台灣第一個創立設計組織,第一個擁有德國、荷蘭、日本、美國設計師的國際化組織,在英國、日本、美國及東南亞設立工廠、辦事處,產品全球。

D.建立大同高職及大同大學。

註:大同待加強對年輕一代的宣傳推廣,大同急待建立大同產品設計的故事,讓台灣的年輕代認識、關心與探討了解大同。

圖 11.大同公司標誌與大同寶寶

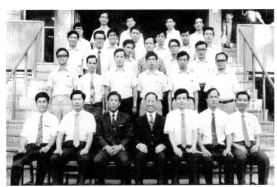

圖 12.1970 大同林挺生董事長與全體工業設計師　圖 13.1970 年代大同工業設計處人員

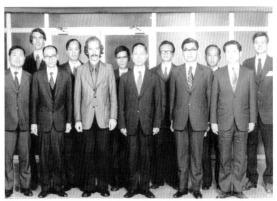

圖 14.1971 大同工業設計人員，左起，黃无忌　圖 15.1971 林挺生董事長率一級主管歡迎德國設
　　　、施義雄、何英傑、邱碧宵。　　　　　　　　計師何英傑 Mr.Helge Hoing 來大同任職

(2)普騰、泰瑞、燦坤

A.1985年普騰的黑色外殼的彩色電視機，馳名美國，普騰電視回銷台灣後
，從此黑色成為台灣家電及生活用品的流行色。

B.因品質形象佳，產生了泰瑞黑色外殼的彩色電視機。

註：燦坤是台南地區由小家電開始，重視工業設計人才的培訓，並以台
灣德國風格的優柏為品牌，2000年轉型為以企業黃色的形象大賣場發
展，過去以創新高品質的產品形象已漸漸消失。

PROTON®
普　騰　電　子

E|Ü|P|A|

圖 16.普騰標誌與產品，EUPA
　　為燦坤優柏品牌。

圖 17.泰瑞標誌與產品

圖 18.燦坤標誌

圖 19.燦坤除濕氣

圖 20.燦坤電熨斗

(3)台塑

A.台灣第一個以塑膠原料與材料創造產品設計的企業。

B.台灣第一個自創聯合商標(聯合品牌)的企業。

C.台塑集團馳名全球,建立了明志工專、長庚大學、長庚醫院。

註:朝向創立高格調、高品質的設計產品並鼓勵年輕人研究台塑的設計。

圖 21.台塑集團的企業標誌與宗旨

(4)Acer、BenQ

Acer是台灣第一個開發設計電腦的公司，經過五代品牌的演變：

Professor → Dragon → Multi Tech → Acer → acer

註：acer行銷策略與推廣成功，施振榮每年提出一新創意點。BenQ行銷
策略與推廣亦成功。

圖 22.Acer 的產品與品牌演變

(5)萬國通路

手提旅行袋包箱產品設計形象好、品質高、功能多使用方便、產品馳名全
球，歐洲義大利櫥窗可見其產品，1979年謝明振董事長創立。

圖 23. Eminent 標誌與行李箱

圖 24. Eminent 產品(圖片出處：萬國通路)

(6)琉璃工房、琉園

A.1987年由電影演員楊惠珊、張毅、王俠軍等七人在台北淡水成立琉璃工房，由楊惠珊主持並擔任董事長，張毅擔任創意總監。

B.2004年琉璃工房擁有員工800多人，琉璃產業陣容世界第一。

註：1997年王俠軍離開琉璃工房成立琉園。

圖 25.琉璃工房標誌和產品　　　　　圖 26.琉園標誌

(7)達芙妮、老牛皮、阿瘦

A.台灣是世界鞋品名牌的製造者，但台灣本身很少國際品牌。

B.達芙妮是台商永恩集團張文儀董事長，在中國大陸因行銷需要，而以外國名字命名達芙妮，暢銷上海等地。

註：證明台商鞋品可以自創品牌行銷
- ●La New 在台灣建立品牌成功。
- ●阿瘦在台灣建立品牌成功，以美式的方法，產品外包，行銷策略成功。

圖 27.達芙妮、阿瘦、老牛皮標誌

(8)皇將CVC

 A.1997年皇將楊勝輝董事長在大陸建立製藥機械，製造與行銷很成功，同時，投資美國的代理商CVC 50%，因美國代理商無力增資，因此股權100%都變成皇將。

 B.之後擴大與美國頂尖的機器銷售顧問公司策略聯盟，開始30家公司加盟，到了2003年增加到93家，2004年包裝機企業上網率第一名。

 C.2000年皇將CVC有中國、俄國、印度、印尼、泰國、德國、美國、義大利等地。為台灣國際策略聯盟併購美國品牌，發展全球成功的企業。

圖 28.皇將標誌與公司成員

圖 29.皮爾卡登標誌

8.行銷授權品牌

 (1)皮爾卡登：嚴碧霞以皮爾卡登之授權品牌，利用布料日用品，成為富有的製造與行銷的經營者。

 (2)協亞公司：1992年成立商標授權代理，台灣取得行銷授權的品牌夥伴。

9.併購品牌

(1)鴻海Honhai與夏普Sharp

2016年4月台灣鴻海與日本夏普簽訂合約，鴻海併購革新夏普。

圖 30.鴻海與夏普簽約　　　　　　圖 31.鴻海與夏普標誌

10.品牌功能價值的構成

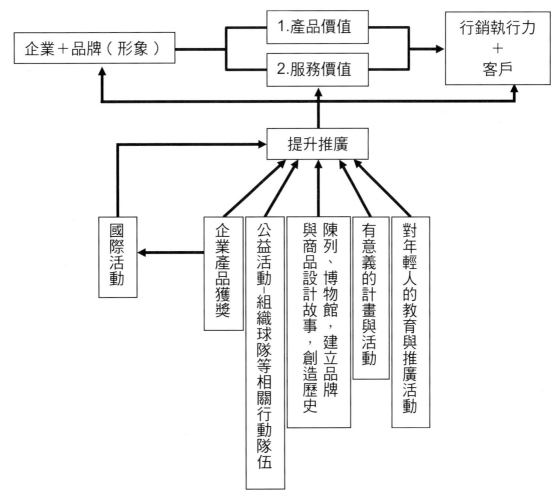

表 4.提升推廣企業品牌形象圖(鄭源錦編製 2003 年)

227

11.設計創新、品牌與行銷服務

設計創新科技的方向為企業在領導與滿足人之生活與工作上無止境的需求。

(1)設計創新-創造與領導大眾需要的商品

Design innovation 看得見又想要的商品。

(2)品牌形象-留在大眾心靈中企業、商品與服務的印象

Brand image 心靈中的最愛。識別、信認與肯定。

(3)行銷服務-滿足大眾需要的價值感。

Marketing service 值得買→值得用→有價值。商品特色宣廣、售後安裝與服務態度。

(二)1991 年產業與教育交叉設計營 - 台灣產學合作的淵源

1.背景

1987年首辦「台北國際交叉設計營TAIDI」活動,邀請國外設計專家來台灣,以短期駐廠輔導方式整合廠商的製造、行銷及設計三方面之人才,共同設計開發符合國際市場趨勢及需求之價值產品。1989年起經濟部工業局亦將「台北國際交叉設計營」活動列為第一期五年「全面提升工業設計能力計畫」項下重要之計畫之一,期使我國企業提升產品形象,建立自有品牌,厚植台灣工業發展之基礎。這種產業界產品結合設計師的成功案例,如果也引用到台灣大專院校的設計教育,不是也值得執行的方法嗎?這是1991年辦理「TEDI 產業與教育交叉設計營」的時代背景。

2.動機

1980年起,每年大專院校畢業展,設計科系的學生為了專題設計製作,過程中及模型製作花費的費用負擔很重。如果學校的專題設計能在企劃製作前,與產業界合作。產業界可以提出相關的專題,產業界也可以提供部分或全部設計的費用。如此,畢業製作將會很實際,合乎產業界的需求,對產業界與設計界兩者均有很大的幫助。

3.辦理

1991年外貿協會設計中心鄭源錦組成專案小組,將此構想獲得大專院校師生的同意以後,開始協助學校找尋適合的產業,讓產業與設計教育界直接洽談。此種作法陸續擴大,逐漸成為產業與教育設計交叉營的模式。這便是TEDI-Taiwan Educational Design Interaction。

4.影響

(1)此種產業與設計教育界合作的模式，因部分學校師生對經費分配產生困擾。所以外貿協會在執行數年之後停止辦理本案。

(2)此模式的開創，發展成為教育與企業界的合作模式，為產學合作的開端。

圖 32.外銷陶瓷包裝之改善研習 / 學校：中原大學 / 廠商：三商行有限公司
圖 33.時空廣角 / 學校：國立藝專 / 廠商：欣翰有限公司

圖 34.紫水晶燈飾系列 / 學校：國立藝專 / 廠商：皇紳企業股份有限公司
圖 35.照明器具 / 學校：明志工專 / 廠商：捷基有限公司

(三)1992 台北公共電話亭國際設計競賽–40 個國家響應

1992年夏，行政院文建會提供了新台幣三百萬元，由文建會陳坤一處長電請貿協鄭源錦企劃主持「商業環境視覺通訊設計案-台北市公共電話亭」。當時，文建會原本希望由貿協自行設計，但鄭源錦認為如果利用此一機會開放讓全世界人士參與設計，意義將會更重大。

因此，提出了「台北市公共電話亭國際競賽設計企劃案」，公開舉辦設計競賽，廣邀國際知名人士擔任評審委員，包括：台灣鄭源錦、漢寶德；德國Stefan Lengyel；美國Peter Wooding；日本Yoh Tanaka等五位國際知名設計專家。當時參賽的作品來自台、美、英、日、法、澳、德、加、瑞典、捷克、芬蘭、波蘭等四十餘國的設計師共1055件設計創作品。經過篩選後，共三件作品獲得第一名，分別由英國籍香港設計師、日本設計師及台灣東海大學講師陳明石獲選，各獲頒新台幣五十萬元的獎金，此三件作品於台北中正紀念館公開展示，由交通部電信總局局長挑選其中一件製作成為台灣全國性的公共電話亭，當時獲得青睞的是英國籍香港人設計的作品，電話亭屋頂採珠紅色曲線構成，頗具東方特色，作品簡潔，容易製作，容易放大延伸其空間功能，經試用後，各方反應相當良好。因此，台北市公共電話亭變成了台灣全國性的電話亭。

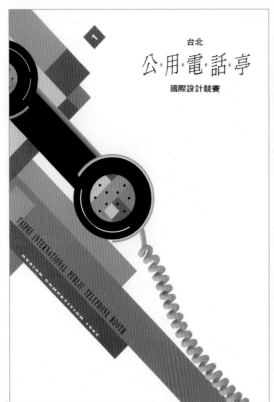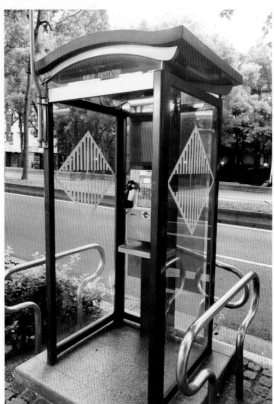

圖 36.從 1055 件參賽作品中脫穎而出的台北公共電話亭設計

圖 37.評審委員左至右為：
鄭源錦、Yoh Tanaka
Stefan Lengyel、Peter
Wooding 與漢寶德

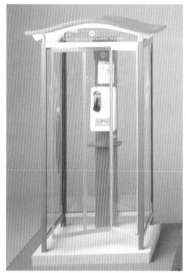

圖 38.第一名作品英國設計(左)、台灣設計(中)、日本設計(右)

圖 39.獲獎的香港英國籍設計師 Dennis Chan(左)，Philip T.K.Lim 及台灣東海大學陳明石、孫丕承、
曾國維、陳昭中與日本設計師 Takashi 與 Ha nako kuwabara(父女)在頒獎典禮後合影。

本案競賽活動，貿協設計中心經辦人為吳春見，林同利等人。

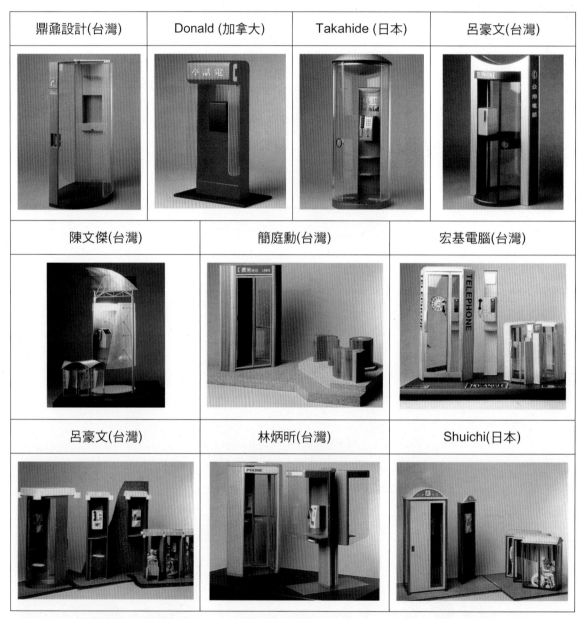

圖 40.佳作獎共 10 件：獲獎國家(加拿大 1 件，台灣 7 件，日本 2 件)

(四)1992 小歐洲計劃與台灣海外設計中心 - 台灣與世界的橋樑

1.小歐洲計劃 Mini Europe

(1)緣起背景：1990 年間由於台灣產業面臨經濟不景氣之壓力，產業外移和技術升級面臨之轉型困難日益沈重，且對日貿易逆差持續上升，積極提升廠商設計能力，加強輸日產品市場競爭能力。從核心歐洲開始，向全球發展設計之國際競爭力，因而建立小歐洲計劃。

(2)主辦單位：經濟部工業局。

(3)執行單位：中華民國對外貿易發展協會設計中心。

(4)目 的：協助台灣欲拓銷國際市場之廠商、委託「小歐洲計劃」駐海外設計中心或透過其媒介國外設計公司，依據廠商之市場方向、銷售管道、產品定位等需求，開發具高品味的產品。提升廠商之設計技術與產品設計水準。

(5)輔導對象及條件：台灣有意願投資開發新產品，拓銷日本、歐洲等國際市場之廠商。

(6)實施方式：外貿協會透過「小歐洲計畫」駐海外設計中心或經由為推薦適合廠商產品之國外設計師或設計公司執行設計工作，並協助廠商管理全案設計工作及監督設計品質及進度。或由駐海外設計中心依廠商需求負責全案之市場調查研究、產品觀念發展、設計構想發展及產品細部設計，至產品原型完成。並由駐海外設計中心依廠商設計需求推薦之國外設計師或設計公司，由廠商選擇決定後，負責全案之市場調查研究及構想觀念發展等階段工作。

圖 41.1989 台北國際交叉設計營海報(特一公司設計)

2.台灣海外設計中心Taiwan Oversea Design Center

(1)海外設計中心的誕生與決策

1989至1998年間，經濟部主導三個五年計畫，對於台灣產業界與設計界造成很大的影響。此三個五年計畫分別是：

A.品質五年計畫：1989年起至1994年，由經濟部工業局主導，台灣生產力中心與中衛中心合力執行。

B.設計五年計畫：1990年起至1995年，由經濟部工業局主導，外貿協會執行，鄭源錦擔任總召集人實際推動與執行。

C.形象五年計畫：1991年起至1996年，由經濟部國貿局主導，外貿協會執行，鄭源錦擔任協調推動與執行。

D.台灣海外設計中心的誕生：

在三個五年計畫的架構下，經濟部工業局與外貿協會共同研商設置海外三個設計中心Taiwan Oversea Design Centers(TDC'S)。1991年，工業局長楊世緘、外貿協會秘書長劉廷祖及貿協設計中心主任鄭源錦三人，在台北國貿大樓10樓的一個小型會議室開會，共同商討設立歐洲海外三個設計中心的可行性，以及地點的選擇。

楊世緘認為義大利的設計馳名全球，因而台北第一個海外設計中心應先設在義大利；劉廷祖則認為巴黎是全球馳名的流行設計中心之都，第一個中心應先設置在法國的巴黎；而鄭源錦則認為第一個海外設計中心應該設在德國。

E.鄭源錦認為第一個中心應設立在德國的杜塞道夫，原因：

- 德國是現在工業設計主義思潮的中心。德國的工作聯盟DWB與包浩斯BAUHAUS的設計思潮與理念影響全世界。是一個設計實務與理論並重的國家。

- 德國的國際貿易馳名世界並且多數人可用英語溝通，其設計實務與交流溝通的方式較適合台灣的模式。

- 義大利的設計雖然有名，但其設計傾向藝術，個人色彩較強。同時多數人較不通英文。

- 法國是世界有名的流行設計國家，科技也很強，惟法國人以說法文為主，較不喜歡講英文。因此建議選擇德國為第一個優先設置的設計中心。

鄭源錦的分析,受到楊世緻與劉廷祖的肯定,所以,三個海外設計中心設置的順序,分別是1992年設立德國杜塞道夫台北設計中心;1993年設立義大利米蘭台北設計中心;1994年設立日本大阪台北設計中心。

為什麼把第三個設計中心設在日本而非巴黎?原因在於經過實際調查分析後,發現巴黎較適合設計紡織為主的流行設計中心,因此改由紡拓會設置紡織為主的流行設計中心,巴黎成為台灣在海外的第四個設計中心。

第三個海外中心設在大阪的原因,貿協設計中心推薦吳志英專員前往日本實地調查。調查發現日本與設計較有淵源的城市分別是東京、大阪、名古屋、京都。京都為文化古城,並不適合做為台灣設計交流的城市;名古屋雖為日本設計中心,但功能在「點」,尚未全面普及化;東京為國際都市,但較重視西方歐美的經貿交流;而大阪為日本設計的發源地之一,日本許多資深設計人才都聚集在大阪,同時,大阪對亞太地區的交流合作較為重視,因此,第三個設計中心便決定設置在大阪。

在三個設計中心成立時,鄭源錦特別推薦優秀幹部前往擔任設計經理,德國為黃偉基經理(第二任為賴登才經理),義大利為張慧玲經理(第二任為吳志英經理),日本為吳志英經理(第二任為林憲章經理)。此後,台灣產業開發商品行銷歐亞市場,可透過此三個中心設計,積極協助收集海外相關資料。紡織類則透過巴黎流行設計中心。至1999年再在美國舊金山成立第五個設計中心。從此,台灣之海外設計中心,從歐洲開始;演變為歐亞美等地區全球性的台灣海外設計中心。

圖 42.1990 台北國際設計形象海報(特一公司設計)

(2)台灣海外設計中心成立的記錄

德、義、日、法、美等地先後成立五個設計中心：

A.德國Düsseldorf 1992成立

B.義大利Milan1993成立(2001.2結束)

C.日本Osaka1994成立(2002.12結束)

　日本Tokyo 2003.1成立(2003.5結束)

D.法國Paris 1995成立(貿協劉廷祖秘書長、鄭源錦主任及工業局楊世緘局
　長、何明根副局長、劉瑞圖組長促成)。

E.美國San Francisco1999成立(工業局副局長何明根促成)

圖 43.鄭源錦擔任米蘭設計中心總經理時，與吳志英行政經理
圖 44.鄭源錦、許志仁主任(左 2，經濟部駐米蘭辦事處)、林振國董事長(右 2，外貿協會)

圖 45.義大利著名的家具標誌(Busnelli)
圖 46.米蘭最大的百貨公司大門前廣場

(3)台灣海外設計中心的組織(表 5)

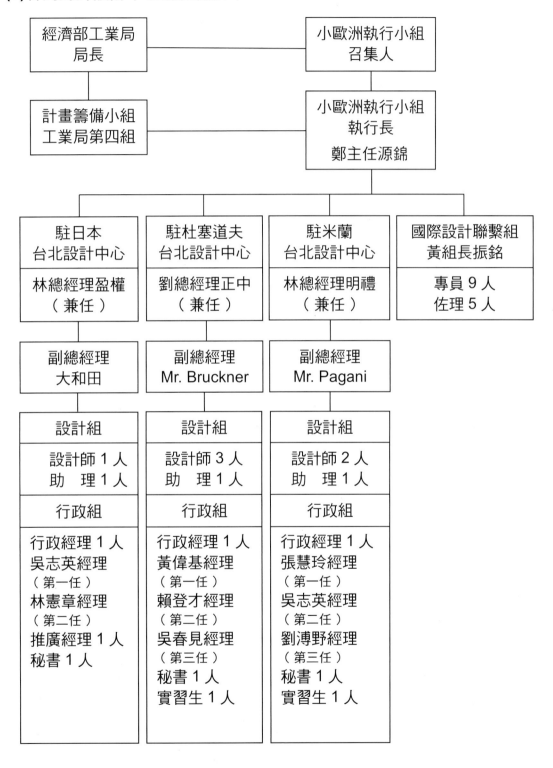

3.1992德國杜塞道夫設計中心

第一位執行人黃偉基經理

(1)掌握競爭優勢之鑰-設計

為落實實際需求與適應大環境變遷之趨勢,台灣經濟部
1992年在德國杜塞道夫委由對外貿易發展協會在德國
設立第一個杜塞道夫台北設計中心(The Taipei Design
Center Dusseldorf,TDCD)。協助台灣廠商了解歐洲市

圖 47.黃偉基經理

場需求及潮流趨勢,並有專任市場分析師從事產業調查研究,提供業者做釐
訂新產品開發之參考。在設計專案執行上,中心設計人力資源庫可協助業者
尋找具備豐富市場知識與實戰經驗之設計師,滿足業者個別需求。

(2)政府、產業與設計之溝通橋梁

為使台灣技術發展與精良的製造技術更上一層,台灣經濟部工業局一直致力
於推動產品設計之品質提升計畫。台灣對外貿易發展協會接受經濟部工業局
委託,成立杜塞道夫台北設計中心,建立全球設計資訊網。設計中心內之設
計師是來自不同的國家之專業人員,結合不同文化、種族的工作組合,使設
計中心的調查分析與設計發展工作,條件較他人更優越而更具創造力。

(3)設計橋梁

設計中心扮演設計橋梁媒合之業務,旨在吸收經驗豐富的歐美設計師,為台
灣設計製品。廠商可利用設計中心擁有的歐美設計師之服務功能,個別需求
可透過外貿協會設計推廣中心提出,提供最誠信的設計師推薦名單,在廠商
與設計公司合作過程中,設計推廣中心擔負雙方輔導與溝通工作,促使設計
案順利完成。中心擁有許多歐洲、北美及日本設計顧問業者資料可資運用。

(4)設計趨勢、市場調查

圖 48.TCDC Design,德國杜塞道夫設計中心簡介封面
圖 49.德國杜塞道夫設計中心用具

杜塞道夫台北設計中心位處歐盟商業活動最具發展潛力之都市,歐洲傑出的行銷專家與設計師紛紛在此創業發展。中心提供各種市場調查資料,係業界或公會委託辦理;以及中心針對重點輔導產業及通盤考量產業環境大趨勢而自訂之研究調查。調查重點包括:產品市場現況、潮流趨勢(重經濟、政治、社會等層面之觀點),市場發展、行銷管道以及使用者的各項需求、品味及特殊文化取向。一方面考量產業趨勢重大發展,一方面結合相關市場需求,以確保研究成果之實用效益。

(5)設計人才培訓

為滿足產業界內部設計人員對消費習性深入了解需求,以消弭與目標市場的設計風格差異,安排六至八週的移地(在歐)訓練。針對受訓人員個別需求,安排參觀訪談製造業、商展、零售業、博物館及相關機構。

圖 50.德國杜塞道夫設計中心,設計問題討論現場
圖 51.德國杜塞道夫設計中心設計師與行政專業人員

(6)四大功能

A.產品設計：

讓台灣創新產品設計進入歐美日市場，在歐美日市場建立自有品牌。

B.設計管理：

讓台灣廠商在比較數個歐美日專業設計公司之品質與服務條件之後，選擇決定委託設計服務的歐美日專業設計公司，讓國外特定的專業設計師來為台灣廠商執行產品設計工作。

C.設計導向型市場研究：

讓台灣廠商了解產品在歐美日市場之發展潛力，並期望獲悉是否需改良產品設計建立開發的新產品在歐美日市場的機會點，獲得與廠商產品有關的設計趨勢與預測情報。

D.設計培訓：

讓台灣廠商的設計師吸收第一手的設計經驗。

亦可獲得具特定專長的歐美日專業設計師或設計顧問之諮詢服務。

4.1993 義大利米蘭設計中心

第一位執行人為張慧玲經理

圖 52.張慧玲經理

(1)資訊收發交流

米蘭是義大利的流行之都，米蘭台北設計中心設立於此可說佔盡地利之便，能夠結合新銳設計師與行銷專家的力量，掌握豐富的資源。米蘭的文化活力充沛，更以領先的設計聞名於世，全球各地的設計師往往慕名而來，多種文化薈萃交流的結果，形成了一個設計的大都會。米蘭台北設計中心還可為台灣廠商扮演資訊收發站的角色，提供各種與設計有關的活動與訊息。

(2)設計服務-創新

米蘭台北設計中心共有七名工作人員，其中有三名為產業設計師，因此本身便是一個可完全自行開發設計的工作室。在執行特定專案時，如有需要，會引進中心外各種不同專長的資源。為台灣廠商所提供的設計服務包括：

- 產品設計 ● 平面設計 ● 服裝設計 ● 包裝設計 ● 市場調查 ● 材料運用
- 生態環保 ● 技術諮詢 ● 工程製造 ● 設計管理 ● 設計人才培訓
- 產業別專題研究與資訊收集

如台灣廠商與國外其他設計公司進行合作開發案時，會協助廠商與設計公司協商報價以及合約內容，在開發案進行過程中，米蘭台北設計中心亦會全程參與，扮演居中輔導的角色，監督進度，並為雙方協調有關問題。

圖 53.衣服掛勾，設計師 Paolo Pagani
圖 54.國立政治大學研究所師生教學研究參訪團參觀米蘭設計中心

(3)設計推廣

米蘭台北設計中心是義大利與台灣之間的橋梁,結合了西方和東方文化的優點,它的運作已喚起台灣的企業重視設計的力量以及設計在全球市場中的價值,台北設計中心透過主辦或贊助下列活動與產業界互動:

- 設計成果發表會
- 拜訪廠商
- 資訊傳遞
- 實作研習班
- 設計組織間的交流
- 與教育機構交流連繫

西方國家愈來愈重視台灣在國際舞台上的角色,這一切都有賴台灣不斷推出設計優良的產品,並且大幅提昇台灣形象才能受肯定。

圖 55.米蘭設計中心(第一任總經理林明禮,行政經理張慧玲)人員

圖 56.台灣海外義大利設計中心總經理鄭源錦、副總經理 Paolo Pagani(中)、行政吳志英經理 (右 3),歡迎由台灣率領參訪團之工業局楊世緘局長(左 2)、工業局歐嘉瑞組長(右 1)等 人。

圖 57.台灣 NOVA 陳文龍董事長及夫人,前往義大利米蘭拜訪鄭源錦。

5.1994日本大阪設計中心

第一位執行人為吳志英經理

圖 58.吳志英經理

(1)設立緣起

台灣相繼於德國杜塞道夫、義大利米蘭成立台灣海外計中心後，1994年5月再於日本成立大阪台北海外設計中心The Taipei Design Center Osaka(TDCO)。除擁有專業設計部門外，並特賦予市場行銷機能，從市場行銷的觀點與全日本知名設計公司合作，提供台灣產商從設計到市場推廣一貫的服務。日本於明治維新之後，全盤歐化，二次大戰後再汲取美國工業設計之精髓，以日本巧於工藝的民族性，造就日本融合東西文化的設計理念，更蘊育無數暢銷全球的國際性產品。日本大阪設計中心有下述獨到之處：

A.市場導向的產品設計，徹底分析使用者的需求，創造市場歡迎的產品。

B.充分考慮生產製造技術的設計。

C.以東洋獨具纖細的美感，創造引起西方人共鳴的設計。

成功的設計應具有優美造型，容易操作等特點外，更應能保證製造及合乎市場需求，應用大阪台北設計中心的設計資源及市場推廣專才，可為台灣廠商設計開發新產品，並協助推廣至日本市場。

(2)企業經營策略-設計

二十一世紀，人類生活的型態從工業化轉向資訊化社會，資訊豐富的社會裡，人們選擇符合自己的資訊，創造屬於自己的生活方式，人類的價值觀變得多元化，不同的價值觀，形成多樣化的生活文化，而設計正是使生活文化多樣化的重要觸媒。

圖 59.大阪設計中心作品

圖 60.大阪設計中心簡介封面

瞭解外國人的生活及文化並不容易，設計當地人喜愛的產品更是困難，日本松下公司從1960年代即開始運用歐美及各國的設計師設計商品以符合當地市場的品味，1990年代韓國大企業亦大量委託國外設計師改善設計品質提昇形象，選擇利用國外的設計資源，發展適合國際市場需求的產品，成為企業致勝的策略之一。

日本在第二次大戰後，外銷主導型的經濟快速崛起，除了其在產品製造上有一套源自美國的規範外，主要是其順應全球各消費市場的市場導向型作設計。日本資訊傳遞十分的發達。1990年代，設計早已成為商品開發的原創力，是企業成長的要素，也是企業經營的重要資源。

(3)融合獨創性與客觀性的設計

日本商品受世界各地歡迎的關鍵之一，為其獨特的設計方法，換言之，即為重視客觀的市場需求條件從事設計。設計是一種發揮創意構想的主觀工作，採用客觀性的條件並非易事，然而成功的日本設計師往往能夠調合獨創性與客觀性的衝突，創造兩者兼具的設計。

消費者生活的研究，是日本大企業開發暢銷商品時必作的課題。台北設計中心經常與外部的專家合作，進行商品與市場分析，提出最佳商品構想，一方面讓設計師能盡情發揮創意，一方面設計出顧客所期待最適合市場需求的高品質產品。

(4)設計服務

大阪台北設計中心共有七名工作人員，其中三名是專業設計師，兩名是市場推廣人員，本身便是一個可以自行開發產品的工作室，也是一個完善的諮詢機構。在台灣廠商與日本設計公司進行合作開發案時，台北設計中心會協助廠商爭取合理價格與合約內容，並全程參與管理全案之進度與設計品質，協調相關問題。中心經常與日本設計業者合作發展新商品構想，經評估之後，提供給台灣有興趣之廠商，創造合作機會。人才培訓方面，委託中心執行設計案者，中心可安排廠商至日本適當的設計公司研習。

(5)優良設計產品日本市場推廣計畫 - 個案輔導服務

眾多台灣優良廠商計畫進入日本市場，但是不容易。外貿協會設計推廣中心透過大阪台北海外設計中心的支援，登入日本市場是一條策略。大阪台北設計中心與外貿協會設計推廣中心連線作業，專人負責協助優良設計產品廠商推廣日本市場，服務重點如下：

A.拓銷日本市場之可行性調查研究

B.協助設計製作日文公司簡介與產品目錄

C.探討進入日本市場之流通管道

D.先期作業尋找潛在日方買主，並安排台灣廠商來日拓銷。

E.陪同台灣廠商於日本作業訪談，並於雙方洽談時口譯服務。

F.聯繫日方積極配合，在日就近追蹤，促成交易。

圖 61.
日本大阪設計中心大和田先生(左立者)，是日本松下公司設計部長，轉入於本中心任職。工作經驗豐富。圖中三人均在大阪設計中心辦公室。

圖 62.
大阪台北海外設計中心人員前立者為大和田 Owada 副總經理，第二排中立者為呂昌平總經理，第三排右立者為林憲章經理。及日本同仁。

(6)對日市場推廣計畫作業流程表(表 6)

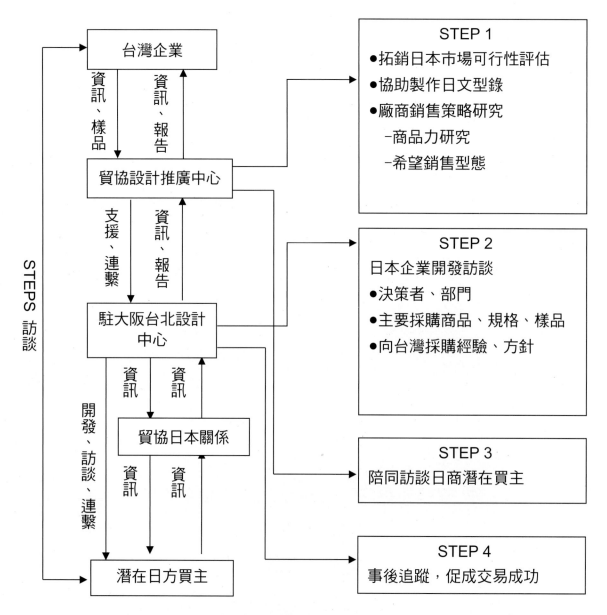

本計畫為台灣經濟部改善對日貿易逆差工作之一，協助台灣優良設計產品推廣日本市場作，由經濟部工業局主辦監督，外貿協會設計推廣中心負責規畫執行。

6.台灣海外設計中心與義大利

第二次世界大戰後，義大利與台灣同樣是替歐美先進國家進行產業分工合作，所謂OEM的工作，賺取製造生產的利潤。然而到2000年代，這兩個歐亞不同地區的國家表現的結果，卻有很大的不同。

(1)義大利在戰後，從OEM走向設計創新，建立自有品牌：在戰後不久，義大利人不少赴德國、法國打工，亦作先進國之OEM工作，惟不久義大利人覺醒，自行開發創新設計產品，並將設計師姓名簽註在產品上，創造了無數的自有品牌，設計充滿獨創性，活潑與生活化，受全球肯定。義大利在世界上等於是「創新設計」的象徵。

(2)義大利在戰後，維護完整的建築、文化、音樂、藝術、各類博物館與現代設計創新作品，成為國際觀光勝地。

(3)宗教理念讓義大利人心靈富足，中部的羅馬與梵帝岡是宗教核心。北部的米蘭與杜林兩城市為現代工業設計創新流行城市，東部的海邊建築藝術文化城市 - 威尼斯，均為令人陶醉難忘之地。

而台灣一直在中國大陸政治威脅與中國在海外的打壓不安影響下奮鬥。台灣在戰前，受日本等國的政治文化的影響。戰後，受中國大陸及美國政治及歐美設計文化的影響。台灣一直是在不安的環境中，追求商品革新價值與經營服務的的國家。

(1)世界設計之父-義大利雷納多‧達文西

文藝復興(Renaissance)1400~1600(1304~1564年)。

世界設計之父，雷納多‧達文西Leonardo da Vinci 1452~1519(57歲)、是影響全球之義大利藝術、科學、設計家。

圖 63.雷納多‧達文西於米蘭多摩大教堂雕像。
圖 64.米蘭的小教堂，觀光客眾多，因為裡面的一個牆壁，有達文西的創作真跡－最後的晚餐。
圖 65.達文西的最後的晚餐真跡。作品前坐著一位修圖的專業畫家。

(2)義大利重要區域

　　義大利地形如長筒靴。南北狹長。以中部羅馬為中心，南北文化略有不同，南部多為傳統文化地區。北部則為現代設計的現代文化地區。米蘭與杜林為現代商業與設計及品牌兩個著名地區，百貨公司之國際品牌商品林立。多摩教堂是歐洲最大教堂，亦為文化勝地，也是商業中心。

　　●杜林市(Turin)是義大利北部汽車與各類產品之工業設計城市。

　　●波隆那(Bologna)則每年之鞋展馳名全球。

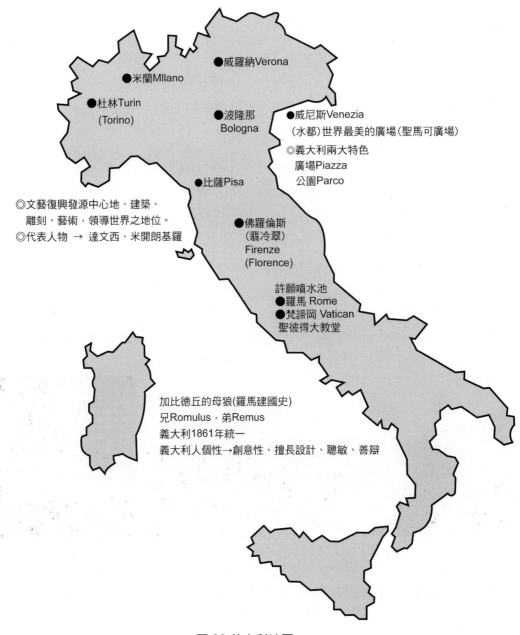

圖 66.義大利地圖

(3)義大利的設計

設計創新與自創品牌為義大利設計的特色，服飾、皮飾、鞋具、生活流行日用品、家具等馳名全球。Versace、Valentino、GUCCI、Parada為著名國際性大品牌。

A.世界最大的專業設計公司Pininfarina，位於義大利北部之杜林城市。法拉利汽車設計勝地。

B.世界第二大的專業設計公司GIORGETTO GIUGIARO，亦位於義大利北部之杜林城市，義大利汽車設計重要公司。

圖 67.左起鄭源錦(台灣海外米蘭設計中心總經理)，Pininfarina 產品設計師，Pininfarina
董事長 paolo pininfarina(靠在法拉利汽車旁邊)。董事長之友 Fabio Canali(右中靠
法拉利汽車)與其夫人李慧玲(白衣台灣人)與許志仁夫婦(右邊：台灣駐米蘭辦事處
主任)。台灣許與夫人及鄭三人拜訪 P 公司。
　P公司董事長向鄭表示：台灣產品想要出人頭地，必須重視產品設計與他人之差異
性，創造出台灣自己的產品風格。

圖 68.MR. Giugiaro 曾訪台灣

(4)短期設計大學為設計專業訓練所
　　A.DA(Domus Academy)米蘭多摩士設計學院
　　B.SPD(Scuola Politcnica Di design)米蘭設計技術學院
　　C.Istituto Europeo di Design米蘭歐洲設計學院

圖 69.DA 為一所馳名國際的設計學院，英意雙語教學。研究生來自歐美亞各國。
　　來自台灣的留學生很多。
圖 70.歐洲設計學院標誌

圖 71.二次大戰後，義大利重建時期代表設計作品-偉士巴機車。整體曲線造形之美，
　　線條流暢，簡潔統一。(The past war years and the reconstruction) Corradino
　　D`Ascanio 的 VESPA 機車
圖 72.中左 SPD 校長，左為校長秘書，右中為鄭源錦，右為陳振甫，台灣銘傳大學設
　　計系主任。SPD 校長對台灣來賓真誠與熱心接待，令人對該校印象深刻。該校
　　之設計科系學生很多來自國外，包括歐美亞各國，台灣江宜勳即為該校留學生。

(5)義大利現代設計獎與展覽

A.Trienale di Milano義大利米蘭三年設計展

圖 73.
二次大戰後，義大利的代表
設計作品，Marcello Nizzoli
的 Lexicon 打字機。

- 1954年在米蘭成立。代表義大利最傑出、最具代表性之設計展。
- 1954-1960戰後與重建的時期。
- 1956年義大利工業設計協會ADI在米蘭成立。
- 1960 - 1970經濟起飛與消費狂熱的時期(The Economic Boom and the Consumer Cr`aze.)追求日常生活設計，如收音機、電視、電話、家具等成為欲求之物。
- 1970-1980社會動盪和塑膠的年代(The year of Social Unrest and plastic)。1976年成立Alchimia Group反理性主義之設計anti-rationalist design，prousts armcha普魯斯特扶手椅由 Alessandor mendinis 亞歷山卓‧門第尼創造之塑型代表作。

圖 74.
Alessandor mendinis 設計
的 prousts armcha

- 1980 - 1990全方位視覺傳達的年代 (The Alphabets of communication) 1981年成立孟菲斯集團(Memphis Group)米蘭之艾多瑞、索札斯(Ettore Sottsass)表現情緒，Alessi公司後現代設計之創造，由建築師與設計師合作。
- 1990-2000傳統與未來創造之間的年代(Between Memory and future) –其特有傳統的歷史與記憶。
 –超越後現代主義，意識到生態學，資源回收，及低成本觀。

B.Compasso d'oro 設計展

圖 75.Compasso d'oro 設計展標誌

C.Smau國際資訊傳播科技設計展

Smau為義大利最大型的國際資訊設計展。每屆均舉辦優良設計品選拔。
每屆評審委員均為 7 位，以歐美委員為主。亞洲僅日本之龍久庵憲司與台
灣鄭源錦。

D.Grandesign葛倫設計展DMA-Design Management Award

此展區位於義大利海邊，風景宜人。台灣外貿協會設計中心曾連續 2 年應
邀參展。

圖 76.Smau 展覽大門之標誌
圖 77.Smau 國際資訊傳播科技設計展 國際評審委員。右起台灣鄭源錦，右起第三位為主
　　辦人，義大利工業設計協會理事長 Pierluigi Molinari。

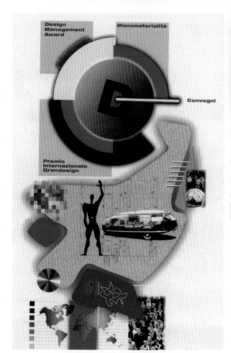

圖 78.Grandesign 葛倫設計展 DM
圖 79.Grandesign 葛倫設計展作品

(6)義大利的生活與創意

從義大利現代設計獎與展覽瞭解。

自1954～1960戰後與重建的時期。

至1990～2000傳統與未來創造之間的年代。

●義大利自行建立設計流派(展覽期間均有專人講解建立設計流派歷史)。

●義大利設計名人因而產生。

●義大利設計人的姓名即成品牌。

(五)1990台灣的國家形象

1990年，貿協廣邀全球廣告設計策略公司，研究並研擬台灣國家形象。結果如下：

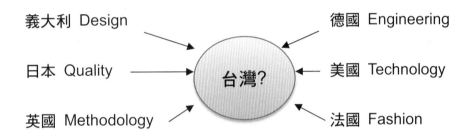

義大利的國家形象為 Design、日本的國家形象為 Quality、英國的國家形象為 Methodology、德國的國家形象為 Engineering、美國的國家形象為 Technology、法國的國家形象為 Fashion。那麼，台灣的國家形象呢？

有人比喻台灣為 Blue China？Butterfly？均不適當。因為國外的設計師認為台灣為民主自由國家，因此叫作 Blue China，象徵民主自由的意思，以便於與中國 Red China 做區隔。然而 Blue China 有憂鬱之意，也有黃色色情之意；因此不適合使用。再者，外國專家認為台灣天氣四季分明，蝴蝶 Butterfly 非常的美麗，為台灣一大特色，然而蝴蝶生命短暫，因此也不適合用在國家的象徵形象。最後決議如下：

1.1980-1990 年代 - It is very well made in Taiwan-MIT

台灣在國際間做宣傳推廣，在國際機場櫃台與飛機內的電視上，均呈現台灣製品真好。It is very well made in Taiwan.

2.1990-2000 年代 - made in Taiwan 改為 Innovalue 創新價值

意思為 Innovation 加 Value → Innovalue 革新＋價值＝創新價值

3.2000-2010 年代 - 文化創意與品牌形象 CCI(Culture Create Industry) & Branding Taiwan

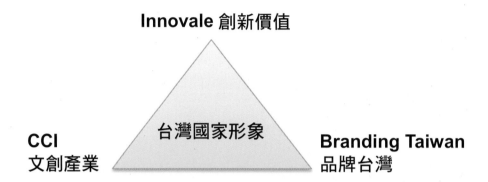

1990年至2000年代，義大利的米蘭為世界 Fashion 流行設計之都。法國巴黎與義大利的米蘭之流行時尚設計在國際間均著名。德國不僅是 Engineering，其 Design 與 Quality 堪稱世界一流。因此世界各國形象圖表如下：(表7)

	義大利 Italy	Design、Fashion 的代表
	德國 Germany	Engineering、Design、Quality 的代表
	法國 France	Fashion 的代表
	英國 U.K.	Methodology 的代表
	美國 U.S.A	Technology 的代表
	日本 Japan	Quality 的代表
	台灣 Taiwan	Innovalue，CCI-Culture Creative Industry 的代表

註：台灣對 Branding Taiwan，雖積極推動，惟在國際上待努力的空間尚大(鄭源錦編製 2000 年)。

(六)1996台灣民主之父與形象策略設計的應用

1986年9月民進黨成立；

1987年解嚴(蔣第二代逝世)；

1988年1月李登輝擔任台灣第一位民主總統。

以其大智大勇走過白色恐怖時代，畢生致力台灣政經改革，推動台灣邁向現代民主文化，展現台灣自由與多樣化的開端。

形象與品牌的運用：

1996年3月23日為台灣第一屆民選總統活動。台灣選舉運用企業識別系統(CIS-Corporated Indentities System)功能，從李登輝參選民選之民主總統開始運

圖 80.台灣第一位民主總統李登輝

用。1996年3月之台灣總統大選共四組人員參選。第一組為李登輝與連戰兩人，第二組為彭明敏與謝長廷兩人，第三組為林洋港與郝柏村兩人，第四組為陳履安與王清峰兩人。選戰運用之標誌形象，以及色彩與口號，均具有現代設計之功能。

Lee-Lien　　　Peng-Hsieh　　　Lin-Hau　　　Chen-Wang

圖 81.台灣第一屆民選總統活動標誌

1996年3月，台灣總統大選之標誌，設計表現與色彩計劃，以及策略與口號，列舉如下(表7)(鄭源錦編製1996年)：

代表	標誌	設計表現與色彩計畫	策略運用與口號
1.李登輝 連戰		以青天白日滿地紅為主體，左右飄動變化。象徵自強不息、向前邁進、表現台灣現代國民黨之團結與活力之特色。以藍色為主。	以尊嚴、活力、大建設為口號。 Slogan： Dignity，Vitality，Grand Development.
2.彭明敏 謝長廷		以綠色鯨魚為主圖形，外圍為藍帶紫色。象徵綠色台灣島融合在藍色海洋上。表現民進黨，台灣獨立成為前進科技島之新生精神，以綠色為主。	以和平尊嚴、台灣總統、邁向美麗未來為口號 Slogan： Independence Yes，Unification No，Love of Taiwan
3.林洋港 郝柏村		以青山綠水為綜合圖形。並以太陽上昇，做為光明表現。色彩綜合藍、綠、黃橙色。表現其綜合性，以黃色調為主。	以新領導、新秩序、新希望為口號 Slogan： New Leadership，New order，New hope

4.陳履安 王清峰 		以紅色上升之火，象徵「千年暗室，一燈即明」的理念。具有上揚重生之意。以紅色為主。	以和平救台灣為口號 Slogan： Service-oriented Nation， Humanitarian Society.

1996年3月23日李登輝當選為台灣第一屆民選總統後，排除政治環境萬難，促使台灣邁向民主，堪稱為台灣民主之父。

2013年6月，李登輝著作－21世紀台灣要到哪裡去(遠流出版)書中，第一章回顧二十世紀，資訊科學的誕生，社會主義的實驗，第三世界開始在人類的歷史登場。在163頁中強調：一個國家興衰最主要的要素，就是必須有強而有力的領導中心、明確的國家目標，以及國民對自己的國家有自我認同並且非常團結。這三項要素都非常重要。

李登輝誠為二十一世紀台灣政經之偉大領導人，令人敬仰。

2020年7月30日夜，李登輝總統辭世。以國葬儀式安

圖 82.1996 李登輝總統

置於五指山特勳區。台灣的民主國父李登輝，第一位民選的民主總統，曾於1995年在美國康乃爾大學演講，發表「民之所欲，長在我心」。高瞻遠矚，在艱難的環境中，革除1949至1988年專制威權政體，建立台灣成為民主自由國家的偉人。

從 1973 年日本京都，到 1995 年台灣主辦 ICSID
世界設計大會，讓台灣的設計形象達到世界高峰。
是亞洲設計史上偉大的盛事。

《設計的傳承篇》

歐美設計界人士「知道」亞洲有執行及推廣「設計」是在1973年，亞洲的日本在京都舉辦第一次的世界工業設計大會。歐美設計界人士「注意並敬重亞洲的設計」是在1989年。日本在名古屋舉辦第二次的世界工業設計大會，同時辦理世界設計博覽會，設計的創新及科技的呈現，已讓世人感受到亞洲設計的力量。到了1995年9月，台灣主辦世界工業設計大會時，歐、美、亞設計界人士千人集中在台北。全球設計界人士，開始感受到亞洲及台灣的設計震撼力。

1995年的活動，在台灣是第一次，在亞洲是第三次世界工業設計的大會。1995年9月，100位來自歐、美、亞的青年設計學生，由其教師率領來台，與台灣北中南大專院校選出的100位青年設計學生交流互動。這是台灣辦理國際工業設計社團協會活動在全世界第一次的創舉。不僅是搭起台灣設計國際化的橋樑，也促使台灣提升設計創新的核心價值。工業設計與視覺傳達設計的功能，相輔相成；加上企業界的需求，台灣的設計創新發展神速，到了2000年代，台灣逐漸形成三個設計的核心方向：
1.設計創新
2.文化創新產業
3.品牌形象。

台灣設計的策略，隨著時代的潮流不斷演進；期待有心人士的思考，研究與執行。世界沒有永恆不變的事，惟設計創新與設計之路永續向前。

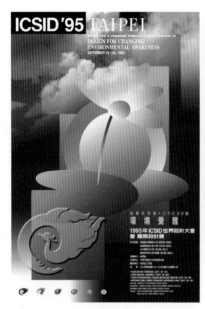
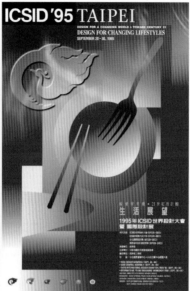
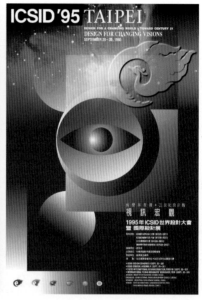

第六章　1995台灣主辦世界工業設計大會－進入世界設計核心

Taiwan Hosting of the ICSID in 1995 & Her Entrance into the Heart of World Design

（一）	1973亞洲第一次世界工業設計大會在日本京都	262
（二）	1980 ICSID大會因台灣從墨西哥移至巴黎舉行	264
（三）	1985世界工業設計大會在美國華盛頓	265
（四）	1987世界工業設計大會在荷蘭阿姆斯特丹	267
（五）	1988新加坡與1991馬來西亞國際設計研討會	267
（六）	1988墨西哥國際設計集會	272
（七）	1989亞洲第二次世界工業設計大會在名古屋	273
（八）	1990第一次發現芬蘭、瑞典與挪威的設計力量	277
（九）	1990 ICSID設計推廣實務與教育討論會在巴黎	281
（十）	1990南非設計研討會與台灣	283
（十一）	1991 ICSID常務理事會在義大利米蘭舉行	289
（十二）	1992 ICSID世界設計大會在南斯拉夫舉行	292
（十三）	1992 ICSID常務理事會在芬蘭赫爾辛基舉行	297
（十四）	1993世界第一次三合一設計大會在英國舉行	298
（十五）	1993美國設計的白皮書	302
（十六）	1993日本大阪泛太平洋國際設計研討會	308
（十七）	1994義大利米蘭SMAU國際電子設計選拔展	312
（十八）	1994西班牙工業設計中心DDI、DZ及CEDIMA	315
（十九）	1995台灣史上第一次主辦世界工業設計大會	319

(一)1973亞洲第一次世界工業設計大會在日本京都

1.1973年亞洲第一次在日本京都辦理ICSID大會

歐美人士開始注意到亞洲的設計 - 起點是日本

台灣有一天也能夠辦世界設計大會該多好？是一個夢想，也是一個目標。鄭源錦任職貿協期間，以台灣設計國際化為使命，大力推動台灣設計國際化，促成台灣設計走向國際。籌辦世界設計大會，是長久醞釀在心中的一個夢。夢想的種子，在心田萌芽。

「國際工業設計社團協會International Council of Society of Industrial Design，ICSID」於1954年在英國產生，後來擴大為歐洲地區組織，繼而發展成全世界的設計組織。正式會員包括：設計專業Professional Design、設計推廣Promotional Design與設計教育Educational Design等三種基本正式會員。每兩年一次在全球擇一國家舉辦「世界設計大會Design Congress」與「國家會員代表大會General Assembly」。1973年ICSID世界設計大會於日本京都國際會議廳舉辦，鄭源錦平生第一次參加國際性設計大會，當時他深深為之感動。會議結束之後，於國際會議大廳舉辦舞會，望著千人隨著音樂翩翩起舞的壯觀景像，心中交織著感動與感傷。當時，他激動地想著：「這才是我要走的路，如果有一天ICSID能在台灣舉辦，那該多好！有朝一日，台灣也要舉辦世界級的設計大會。」此後，鄭源錦秉著堅毅的意志力，漸次與世界各國設計專家交流互動，以努力及毅力澆灌夢想的種子，最終得以開花結果。

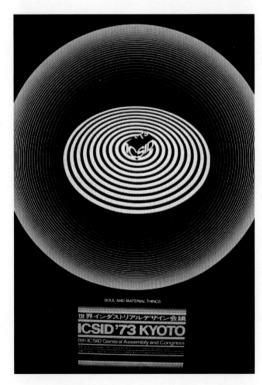

圖 1.1973 年日本京都辦理 ICSID 大會之海報
設計：龜倉雄策(Mr.Yusaku Kamekura)

2.1979 年 5 月台灣第一次參加日本東京的亞洲設計會議

1979 年，日本知名 GK 設計公司創始人榮久庵憲司來函，邀請鄭源錦參加「亞洲設計會議」，與會國家包括日本、韓國、澳洲、菲律賓、紐西蘭、香港，發起成立「亞洲設計聯盟 ARG - Asia Regional Group」，這是鄭源錦第一次代表台灣參加國際會議，因亞洲設計聯盟的影響，世界各地區紛紛開始發起地區會議，這是台灣設計國際化的一個重要的起步。日本、台灣、韓國、澳大利亞、菲律賓、紐西蘭、香港等七個國家與地區成立亞洲設計聯盟 ARG (AMCOM/ICSID)。台灣成為亞洲設計聯盟創始會員國之一。之後，亞洲設際聯盟 ARG，未獲得 ICSID 大會承認。ARG 不得已改為「亞洲國家會員會議 AMCOM-Asia Members Countries Meeting」，命名為國際工業設計社團協會亞洲國家設計會議(AMCOM/ICSID)。從此之後，亞洲會員國家，每年輪流主辦會議。

圖 2.1979 年 ARG 會議，左起：澳大利亞代表 David Terry，香港代表陳樹安，中間為韓國代表 Mr. H. Kim，台灣貿協設計處長鄭源錦。

圖 3.1979 年 ARG 會議，右為主席日本之 Nishemoto，台灣鄭源錦，左為菲律賓理事長。

(二)1980 ICSID 大會因台灣從墨西哥移至巴黎舉行

鄭源錦首次遭遇台灣於推動設計國際化路途上的險阻，1979 年 11 月，ICSID 世
界設計大會及代表大會於墨西哥舉辦，因中共的阻撓，墨西哥政府不同意台灣代
表與南非代表進入墨西哥境內，理由是與台灣沒有邦交，台灣也不是聯合國的會
員。得知此訊息後，鄭源錦迅速發電報予全世界 ICSID 會員及向 ICSID 的總部
抗議，大力說明：「台灣是 ICSID 正式會員。ICSID 並非政治性的組織，而是專
業設計團體，宗旨是提升每個國家及地區的人類因設計而改善生活的水準及增進
幸福。」由於 ICSID 各會員國均對台灣的做法表示支持，因此墨西哥只舉辦三天
的「世界設計大會 Design Congress」，另「國家代表大會 General Assembly」，
則決議隔年 1980 年移至巴黎舉辦，為了聲援台灣遭遇不公平的對待，全球一千
多位設計人，再自掏腰包飛往巴黎開會。

圖 4.1980 年 2 月 ICSID 國家代表大會在巴黎龐畢度中心舉辦。龐畢度中心內部之人頭標誌。
圖 5.ICSID 台灣國家代表，鄭源錦、台灣駐巴黎專員(右 3)、林森(右 4)林夫人(右 5)及林森公司
兩位經理。

圖 6.台灣代表鄭源錦、林森總經理(中)、林森公司黃麟書經理
圖 7.法國(地主國)工業設計協會(CCI)主席 Mr. J. Mullender 與台灣代表鄭源錦、林森(左)及黃麟
書(右)合影。
圖 8.第 11 屆 ICSID 代表大會會長(主席)Mr. Y. Soloviev(俄國)與台灣代表鄭源錦。

(三)1985 世界工業設計大會在美國華盛頓

1983 年 5 月「亞洲設計會議 AMCOM」第一次在台北舉行，由鄭源錦負責執行。這是亞洲國家第一次了解台灣設計界的狀況與人力資源。1985 年 9 月，ICSID 世界設計大會 Design Congress 與國家代表會 General Assembly 於美國華盛頓舉辦，主辦人為美國最大設計公司總裁 Deane Richardson，鄭源錦擔任台灣代表，受邀於會中主講「台灣的工業設計」，並率團舉辦展覽。

1. 台灣第一次應邀在大會演講，介紹台灣的工業設計。其他的主講人，來自日本、韓國、俄國與印度代表。台灣演講內容包括介紹台灣普騰彩視 PROTON，宏碁 (Multitech)桌上型電腦，與燦坤熨斗等優秀設計產品。演講效果大，受日本、美國人士讚賞。

2. 台灣一百件優良設計作品在華盛頓展出。美國主辦單位，因受中共威脅，將台灣參展名稱「中華民國對外貿易發展協會」遮貼，無從抗議！

圖 9.1985 年華盛頓參展百件作品之一部份
　　燦坤公司熨斗(左)、普騰公司之彩視 PROTON(中)、宏碁公司之桌上型電腦(右)。

圖 10.日本 GK 公司創辦人榮久庵憲司(右 2)拜訪台灣外貿協會設計中心鄭源錦。貿協設計
　　林同利組長(左)，雲技楊靜教授(左 2)，日本教授(中)。

1985 年在華盛頓的國際設計展，美國的 GE 集團規模最大，台灣的規模世界第二大，面積百坪展出台灣 100 件優良設計產品。日本由 GK 公司展出的作品規模最小，在一個約 4 坪的正方形小空間裡，雖然空間最小，但是它最具有設計哲學的創意，因此最受全世界觀眾的歡迎與讚賞。正方形的展示空間裡，四個角的柱子上寫著「坐、步、緣、斷」四個字，坐的前面放了一張椅子，步的前面放了一輛機車。展示空間的中間寫著一個「臥」字，放著一檯透明壓克力的棺材，裡面躺著一位壓克力做的男人人體，身上布滿了各種圓點穴道，整個展覽館以帶有漢字的日文及英文對照，強調設計的道。

圖 11. 日本 1985 年在華盛頓展出設計作品的海報

(四)1987 世界工業設計大會在荷蘭阿姆斯特丹

1987 年 8 月，鄭源錦至荷蘭參加世界設計大會，認真的觀摩荷蘭是如何運用文化特色及古建築凸顯國家自我表現特色。

1.台灣貿協設計中心與 CIDA 加入 ICSID，成為正會員。

2.台灣參展作品名稱，主辦單位荷蘭，因受中共壓力，又將台灣名稱遮貼。

3.鄭源錦正式向大會申請爭取主辦1995年ICSID世界設計大會之主辦權，因僅為申請，需在下次大會，即1989年再討論。

圖 12.1987 年在阿姆斯特丹舉行 ICSID 之形象標誌
圖 13.鄭源錦在住宿的 novotel 旅館大門前

(五)1988新加坡與1991年馬來西亞國際設計研討會

1.1988年10月新加坡邀請台灣參展與演講

台灣參展團員包括經濟部工業局陳世憲；工研院機械所黃國安、劉正舜、葉秉祥；台北工專邊守仁、黃子坤；工商時報李竝光。設計界蘇宗雄、廖哲夫、張紀屏、莊慶昌、張文煌；企業界燦坤吳燦坤、林盛吉；宏碁鄭勝雄、陳玉枝；維邦江清水；義美吳秀絹、蘇春惠；神音顧發財、潘振東。貿協林憲章、王風帆；遠貿中心駐新加坡段恩雷主任。

鄭源錦應邀參加新加玻舉辦的第一屆國際設計研討會(First International Design Forum Singapore)，在 Design Education Workshop 中演講，介紹台灣的工業設計。

圖 14.鄭源錦在新加坡國際研討會演講，介紹台灣的工業設計。
圖 15.1988 台灣檸檬黃設計公司蘇宗雄(左)，楓格設計公司廖哲夫(右)之代表作品參加新加坡國際設計展，鄭源錦(中)強力推廣。

圖 16.台灣貿協林憲章組長(左 2)，工業局技正(左 1)向新加坡官員群介紹台灣參展作品。
圖 17.1988 台灣與新加坡，澳大利亞，日本，義大利，英國，德國等七個國家，應邀參加新加坡國際設計展。

圖 18.第一屆新加坡國際設計大會標誌

1988 年新加坡第一屆國際設計論壇主講人名單(表 1)

Yeo Seng Teck
Singapore Trade 新加坡
Chief Executive Officer
Development Board

Design-New Competitive
Edge for Singapore
新加坡的設計新競爭優勢

Frank Sander
Federal Republic of Germany 德國
Professor for Product & Furniture
Design
Fachhochschule Rheinland – Pfalz
Trier

Training for Design Know-How
Transfer
設計專業技術的訓練與轉讓

Eric Forth
UK 英國
Parliamentary Under
Secretary of State
Industry and Consumer
Affairs
Department of Trade and
Industry

Design-The United
Kingdom's Experience
英國的設計經驗

Hans von Klier
Milan, Italy 義大利
Head, Corporate Identity
Department
Ing C Olivetti & C SpA

The Designer's Role as a
Catalysing Force in the Search for
Identity
設計師是尋求形象的催化力量

Charles L Owen
Chicago, USA 美國
Director, Design Processes
Laboratory
Illinois Institute of
Technology

Design Education and
Research for the 21st Century
21 世紀的設計教育與研究

Paul Y J Cheng
Taipei, Taiwan 台灣
Executive Director
Industrial Design Promotion Center

Design Education and Interaction
設計教育與交叉訓練

Kenneth Grange
London, UK 英國
Senior Partner
Pentagram Design Ltd

Good is Not Good Enough
追求卓越，好並不足夠

Michael Erlhoff
Federal Republic of Germany 德國
Director
German Design Council

The Ambivalence in the Social
Responsibility of Design
設計社會責任中的矛盾心理

Kenji Ekuan
Tokyo, Japan 日本
President
GK Industrial Design
Associates

The Landscape of Design
Creation
環境的設計創造

Gabriel Ordeig Cole
Barcelona, Spain 西班牙
Partner
Santa & Cole

Spanish Contemporary Furniture
Design
西班牙的現代家具設計

	John Fisher UK 英國 Technical Director PA Technology Hertfordshire Designing Products That Sell 設計銷售產品		**John Blyth** USA 美國 Managing Partner Peterson & Blyth Assoc, Inc. Developing Packaging Designs for US Market 美國市場的包裝設計發展
	David Bethel UK 英國 Design Consulant & Educator Leicester Design Education and Training 設計教育與訓練		

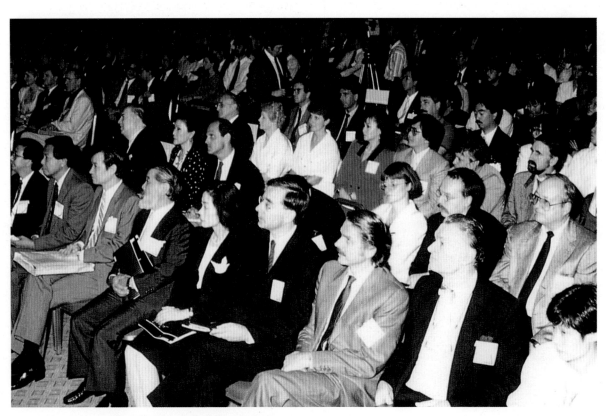

圖 19.第一屆新加坡國際設計大會開幕式的貴賓

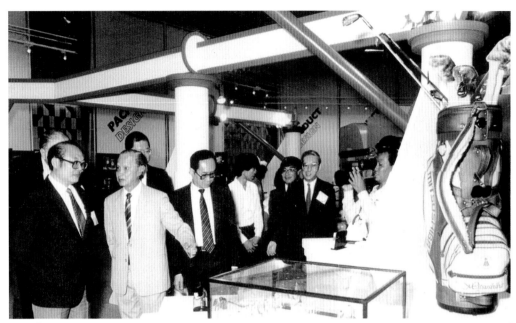

圖 20.新加坡政府經貿官員參觀台灣設計館，左 1 為台灣經濟部工業局技正陳世憲顧問。

2.1991 年 9 月，台灣應邀參加馬來西亞國際設計展與演講

外貿協會由武冠雄秘書長、鄭源錦處長、林憲章組長，及工業局技正參加，並由武秘書長演講。會議過程中，因中共打壓，馬來西亞主辦單位與台灣代表協商，暫時卸下懸掛在牆上的中華民國國旗一天。

惟另一方面，馬國經濟部長與次長等均為來自台灣的馬國人，晚宴盛情接待台灣代表。

圖21.1991年9月，台灣應邀參加馬來西亞國際設計展。台灣代表鄭源錦向馬國行政院副院
　　長及經濟部長介紹台灣參展作品。
圖22.1991年9月，台灣應邀參加馬來西亞國際設計展。台灣以今天與明天(Taiwan's Today
　　& Tomorrow)主題，展出電腦等作品。

(六)1988 墨西哥國際設計集會

由於1980年2月ICSID的理事會因台灣入境開會的問題，從墨西哥移到歐洲的巴黎舉行。此次，1988年ICSID理事會全體理事光臨墨西哥。當年，1980年的墨西哥設計大會主辦人，特別盛情接待，對代表台灣的鄭源錦理事也特別親切。特別安排大家參觀當年墨西哥設計大會後的收藏陳列館。除盛情宴請大家之外，並由墨西哥工業設計協會的理事長，頒送給每一位理事擔任墨西哥榮譽會員證書。同時也特別介紹墨西哥大學工業設計科系的實況。

圖 23.1988 墨西哥頒給台灣鄭源錦的榮譽會員證

圖 24.1988 墨西哥宴請 ICSID 理事
圖 25.1988 墨西哥工業設計協會理事長頒發榮譽會員證給鄭源錦。

圖 26.1988 年 ICSID 全體理事，參訪墨西哥 1980 年代辦理世界設計大會時的設計收藏陳列館。
圖 27.1988 年 ICSID 理事會全體理事與墨西哥(1980)工業設計大會主辦人(右 2)合影。台灣(右 1)、英國(右 3)、德國、芬蘭、美國、西班牙、美國、丹麥、加拿大等。

(七)1989 亞洲第二次世界工業設計大會在名古屋

ICSID第一次在亞洲舉行，係1973年在日本京都舉行。1989年9月ICSID於日本名古屋舉辦，鄭源錦應邀於大會演講「工業設計的策略」，演講結束後，美國工業設計協會IDSA理事長Mr. Peter W. Bressler 當場表達與台灣設計界交流的合作的意願；南非設計協會理事長Ms. Adrienne Viljoen亦在聽完演講後，隨即來台觀摩設計活動，外貿協會很重視，因此，武冠雄副董事長、黃偉基組長、張慧玲組長、賴登才組長均熱心加入籌劃與推廣工作。1985年10月，IDSA理事長更專程來台與貿協簽約設計合作。此時的鄭源錦，充滿了信心，對於爭取ICSID在台灣的主辦權，勝券在握。1989年10月ICSID於名古屋舉辦世界大會時，在貿協武副董事長與黃偉基組長的協助，以及日本工業設計理事長木村一男Mr.Kazio Kimura的支持下，鄭源錦代表台灣以全球第二高票當選ICSID常務理事，台灣進入國際設計團體決策核心，顯示台灣已在設計界擁有舉足輕重的角色，距離台灣辦理世界設計大會的目標，又向前邁進了一大步。

1989-1991 當選 ICSID 的執行理事名單(表 2)

Antti Nurmesniemi Finland 芬蘭	June Fraser UK 英國	Paul Y. J. Cheng Taiwan 台灣	Saša Mächtig Yugosiavia 斯洛維尼亞
Mai Felip-Hösselbarth Spain 西班牙	Deane Richardson USA 美國	Andras Mengyan Hungary 匈牙利	Angelo Cortesi Italy 義大利
Anne-Marie Boutin France 法國	Wolfgang Swoboda Austria 奧地利		

1988 年，鄭源錦代表台灣正式提出舉辦 1995 年世界設計大會的申請，在此同時，德國、澳大利亞也相繼提出舉辦的意願。就在 1989 年日本名古屋 ICSID 的酒會上，ICSID 德國代表 Braun 公司設計主管 Prof. Dieter Rams 對鄭源錦表示：「1995 年我將退休，而且德國從未辦過 ICSID 大會，希望台灣能夠禮讓先讓德國主辦。」但是鄭源錦也隨即表示：「1997 年香港將回歸中國大陸，為避免政治壓力的干擾，台灣爭取 1995 年的主辦權是勢在必行。」在雙方都有勢在必得的決心之下，Dieter Rams 於是舉杯向鄭源錦示意：「那麼我們只好公平競爭了」。

1.1989 年日本名古屋設計活動，是人類有史以來以設計為主題最大型之博覽會與大會，規模震撼全球，歐美人士開始重視亞洲的設計

圖 28.圓圈象徵世界設計的交流與合作。

世界デザイン博覽会
和文正式名称

WORLD DESIGN EXPO '89
英文正式名称

圖 29.1989 年名古屋世界設計博覽會以蠶的造形為標誌，象徵設計隨著時間革新變化。蠶頭上的天線，象徵資訊傳播。

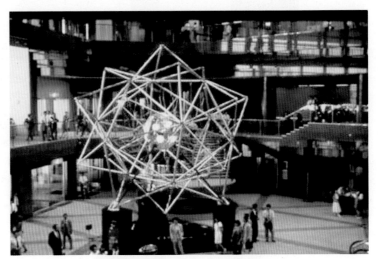

圖 30.1989 年名古屋展覽廣場

2.台灣以空前的精品在名古屋參展,投資千萬元,包括電腦、運動鞋、球拍與國校學生之創作品

當時,台灣貿協劉廷祖秘書長,非常重視設計的力量。要求當時貿協設計中心鄭源錦主任,特別全心全力投入此國際展。展覽會場設計完成後,劉秘書長尚請日本與德國專業設計師檢核,經日德專家確認為優秀之展場設計後,始將展場設計依圖面在名古屋設置。展覽內容以台灣優良設計作品,如電腦科技、運動鞋與網球拍及高爾夫球桿外,強調台灣年輕代之生命活力資源,因此,在台北選拔國校優秀創作品參展。並將主題定為今日台灣。

圖 31.1989 年日本名古屋設計大展,台灣貿協參展入口,主題為今日台灣。

3.1989 年日本為了辦理好世界設計大會,日本亦瞭解台灣與中國為對立的兩個國家

主辦人日本木村一男(名古屋設計基金會執行長)為人厚道亦誠懇,專程來台拜會鄭源錦,盼台灣同意中共加入 ICSID。鄭表示:「台灣設計界與中國設計界均從事設計工作,願意友善相處。惟中國設計組織之領導人,均受中共政治領導監督,如中國設計組織協會加入 ICSID,必會排斥台灣。因此台灣不同意中國加入。」最後,日本並未引進中國進入 ICSID,惟仍邀請中國上海大學教授,與天津官方代表參加演講會。演講會之演講國家代表:有韓國許東華主講「韓國的刺繡」、中國上海的路秉杰主講「陶器的設計」、台灣鄭源錦主講「台灣設計國際化的策略」、美國 George Dewoody 主講「美國的設計情報」、蘇聯 Samoilova Tatiana 主講「蘇聯的設計」、Sudarshan Dheer 主講「環境設計的挑戰」、中國天津的劉松濤主講「都市的環境美化」。

圖 32.1989 年日本名古屋設計大展台灣展出作品。包括電腦科技、運動鞋、網球拍、高爾夫
　　球桿以及台北敦化國小學生群創作品，強調台灣年輕一代之生命活力。
圖 33.日本名古屋設計中心執行長木村一男(Kazuo Kimura)
圖 34.美國 IDSA 理事長 Peter W. Bressler

4.日本邀請鄭源錦在 ICSID 大會專題演講「台灣設計國際化的策略」。此
項演講會後的影響

(1)美國 IDSA 理事長 Peter W. Bressler 親自請台灣與美國簽訂設計合作合
　約。半年後，美國 IDSA 理事長親自來台，與台灣貿協簽定設計交流合作
　書。

(2)南非設計協會理事長 Ms.Adrienne Viljoen 要求來台觀摩。Adrienne 理事
　長表示：南非工業設計協會很積極推動工業設計，惟不容易。想來台灣瞭
　解，台灣是否真的像鄭源錦演講內容那麼令人嚮往。Adrienne 理事長來
　台灣一週後，發現台灣正在辦理國際設計週活動，給予深刻的印象。半年
　後，即正式邀請鄭源錦赴南非約翰尼斯堡、開普頓與德爾本三城市巡迴演
　講。

(3)在一起來名古屋參加設計活動的貿協武冠雄副董事長、黃偉基組長、賴登
　才組長、張慧玲組長的協助下，亦獲得日本木村一男的大力鼓吹下，各國
　設計代表紛紛響應。鄭源錦以世界第二高票當選 ICSID 常務理事。台灣
　設計界正式進入世界設計核心舞台。這是台灣設計師第一次在國際設計
　界的榮耀。

圖 35.南非設計協會理
　　事長 Ms.
　　Adrienne Viljoen
圖 36.1989 年名古屋
　　ICSID 大會海報

(八)1990 第一次發現芬蘭、瑞典與挪威的設計力量

鄭源錦擔任 ICSID 常務理事期間，應邀參訪北歐芬蘭、挪威、瑞典的工業設計協會。這些國家的特色以原始的木質所創造的家具，以及簡潔的桌上生活用品馳名於世界。芬蘭特別以水晶玻璃器具作為其國寶產品。挪威、丹麥也非常重視產品設計的功能與價值，特別強調人因工程學。北歐以女強人的設計經營者為其特色。挪威國家設計中心領導人便是一位充滿信心強悍的女強人。

鄭源錦參訪瑞典工業設計協會時，瑞典先做一個多小時設計實務與推廣簡報，再進行討論。對台灣的參訪親切友善。

圖 37.芬蘭國旗

1.1990 台灣第一次參加在芬蘭的 ICSID 理事會

1989年台灣鄭源錦在名古屋獲選ICSID常務理事，芬蘭籍秘書長Kaarine. Pohto宣布第一次理事會在芬蘭赫爾辛基舉行，開會的地點在芬蘭籍理事長Antti Nurmesniemi的設計室(Tamminiementie 6，00250 Helsinki)舉行。開會之外，也安排在不同地點集會，包括工業設計協會辦公室。特別參訪赫爾辛基著名的設計師Yrjo Turkka的設計室。也讓理事代表體會赫爾辛基冬季雪地上各種樹木落葉以後所呈現的別緻優美景色。

1990 年 1 月 20 日，鄭源錦抵達芬蘭赫爾辛基，與 ICSID 常務理事 11 人共同參觀最新的建築 HEUREKA。此建築設計新穎、現代化，科技水準很高。該日夜 7 時，在理事長 Prof. Antti Nurmesniemi 的 Design Studio，參加歡迎晚會。芬蘭設計總機構 ONAMA 會長等約 40 人參加，現場並安排記者採訪台灣鄭源錦及南斯拉夫 Saša Mächtig。

1 月 21 日，天氣零下 6 度下雪，全體理事仍然認真開會。會中台灣報告台北交叉設計營(TAIDI)活動實效，因此台灣的 Design Interaction 可當作 ICSID 的活動。由 ICSID 確認。

1 月 22 日，天氣零下 7 度下雪。上午全體人員前往芬蘭工藝設計協會(FSCD-Finish Society of Crafts and Design)開會。下午鄭源錦接受芬蘭著名的雜誌特派記者採訪(MUOTO-Finish Design Magazine)。

圖 38.1990 年 2 月在芬蘭赫爾辛基零下 10 度的天氣舉行 ICSID 理事會。常務理事左起：美國 Deane W. Richardson、義大利 Angelo Cortesi、秘書長芬蘭 Kaarine Pohto、鄭源錦。

圖 39.ICSID 常務理事左起：法國巴黎大學設計院長 Anne Marie Boutin、西班牙巴塞隆納工設協會理事長 Mai Felip Hosselbarth、鄭源錦、英國設計協會理事長 June Fraser。

圖 40.美國 Deane W. Richardson(左)與鄭源錦，探討 1995 年台北舉辦 ICSID 大會使用的標誌問題。

圖 41.芬蘭 Yrjo Turkka

2.瑞典的工業設計

1990 年 1 月 23 日上午鄭源錦抵達瑞典斯德哥爾摩 Stockholm。

瑞典工業設計協會常務理事羅德爾(Mr. Benght Rodell)，邀請共進午餐。下午參觀瑞典著名的人因工程設計公司(Ergonomic Design Group)，設計水準相當高，重視機能分析，由政府提供資金研究專題，效果大。

晚上瑞典工設協會以晚宴接待鄭源錦。外貿協會駐瑞典辦事處林建國主任及呂文瑞經理，均應邀參加。

瑞典工設協會分別由三位專業人員及學校教授，以幻燈片介紹瑞典設計協會的概況，雙方交流收穫很大。

圖 42.瑞典國旗

1 月 24 日拜訪瑞典設計協會(Design Council)理事長 Mr. Torsten Dahlin 及 Mr. Hans Sjaholm。該協會為官方機構，組織與台灣外貿協會相似。貿協瑞典辦事處林建國主任宴請瑞典設計界貴賓，相互溝通之效果良好。

圖 43-45.
鄭源錦由外貿協會駐瑞典辦事處的主任林建國(下圖左 2)及呂文瑞經理(下圖右)陪同參訪瑞典工業設計協會。該會常務理事 Mr.Benght Rodell(上圖右 2)。

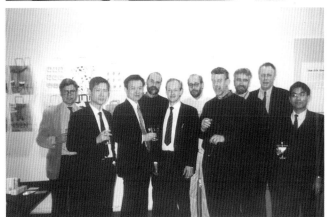

3.挪威的工業設計

圖 46.挪威國旗

1990 年 1 月 25 日上午鄭源錦抵達挪威奧斯陸 (OSLO)。挪威設計公司總裁Mr. Vaargland開車在機場迎接，冒著雪寒在機場大門口外接機，其熱忱令人感動。在 Mr. Vaargland 引導下，參觀其經營之 Ergonomic設計公司。該公司位於OSLO市中心，有10位設計師，包括平面設計、室內設計、工業設計師。

下午，由 **Mr. Vaargland** 陪同鄭源錦拜會挪威工業設計中心(**Norway Design Center**)，該中心理事長為伊娃(**Ms. Eva. C**)。

很高興，台灣外貿協會出版之「產品設計與包裝」季刊可在此中心看到。挪威設計中心人員透過此「季刊」瞭解台灣設計推廣概況，同時，很欽佩外貿協會在「設計國際化」上所做的努力與成績。

挪威設計中心為半官方組織，由業界及政府雙方支持，酷似台灣外貿協會組織。功能及推廣活動如下：

(1)優良設計選拔展(每年)，聘國外(德)專家擔任評審。

(2)每年選一「最具設計力之公司」表揚。評審團由設計師、官方人員及工業界人士等組成。

(3)編刊出版「設計」資料，供業界參考。

(4)Ms. Eva. C 為挪威設計界女強人。

晚上 7 點到 9 點半，挪威工業設計協會為鄭源錦舉辦設計座談會。該會理事長 Ms. Siegrid，專長為鞋及小型產品設計。

(1)Ms. Siegrid 介紹鄭源錦後，由鄭源錦介紹台灣外貿協會之組織與設計推廣功能。並放映由外貿協會事先備妥之錄影帶：主題為「台北國際交叉設計營 TAIDI 實況」。

(2)由挪威工業設計協會設計師介紹「電腦應用在設計上之功能實例 CAD」。

(3)所有人員座談。Ms. Siegrid 願於 1991 年 4 月來台參加 TAIDI 活動。

(4)挪威工業設計協會成員 100 人中，較具活動力之會員 50 人均為專業設計師。對台灣外貿協會設計概況已留下印象。

1 月 26 日上午 9 到 10 點半，由 Mr. Vaargland 安排 Norway Design Form (Council)負責人 Ms. Ulla 到 SAS S.Hotel 拜訪鄭源錦。

(1)Ms. Ulla 為馳名歐洲，橫跨挪威及瑞典兩國之設計女強人。

(2)鄭源錦向 Ms. Ulla 介紹台灣設計界情況及外貿協會設計中心組織、功能及經費來源。Ms. Ulla 為前 Norway Design Center 理事長，1990 擔任 Norway Design Form(Council)負責人，亦為官方支持之組織。經常辦理設計展等推廣活動，似台灣外貿協會功能。每年由其政府支助 600,000

挪威幣。挪威全國有關工業設計、室內設計、建築設計、家具設計、手工業設計、平面設計等協會均為 Design Council 之會員，是一個重要的設計推廣機構。

(3)Ms. Ulla 表示：其首長 Mr. Odd 為全國馳名之設計界領袖。Mr. Odd 負責 1994 年歐洲 Olympic 運動會之建築、裝潢及標誌設計等總規劃工作。

(4)上午 10 點半到 12 點半，由 Mr. Vaargland 安排拜會挪威發明人協會，由專案經理 Mr. Robert 等三人接待並舉行座談。挪威有不少發明可在台出售專利或生產，例如「工具及海底魚群測試儀器」均甚佳。

(5)中午 12 點半到 3 點，與挪威最有名之平面設計公司總裁 Prof. Bruno 座談，相互介紹雙方設計與近況。Prof. Bruno 已被邀請擔任負責 1994 年 Olympic 之標誌設計師與評審委員。

此次 **ICSID** 與芬蘭、瑞典、挪威三國之行，在設計推廣上之見聞與收穫甚大，三國之設計實力與推廣力，均令人敬仰。

(九)1990 ICSID 設計推廣實務與教育討論會在巴黎

1.1990年5月10至11日：ICSID設計推廣，實務與教育討論會(PPE-Promotional, Professional and Educational Meeting)在巴黎舉行

參加代表：奧地利Austria, Osterreichisches Institut fur Formgebung (OIF), Dr. Wolfgang Swoboda. 德意志聯邦共和國Federal Republic of Germany, International Design Zentrum(Berlin), Angela Schonberger, VDID, Prof Frank Sander, Design Center Stuttgart, Peter frank. 芬蘭Finland, ORNAMO, Yrjo Turkha, Finnish Society of Crafts and Design, Tapio Periainen, University of Industrial Arts Helsinki, Yrjo Sotamaa, ICSID, Kaarina Pohto. 法國France, CCI, Francois Burkhart, Les Ateliers, Anne Marie Boutin, IFDI-FU, Jean Louis Barrault, UFDI, Pierre Jean Deipeuch, 德國民主共和國German Democratic Republic, Amt fur Industrielle Formgestaltung, Michael Blank. 英國Great Britain, June Fraser, 日本 Japan, Japan Design Foundation, Kazuo Kimura, 挪威Norway, Norwegian Design Center, Lina Anchersen, 葡萄牙Portugal, Centro Portugues de Desenho, Marina Zeiger, 西班牙Spain, Barcelona Centre de Disseny (BCD), Mai Felip, Industri Deseinurako Zentrua (IDZ Bilbao), Jarier San Martin, 瑞典Sweden, Suzanna Skarrie Wirten, 台灣Taiwan, CETRA, Paul Cheng, 美國 USA, IDSA, Prof Charles Burnette, ICSID, Deane Richardson, 南斯拉夫YUGOSLAVIA, BIO, Lenka Bajzelj, IDCO, Maja Krzisnik, SPID-YU, Janez Alanjancic, Sasa Machtig, Invited Experts, UNEP巴黎, Jacqueline Aloisi de Larderel, EC expert, Elie Faroult.

(1)台灣代表鄭源錦於 1990 年 5 月 8 日下午台北出發，5 月 9 日上午 11 時抵達巴黎，住 Hotel St. Paul，下午訪貿協駐巴黎辦事處朱明道主任。台北提供設計推廣用的錄影帶，包括台灣設計的五年計畫及台灣國際設計交叉營活動。晚上到巴黎龐畢度中心參加主辦單位的歡迎晚會。

(2)5 月 10 日 ICSID 設計推廣，實務與教育討論會。由 Elie Faroult (法國 EC Commission 專家)介紹主題：Information & Documentation on Design.之後參加人員分組討論。

(3)5 月 11 日由 Charies Burnett 介紹主題：Environmental Issues and the responsibility of Design，之後分組討論。

(4)中午在巴黎世貿中心午餐並參觀巴黎世貿中心，1990 年及未來的擴建計畫，環境與建築均非常壯觀。夜間 7 時全體人員在 Hotel St. Paul，由主辦單位舉辦自助餐晚會。

2.1990年5月12至13日：ICSID理事會(Executive Board Meeting)在巴黎舉行。

(1)理事會邀請鄭源錦代表 ICSID 參加 1990 年 5 月 29 日在韓國舉行的亞洲設計會議(AMCOM-Asian Member Countries Meeting)。

(2)台灣舉辦的國際交叉設計營(TAIDI-Taipei International Design Interaction)作為 ICSID 活動的參考之一。

(3)確定下三次 ICSID 理事會舉辦地點：
- 1990 年 9 月在南斯拉夫
- 1991 年 1 月在義大利
- 1991 年 4 月 17-21 日在台北

(十)1990 南非設計研討會與台灣

1.緣起

1989 年鄭源錦應邀至日本名古屋世界設計大會演講「台灣設計推廣的策略」。演講會之後，不僅美國工業設計協會理事長 Mr. Peter W. Bressler 要求與台灣合作。同時，南非工業設計協會理事長 Ms. Adeienne Viljoen 當場表示赴台灣參觀之意願。Ms. Adeienne Viljoen 理事長在台北觀摩台灣設計週活動後，與台灣交流密切。

1990年10月南非工業設計協會邀請台灣鄭源錦赴南非巡迴演講。第一場1990年10月31日(三)在約翰尼斯堡，印達巴會議中心(Johannesburg,Indaba Conference Centre)舉行。第二場1990年11月02日(五)在德爾本，皇家旅館Durban(Royal Hotel)舉行。第三場1990年11月5日(一)在開普頓，莫特尼爾遜旅館(Cape Town, Mount Nelson Hotel)舉行。

台灣貿協設計推廣中心鄭源錦主任應主辦單位南非政府之邀請赴南非演講，來回機票、食宿均由南非負責。此為台灣應先進工業國家政府邀請演講工業設計之重要案例。

2.南非最重視的國際設計活動

(1)主辦單位：

　　A.南非工業貿易部(等於台灣之經濟部)。

　　B.南非標準局(等於台灣中標局、工業局、商檢局與國貿局綜合組織之設計推廣機構Design Insititute of SABS-South Afican Bureau of Standards)

(2)執行單位：

　　A.SDSA(The Society of Designers in South Africa)。南非設計師協會。

　　B.DIME(The Design Initiative of the Institution of Mechanical Engineers)。

　　C.Pentagraphic Design Company(南非最大設計顧問公司)

(3)經費來源：

　　A.南非政府補助

　　B.Pentagraph公司(贊助主講人機票與食宿)

(4)研討會主題：「設計與經貿的生存Design for Economic Survival」

(5)地點：(南非三個主要城市巡迴演講)

　　A.10/31上午，約翰尼斯堡(Johannesburg)，約200人參加。

　　B.11/02上午，德爾班(Durban)，約80人參加。

　　C.11/05上午，開普頓(Cape Town)，約100人參加。

　　註：參加人每人支付(約)新台幣3,000元，給執行單位，參加人士包括南非政府官員、企業界主管與設計界。

(6)研究會方式：每場次主講 45 分鐘，然後進行 1 小時的討論。

鄭源錦演講主題為「台灣設計國際化的策略－談經貿生存 Design of Economic Survival-Taiwan's Strategy for Design Globalization」。

(7)發表重點：

A.台灣提升設計三大目標
- 提升業界設計能力
- 提升業界至國際水準與地位
- 建立更高品質與形象的 MIT 產品

B.貿協設計中心的背景與功能

C.台灣三個五年計畫
- 全面提高產品品質計畫
- 全面提升工業設計能力計畫
 活動項目：台北國際交叉設計營、新產品開發輔導專案。
- 全面提升產品形象計畫
 活動項目：樹立產品與國家形象、品牌建立。

D.設計國際化
透過各種重要國際性的設計展覽或專業展覽，使 MIT 產品國際化。

E.台灣與貿協展望
- 設立 Taiwan Industrial Design Council
- 成立 Design Center & Studio
- 1995 在台北舉行 ICSID Design Congress

4.南非與台灣的設計

(1)台灣國旗飄揚南非，令人欣慰。

(2)南非部長、局長等 VIP 均對貿協鄭主任頗為禮遇，令人振奮。

(3)鄭主任此次演講，深受南非有關政經界、產業界及設計界之重視，對提振台灣產品設計在南非之形象，助益頗大。

5.南非與台灣的未來

(1)南非現況：

A.種族問題 - 黑白爭執與民主。

B.外銷材料 - 未來性顧慮。

C.內銷產品 - 從台灣進口電腦、電扇等用品。

D.南非與台灣歷史環境文物皆不同。

(2)南非期望：

　　A.擁有自己設計之產品，進一步研究外銷。

　　B.設計與外銷的成功 - 研究台灣經驗。

　　C.南非政府、業界、設計、教育界對「設計」的合作成功，期望甚殷。

　　D.台灣宜加強持續與南非政經界建立合作關係，過去如江丙坤次長、駐南非大使楊西崑已建立良好基礎。但國際情勢不斷變化。

　　E.加強與南非設計、科技界建立合作關係。

　　F.研究南非市場：台灣產品銷南非外並應加強雙向經貿關係。

6.鄭源錦工作日誌

1990 年 10 月 28 日(日)：晚上搭乘 SA285 班機，由台北往南非約翰尼斯堡。

● 10/29(一)：上午 9:15 抵達約翰尼斯堡機場，由南非設計推廣機構 Design Promotion, Design Institute South Afican Bureau of Standards 負責人 Ms. Adrienne Viljoen 來迎接，下榻 Indaba Hotel。

● 10/30(二)：上午抵達南非工商部(經濟部)參加南非工商部長 Honurble Kent Durr 主持之「南非經貿與設計推廣」研討會。下午參觀科技與工業研究機構 (CSIR)Council for Scientific and Industrial Research。晚上參加南非設計協會 Society of Designers in South Africa 之晚宴。

● 10/31(三)：鄭源錦在約翰尼斯堡演講，講題”Design for Economic Survial” 設計與經貿的生存。以台灣設計國際化的策略 Taiwan's Strategies for Design Globalization作為主題發表，參加聽眾有政府主管、產業界領袖等200人。

● 11/01(四)：上午參觀南非標準局，下午由約翰尼斯堡飛往德爾班。晚上參加南非工業設計協會 Durban 分會晚宴。下榻 Royal Hotel。

● 11/02(五)：上午鄭源錦在德爾班「國際設計研討會」中演說，聽眾八十人。下午由德爾班搭機轉開普頓 Cape Town。下榻 Vinyard Hotel。晚上參加南非工業設計協會開普頓分會的晚宴。

● 11/03(六)：上午參觀南非開普頓設計基金會 Design Fundation Montebello。下午與開普頓之設計界人士座談交流。晚上參加南非設計基金會之晚宴。

● 11/04(日)：參觀開普頓設計分會(會長為 Mr. Nick Baker)與南非技術大學(設計系主任為 Mr. Stan Slack)。

● 11/05(一)：上午在開普頓進行第三場演講。下午搭機由開普頓至約翰尼斯堡。下榻 Sandton City Lodge。

● 11/06(二)：上午參觀南非機械工程設計機構 South Africa Institution of

Mechanical Engineerings' Design 由其創辦人 Dr. Michael Hunt 負責接待。下午參觀 Industrial Design Department of the Witwatersrand Technical University 南非技術大學工業設計系。由系主任 Mr. Flip Brink 接待。晚上參加南非技術大學工業設計系學生設計得獎作品頒獎典禮。

●11/07(三)：與南非機械工程設計機構主管研討有關技術開發與產品設計的問題。

●11/08(四)：中午從約翰尼斯堡返台北。11/09(五)上午九點抵達台北機場。

7.研討會重點

針對市場需求之設計管理與研究。以及開發中國家，工業設計推廣的設計策略。設計為經濟的活力 - 透視南非(Design for Economic Survival-A Southern African Perspective)。

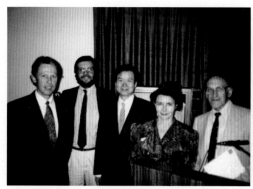

圖47.南非設計協會理事Ms.Adrienne Viljoen(右2)，鄭源錦(中)，南非工業設計協會Durban分會長Mr. Harry Etheridge(左1)。

圖48.鄭源錦(右1)，南非工商協會執行董事Mr. Tom Boardman(右2)，及南非設計基金會會長Mr. Richard Collins(左2)。

出資促成此次研討會的人為南非Pentagraph公司創辦人久基瑟總裁Mr. Joe Kiestr。Mr. Kiestr於1979年建立南非Pentagraph設計顧問公司，至1990年已成為南非最大領導地位之設計的顧問公司。參與此次研討會之南非設計相關單位不少。南非標準局之外，包括Pentagraph設計顧問公司、南非設計教育論壇(Design Education Forum in S.A)。

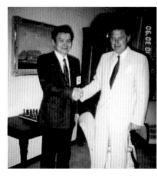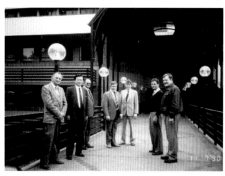

圖 49.南非工業貿易部長 Dr. Kent Durr 1990 年 10 月 30 日主持座談後,在部長辦公室與鄭源錦。

圖 50.鄭源錦應邀參訪約翰尼斯堡 Technical 技術大學,該校為南非唯一設有工業設計系、室內設計系與商業設計等之最高學府。工業設計系主任 Mr. Flip Brink(中)。

圖 51. Mr. Kiestr 邀請鄭源錦參觀 Pentagraph 公司,並至 Kiestr 住家茶會,Kiestr 送象徵南非少女圍裙做為禮物。

圖 52.台灣貿協鄭源錦與南非設計獎評審委員合影於南非 Culliuan 設計獎頒獎典禮會場。為設計協會與企業界的大型露天酒會。

圖53.南非Pentagraph公司總裁Mr. Joe Kiestr為出資促成本活動的人。特邀請鄭源錦拜訪該公司與其住家。

圖54.鄭源錦在開普頓演講完後,南非教育論壇工業設計基金會會長Mr.Richard Collins頒贈榮譽會員證。

圖55.南非標準局SABS為了歡迎台灣代表鄭源錦,特別在標準局前廣場懸掛台灣的國旗,與南非及美國國旗並排飄揚。

Pentagraph

SABS

圖 56.南非 Pentagraph 公司總裁 Mr. Joe Kiestr
圖 57.Pentagraph 公司標誌
圖 58.南非標準局 SABS 標誌

8.南非設計特色

(1)環境優美。

(2)人與組織間團結，待人友善，設計創新之發展潛力大。

(3)黑人人數多，超越南非執政之白人政府。

果然，在鄭源錦回台灣後，南非政府產生巨大變化：

A.黑人執政

鄭源錦1990年回台灣後，1997年黑人政府與中國建交，換言之，與中華民國台灣斷交。

B.鄭源錦1990年在南非巡迴演講，並與南非政府不少機關會議，其使用不少之電腦，均來自台灣的Acer，這是值得台灣人士欣慰與驕傲之事。惟黑人執政後，1997年12月南非與中國建交，南非使用之Acer消失，全部換上中國聯想Lenovo電腦。

C.1990年南非約翰尼斯堡城區，南非標準局前之廣場可看到中華民國台灣國旗飄揚。然而南非與中國建交之後，此情景亦消失。作為台灣之人士誠感傷情。

9.影響

(1)南非工業設計協會重新振興。

(2)Ms. Adeienne Viljoen 理事長當選 ICSID 理事。

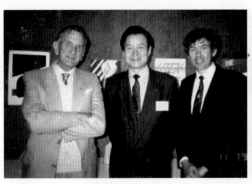

圖59.(左)南非經貿主管Dr. Hunt(左)與南非產品開發公司總經理Philips，為此次接待鄭源錦之重要人員。

　　(右)南非經貿部門科技研究中心使用的電腦系統由台灣進口，例如宏碁Acer、神通Mitac、錄霸TVM等產品。

(十一)1991 ICSID 常務理事會在義大利米蘭舉行

1.從台北到米蘭

1 月 23 日下午 5 時，從台北乘 EG－278 往米蘭出發。夜 8 時抵達東京，10 時轉機乘 JL-437，上午 10 時抵達阿拉斯加之 Anchorage 機場，中午 12 時轉赴歐洲。經杜塞道夫赴巴黎轉機。Anchorage 赴 Düsseldorf 途中，冰天雪地，第一次經歷北極景色與氣候。

1 月 24 日中午 12 時從巴黎轉乘 AF-652 赴米蘭。乘機人員增多，天氣已見轉晴。12 時 40 分抵達米蘭機場，下午 2 時住進位於米蘭市中心主辦單位招待 3 天之 Hotel Manin。米蘭天氣很好，各國人士集中於此地很多。

晚上 8 時至 11 時，由主辦人之一 Mr. Angelo Cortesi，Cortesi Design 之負責人作東晚宴。地點在 La Rinascente 之 Bistrot 飯店。

晚宴中，Mr. Angelo 表示，台灣如在米蘭設立設計中心，可與義方人士合作；但義大利本身沒有設計中心，只有一個擁有 600 個會員之 Italy Design Association 及無數個設計公司或工作室，個人色彩濃厚，不可能購買義大利設計公司或品牌。

2.ICSID 常務理事在米蘭

1 月 25 日，上午 9 時至下午 5 時，在 ADI(Associate Designers Italy)總部 Via Montenapoleoue 18，Milano 參加 ICSID Board Meeting。

會議中有關台灣之重點：

(1)1991 年 9 月在南斯拉夫舉行之代表大會時，由鄭源錦負責報告 89、90、91 年三屆亞洲設計會 AMCOM(包括名古屋、漢城、馬來西亞三屆)會議之實況。

(2)Design Interaction 案，1 月 26 日續探討。

(3)鄭源錦報告之 Design Activites in Asia 資料須依期寄交英國 Ms. June Fraser 及 ICSID 芬蘭總部。

(4)義大利ADI提案組成Designers Committee (Draft of Code of Professional Conduct)進行全球性之設計保護。

(5)日本欲組織全球性之 World Design Council，統合 ICSID，ICOGRADA，IFI 等工業設計、商業設計、室內與建築設計等世界組織，以名古屋為中心。理事們對此構想均表示反對。

(6)ICSID 在南斯拉夫之世界大會決定如下：

主題 Art the Crossroads(The World of Change)。

全體大會日期1991年9月8、9、10、11日四天。

代表大會1991年9月13、14兩天。

1 月 26 日上午 9 時半至下午 5 時在 ADI 繼續舉行討論：

台灣申請加入 ICSID 之業界會員(Friend of ICSID)有四家公司：大同、程拓、巨大與 Maibor Corp. 通過加入為會員。1991 年 9 月在南斯拉夫由理事會代表大會提出，全體會員追認。

理事會採納台灣的建議，1991 年 5 月 ICSID 的 News 主題以 Asian-Pacific 為主。

晚上 11 時至 12 時，鄭源錦與 ICSID 秘書長及南斯拉夫 1991 年的設計大會主辦人談「有關 1995 年台灣與德國主辦 Design Congress 之可能性比較」。Ms. Pohto 和 Mr. Sasa 均表示：

澳大利亞、德國與台灣三國比較，德國與台灣較具競爭力。惟台灣更具競爭力，原因：

- 台灣設計推廣較強勢。
- 台灣意願較高。
- 大家希望 1995 年不在歐洲地區舉行。

3.1991 年 1 月 27 日上午結論

(1)台北國際交叉設計營(TAIDI)活動，正式被 ICSID 確認，以後各國辦理國際交叉設計營，如被 ICSID 認可，則命名為 ICSID Design Interaction。此消息將向全球會員發佈。

(2)設計推廣會 PPE Meeting 4 月 17、18、19 日三天，Board Meeting 4 月 20、21 日兩天。這是重要的設計活動，必須慎重安排，與 1990 年 9 月之世界設計大會有密切關聯。

1991 年 ICSID PPE Meeting 地點：TAIPEI

4/17	East meets West	Exchange of reports
4/18	Educational needs today for tomorrow's designers.	Environmental issues and international trade to design in the 1990's.
4/19	Basis for international network of design centers.	Integration and conclusion
4/20	PPE-Tours	
4/21	PPE-Tours	
4/22	Board-Tours	
4/23	Board-Tours	

4.義大利支持台灣

1991年1月28日上午,鄭源錦赴義大利設計協會Associate Designers / Italy (ADI)辦公室,與該會秘書長Ms. Caria Adamoli會談。Ms. Adamoli表示:台灣任何設計相關案,均願配合協助,包括義大利設計師之聯繫等。

●ADI 為義大利唯一最大的設計協會,約 600 位設計師為會員。

●晚上 7 時半到 11 時半時,特別邀請 ADI 副主席 Mr.Salochi 及設計師 Ms. B. Fox共餐並交換設計推廣看法。對台灣貿協成立米蘭設計中心案均支持。

5.訪義大利著名家具公司

1991 年 1 月 29 日上午拜訪義大利著名家具設計與製造公司 Busnelli Grappo Induatriale。規模很大,辦公室、設計室、工廠、倉儲室均很完整。B公司以 Benz轎車迎送鄭源錦,予人印象良好。同時,該公司總裁Mr. Franco Busnell 及設計主管Mr. Carlo Mariani均詳細介紹其設計與製造程序。

該公司特色:

(1)桌椅、沙發、物架等產品。

(2)材質以布與皮為主。

(3)品質與形象高。設計與生產過程均以電腦控制。

圖 60.從 Busnelli 公司可感受到義大利家具設計的傑出表現與優秀品質。

(十二)1992 世界設計大會在南斯拉夫舉行

1.台灣在南斯拉夫爭取 1995 ICSID 的主辦權成功

(1)台灣爭取 1995 年 ICSID 主辦權時，德國與澳大利亞於 1989 年突然也加入競逐，因此，1989 至 1993 年台灣積極與德國、澳大利亞競爭面對挑戰爭取 ICSID 主辦權。

(2)ICSID原決定1991年在南斯拉夫舉行，但因南國戰亂，為避免戰火的危險，延至1992年舉行。在南斯拉夫ICSID大會中，台灣、德國、澳大利亞激烈競爭，台灣在兩輪投票中勝出，取得主辦權，成為1995年ICSID主辦國。縈繞在鄭源錦心中二十年的心願與夢想，經過多年耕耘與淬煉，終於成真。

圖 61.南斯拉夫設計協
會理事長
Saša Mächtig

圖 62.第 17 屆 ICSID 年會
在南斯拉夫的標誌

圖 63.南斯拉夫國際會議場及古典歐洲風味的優美環境

2.1992 從台北到南斯拉夫

(1)5/15(五)下午 19：35 時，鄭源錦乘 KL-878 班機，晚上 10：25 時抵達曼
谷，11：35 時再由曼谷續飛阿姆斯特丹。

(2)5/16(六)上午 6：15 時抵達阿姆斯特丹機場，上午 8：05 時，轉乘 KL-309
班機飛蘇黎世。4：30 時到達蘇黎世。中午 12：20 時，在蘇黎世機場與
貿協武冠雄副董事長、寅主任會合，同機飛 Ljubljana。

下午 1：35 時抵達 Ljubljana。住進 Holiday Inn 後，下午與黃振銘組長、
賴登才組長等人到外貿協會參展之國際展覽會場。

展場不大，共有七國參展，包括主辦國、台灣(以 Design in Taiwan 作主
題展出)、韓國、日本、德國、義大利、荷蘭等。

3.鄭源錦於南斯拉夫參加 ICSID 全體會員大會暨代表大會

(1)5/17(日)

A.上午參加 Round Table Meeting。

主題：Industrial Design & Evaluation
地點：KTC Krizanke(Ljubljana 博物館)。

B.下午與貿協賴登才、徐嘉穗等人到大會會場報到。與南非、加拿
大代表等人共赴展覽場並參加國際展開幕式。

C.晚上 7 時參加 Design Congress 開幕式。武副董、寅主任等全體同仁
參加。開幕式共四人致歡迎詞，除 ICSID 理事長以英語致詞外，其餘
3 人均以當地語言致詞，不易理解。隨後表演 Ljubljana 之舞蹈。

D.晚上 8 時參加 Design Congress 之晚宴，近千人參加(自助式)。10 時
至 11 時，與英、美、奧地利、日本、丹麥等地代表聚會交談。

(2)5/18(一)

A.上午至 Union Hotel 觀察外貿協會擬於 5 月 22 日舉辦台北之夜 Taipei
Night 之現場。規劃布置方式，包括武副董事長致詞位置、海報、資料
及自助餐陳設位置。

B.下午1：15時參加1989-92 ICSID理事會。會中有關台灣貿協爭取
ICSID 95 年之簽約書(Memorandum of Understanding 1995 between
ICSID & DPC/CETRA)亦在此會議中確定。

C.晚上參加主辦國 Ljubljana 市長邀請在城堡區之晚宴。

(3)5/19(二)

A.上午與徐嘉穗等人再檢討 22 日晚上台灣貿協主辦之台北之夜會場佈
置方法等。

B.中午 12：00-1：00 時，陪武副董事長到 Design Congress 現場，

進行下午 3 時之研討會之預備會議。

3：00-6：50 時：Design Center 為主題之研討會。

報告人如下：

- Slovenia 博物館(Dr. Peter Kreck)
- 西班牙 Design Center(Ms. Mai Felip)
- 德國 Sturgart Design Center(Mr. Peter Frank)
- 丹麥 Design Center(Mr. Jens Bernsen)
- 匈牙利 Zsennye Workshop(Peter L.)
- 柏林設計中心(Ms. Angela Schoneberg)
- 馬來西亞設計中心(Mr. Wan Hassen)
- 台灣貿協 CETRA-Design Center(武冠雄副董事長)

C.晚上 7：00-9：00 參加 Slovenia 總統主辦之晚宴。

9：00-12：00 與貿協德國杜塞道夫之 Taipei Design Center 副總經理 Mr. Bruckner 等人，研討該中心之新年度工作策略與計劃。

4.Design Congress 研討會

5/20(三)日間參加研討會，晚上 7：00 時，由貿協以武董事長名義邀請日本，印度，英國等代表在飯店晚宴。包括日本(Mr. K. Ekuran，K. Kimura)、英國(Ms.June Fraser)、印度(Mr.&Ms. Jehr)。

5.代表大會報到

(1)5/21(四)上午代表大會 Genenal Assembly of ICSID 報到(GA 開會時間為 5/22 及 5/23 兩天)。

下午到大會現場確認明天 GA 使用之幻燈片，並將幻燈片夾兩個交給大會。

(2)下午 4：40 時參加 Design Congress 之結論報告會。包括：

A.Design Center

B.Design Education

C.Design Protection

D.Special Program of Design Congress

(3)5/22(五)ICSID General Assembly 第一天。

A.共 35 國 80 會員國團體參加。

B.台灣外貿協會主辦之台北國際交叉設計營(TAIDI)活動之功能是否列為 ICSID 活動項目中，被提出討論。台灣外貿協會已成為 ICSID 各會員國注意的積極單位。

C.鄭源錦報告「亞洲設計會議 AMCOM」歷史淵源與在韓國、馬來西亞舉行之實況，配合幻燈片介紹，效果佳。

D.晚上 7：00-10：00 時在 Holiday Inn 旁之 Hotel 舉行「Taipei Night」
，非常成功。場地佈置佳，約 150-200 人參加。荷籍 Ven den Sande、
日籍 K. Kimura、美籍 B. Blaich 與 Paulos、芬籍 Antti、南斯拉夫 Sasa
Machtig 等重要人士均致詞。

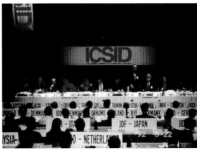

圖 64.台灣在南斯拉夫舉行之夜，鄭源錦與南斯拉夫設計協會秘書
圖 65.ICSID 代表大會在南斯拉夫舉行
圖 66.ICSID 理事群在南斯拉夫聚餐

6.台灣鄭源錦當選 1995 ICSID 執行理事

5/23(六)ICSID General Assembly 第二天

A.有關競爭爭取 1995 年 ICSID，舉行地點案：
德國因主辦單位法蘭克福、司徒嘉、埃森與柏林等設計單位無法協調
統一，宣布延後辦理。
台灣與澳大利亞競爭結果：台灣以 108 票勝(澳大利亞 66 票)。

B.下午參加新產生之理事會議。

支持台灣鄭源錦 1995 競選執行理事的機構(表 3)

OIF / Austria 奧地利	JIDPO / Japan 日本
FIESP / CIESP / Brazil 巴西	KIDP / Korea 韓國
ACID / Canada 加拿大	KIO / Netherlands 紐西蘭
CIDA / Taiwan 台灣	LNF / Norway 挪威
CPC / Taiwan 台灣	ADI-FAD / Spain 西班牙
ORNAMO / Finland 芬蘭	ADP / Spain 西班牙
DFF / Finland 芬蘭	BCD/ Spain 西班牙
IDC / India 印度	FSF / Sweden 瑞典
SDI / Ireland 愛爾蘭	CSD / United Kingdom 英國
ADI / Italy 義大利	IDSA / United States 美國
JIDA / Japan 日本	

1992-93 當選 ICSID 的執行理事名單(表 4)

Uwe Bahnsen Switzerland 瑞士	Jens Bernsen Denmark 丹麥	Paul Y. J. Cheng Taiwan 台灣
Mai Felip－ Hösselbarth Spain 西班牙	Deane Richardson USA 美國	Alexander Manu Canada 加拿大
Kazuo Morohoshi Japan 日本	Dieter Rams Germany 德國	Angelo Cortesi Italy 義大利
Gianfranco D. Zaccai USA 美國	June Fraser UK 英國 (1993 設計大會顧問)	Kaarina Pohto Finland 芬蘭 (ICSID 秘書長)

當時由美國、南斯拉夫及法國競選理事長，最終由美國 Deane Richerson 99 票當選。新理事包括日本、美國、丹麥、瑞典、加拿大等國籍新人。

5/24(日)鄭源錦由南斯拉夫起程、5/25(一)法蘭克福轉機、5/26(二)抵達台北。

(十三)1992 ICSID 常務理事會在芬蘭赫爾辛基舉行

ICSID 常務理事會 1992 年 9 月在芬蘭赫爾辛基討論 1992-1993 之業務。

1. 設計推廣事項,開發中國家由西班牙Mai Felip主持,並報告非洲地區的事項。亞洲印度地區由台灣鄭源錦報告,同時推動亞洲地區的事務(ICSID/AMCOM Regional Program)。

2. 設計專業事項,由日本豐田專業經理 KAZUO MOROHOSHI 主持。

 ICSID 的長程政策由芬蘭的 Antti Nurmesniemi 與義大利 Angelo Cortesi 推動。ICSID 的憲章檢討由美國的 Arthur Pulos 主持,並聯合美國 Robert Blaich,英國 Peter Lord,與荷蘭 Loek van der Sande 推動。

3. 設計教育事項,由瑞士 Uwe Bahnsen 主持。建立設計資訊系統(DIS-Design Information System Program)。

4. ICSID 確認各國主辦的國際設計活動申請案(Applications for ICSID Endorsement)由 ICSID 秘書長(芬蘭籍)Kaarina Pohto 主持。

 (1)第六屆日本小泉國際照明設計大賽

 The 6th Annual Koizumi International Lighting Design Competition for Students, Japan.

 (2)杜克設計獎,德國 Duke Design Prize, Germany。

 (3)CEVISAMA 92 西班牙國際工業設計與新技術競賽(陶瓷)。

 CEVISAMA 92,International Competition for Industrial Design and New Technology (Ceramics), Spain.

5. 會員資格:

 (1)台灣大同公司(ICSID 之友)

 (2)韓國工業設計師協會(KSID-設計專業會員)

 (3)印度工業設計協會(SIDI-設計專業會員)

6. 會員申請:

 (1)德國北萊茵威斯特法倫設計中心(協力會員)Design Zentrum Nordrhein Westfalen, Germany (associate)

 (2)西班牙 La Garriga 市立藝術學院(協力會員)

 Escola Municipal d'Art de la Garriga, Spain (associate)

(十四)1993 世界第一次三合一設計大會在英國舉行

英國與台灣在Glasgow共同主辦大會之歡迎會，台灣設計的氣勢，在國際設計界已達高峰。

1. 開幕式歡迎會，在Glasgow博物館由英國負責帳蓬提供台灣料理給全球各界代表。
2. 開幕時，由Glasgow市長致詞，再由台灣鄭源錦代表致詞。致詞重點強調：「榮幸與英國設計協會合作。並介紹1995年將在台北辦理之ICSID鳳凰標誌之意義。」
3. 大會之晚宴，則由英國邀請鄭源錦為貴賓，參與盛宴。英國主持人 Mr. Peter Lord 與 Ms. Gane Frasen，Ms. June Fraser 等人參加。
4. 三合一大會標誌圖由三個圓形組成，代表三個國際設計團體。由一條彩帶連貫。

圖 67.三合一大會英國邀請鄭源錦致詞，並介紹台灣 1995 年辦理 ICSID 鳳凰標誌的意義。
英國的 Peter Lord(左)

圖 68.中間穿西裝為台灣的鄭源錦，旁邊為英國的 June Fraser，右邊為英國的 Peter Lord。

圖 69.Glasgow 歡迎酒會會場 　　　　圖 70.三合一大會標誌及 LOGO

5.英國設計協會邀請台灣協助英國，共同辦理 1993 年在英國 Glasgow 辦理
的世界三合一設計大會歡迎會。

國際工業設計社團協會 ICSID，國際平面設計社團協會 ICOGRADA，國際
室內設計與建築社團協會 IFI，三個國際組織 1992 年即研議三合一在英國
Glasgow 舉行，斯時三個組織之秘書處分別如下：

(1)ICSID

　　理事長 Antti Nurmesniemi(芬蘭)

　　秘書長 Kaarina Pohto(芬蘭)

　　Kluuvikatu 1D, SF 00100 Helsinki, Finland 芬蘭

(2)ICOGRADA

　　理事長 Giancarlo liprandi(意大利)

　　秘書長 Mary V. Mullin(英國)

　　POBox 398 London W11 4UG, United Kingdom 英國

(3)IFI

　　理事長 Richard Linington(英國)

　　秘書長 Liesbeth Hardenberg(荷蘭)

　　P.O.Box 19126 1000 GC Amsterdam , The Netherlands 荷蘭

三個組織同意，1993 年三合一大會由英國的設計協會「Chartered Society
of Designers(CSD)」主辦，設計大會的討論主題有三個：

●倫理困境：公民，道德和設計。

　Ethical dilemmas：Citizenship , Morality and Design.

●幻想與現實：未來的願景

　Fantasy and Reality：Visions of the Future

●解決困境：創造未來

　Solutions to the dilemmas：Creating the Future

圖 71.ICSID 理事長 Antti Nurmesniemi(左起)、IFI 理事長 Richard Linington
　　、ICOGRADA 理事長 Giancarlo liprandi

圖 72.三合一大會會場

6.鄭源錦在 Glasgow 三合一大會上，再次以世界第二高票連任 ICSID 的常務理事。

圖 73.1993 年鄭源錦(左)與德國 Prof.Dieter Rams(右)談設計展。背後為 ICSID 芬蘭籍秘書長與秘書。

7.1993 年 2 月，為了參加英國 Glasgow 三合一世界設計大會，2 月 25 日至 27 日，先到德國之台北設計中心。英國三合一設計會議後，再至德國漢堡討論設計專案。

　　(1)2月25日，鄭源錦由台北於19:40時乘 CX-451班機赴德國杜賽道夫 Dusseldorf，下午21:15時經香港於23:15時轉乘 LH-743班機。

　　(2)2月26日，清晨6:15時抵達德國法蘭克福。於08:50時轉乘 LH-110班機赴 Dusseldorf。

　　●上午 8:50 時準時抵達 Dusseldorf 國際機場，台灣外貿協會駐德辦事處劉正中主任及德國台北設計中心黃偉基經理均到機場迎接。8:50 時即赴台灣外貿協會駐德辦事處 Taiwan Trade Center Dusseldrof。9:30 至下午 6 時在辦事處舉行中心營運討論會議。參加人員：劉總經理正中、黃經理偉基、張慧玲專員(米蘭設計中心籌備人)、林憲章專員(巴黎設計中心籌備人)。

　　(3)2月27日

　　●上午與黃偉基、張慧玲、林憲章等人共赴德國 Dusseldrof 之 Dr.gehardtt 律師辦公室。請教成立 Dusseldrof 設計中心之細節問題。並請教在米蘭與巴黎成立設計中心應注意事項。

　　●中午與劉正中總經理、康益智、黃偉基、張慧玲、林憲章等人討論 Design Center 於今年 5 月舉辦開幕(酒會)式的可能性。(5 月 18、19、20 日中擇一日舉行)。

　　●下午 19:35 時乘 BA-5383 班機由 Dusseldrof 赴 UK 之 Glasgow。晚上 11:00 時抵達 Glasgow。由 ICSID 大會安排住 The Townhouse Hotel。

8.三合一國際設計會議在 Glasgow

2 月 28 日上午 9:00 時至下午 9:00，ICSID、ICOGRADA 及 IFI 三個國際設計組織之理事、秘書長、理事長等(均住在 The Townhouse Hotel)，由主辦 1993 年世界設計大會之主辦人 Mr. David Pocknell 聯絡，並介紹 1993 年在 glasgow 舉辦大會會場內容等，並引導大家實地現場參觀。英國此次之主辦單位為 CSD(Chartered Society of Designers, Scottland)。

(1)2月29日

- ●上午9:00至下午5:40時，ICSID Board meeting。
- ●晚間6:50–11:00全體 Board 餐會座談。

(2)3月1日

- ●上午 8：30-9：00 時參加 ICSID 資訊系統 DIS-Design Information System 研討會。
- ●2:30-5:00時參觀Glasgow 市中心手工藝陳列中心。
- ●5:00–7:00時與英籍理事 june Fraser 及奧地利籍 Wolfgang Swoboda 夫婦商談1992年5月ICSID GA代表大會：理事長及理事競選事宜。

(3)3月2日

- ●上午參觀Glasgow Art & Design印刷陳列中心後，上午11:00時從 The Townhouse Hotel赴機場，01：30時乘BD007班機，於下午2:15時達London機場。16:55時轉乘LH-1671班機於下午19:25時抵達漢堡。

9.德國漢堡設計活動

(1)3月3日與德國ICOGRADA理事長Mr. Helmut Langer研討台灣保濕容器聯合商標申請註冊為國際wipo登記之商標之方法。台灣保濕容器曾委託 Mr. Helmut Langer設計。

(2)3月4日

- ●上午參觀漢堡大學。該大學是一個古老建築。以工業設計及應用美術為主之設計與藝術專門學府。令人高興的事是：台灣外貿協會主辦之台北市電話亭設計比賽之海報與辦法(型錄)均在該校「設計走廊」之牆上張貼陳列。
- ●中午由 Hotel 赴機場。14:45 時乘 LH-033 班機至法蘭克福轉乘 LH-736 班機至 HK 已是 3 月 5 日中午。下午 13:30 時轉乘 CX-406 班機於 14:50 時返抵台北機場。

(十五)1993 美國設計白皮書

1993 年美國國家藝術基金會(National Endowment for the Arts)邀請世界設計推廣五強；台灣鄭源錦與日本木村一男、英國 Owen、西班牙 Mai Felip、丹麥 Bernsen，在美國演講「設計與國家」。美國依五國文獻研擬「國家設計白皮書」，成為美國設計史上重要的一頁。

圖 74.1993 台灣鄭源錦與日本、英國、西班牙、丹麥，應邀在美國演講「設計與國家」。鄭源錦在圓桌會議場演講。

圖 75.1993 在美國參加的代表。日本木村一男(左 1)、台灣鄭源錦(左 2)、Alexander Manu 加拿大(左 3)，丹麥 Jens Bernsen(右)。

1.台灣貿協設計中心鄭源錦於1993年6月9-15日，應邀赴美國演講

6 月 8 日上午由台北乘 UA844 班機赴美。中午 12：40 在舊金山轉機，晚上 8：35 抵達華盛頓 Oulles 機場。10 點入住 The Henley Park Hotel。

6 月 9 日上午由旅館赴 American Instititue of Archiects 會議室演講。並參加研討會。

(1)主辦單位 / 美國 National Endowment for the Arts.

(2)主辦單位探討籌設美國設計協會之可行辦法。提報美國政府重視並支援「設計」。Harnessing the power of Design,A Conference on Exploroing the Formation of a US Desigm Council and an office of Federal Design Quality.

(3)時間及地點 / 1993年6月9日在華盛頓AIA (American Institute of Architects)舉行。

圖 76.美國 Aspen 國際設計大會紀念品。

(4)上午 9 時開幕。受邀請者依序演講半小時，並接受質詢發問 20 分鐘。

主題為「設計與政府 Design and Goverment」

●英國設計協會由Mr. Lvor Owen,Director Genera 主講。

●丹麥設計中心：由 Mr. Jens Bernsen,Executive Director 主講。

●名古屋國際設計中心：由 Mr.Kazuo Kimura, Executive Director 主講。

●西班牙巴賽隆納設計中心：由 Mr. Mai Felip,Director General 主講。

●台灣外貿協會設計中心：由鄭源錦，Executive Director 主講。

演講之後，美國設計專家 32 人，組成四個工作小組 working groups 討論五個國家的演講內容：

#1：Arnold Wasserman(chair), Sheila de Bretteville, Michael Rock, Bruce Nussbaum, Dorothy Leonard−Barton, Roger Schluntz, Sally Schauman, Noel Zeller.

#2：Don Rorke(chair), Bob Brunner, Carol Pompliano, Vince Gleason, Gary Cadenhead, Mary Madden, Bronwen Walters, Rorbert Peck.

#3：Katherine McCoy(chair), Boone Powell, Frederick Skaer, David Kelley, Jack Beduh, Paul Hawken, Rita Sue Siegel, David Lee.

#4：Tom Hardy(chair), Alan Brangman, Deanne Richardson, Deborah Mitchell, Edward Feiner, Lella Vignelli, Patrick Whitney, Robert Blaich.

美國將結論完成「設計白皮書」，交給柯林頓總統。

Forming a U.S. Design Coucil and an Office of Federal Design Quality
● Develop mission / goal statements
● List and describe program activities and priorities
● Outline organizational and staffing structure
● Describe funding
source(e.g.,federal,private,fees,grants,sales,royalties)
● Prepare strategy / implemation plan(i.e., how can we make this happen?)

感想

●日本在名古屋已經開始籌建具有國際規模之「設計中心大樓」，預定 1995 年完工。功能與目標，與貿協劉廷祖秘書長構想設立之台灣貿協國際設計中心大樓相似。可惜劉秘書長被調至巴拉圭擔任大使，此計畫被接任之秘書長刪除；相反的，日本與韓國相繼崛起。

●台灣貿協設計中心演講內容簡明，並配合幻燈片。Deane Richardson, Bob Blaich 均前來道賀演講成功。

●美國聽眾對台灣貿協構想籌建之「設計大樓」甚感興趣。不少人詢問何時可完成。同時，亦有人問及「台灣與中國現況」，以及台灣對智慧財產權及仿冒問題的看法及作法。

2.美國 Deane Richardson 提案推薦中國加入 ICSID

(1)1993年6月10日

A.因6月9日上午突接由台北台灣貿協設計中心寄至美國有關這次在Aspen ICSID理事會一項議程Final Agenda，內容談及中共入會議程。

B.本案事先在台北已有處理本案方式腹案。然而，為求周全，今天特別約會西班牙之Mai(競選下屆ICSID理事長之候選人)與台灣貿協顧問Mr.Blaich兩人分別研商對策。

西班牙Ms. Mai表示：「台灣與中國之主權各自獨立。對一個中國的說法，不可思議，無法理解也無法接受。台灣在ICSID之三會員單位，最好能在國際公信機構登記註冊」。

美國籍Bob Blaich表示：「這是明顯的兩個國家」。

(2)6月11日

A.由華盛頓經Denver(約4小時飛機行程)轉赴ICSID理事會開會地點Aspen(約1小時機程)。入住主辦單位安排之旅館The Aspen Institute/ Aspen Meadows。

B.晚上與西班牙 Ms.Mai Felip、加拿大 Mr. Alex Manu、日本 Kazuo Morohoshi、芬蘭 Mr. Antti Nurmesniemi、Ms. Kaarina Pohto、美國 Arthur Pulos、Mrs.Deane、Mr. Bob Blaich 等人共進晚餐座談。

(3)6月12日ICSID理事會第一天，上午9：00−下午6：00時

A.由加拿大之Mr. Alex Manu提報Design Interaction Program，將台灣外貿協會舉辦數年的台北國際交叉設計營TAIDI活動，研討擴大為世界性之活動。

B.由西班牙Ms Mai Felip 提報ICSID Regional Development Program。台灣鄭源錦提報ICSID/ AMCOM Regional Development Activities。

(4)6月13日ICSID理事會第二天，上午8：00−下午5：00時

A.主席由美國籍Mr. Deane Richardson主持。

B.參加人員：芬蘭Ms. Kaarina Pohto(秘書長)、Mr. Antti Nurmesniemi (前理事長)、美國Mr. Bob Blaich(前理事長)、Mr. Arthur Pulos(前理事長)、加拿大Mr. Alex Manu(理事)、丹麥Mr. Jene Bernsen(理事)、德國Mr.Dieter Rams(理事)、西班牙Ms.Mai Felip(理事)、美國Mr. Giantranco Zaccai(理事)、日本Kazuo Morohoshi(理事)、台灣鄭源錦(理事)、瑞士Mr. Uwe Bahnsen(理事)。

(5)議程摘要：

上午11時至下午1：15時連續討論「中國申請入會案」。

Applications for membership：

China Association of I. D. People's Republic of China(Professional)

A.首先，由主席Deane依議程提出，並宣讀中國經濟部來函，申請加入為專業性正式會員Professional Membership。

B.美籍Mr.Pulos說明1979年ICSID在墨西哥之大會，造成大家不方便。

C.鄭源錦表示：為顧及現有會員與欲申請為新會員國之關心，同時亦考慮ICSID憲章。我們可考慮PROC之CAID為副會員Associate Member。在修改憲章前，中國不適合加入為正式專業會員。

D.因Deane支持中國，強調中國申請為正式會員，因此未接受副會員Associate建議

E.鄭源錦表示：中國由1985年起陸續對ICSID會員(台灣貿協)舉辦之設計活動阻礙，無理的遮蔽台灣貿協CETDC展覽海報標誌(名稱)。1987年在荷蘭阿姆斯丹也同樣發生。同時，考慮ICSID憲章，中國不適合加入為正式會員。

F.美國Deane及Pulos均主張以兩國(兩個團體→指中國與台灣)處理。

G.丹麥Mr. Jens Bernsen問主席：中國的看法如何？Deane表示中國亦認為兩個團體。

H.全體參與會議人員，雖經鄭源錦說明「中國大陸」認為只有一個中國的觀念，然全體人員均認為中國與中華民國台灣是完全獨立自主的兩個國家。

I.在主席Deane及Mr.Pulos支持中國入會，而全體理事均認為「兩個國家」的情況下，鄭源錦不得已宣讀貿協事前準備好的發言條。內容如下：

J.美、德、日、瑞等均一致支持中共入會，而全體理事認為係兩個國家。主席 Deane 堅持以兩個團體(國家)處理，支持中共入會堅定。

ASPEN,USA
JUNE,1993

1.According to Article 3 of the ICSID Constitution,each country is allowed to have no more than three design organizations recognized as members. Currently, the legal member organizations from R.O.C on Taiwan are CPC,CETRA and CIDA

2.ICSID is a non-political international organization. New members and those making application to become members should not be allowed to deprive the existing members of their rights, particularly those who have been memebers in good standing. New members should not be allowed to exert pressure on an existing member to change the name of its organization, or of the country where he comes from.

This statement should be confirmed by the Board Member Meeting. And it should also be recorded on the minutes of the meeting to ensure the rights of both the existing memebers and newcomers.

(6)至中午 1：00 時，舉手表決：
- ●2人附議(芬蘭 Antti、瑞典 Uwe Bahnsen)
- ●2人棄權(加拿大 Alex、西班牙 Mai)
- ●9人舉手支持中共入會
- ●1人舉手反對中共入會(台灣貿協鄭源錦)

(7)決議：
- ●理事會同意中共以 professional 正式會員入會，將於 1993 年 9 月在英國 Glasgow 之代表大會決定是否中共成為正式會員。
- ●台灣外貿協會之「說明案」共兩點，納入紀錄。同時，中共須同意貿協之說明案，亦納入紀錄。

(8)ICSID 理事會修改憲章

1993 年 6 月 14 日，ICSID 會議第三天

通過 ICSID Design Congress 95 TAIPEI 之提案，討論修改憲章案。
- ●地點：Aspen 會議室
- ●時間：上午 7：00-9：00 時
- ●三會員單位增為六會員單位之可行性。
- ●每國 6 票(投票權)增為 12 票之可行性。
- ●鄭源錦表示：需維護台灣原有權益。

3.美國 Aspen International Conference 設計演講與座談

- ●時間：1993 年 6 月 14 日下午
- ●地點：Aspen 之 Main Tent
- ●主題：Design & Government
- ●主持人：Mr. Tom Hardy
- ●主講人：英國設計管理學院 Ms. Angela Dumao

 德國 Braun 設計部長 Mr.Dieter Rams

 丹麥設計中心 Mr. Jens Bernsen

 西班牙設計中心 Ms. Mai

 美國設計中心籌備處代表

 台灣貿協設計中心鄭源錦

參加人員以美國產業、設計與學術界人士為主。主辦單位的目的是透過此活動，讓美國政府重視研擬國家的設計政策，支持工業設計。

4.拜訪美國加州 Art center College of Design

(1)1993年6月15日

- 上午 9：00 時，由 Aspen 乘 UA 5424 班機到 Denver。

 10：35 時，轉乘 UA 199 班機赴洛杉磯。飛機起飛時機器故障，機內全體乘客震驚，飲料全倒下地面，玻璃杯破碎在地上。

 等到 12 時，飛機仍不能起飛。再等到下午 1 時，仍不能飛。UA 服務態度相當差，應變之專業能力亦弱。待至下午 2 時仍不能飛。

- 主動前往轉機搭乘下午 2：30 時之 1624 班機赴洛杉磯。下午約 4 時抵達洛杉磯機場，然而行李至下午 6：30 時仍未到。

 入住 LA 之 Ritz Carlton Hotel 後，凌晨 6 時，行李轉至 Hotel。

- 原預定 6 月 15 日下午拜會 Art Center 之計劃。因飛機故障誤時，因此改於 6 月 16 日上午拜訪 Art Center。

(2)6月16日

上午赴 Art Center College of Design(Pasadena, CA)拜訪。由該校 Ming Chen 教授及工業設計系主任 Prof. Martin Smith 接待。

參觀工業設計、商業設計、插畫、空間規劃、印刷與攝影及 Computer Graphics 等各系教學及設備，以及學生設計作品。

5.台灣的設計推廣力量，從 1979 至 1993 年逐年上昇

然而，經常在國際界受到中國政治的阻力，台灣的設計需要用心努力面對任何的挑戰。

(十六)1993 日本大阪泛太洋國際設計研討會

東京、大阪、名古屋為日本三大設計城市。1990 年代，日本積極推動設計國際化，因此日本不僅在東京、大阪、名古屋辦理國際設計研討會，甚至於北九州也會擇期辦理國際設計研討會。

大阪是日本設計的發源地，因此資深的設計師很多都集中在大阪，大阪均辦理亞太工業設計研討會，對亞洲各國的設計交流互動有很大的幫助與交流互動的影響力。

設置在大阪的日本設計基金會(JDF－JAPAN DESIGN FOUNDATION)是日本國際設計推廣的重要機構。而日本大阪國際設計交流協會，每年均辦理國際設計競賽以及國際設計研討會，影響亞洲與歐美各國甚大。每年舉辦的亞太區國際設計研討會，邀請台灣、新加坡、香港、韓國與澳大利亞參加，甚至印度、越南、泰國等均為日本邀請的國家。

台灣代表鄭源錦，每年應邀赴日本參加。日本對外國代表禮遇，提供商務艙來回機票、住宿及日幣 33 萬元演講費。當時演講，均以幻燈片進行，結束後，幻燈片讓主辦單位複製。日本主辦單位派一位專業英文女秘書給鄭源錦，方便日語與英文的雙向溝通。

日本大阪設計基金會(JDF)會長：新井真一邀請鄭源錦參訪該協會時，貿協大阪呂昌平主任為精通日語專家，擔任同步口譯。日本地方政府官員與設計協會的主管之親切活力與國際觀念，令人敬仰。

日本大阪國際設計交流協會，每年發行設計的專業雜誌「設計劇場 Design Scene」內文以日文與英文對照出版。

日本除了每年辦理國際設計研討會，每兩年辦理國際設計競賽獎活動，加上設計專業的雜誌在國際間推廣，為近代日本建立國際設計界的競爭力與國際形象的良好策略。日本大阪國際設計交流協會辦理國際設計競賽獎活動，也辦理國際設計研討會，台灣代表鄭源錦主講「台灣的設計趨勢」。對台灣與日本雙向交流互動與瞭解，有很大幫助。

圖 77.JDF 主管(左 1)、貿協大阪大和田副總經理(左 2)、呂昌平主任(左 3)、JDF 新井真
一會長(左 4)、鄭源錦及 JDF 兩位主管。

圖 78.台日雙方交流座談會。日本 JDF 新井真一會長(左)與台灣貿協鄭源錦握手、呂昌
平主任(右)。

台灣鄭源錦應邀赴大阪參加 Pan-Pancific Design Forum 1993

1.10月11日(一)

　(1)中午乘 EG 232/C 班機(13：25 時)赴大阪。下午 16：50 抵達大阪。主辦單位(大阪設計基金會)專人來迎接。台灣貿協駐大阪辦事處呂昌平主任亦來機場迎接。

　(2)晚上呂主任、主辦單位 Yasuhiro Hayashi 等人，共洽商此次行程與節目。

2.10月12日(二)

　(1)上午 9 時，與韓國、香港代表，由主辦單位大阪設計基金會專人接待參觀「大阪設計中心 Osaka Design Center」。

　　A.大阪設計中心之空間約百坪，以陳列日本中南部地區優良設計作品為主。為日本最早創辦「優良設計標誌 G-Mark」之財團法人組織。

　　B.參觀日本大阪區聲寶公司工業設計部門(Sharp Corporation)，日本 Sharp 公司之家電產品馳名全球，設計部門之人員約 200 人。

　　C.下午參觀設計專業職校 Osaka Municipal College of Design。該校專門訓練在職之設計技術相關人員，台灣彰化職校亦有畢業生在此受訓。

　　D.與 10 月 13 日研討會之主持人、翻譯人員舉行溝通會議，並參加主辦單位主席新井真一理事長的晚宴。

3.10月13日(三)

　(1)上午參觀大阪基金會主辦之「國際設計展 International Design Exhibition 93」。歐美亞各國設計作品均參加(註：台灣未參加)，水準很高。

　(2)下午 13：30-18：00 時參加 P.P. Design Forum 93。

　　A.第一位主講人：Mr. Ahn Jong Moon(韓國漢城)。

　　B.第二位主講人：Mr. Paul Cheng(台灣台北/外貿協會)。

　　C.第三位主講人：Mr. Christipher Chow(香港)。

　　D.第四位主講人原為中國(北京)，未到。

4.10月14日(四)

　(1)上午 8：30 時，與日本 Kimura 研究 AMCOM 事宜。

　(2)下午 13：30-17：00 時：

　　A.圓桌座談會(Asia Design Round Table)由韓國、香港及台灣先個別發表15分鐘後相互討論，主題為〝Aiming at activaing interchange for enhancing design activities〞。

　　B.地點：Osaka 22F, Conference Room E, Umeda Sky Bldg.

　　C.晚宴，在 Umeda Sky Bldg 之頂樓。日本大阪區 15 個設計相關單位參加。台灣外貿協會駐大阪呂昌平亦應邀參加。氣氛與交流效果均佳。

5.10月15日(五)

(1)上午8：00-9：00時，與香港代表 Mr. Christipher Chow-Director(H.K. Trade Development Council)共進早餐。Chow 表示：

H.K.設計精品廊之貨品為重點設計品，每批 5-6 件，兩週內銷售完畢。

(2)下午參訪日本中部最有名之設計學府 Kyoto Institute of Technology。該校與日本東京之千葉大學設計部門，被稱為日本最佳之兩所設計教育機構。台灣大同工學院一位教師曹永慶在此進修博士學位。鄭源錦於中午並接受該校設計學院院長及 Yamauchi 教授之盛情午宴招待。

6.10月16日(六)

上午10：20，乘 EG-211C 班機，中午11：55返抵台北。

圖 79.演講會主講者之說明會：左起香港代表、台灣代表鄭源錦、新加坡代表。

圖 80.參加國際設計研討會的聽眾大部分是日本當代重要設計界人士。右邊淺灰色西裝是日本東京造型大學豐口協校長，他也是台灣大同公司的設計顧問。

(十七)1994義大利米蘭SMAU國際電子設計選拔展

鄭源錦應邀擔任義大利工業設計協會在米蘭推動的SMAU國際電子設計展國際評審委員。評審委員每屆均七位,歷屆亞洲被邀請的只有日本的榮久庵憲司與台灣的鄭源錦。

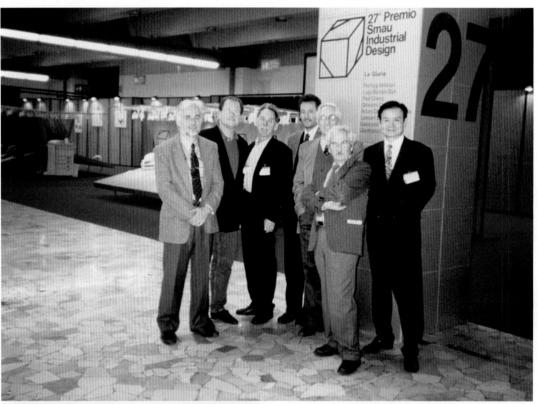

圖 81.1994 年,米蘭 SMAU 國際電子展評審委員 7 位。
圖 82.鄭源錦與義大利工業設計協會理事長摩里那利 Pierluigi Molinari。

鄭源錦擔任義大利1994年SMAU工業設計競賽評審

1.出發：台北-米蘭

(1)10/11(二)晚上 10：50 時搭乘 CI-65C 班機由台北出發。

10/12(三)上午抵達阿姆斯特丹轉機，上午 11：25 時轉乘義大利 AZ-377C 班機。下午 1：05 時抵達米蘭 Linate 國際機場。

(2)米蘭台北設計中心總經理林明禮及副總經理 Mr. Paulo Pagani 到機場接機。下午 2：30 時住進主辦單位安排之 Hotel Cavalieri(Pizza Missori, 1, 20122 Milano)。

2.評審

10/13(四)上午 8：30 時由 Hotel Cavalieri 赴 Palazzo CISI(Fiera Milano 一樓)參加 Premio Smau Industrial Design 國際資訊工業設計獎評審工作。於上午 9：30 時開始至下午 6：30 時。

(1)評審委員 7 位

A.Pierluigi Molinari(義大利 SMAU 評審委員會主席)

B.Paul Cheng 鄭源錦(中華民國貿協設計推廣中心主任)

C.Luigi Bandini Buti(義大利 SEA 主席，人體工學應用專家)

D.Arturo Dell'acqua Bellavius(義大利建築大學教授)

E.Lennart Lindkvist(瑞典設計協會主席)

F.Giancarlo Piretti(義大利設計公司總經理)

G.Gianfranco Zaccai(美國 Continuum 公司總經理)

另六位專門負責產品結構功能技術之評審委員，已先評審軟體。

(2)評審經過

參加SMAU選拔之產品有來自全球，共36件報名，以資訊電腦產品為主。

A.上午，評審委員共同了解參賽產品資料後即至展覽現場了解全部產品之實際操作實況。

B.下午，參賽產品陳列現場評選。委員們在現場針對實品交換意見(與台灣計分投票之情形不同)。下午 4：00 至 6：00 時，委員們討論後即決定獲獎產品名單，並當場評估價值(評審意見綜合撰寫)。

(3)評審作業特色

A.尊重專家，評審委員之專業看法決定一切。

B.創造革新與新功能產品，才有機會獲獎。

C.日本 Canon、Sharp、Panasonic、Sony 產品開發設計實力很好。

D.台灣有廠商參展(12家)，但未報名參賽。若能鼓勵台灣優良創新產品參賽，一旦獲獎，對國家形象與國際市場拓展有很大幫助。

3.SMAU 展

10-14(五)上午 9：00 時至下午 6：30 時，在 SMAU 展參觀。全場共 10 區 26 展場，號稱全球第二大展。

4.SMAU INDUSTRIAL DESIGN AWARD 記者會與頒獎典禮同時舉行

(1)記者會：7：15-8：30 時，在 Circolo della stampa、Salone d'Onore、Corse Venezia16 舉行。由義大利主辦單位「米蘭 Design Management Center」主席致詞後，由支持贊助合作單位「日本 Matsushta Investment & Development」總經理 Tsuneo Sekine 致詞。最後再由義大利設計公司負責人 Angelo Cortes 及 Pierluigi Molinari 分別以電腦控制之彩色動畫介紹義大利之設計史。兩人說明之內容不同，但均具效果，尤其適時向記者說明設計功能，別具特色及效果。

(2)酒會與頒獎典禮：8：30-11：20時舉行

酒會很盛大，由廠商支持，深具意義。酒會將近結束時，主辦單位介紹評審委員，並贈紀念牌；同時，宣布獲獎名單。儀式簡單隆重，很有意義。

5.感想

(1)義大利工業設計風格特殊，早期從建築、家具導入，目前設計領域廣泛，設計師之創造力，結合藝術、文化、材質與現代設計功能，故義大利設計馳名世界。每年辦理之SMAU工業設計展，獲得國際性企業之贊助，合作模式相當成功。

(2)SMAU獎選拔活動，只頒發獎牌並不發獎金，獲獎廠商仍具世界性之榮譽感。值得台灣之國家形象獎與國家產品設計獎之思考(惟國情不同)。

(3)參加SMAU選拔展產品之廠商來自歐美亞各國，評審亦來自歐美亞，形成其國際特色。

(4)台灣需多鼓勵廠商參加國際展與國際設計競賽活動，提升台灣產品設計水準與國際知名度，拓展國際經貿。

圖 83.義大利國際評審委員紀念座

(十八)1994 西班牙工業設計中心 DDI、DZ 及 CEDIMA

1.鄭源錦從米蘭經倫敦赴馬德里

(1)10/15(六)

上午搭乘 British Air 565C，由米蘭 Linate 機場赴英倫，米蘭台北設計中心副總 Mr.Paulo Pagani 夫婦兩人送機。Mr.Pagani 送機時表示：

A.義大利有家具商願與台灣合作，書面資料寄回台北研究。

B.年底前，米蘭之創新設計有價移轉案，擬再研究實施。

下午 1：30 時，抵達英國 London Heathrow 機場。

(2)10/16(日)

A.與英國教授 Ms. Whitwan 研討國際設計推廣問題，並介紹台北執行 ICSID '95 進行情形。

B.與國際平面設計社團協會 ICOGRADA 理事長 Mr. G. Iliprandi 研討 ICSID 與 ICOGRADA 交流合作可能性。

(3)10/17(一)

上午 8：30 時乘 BA4580C 赴西班牙馬德里，10：45 時抵馬德里機場。外貿協會駐西班牙辦事處蕭貞主任到機場接機。

11：30 時，住進 Hotel Cuzco。

2.拜訪馬德里工業設計中心

(1)10/17(一)

中午12：30時，由蕭主任陪同拜會馬德里工業設計中心(CEDIMA) Centro de Diseno Industrial de Madrid 由其中心主任 Mr. Ramon Sancho Pons(Director General)接待及簡報該中心業務概況，隨後並參觀該中心。

(2)該中心特色：

A.為財團法人機構，年度工作計畫之經費，50％由地方政府支持，50％由設計服務收入。

B.該中心之業務以做協調推廣工作為主。設計服務案係由中心外之外圍專業設計師執行，由中心收取服務管理分攤費25％。

C.CAD、CAM、CAE為該中心之特長，設備足夠、設計品質高。中午14：00時至16：30時,由蕭貞主任邀請CEDIDA之Mr. Romon Sancho Pons及DD1之負責人Mr M Carrillo及Ms Nines Martin Barders 等人午餐。DD、CEDIMA及台灣外貿協會三方交換設計推廣經驗，對增進彼此了解甚有幫助,蕭主任之安排非常成功。

(3)下午 16：30 時至 18：00，鄭主任與蕭主任前往拜會 DDI(西班牙工業設計中心)，由負責人 Mr. Manuel Carrillo，Director 與推廣主管 Ms. N.M. Barders 共同接待。

圖 84.外貿協會駐馬德里辦事處主任蕭貞(左)、馬德里工業設計中心主任。
Mr.Ramon Sancho Pons(中)、鄭源錦。

(4)DDI 之特色如下：
A.係西班牙中央政府掌管之單位，隸屬於西班牙工業能源部下之官方單位，負責全國之設計推廣。年度計畫及經費100％由中央政府工業部編列。
B.1994及1995兩年之經費10億西幣，約臺幣二億，1995至1996年將增至35億西幣，即臺幣七億。
C.對外宣稱非營利機構。
D.員工很滿意政府之支持及組織之受重視。
E.DDI之辦公空間約貿協設計中心四倍大。設計氣氛及品質、組織力均優秀。
下午18：00時至20：30，參觀台灣貿協之遠東貿易服務中心FETS Office。

圖 85.馬德里工業設計中心主任 Mr. Ramon Sancho Pons(左)、秘書(中)、鄭源錦。

(5)10/18(二)上午 7：00 時，鄭主任與蕭貞主任由 Hotel Cuzco 出發，於上午 8：30 時乘 IB434 班機，由馬德里赴 Bilbao。上午 9：20 時抵達 Bilbao 機場。

A. 上午10：30時至13：10時拜會巴斯克設計中心(DZ / Centro de Diseno delpaísVasco)。由中心主任 Mr. Jon Sojo 及其秘書共同接待，簡報與參觀及研討，其特色如下：

- 該中心由地方政府支持 50％經費，50％由設計服務費收人，係公司型態經營。
- 與產業界關係密切，設計服務案佔比很大。設計水準與品質很高，CAD、CAM、CAE 功能甚佳。
- 強調非營利機構。1984 年成立。年預算美金 2,400,000 元，政府支持美金 1,200,000 元。
- 每年設計服務案約 50 件，預計 10 年間服務 500 件。
- Workshop 之設備齊備，功能甚佳。配合產業需求製作產品。
- 培植人才，成效良好。大學工設系畢業生實際在該中心設計實習一年，再派至英國 De Montfort 大學及產業界實習兩年，三年實習完畢回西班牙 DZ 義務服務三年。方法佳。

B. 下午 18：20 時，乘 B447 由巴斯克 Bilbao 機場返馬德里。下午 19：15 時抵返馬德里機場。鄭源錦與蕭貞主任均感收獲甚豐。

3.鄭主任由馬德里經阿姆斯特丹轉機返台北

(1)10/19(三)

上午 7：00 時乘 KLM-360C 班機，至阿姆斯特丹為上午 9：35 時。下午 13：30 時，轉乘 C165C 班機經曼谷返台。

(2)10/20(四)抵達台北機場已經是台北時間 10/20 下午。

4.感想

(1)西班牙之藝術、文化與建築具有特殊之風格與創意。奧林匹克運動大會後仍可看到其設計發展之特色。西國產品不僅外銷至台灣，同時與南美經貿關係良好，其設計風格不容忽視。

(2)由西國中央政府支持之馬德里國際工業設計中心(DDI)係官方單位，負責全國之設計推廣。年度經費完全由政府預算編列，為非營利機構，設計辦公與作業室約貿協設計中心四倍大，政府重視設計力量。

(3)由西國地方政府支持之工業設計中心有：
- 馬德里設計中心 CEDIMA(Madria)
- 巴斯克設計中心 DZ(Bilbao)
- 巴塞隆納設計中心 BCD(Barcelona)
- 瓦倫西亞設計中心(Valencia)
 地方政府贊助年度計畫營運一半經費，與中央籌組之 DDI 互相合作。
 各中心之設計環境、氣氛、品質、功能、組織力均為一流水準。
- 西班牙工業設計中心之功能與組織架構，及其與政府、產業界、設計界
 之關係均合作無間，值得各國政府相關人士及設計界人士前往參觀拜
 訪，並與其建立更進一步之資訊、人才培育及活動之交流合作關係。

(4)台灣外貿協會之遠貿服務中心駐馬德里辦事處蕭貞主任工作積極，此次
西班牙之行，蕭主任熱心參與，幫助很大。

圖 86.鄭源錦與西班牙巴
塞隆納設計中心主
任 Mai Felip

(十九)1995 台灣史上第一次主辦世界工業設計大會

圖 87.ICSID 1995 Taipei

1.ICSID 1995 Taipei 的誕生,從 1973 年開端

(1)1973年日本京都ICSID設計大會的激勵

國際工業設計社團協會(ICSID)於1954年在歐洲英國誕生。之後,擴大為歐洲地區組織,繼而發展為全世界性設計組織。兩年一次,在全球擇一國家舉辦「世界設計大會」。在台北大同工學院工業設計科任教的鄭源錦,於1973年參加在日本京都舉辦的世界設計大會。這是,他生平第一次參加國際設計大會。設計大會在京都國際會議廳舉辦,由GK設計公司榮久庵憲司企劃推動。會場安排,充滿歐美亞各國人士參與之國際盛會。也特別安排油紙傘,傳統舞蹈等日本傳統文化的表現。

會議結束後,於國際會議廳大廳舉辦舞會,望著千人隨著音樂翩翩起舞的壯觀景象,令人心中交織著感動與感傷。當時,鄭源錦內心激勵地想著:「為何同是亞洲人,日本可以舉辦如此感人的國際會議活動!為什麼台灣沒有人推動?有一天台灣主辦ICSID世界設計活動該多好呀!」從此,鄭源錦秉著堅毅的意志力,漸次與全世界各國設計專家交流互動,以毅力澆灌著夢想的種子。

(2)1979年5月台灣第一次直接參與亞洲國際設計會議

鄭源錦於 1979 年 3 月 16 日由大同公司轉任職於外貿協會，建立產品設計處，即貿協設計推廣中心，擔任設計中心處長職務。而日本 GK 設計公司創始人榮久庵憲司致函外貿協會邀請鄭源錦參加「亞洲設計會議」。與會國家，除了主辦單位的日本之外，包括台灣、韓國、澳大利亞、菲律賓、紐西蘭與香港。三天會議結束，成立「亞洲設計聯盟」(ARG-Asia Regional Group)。台灣成為當然之創始會員國之一。

這是，台灣第一次直接參與亞洲國際會議。也是，台灣邁入國際化的一個重要起步。從此，鄭源錦陸續參與世界各國的設計活動。

(3)1985年8至9月，台灣參加在美國華盛頓舉辦的ICSID Worldesign，全球設計界開始注意台灣

1985 年之 ICSID 活動，由美國最大的設計公司 Deane Richardson 主辦。鄭源錦應邀在大會中，主講「台灣的工業設計」。並且，台灣以 100 件優良設計產品參展。展場參展作品，除美國 GE 之規模最大外，台灣之陣容氣勢，世界第二大。雖然，台灣產品仍然沒有受到應有的讚賞，但全球設計界已開始注意台灣的設計。此時，美國雪城大學的 Pulos 教授，面對鄭源錦說：「您是台灣設計界的先驅 You are a pioneer」。

(4)1989年9月，ICSID在日本名古屋舉行，台灣的設計形象已與世界並進

台灣外貿協會設計中心，每年在台灣辦理大型的設計展外，每兩年亦配合 ICSID 的活動，在海外參加設計展。

1989 年 9 月鄭源錦應邀於大會演講：「工業設計的策略」。演講結束後，美國工業設計協會 IDSA 理事長 Peter W. Bressler 當場表達與台灣設計界交流合作的意願，並於 1989 年 10 月專程來台，與貿協簽約設計合作。南非工設協會理事長 Ms.Adeienne Viljoen，亦在聽完演講後隨即來台觀摩一週。此時鄭源錦，對於爭取 ICSID 在台灣的主辦權，充滿了信心。同時，1989 年 10 月，ICSID 在名古屋舉辦世界代表大會時，由於日本木村一男的推薦，各國紛紛熱烈響應，因此鄭源錦代表台灣以全球第二高票當選 ICSID 常務理事。台灣正式進入國際設計團體的決策核心。

(5)1992年在南斯拉夫ICSID大會中，台灣獲得為1995年ICSID主辦國

1988年，鄭源錦代表台灣正式提出舉辦1995年世界設計大會的申請，在此同時，德國、澳大利亞也相繼提出舉辦的意願。就在1989年日本名古屋ICSID酒會上，ICSID德國代表Braun公司設計主管Prof.Dieter Rams對鄭源錦說道：「1995年我將退休，而且德國從未辦過ICSID大會，希望台灣能夠先讓德國主辦」。但鄭源錦也隨即表示：「1997年香港將回歸中國，

為避免政治壓力的干擾，台灣爭取1995年的主辦權是勢在必行」。在雙方勢在必得的決心下，Dieter Rams於是舉杯向鄭源錦示意：

「那我們就只好公平競爭了」，在互不退讓的情況下，台灣嚴陣以待、積極佈局，絲毫不敢大意。終於1992年在南斯拉夫ICSID大會中，經過劇取烈的競爭，台灣在兩輪投票中勝出，得主辦權，成為1995年ICSID的主辦國。

2.台灣主辦1995年ICSID國際設計大會的背景

(1)參與ICSID組織對台灣之關鍵影響

ICSID組織自1957年設立迄今，素有世界性「設計聯合國」之稱。ICSID每兩年於世界各地所舉行之國際設計大會,已成為各會員國競爭主辦之國際性設計活動。國際設計大會以往在歐美舉行較多，亞洲僅日本，分別於1973年在京都及1989年在名古屋主辦過兩屆。台灣自1985年加入ICSID組織以來，即以爭取國際設計大會在台北舉行列為設計推廣之一大目標。此目標達成，將對工業設計推廣與促進產業升級具有重大之影響與意義：

A.台灣獲得1995年ICSID國際設計大會之主辦權，顯示台灣工業設計水準與地位，已被國際設計組織認同。不僅是一項殊榮，也意味台灣工業設計推廣之成效，獲得國際之肯定。

B.日本兩度主辦國際設計大會，激發全國上下大力提倡工業設計，提升國家與產業形象，充份表達"Design in Japan"及代表世界一流之商品與品質，終使日本成為全球設計大國之一，即為最佳之寫照。這也是台灣加入 ICSID 組織，爭取主辦 1995 年國際設計大會預期之影響。

C.透過 ICSID 組織之力量，主辦國際設計大會之目的除在於鼓勵各國設計師之相互交流外，尤其重要的是可藉機向全球展現設計發展之水準與特色。

(2)各國爭相主辦國際設計大會，藉此塑造高品質之產品設計形象

A.日本善用ICSID組織力，透過政府之大力支援，展現高水準之設計發展成就。日本對國際設計推廣一向不遺餘力，1973年即已爭取到ICSID大會於京都舉行，這也是亞洲第一次主辦世界設計推廣活動。經過十六年之努力，又爭取到1989年在名古屋舉行，為了擴大本項國際性設計大會之宣傳效果，展現設計實力，日本政府提供龐大的經費支援，除明定該年為「日本國家設計年」，並以產業水準提昇、地區性產業復興、國民生活品質提升、對國際社會之回饋與貢獻等四個主題，舉辦一系列之研討會、設計競賽、設計博覽會等設計推廣配合活動。尤其是1989年「世界設計博覽會」更是人類有史以來以設計為主題所舉辦的一項最

大的設計展覽。各先進國家均提供優良設計作品，分別以國家館之方式展出。另一方面日本各主要企業亦展出設計研究發展之成果，充份展現日本發展與推廣工業設計的不凡成就。

B. 南斯拉夫力爭主辦權，伺機提倡工業設計，刺激產業升級。

1991 年南斯拉夫雖經戰亂，乃克服萬難將 ICSID 國際設計年會延後於 1992 年於新獨立之斯洛伐尼亞舉行。整體而言，該國藉此國際設計盛會成功激發該國對工業設計之重視，並為產業升級之大道邁出第一步。

C. 韓國擬藉助 ICSID 組織之力量，提昇工業設計，重新塑造產品設計新形象。自 1993 年開始提撥較台灣龐大之經費繼台灣之後，也投入推動提昇工業設計能力五年計劃，極力透過此項計劃，提昇工業設計水準，塑造優良產品設計之形象。1993 年於英國格拉斯哥舉行之世界設計年會之際，韓國亦為爭取 1997 年世界設計年會之主辦權而努力，雖然韓國在此項主辦權之爭奪敗給加拿大，但韓國為藉國際盛會，提昇工業設計能力之決心並未改變。

(3) 台灣獲行政院核定同意，爭取 1995 年國際設計大會主辦權，並獲得國際設計界之支持

A. 台灣由外貿協會設計中心加入ICSID組織後，積極參與各項國際設計推廣活動不遺餘力，加諸政府提昇工業設計五年計劃，獲得國際設計界之認同與肯定，深獲國際間之重視。

1988年起台灣貿協設計中心即積極遊說ICSID各會員國並獲默許，眼見時機成熟時，乃於1989年6月20日致函經濟部表達，台灣爭取1995年ICSID世界設計年會之主辦權，對國際地位與產業升級具有深遠意義。經由經濟部函外交部，經轉呈行政院後，同年8月22日經濟部函外貿協會，本案業奉行政院核定同意辦理。

B. 確定爭取主辦權後，外貿協會設計中心即積極努力以風土民情、歷史文化、優良設計為訴求，在德國與澳洲兩雄與台灣同時爭取主辦權之情況下，一舉獲得國際設計界之認同，終以高票贏得大會之主辦權。

C. 綜觀ICSID國際設計大會共舉辦十八屆，其中有十六屆都在歐美。最難能可貴的為台灣是繼日本之後，唯一獲得此項主辦權的亞洲國家。

D. 1993年9月台灣貿協設計中心組團參加於英國格拉斯哥舉行之國際設計大會，為台灣主辦1995年之活動宣傳造勢大會期間，蘇格蘭市政府工業部長特別盛讚台灣工業設計推廣之成就及經濟發展之成果，獲得在場兩百餘位來自世界各國代表之稱讚。充份顯示國際設計界給予台灣的肯定與對1995年活動所寄予之厚望。除出席年會外，並參加主辦單位規劃之國際設計展覽，台灣以展覽形象最佳，參展作品優秀，獲

得國際人士高度之評價與肯定。綜觀參加1993年在英國辦理之世界設計年會，確已達成較預期為高之造勢效果，此行已為台灣主辦1995年世界設計年會奠定良好之宣傳效果。

(4)預期主辦1995年國際設計大會之成效

　　A.面對先進工業國家貿易保護政策，致力於自主開發，扭轉國際人士對台灣產品設計品質粗陋之不良印象，是台灣極欲達成之目標。1995 年世界設計大會，預計將有一千餘位設計界之友人及各國具影響力之人士齊集台北，經其媒介能將台灣工業設計發展實況、優良產品設計及產業升級之成就散布世界各國。

　　B.世界設計年會舉辦之宗旨在推廣與鼓勵業界加強設計、改進品質、建立優良企業形象，提昇企業與產品之層次，並可伺機向國際社會，展現台灣企業致力強化產品品質及建立自有品牌之成就，提昇台灣產品之國際地位。

　　C.台灣自1960年代引進工業設計，並於大專院校栽培人才，設計之作品數以萬計，大多數之作品卻未能獲得應有之保護，此為智慧財產權缺乏認知。歐美、日本亦察覺現行工業設計法有缺失，足見各國已體認設計乃商品贏取商機之不二法門。藉國際設計年會之舉辦。促進台灣國人對智慧財產權之重視與了解。

(5)主辦1995年國際設計大會，政府的大力支援是大會成功的主要關鍵

　　台灣爭取 1995 年世界設計年會主辦權，確屬不易，這不僅是一項國際之榮譽，也是證實台灣工業設計能力獲得國際之肯定。然而，如何真正藉此盛會改正國際視聽，除了有賴台灣全國設計界及產業界之努力與參與外，政府對執行及經費之補助，是本案成敗主要之關鍵。1989 年日本於名古屋舉辦國際設計大會時，日本政府除支援五億日圓作為辦理ICSID設計大會之營運費用外，並支援 150 億日圓配合辦理「世界設計博覽會」。另外韓國雖參與國際設計活動較晚，然其政府 1993 年起急起直追，投入巨額經費參與國際設計之活動，均證明政府之支援最為重要。

(6)1995 年為國際設計熱潮彭拜年

　　世界三大設計組織：

　　國際工業設計社團協會 ICSID，國際平面設計社團協會 ICOGRADA，國際室內設計與建築協會 IFI，分別在全球各地舉行。

　　ICSID於1995年9月20日至30日在台北舉行之外；ICOGRADA於1995年7月23日至27日在葡萄牙里斯本舉行；而IFI則於1995年10月2日至6日在日本名古屋舉行。因此1995年為國際設計史上重要的年代。

國際工業設計社團協會(International Council of Societies of Industrial Design，簡稱 ICSID)，其成立宗旨在結合全球設計組織力量，共同致力於推廣工業設計觀念與實務，倡導應用設計以提升產品之競爭力。至 1995 年協會共有 113 個會員，遍及全世界 40 餘國。ICSID 每兩年舉行一次世界設計大會 Design Congress 暨會員國家代表大會 General Assembly。歷年來配合該年會之舉行，主辦單位都會規畫辦理一系列配合活動，包括設計展覽、設計教育與產業及文化交流活動等。

3.ICSID 1995 年年會之主要活動項目

台灣外貿協會設計中心，於 1989 年向 ICSID 爭取年會主辦權，與德國、澳大利亞競逐數年後，於 1992 年 ICSID 年會中取得 1995 年會主辦權。ICSID 1995 年 9 月在台北舉行，全球 1000 位設計界領袖與設計師集中台灣；是台灣在國際設計舞台上的最高峰。

外貿協會規劃設計相關活動，包括：

(1)世界設計大會 Design Congress

(2)會員國家代表大會 General Assembly

(3)台北國際設計展 Taipei International Design Exhibtion (TIDEX)

(4)國際青年設計師研習營 International Young Designers' Workshop (IYDW)

(5)設計之旅 The Optional Tour programs

圖 88.1995 年 ICSID 世界設計大會會場之萬國旗佈置

4.1995 ICSID 標誌的產生

為了籌辦 1995 年 ICSID 世界設計大會，外貿協會設計中心鄭源錦主任思索著究竟要以甚麼樣的標誌來代表台灣，並能讓全世界設計界認同之標誌。因此，外貿協會舉辦了 ICSID 1995 Taiwan 標誌的設計競賽。全國共三百多件作品參賽，提出標誌之作品有地球、龍、鷹、虎、梅花、孫中山等林林總總，由於此一標誌必須能夠代表台灣，又要讓全世界設計界認同，因此這些提案作品經委員群評審後均不適用。標誌問題讓人沉思了許久，最後的靈感，來自台灣結婚喜帖上龍鳳呈祥的意涵，因考量到西方人對龍的接受度不高，鄭源錦想到以鳳為標誌，鳳凰在東西方都是永恆不息之吉祥與活力的象徵，是台灣人辦喜事時吉祥的圖騰，而西方人認為鳳凰是每五百年浴火重生的吉祥物，遂決定以「鳳凰」作為標誌，提出後也獲得 ICSID 世界各國之理事代表全體一致的讚賞。

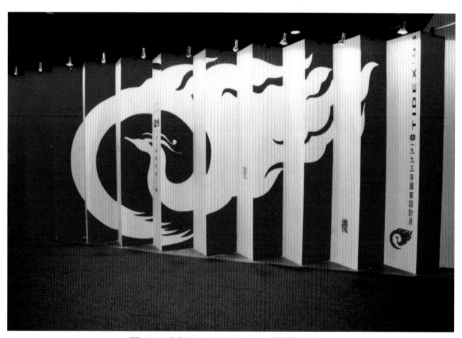

圖 89.ICSID 1995 Taipei 鳳凰標誌

5.整體宣傳推廣企劃

1995 年 ICSID 年會標誌形象的具體化，暨台北國際設計展(博覽會)之主題與標語，以及整體活動的宣傳推廣、海報、型錄、宣傳冊、各項活動之各式邀請卡、識別證等整個體系之規劃、設計與製作，均由提案比稿獲選之台北特一國際設計公司執行。執行盡心盡力效果優秀，獲世界各國參與人士讚賞。

主題：蛻變與契機–**21**世紀設計觀

Design for a Changing World-Toward Century 21

副題：生活展望**Design for Changing Lifestyles**

環境覺醒**Design for Changing Environmental Awareness**

視訊宏觀**Design for Changing Visions**

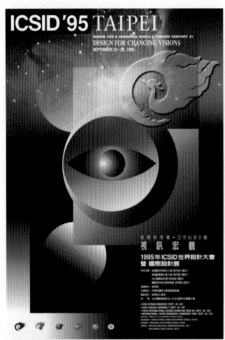
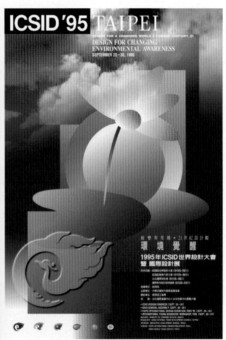

圖 90.海報-視訊宏觀
圖 91.海報-環境覺醒
圖 92.海報及識別形象設計

6.ICSID'95 Taipei 活動時程表(表 5)

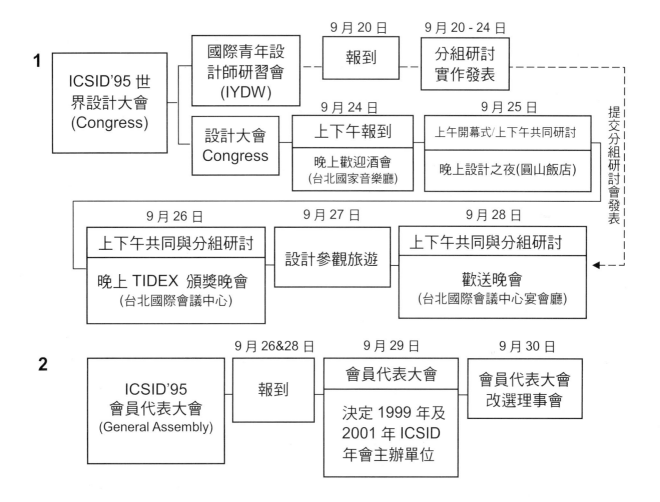

(註)：Design congress 全球對設計相關活動有興趣與意願者，均可參加。
General Assembly 限制為 ICSID 會員國家之代表參加。

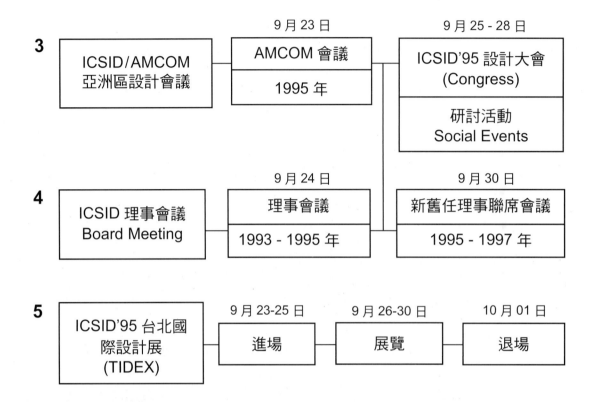

7.世界設計大會 ICSID Design Congress

「1995 年 ICSID 台北年會暨國際設計展」

主題：「蛻變與契機–21 世紀設計觀」

副題：生活展望、環境覺醒、視訊宏觀

日期：1995 年 9 月 24 日(週日)–28 日(週四)

地點：台北國際會議中心

以「蛻變與契機–21 世紀設計觀 Design for a Changing World-Toward Century 21」作為大會之精神標語，以「鳳凰」作為大會精神標誌。

設計大會為ICSID'95年會中，最主要與最重要之活動。大會除邀集81位國際知名設計師登台演講，國際設計展有35個國家、43個國際設計公司以及22所設計學院參展，是台灣歷年來最大規模設計展；台灣和來自全球的設計界、產業界及學術界交流，並欣賞到最精美的設計。是亞洲第三次，台灣第一回的設計盛事。這項活動提供給全世界的設計界，產業界最新的設計資訊，同時也提供參與者相互溝通與交流之機會。設計大會以環境覺醒Design for Changing Environmental Awareness、生活展望Design for Changing Lifestyles、視訊宏觀 Design for Changing Visions 為研討主題。整個大會以全體研討會議 plenary session 及分組研討 Panel Session 方式進行。

圖 93.9 月 25 日舉行 1995 年 ICSID 世界設計大會開幕式，由外貿協會王章清董事長主持。

圖 94.9 月 25 日設計大會之「設計與生活展望」共同研討會由台灣雲林技術學院游萬來、美國 R.Blaich、日本 K.Ekuan、美國 G.Zaccai 及南非 A.Viljoen 參與研討。

圖 95.9 月 25 日下午設計大會分組研討會第六組「設計中心對話」，由日本 K.Kimura 主持
(左四)，並邀請加、韓、德、荷、義、日及台灣等共七國代表研討。

圖 96.9 月 26 日下午設計大會分組研討會「區域設計現況報導」，台灣由中國生產力中心張
副總經理越長代表參與研討。

圖 97.9 月 26 日下午設計大會分組
研會，以生態環保與家庭、工
作、交通與教育為主題。

圖 98.9 月 28 日下午設計大會分組研
討會「21 世紀設計定義」，由加
拿大 A .Manu 主持，並邀請日
本 K . Toyoguchi 及 美 國
C.Woodring 等參與研討。

圖 99.9 月 28 日中午設計大會安排加
拿大多倫多市長 B .Hall 發表簡
短的演說，講題為「為蛻變中的
事物而設計-新社會的覺醒」，
為 ICSID 1997 多倫多年會造
勢。

8.會員國家代表大會(ICSID General Assembly)

日期：1995年9月29日(週五)−30日(週六)

地點：台北國際會議中心

根據 ICSID 憲章之規定，每一會員國最多有六個會員組織，每一會員組織得有二名代表出席會員代表大會。會員代表大會的主要任務，在於確認 ICSID 理事會所決議之事項、新會員之認可，長程策略擬定、憲章或實施細則之增修訂等。其最大之功能當屬辦理新任理事長及理事之選舉作業，及決定下屆年會主辦國與城市。1989 年至 1993 年，台灣均由當選 ICSID 常務理事之鄭源錦代表參加會議。

圖 100.東歐 1995 拉脫維亞共和國(Latvia)工業設計協會理事長閔陶斯·拉席斯(Mintauts Karlis Lacis)參加 ICSID 期間拜訪鄭源錦，並贈送國旗。

圖101.第19屆ICSID 1995 Taipei會員代表大會。

9.1995 ICSID 歡迎酒會

9月24日於台北中正紀念堂國家音樂大廳舉行歡迎晚會。當天的音樂融合了東西方的特色，節目精彩空前令人感動，企劃非常成功。節目進行當中，美國代表江法蘭克蔡凱 Gianfanco Zacai 輕拍鄭源錦肩膀，稱讚節目實在相當好。整場音樂會結束後，讓全世界的來賓都讚美不已。日本榮久庵憲司 Kenji Ekuan 亦稱讚節目安排之組織力與水準優異!在如此感人的氛圍下，使得平日素來嚴謹的鄭源錦，在晚會結束的那一剎那，激動的情不自禁與提案競標獲選之企劃主持人(泛太國際有限公司張惠文經理)擁抱在一起，一切的感動與感謝盡在不言中。

圖 102.1995 ICSID Taipei 歡迎晚會(9 月 24 日)規劃與執行力之效果獲全球代表讚賞。企劃規劃人：泛太國際股份有限公司經理張惠文。

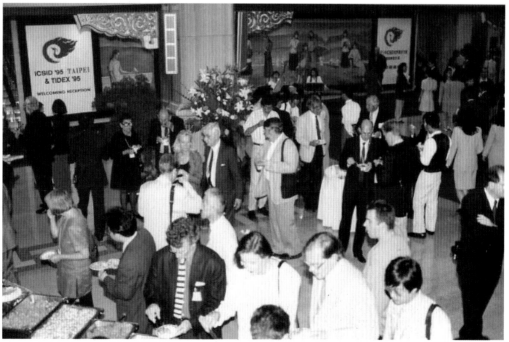

圖 103.1995 年 ICSID 世界設計大會歡迎晚會暨音樂會各國嘉賓雲集、會場氣氛熱絡。

10. 設計之夜(台北圓山飯店)

9 月 25 日在台北圓山大飯店之交誼廳與游泳池畔舉行台北設計之夜。國內外設計界人士逾千人參加。開幕式由貿協主管與文化建設委員會主管代表致詞。活動節目令人激賞，由台灣原住民表演精彩歌舞，國際設計界人士亦參與原住民的舞蹈，共同歡樂。游泳池畔由俄國女子泳團表演水上芭蕾，優美感人。是一場台灣與國際設計界人士交流互動的精彩之夜。

11. 台北國際設計展(Taipei International Design Exhibtion，簡稱 TIDEX)

日期：1995 年 9 月 26 日(週一)–30 日(週六)

地點：台北世貿中心展覽大樓

配合 ICSID 95 年會之舉辦，同期間舉辦國際設計展：

(1)國家主題區：以國別為單位陳列世界各國之優良設計作品，設計活動等。

(2)國際企業形象區：邀請台灣國內外知名品牌企業參展，展現其企業形象及優良設計作品。

(3)ICSID設計組織區：邀請ICSID各國會員組織參展，展出以裱板說明為主。

(4)國際優良設計作品區：陳列台灣「優良設計獎」及「國家設計獎」得獎作品，以及台灣國內外優良設計競賽得獎作品。

(5)國際設計專業區：邀請台灣國內外設計專業公司參展。

(6)國際設計教育區：展出台灣國內新一代學生得獎作品與國際學生優良得獎作品等。

(7)工藝品區：展出台灣及各國傳統雕塑、手工藝作品。

(8)大會主題區：介紹本屆大會主題與大會之特色。

(9)民俗藝文區：展出台灣傳統民俗童玩等。

圖 104.1995 年 ICSID 世界設計大會展覽會場入口

圖 105.經濟部江丙坤部長頒發「1995 年十大國家設計獎」
　　　產品設計類企業：燦坤公司
　　　平面設計類企業：特一國際形象設計公司(吳珮涵執行長)

圖 106.9 月 26 日晚間舉行「1995 年國家設計」頒獎典禮
圖 107.「1995 年台北國際設計展」展場

圖 108.國際企業形象區 - 台灣筆克
圖 109.國際企業形象區 - 大同公司

圖 110.國際企業形象區-比雅久機車

圖 111.國際企業形象區-三陽機車

圖 112.國家主題區-新加坡館

圖 113.國家主題區-德國館

圖 114.1995 優良設計作品區

圖 115.1995 年未來車設計競賽得獎作品

圖 116.優良設計作品區
　　　新一代設計競賽得
　　　獎作品區

圖 117.ICSID 設計組織區

圖 118.國際設計專業區
　　　浩漢設計公司

圖 119.大會主題館

圖 120.國際設計教育區
　　　國際青年設計師研習
　　　成果展覽。

12.1995 國際青年設計師研習營(International Young Designers' Workshop，簡稱 IYDW)

日期：1995 年 9 月 20 日(三)–24 日(日)

地點：台灣全國各大專院校設計科系所與台北國際會議中心

以國際設計研討之方式，由1995 ICSID年會主講者或來賓中遴聘國際知名設計專業人士擔任研習營活動之顧問與各國青年設計師進行分組面對面之交流。

另動員台灣全國大專院校設計科系所之力量，由各校支援場地，並由科系主任擔任顧問，帶領台灣國內外設計科系學生進行研習活動，以促進國際設計教育界之交流合作。此項研習營由外貿協會設計中心林同利組長與賴登才組長等人企劃執行。

(1)緣起

為鼓勵國際設計新生代積極參與國際設計交流活動，並提昇其設計思考與創新能力，以培育優秀設計之人才特於 1995 年 ICSID 世界設計大會期間配合舉辦。此項活動不僅在台灣設計界是一項空前創舉，在 ICSID 也是空前第一次的創舉。

(2)報名資格

A.18歲以上設計相關科系在學學生，並獲得其就讀科系所之主任(所長)推薦函及學生證影本。

B.20至30歲之青年設計師，並獲得其所屬國及之ICSID會員組織推薦函及身分證影本。

C.須具備英語溝同能力

台灣與國際設計界學生及青年設計師，約各佔100人。即200人的交流互動的活動。

圖 121.國際青年設計師研習營-新竹交通大學研習師生

(3)研習營

研習主題	學校名稱	研習內容	國內群顧問	國外顧問
1.衝激與融合	實踐設計管理學院(台北市)	1.引導台灣與國外設計師探討風土印象與傳統，並藉相互間之分組研討，發掘台灣環境，作為研習營快速設計中的問題焦點。 2.以快速設計的討論與執行為重心，在相異文化間完成構想整合，並進行概念發展及設計。	工業設計系主任 官政能：產品設計 設計管理 謝大立：產品設計 設計方法 梁嘉棟：產品設計 材料製造 朱旭建：產品設計 材料製造	Svein Gusrud 挪威國立藝術與設計學院教授。
2.風雲際會	大同工學院(台北市)	1.探討台灣企業及傳統文化設計源流之背景為基礎，以電腦表現多媒體技巧設計交流之研討會。 2.以精簡之電腦多媒體作品表現出台灣印象之特色。	工業設計系主任 林季雄：人因工程 設計策略 王鴻祥：電腦輔助 工業設計 詹孝中：產品開發 涂永祥：電腦輔助 工業設計	George Teodorescu 德國司圖加大學教授。

圖 122.國際青年設計師研習營－大同工學院研習會場

研習主題	學校名稱	研習內容	國內群顧問	國外顧問
3.設計進化論	亞東工業專科學院(新北市)	1.探訪環境生活哲學及設計特點，與國內、外設計師進行雙向經驗交流，以開創性潛能思考，並藉由互動式活動設計，進行研討。 2.青年設計師共同組成工作小組，配合國內產業特性提出創新性且具國際設計觀意念與事務作品。	工業設計系主任 彭剛毅：造型設計 　　　　視障者設 　　　　計 高繼徽：產品分析 　　　　人因工程 劉說芳：人機介面 　　　　設計	Peter Krouwel 荷蘭 NPK 設計公司負責人
4.世界傳播	交通大學(新竹市)	1.以主題之探討、概念發展、概念提昇、地區探討及文化對談等方式進行研討。 2.最終提案以概念速寫圖、精描圖及概念模型，提出 2-3 個建議方案報告。	應用藝術系研究所 莊明振：產品設計 　　　　人因工程 張恬君：視覺設計 　　　　電腦輔助 　　　　設計 劉育東：建築設計 　　　　設計認知 　　　　與運算	Michael Erlhoff 德國科隆設計學院教授

圖 123.國際青年設計師研習營－台北亞東工專研習會場

341

研習主題	學校名稱	研習內容	國內群顧問	國外顧問
5.台中都會區變奏曲 台中市新市政中心 週邊公共設施設計	東海大學 (台中市)	1.探討台灣中部地方文化與建築、景觀之文化特色，針對環境、景觀設計與文化生活之關聯作相互研討。 2.針對台中新市政週邊設備如電話亭、座椅、涼亭、路燈等設備進行整體設計。	工業系主任 何友鋒：環境設計 吳劍容：設計製造 整合 陳進富：視覺傳達 陳明石：環境設計 研究	Jim Singh Sandhu 英國 Northumbria 大學教授
6.新媒體傳播	嶺東商業 專科學校 (台中市)	1.以視訊傳達為主題，研討有線傳播之趨勢及多媒體運用技巧。 2.設計並製作影視作品於大會發表	商業設計主任 朱魯青：景觀設計 蘭 德：電腦輔助 設計 廖忠信：攝影、多 媒體製作 王愉嘉：商業設計 產品設計 開發	
7.文化差異與設計 行為	朝陽技術 學院 (台中縣)	1.以產品設計、環境規劃、視覺傳達為三大研討主題，每位參與人員自備 2-3 件代表作品發表，並交換意見與技術觀摩研討。 2.針對研討主題展開概念及設計執行。	工業設計系主任 陳建男：產品開發 展示設計 商業設計系主任 陸蓉之：藝術評論 藝術史 建築系主任 沈 昀：建築結構 建築音響	Arthur J.Pulos 美國雪城大學 教授
8.設計文化與生活	大葉工學 院 (彰化縣)	1.藉由探討台灣文化與自然生態環境，進而使與會者了解台灣民眾宗教信仰之模式與建築生活形態，以提出設計紮根的理想及具可行性的構想。 2.從設計、文化與生活之研習主題 規劃出啟發式設計教學模式。	工業設計系主任 郭介誠：產品設計 柯洛哲：人因工程 運輸工具 造型 黃崇彬：設計企劃 與管理、 電腦輔助 設計 楊敏英：產品設計 設計語言 研究	Stefan Lengyel 德國埃森大學 系主任。

研習主題	學校名稱	研習內容	國內群顧問	國外顧問
9.現代與風土之省思	雲林技術學院 (雲林)	1.針對建築、空間、產品、視覺傳達等領域做4場次設計研討座談會。 2.根據研討會發展設計之概念執行設計。	院長張文雄： 　應用化學 　生物科技 教務長游萬來： 　產品設計 　人機系統 　設計 主任許鳳火： 　工業設計 　人因工程 主任陳俊宏： 　視覺傳達 　設計 　色彩企劃 主任楊裕富： 　空間設計 　設計概論	Charles Burnette 美國費城設計藝術學院教授
10.時移、物移、境遷	成功大學 (台南市)	1.台灣南部文化及產業特性，並配合「時移、物移、境遷」之主題發掘設計新觸點。 2.分組進行構想發展、精密描圖及模型製作，完成設計作品。	工業設計系主任 何明泉：產品開發 　介面設計 陳連福：系統理論 　設計策略 鄧怡莘：電腦輔助 　設計 　設計方法 陳國祥：系統設計 　意象設計	Avram Grant 以色列 Tel Aviv University Center for Technological Education 教授。

圖 124.國際青年設計師研習營
　　　台中朝陽技術學院研習會場

(4)膳宿與交通

　A.餐飲部分：9 月 20 日午餐由大會提供，9 月 20 日晚餐至 9 月 24 日午餐由各研習營承辦學校提供團體用餐。

　B.住宿部分：9 月 20 日至 9 月 23 日由各研習營承辦學校安排參加人員之團體住宿。

　C.交通部分：9 月 20 日由大會安排交通載送參加人員至各研習營，9 月 21 日至 9 月 23 日則由各研習營承辦學校提供研習活動所需之交通工具，9 月 24 日則由大會安排交通車載送參加人員返台北。

(5)IYDW 研習營開幕式接待的組織人力

總協調：林同利組長、賴登才組長、李瑞欽、陳立治

報　到：李建隆、黃世嚴、張克源、洪明正、陳瑞呈、張瓊文

接　待：蕭有為、陳立治、林琉湘、趙麗玲、吳雅雯、曹詩慧、梁蕙蘭陸慧炎、陸慧悌、王雅皓、蘇秋珍

場　地：古裕樑、謝宜東

議　事：陳立治、蕭有為、邱淑芬、李瑞欽

行　李：賴登才組長、三人協助

餐　飲：崔慈芳、翁乃如

1995 國際青年設計師研習營順利完成，是此優秀的貿協設計中心團隊，與台灣北中南優秀的大專院校師生協調合作的結果。在國際設計教育界史上是一項創舉。

13.1995 設計大會參觀交流之旅(The Optional Tour programs)

設計大會節目，行程的安排很重要。1995 年 9 月 27 日設計參觀的行程是世界各國參加大會人士很期待的節目之一。其中選擇參觀「台灣東部太魯閣之旅」的人是很多。

這張照片是在太魯閣橋端的留影。參加人士包括：

台灣的梁蕙蘭(左前1)、曾漢壽、鄭鳳琴、林同利、王風帆、鄭源錦。日本的榮久庵憲司及其秘書、木村一男。韓國的理事長鄭慶源(Kenneth W.Cheng)、南非的 Ms.Adeienne Viljoen、英國的 Ms.Jenny Pearce (Whitwan)、美國的 Mr.Robert Blaith、比利時的 Mr.Paul Ibou(ART & DESIGN STRUCTURES)、美國的 Gianfranco Zacai、以色列的 Avram Grant、Slovakia 的 Zdenka Burianova、英國的 Jim Singh Sandhu 等歐美亞各國設計大師一行約 40 人。

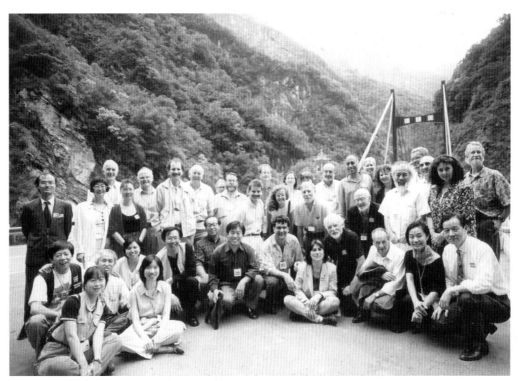

圖 125.ICSID 1995 Taipei，參加人員在台灣太魯閣橋端的留影。

14.歡送酒會

9 月 28 日在台北國際會議中心三樓宴會大廳舉行。席開百桌，全球設計界人士千人暢飲高歌，這對台灣設計界而言，無疑也是歷史性的一刻。主持人為貿協黃偉基組長，充滿活力與熱情，帶動力成功。

圖 126.加拿大多倫多市長 Barbara Hall，1995 年參加台北 ICSID 大會，由台灣鄭源錦接待。

圖 127.歡送會上，主辦單位為全世界的參加人員準備的紀念品，所有的人員喝酒後，可將此紀念品各自攜回。

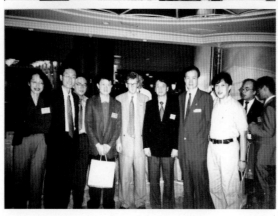

圖 128-129.設計大會歡送會上，各國代表上台聯歡，並慶賀本次大會成功。主持人黃偉基，突然介紹 ICSID 主辦人鄭源錦上台。席間千人向鄭源錦拍手歡呼。場面熱情感人。

圖 130.ICSID 歡送酒會後，參加代表合影。右起：林運徵、鄭源錦、張光正、加拿大 Gad Shaanan、陳建男、劉子珩、王正明、蕭明瑜。

15.理事會惜別會

會員國家代表大會(General Assemblay)理事會議結束後，各國理事代表約40 人，集中在台北市內湖區鄭源錦住宅地下室舉行惜別晚宴。餐點與接待，由貿協設計中心林同利組長與賴登才組長負責。40 人圍繞在 6 張長方形桌上，無所不談，主客盡歡。席間，ICSID 由秘書長 Ms.Kaarina pohto 從芬蘭帶來的禮物，由理事長烏‧邦生 Uwe Bahnsen，分別贈送給鄭源錦、林同利與賴登才、梁蕙蘭，表示感謝台灣協助辦理 ICSID 活動成功，鄭源錦則代表台灣向各國每位參加的代表致謝。

圖 131.1995 年 ICSID 惜別晚會在台北內湖鄭源錦住宅地下室舉行

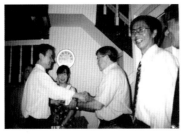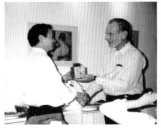

圖 132.ICSID 惜別晚會，美國代表 Deane Richdson(中)與鄭源錦、貿協林同利組長(右)。
圖 133.ICSID 惜別晚會，ICSID 理事長 Uwe Bahnsen(右)贈送禮品給鄭源錦。
圖 134.ICSID 惜別晚會，第一排 ICSID 理事長(右)、秘書長(中)、美國設計公司總經理(左)。後排美國 Robert Blaich(中)。

圖 135.ICSID 惜別晚會，日本 GK 創辦人榮久庵憲司(右)、秘書(中)，德國 Fritz Frenkler(左)、貿協黃偉基組長(後)。
圖 136.晚會後，各國代表愉快地在大廳內交談。
圖 137.鄭源錦、日本 1989 年名古屋世界設計大會執行長 Kazuo Morohoshi(中)、韓國工業設計協會理事長鄭慶源(右)。

16. 第 15 屆亞洲設計會議

會議由台灣貿協設計中心鄭源錦主任主持，邀請 ICSID 秘書長 K. Pohto 擔任見證人。參加的國家包括台灣、日本、韓國、澳大利亞、新加坡、印度、泰國、印尼、菲律賓、紐西蘭、馬來西亞，以及香港代表，在台北國際會議中心舉行。

圖 138. 第 15 屆 ICSID/AMCOM 會議由台灣貿協鄭主任主持，ICSID 秘書長 K‧Pohto 並應邀擔任貴賓

17. 1995 台灣與日本、韓國簽約合作

在 1995 年 ICSID 活動中，同時辦理一項深具意義的國際活動。台灣鄭源錦以中華民國工業設計協會理事長名義，與日本工設協會木村一男理事長及韓國工設協會理事長 3 人代表三國設計協會簽交流互動的合作契約。
約定：每年輪流在三個國家分別舉辦設計研討座談會。

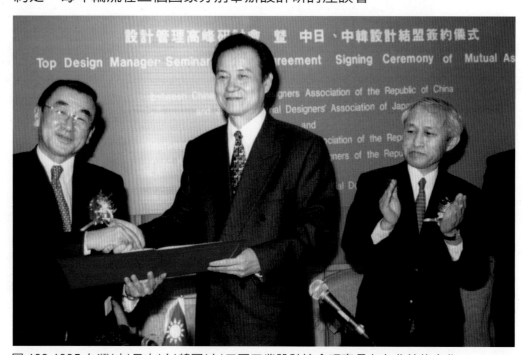

圖 139. 1995 台灣(中)日本(右)韓國(左)三國工業設計協會理事長在台北簽約合作。

18.1995 整體執行團隊

為積極推動 1995 年國際設計活動，鼓勵全民參與此項設計盛會，外貿協會報請行政院核定 1995 年 9 月為「國家設計月」，並成立「國家設計月」指導委員會及推動小組(表6)，以統籌 1995 年 9 月相關設計活動之進行。

(1)1995 年「國家設計月」指導委員組織

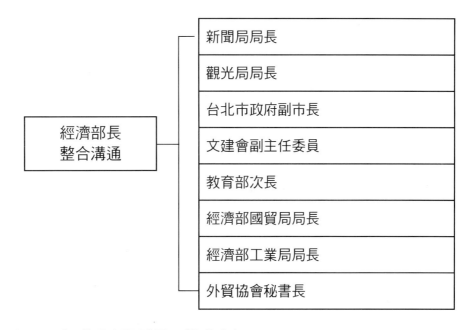

新聞局局長
觀光局局長
台北市政府副市長
文建會副主任委員
教育部次長
經濟部國貿局局長
經濟部工業局局長
外貿協會秘書長

經濟部長整合溝通

(2)1995 年「國家設計月」推動小組

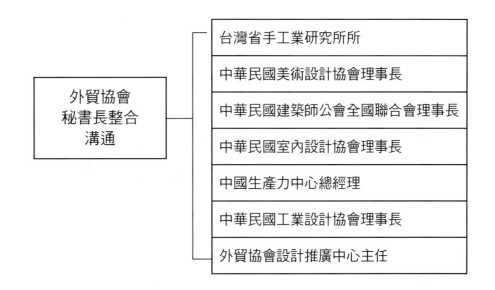

台灣省手工業研究所所
中華民國美術設計協會理事長
中華民國建築師公會全國聯合會理事長
中華民國室內設計協會理事長
中國生產力中心總經理
中華民國工業設計協會理事長
外貿協會設計推廣中心主任

外貿協會秘書長整合溝通

(3)1995 年 ICSID 任務編組團隊

本活動之整體團隊約百人，惟外貿協會設計中心投下的人力為本執行團隊的核心。1994 年 5 月 5 日鄭源錦領導成立貿協設計中心推動 ICSID 任務編組團隊，責成曾漢壽組長負責企劃執行。

企劃中心：曾組長漢壽　　協辦執行人：林專員秀士、鄭專員鳳琴
接待聯繫組：賴組長登才
議事組：林組長同利　　IYDW　　：林組長同利、賴組長登才
展覽組：黃組長振銘　　歡送酒會：黃組長偉基
文宣組：龍組長冬陽　　惜別酒會：林組長同利、賴組長登才
宣傳組：劉組長秀菊

ICSID'95 TAIPEI 全球動員責任區規畫與貿協設計中心各負責人簡表(表 7)

洲別	序號	責任國別	組別	負責人	備註
亞洲	1	日本	國設組	廖隆銘	150 人
	2	韓國	工設組	陳源德	20 人
	3	香港	商設組	戴克非	35 人
	4	印度	綜合組	汪思源	2 人
	5	馬來西亞	國設組	張惠娟	5 人
	6	新加坡	國設組	邱淑芬	10 人
	7	泰國	工設組	陳莉	3 人
	8	印尼	國設組	游嘉玲	1 人
	9	菲律賓	工設組	鄭淑芬	3 人
大洋洲	10	澳洲	包設組	鄭鳳琴	15 人
	11	紐西蘭	包設組	鄭鳳琴	1 人
中東	12	以色列	綜合組	王風帆	5 人
非洲	13	南非	工設組	李瑞欽	10 人
美洲	14	加拿大	發展組	蕭有為	10 人
	15	美國	國工設組	詹嘉新 陳瑞呈	20 人
	16	墨西哥	國設組	楊冬松	70 人
	17	巴西	包設組	廖江輝	5 人
	18	智利	國設組	蘇巧盈	5 人
	19	阿根廷	國設組	蘇巧盈	2 人
	20	哥倫比亞	包設組	李宏政	2 人
	21	巴拉圭	包設組	李宏政	1 人
	22	克羅埃西亞	發展組	李建隆	1 人
	23	古巴	工設組	陳立治	1 人
	24	冰島	綜合組	林政得	1 人

歐洲	25	瑞典	工設組	張克源	6 人
	26	丹麥	發展組	邱惠美	5 人
	27	挪威	國設組	楊基昌	5 人
	28	芬蘭	發展組	徐嘉穗	10 人
	29	愛沙尼亞	商設組	袁靜宜	1 人
	30	拉脫維亞	國設組	艾淑婷	1 人
	31	愛爾蘭	綜合組	林政得	4 人
其他				張慧玲 吳志英 林憲章 吳春見 劉溥野	

ICSID'95 TAIPEI Design Congress 報到參加人數統計表(表 8)

報名者類別 / 參加類別			已完成報到手續人數			待報到人數			合計
			Congress	IYDW	社交活動與同行人員	Congress	IYDW	社交活動與同行人員	
台灣	一般出席人員 Full Participant	有同行人員	10	0	11	0	0	0	429
		無同行人員	228	10	0	14	6	0	
	學生 Student	有同行人員	1	0	1	0	0	0	
		無同行人員	57	70	0	2	19	0	
	小計		296	80	12	16	25	0	
國外	一般出席人員 Full Participant	有同行人員	13	0	14	1	0	1	386
		無同行人員	190	8	7	45	3	4	
	學生 Student	有同行人員	0	0	0	0	0	0	
		無同行人員	15	82	0	0	3	0	
	小計		218	90	21	46	6	5	
累計			514	170	33	62	31	5	815

日期：1995/10/2　製表：賴登才組長

ICSID'95 TAIPEI Design Congress 演講貴賓報到參加人數統計表(表 9)

日期：1995/10/2

報名者類別 \ 參加類別			已完成報到手續人數			待報到人數			合計
			Congress	IYDW	社交活動與同行人員	Congress	IYDW	社交活動與同行人員	
演講者 Speakers	台灣	有同行人員	0	0	0			0	87
		無同行人員	16	0	0			0	
	國外	有同行人員	6	6	0			0	
		無同行人員	59	0	0			0	
貴賓 Guests	台灣	有同行人員	0	0	0			0	19
		無同行人員	2	0	1			0	
	國外	有同行人員	0	0	0			0	
		無同行人員	16	0	0			0	
小計			99	6		1		0	106
出席人員總計			684			93			777
演講者小計			81			0			81
貴賓小計			19			0			19
主/協辦單位人員			5			7			12
同行人員 社交活動參加人員			39			5			44
總計						933			

備註：至 1995.9.20 下午 4 點止，繳費人數 787 人，免費人數(講員及貴賓)108 人，此為登記
Design Congress 之基本之料，如包括會員國家代表，實際約千人參與。

ICSID'95 Taipei DPC/CETRA 任務編組(表 10)

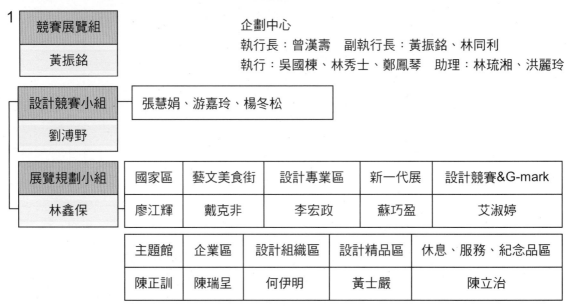

企劃中心
執行長：曾漢壽　副執行長：黃振銘、林同利
執行：吳國棟、林秀士、鄭鳳琴　助理：林琉湘、洪麗玲

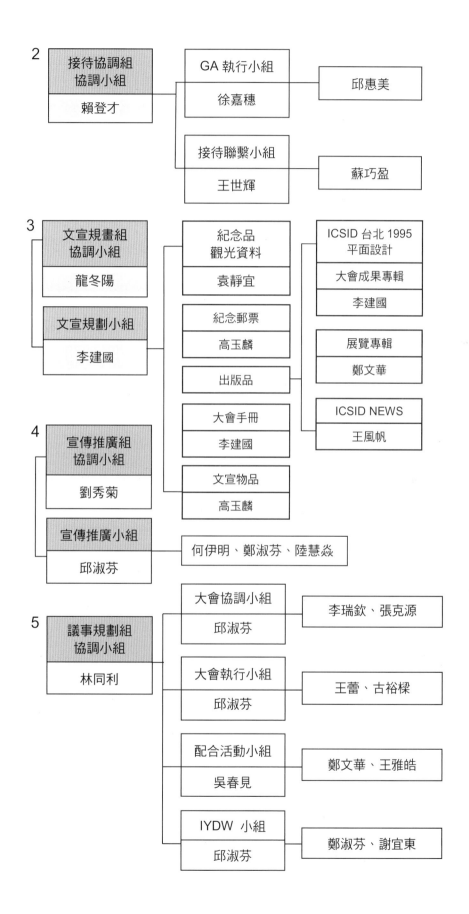

19.ICSID 1995 Taipei 成功的因素

(1)組織力

A.領導人的能力

領導人的技能知識、推廣力與中英文表達力，身為台灣人的榮譽感，在責任使命感的榮譽與興趣的驅使下善用團隊力量，止於至善，完成目標。

B.企劃週密

例如，接待的計畫、事前週詳的計畫是成功的基本條件。包括機場、旅館，赴開會之會場等，一事一物一人，任務明確之規劃。

C.執行團隊

責任感、榮譽感、英語磨練與團隊，各盡責任，日以繼夜努力工作不懈的精神，完成任務。

(2)文創力

活動的進行，表現識別形象，以東方之台灣文化為核心規劃，塑造國際舞台與國際共識。讓台灣與國際參加人士，留下深刻的印象。

(3)形象力

A.品牌形象

活動的整體形象，包括海報、手冊、旗幟、邀請卡、識別證等之規劃設計，印製精美，表現視覺效果。設計大會的標誌－鳳凰標誌，主題：蛻變與契機－21世紀設計觀(Design for a Changing World–toward Century 21)。副標題：環境覺醒(Design for Changing Environmental Awareness)、生活展望(Design for Changing Lifestyles)、視訊宏觀(Design for Changing Visions)，是1995年的品牌，深入人心的形象。

B.活動形象

展覽會場、研討會場、餐飲會場、節目表演會場、環境氣氛營造、街道旗幟、參觀交通工具之識別與指標等形象的規畫表現。

C.服務形象

全體服務人員在各種活動中，待人接物的親切態度與工作精神，很重要。人與人之間的交流活動，是良好形象表現的最高境界。

(4)政府與全民之共識力

1995 年 9 月命名為台灣的「國家設計月」。台灣全國上下，政府與社會大眾藉機形成共識力。為了 1995 年 ICSID 的活動，台灣李登輝總統特頒賀詞激勵設計。行政院、經濟部與經濟部屬各局相關政府單位，均支持 ICSID 活動，而台灣各設計相關社團法人，以及台灣全國各大院校許多設計相關科系師生，均參與此項活動。充份表現政府與全民之共識力。

(5)國際人士之嚮往力

台灣的設計力量於1985年在美國華盛頓開端，而1989年在日本名古屋 ICSID 大會上已表現台灣設計推廣與組織的力量。至1993年9月英國設計協會主動邀請台灣共同合作，辦理1993年9月在英國北部的 glasgow ICSID、ICOGRADA、IFI 三合一設計大會之歡迎酒會。台灣在設計推廣、企劃與組織力，已獲得世界各國肯定。

台灣辦理 ICSID 1995 設計大會時，世界各國，包括美國、加拿大、澳大利亞、菲律賓、日本、韓國、印度、印尼、泰國、越南、香港、英國、西班牙、德國、法國、瑞典、芬蘭、南斯拉夫、匈牙利、義大利、南非、荷蘭、以色列等國人士，千人集會台灣。讓台灣 1995 年的世界設計大會邁向世界設計界的最高峰。

20.ICSID 1995 Taipei 的影響

(1)對台灣設計界的影響

經過 ICSID 1995 年的參加體驗後，台灣的工業設計、包裝設計、視覺傳達設計、室內設計、工藝設計與廣告設計、設計管理與設計公關公司的經營者與規劃及設計師，對自己的價值更較前有信心。並瞭解，惟充實自己的規劃，設計與管理創新的能力，才能與國際設計界並駕齊驅。同時，也瞭解，惟有壯大自己的設計力量，或與國際設計師單位合作，甚至跨領域合作，參加國際型的設計展覽或發表會，才能進入國際設計界的行列。

(2)對台灣產業界的影響

產業界經過「台北國際設計展」與「國際設計大會」的各項活動後，體會到必須要有實力與國際產業及設計界競爭的重要性。至少領悟到三個關鍵要素：

A.商品必須要有創新力，製造技術力求精緻與品質，創造國際水準的商品。

B.要創造優良商品，必須重視「設計的創新」功能，同時，建立自己的企業與商品品牌，才能塑造代表東方台灣文化風格的商品。

C.重視並培植設計人才。設計人才是產業不斷創新商品的有力資源。

(3)對台灣設計教育界的影響

A.設計教育需不斷力求創新，並重視文創與時尚設計的趨勢。

B.為促進設計教育的實用性，提升合乎產業需求或引導產業方向；加強產學合作，增進創新設計教育之實務經驗。

C.促進海內外設計師生的交流互換。提升並加強國際設計交流合作。

D.加強設計教育之宣傳推廣，提升教育被大眾認知之形象。大專院校科系逐漸受大眾重視，成為主流的科系。

(4)對台灣政府機構的影響

A.支持與推動台灣與國際型設計活動。財團法人與社團法人設計協會的力量，均漸受重視。激勵辦理更多國際型設計活動。

B.提高表現台灣設計風格商品的文創方向

(5)對台灣社會大眾的影響

A.漸重視優良設計品與品牌

B.漸重視與尊重設計人才

C.更關心國際設計界創新品與時尚品的趨勢

(6)對國際設計界與社會大眾的影響

A.從日本 1989 年 9 月的名古屋 ICSID 世界設計大會及設計博覽會，規模陣容空前。而台灣 1995 年 9 月在台北主辦的 ICSID 世界設計大會及設計相關活動，組織力與執行團隊的力量，均讓國際設計界體認到東方文化的崛起，充滿一股不可忽視的震撼力。

B.從海外到台灣設置設計公司者漸多，如 2002 年在台中的英國薩巴卡瑪設計公司(SUBKARMA)與丹麥北歐設計顧問公司(Scandinavian Design Consultant)。由英國移民北歐的丹麥設計公司與美商方策形象設計公司台灣分公司。英國、美國、加拿大等來台招生之大學研究所亦漸多。

C.社會大眾對台灣製品與設計品之認知亦漸趨良好的印象。讓國際大眾瞭解，台灣除了製造，亦重視設計與商品品牌。

Subkarma 公司的 James Soames 2020 年 8 月在 youtube 中介紹 made in Taiwan 的意義，強調「品牌台灣」為 Born in Taiwan 並形象國際化。台灣品牌 Born in Taiwan，融合 Designed in Taiwan 及 Branding Taiwan。此理念至 2020 年仍誠為台灣建立品牌國際化值得思考研究的議題。

圖 140.薩巴卡瑪設計 Anthony 與 James Soames 兄弟
圖 141.北歐設計總監 Mr. Gideon Loewy

圖 142.北歐丹麥設計公司 Frederick Rickmann
圖 143.美商方策形象設計公司台灣分公司 Mark Stocker

歐洲英國是大戰前即推動文化創意的國家，
典型的設計教育研究方法與哲理，一直在時代
潮流中演進。
亞洲日本則是二次大戰後的新興與邁向設計國際化的
國家。
台灣的設計融合歐亞與美洲多向的優勢，設計多元的
發展。

第七章　1996台灣設計的創新與傳承-持續在國際舞台演進

Innovation and inheritance of Taiwanese design continued evolution in the international arena

（一）｜1996日本北九州國際設計研討會.............................361

（二）｜1996歐洲設計-從英國到荷蘭馬斯垂克.....................362

（三）｜1996 ICSID設計整合研討會在日本名古屋.................366

（四）｜1997台北舉辦提升產業競爭力國際設計座談會.........369

（五）｜1997 ICSID世界設計大會在加拿大..........................371

（六）｜1997日本大阪亞太國際設計研討會...........................372

（七）｜1999英國DMU舉辦台灣國家設計政策研討會.........377

（八）｜2000 ICSID國際交叉設計營活動................................380

（九）｜2001 ICSID世界設計大會在韓國首爾.......................384

（十）｜2011世界三合一設計大會在台北..............................386

（十一）｜2016世界設計城市在台北.....................................387

(一)1996 日本北九州國際設計研討會

日本是由北海道、本州、四國、九州四大島組成。設計城市,以本州的大阪、名古屋、東京三城市為主。第四個設計城市,則為九州的北九州。九州包括福岡、宮崎、佐賀、長崎、鹿兒島、熊本等。其中福岡是台灣外貿協會駐日本辦事處地點。北九州位於福岡的北部。

北九州與中國大連為姊妹市,是日本高科技產業集中地。1996 年 1 月邀請我到北九州演講,感到很特別。此地人士均待人誠懇。主辦單位特別安排一位英日雙語女秘書,禮貌、口語清楚,令人感到工作泰然舒適。同時,主辦單位在該城市升起台灣國旗,很尊重台灣此次在此地的演講。

圖 1.外貿協會福岡辦事處高嘉禪主任(左),日本專業英日文女秘書(左 2),鄭源錦致詞感謝日本主辦單位。

圖 2.1996 年 1 月鄭源錦應邀參加日本北九州國際設計研討會,北九州主辦主管(中),翻譯(左)。
圖 3.北九州主辦單位特別在研討會場前懸掛台灣國旗。
圖 4.1996 年 1 月鄭源錦應邀參加日本北九州國際設計研討會,北九州主辦主管(右),英日文翻譯(左)。

(二)1996 歐洲設計－從英國到荷蘭馬斯垂克

台灣鄭源錦應邀赴英國與荷蘭，參加 European Designer 96 Maastricht 設計活動與演講。

英國：1996年5月29日至6月4日

荷蘭：1996年6月5日至6月10日

1.5/29下午乘CI-061班機出發，於晚間10:25抵達吉隆坡轉機，深夜12:00從吉隆坡至法蘭克福轉機

2.5/30到達法蘭克福機場為5/30下午6:45。上午7:25從法蘭克福轉乘德航LH402班機赴倫敦。上午8:00到達倫敦Heathrow機場。上午赴倫敦設計顧問June Fraser工作室拜會參觀。Fraser是英國最早的設計組織Design Research Unit之設計領袖之一，並為ICSID 1989至1993年常務理事，與台灣友誼甚篤。中午1:00，前往台灣貿協倫敦貿易中心拜會徐世棠主任等人。下午3:00，準時由台灣貿易中心王勝煌陪同赴London Design Council拜會，雙方舉行座談會。

 (1)英國代表：

 A.Mr. Leslie Finch, Head, Design policy, Dept of Trade & Industry.

 B.Mr. Andrew Summers Chief Executive/The Design Council, London.

 (2)台灣代表：

 A.Phillip Chen , Majestic Trading Co, Ltd, London

 B.台灣貿協王勝煌及鄭源錦。

英國設計協會 Design Council 是受英國政府支持的設計推廣機構，功能類似台灣貿協設計中心。英國政府 DTI 之 Mr. Finch 表示，英國政府每年編六百萬英鎊的預算推廣設計。該協會的秘書長 Mr. Summers 暨貿易工業部工業設計部門主任 Mr. Finch 表示：其設計輔導的執行工作，交由在英格蘭各地區成立的 business Link 來做，Business Link 是副首相 Mr. Heseltine 在貿工部長任內所倡導建立的地區性商業輔導機構，主要是整合現有的各地區工商會，企業訓練機構，地區發展機構，科技推廣單位等成立綜合性服務窗口(one-stop Service)，同時也是政府政策執行的傳輸管道，其設計工作，貿工部在全英格蘭地區的 Business Link 中設立七十個設計顧問，由具有工業或設計經驗的人士擔任，設計顧問在企業有需要時，提供諮詢服務並且指引合適的途徑，當企業有需要尋求專案的工業設計服務時，可經過設計顧問的推薦獲得貿工部最高達百分之五十的配合款。

下午 5:00-7:00，拜會倫敦 RESOURCE-Science & Technology Expertise L.T.D 的 Managing Director Mr. Alan Titchener。

Mr. Alan 對台灣貿協表達誠意，表示願意在 ISO/9000 及 ISO/14000，以及科技

發展方面給予協助。

3.5/31 上午訪 London Royal College of Design & Art

由資訊與公關負責人接待。該院知名度馳名全球，部門包括：工業設計、平面設計、織物設計、設計研究。下午拜訪倫敦馳名全球之 Pentagram Design 公司。因創辦人遠在日本參加設計專案，故由工業設計部門總經理 Mr. Peter Tennent 簡報與接待。

(1)Pentagram設立於1972年，起初以平面設計及室內設計兩個公司合併成立。

(2)至1996 Pentagram擴大功能，由六個公司合併，包括產品設計、平面設計及室內設計。

(3)Pentagram 最早在倫敦成立，1996 有 60 位員工，40 位是設計師。

1986 擴大組織，在紐約成立第二個公司，1996 員工也尚有 60 位。第三間公司設立於舊金山，約有 20 名員工。香港僅有三位。各公司均有一獨立負責人，六個公司均未設立總負責人，但彼此間溝通良好。

(4)Mr. Peter Tennent 於兩年前加入 Pentagram，在此之前於 Design Council 工作，與台灣貿協駐德國設計中心有工作夥伴關係。

4.6/1 由 June Fraser 陪同，參觀馳名全球之英國設計博物館。

5.6/2 上午訪產品設計教授 Mr. Allen Cull，交換設計企劃與產品開發發展理念。中午從倫敦

St Pancras 火車站搭火車赴 Leicester，並於下午入住 Holiday Inn。

圖 5.英國倫敦設計博物館

6.6/3 上午與織物設計與綠色設計專家 Jenny Whitwan 教授研議設計發展趨勢。下午參訪家具設計為主之 ATKinson 設計公司。

7.6/4上午訪設計策略與管理專家 Ray Hardwood 教授談「設計」在未來扮演重要角色，世界各地之設計成敗及優缺點。下午與曾至台灣中部訪問之設計企劃教授 Mr. Tom Cassidy 研談台灣設計發展現況與未來發展方向。

8.6/5 Mr. Tom Cassidy 與鄭源錦談英國設計變革，並盼與台灣加強交流。下午3:10搭乘荷航 KL412班機赴阿姆斯特丹，下午7:10由阿姆斯特丹轉乘荷航 KL729赴 Maastricht，晚間8:00抵達 M 城機場。台灣貿協駐德國之台北設計中心行政經理賴登才與王蕾夫婦前來接機。隨即入住由 European Designer 96 Maastricht 主辦單位洽訂之 DIS Guesthouse。

9.6/6 上午由 DIS 搭計程車赴 MECC / European Designer 96 Maastricht 會場參觀展覽。在 MECC 會場與 ICOGRADA 前任德國籍理事長 Mr. Helmut Langer、

法國 Les ATELIERS 負責人 Mr. Mathijs 等人見面。

(1)6/6 上午參加會議，主題為生態、經濟、與設計，主講人：

德國 Prof. Horntrich、Dr. Schmidt Bleek、Dr. Erlhoff

瑞士 Esther Kiss

瑞典 Tord jörklund

法國 Francois Jégou

(2)6/6 下午參加會議，主題為性別與設計，主講人：

德國 Dr. Uta Brandes

法國 Anne Marie Boutin

荷蘭 Marja Heemskenk

下午 5:00 與 Marja Heemskenk 等人續談性別與設計問題，並研洽荷蘭籍歐洲設計群與台灣合作方式。

10.6/7 MECC / European Designer 96 Maastricht 會場

(1)上午參加會議，主題設計管理，主講人：

法國 Alex Buck

日本 Victor Matsuda

英國 Sue O'Neill

法國 Frans Joziase

(2)下午研討會主題：How to integrate design in the company

主講人：Gus Desbarats (Random 設計公司主管)

(3)參加 presentation of European Design Schools，以及 European Region's Design 活動。

主講人：Dante Donegani 義大利 DA (Domus 大學)等人。

11.6/8 上午 11:00-13:00 台灣貿協鄭源錦演講。

主題為 Design Policy in Taiwan，以雙機幻燈片配合演講。

12.6/9 離開飯店 DIS 後，赴 Maastricht 機場，中午 12:35 搭乘荷航 KL724 班機赴阿姆斯特丹。下午 1:05 轉乘 CI066 班機，經曼谷 6/10 中午抵達飛台北。

圖 6.
鄭源錦、荷蘭歐洲設計公司之專業設計協會(BEDA)The Bureau of European Designers Associations 理事長瑪莉亞‧漢斯古克 Maria Heemskerk(中)荷蘭 Beroepsorganisatie Nederiandse Ontwerpers(BNO)設計公司總經理古魯蘇遜 Theo Groothuizen (右)1989 曾到台北參加國際交叉設計營 TAIDI。

圖 7.European Designer 96 Maastricht 文宣
圖 8.Guesthouse 的餐廳

圖 9.百年歷史的英國倫敦皇家設計學院

(三)1996 ICSID 設計整合研討會在日本名古屋

台灣貿協設計中心鄭源錦 1996 年 11 月 18 至 22 日，參加日本名古屋國際設計中心的 ICSID Design Integration Seminar '96 NAGOYA

1.11/18 下午 4：50 時乘 CI-0150 班機。夜 21 時抵達名古屋機場，夜 22 時住進 Nagoya Tokyo Hotel。

由台灣來參加此一盛會者：
(1)宏碁公司工業設計部門協理 黃伯傳
(2)宏碁公司工業設計部門協理 葉雲森
(3)大同工學院工設系主任 林季雄
(4)實踐設計管理學院設計系主任 官政能
(5)南亞塑膠關係企業 施景煌
(6)皓大企業副總經理 沈嘉玲
(7)台灣貿協設計中心主任 鄭源錦
(8)台灣貿協駐大阪設計中心 經理林憲章

2.11/19

(1)上午 9 時，台灣代表群，共赴名古屋國際設計中心(IDCN-International Design Center Nagoya)
參加 ICSID Design Integration Seminar '96 Nagoya。(Formely ICSID PPE Meeting, 19-21,November 1996)。
(2)上午 10:00-10:40 時，ICSID 理事長 Mr. Uwe Bahnsen 及 ICSID 秘書長 Ms. Kaarina Pohto 等 3 人致詞。
(3)10:40-12:10時，專人介紹 Workshop A, B, C 之內容。
(4)12:10-12:30時。南非代表 Ms. Adrienue Viljoen 介紹11月19日及20日研討會重點。
(5)下午14:00-18:00時，研討會分6組進行。每組約10人。來自不同的國家代表。

A1.Changing Lifestyles & Attitudes.
A2.Value Systems
B1.Helping People Connect with Each Other as An Ongoing Process.
B2.Education： Creating A Human Resources Development.
C1.Success Stories of National Design Promotion Policy.
C2.Turning New Technology into Commercial Success.

鄭源錦參加 C1.小組，並發表台灣設計推廣政策成功之各種實況。

3.11/20

(1)上午 9 時赴 IDCN 參加分組交叉研討會。

(2)12:00-14:00 時在 IDCN 會場午餐,並與各國代表交會意見。

(3)下午 14:00-17:30 時分組與綜合結論研討會。

(4)17:30-18:00 時結論發表。同時,參加人員自由發表心得。

(5)18:30-21:30 時歡送晚會。由名古屋市長主持。同時兼任 IDCN 董事長之名古屋副市長 Mr. Yoto Tonouchi 接待各國代表。

(6)歡送晚會後,台灣代表們與澳大利亞 Mr. S. Alexander 及英國 Michael Thomson 等人聚會,交換 1993 及 1995 年 ICSID 大會心得,並展望 1997 年(加拿大),1999 年(澳大利亞)舉行 ICSID 大會。

4.11/21

(1)上午9:45-12:00時,參觀 TOYOTA 博物館。

(2)下午參觀 IDCN 之 Design Museum 設計博物館,G-Mark 40 週年展覽,及優良精品展畫廊。

(3)下午約 6:00-6:50 時,在 Tokyo Hotel Bar 與美國 Mr.D.Richardson 及南非 Ms. A. Viljoen 聚會,交換設計資訊。

(4)今夜,此活動最後一天。

代表們珍惜聚會時光,包括芬蘭 Mr.Ismo Roponen,日本 Mr. Nobuo Kawamura,台灣大阪中心呂昌平總經理、林憲章經理、台灣 Acer 設計協理黃柏圳先生、葉雲森先生、皓大企業沈嘉玲副總經理等。

圖10.1996在日本名古屋國際設計研討會後,ICSID 理事長瑞士籍 Uwe Bahnsen 與鄭源錦。

圖11.1996 日本名古屋國際設計研討會後,南非工業設計協會理事長 Ms.Adrienne Viljoen (中),名古屋國際設計基金會代表日籍台灣人 Julia Chiu (右)。

圖12.1996參加日本名古屋國際設計研討會的台灣代表,與名古屋市長(中)。

圖 13.參加 ICSID Design Integration Seminar '96 Nagoya 的世界各國代表合照於 IDCN 大
廈門口階梯。

(四)1997台北舉辦提升產業競爭力國際設計座談會

1997年外貿協會設計中心在台北北投海誓山盟別墅，舉辦產業競爭力國際設計座談會，由貿協設計中心鄭源錦主持，並由台灣經濟部工業局陳局長、台灣科技大學設計學院林草英院長及產業界三光惟達企業董事長三人主講。參加人士包括大同公司林蔚山董事長、中小企業處陶組長、設計界施景煌、闕守雄，及外貿協會設計中心工作同仁，包括曾漢壽組長、劉溥野組長、林政得專員等。外國貴賓包括英國 De Montfort University / Dr. Ray Hardwood 教授及其特別助理、日本松下工業設計部長大和田，加拿大設計協會理事長及英國工業包裝設計專家等。

此項活動是持續 1995 年台灣主辦 ICSID 世界設計大會後的後續設計行動，提振台灣產官學與設計界在心中對設計的嚮往與力量的運用。讓國際人士感受到台灣設計的無形力量。

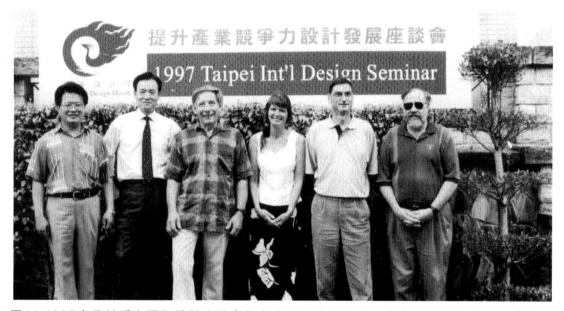

圖14.1997產業競爭力國際設計座談會代表高弘儒總經理(左，海誓山盟別墅主人)，鄭源錦、Ray Hardwood(左 3)與其特別助理(右 3)，加拿大設計協會理事長(右 2)，英國工業包裝專家(右)。

圖 15.英國包裝專家(左 2)，中小企業處陶組長(中)，台科大林草英院長(右 3)，貿協劉溥野組長
　　　(右 2)，關守雄總經理(右)
圖 16.貿協劉溥野組長(左 1)，日本松下工業設計部長大和田(左 2)加拿大設計協會理事長(左 3)
　　　，貿協高玉麟經理(右)

圖 17-18.座談會主講人工業局陳局長昭義(右)台科大設計學院林草
　　　　英院長(中)，產業界三光惟達代表(左)

(五)1997 ICSID 世界設計大會在加拿大

加拿大於 1995 年在台灣開會期間,即爭取 1997 年的 ICSID 主辦權,多倫多的市長出面介紹加拿大於 1997 年主辦的強烈意願。1997 年的 ICSID 以「人類聚落 The Human Village」為主題,核心研討重點為:技術 Technology、環境 Environment、社群 Community 議題。

圖 19.Design Exchange(DX)是加拿大政府建立的一個設計組織。
圖 20.1995 年 9 月 28 日中午台北設計大會安排加拿大多倫多市長 Babara Hall 演說。講題:為蛻變中的事物而設計-新社會覺醒」,為 ICSID1997 多倫多年會宣傳造勢。

圖 21.1997 年 ICSID 多倫多設計大會標誌

(六)1997 日本大阪亞太國際設計研討會

1.日本主辦單位邀請台灣鄭源錦參加大阪亞太國際設計研討會

(1)97年大阪亞太區國際設計研討會，於10月6、7兩天在大阪 Asia Pacitic Trade Center 舉行。由日本通產省所 屬之日本國際設計交流協會(Japan Design Foundation)主辦。

(2)應邀演講者：台灣(貿協)、韓國、新加玻、香港與日本各一代表。

台灣貿協主講：

A.Global & Regional Aspects of Design。

B.Design progress in Taiwan 1997。

(3)日本國際設計交流協會(JDF)位於大阪，係政府所屬重要單位。

另一重要設計機構為名古屋 DCN(Design Center Nagoya)。東京區則為日本工業設計協會(JIDA)與日本產業設計振興會(JIDPO)。

2.經過

(1)10/5(日)

上午由台北乘 EG0236 班機，11 時 40 分飛赴大阪。下午 3 時(大阪時間較台北快 1 小時)抵達大阪關西機場。大阪辦事處呂昌平主任及林憲章經理在機場接機，很感謝他們的熱誠。

下午 4：40 分住進日本國際設計交流協會(Japan Design Foundation)安排之 Hotel Granvia Osaka。

A.下午 5:30 至 8:00 在 Hotel Granvia Osaka 21 樓簡報室舉行本次研討會之會前說明會。由 JDF 主辦單位 Mr. Takegama 及 Mr. Ikada 等人主持。並確認演講講稿等相關資料及幻燈片等。

B.之後，在 Ran–na–ma 進行自助餐式正式晚餐。

C.晚 8 時在飯店 19 樓〝Abu〞，舉行自由交談式之酒會。應邀演講之代表均參加。

圖 22.1997 亞太國際設計研討會專業雜誌

(2)10/6(一)

A.上午 9 時由飯店出發，乘 Shuttle bus 至 Asia Pacitic Trade Center 並
與同步翻譯人員兩名溝通演講內容。香港、韓國、新加玻、日本與台灣代
表鄭源錦均在場溝通。

B.下午 1 時起，「97 年大阪亞太區國際設計研討會」開始。

- 主持人：JDF Chairman 開幕致詞

- MITI / Kinki Bureau of International Trade & Industry, Director General,
Mr. Hiroshi Yokokawa 致歡迎詞。

 由 Ms. C. Fukagawa 擔任 Coordinator。

C.下午 1:10 時至 2:30 時，香港與新加玻代表各發表 35 分鐘之演講。

2:40 時至 4:40 時，韓國與台灣代表各發表 35 分鐘之演講。鄭源錦講題
為：Global and Regional Aspects of Design-Design Strategies within the
Respective Asian Markets。

4:40 至 6:00 時，由 Ms. Fukagawa 主持問與答之討論會。鄭源錦之演講
與討論均表現甚佳。幾乎全場以其提出之問題為核心交流溝通。

日本人對我國設計之進步實況，印象深刻。

D.下午 7:15 時至 10:00 時，在 Tokokurou WTC Building 之 47 樓舉行
晚宴，由 JDF 與 JATRA 合辦。晚上 10 時，JDF 專車送代表們回飯店。
日本人之組織力甚佳。

(3)10/7(二)

A.上午 9 時由飯店出發赴 International Design Exhibition Osaka 97
內容包括：

- 台灣與香港兩個特別形象區特展。

- 香港、韓國、新加玻、日本、大陸與台灣等地區之包裝設計展。

- JDF 推選之全球貢獻傑出人士特展等。

B.中午 12:30-1:00 時，與同步翻譯核對講稿。

C.下午 1:30 時，JDF 之 Yokoyama 主持今天之演講會，並由 JDF 資深
Director Mr. S. Sugano 致詞。

D.1:35-3:00 時，由鄭源錦主講：Design Progress in Taiwan 1997。以
Slides 說明。並以 10 分鐘影片介紹 ICSID 95 Taipei 及 TEDEX 活動。
效果良好，反應佳。會後，一位日本人問：台灣之專案設計，政府是否有
補助？答案：原則上補助一半，鼓勵開發產品。

E.3:20-4:40 時，香港代表介紹香港之現代設計作品。

F.下午 6:15-9:00 時，約 20 位日本及各國代表至 Bingocho-Club 參加酒
會，每人均發表感言。

(4)10/8(三)

A.參觀：

- 「1997 年完成設計之新京都車站 Kyoto Station 廣場」。
- 「京都圓通寺古昔與現代設計 Entsu-ji Garden / Shakkei 比較表現」。

B.時間：上午 8:30-12:00 時。

由 Hotel Granvia Osaka 出發。乘 JR Train，10:00 時抵達京都車站。

領隊：主辦單位 JDF 常務理事池田豐隆(Toyokata Ikeda)。

C.參加人員：

- Mr.Takeshi Tsuruta(Researcher, Mitsubishi Research Institute, Inc.)
- Mr.Christopher Chow (Assistant Executive Director, H. K. Trade Development Council)
- Mr.Yoshiyasu Suzuka(Prof. of Info Design, Kyoto Uni of Art and Design)
- 鄭源錦(外貿協會設計中心)

D.參觀 Kawashima Textile Co.(川島織物)。

下午 2:00-5:00 時，由 Mr. Suzuo Kato(加藤鈴夫部長)接待。

參觀部門包括：

- Textile School
 台灣翁立娃(東海大學社工系畢業後來此研習)
- Textile Museum
- Meister School
 專業技術訓練機構
- Technical Center

圖 23.1997 台灣貿協駐大阪辦事處呂昌平主任(左)、鄭源錦、貿協大阪設計中心大和田副總(右)。

圖 24.1997 台灣貿協駐大阪辦事處林憲章經理(左 1)、呂昌平主任(左 2)、日籍秘書(中)、鄭源錦、貿協大阪辦事處 郭經理(右 1)。

(5)1997日本大阪亞太國際設計研討會
1997日本大阪亞太國際設計研討會應邀之主講人(表1)

	Ms. Chikako Fukagawa 日本 Editor in Chief, Axis Publishing Inc.
	Mr. Christopher Chow 香港 Assistant Executive Director Hong Kong Trade Development Council
	Ms. Su Yeang 新加玻 President, Su Yeang Design Pte Ltd
	Mr. Soon-In, Lee 韓國 Executive Managing Director Department of Design Promotion Korea Institute of Industrial Design Promotion Design Center Bldg.
	Mr. Paul Y. J. Cheng 台灣 Executive Director, Design Promotion Center China External Trade Development Council
	Mr. Takeshi Tsuruta 日本 Guest Researcher, Mitsubishi Research Institute, Inc. C/O Design Operation 21 Yokohama Landmark Tower 19th FL
	Mr. Simon Davies 香港 General Manager Design Innovation (HK) Ltd

圖 25.日本亞太設計會議演講，台灣、新加坡等國家代表參加。
圖 26.鄭源錦 1997 應日本政府邀請，於亞洲太平洋設計交流會議演講。

圖 27.1997 日本大阪亞太國際會議參加人員

晚宴貴賓，包括 JDF：Mr. Toyotaka Ikada、Mr. N. Yokoyama、Mr. Takeshi Tsuruta、Mr. Christopher Chow(H.K.) HKTDC、黃崇彬研究員(日本筑波大學)、呂昌平總經理(大阪設計中心)、Mr. Fukagawa、Axis 出版公司主編、日本設計雜誌主筆。

(6)10/9(四)
　　A.駐大阪台北設計中心林憲章經理陪同參觀
　　B. Asia pactic Design Center 各區設施與現況。
　　C.參觀 JDF 亞太區國際設計各項展覽。
　　D.駐大阪之台北設計中心業務現況與未來趨勢。未來可在東京先設立連絡站之可能性探討。

(7)10/10(五)
　　A.上午與 JDF 理事船津邦夫商討未來兩國交流合作事項。
　　B.下午由大阪呂昌平主任及林憲章經理陪同赴機場。乘 EG237C，16:25 時班機返台北。

(七)1999英國DMU舉辦台灣國家設計政策研討會

台灣鄭源錦1995年開始在英國中部的萊斯特‧德蒙佛大學 DMU-De Montfort University, Leicester 進行「台灣設計國際化的策略研究」，1998年再進一步繼續進行「台灣的設計政策實施策略之模式研究 A model of the strategic implementation of design policy in Taiwan」。研究方式以美國、加拿大、英國、義大利、德國、日本、韓國與台灣的國家設計政策做比較研究。這期間，與幾位大學的教授相處，他們均非常的熱忱，令人敬仰。包括：Prof. Jenny Pearce(Whitwam)、Prof. Ray Harwood、Dr. Ray Holland、Dr. Jane Wyatt 以及 Prof. Tom Cassidy、Ms. Jo. Cotterill、Mr. Jim Stewart。

1998年，鄭源錦在該大學榮獲傑出設計管理博士學位，2000年在該大學榮獲設計科技博士學位。1999年9月22日下午2時半到4時。德蒙佛大學設計管理的 Dr. Ray Holland，推薦鄭源錦以「台灣國家設計政策的研究 Design Policy in Taiwan」為主題，向德蒙佛大學設計研究所全體師生做一個半小時的發表研討會。參加人員包括設計研究所所長 Prof. Tom Cassidy，以及英國、法國、義大利、印度、韓國與台灣等世界各國前來的碩博班研究生。

在發表會討論時，Prof. Tom 發問：「為何你只介紹台灣科技產品的設計政策，沒有介紹台灣的工藝產品？」鄭源錦回答原因：「1970 年代起，台灣以外銷為導向，科技產品的外銷利潤高。台灣與日本相似，國家產品的發展趨勢有兩個導向，一以世界性通用的科技產品設計為重要的導向，另一為國家及其地區性的特產品與工藝設計為導向」。

2003 年 Dr. Ray Holland 在英國倫敦西部的布魯內爾大學 Brunel University 服務時，邀請鄭源錦在該校做博士後的研究員。同時，鄭源錦在該校向設計研究所師生及產業界人士，以「台灣設計策略的演變」為題演講。發現碩博士研究生，除了台灣也有不少的中國研究生。

二次大戰後，台灣的留學生多數以美國為主。1995 年後，英國、德國、日本、法國、荷蘭、義大利等國也成為留學生嚮往的地區。設計的政策與設計的管理研究為新興的科學，研究生越來越多，內容越來越廣、越專業。設計的分析與研究永無止境。

圖 28.英國德蒙佛大學的設計研究大樓
The Queen's Building, De Montfort University

圖 29-30.1999 年 9 月 22 日，德蒙佛大學各國碩博班的研究生參加鄭源錦的台灣國際設計
　　　政策發表會。

圖 31.德蒙佛大學設計研究所長 Prof. Tom，到義大利米蘭訪鄭源錦。
圖 32.德蒙佛大學設計研究所教授 Jenny Pearce、Ray Harwood 與鄭源錦。

圖 33.德蒙佛大學設計研究所 Ms. Jo. Cotterill(左)、Dr. Ray Holland(右)與鄭源錦。
圖 34.德蒙佛大學設計教授 Jenny Pearce(左)、李榮子(左 2)、鄭源錦、台科大設計教授李
　　　永輝。

圖 35.台灣經濟部駐倫敦主任(左 1)、Dr.Ray Harwood(左 2)、李榮子(左 3)、鄭源錦、Jenny
　　Pearce(右 3)、Dr. Ray Holland(右 2)及台灣貿協駐倫敦主任劉錫威(右 1)。

圖 36.鄭源錦 2000 年完成的博士論文「台灣的設計政策實施策略之模式研究 A model of the
　　strategic implementation of design policy in Taiwan」。

圖 37-38.1998 年鄭源錦榮獲德蒙佛大學傑出設計管理博士學位,由該大學校長(左圖右 1)頒
　　　授證書。右圖為與該校教授群合影。

圖 39.1998 年 7 月,德蒙佛大學設計學院所長 Tom Cassidy 用轎車載鄭源錦到其北方的故鄉
　　愛丁堡作客。中途經過英格蘭 England 與蘇格蘭 Scotland 交接處的大石碑。北面是蘇
　　格蘭,南邊是英格蘭。

圖 40.2000 年 Tom Cassidy(左 3)到台灣台北鄭源錦住宅拜訪。吳俊杰(左 1,台灣華梵大學設
　　計教授、DMU 博士)、鄭源錦、吳珮涵執行長(右 2,台灣特一國際品牌形象設計公司)、
　　廖學書(右 1,台灣華梵大學設計教授、DMU 博士)。

(八)2000 ICSID 國際交叉設計活動

國際工業設計社團協會(ICSID)國際交叉設計活動(Interdesign workshop)是由會員國主辦，集合各國設計師，針對一項主題做設計的分析發展與解決問題的國際設計合作活動。第一次是在俄國的明斯克(Minsk)舉行。自1971年起不斷的演進，每一屆均有一個主題，包括設計的環境、材料的應用、產品發展策略以及立法的方向。

ICSID 歷屆主辦的主題與地點如下(表2)

年代	主題	國家	城市
1971	麵包的產銷與城市廣場設計 The Production and Distribution of Bread and the Design of Urban Squares	蘇聯 USSR	明斯克 Minsk
1972	旅遊設計 Design for Tourism	愛爾蘭 Ireland	基爾肯尼 Kilkenny
1974	工業設計與小社區 Industrial Design and Small Communities	加拿大 Canada	安大略省 Ontario
1974	學生交叉設計：郵局設計 Student Interdesign：Design in the Post Office	愛爾蘭 Ireland	基爾肯尼 Kilkenny
1975	冬季運動的安全性，Serfaus 地區識別設計 Safty in Winter Sports, Local Identity of Serfaus	奧地利 Austria	索佛斯 Serfaus
1975	人與城市交通 Man and Urban Transport	比利時 Belgium	布魯日 Bruges
1976	失業 Unemployment	北愛爾蘭 Northern Ireland	北愛爾蘭 Northern Ireland
1977	為老年人和殘疾人的設計 Design for the Aged and the Handicapped	波蘭 Poland	哈爾科夫 Khrakov
1978	太陽能和風能的利用 Utilization of Solar and Wind Energy	墨西哥 Mexico	墨西哥城 Mexico City
1979	中小企業的設計 Design for Small-and Medium-sized Enterprises	挪威 Norway	沃斯 Voss
1979	中小企業夏季運動休閒設計的創新 Design Innovations for Sport and Recreation in Summer for Small-and Medium-sized Enterprises	奧地利 Austria	維也納 Vienna

1979	醫療目的之設計 Design for Medical Purposes	匈牙利 Hungary	凱斯特海伊 Keszthely
1979	兒童保育設施的遊樂場 Playgrounds of Child Care Facilities	德意志民主 共和國 GDR	德紹 Dessau
1980	城市環境設計 Design for City Environment	蘇聯 USSR	第比利斯 Tbilisi
1981	交通安全之設計 Design for Traffic Safety	匈牙利 Hungary	凱斯特海伊 Keszthely
1982	北角的生產問題 Production Problems of the North Cape	芬蘭 Finland	羅瓦尼米 Nordkalotten Rovaniemi
1982	殘疾人和老年人的產品設計，第二代塑料技術 Product Design for Handicapped Persons and Elderly People, Second Generation of Plastic Technology	荷蘭 Netherlands	馬斯特里 赫特 Maastricht
1983	鄉村生活設計 Design for Country Living	蘇聯 USSR	巴庫 Baku
1984	未來的趣味博覽會 Fun Fair of the Future	瑞典 Sweden	菲拉維克 Furuvik
1985	發展中國家基礎醫療設備設計 Design for Basic Medical Equipment for Developing Countries	比利時 Belgium	新魯汶 Louvain-la-Neuve
1986	以互動交流約會 Rendes-vous with Interactivity	法國 France	巴黎 Paris
1988	設計與信息技術 Design and Information Technology	匈牙利 Hungary	厄斯特貢 Ezstergom
1989	老年人設計 Design for Elderly People	挪威 Norway	克里斯蒂 安松 Kristiansund
1989	與水共存 Living with Water	日本 Japan	高岡 Takaoka
1990	生活和工作環境 Living and Working Environment	南斯拉夫 Yugoslavia	辛戈里查 Nova Goricda
1991	運動和休閒 Sport and Leisure	斯洛維尼亞 Slovenia	布萊德 Bled

1992	北極森林－創新的源泉 Arctic Forest-Source of Innovation	芬蘭 Finland	伊納里 Inari
1994	未來的交通 Transportation for the Future	瑞典 Sweden	卑格斯拉根 Bergslagen
1994	工藝品作為室內設計的來源 Crafts as a Source for Interior Design	哥倫比亞 Colombia	波哥大 Bogota
1995	可持續發展：設計勢在必行 Sustainable Development：The Design Imperatives	塔斯馬尼亞 North Tasmania	塔斯馬尼亞大學 University of Tasmania
1996	木材：全球資源 Wood：Global Resource	拉脫維亞 Latvia	文茨皮爾斯 Ventspils
1996	區域發展的設計策略 Design Strategies for Regional Development	墨西哥 Mexico	庫埃納瓦卡 Cuernavaca
1999	身心設計 Design for Body and Mind	韓國 Korea	首爾 Seoul
1999	水 Water	澳大利亞 Australia 墨西哥 Mexico 南非 South Africa	布里斯班 Brisbane 庫埃納瓦卡 Guernavaca 普利托利亞 Pretoria
2003	從葡萄園到味蕾 From Vineyard to Palate	智利 Chile	聖地牙哥 Santiago
2003	以工藝作為設計策略發展工具 Crafts as a Tool for the Strategic Design Development	墨西哥 Mexico	墨西哥城 Mexico City
2005	可持續的鄉村運輸 Sustainable Rural Transport	南非 South Africa	路斯坦堡 Rustenburg
2006	零售設計/設計零售 Retail Design / Design Retail	阿根廷 Argentina	布宜諾斯艾利斯 Buenos Aires
2007	世界之家設計論壇 World House Interdesign Forum	加拿大 Canada	多倫多 Toronto

2009	大道設計 Design Avenue	墨西哥 Mexico	蒙特雷 Monterrey
2009	城市變動的探討 City Move	瑞典 Sweden	耶利瓦勒 Gällivare
2014	人性化都市 Humanising a Metropolis	印度 India	孟買 Mumbai

ICSID的國際交叉設計營(Interdesign)活動是透過理事會同意,主要是由不同國家的設計師針對一個問題的研究探討活動。

台灣自1987年起,辦理台北國際交叉設計營(TAIDI-Taipei International Design Interaction),至1993年總共辦理了七屆。共有國外專業著名的設計師67位,來台灣參加此活動。並且每一屆均為台灣廠商提出新產品開發案,與國外設計師共同交流合作。每屆除了完成具體的新產品開發設計案,提出新產品模型與樣品,並辦理演講會與研討會,讓產業界、設計界與教育界師生共同參與。效果實際優異。此點,台灣與 ICSID 國際交叉設計營由各個國家的設計師之間的交流設計活動有很大的不同。

(九)2001 ICSID 世界設計大會在韓國首爾

2001 年 ICSID 設計大會在韓國的首爾舉行。韓國於 1995 年派設計推廣人員參加台北舉辦的 ICSID 設計大會,積極研究與吸收台灣與日本主辦國際設計活動的方式。韓國擬於 1997 年爭取主辦 ICSID 大會,但被加拿大積極爭取到主辦權。加拿大多倫多的市長曾於 1995 年親自到台北觀摩設計大會的辦理實況,因此加拿大順利成功主辦 1997 年設計大會。

韓國持續爭取,終於 2001 年獲得主辦權
ICSID 在首爾的主題:
設計邁向新的紀元,和諧的 2001(Design for the New Millennium-The Harmony 2001)。人類邁入第三個世紀的開始。強調文化、環境、技術的新思維(Culture、Environment、Technology and New Ways of Thinking)。
全球各地正在迅速的發展。然而,產品設計、視覺傳達設計、包裝與平面設計,為設計的整體。東方與西方、傳統與現代、硬體與軟體、人與自然、經濟與文化之交流為和諧的時代。整合探討,將會幫助人類和諧。

圖 41.2001 年 ICSID 韓國首爾的文宣

到 2001 年止，ICSID 的會員國如下(表 3)

阿根廷 Argentina	芬蘭 Finland	拉脫維亞 Latvia	斯洛維尼亞 Slovenia
澳大利亞 Australia	法國 France	馬來西亞 Malaysia	南非 South Africa
奧地利 Austria	德國 Germany	墨西哥 Mexico	西班牙 Spain
白俄羅斯 Belarus	香港 Hong Kong	荷蘭 The Netherlands	瑞典 Sweden
巴西 Brazil	匈牙利 Hungary	挪威 Norway	瑞士 Switzerland
保加利亞 Bulgaria	印度 India	菲律賓 Philippines	台灣 Taiwan
加拿大 Canada	愛爾蘭 Ireland	波蘭 Poland	泰國 Thailand
克羅地亞 Croatia	以色列 Israel	葡萄牙 Portugal	土耳其 Turkey
古巴 Cuba	義大利 Italy	羅馬尼亞 Romania	英國 United Kingdom
捷克共和國 Czech Republic	日本 Japan	蘇聯 Russian Federation	美國 USA
丹麥 Denmark	約旦 Jordan	新加坡 Singapore	
愛沙尼亞 Estonia	韓國 Korea	斯羅伐克 Slovakia	

(十)2011 世界三合一設計大會在台北

辦理設計活動如下：

1.世界設計大展 Taipei World Design EXPO

跨領域的設計展包括：工業設計、視覺傳達、室內設計、工藝設計與時尚設計。

(1)台北松山文創園區

2011年9月30日至10月30日展出。

內容包括：國際工業設計、室內設計、平面設計、工藝設計展與亞洲文創展。

(2)台北南港展覽館與世貿展 1 館

2011年10月22日至30日展出。

內容包括：台灣當代設計師聯展、國際設計學生創作展。

圖 42.2011 年台北世界設計展標誌(廖哲夫設計)

2.世界設計大會

(1)設計大會 IDA Design Congress

2011年10月24日至26日，在台北(世貿中心舉辦)

(2)國家代表設計大會-國際工業設計社團協會、國際平面設計社團協會與國際室內設計及建築社團協會等之國際設計聯合會。

General Assemblies of IDA-ICSID、ICOGRADA、IFI.2011 年 10 月 27 日至 28 日舉辦。

(十一)2016 世界設計城市在台北

1. 2006 年 12 月 1 日 ICSID/IDA 宣佈創造兩年一次，由獲選之政府簽證支持的世界設計城市 WDC-World Design Capital 活動。

 目的：認識該城市之優良設計，以及設計影響經濟、社會與文化發展之推動力。

 ICSID：自 2007 年開始，將每年 6 月 29 日訂為「世界工業設計日 629 World Industrial Design Day」。

 (1)2008：義大利杜林 Torino 為 WDC，以設計貢獻與綜合力量呈現(第一屆)。

 (2)2010：韓國首爾(Seoul)為 WDC，活動：2009.12~2010.1
 　　　　地點：Seoul Plaza，Seoul City，Hall Information Center.

 (3)2012：芬蘭赫爾辛基(Helsinki)為 WDC，一年間辦理約 250 件設計活動，以及六項簽約活動。

 (4)2014：南非開普頓(Cape Town)為 WDC。

 (5)2016：台灣台北(Taipei)為 WDC，
 　　　　2014 年 10 月 24 日 Cape Town / WDC 之備忘牌 Commemorative Plaque 交給台北。
 　　　　見証人：南非開普頓市長 Patricia de Lille.
 　　　　　　　　ICSID 理事長 Dr. Brandon Gien.
 　　　　　　　　台北市文化局長 Dr.W.G.Liou

2. 台北市政府為辦理「2016 世界設計之都」活動，樹立「設計台北、創意台北」的形象，促進行銷至國際。於 2015 年 5 月 5 日下午，在台北市政府 201 會議室，舉辦「2015 台北設計獎」徵件記者會。希望藉由媒體報導，廣邀台灣與海外工業設計、傳達設計、公共空間設計之設計師參與競賽。

3. 「世界設計之都」WDC-World Design Capital 是由代表國際設計聯盟 IDA 的國際工業設計社團協會 ICSID 認證的國際重要活動。

 依據世界最大的設計組織，國際設計聯盟公布此活動，由當選設計之都之政府認同與推廣，目的在認知城市的創意設計，以及設計影響經濟、社會與文化發展之推動力量。ICSID 的秘書長：加拿大籍的 Dilki de Silva 特別來函，稱讚我們台北對「2016 世界設計之都」的重視與活力。

4.「2016 世界設計之都」台北的設計活動，不僅對台灣很重要，全亞洲與全世界人士，特別是全世界的設計界人士，均將注意台北。

所以「2015 台北設計獎」徵件活動，大家共同關心推動。台北設計獎連接全球 65 個國家，累積 1 萬 3335 件作品參賽，將台北成功的行銷到國際。

讓此項活動，讓全世界人士透過媒體「看到設計的台北、看到創意的台北、看到文化的台北」。

圖 43.2016 年台北世界設計之都的標誌
圖 44.平面設計協會理事長章琦玫(左 1)、國際工業設計協會(ICSID)亞洲區台灣顧問鄭源錦(左 2)、台北市政府產業發展局局長林崇傑(中)、中華民國室內設計協會理事長王玉麟(右 2) 執行單位：台灣生產力中心協理邱宏祥(右 1)，共同啟動第八屆台北設計獎徵件儀式。

第八章　**2000 商業設計與世界平面設計大會**
Participation in the ICOGRADA and commercial design

(一)	1991 世界平面設計大會 ICOGRADA 在加拿大舉行...... 391
(二)	2007 世界平面設計大會 ICOGRADA 在古巴舉行........ 393
(三)	2009 台灣商業設計發展計畫.................................... 399
(四)	2016 台北國際設計活動..416
(五)	2017 台灣視覺設計社團聯合大會...............................425

(一)1991世界平面設計大會 ICOGRADA 在加拿大舉行

1991年外貿協會設計中心,聯合台灣平面設計界組團參加在加拿大蒙特婁舉行的世界設計大會 ICOGRADA。1991年,鄭源錦在大會上簡報台灣的商業設計,隨之台灣貿協成為 ICOGRADA 正式會員。台灣團隊包括:貿協龍冬陽、特一公司吳珮涵、檸檬黃公司蘇宗雄、王明嘉與頑石公司程湘如、成大醫學院鄭楚麗。同時,台灣在加拿大舉辦台灣商業創作品展覽,並舉行台北之夜。同時與加拿大魁北克商業設計協會簽約結盟。由 ICOGRADA 德籍理事會長及英籍秘書長見證。之後,加拿大設計協會理事長來台參加第五屆台北國際設計交叉營,並在台北與台灣簽約合作,由加拿大駐台代表見證。之後加、義、德、智利等國家之 ICOGRADA 理事均來台灣密切交流。從此,台灣商業設計之國際形象已受到各國重視。由於貿協駐加拿大蒙特婁辦事處李按主任的協調聯繫,台灣與加拿大工業設計協會、商業設計協會、室內設計協會簽約合作,並由 ICOGRADA 秘書長當見證人。

圖1.1991年鄭源錦在加拿大蒙特婁 ICOGRADA 大會上報告台灣商業設計。

圖2.貿協駐加拿大辦事處李按主任,貿協設計中心鄭源錦主任,ICOGRADA理事長德國Helmut,秘書長英國Marry,貿協設計中心龍冬陽組長(左至右)。

圖3.台灣參展團隊,左起為蘇宗雄、鄭源錦、吳珮涵、王明嘉、龍冬陽、右邊為程湘如與鄭楚麗。

圖 4.1991 年在加拿大蒙特婁，台灣貿協設計中心鄭主任、蒙特婁代表李主任與加拿大工業設計協會、商業設計協會、室內設計協會理事長簽約交流合作。

圖 5.1991 年在加拿大蒙特婁，台灣貿協設計中心鄭主任、與加拿大工業設計協會、商業設計協會、室內設計協會理事長交換簽約合作書。台灣貿協蒙特婁代表李按主任(前中座)。

圖 6.台灣代表團與加拿大設計代表餐敘

ICOGRADA 之友標誌

(二)2007世界平面設計大會 ICOGRADA 在古巴舉行

國際平面設計社團協會 ICOGRADA 2007 年 10 月
在古巴哈瓦納舉行世界平面設計大會與代表大會(Icograda Design Congress and General Assembly Havana / Cuba)，台灣由經濟部商業司主辦，生產力中心執行，策畫人為生產力中心設計事業群邱宏祥協理(本身未前往古巴)。

台灣設計界代表共計 13 人參加，包括：
周國欽：經濟部商業司執行秘書
王道遠：台灣生產力中心經理
尚靜宜：台灣生產力中心推廣組經理
鄭源錦：台灣設計創新管理協會創
　　　　會長、生產力中心顧問
吳介民：台灣海報設計協會秘書長
陳重宏：中華平面設計協會
楊勝雄：中華民國美術設計秘書長
李玫玲：美術設計協會
吳松洲：高雄市廣告創意協會
李根在：留美設計師(台北之夜主持)
黃振銘：台創副執行長
洪麗容：台灣設計團之旅行社領隊
Anna Lee：拉丁美洲語言研究生(台北
　　　　之夜主持)

台灣設計團的任務：
●參加展覽
●參加設計大會 Design Congress
●參加國家代表大會 Design General
　Assembly

圖 7.參觀台灣設計展。左起：李根在、鄭源錦、
　　Helmut(德國人，ICOGRADA 前理事長)，
　　H 之夥伴，加拿大平面設計理事長，法國設
　　計專欄雜誌董事長，王道遠(CPC 經理)，
　　尚靜宜(CPC 經理)

圖 8.2007 年 10 月 20 日下午，參觀台灣設計
　　展之國際界群眾在展場前合影

台灣生產力中心 CPC 此次組團參加在古巴的 ICOGRADA 大會，對台灣設計界意義重大。雖然受中共政治打壓，然而，台灣在古巴首府 Havana 辦理之台北之夜讓 ICOGRADA 各國會員感覺到台北的力量與盛情。整個大會過程中，應是台灣團一個前瞻性的力量與台灣設計持續邁向國際的尖兵。

周執行秘書此次的參與，是台灣的一股重要的力量。

1. 台灣參展作品被迫拆除

- 2007 年 10 月 20 日上午，台灣在會場布置展場
 展場在會場中最大，各國代表均前來觀賞，讚賞與拍照。
- 10 月 21 日大會因中共打壓，台灣海報展示三處被迫不能用。ICOGRADA 理事長 Lange(南非籍)與 Brenda(IDA director)表示，台灣展館海報因政治問題，有三處不能用 ROC(原因：中共打壓古巴，古巴打壓理事會)。ROC. Chinese Culture，Chinese tea 三處被迫用膠帶紙貼遮。
 台灣各代表設計協會之邀請卡，以中華民國名稱者均被迫貼遮。
- 不僅三處被迫，10 月 22 上午展場被拆除
 德國理事長 Helmut 問鄭源錦原因？H.感嘆，中共政治打壓。

圖 9.2007 年 10 月 21 日，台灣在古巴展覽(未被拆除前一天)，國際界熱情之觀眾

圖 10.古巴街頭之海報(古巴
革命領袖圖像)

圖 11.古巴學生設計作品

圖 12.台灣生產力中心尚靜宜經理。王道遠經理(背後)與法國設計專欄雜誌董事長(右),加
拿大設計協會理事長(中)在展場交談

2.台灣宴請 ICOGRADA 理監事

2007 年 10 月 22 日中午：

(1)台灣宴請2005年、2007年與2008年歷屆ICOGRADA理監事談中共打壓台灣案。

(2)在設計大會 Design Congress 時，理事會宣佈參加大會之國家，未講台灣。代表李根在立即舉手抗議漏報「台灣」。

理事會代表立即向台灣道歉並補報告，李根在設計師的表現令人尊敬。

圖 13.台灣宴請 2005-2007 年三屆 ICOGRADA 理監事，談中共打壓台灣案。左起：正面穿黑衣者李根在，為台灣優秀設計師。正面第四人穿黃衣者，為 ADI 秘書長，鄰座為台灣代表周國欽國貿局執行秘書。

圖14.台灣宴請ICOGRADA理監事

3.古巴哈瓦納的台北之夜

2007 年 10 月 23 日下午 6 點至 9 點 50 分，台灣在古巴首都哈瓦納俱樂部舉辦台北之夜。台灣團全體人員赴會場佈置，並將 Palco Hotel 拆下之海報移至台北之夜現場展出。「台北之夜」很成功。

(1)場地優越，係海邊哈瓦納俱樂部，世界各國約 250 人參加。現任的南非理事長 Lange 與下屆理事長南韓的張東鍊以及歷屆理事長均參加。

(2)因政治紛攪，中共打壓，前一夜的準備(10 月 22 日夜)國貿局商業司執秘周國欽與團顧問鄭源錦扮演之角色對調，鄭改為 Representative，周改為 Adviser(因中共打壓，不讓台灣政府官員上台致詞)。台北之夜活動，司儀兩人。李根在以英語主持，Anna Lee 以西班牙語主持，表現優秀。

(3)台北之夜致詞程序：

- 台灣鄭源錦代表致歡迎詞
- 南非籍理事長 Lange 致詞
- 韓國籍下屆張理事長致詞
- 德國籍前理事長 Helmut 致詞
- 台灣周國欽顧問致感謝詞

圖 15.台灣代表鄭源錦為台北之夜開幕致詞

圖16.台灣在古巴首都哈瓦納Palco Hotel 舉辦台北之夜。
全體台灣代表。前排左起：
Anna Lee、陳重宏、黃振銘、鄭源錦、周國欽、王道遠、吳介民。後排左起：李玫玲、楊勝雄、尚靜宜、李根在。

4.國家代表大會因中共打壓，議程被刪除

2007年10月25日至26日

舉行國家代表大會 GA/General Assembly，台灣團代表周國欽、王道遠、尚靜宜、鄭源錦、黃振銘等五人全程參加。GA 原訂上午 9:30 時開始之會議遲至10:55 時，議程與原來不一樣。

台灣議程未被登出(被刪除)。很明顯，理事會又被中共政治打壓。

5.台灣設計國際發展的展望

(1)自1985年至2007年，台灣在海外的國際設計活動，國旗與國名一直受到中共的打壓。面對此問題，台灣應努力的方向：

A.培養國際格局的設計領導人才。

B.充實國際語言英文，強化國際推廣能力。

C.推廣台灣風格的設計，對歐美亞各國，行銷台灣。

(2)盡量在海外辦理國際設計展，以便外國人士認識與肯定台灣。

設計競賽，分成 3 個層次。

A.International level (世界級)

B.Regional level (洲區級)

C.National level (國家級)

目前台灣產業與學術界辦理之設計競賽太多，層次高低不齊(學校教師鼓勵學生群參賽)。須避免變成教育界教師升等加分工具。台灣之 G-Mark，德國在台灣辦理之 IF 與 Red Dot，逐漸商業化，對產品品質與國際形象之認同受懷疑。因此台灣應重質不重量。提升國際形象與認同度。

(3)辦理並發行〝設計國際論壇專刊〞配合展覽與研討會，發行中英對照版，提升台灣國際設計形象。

圖17.國際平面設計
社團協會
ICOGRADA 歷
屆理事長

(三)2009台灣商業設計發展計畫

台灣商業設計的發展包括三個階段：第一階段1960年代起，台灣的商業設計從廣告設計開始，第二階段，1980 年代起，外貿協會推動商業設計，第三階，2000年代起，生產力中心推動商業設計發展計畫。

1.第一階段 1960 年代起：

台灣從東方廣告公司開端，由於商業的需求，廣告公司不斷的興起。例如台灣廣告公司、世界廣告公司、中華傳播設計公司等，成為企業商業推廣的創造力量。

1953年起，台灣大專院校開始設置商業設計相關科系。之後，企業界本身，也設置商業的廣告行銷部門。

2.第二階段，1980 年代起：

(1)貿協設置產品設計中心商業設計組，辦理與推動政府、產業與法人團體等產品包裝設計推廣。

(2)由經濟部商業司委辦的商業環境改善設計案，商業包裝與商業設計計劃。

(3)台灣農委會與台灣全國各農會標誌革新與CIS推廣運動，造成台灣全國的CIS運動，影響2000年代企業與商品及各種活動的品牌形象運動。

(4)台灣花蓮、台東與屏東的農牧漁業CIS與品牌及包裝的創新，亦影響到2000年代台灣商品包裝的創新設計風氣。甚至，金門、馬祖之漁業商品包裝之品質與品味均在此階段奠定嶄新的格調。

(5)貿協商品設計中心商業設計組，結合台灣北中南設計公司進行全國商業環境設計的改造，並大力提倡東方式與西方式的包裝設計形式與形象。

不僅影響 2000 年代台灣的國際水準之包裝，具有西方形式與形象，也具有東方文化的風格。

無形之中，台灣設計公司亦不斷的在質與量上增強，並擴大影響力量。

3.第三階段 2000 年代：

2004 年經濟部商業司，推出商業設計領域之提升商業設計計畫，並由生產力中心執行。包括設計輔導、人才培育及宣傳推廣三大方向。宣傳推廣計畫中舉辦了「商業創意設計競賽」，於 2014 年 7 月開始推動，設計競賽分為專業組及學生組在 500 多件的作品中，經由國內外評審委員評選出優選 18 件及佳作 39 件。

圖 18.2004 年「商業創意設計競賽」複審委員，從左至右：鄭源錦、何清輝、岡本滋夫(日本)、邱宏祥(競賽執行人)、Mervyn Kurlansky(丹麥)、白金男(韓國)、金炫(韓國)、王銘顯。

圖 19.專業組-商品應用優選(Outstanding Design Award)
育芃炭竹酢液小禮盒 Yupong Bamboo Characol Essence Gigt
設計公司：陳一崧工作室
設計師：陳一崧
以簡單表現出品牌識別及質感。品牌標誌以黑色長條空心字意指竹節中空，長條形保留竹子簡單樸質氣質，分割式版面隱含竹節本性，搭配金色呈現商品細緻典雅質感。

圖 20.專業組-數位應用優選
(Outstanding Design Award)

原獵 Illha Formosan
設計公司：躍獅影像科技股份有限公司
設計師：姚開陽

本片是世界首部以台灣原住民為題材的立體
電影，全片以一布農族獵人為主角，運用精
緻的思維及特妙的幻想空間表現歷史、自然
及文化，極富本土精神與教育意義；更透過
4D 劇院系統將台灣歷史以最特殊的效果呈
現給觀眾。

圖 21.學生組-平面設計優選
(Outstanding Design Award)

蝴蝶蘭 Butterfly Flower
學校：嶺東設計學院
設計師：林功期

美麗的福爾摩沙，孕育充滿活力的生命，但
是真正去珍惜、愛惜的力量微不足道，環境
的破壞，使美麗的蝶兒沒有真正翩翩飛舞的
空間，只能寄宿在花兒的身軀裡。

圖 22.學生組-多媒體設計優選
(Outstanding Design Award)

命運 Destine
學校：嶺東設計學院
設計師：張育玲、虞翔致、陳韻婷、王昱璋

時間與環境不斷地在改變我們，不同的年齡與
生活背景，讓我們做出不同的判斷；在遊戲中，
我們設定了三個背景不同的主角，跟數個關鍵
物件，透過使用者不同的選擇，進而產生解果
香意的事件，表達出人因抉擇後而引發不同的
人生命運，作品整體以趣味遊戲的方式呈現主
題。

生產力中心陸續提案成功，由經濟部商業司委辦台灣全國性之商業設計計畫案。由於
商業設計的推動案，生產力中心結合台灣全國商業設計公司的力量，不斷推動計畫。
至 2013 年設計公司已數百家，依據生產力中心之文獻：登記合作的主要商業設計公
司即有 255 家。

2013 年度設計服務團隊(在台灣北部的設計公司)如下表(表 1)

編號	公司名稱	區域
1	摩奇創意股份有限公司	北部
2	金家設計企業有限公司	北部
3	朱墨形象設計廣告有限公司	北部
4	蔡啟清設計有限公司	北部
5	歐普廣告設計股份有限公司	北部
6	黑盒子廣告攝影工作室	北部
7	物外不遷設計工作室	北部
8	大計文化事業有限公司	北部
9	特一國際設計有限公司	北部
10	承軒視覺設計有限公司	北部
11	西堤廣告設計有限公司	北部

12	羅威設計有限公司	北部
13	順基國際有限公司	北部
14	卓爾視覺整合股份有限公司	北部
15	林雄翔設計顧問有限公司	北部
16	大深廣告設計有限公司	北部
17	拾穗設計工程有限公司	北部
18	正伸創意廣告有限公司	北部
19	樞紐科技顧問股份有限公司	北部
20	聯網國際資訊股份有限公司	北部
21	月棠設計股份有限公司	北部
22	新思維超媒體設計有限公司	北部
23	堂朝數位科技有限公司	北部
24	慧元數位媒體股份有限公司	北部
25	京岳設計有限公司	北部
26	創值整合設計股份有限公司	北部
27	柏齡設計有限公司	北部
28	頑石文創開發顧問有限公司	北部
29	亦鳴設計工作室	北部
30	游明龍設計有限公司	北部
31	江泰馨設計有限公司	北部
32	中國生產力中心	北部
33	思索品牌形象設計有限公司	北部
34	取絕設計有限公司	北部
35	奇創形象策略有限公司	北部
36	象藝創意有限公司	北部
37	麥傑特設計有限公司	北部
38	元平設計有限公司	北部
39	藍本設計顧問有限公司	北部
40	左右設計股份有限公司	北部
41	美商方策顧問有限公司(台灣分公司)	北部
42	意向視覺設計有限公司	北部
43	台灣富力通開發有限公司	北部
44	邁思設計顧問有限公司	北部
45	佐拉行銷創意有限公司	北部

46	心森林企劃創意有限公司	北部
47	熊族設計股份有限公司	北部
48	威肯視覺創意股份有限公司	北部
49	查爾特設計廣告有限公司	北部
50	卡洛創意行銷有限公司	北部
51	晶格創意行銷有限公司	北部
52	摩碼創意行銷有限公司	北部
53	知本形象廣告有有限公司	北部
54	彩影有限公司	北部
55	恆貿行實業有限公司	北部
56	巨礎有限公司	北部
57	自由落體股份有限公司	北部
58	陳永基設計有限公司	北部
59	杜仕德科技有限公司	北部
60	無名印刷事業社	北部
61	瑋宸整合行銷有限公司	北部
62	螞蟻創意有限公司	北部
63	綠手指文化事業有限公司	北部
64	衛肯創意設計有限公司	北部
65	有囍廣告有限公司	北部
66	異數宣言有限公司	北部
67	雙黃本店視覺設計工作室	北部
68	意核數位創意有限公司	北部
69	魔莉星球創意圖案工作室	北部
70	因素設計有限公司	北部
71	黎歐傳播有限公司	北部
72	十字手設計有限公司	北部
73	瑞福國際設計有限公司	北部
74	長銀科技有限公司	北部
75	迷母國際股份有限公司	北部
76	畫民設計有限公司	北部
77	旭亞設計股份有限公司	北部
78	御書堂整合設計有限公司	北部
79	二分之一互動設計有限公司	北部

80	艾克斯工作室	北部
81	肆放創意工作室	北部
82	永益廣告設計有限公司	北部
83	漢翼創意有限公司	北部
84	意致視覺設計有限公司	北部
85	奇異果創意設計有限公司	北部
86	艾森形象設計顧問有限公司	北部
87	統一數網股份有限公司	北部
88	香港商及瑞凡國際有限公司台灣分公司	北部
89	桔思創意有限公司	北部
90	唷吼設計股份有限公司	北部
91	凌利視覺設計股份有限公司	北部
92	艾薇識別設計有限公司	北部
93	圓點設計股份有限公司	北部
94	宏銘創意無限有限公司	北部
95	白色度廣告設計有限公司	北部
96	禾洋商業設計有限公司	北部
97	貝斯維形象設計有限公司	北部
98	十分視覺整合設計有限公司	北部
99	譜記有限公司	北部
100	和心傳媒數位科技股份有限公司	北部
101	經傳形象景觀有限公司	北部
102	彩焱創意行銷有限公司	北部
103	擎寶寶業有限公司	北部
104	品牌發酵有限公司	北部
105	名象品牌形象設計股份有限公司	北部
106	創意艦隊國際有限公司	北部
107	樸象創意整合有限公司	北部
108	翊立設計有限公司	北部
109	瑟瑞豐國際股份有限公司	北部
110	中菁企業形象有限公司	北部
111	大衍國際股份有限公司	北部
112	迪嘉廣告設計有限公司	北部
113	高點國際設計有限公司	北部

114	伯納斐設計有限公司	北部
115	参加貳創意整合有限公司	北部
116	藍姆設計有限公司	北部
117	攝影家手札科技有限公司	北部
118	買辦國際股份有限公司	北部
119	英屬維京群島商奎艾特(股)公司	北部
120	可染設計(股)公司	北部
121	瑞士商普羅設計股份有限公司	北部
122	曼尼視覺設計有限公司	北部
123	以及視覺有限公司	北部
124	優視覺溝通有限公司	北部
125	幸泓企業有限公司	北部
126	聯傑形象整合有限公司	北部
127	兆樣玩設計企業社	北部
128	紙空間國際有限公司	北部
129	創璟國際有限公司	北部
130	螞蟻創意有限公司	北部
131	法博思品牌設計顧問股份有限公司	北部

2013 年度設計服務團隊(在台灣中部的設計公司)如下表(表 2)

編號	公司名稱	區域
132	艾樂比創意設計有限公司	中部
133	彌勒設計	中部
134	江佳禧設計有限公司	中部
135	智慧財品牌策略有限公司	中部
136	墨宇科技有限公司	中部
137	呈明影像科技有限公司	中部
138	大成就品牌形象設計有限公司	中部
139	薩巴卡瑪國際有限公司	中部
140	真納視覺文化股份有限公司	中部
141	亮均廣告行銷股份有限公司	中部
142	創易數位設計股份有限公司	中部
143	優勢品牌包裝設計有限公司	中部
144	天第廣告設計工作室	中部

145	克亞設計有限公司	中部
146	福康形象設計有限公司	中部
147	喆盤古形象設計有限公司	中部
148	渥得國際設計有限公司	中部
149	超然形象策略有限公司	中部
150	費諾互動媒體有限公司	中部
151	美可特品牌企業設計有限公司	中部
152	台灣紅顧問有限公司	中部
153	得彩廣告企劃有限公司	中部
154	豐禾形象策略有限公司	中部
155	象水廣告行銷事業有限公司	中部
156	橋揚視覺創意有限公司	中部
157	納斯卡廣告行銷科技有限公司	中部
158	得意國際多媒體廣告有限公司	中部
159	大視設計有限公司	中部
160	喜樂藝術創意工作室	中部
161	凱樂王實業有限公司	中部
162	百禾丰紙品有限公司	中部
163	綜效經營規劃有限公司	中部
164	世訊整合行銷傳播有限公司	中部
165	知文堂創意研銷有限公司	中部
166	傳動經營顧問有限公司	中部
167	魔瓶視覺設計有限公司	中部
168	悅設創意行銷有限公司	中部
169	穆德設計團隊有限公司	中部
170	耐特數位科技有限公司	中部
171	框體藝術科技有限公司	中部
172	墨比斯視覺整合設計社	中部
173	中科設計有限公司	中部
174	人本藝術設計有限公司	中部
175	華奧博岩視覺形象設計室	中部
176	愛圖廣告事業有限公司	中部
177	亞其實業有限公司	中部
178	國際智家廣告有限公司	中部

179	理珂品牌設計有限公司	中部
180	策動力事業有限公司	中部
181	普羅文化出版廣告事業	中部
182	雀石國際有限公司	中部
183	以諾整合形象顧問有限公司	中部
184	華奧博岩廣告企劃有限公司	中部
185	概念美學廣告有限公司	中部
186	巴爾巴創意開發管理顧問有限公司	中部
187	赫斯西亞品牌創意有限公司	中部
188	大觀包裝有限公司	中部
189	肯墨整合設計有限公司	中部
190	綻許創意	中部
191	卯國際企業社	中部
192	極思數位商略有限公司	中部
193	捌號文創事業有限公司	中部
194	米威品牌形象設計有限公司	中部
195	商瑪廣告事業有限公司	中部
196	威亞創意設計有限公司	中部
197	鉅魚廣告設計有限公司	中部
198	商楫國際有限公司	中部

2013 年度設計服務團隊(在台灣南部與東部的設計公司)如下表(表 3)

編號	公司名稱	區域
199	蒙太奇創意設計	南部
200	翊揚設計有限公司	南部
201	地平線文化事業股份有限公司	南部
202	打打廣告設計有限公司	南部
203	三喆綜合設計有限公司	南部
204	展聖企業股份有限公司	南部
205	兩儀開發設計有限公司	南部
206	天長地久設計有限公司	南部
207	銳奇廣告事業有限公司	南部
208	翔禾商業設計有限公司	南部
209	敦阜形象策略有限公司	南部

210	摩德廣告	南部
211	德耐圖案設計工作室	南部
212	博暘設計股份有限公司	南部
213	昕穎企劃社	南部
214	春耕廣告有限公司	南部
215	貳工數位設計有限公司	南部
216	多麗廣告有限公司	南部
217	階梯廣告設計社	南部
218	哥德廣告設計有限公司	南部
219	柏鑫廣告事業有限公司	南部
220	海峰廣告企劃社	南部
221	艾得彼創意設計股份有限公司	南部
222	精格廣告攝影設計社	南部
223	多果設計工作室	南部
224	亞東視覺設計有限公司	南部
225	吾皇多媒體行銷有限公司	南部
226	天地廣告有限公司	南部
227	我在品牌設計有限公司	南部
228	天子創意整合行銷有限公司	南部
229	泉隆國際有限公司	南部
230	百繪設計有限公司	南部
231	唐獅設計有限公司	南部
232	美怡行廣告設計公司	南部
233	百亨科技有限公司	南部
234	思惟視覺設計	南部
235	奇界概念整合有限公司	南部
236	眸子視覺商業設計行	南部
237	豪欣包裝企業有限公司	南部
238	妝點視覺設計有限公司	南部
239	多得設計行銷顧問有限公司	南部
240	東方視創多媒體企業社	南部
241	台灣采奕傳播科技股份有限公司	南部
242	奧普特影像視覺設計	南部
243	尼森國際事業有限公司	南部

244	富朗廣告	南部
245	筆心視覺設計有限公司	南部
246	晨禾文創設計股份有限公司	南部
247	光遊戲創新整合設計有限公司	南部
248	易碩網際科技股份有限公司	南部
249	覺色廣告設計有限公司	南部
250	禾掌廣告企業社	南部
251	艾帝爾數位設計有限公司	南部
252	意直創意多媒體有限公司	南部
253	互動策略有限公司	南部
254	大桔美術設計工作室	東部
255	形色商業設計有限公司	東部

北部：131 家公司

中部：67 家公司

南部：57 家公司

至 2015 年商業設計在生產力中心設計事業群的推動之下，逐漸擴大。

1.商業設計服務業主要內容：

　(1)企業識別系統設計

　(2)廣告(含平面廣告設計)

　(3)品牌形象設計

　(4)平面視覺設計(含商品包裝設計)

　(5)互動式多媒體設計(含網頁、APP 等之視覺設計)

　(6)商品企劃與行銷策略

　(7)展場與活動空間設計

2.台灣全國商業設計社團協會，至2013年有14個相關社團協會，其中中華民國美術設計協會、中華平面設計協會、台灣海報設計協會及高雄市廣告創意協會加入國際平面設計協會(ICOGRADA)會員。

3.台灣CPC自2005年起開辦台灣國際平面設計獎活動，影響力逐年增大。自2015年台灣的國際平面設計獎與波蘭華沙國際海報雙年展、日本富山國際海報三年展、墨西哥國際海報雙年展及莫斯科金鋒國際平面設計雙年展等，同為國際有名的海報設計活動。

4.台北市政府產業發展局亦推動綠色環保包裝設計運動，對台北綠色中小企業，

具有鼓舞的影響力。而執行單位為生產力中心之設計事業群對本活動的推廣效益，貢獻很大。

5.經濟部商業司從 2004 年開始推動商業設計相關政策，由生產力中心執行。

第一期計畫從 2004 年至 2007 年。

第二期計畫從 2008 年至 2011 年。以「整合設計創新發展多元服務」、「協助產業佈局國際市場優勢」為主要推動重點。以「整合設計創新服務」、「國際活動亞太交流」、「跨業學習精英促進」為三大推動策略。

圖 23.「2007 年提升商業設計計畫」評審委員討論實況，經濟部商業司政策，生產力中心執行。

圖 24.2008 年起商業服務設計發展企劃之整合設計創新服務輔導模式重點圖，為生產力中心研擬。

圖 25.2007 年 7 月，擎豐公司以健康、安全、環保用火概念，品牌命名「a Fire」，定位為用火專
　　　家。已在美國成立北美行銷部門，並在台灣與美國註冊。
　　　專案設計：特一國際設計公司 / 吳珮湜
圖 26.山隆加油站品牌形象重塑案。山隆通運公司成立於 1976 年，1998 年於高雄成立加油站，之
　　　後發展神速成為全國性加油站，Logo 以 Shan-Loong 縮寫形成，強調「愛車」的補給站。
　　　專案設計：取絕設計公司 / 吳松洲

圖 27. 喬晟品牌形象規劃計畫設計，以汽車零組件研發製造為主，以 ZAGE 品牌建立 MIT 自
有品牌之高品質形象。專案設計：美商方策形象設計台灣分公司/Mark Stocker 史孟康

圖 28.「石岡傳統美食小舖」包裝設計輔導，以石岡特色造型建立美食統一形象，推廣客家
美食文化。專案設計：智慧財品牌策略公司 / 呂美雲

圖 29.「龜山島漁場」品牌及包裝設計，品牌識別設計由可愛的魚造型圖案設計，形成「龜
山朝日」的美景。專案設計：查爾特設計廣告公司 / 邱顯能

圖 30. 2011 賽德克巴萊海報，台灣陳正源設計。
圖 31. 台灣國際設計獎評審特別獎，Not Copy Machine，魏均寰設計。

6.2014年綠色產業推動計畫，由台北市政府產業發展局主辦，並由生產力中心設計發展群執行。此計畫包括台北市 13 家綠色廠商，明基電通公司、智慧家電的大同公司參展。

本計畫並以「綠時尚 in Taipei」為主軸，結合台灣知名設計輔導顧問，輔導 11 家企業設計開發時尚環保的綠色產品包裝設計。較特殊的設計品如下：

圖 32.美角 MeiGa 標誌與產品包裝設計
輔導執行單位：生產力中心

圖 33.生態綠公司 Okogreen 標誌與產品包裝設計，輔導執行單位：京岳設計公司

圖 34.Ionion 標誌與元氣有氧森林產品包裝設計，輔導執行單位：就是設計工作室

(四)2016台北國際設計活動

1.台北國際設計展2016年10月13日到30日舉行

台北繼義大利杜林、韓國首爾、芬蘭赫爾辛基、非洲開普敦之後,由國際工業設計社團協會 ICSID 主導,於 2016 年被選定為世界設計之都(World Design Capital)。

2016 年 10 月 13 日至 30 日由台北市政府文化局、經濟部工業局主辦,在台北松山文創園區,舉辦「國際設計展」,由全球 13 個城市參與,展館包括:「台北風格 1、2 館、國際城市 1、2 館、設計量能館、時尚 X 藝術跨界展」等 6 館。另規劃萬華及大稻埕、中山雙連、永康街等 3 大衛星展區。活動期間在台北各大捷運站的戶外廣告,以及台北市公車也擁有移動式的廣告。

這是台北市,展現城市美學與台北市的現代進步實況。

圖 35.設計量能館以「穿石」為題,透過展場空間設計表現出台灣設計產業的穿透力、持續力,以及明亮耀眼的未來。

2.2014 台北設計獎

台北設計獎自 2008 年起，由台北市政府主辦，原名為「台北工業設計獎」，於 2012 年正式命名為「台北設計獎」。展出與競賽內容：包括工業設計類、視覺傳達設計類與公共空間設計類。2014 年起，並由三個國際設計社團協會認證。包括：國際工業設計社團協會 ICSID、國際平面設計社團協會 IGOGRADA 以及國際室內設計與建築社團協會 IFI。

本項活動，為了廣徵創意，自2013年起，不設主題，以便擴大國際間追求創意的設計師參加競賽與展覽。

2014年台北設計獎得獎作品包括台灣、加拿大、中國、比利時、德國、波蘭、伊朗、墨西哥、巴西、日本、印度、西班牙、馬來西亞等。

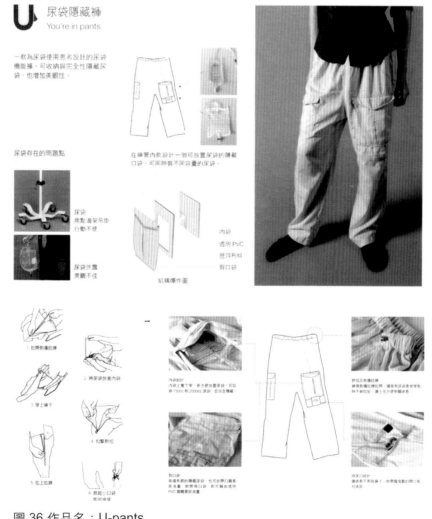

圖 36.作品名：U-pants
設計者：吳昀琪、楊博荏、張君怡、潘冠豪、蘇綠禾 / 台灣
U-pants 是尿袋使用者專用褲。特別是口袋設計改善他們的生活品質。側邊拉鏈幫助患者穿脫褲子。而內層口袋用來置入尿袋，當患者需要排尿時則掀起外部中間的口袋，取出尿閥即可。

圖 37. 作品名：對流 Convection
　　　設計者：周依農/加拿大
　　　使用電風扇就是想要使空氣對流，不管是上下左右吹動，都希望風能吹向理想的方向
　　　。產品外型沒有固定上下左右，像一個活動的雕塑品，可以一直改變看到不同的角度
　　　變化，甚至是一些特殊的風向。也可以一直靜止的，固定的角度，固定的風向。

3.2016台北設計獎

2016年，台北設計獎，由59個國家，2927設計師，4322作品參賽，得獎作品共64件。

2016年，「公共空間設計」獲得台北市長獎的作品，作品是由台灣「Plan b,archicake」共同設計的「2016 Taipei New Horizon」。作品內容包括「正體字博物館」、「故事索引區」、「計畫實驗室」，透過展覽100個「台灣身份」的故事，讓民眾參與互動。

圖 38.台北新地平線「2016 台北設計獎」由台灣團隊「Plan b,archicake」設計的「台北新地平線」市長獎。

圖片來源：台北市產發局提供，2016 年 11 月 5 日自由時報 AA2 版。

4.台北國際設計論壇「創新、永續」

配合 2016 年台北世界設計之都，以「Design for Adaptive City 為不斷提升的城市而設計」之理念， 2016 年 10 月 12 日，於築空間 ARKI GALERIA(台北市中正區重慶南路一段二號 B1)由台北市政府產業發展局主辦台北國際設計論壇「創新、永續」。

並邀請日本千葉大學 Makoto Watanabe 渡邊誠教授、荷蘭戴夫科技大學(TUDelft)工業設計學系 Matthijs van dijk 教授、智利 DIEGO PORTALES UNIVERSITY 大學 Babara Pino Ahumada 教授、國際室內建築設計師團體聯盟(IFI)前主席 Shashi Caan、墨爾本皇家理工大學(RMIT)室內設計系 Suzie Attiwill 助理教授、英國 Ravensbourne 學院副院長 Layton Reid 教授，六位來自不同國家的工業設計領域專家及空間設計領域專家來台北進行交流。

日本渡邊誠教授強調日本近代設計簡史，並強調優良設計 G-Mark 標誌，不僅在日本強力的執行，亦向海外推廣。台灣產品也參加，並獲得日本 G-Mark 優良設計標誌獎。

反觀台灣的 G-Mark，從 1981 年建立開始，不斷的推行，對激勵台灣產業優良設計的提升有很大的影響力。1998 年後，鄭源錦離開外貿協會總部，轉移至義大利設計中心任職。之後不久，外貿協會改變台灣優良設計標誌 G-Mark 的形象，至 2000 年之後，台灣優良設計標誌 G-Mark 漸消失。而原來同時推動的台灣優良形象標誌，仍持續推動，至 2016 年，台灣可以與日本優良設計標誌並存的活動，只留下台灣優良形象標誌。

圖 39.Makoto Watanabe 渡邊誠教授　　圖 40.日本優良設計標誌 G-Mark 1957 年建立　　圖 41.台灣優良設計標誌 G-Mark 1981 年 3 月建立　　圖 42.台灣優良形象標誌 1992 年建立

5.2016「青年、品牌、設計力」國際趨勢論壇在台北舉行

2016 年 10 月 13 日，由經濟部商業司主辦，生產力中心執行的「國際設計趨勢論壇」在台北市信義區菸廠路 88 號 6 樓多功能會議廳舉行。主題為「青年、品牌、設計力」。參加人員包括產業界、設計界與大專院校設計系所師生約 200 人參加。

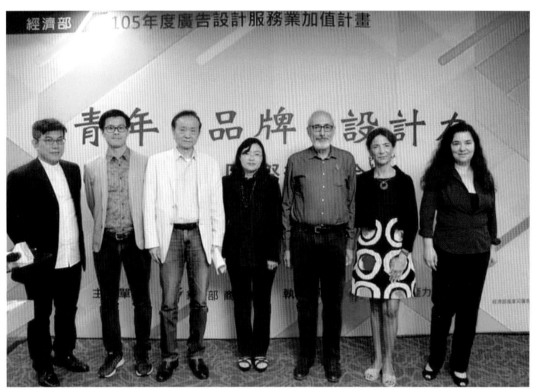

圖 43-44
「國際設計趨勢論壇」，主題「青年、品牌、設計力」

上圖：主辦單位經濟部商業司李靜怡科長(中)與執行單位生產力中心邱宏祥協理(左)與主持人鄭源錦(左 3)，主講人：台灣陳彥廷(左 2)，以色列 Grossman(右 3)義大利 Piscitelli(右 2)，美國 Lukova(右)。

下圖：參加人員與現場

由生產力中心邱宏祥協理擔任主持人，並由兩位年輕設計師主講(上午 11 時至
12 時 15 分)。

陳彥廷主講「青年設計之路的夢想與實踐」；廖俊裕主講「在改變世界之前」
。12 時至 12 時 15 分之間，執行單位為了瞭解參加人員的想法與反應，現場設
置「UMU 互動交流活動」：現場歡迎參加人員，以手機掃描 QR，或以手機開啟
網頁，加入現場互動交流活動。將參加人員以反映綜合問題，由主講人回答。
這是主持人創新的討論方式的嘗試。效果新奇有趣。並且可以充分表現青年人
的想法與活力。

下午 1 時開始，有經濟部商業司李靜怡科長致開幕詞。隨後，由台灣設計創新
管理協會創會長鄭源錦擔任主持人。

下午主講人包括：

(1)以色列的 Mr.David Grossman (國際平面設計社團協會 ICOGRADA 的前理
　事長) 主題為「設計師如何建立自己的品牌」

(2)義大利 Ms.Daniela Piscitelli(義大利平面設計協會 AIAP 理事長)，主題為
　「從 1900 年至 2025 年品牌形象的永續發展，以及設計師對社會責任扮演
　的角色」。

圖 45.現場創新的討論
　　 方式，參加人員
　　 以手機掃描 QR，
　　 或以手機開啟網
　　 頁，現場互動交
　　 流實況。

(3)美國的 Ms.Luba Lukova(Lukova Studio,USA 總經理)

主題為「以海報的方式，用各種有意義的個別主題，表現視覺傳達的形象」。數百張海報中，其中一主題為對話-戰爭而非好的回應(Dialogue-war is not answer)甚具意義。

(4)台灣的蔡慧貞(知本形象廣告設計公司總經理)

主題為「亞洲設計新勢力，創造企業競爭力」。

當天下午 4 時 10 分至 4 時 20 分，現場的邱宏祥協理說明 UMU 互動交流的結果。讓現場參加的人員及六位主講人了解參加人員的反映想法。

下午 4 時 20 分至 5 時，續由鄭源錦主持「聯合與談，Q&A 活動」。

討論的問題主要有三項：

(1)你認為東方與西方的設計，最大的不同是什麼？

What do you think is the biggest difference between Oriental and Western design?

(2)數位科技如此發達，你認為對設計師來講，帶來甚麼樣的改變？

Digital technology is so developed, What do you think of the changes to the designer？

(3)你在建立自己的品牌過程中，遇到什麼困難嗎？

What difficulties do you have in the process of building your own brand?

圖 46.鄭源錦主持「聯合與談，Q&A 活動」　圖 47.「聯合與談，Q&A 活動」現場

圖 48.以色列的 Mr.David Grossman 主講與會場聽眾。

圖 49.鄭源錦、美國的 Ms.Luba Lukova(左 2) 陳彥廷(左 3)，高玉麟(右)

6.結論

經過六位主講人的演講與參加人員的交流互動，表現當代重要的設計方向：

(1)品牌形象的設計與推廣

(2)視覺傳達的設計與發展

(3)廣告設計的創新與服務

(4)新興設計的力量與未來-均為國際設計的重要趨勢。

7.效益

(1)經濟部商業司主辦，並由生產力中心工作團隊的勤奮規劃及執行，奠定此項趨勢論壇的成功基礎。

(2)六位主講人分別來自以色列、義大利、美國與台灣，不同國家的文化、不同方向的想法，充分表現國際的色彩；與全參加人員交流互動，可產生新興的思路與設計。

(3)此次執行單位規劃 UMU，利用智慧手機的科技方法，讓參加的大眾能立即了解相互的想法，此種創舉很有效果。

(4)「青年、品牌、設計力」國際趨勢論壇，為一項設計有意義的活動。

(五)2017台灣視覺設計社團協會聯合大會

2017年4月8日下午13:00-20:00，在台灣新北市三峽區竹崙路95巷1號的皇后鎮森林烤肉區，舉辦台灣視覺設計社團協會聯合大會。本活動由大計文化設計印象雜誌策辦，主辦單位包括：中華民國美術設計協會、中華企業形象發展協會、中華平面設計協會、中華民國形象研究發展協會、台灣設計協會、台灣海報設計協會、台灣包裝設計協會、台中市廣告創意協會、台南市美術設計協會、高雄市廣告創意協會。並由生產力中心及印刷工業技術研究中心等單位協辦。贊助單位則包括日商布拉比斯國際公司台灣區、iF 設計亞洲公司等50個企業。

1.本活動的特色：

(1)參加人員共有 482 人，人員來自高雄地區、台南地區、台中地區與台北地區，為台灣視覺設計團隊與人力集結行動力量的表現。

(2)策辦單位設計印象雜誌的楊宗魁發行人，以及夏書勳社長，林榮松總編輯等團隊人員的熱誠執行力與親和力，為此次活動成功的關鍵。此團隊多年來已經辦過數次大中小型的活動，對台灣視覺設計人力的團結，貢獻盛大。楊宗魁發行人企劃與組織力強，工作熱誠，已成為台灣設計界共同的好朋友。

(3)協辦單位生產力中心邱宏祥協理、徐唐欣商業服務管理師。印刷工業技術研究中心陳世芳董事長、洪秀文組長、陳如萍組長。贊助單位日商高玉麟代表、iF 設計亞洲公司李建國總經理等均全程參加。從活動的過程中，充分達到促成台灣設計界的交流合作任務。

2.展望：

(1)台灣設計界與設計優秀的設計領導人不斷的被發掘產生。

(2)台灣設計界的力量結合，盼能邁向國際舞台。

(3)建立台灣設計風格的作品，推廣到全世界。台灣文化創意產業，以及品牌形象的建立，累積的作品推廣，才能讓全世界的人士看到台灣。

圖 50.在台北車站東出口。左起動腦雜誌王彩雲、吳進生、
鄭源錦、頑石程湘如、李天鐸。

圖 51.(右)楊宗魁設計印象雜誌發行人，
策展主導人。

圖 52.皇后森林區入口。策展人楊宗魁與鄭源錦

圖 53.皇后森林區入口，主辦單位標旗飄揚在走道上

圖 54.參加交流的全體與會人員

圖 55.鄭源錦、李小惠(右)平面設計協會理事

圖 56.全體主辦單位標誌旗，懸掛於會場

圖 57.左起：嶺東科技大學陳健文學生學務長、視覺傳達設計系張露心
　　　主任、黎明技術學院時尚設計系翁能嬌主任、形象研究發展協會
　　　侯純純理事長。

VIDA

財團法人組織為台灣特有的研發機構，與政府、
產業、及教育界相輔相成，關係密切。
車輛、自行車、鞋技、塑膠、精密、石材、印刷、
藥技、金屬等九大財團法人，均有其專業的文化特
色。

第九章 2000文化創意產業CCI的時代
The Cultural Creative Industry in the 2000s

(一) | 2001與2019台灣九大財團法人與專業文化

車輛、自行車、鞋技、塑膠、精密、石材、印刷

藥技、金屬...431

(二) | 2000台北捷運的興起與便捷文化...........................455

(三) | 2006台灣高鐵通行連結南北文化...........................458

(四) | 2009台灣高雄舉辦世界運動大會與南台灣文化..........461

(五) | 2017台北世大運的啟示....................................462

(一)2001與2019台灣九大財團法人與專業文化

法人團體為台灣經濟發展的一股特殊的專業文化力量。法人團體有：社團法人與財團法人及基金會。社團法人為民間一股專業文化團體，通常由民間30人以上組成，由理事長、理監事會及會員共同執行業務。包括各種不同的專業團體。例如台灣工業設計協會、包裝設計協會、平面設計協會、海報設計協會、廣告設計協會、室內設計協會與台灣設計創新管理協會。

財團法人與基金會團體，台灣全國性的機構通常需3000萬以上新台幣的資金，並且是非營利性的推廣團體。有不少的財團法人接受政府資金資助。台灣大型的財團法人影響台灣的國內外經貿相當大。例如台灣的中國生產力中心、對外貿易發展協會。從設計界的角度上看，日本的設計基金會扮演的角色非常重要。例如日本大阪設計基金會、日本名古屋設計基金會，對日本近代設計專業文化貢獻很大。台灣接受政府資助與督導的財團法人30個以上。

2000 年間經濟部工業局何明根副局長為了協助建立台灣各種專業領域的團體，先後支持成立台北的印刷工業技術研究中心、製藥工業技術發展中心、花蓮的石材工業發展中心、台中的精密機械研究發展中心、塑膠工業技術發展中心、自行車工業研究發展中心與鞋類設計暨技術研究中心等 7 個財團法人。之後，何副局長認為在彰化的車輛研究測試中心，與這些財團法人團體功能性質接近，因此特別邀請納入，共同組成八大財團法人。每三個月至半年，由一財團法人負責主持，舉辦經驗交流互動的會議。因效果良好，因此，2001 年 10 月 18 日正式成立具有專業特色文化的八大財團法人研究機構成功經驗交流聯誼會。2019 年 3 月再結合高雄之金屬中心，成為九大財團法人。

圖 1.經濟部工業局何明根副局長
圖 2-3.2001 年八大財團法人成立時之總經理

台灣九大財團法人標誌

車輛研究測試中心	塑膠工業技術發展中心	精密機械研究發展中心
ARTC	PIDC	PMC
印刷創新科技研究發展中心	醫藥工業技術發展中心	金屬工業研究發展中心
PTRI	PDC	MIRDC
鞋類暨運動休閒科技研發中心	石材暨資源產業研究發展中心	自行車暨健康科技工業研究發展中心
FRT	SRDC	

圖4.台灣九大財團法人標誌

1.台北的印刷工業技術研究中心

1993 年 3 月 2 日成立基金新台幣 4000 萬元。中心為經濟部工業局與台灣區印刷工業同業公會捐助共同籌設之財團法人組織。主要為印前、印刷、印後技術與機材之研究。張中一為首任總經理兼綜合企劃組長。個性活潑，做事負責認真，具前瞻性，對開創印研中心的業務有很大貢獻，階段性任務完成後，擔任中華彩色印刷中心董事長。由張世錩接任印研中心總經理。張總繼續擴大印研業務並從事 3D 印刷的研究。張中一董事長於 2019 年亦擔任台灣產業科技發展協進會理事長，任重道遠。

圖 5-6.左為張中一總經理(擔任中華彩色董事長)，右為張世錩總經理。

2.台北的製藥工業技術發展中心

1983 年 1 月 15 日成立，成立基金新台幣 6000 萬元。主要業務，發展中西藥品新技術，並推動國產藥品國際化。成立八大時之總經理為蔡幸作。退休後，並由廖繼洲與陳甘霖先後擔任總經理。之後由羅麗珠博士接任總經理。羅麗珠於 2018 離職後，由劉得任接任總經理。

圖 7-9.蔡幸作總經理(左)
羅麗珠總經理(中)
劉得任總經理(右)

3.花蓮的石材工業發展中心

1992 年 7 月 14 日成立，成立基金新台幣 4000 萬元。林志善博士為總經理。主要業務，從事提升石材工業原料開發、加工技術、設備、品質及科技之研究發展與推廣。經濟部工業局為落實產業東移政策及發展石材工業，掌握世界石材資訊，乃與石材業者共同籌設石材工業發展中心。石資中心林志善總經理，多年來認真負責努力經營石材及相關資源的研發創新設計。並於 2007 年 4 至 8 月創辦石材為主的街道家具創新設計競賽，對鼓勵及發掘創新設計人才，效益大。目前員工已有九十多人，向心力很強，已經成為台灣東部花蓮地區最重要的資源產業研究發展中心。

圖 10-13.林志善總經理及開發的產品

4.台中的精密機械研究發展中心

1993 年 7 月 1 日成立。成立基金新台幣 6000 萬元。精密機械研究發展中心為 1993 年 6 月由機器公會工具機 VRA 基金代表機械業者捐贈 4000 萬元；工業局代表政府捐贈 2000 萬元，共同成立之經濟事務財團法人研究機構。主要業務，為精密機械技術之研究發展。詹炳熾總經理，工作積極，並重視業務的研究發展，尤其對機器人的研發為該中心的一大特色。詹總在八大法人之中，甚得大家的器重。2017 年退休。並轉任國立虎尾科技大學智

能機械與智慧製造研發中心執行長。

精密機械研發中心由賴永祥擔任總經理。持續將業務發揚光大。

圖 14-15.詹炳熾總經理(左)
　　　　賴永祥總經理(右)

5.台中的塑膠工業技術發展中心

1993 年 6 月 15 日成立,成立基金新台幣 5130 萬 9000 元。本中心於 1992 年由業界籌募基金 3100 餘萬元,成立籌備處。經濟部於 1993 年 6 月 15 日函可成立。主要業務項目,塑膠加工業產業結構、管理行銷、生產技術、產品設計、製程設計及產品品質之研究。

財團法人塑膠工業技術發展中心位於台中市工業區 38 路 193 號,2005 年舉辦全國塑膠容器改良創意比賽。

主辦單位:經濟部工業局

協辦單位:大葉大學、台灣設計創新管理協會

(1)活動目的

登革熱孳生源是病媒蚊幼期生活的人工積水容器與有水環境,如花瓶、空罐、花器底盤、冰箱底盤、各式儲水容器、遮陽棚與頂樓排水管等處。有鑑於此,經濟部責成塑膠中心辦理「塑膠容器改良創意比賽」,創意重點於減少凹槽設計,減少病媒蚊孳生源。並藉此教育宣導民眾重視防治登革熱,以及鼓勵廠商參與容器改良之工作。

比賽方式:評審團由林志清總經理主持。

A.初審方式:初審以設計圖為主、文字敘述為輔。

B.複審方式:複審以實體進行評審。

(2)活動效果

 A.塑膠容器改良設計有助新型產品生產，提供市場區隔商品，可提高價值外，有效減少病媒蚊孳生，確保環境清潔，保障人的生命安全。

 B.培育設計人才，並為產業注入產品生力軍，有助於整體塑膠產品設計能力提升。

 C.優良作品供有意將作品商品化之廠商來洽授權參考，及學校觀摩教學使用。林志清總經理退休後，由蕭耀貴博士接任總經理。蕭總工作積極，人緣活躍，對塑膠中心之研發充滿挑戰性。

圖 16-17.林志清總經理(左)
　　　　蕭耀貴總經理(右)

6.台中的自行車暨健康科技工業研究發展中心

1992 年 6 月成立，成立基金新台幣 3400 萬元。主要業務，協助自行車成車及零件業者研發各項成車及零組件，以及各種特殊材料之研發。

該中心位於：台中市台中工業區 37 路 17 號，每年舉辦「全球自行車設計比賽」的活動。

2007 年 5-8 月辦理第十一屆，執行總經理是廖本彰，廖本彰總經理退休後，由梁志鴻接任總經理。

聯絡經辦人為廖詠鈺、陳玉燕。

各國入選作品如下：

圖 18-19.廖本彰總經理(左)
　　　　梁志鴻總經理(右)

圖 20.
作品：ARC Dual function bicycle
設計師：Eddie Goh
國家：澳大利亞

ARC 是一台可以根據騎乘者心情與目的，可
任意調整騎乘姿勢的城市車，可自由調整的
座椅與旋轉腳踏板之模組。

圖 21.
作品：CAMPING BIKE
設計師：Ji-hoon LEE
國家：南韓

是一台專為喜好釣魚的人所設計的露營自行車
，具備了釣魚裝備與食物的裝載空間也提供使
用者舒適的休息空間。

圖 22.
作品：CITIZEN
設計師：Waclaw Dlugosz
國家：波蘭

是一台適用於各種環境與年齡層的自行車，舒
適的座椅符合人體工學、安全的騎乘姿勢預防
碰撞、具摺疊功能可以帶上交通運輸工具。

圖 23.
作品：CITYCLE
設計師：Peter Varga
國家：斯洛伐克

是一台都市電動三輪車，可以多元化的當成各式的騎乘載運工具使用，前輪有特殊設計的懸吊系統，方便乘坐及上下車。

圖 24.
作品：DT BIKE
設計師：Amadeo Medina Benitez
國家：墨西哥

是專為殘障人士所設計的代步工具，他可以透過一個方便組合拆解的機構設計，從輪椅轉換為一輛自行車，它是為方便殘障人士所做的設計，也可以讓一般人使用。

圖 25.
作品：Easy Shopper
設計師：Feng Xiaogang
國家：中國

是專為高齡人口設計的購物自行車，已將前面的車體變換成購物手推車，適合健康的高齡者使用，並且適用於行動緩慢的年邁長者。

圖 26.
作品：K.one
設計師：Marco De santi、Sergio Bigongiari
　　　　Emanuele Pardini
國家：義大利

是一台極為輕巧且方便折疊攜帶的流線型折疊
車，可輕易的折收至手提箱中，便於攜帶。

圖 27.
作品：TONG-CITY BIKE
設計師：Moosmeier Rudolf、Anna
Pohlmeyer
國家：德國

是專為大陸城市所設計的自行車，流線的外型
結合強眼獨特的發亮裝置，增加夜間騎乘的安
全性。

圖 28.
作品：City Folding bike
設計師：Seyed Morteza Faghihi
國家：伊朗

其折收方式是將主要車體以車軸為中心環繞折
疊，其轉向操作是以把手帶動前叉之鋼線而間
接轉動前輪。

圖 29.
作品：Spiegata
設計師：Massimo Gattel
國家：義大利

是一台容易攜帶鋁製結構獨特形狀的折疊式自
行車，折疊時，把手也使用作為攜帶的把柄。

圖 30.
作品：URBAN TURN
設計師：Carsten Maiwald、Susan Krebs
　　　　Marco Zichner
國家：德國

一台以擁擠城市為背景設計的個人自行車，前
衛的碳纖車架造型與新式的折疊機構，使用者
可恣意的享受快速與安全的騎乘樂趣。

圖 31.
作品：Spike
設計師：Albert van Dijk
國家：荷蘭

一台男女生都適用的創新自行車，內含電子計
程儀表、車鎖零件、打氣筒，可以隨心所欲的變
換成騎乘及載運用途之功能。

圖 32.
作品：ONE or THREE
設計師：Yu Yuan-Liang、Liu Shang-Yi
　　　　Yu Jia-Chun、Zhong Xin-Fan
國家：台灣

是個人平常代步休閒用之舒適車，也可以轉換
成三人騎乘的協力車，讓自行車不再是個人用
的代步工具，可以聯絡家人情感與朋友分享的
交通工具。

圖 33.
作品：Roller Buggy
設計師：Valentin Vodev
國家：奧地利

具有多種功能的自行車，簡單的折疊機構設計，除
了有一般兒童推車功能外，更可以在不同地形轉換
成滑板車的行進模式。

圖 34.
作品：Split
設計師：Gregoire Vandenbussche、Jean-Jacques
　　　　Chanut、Sylvain Charria
國家：法國

是一台結合購物推車的電動自行車，具有特別設計的
防盜功能，還可單獨使用推車上各種公共交通運輸功
能。

7.台中的鞋類設計暨技術研究中心

(1)成立淵源

A.1991 年 3 月於製鞋公會台中製鞋訓練中心成立財團法人鞋類設計暨技術研究中心籌備處。1991 年 7 月本中心正式成立；經濟部工業局和台灣區製鞋工業同業公會各出資二千萬元共同設立。

B.1992 年起承辦經濟部工業局製鞋工業技術推廣與輔導計畫、經濟部技術處關鍵技術研究及經濟部中小企業處經營輔導計畫。

C.1993 年成立流行資訊館、模具工作室、鞋材檢驗室、EVA 橡膠實驗室、鞋用 CAD/CAM 電腦室、實驗性生產線及人才培訓專案室並發行鞋技通訊。

1996 年成立生物力學研究室、皮革實驗室、鞋楦開發室及鞋機專案室。

2000 年成立 PU 射出工作室、網際網路工作室、特殊鞋工作室及 RP 研發工作室。為亞洲最具規模之鞋業專業技術研發技輔導機構。

D.成立時由魏耀池擔任總經理。

圖 35.1991 年台中鞋類設計暨技術研究中心的標誌與中心全景

圖 36-37.鞋技研究中心以電腦與手工製作及研究鞋具

(2)經營革新

2000 年 3 月魏耀池總經理至南美工作，因此經濟部工業局何明根副局長盛情推薦，電請義大利米蘭台灣海外設計中心鄭源錦總經理，經經濟部長核示後，回台灣台中擔任鞋類設計暨技術研究中心總經理，當時由台中鞋類產業張文儀擔任董事長。

鄭總經理就任後，重要的革新方向如下：

A.工作環境的美化，建立現代優良的專業企業形象

- 整體中心的形象，無論是大門、每一個空間的視覺效果均整潔美化，並以適當的植栽來襯托環境的優雅感。
- 以視覺效果優雅的海報設計，以及精神標語，介紹鞋技中心各種專業的功能，呈現在中心重要的角落，提昇整個中心的工作朝氣。
- 為了讓專業的同仁以及外界來委託工作的人們有適當的交流互動空間，在適當的地方設置實用方便的桌椅。

B.健康鞋的建立與推廣

對於腳有畸形者，如扁平足、內外八字足、腳趾變形足等，中心設置有量身訂製儀器，因此可以很快速地為病理者服務。在過去，一般將這種鞋稱作病理鞋，鄭總經理以「健康鞋」來取代病理鞋的名稱，並讓全中心的專業人員推廣。

鞋技中心的專業人員也與台大醫學院復健科合作，提供健康鞋的服務。

C.創辦鞋與袋包箱之創新設計競賽獎與展覽

提升產官學界對創新設計人才與創新產品的重視。

台灣的製鞋業歷史悠久，技術也非常優秀，然而對於設計以及品牌少有人提倡，甚至少數業者有仿製歐美鞋款情況，或是少數業者為了行銷，吊掛英國、義大利的吊牌，這些是對自己台灣鞋類的設計、品牌以及自我優良品質的信心未建立，因此建立台灣鞋類優良設計獎競賽是一項關鍵性的工作，同時為喚起鞋類產業界對設計的關心，所以設計的獎項均由產業界命名並提供獎金。這項活動對提升台灣鞋類優良設計的信心與目標有非常良好的績效。

D.建立中心同仁的國際觀

為了建立同仁的國際觀以及專業設計在國際上的競爭力，培植同仁以英文簡報的信心與能力，因此定期舉辦英文簡報競賽。由中心內各組推派代表做簡報，並由中心內部主管為評審，此項活動讓同仁與外界的交流互動建立信心幫助很大。

E.2002 年 10 月舉辦世界鞋材展

透過台灣製鞋工業同業公會孔繁郁總幹事的推薦，促成此世界鞋材展。
由美國成衣暨製鞋公會(AAFA)主辦，財團法人鞋類設計暨技術研究中心及
台灣區製鞋工業同業公會合辦的 2002 年世界鞋材展是會於 10 月 16 日至
17 日於台中金典酒店(原晶華酒店)13 樓舉行展覽，此次展覽吸引世界各
國買主前來觀展，並於展覽當日舉行記者會。此次展覽的廠商包括台灣、
美國、香港及新加坡等著名的鞋材廠商來設攤參展。

【美國 AAFA：American Apparel & Footwear Association 】

圖 38.AAFA 執行長(中)與鄭源錦總經理、中心張和喜組長等主管，共同研商舉辦世界
　　鞋材展事宜。

美國成衣暨製鞋公會的鞋業組，是由全美的鞋技、鞋材及公會組成。該公
會成立的宗旨，在協助會員提昇生產力、行銷效率。

該公會並且與世界最大規模的美國 Satra 鞋技中心有密切的合作關係。
任何 AAFA 的會員或贊助會員都可成為 Satra 的會員。

該公司目前在鞋技及鞋技零件方面的會員有 25 家。近幾年，由於美國的
製鞋業幾乎都把生產移到國外，目前美國每年消費的鞋子，其中有 97%
都是進口，由台灣開發並由中國大陸生產，幾乎成了固定的模式，AAFA
在台中舉辦世界鞋材展，表示台灣的開發成果已經得到了美國方面重視。

圖 39.2000 年 10 月 16 日世界鞋材展開幕剪綵，AAFA 執行長(中)與鞋技中心董監事及
　　總經理與台灣製鞋公會孔總幹事等合影。

F.定期舉辦鞋類設計、材料、技術等相關專業的研討會及訓練班

提昇中心的功能與產業界的交流互動，同時專業理念與技術積極邁向時代的尖端。

G.與台灣北中南製鞋產業交流互動

鞋類設計及技研中心原由台灣製鞋工業同業公會建立，因此中心的董監事幾乎都是工業同業公會的產業領袖組成，然而這些產業大部分都在中國大陸建廠製造，再行向全球行銷，因此在中國大陸建廠經營的製鞋產業資本與組織龐大，世界最大的製鞋產業在中國的中山地區，然而經營的主持者是台灣工業產業公會的產業領袖，例如世界第一的寶成產業，便是來自台灣的台中。

然而台灣北中南的製鞋產業因受到產業外移中國大陸的影響，規模陣容難以和在中國大陸廣東、福建與上海等地經營的工業產業公會相比較。

台灣從北到南各縣市都設有製鞋公會，台北、台中、台南之製鞋產業非常熱衷，各公會的理事長與會員們均與鞋技中心的交流互動非常密切。

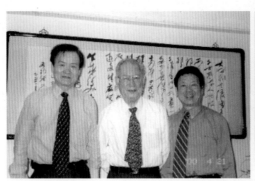

圖 40.鄭源錦(左)陳進生董事長(中)孔繁郁總幹事(右)
圖 41.台中市鞋類商業公會大會

圖 42.鄭源錦參加台中市鞋類商業公會大會
圖 43.鄭源錦應邀參加台灣皮革製品商業公會聯合會大會致詞，左為理事長。

H. 籌設台灣製鞋標誌

為與中國大陸或東南亞製品來台競銷時有所區隔，因此，鞋技中心與北中南製鞋協會及政府相關單位合辦公開舉辦徵選「台灣製鞋品標誌」設計競賽，300 多件應徵作品，經由北中南製鞋協會理事長與阿瘦皮鞋羅董事長及鞋技張和喜組長等專家組成的評審委員選拔，經討論後，選定第一名之標誌作品(翁能嬌設計)，產生「台灣製鞋品標誌」。

「台灣製鞋品標誌」產生後。由製鞋協會向政府登記為台灣製鞋品的標章。本案於 2006 年 4 月正式完成實施。

圖 44. 台灣製鞋品的標章
上圖以圓型作為造型的表現方法。
下圖是以四角圓弧型的正方形作造型的表現方法。

設計：翁能嬌

I.定期觀摩台灣製鞋工業同業公會在中國大陸經營的製鞋產業,包括設置在中國的廣東、福建等地的台商製鞋產業

台灣(台商)在此設置的製鞋產業規模之大,難以形容。例如在中國中山的寶成製鞋產業,員工超過十萬人,工作、用餐、休閒的管理方式令人嘆為觀止,如同部隊的軍事管理,講究團隊秩序與時間觀念。若要瞭解寶成的製鞋廠房空間,乘車參觀一小時繞廠房也僅能初步了解一個概況。

台灣在中國的製鞋產業因為規模都很大,所以內部設置有各種不同的空間,包括製造、鞋與鞋材的倉庫、以及醫院、郵局、運動場、大規模的餐廳、以及魚、肉菜等食物準備的冷凍倉庫,令台灣的一般製鞋產業難以想像。然而,中國政府的官員,包括市長、副市長、黨的地方書記(領導)、以及製鞋相關的產業人士,也不定期組團到台中的鞋技中心參觀。他們對台中鞋技中心的各種設置與功能非常感到興趣與重視。

為了瞭解台商在中國大陸製鞋業生產的模式與製作技術實況,中心鄭源錦總經理、張和喜組長、林茂毅組長三人於 2000 年 11 月 10 日至 16 日特別安排中國大陸製鞋考察之行。

11 月 10 日(五) 參訪中國大陸深圳厚街的安加鞋廠,並拜訪登美陸公司蔡介陽總經理。

11 月 11 日(六) 參訪廣州濠滂鞋材市場。

11 月 12 日(日) 參訪東莞建發鞋楦公司。

11 月 13 日(一) 參訪海南市番禹廣東製鞋廠商會、虹大公司、昌榮公司、冠良公司、創信公司,並辦理座談與研討會,與陳勉吾董事長、南海市長、對台辦主任、佛山市台商副會長、廣州台商協會會長吳振昌總經理,進行鞋技中心與台商協會合作與業務交流。

11 月 14 日(二) 參訪廣東中山寶成公司,拜訪龔松煙執行副總經理。

11 月 15 日(三) 參訪廣東中山金錩公司,拜訪何樹滋董事長。

11 月 16 日(四) 參訪香港科技大學與製衣訓練局,拜訪工業工程曾主任等主管。

圖 45.拜會南海市虹大公司，歡迎台灣鞋技中心主管。
圖 46.台商寶成公司的廣東中山廠

圖 47.廣東中山金錩公司何樹滋董事長與鄭源錦總經理
圖 48.廣東中山金錩公司製鞋現況

圖 49-50.廣東中山金錩公司製鞋現況
圖 51.廣東中山金錩公司逾萬人用餐實況

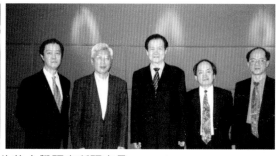

圖 52.香港科技大學工業工程研究所曾主任與生物力學研究所研究員。
圖 53.香港製衣訓練局主管(左 1-2)、台灣鞋技中心鄭總經理、張和喜組長、林茂毅組長。

2000 年代台灣製鞋業家數(表 1)

(A)鞋廠

	外銷(家)	內銷(家)	小計(家)
北	96	400	496
中	317	50	367
南	52	600	652
小計	465	1,050	1,515

(B)貿易商：600 家
(C)鞋材：807 家
(D)鞋機：150 家

2000 年代台灣鞋類、鞋材及鞋機進出口量(表 2)

單位：百萬美元

		1991 年	1996 年	2000 年
出口值	成品鞋	2,245	559	190
	半成品	1,566	650	378
	鞋機	112	209	155
	合計	3,923	1,418	723
進口值	成品鞋	65	162	164
	半成品	41	171	84
	鞋機	2	12	7
	合計	108	345	255

2000 年代台商對外投資鞋廠統計表(表 3)

中國大陸地區	家數	廠商名稱
廣東	342	寶成、豐泰
福建	48	清祿、永信
上海	6	越泰、遠大
江蘇	2	
大連、江西、杭州、山東	各 1 家	
合計	402 家	

國別	家數	廠商名稱
越南	122	鞋美、寶成
印尼	38	豐泰、鈞信
泰國	34	華岡、聖代
柬埔寨	5	
菲律賓	3	
馬來西亞、緬甸	各 1 家	
合計	204 家	

J.鞋技中心定期參加八大財團法人首長的交流活動

鄭總經理從 2000 年開始，積極地參與此項活動，讓鞋技中心的功能業務與其他的專業財團法人之間的相互了解與合作有很大的幫助。

2003 年以後，鄭總經理轉職學術界從事設計教育的研究與創新傳承的工作。由自行車研發中心的副總經理劉虦虦擔任鞋技中心的總經理，在經濟部工業局的督導與鼓勵之下將鞋技中心的業務再創新並發揚光大。

圖 54.劉虦虦總經理

8. 台灣彰化的車輛研究測試中心

1990 年 10 月成立，成立基金新台幣 1 億 3191 萬 2000 元。車輛研究測試中心係經濟部依行政院「汽車工業發展方案」，結合交通部、環保署及汽機車業者之力量成立。以提供具國際公信力之車輛及零組件檢測與驗證服務，並從事相關之研究發展工作，以達成促進車輛工業升級發展及保障消費者權益。

財團法人車輛研究測試中心 Automotive Research & Testing Center / ARTC 黃隆洲總經理積極主辦 2006 亞洲區機動車輛創新設計競賽(Motor Vehicle Innovation Design Award 2006,Asia)，並由台灣設計創新管理協會(Design Innovation Management Institute / DIMA)承辦，本活動指導單位為經濟部技術處，並由中華民國自動機工程學會與台灣區車輛工業公會協辦，共有 321 件作品參賽。

車輛中心黃隆洲總經理表示:「車輛中心配合經濟部技術處提升機動車輛前瞻、創新設計能力政策，舉辦首屆機動車輛設計創新競賽活動。在嚴峻的國際競爭下，台灣車輛產業如何能夠出奇制勝，最重要的關鍵途徑就是「創新設計」，而創意是永無止境的競賽，「設計」更成為商品價值與定位關鍵。競賽活動有 600 位日本、韓國、香港及馬來西亞等設計新銳，來台齊飆創意，藉由此次國際性的車輛創意競賽活動，讓台灣設計能量能站上國際舞台，成為全球重要科技研發基地」。

車輛工業發展已超過 110 年，並且已經成為人類生活不可或缺之一環;而展望未來，人、車與環境的和諧互動價值更將無可取代。2006 年亞洲區機動車輛創新競賽，目的在於鼓勵更多優秀的青年學子及社會人才投入車輛(含零組件)外觀設計，並配合智慧電子、環保及安全等科技趨勢，投注相關結構、功能之創新，化夢想為實際之新契機。

黃隆洲總經理 2018 年 7 月退休後，由廖慶秋擔任總經理。黃隆洲總經理於 2019 年 7 月榮任車輛中心董事長。

圖 55.2006 年亞洲區機動車輛創新競
　　　標誌 VIDA
　　　設計：翁能嬌

圖 56.車輛中心黃隆洲總經理(董事長)
圖 57.廖慶秋總經理

圖 58.機動車輛創新設計獎頒獎典禮大型海報

(1)亞洲區機動車輛創新設計競賽包括學生組與社會組

學生組競賽分為造型創新設計與機能創新設計兩類。其評分標準如下：

主題 A「造型創新設計 Styling Innovation」

A.創新性 50%-造型、結構、功能與配置等設計創新。

B.精緻度 30%-設計圖或模型成品之表現、結構、組合處理等。

C.可行性 20%-製造技術與量產可行，符合安全、環境與經濟效益等。

主題 B「機能創新設計 Functional Innovation」

A.創新性 50%-造型、結構、功能與配置等設計創新。

B.可行性 30%-市場、技術與量產可行性。

C.完整性 20%-圖面表現或完成品之結構。

圖 59.
評審委員團隊(黃任佑、曾繁漢、黃興儒、陳聰仁、陳文龍、Frederick Rickmann、林運徵、鄭源錦、崔金童、陳敏禮、林能中、周錦煜、江瑞明、吳炳飛、郭守穗、Watanabe Noritsuna、王銘顯、黃隆洲、陳良忠)。

451

圖 60. 造型創新設計：金質獎 Grand Prize
　設　　計：謝佳德 / Hsieh Chia-De　劉泓璋 / Liu Hung-Chang
　學校系所：台北科技大學工業設計研究所
　作品名稱：HORIZON 地平線
　獲獎理由：1.設計的提案完整，表現技法與模型精緻度不錯，以人為中心思考。
　　　　　　2.創新結構，表面處理精緻度佳，空間配置有創意，整體創新思考度完整。
　　　　　　3.設計新穎、符合市場需求。
　　　　　　4.具非常令人振奮的設計理念、創意表現；模型精緻。

圖 61.
造型創新設計：銀質獎 SILVER PRIZE
設　　計：劉泓璋 / Liu Hung-Chang
學校系所：台北科技大學工業設計研究所
作品名稱：ELFIN 精靈
獲獎理由：
1.流線形造型新奇，具未來性。
2.功能造型創新，模型完成品組合精緻度佳
　，整體結構考量度好。
3.表現技法(圖面模型)佳，人與車的尺寸需
　探討。
4.在都市交通工具來講，是非常傑出的設計
　，本項設計表現很好的技術與模型。

圖 62.
造型創新設計：銀質獎 SILVER PRIZE
設　　計：馬居正 / Chu-Cheng Ma
學校系所：國立成功大學工業設計研究所
作品名稱：援·野·探
獲獎理由：
1.具創新觀念、符合市場需求。
2.結構造型創新，模型與設計圖完整，野外與救援兩用。
3.對不良路況的解決方案，具有一種新的提示。
4.車輛在各種環境問題考量下，具有趣的理念。

9.高雄的金屬工業研究發展中心

金屬中心的設立於 1963 年 10 月，我國政府與聯合國特別基金會及國際勞工局會同訂立「金屬工業發展計畫」於高雄市成立財團法人金屬工業發展中心。五年後該計畫圓滿完成，乃於 1968 年 10 月移交給我政府繼續運作，以促進台灣金屬工業之成長與發展。中心為加強研發技術，特於 1993 年 5 月起，更名為金屬工業研究發展中心。為非營利性財團法人，從事金屬及其相關工業所需生產與管理技術之研究發展與推廣。旨在促進國內金屬及其相關工業升級，使其具備國際市場良好之競爭能力。

2019 年 3 月 29 日至 3 月 30 日，在高雄舉辦 8+1 財團法人首長聯誼會。金屬中心第一次加入八大財團法人活動，成為 8+1 法人。此次活動參訪經濟部傳統產業創新加值中心。3 月 29 日參訪智慧製造示範中心，以智慧製造關鍵核心技術為基礎，結合智慧機器人與工業網宇實體(CPS)、物聯網、大數據等技術，朝向智慧製造、智能工廠等系統應用發展，鏈結企業。

金屬中心 3D 列印鑄造砂模技術也是一項特色，並以畫家陳澄波的「淡水夕照」油畫作品製作為立體浮雕畫。

圖 63-64.林秋豐執行長與陳昌本處長簡報　　圖 65.無人運輸車

10.台灣九大財團法人的誕生

台灣九大財團法人的活動，2019 年 11 月 15 日至 16 日兩天由台中的自行車科技研發中心主辦。地點在台中區的谷關。11 月 16 日(六)上午 8 時在台中市和平區東關路之龍谷飯店 3 樓開會。確定三件事：

1.八大改名為九大法人。

2.會長交接，鞋技劉虣虣總經理會長職交給自行車梁志鴻總經理接任。

3.下次九大法人交流活動，由印刷中心主辦。自 2001 年 10 月成立具有專業文化的八大財團法人成功經驗交流集會，至 2019 年 11 月改為九大法人，18 年間持續辦理交流活動，是台灣法人之智慧相遇、情誼共識、力量壯大的團體。

(二)2000台北捷運的興起與便捷文化

1.歷史紀錄

1986 年台灣行政院核定臺北都會區大眾捷運系統初期路網
1994 年 07 月 29 日-台灣正式成立臺北捷運公司
1996 年 03 月 28 日-台灣首條中運量捷運系統-木柵線正式通車
1997 年 03 月 28 日-台灣首條高運量捷運系統-淡水線正式通車
2000 年 12 月底-台北南港線全線通車，臺北捷運初期路網完成
2013 年 11 月 24 日-台北中正紀念堂至象山完成通車
2014 年 02 月 12 日-台北西門至松山完成通車

2.捷運背景

目前世界各地約有120個城市有捷運系統；最早興建捷運系統的英國稱其為「地下鐵Underground」、美洲國家則多稱為「Metro」、亞洲國家則多採「地鐵」或「地下鐵」之名稱。

例如：台灣、新加坡、香港、東京、漢城等(註1)。

圖 66.捷運軌道

而台北避免與台灣鐵路局之地下化之互相混淆，故採用「大眾捷運系統」稱呼，簡稱「捷運 MRT」。

台北捷運從 1986 年 3 月，行政院核定台北都會區大眾捷運系統初期路網，台北捷運仍在快速成長中，除了運輸服務品質不斷力求精進外，仍結合社區資源與人文藝術，以活潑、有意義的方式，經營出優質的捷運新文化。捷運旅客從營運初期每日數萬人次，迅速成長至目前每日近百萬人次。

圖 67.捷運天橋

圖 68.捷運車廂

3.捷運的企業識別

捷運的標誌具有國際性的風格,外形簡明具有速度感。其圖案內部成六邊形,上下兩半互為依附;外型如鳥之飛翔,迅捷如飛,四通八達。標誌外圍結合兩圓弧,象徵台北捷運經營捷運交通事業順暢、圓融、通達之目標,藍色與綠色分別代表藍天與綠地、速度及動感。在色彩選擇上,以捷運路線顏色來表現,綠代表新店到松山線、紅代表淡水到象山線、藍代表永寧到南港展覽館線、棕代表南港展覽館到動物園線、橘代表南勢角到蘆洲迴龍線。各種色彩路線表現具有強烈的識別性。讓乘客容易辨識路線,
為捷運重要的識別資訊。

圖 69-71.捷運標誌與車廂

4.捷運車廂特色

中運量系統,是以木柵線為代表,中運量系統的車廂及月台設計:

(1)每列車由兩組配對,每組兩輛,共計四輛車組成。

(2)最大時速每小時 80 公里。

(3)每節車廂可載運 114 人(座位 24、立位 90 人)。

(4)車廂地板與月台同高,便利旅客及殘障人士進出的重要通用設計實例。

(5)月台門及月台邊緣與列車間只有 3 公分縫隙,重視乘人之安全。為重要的通用設計案例。

5.高運量系統

以淡水線、中和線、新店線等為代表

(1)每輛車由兩組配對,每組三輛,共計六輛車組成。

(2)最大時速每小時 80 公里。

(3)每節車廂可載運 368 人(座位 60 人、立位 308 人)。

(4)車廂地板與月台同高。

(5)月台邊緣與列車間有約 10 公分之縫隙。

捷運是大眾日常生活不可缺少的交通工具。捷運到達之地區,可繁榮該地區的發展。提升生活品質。並迅速促進商業化與居住之生活環境之革新。

6.捷運的影響力

(1)車廂內各式廣告貼掛在車廂內兩邊的牆面上，包括商業與文藝方面的內容。另外，電腦資訊跑馬燈，刊出各站出發與到達站名。對乘客是重要資訊。

(2)月台乘客在上下捷運前後，會注意到乘坐捷運的月台兩旁牆壁，或走道旁的牆壁貼掛滿了具有文創特色的廣告大海報，畫面吸引人，為捷運的特有文化之一。

圖 72-73.台北捷運忠孝復興站月台內廣告

(3)敬長老孕婦座位台北捷運車廂內，每節車廂均設置有較深藍色的座位，這是敬長老與孕婦的座位。常見年輕乘客讓位給年長或孕婦，或攜帶行李很重者座位。這也是台灣捷運乘坐的特色之一。

7.2017 年台北與桃園捷運通行

台北至桃園機場的捷運於 2017 年 2 月 2 日起試營運通車，提供個人與團體免費試乘一個月，3 月 2 日起正式營運。從台北火車站到桃園機場，直達車約需 37 分鐘。本線捷運通行後對台北與桃園及中壢之間的往來縮短在一個小時之內。從台北車站經三重、新莊、泰山、體育大學、長庚醫院、林口、桃園第一、二、三航站以及桃園、桃園體育園區，直至中壢車站，因交通方便感受此大範圍變成一個小區域。

捷運車輛的外觀，色彩以紫紅色為主，並且車頭有一象徵性的飛鳥圖形為此機捷的特色。數年前，台北縣政府(2009 年 4 月，臺北縣政府向內政部提報升格為直轄市，以「 新北市 」作為市名，有「 新臺北/臺北/北部新設之市 」的涵義)機捷內廂及外觀招標之時，由跨國的設計企業提案，當時日本籍的提案者表示：為了解什麼色彩可以代表台灣，發現喜鵲的外型具有美麗的紫紅帶藍的色彩，最能代表台灣。因此以紫紅色帶紫藍的色彩應用在此機捷的外觀及內廂內(註2)。

博愛座 Priority Seat

請優先讓位給
老人、孕婦、行動不便或抱小孩的乘客

圖 74.博愛座圖示

圖 75-77.桃園機場捷運系統車輛的外觀與車廂

(三)2006台灣高鐵通行連結南北文化

1.建立原由

經行政院於 1990 年 7 月 2 日正式成立「交通部高速鐵路工程籌備處」，專責辦理規劃與執行有關高速鐵路建設事宜，並於 1994 年 7 月 14 日，正名為「建設南北高速鐵路」計畫，1997 年 1 月 31 日改制成立「交通部高速鐵路工程局」，成民間投資興建。

2.業務簡介

高鐵以 BOT(Build-Operate-Transfer，即由民間取得特許權，投資興建、營運後，將資產移轉給政府)方式建設，北起台北車站，南迄高雄左營全長約 345 公里，沿途設置十個車站，除台北、台中(烏日)、高雄(左營)三站位於都會區內，並與台鐵及捷運共站外，其餘桃園、新竹、苗栗、彰化、雲林、嘉義、台南等七站，則位於現有都市之外圍地區，其路線跨越十四個縣市，六十八個鄉鎮、三十二個都市計畫區，高鐵工程已於 2000 年 3 月 27 日正式動工施作。原預計 2003～2004 年間通車營運，因中途遇困難，延至 2006 年 10 月通車營運。

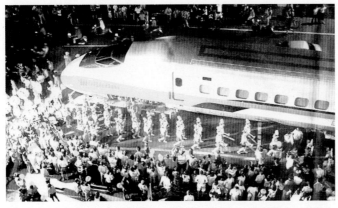

圖 78.2006 年 5 月 29 日夜，高鐵列車第一次出現在台灣之高雄。高雄市市長謝長廷與高鐵董事長殷琪，以及參觀之群眾長達數公里。來自二十餘國的工程人員亦參加盛會。

圖 79.台灣高鐵標誌

3.系統工程

系統工程包括機電與軌道工程，其中機電系統的主要設備是高鐵之核心，目前世界有三大系統，包括日本新幹線 SKS，法國 TVG，德國 ICE，其中日本加入中華聯盟，而德、法則合併加入台灣聯盟。

4.車輛系統

鐵路車輛速度的分類一般訂為,時速 100~120 公里稱為常速;時速 120~160 公里稱為中速;時速 160~200 公里稱為準高速或快速;時速 200~400 公里稱為高速;時速 400 公里以上稱為特高速。與一般車速的鐵路車輛相比，高速車輛在設計與製造中要克服一些技術問題：

(1)高速運行條件下動態性能良好的轉向架；

(2)安全可靠的煞車系統；

(3)車體結構輕量化；

(4)良好的空氣動力特性；

(5)控制噪音、提高氣密性、強化防火措施與空調通風性能等。

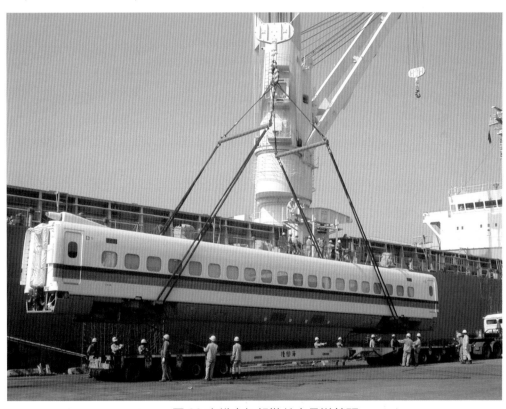

圖 80.高鐵車輛組裝前之吊送鏡頭

5.高鐵之興建以 BOT 方式進行，政府與民間合作推動

B.O.T.(Build - Operate - Transfer)，即興建與營運及移轉，亦即由政府將土地設定地上權後，出租給民間業者從事開發及營運，經特定時間後，再移轉給政府。

6.站區

高鐵車站站區範圍包括車站、路線及聯合開發用地、道路用地，廣場、綠地及開放空間用地，停車場用地，轉運設施用地，計劃之站區包括台北、桃園、新竹、台中、嘉義、台南其總面積達 92.3 公頃，交通設施用地為車站、停車場、廣場，以設定地上權方式，開放民間經營 50 年。至於站區的定位，也依各區域的特性，發展不同的開發構想與類型，以交通中心，新都心為主要規劃可帶動地方商業的繁榮。

站區開發類型與構想(表 4)

項次	站名	發展定位	站區開發類型與構想
一	桃園	亞太航運中心 / 航空站	會議中心、辦公室、工商展覽中心、國際觀光旅館、百貨公司、大型賣場、超市等
二	新竹	科學城	辦公大樓、商務旅館、金融機構、超市及便利店、文化館
三	台中	區域交通運轉中心	餐廳、百貨公司、大型賣場、辦公大樓、觀光旅館
四	嘉義	交通運轉中心 / 新興都市	專門店與小型賣場、辦公大樓、觀光旅館、休閒廣場
五	台南	交通文教新都市中心	餐飲、量販店、速食店、辦公大樓、觀光旅館超市及便利店
六	高雄	北高雄新都市中心	百貨公司、購物中心、餐飲、速食店、辦公室會議中心、工商展覽中心、國際觀光旅館

捷運仍在擴大規劃經營服務，2015 年 12 月 1 日服務城市，增加苗栗、彰化、雲林。高鐵南港 2016 年 7 月 1 日上午 6 時 15 分首班開發。

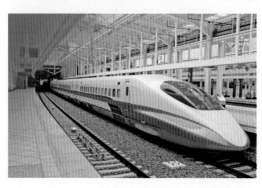

圖 81.台灣高鐵

(四)2009台灣高雄舉辦世界運動大會與南台灣文化

形象與品牌的影響 2009 高雄世運(The World Games 2009 Kaohsiung)史上
最成功的世運。

圖 82.開幕式

圖 84.高雄新地標 2009 世運主場館

圖 83.閉幕式

圖 85.高雄世運會開幕典禮-達悟族表演傳統
舞蹈,展現台灣原味,凸顯海洋國家
特色。

(五)2017台北世大運的啟示

2017 年世大運(TAIPEI 2017 29th SUMMER UNIVERSIADE),8 月 18-29 日在台北體育館舉行,台北世大運總預算逾 171 億元,是台灣有史以來體壇主辦最高規格的國際型運動大會。全世界有 141 個國家參加,並且有超過 7,700 名運動員,頒發 271 面金牌。台灣代表團有 368 名運動員參加,是有史以來最大的團隊。台灣也是歷年來獲得金牌最多的一次,更在此次的舉重項目破世界紀錄、標槍破亞洲紀錄,台灣辦理本活動的用心與熱情也讓外國運動員大力肯定與讚賞,此次活動也促使台灣人無論男女老少的大團結。

圖 86.世界大學生運動會(由 university 和 Olympiad 兩個詞縮寫而成,特指專門為大學生舉辦的世界性奧林克運動會)。

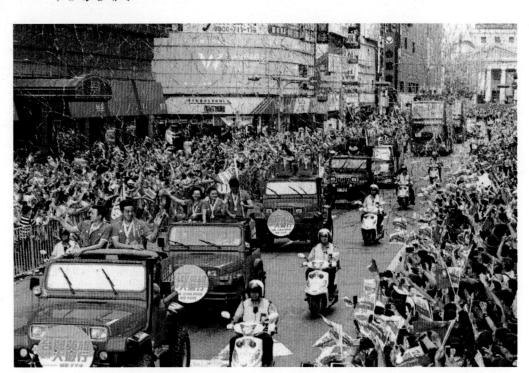

圖 87.台北世大運台灣隊獲得亮麗成績,慶功遊行時熱情群眾夾道為選手們歡呼喝采。

1.2017 世大運的特色

(1)開幕式─點燃聖火儀式創新

由江宏傑、戴資穎、譚雅婷接棒將聖火點至棒球上，交由身穿台灣隊「52」號球衣的陳金鋒，豪氣大棒一揮，火球直線奔向聖火台引燃聖火，煙火從四面八方劃破漆黑的夜空，正式宣告 2017 台北世大運的開始，氣勢動人，台灣的創新亮點讓世界看到。

(2)世大運的吉祥物─熊讚與紀念品

世大運吉祥物熊讚娃娃，是由台灣的代表動物黑熊，經企劃設計演變誕生。充分呈現台灣的代表形象，不僅受國內外運動員與大眾的歡迎與肯定，也讓全世界的人認識台灣的熊讚。

推出的紀念商品也相當成功，包括印有世大運標誌的各式帽子、旗幟、圍巾、衣飾及印刷品，均受到各國運動員的歡迎。

(3)台灣在世大運獲得的獎牌有史以來最多

台灣獲得金牌26面、銀牌34面、銅牌30面，總共獲得的獎牌90面，郭婞淳的舉重，挺舉142公斤成績破世界紀錄；鄭兆村的標槍，以91.36公尺破亞洲紀錄；楊俊瀚的田徑獲得金牌；戴資穎的羽球得金牌；王子維的羽球獲得金牌；滑輪溜冰楊合貞獲5面金牌；滑輪溜冰黃玉霖獲得金牌；體操鞍馬李智凱獲得金牌；舉重項目洪萬庭獲得金牌。這些獲得獎牌的英雄人物在背後與現場，均有令人感動的故事。

圖 88.別具新意的點燃聖火儀式，
　　　展現創意。

圖 89.2017 世大運，全世界總計
　　　141 個國家參與。

2017 世大運台灣金牌獎主名單(表 5)

	項目	金牌得主
1	舉重女子 58 公斤級	郭婞淳(破世界紀錄)
2	舉重女子 69 公斤級	洪萬庭
3	田徑男子標槍	鄭兆村(破亞洲紀錄)
4	田徑男子 100 公尺	楊俊瀚
5	羽球女單	戴資穎
6	羽球男單	王子維
7	羽球女雙	許雅晴、吳玓蓉
8	羽球混雙	王齊麟、李佳馨
9	羽球混合團體賽	羽球代表隊
10	網球女子團體	張凱貞、李亞軒、詹詠然、詹皓晴
11	網球男子團體	謝政鵬、莊吉生、李冠毅、彭賢尹
12	網球男單	莊吉生
13	網球女雙	詹詠然、詹皓晴
14	武術南拳南棍全能	許凱貴
15	滑輪溜冰女子馬拉松	楊合貞
16	滑輪溜冰女子速度過樁	梁宣旼
17	滑輪溜冰女子 3000 公尺接力賽	楊合貞、陳映竹、李孟竹
18	滑輪溜冰男子 3000 公尺接力賽	宋青陽、陳彥成、高茂傑
19	滑輪溜冰女子 500 公尺爭先賽	陳映竹
20	滑輪溜冰女子 1000 公尺爭先賽	楊合貞
21	滑輪溜冰男子 1000 公尺爭先賽	黃玉霖
22	滑輪溜冰女子 15000 公尺淘汰賽	楊合貞
23	滑輪溜冰女子 1 萬公尺計點淘汰賽	楊合貞
24	滑輪溜冰男子 1 萬公尺計點淘汰賽	陳彥成
25	競技體操鞍馬	李智凱
26	跆拳道品勢混雙	李晟綱、蘇佳恩

(4)外國運動員對世大運的讚賞

阿根廷的選手頭上戴著台灣造型的國旗,並且揮舞著台灣的國旗,高興地歡呼進場,也受到現場參觀民眾的熱情歡呼。巴西隊的選手們在閉幕式舉著「謝謝台北市」的大布條進場,令人感到溫馨與感謝,也代表此次 2017 世大運舉辦的成功。

圖90.烏拉圭選手,大舉印有台灣國旗的感謝布條進場。

圖91.世大運閉幕式阿根廷代表團披我國國旗進場,遭國際大學運動總會(FISU)警告。
水球選手馬洛尼(Patricio Marrone)在臉書回應說「不管他們怎麼說,但台灣愛我們」。

2.2017 世大運的檢討與展望

(1)世大運是台灣融入國際的重要活動

廣大的運動場每天坐滿了百分之八十五以上的參與群眾,台灣的這些參與群眾不僅對台灣的代表團歡呼,也對國際的團隊歡呼,充分表現台灣民眾的友善與國際水準。此次台灣獲得有史以來最多的 90 個獎牌,並且意外的獲得破世界紀錄與亞洲紀錄的金牌,促使台灣群眾狂熱的歡呼,促成台灣男女老少的大團結。這一點證明,當台灣有一件大家認同的共識的時候,就是台灣人大團結的時候。

圖 92.2017 世大運圓滿閉幕,FISU 會長盛讚:「台灣人熱情,成就最棒世大運」。

(2)台灣需要一個國家的形象旗幟與標誌

台灣的民主自由開放教育已較前進步 1960-1980 年代，台灣在專制黨國的教育制度之下，學生只求升學，體育運動是一項特別的活動，當時只有楊傳廣與紀政兩人在世界體壇上出人頭地。如今在 2017 世大運這個全世界黃金年華的大專院校學生齊聚的國際競賽中，台灣能獲得 26 面金牌，證明現代的民主自由開放的教育成功，大部分的年輕人可以投入自己的專長與興趣。

不過，台灣的年輕人要成功報效台灣，在世界出人頭地，除了自身的努力也必須獲得國家的支持與鼓勵。譬如當年台東紅葉的少棒隊，打敗日本關西一流的明星棒球隊，從此，台灣的少棒馳名全球，可是，生活是現實的，隨著時間的演進，棒球隊如果沒有獲得政府或有力的團體的支持，很難在國際場上表現，很慶幸的是，台灣的成人棒球出現了幾位世界代表性的明星，例如：王建民、岱陽剛、陳偉殷，以及 2017 世大運在開幕式出現的陳金鋒。

台灣因為受到中共的政治壓力，中華民國在海外已被模糊，台灣在國際上也一直被阻礙。台灣缺少國家形象的旗幟與標誌，目前受中共的打壓，所使用的「Chinese Taipei」自己翻譯成「中華台北」，有如自欺欺人，自我安慰，其實「Chinese Taipei」在國際上的意思是「中國人的台北」。如此不僅中華民國在海外難存在，台灣也處處受阻礙，因此，如何讓全世界知道台灣的存在，認識台灣國家的形象，需要一個國家的形象旗幟與標誌。

圖 93.台灣迫切需要一個國家的形象旗幟與標誌，讓世界更多人看見台灣。

第十章　2010 品牌台灣 Branding Taiwan 與優良設計產品多元的時代

Branding and Diversifying Taiwanese Design in the 2010s

(一)　2006 台灣製鞋品標章與品牌的誕生...........................469

(二)　台灣品牌的再復興運動....................................475

(三)　台灣不同面向的品牌.....................................478

(四)　台灣優良設計獎 G-Mark

　　　國家產品形象獎 Taiwan Excellence488

(五)　台灣代表產業與優良設計產品...............................510

(一)2006台灣製鞋品標章與品牌的誕生

2006 年 8 月 31 日台灣製鞋品發展協會，台北縣鞋類商業同業公會，台南市皮革製品商業同業公會，為抵制中國大陸鞋品，低價傾銷台灣，乃聯合向政府申請「對自中國大陸進口鞋靴課徵反傾銷稅暨臨時反傾銷稅」，經濟部貿易調查委員會乃於 2007 年 6 月正式進行調查處理，台灣鞋品協會等單位要求財政部對大陸鞋品傾銷台灣的事實，先課徵臨時反傾銷稅。軍憲警等單位委託中信局採購鞋品時，應明文規定購買台灣合格製鞋業產品。落實推動鞋類商品標示規範，推廣「台灣製鞋品標誌」與宣導。

台北縣鞋類商業同業公會理事長林進興為確保台灣製鞋業的生存不受到中國鞋品的影響，積極發動建立台灣製鞋品標誌。2006 年間在台中財團法人鞋技中心辦理台灣製鞋品標誌的創意設計競賽，參賽者包括設計界的專業設計師及大專院校師生作品 300 多件，審查委員包括台北縣鞋類商業同業公會林進興理事長、台南市皮革製品商業同業公會曾理事長、台灣阿瘦皮鞋羅董事長與台中財團法人鞋技中心鄭源錦總經理與張和喜組長等，經過初複選與決選後產生第一名(標章設計/翁能嬌)，作為台灣製鞋品的標章。此件台灣製鞋品標章，以牛身的皮革形狀作為圖形，在圖形的中間與台灣圖形表現在中間強調此件鞋製品為台灣原創製造的鞋品。

1.品牌 Brand 的誕生

　　(1)古代北歐人以燒烙印，標記家畜與他人區別私有產權。

　　(2)中世紀歐洲人亦用烙印，標記在工藝品上。讓顧客識別產品；這是商標的起點。

　　(3)商標(Trade Mark)：是註冊後，具有法律保護，使用在企業、商品與行銷服務。以 TM 或 R (Registration)表示。

圖 1.此標章代表台灣製鞋品(MIT-Made in Taiwan)

2.從符號、商標、到品牌

(1)記號／象徵符號 Icon／Symbol
(2)標誌 Logo/mark
(3)商標 Trade Mark
(4)品牌 Brand

商標使用在企業識別體系與商品及行銷服務上；經大眾認識塑造成為企業品牌，或各類商品型名／品牌。

3.台灣品牌的歷史演變(表 1)

2010 年	品牌台灣　Branding Taiwan
2000 年	創新價值與文化創意　Innovalue & CCI
1990 年	自創品牌　OBM
1980 年	原創設計　ODM
1970 年	分工合作　OEM
1960 年	設計理念　Design Concept

4.品牌標章與認證功能及異同

(1)品牌：商標(Trade Mark)：是註冊後，具有法律保護，使用在企業、商品與行銷服務。以 TM 或 R(Registration)表示。
商標使用在企業識別體系與商品及行銷服務上；經大眾認識塑造成為企業品牌，或各類商品型名/品牌。
(2)標章：辦活動，取得公信力之公私立機構登錄標誌，此標誌即為標章。

圖 2-4.德國福斯國民車，美國耐吉及 Apple(品牌)

(3)認證：企業或商品，或著辦理活動，取得具有公信力之國內外公信力
機構評定(鑑定)，獲得之標誌，即為認證標誌。是安全、品質、
設計與製造優良等特色的證明。但它不是品牌。

各國認證標誌(表 2)

台灣能源標章			
台灣食品認證標章	健康食品 衛署健食字第A00222號	台灣優良農產品 AS 第888888號	食品GMP 第000000000號
台灣優良設計			
日本優良設計	Good Design Award		
德國優良設計	reddot	iF product design award	

5.品牌的意義

(1)識別商品，企業與行銷服務的識別形象。與商品及行銷服務結合，才能
面對國內外市場。

(2)為導入市場推廣行銷，傳達給顧客大眾的視覺與心靈意象之關鍵符號。

(3)品牌價值的連鎖反應與向心力：1.顧客、2.員工、3.股東。

圖 5.台北中山北路伯朗咖啡館

6.品牌的構成

(1)圖像：(符號、標誌、Symbol、Logo、Mark)

(2)名稱：命名 / 企業或產品(可發音，易記憶)

(3)關鍵字：商品與行銷服務特徵之成語(可發音，易記憶)

(4)標語：商品與行銷服務特徵之一句話(可發音，易記憶)

(5)輔助：故事、色彩、音樂、商品與行銷服務

圖 6.麥當勞標誌(1975)　　圖 7.麥當勞標語(2006)　　圖 8.麥當勞叔叔

7.在台灣看到的國際平價品牌

(1)名稱：Ikea、Zara、Uniqlo、H&M

(2)特色：2014 盛行於台灣的國際平價名牌：差異性、簡便、時尚、量產、
可發音、行銷展場佳。

圖 9.Ikea 台中分店　　　　　　　　　　圖 10.Zara 台北門市外觀

圖 11.UNIQLO 標誌
圖 12.H&M 標誌

8.品牌的承諾與價值

(1)品牌的承諾 Brand Promise：

A.承諾 Ability to Honor Promise　　　B.價值 Value

C.紀錄 Past Record of Delivery　　　D.聲譽 Reputation

E.社區 Standing in the Community　　　F.定位 Position

(2)品牌的價值 Brand Value：

A.品牌視效 Brand Awareness：企業識別 Corporate Identity、Visual Identity

B.精製品質 Perceived Quality：差異性 Differentiation、Product/Service Design

C.忠誠度 Brand Loyalty：感性設計 Emotional Design

9.品牌的設計

(1)有意義　(2)易記憶　(3)易製作

10.產品品牌、認證及標章案例

(1)品牌

食品 / 禮品類 - 日出、微熱山丘。行銷中心 - 全聯。便利商店類 -7-11

圖 13.微熱山丘

(2)認證標誌

　　CAS / 食品 GMP 改為 TQF / 健康食品 / 認證 SNQ / CNS

圖 14.台灣優良食品認證標誌
圖 15.台灣國家品質認證標誌

(3)標章

　　A.環保綠色標章

　　B.農會標章標誌

　　C.台灣米 TGA 台灣優良農產品

　　D.台灣微笑標誌 MIT / 標章

11.品牌的行銷推廣策略

　　(1)一般方法

　　　　A.報紙、雜誌廣告

　　　　B.型錄、宣傳單、海報

　　　　C.電台、電影、TV 廣告

　　　　D.車輛內外廂廣告

　　　　E.戶外廣告

　　(2)活動方法

　　　　A.展覽、發表會、代言人

　　　　B.選拔競賽

　　　　C.Adidas 愛迪達 -2016 以張鈞甯為代言人辦理活動

圖 16.台灣微笑標誌 MIT / 標章

(3)行銷推廣

　　Nike 的成功：

　　A.以最簡單的企業識別品牌

　　B.以喬登為代言人

　　C.持續行銷推廣

(4)科技方法、網路廣告、APP-Line、FB、QRcode 二維條碼

圖 17.Adidas 戶外廣告(攝於台北忠孝復興捷運站)

(二)台灣品牌的再復興運動

1.品牌台灣(Branding Taiwan)發展計畫，促使台灣品牌再復興

1989 年中旬，外貿協會劉廷祖秘書長及鄭源錦處長與經濟部工業局楊世緘局長商談台灣企業形象設計問題之際，延伸建立企業自創與自有品牌形象的議題，並與企業界的施振榮董事長商議。

1989 年 7 月，施振榮董事長與企業界主管數十人，在台北外貿協會會議廳共同創立中華民國自創品牌協會。並命名為 BIPA-Brand Internationel Promotion Association，即台灣國際自創品牌推廣協會 BIPA。會址設在台北市信義路 5 段，台北世貿中心二樓 C 區 9 號。

BIPA 建立之際，台灣北中南百家企業響應，加入為會員。1989 年 9 月 2 至 4 日，BIPA 全體會員百人在屏東墾丁凱薩飯店舉辦成立的首次研討會。外貿協會、生產力中心、紡拓會、工業局、國貿局、標準局，均為贊助會員。這是台灣 1989 年代國際自創品牌團隊的開端。然而，數年後推動的熱潮漸平靜。

直至 2003 年，台灣政府發現世界百大品牌(Top 100 Global Brands)，日本及韓國企業均很重視品牌；然而台灣企業品牌規模小，尚無企業進入世界百大品牌。因此，政府為鼓勵台灣企業重視發展品牌的形象與價值，台灣經濟部國際貿易局自 2003 年起連續至 2006 年，委由外貿協會，數位時代雙週與英國 Interbrand 公司共同策畫執行台灣企業品牌價值的調查：

圖 18.BIPA 標誌

選出年度台灣的十大國際品牌，歷屆選出的台灣國際品牌，均以電腦數位商品為主。

趨勢科技公司(TREND MICRO)1988 年在美國創立，於 1989 年在台灣創立防毒軟體研發，成長迅速，是台灣跨國的國際品牌。宏碁公司(ACER) 1979 年推出小教授個人電腦，1985 年 9 月，宏碁公司以 Multitech 品牌參加在美國華盛頓世界設計(Worldesign-ICSID)大會的國際大展。

華碩公司(ASUS)1990 年以主機板進入市場。並發展個人電腦，1998 年推展筆電。為台灣受歡迎的國際品牌。

台灣自行車巨大機械公司(GIANT)1972 年創立，惟至 1986 年在熱愛自行車的荷蘭成立台灣歐洲巨大公司，從此成為國際知名品牌。

所謂台灣品牌：為台灣自然人或法人創立，並為台灣企業所擁有。同時該品牌在台灣經濟部智慧財產局完成註冊商標權 3 年以上。

在台灣政府與業界共識下，由經濟部主政，並由國際貿易局從 2006 年起積極建立「品牌台灣(Branding Taiwan)發展的 7 年計畫」。鼓勵台灣企業不斷創造品牌價值，挑戰世界百大。

2.品牌台灣(Branding Taiwan)的八項主要實施方案

(1)激發全民品牌意識：辦理台灣優良品牌選拔。

(2)建立「品牌知識交流平台」：營運品牌台灣 www.brandingtaiwan.com.tw

(3)成立「品牌創投基金」：以公司特色產業為主。政府與法人出資49以下，民間出資 51 以上。

(4)創造有益的法制環境：政府部門優先鼓勵採購台灣品牌產品。政府提供貸款，併購國際品牌。

(5)建構「品牌輔導與諮詢體系」：工業局執行—依業界品牌設計規畫需求，輔導品牌設計相關工作。依業界品牌發展策略規畫需求，輔導研究相關工作。

(6)建立「品牌鑑價制度」：台灣國際品牌價值調查，並成立鑑價委員會。

(7)宣廣特色產業與品牌形
象：中小企業處執行-協
助中小企業拓展市場行
銷計畫。商業司執行-連
鎖加盟服務事業推動計
畫。

(8)人才培訓與推薦：品牌
經營策略、研習、參訪
、論壇、講座。

圖 19.Branding Taiwan 標誌

3.品牌台灣(Branding Taiwan)計畫的影響

(1)台灣行政院政策指導，經濟部主政下，國貿局、工業局、商業司、技術
處及中小企業處等各政府部門，聯合分別分工合作推動，並由外貿協會
、生產力中心、經濟研究院等法人機構執行，台灣各企業產業協會、設
計協會等均投入響應推動。

(2)教育界發揮的傳承力與積極影響力很大。學校師生以品牌形象為主題
，進行企劃調查分析，設計與專題研究成為热門項目。大學部與設計相關
研究所均如此。

(3)台灣的設計公司之經營特色：1990 年代熱心企劃設計執行企業識別體系
與企業形象之專案研發設計。2000 年代與業界品牌設計規畫需求互動，
強調建立品牌形象的企劃設計。並與業界品牌發展策略規畫需求互動，執
行企劃研究相關工作。為了滿足企業建立品牌，以及品牌在時代國際潮流
中的持續競爭力，設計公司本身不斷研究市場趨勢與智能創新：因為世
界潮流持續演進。台灣的設計公司或設計群之經營競爭劇烈，不僅要與台
灣設計教育界的產學合作案競爭，也須與國際設計界競爭。

(4)台灣每次的設計相關活動，均由政府、法人單位、設計與企業及教育界
交叉互動形成一股力量。2003 年起企劃調查，2006 年起全力行動執行的
「品牌台灣」計畫，已成為台灣品牌續 1989,1990 年代台灣國際品牌推
廣恊會 BIPA 後之再復興運動。雖然政府發動的設計計畫已結束；然而，
產設學界仍持續進行，發揮開創與傳承的力量。至 2020 年企業、設計與
教育界不僅仍持續進行品牌形象的探討；也持續進行文創產業設計的研
究。

(三)台灣不同面向的品牌

1.堅持不變的品牌

(1)大同公司

TATUNG 主要做為外銷產品的品牌。1970 年代，林挺生董事長與美國 Design West 設計公司總裁，討論品牌的國際形象問題。美國設計公司認為 TATUNG 在西方不好發音，是否要將中英文的發音讓國際人士易於聽懂或 辨識，然而經過一段時間的討論與思考之後，TATUNG 不改變，因為此品 牌的形象已建立已久，並且在國內外的市場上已被認同，所以堅持不變。

圖 20.大同公司品牌中英文標誌與大同寶寶

(2)琉璃工房

琉璃工坊的英文是由中文發音直接轉變而來，其英文 LIULIGONGFANG 。2000 年鄭源錦接受琉璃工房邀請至其上海總部參觀，向張毅董事長建 議調整琉璃工房的英文識別，因為琉璃工房的英文字不僅東方人不易記 憶，西方人亦不易記憶，是否調整為容易辨識的英文品牌名稱。張董事長 經過一段時間思考之後，認為不必更改，其道理也是非常合理，例如：義 大利的產品品牌多以創作者姓名做為品牌名稱，也是很長、很難記憶，但 是設計品質優良，經過長時間考驗之後，此品牌便具有國際性的形象。

 圖 21.琉璃工坊中英文標誌(英文簡化)

2.創新趨勢的品牌

宏碁電腦

1985 年，宏碁電腦中文品牌名稱為「小教授電腦」，英文 professor，是從 電腦的微處理機(Microprocessor)演變而來，由於開發階段品質與形象較不 穩定，因此品牌更名為「龍騰 Dragon」。龍在東方是吉祥的動物，然而西方

人認為龍是大蛇演變而來的，為兇惡的象徵，因此 Dragon 在國際市場上受到質疑。所以宏碁電腦第三階段以 Multi tech 之品牌使用一段時間後，發現品牌名稱很長、不易記憶，其品牌形象也令人質疑，因此第四階段革新品牌名稱為 ACER。至 2000 年代，全球盛行數位科技，即 E 化的趨勢時代，因此，ACER 的名稱全部改為小寫 acer。由此可知宏碁電腦是隨著國際潮流的趨勢再創新改變，讓全世界人對 acer 有國際的形象識別性。

圖 22.宏碁電腦第一代品牌：小教授電腦 Professor	圖 23.宏碁電腦第二代品牌：龍騰 Dragon (天龍第一至第四代中文電腦)。
圖 24.第三代品牌 Multitech	圖 25.第四代品牌：ACER
圖 26.第五代品牌：acer	

3.逆流中求生存的品牌

達芙妮女鞋

台灣台中的張文儀董事長在中國沿海建立製鞋企業,專門設計製造流行女鞋。2000 年代,倉庫內儲存的女鞋滯銷,企業內部的主管們經過討論與思考後,選取歐洲一位女神的名字 DAPHNE 做為品牌名稱貼在女鞋商品上,從此建立形象,並且成為行銷良好的女鞋。在中國成名之後,再回銷台灣。鄭源錦曾參加北京的觀摩團,看見達芙妮的行銷專賣店,故意詢問北京的導遊,達芙妮是賣什麼的?導遊回答是:「專業的女鞋行銷店」,又問其品質形象如何?導遊回:「還不錯」,再問其是何國家的女鞋,導遊回答:「不知道」。

圖 27.達芙妮 DAPHNE 標誌

4.普及大眾化的品牌

(1)麥當勞(McDonald's)

麥當勞是美國進口台灣最普及大眾化的快速食品店。1940 年在美國創立1984 年在台灣台北的松山地區建立。其主要的食品為各式的漢堡與美式的咖啡。其象徵符號全世界有名的是黃金色的 M 字體的拱型標誌,以及麥當勞寶寶。因為是平價品用餐及飲料快速方便,同時擁有時代性的氣氛,成為家長帶著兒童,甚至於全家光臨的場所。隨著時代潮流,也演變成大眾休閒交談的場所。

圖 28.行銷台灣與世界的美國麥當勞
McDonald's 標誌

(2)星巴克咖啡(Starbucks)

星巴克咖啡是隨著麥當勞之後在台灣快速興起的一家快速食品咖啡店。1971 年建立於美國，1998 年在台灣的天母區設立。強調不是只有咖啡，而是提供適合休閒交流的場所。其口號是星巴克是大家的第二個家，因此星巴克咖啡已經成為台灣中年與青少年嚮往的場所。星巴克已經變成食品咖啡界名氣響亮的品牌。標誌是一個圓形裡面以一位少女做主標誌設計，並以青綠色作為企業標準色。

圖 29.行銷台灣與世界的美國星巴克咖啡 Starbucks 標誌

(3)伯朗咖啡(MR. BROWN)

伯朗咖啡的英文名稱是 MR.BROWN，許多國內外的人士不知道伯朗咖啡是來自哪一個國家。一般人都會推測是來自英國或者美國。因為品牌的發音具有歐美的品牌形象。然而伯朗咖啡卻是台灣於 1998 年建立，2017 年已成為台灣無人不知的著名咖啡品牌。其咖啡廳的空間大部分均很寬闊桌椅及咖啡杯的道具均時尚高貴，並且令人感覺舒適方便。因此成為年輕老少與學生集會休閒的一個場所。遺憾的是品牌的名稱無法聯想到台灣的形象，標誌的設計也感受不到台灣的品味。惟伯朗咖啡已經成為國內外人嚮往的場所。

圖 30.台灣伯朗咖啡 MR.BROWN 標誌

5.國際性的啤酒品牌

(1)台灣啤酒(Taiwan Beer)

台灣啤酒發展到 2017 年已經是很普及化的飲料，包括生啤酒以及金牌的啤酒。台灣啤酒獲得世界的金牌獎。台灣啤酒已經受到日本、歐美各國的歡迎以及喜愛。台灣啤酒建立於 1945 年，淵源是從 1919 年的高砂生啤酒改名而來。2003 年獲得世界金牌，建立了台灣啤酒的金牌形象。

(2)海尼根(Heineken)

海尼根啤酒在台灣也是一向甚受歡迎的高品質飲料，他是來自荷蘭的著名啤酒。海尼根 1864 年建立於荷蘭而於 1997 年在台灣推行。

圖 31.台灣啤酒標誌

圖 32.行銷台灣與世界的荷蘭海尼根 Heineken 啤酒標誌。

(3)麒麟啤酒(Kirin)

麒麟啤酒是來自日本在台灣最有名的一家啤酒，標誌是一個麒麟。1885 年建立在日本，1907 年改名為麒麟麥酒，其淵源是 1870 年的科普蘭啤酒。

圖 33.日本麒麟啤酒 Kirin 標誌

6.國際性的威士忌品牌

(1)噶瑪蘭(Kavalan Whisky)

噶瑪蘭是台灣最有名的威士忌飲料。發源於台灣宜蘭。於「世界威士忌大獎 World Whiskies Awards 2015 競賽」獲選為「世界最佳單一麥芽威士忌 World's Best Single Malt Whisky」。2015 年 3 月下旬,台灣噶瑪蘭酒廠在 2015 年世界烈酒錦標賽 San Francisco World Spirits Competition 的 1580 種烈酒中榮獲年度最佳蒸餾酒廠大獎。2015 年 7 月下旬,台灣噶瑪蘭經典單一麥芽威士忌 Kavalan Classic 再度榮獲酒業界歷史最悠久及最具威望的英國葡萄酒暨烈酒競賽特等金牌獎 Gold Outstanding,其餘酒款亦獲得四面金牌 Gold,成為噶瑪蘭酒廠參與 IWSC 以來獲獎成績的最佳紀錄。

資料來源：維基百科 https://zh.wikipedia.org/zh-tw/金車公司

圖 34.台灣瑪蘭威士忌產品品牌標誌

(2)英國約翰走路(Johnnie Walker)

英國約翰走路於 1820 年創立於大英帝國的 Scotland,口味的演變有 Red Label, Black Label, Swing, Green Label, Gold Label, Blue Label 等,尤其以黑牌及紅牌最為著名。品牌標語為 Keep Walking。全世界的有名的威士忌在台灣很多,然而約翰走路在 1970 年代到 1990 年代,由於是平價品並且容易攜帶,成為當年台灣人出國不容易的狀況下攜帶約翰走路回台灣的大眾最多,品牌形象非常的響亮。

圖 35.英國約翰走路標誌
(Johnnie Walker)

7.平價高形象的品牌

(1)Zara

Zara 是全世界性的服裝品牌。1974 年建立在西班牙，2011 年在台灣行銷，台北 101 及各大百貨公司均可看到的服飾店。空間大、各季節服飾的革新變換也很快，可以提供選擇的種類相當多，由於他倡導平價性的名牌，因此深受台灣中年及青少年的男女歡迎。

圖 36.西班牙 Zara 品牌店面形象

(2)UNIQLO

UNIQLO 與 Zara 同樣的盛行於台灣，形象是平價的名牌，各種各類的時尚男女服裝均有。1974 年建立在日本，2010 年在台灣行銷以後變成台灣的中年及青少年嚮往的品牌之一。

圖 37.日本 UNIQLO 品牌標誌
圖 38.台灣 NET 品牌標誌

(3)NET

NET 於 1991 開始在台灣行銷，是台灣 90 年代開始一項時尚流行受青少年歡迎的服飾，也具有國際時尚新流行的形象。由於是平價的名牌，購買方便，所以在台灣是一項成功的國際品牌。同時他灰色的標誌 NET 印在白色的手提塑膠袋上，大中小的手提袋均非常輕便，對品牌的推廣有非常大的幫助。

(4)H&M

H&M 於 1947 年建立在瑞典的服飾團隊,形象知名度與居家生活為主的 IKEA 一樣,是屬於大眾化、輕便、平價的名牌,甚受到中年及青少年的歡迎。

圖 39.瑞典 H&M 品牌標誌

8.掌握時代趨勢的品牌

(1)Iphone

Iphone 手機不僅是全世界的品牌,能掌握時代生活的趨勢,因此男女老少幾乎都手持一支 Iphone 手機,也是 2010 年代造成低頭族的時代。台灣也跟時代的潮流一樣,均對於 Iphone 手機關心。從 Iphone5 開始,每年均推出新型,接著 Iphone6、Iphone 7 及 IphoneX 推出市場。Iphone 的創新,一方面是為了掌握市場,一方面是為了時代的創新趨勢。

Iphone 的創辦人賈伯斯於1976年創立蘋果電腦、接著1984年推出麥金塔電腦,影響台灣與世界設計界甚深。1990年代,台灣設計界即以麥金塔電腦設計,配合神速的提案。而今天所看到的 iphone 手機,結構具有其獨創性。2010年代以後,雖然手機的競爭品牌漸多,然 iphone 是大眾心目中理想的品牌。

圖40.美國 Iphone 品牌標誌

(2)台積電(tsmc)

1987 年創立於台灣新竹科學園區,以企劃設計生產製造半導體的核心產業。他不僅已發展成台灣重要的關鍵企業,也影響全世界相關產業發展的重要支援產品。目前,由於其產業重要性,中國及美國等地區均積極爭取台積電在該國設立。台積電的董事長張忠謀因年紀關係,宣布 2018 年由新人接董事長,這是一個令台灣與國際界均關心的企業品牌。

圖 41.台積電(tsmc)品牌標誌

9.運動的自行車品牌

(1)巨大(Giant)

巨大自行車1972年發源於台灣中部台中大甲區，其英文品牌為Giant，通稱為捷安特。劉金標董事長體力充沛、以身作則經營產品，目前不僅是台灣最大的自行車品牌，也是世界有名的品牌。世界奧林匹克運會會以巨大自行車做為車型。雖然很多歐美人士不了解巨大自行車是來自台灣，然而我們心中明白，巨大自行車是台灣優良的設計品牌。

圖 42.台灣 巨大(Giant)品牌標誌

圖 43.台灣美利達(Merida)品牌標誌

(2)美利達(Merida)

美利達自行車 1972 年建立於員林，董事長為曾鼎煌，也是台灣的優良設計品牌，與巨大自行車同樣都被選為奧林匹克運動會的車型，因此也是台灣馳名世界的自行車品牌。

(3)太平洋(Pacific)

太平洋自行車 1980 年建立於桃園，董事長為林正義，是台灣的傑出設計品牌，在國際間也非常有名，因為較少推廣，因此很多台灣人不知道太平洋自行車是世界有名的自行車品牌，其實太平洋自行車是台灣人的驕傲之一。

圖 44.台灣太平洋(Pacific)品牌標誌

圖 45.台北 101 品牌標誌

10.建築品牌

(1)台北 101

位於信義路五段附近的大廈，是台灣最高的大廈，2003 年底層購物中心設計完成，2004 年整體完成，2005 年觀景台開放成為國內外人士嚮往觀光景點。每年新年或特殊的節日，台北 101 均在大廈四周施放煙火。目前一至四樓為商業空間，包括國內外的企業名牌，及餐廳與咖啡廳。頂樓為觀景台，空間相當大，觀景台四周可由透明的窗戶看到四面的景色，裡

面可購買到相關的紀念品及印刷品。中間有一天井，由天井中間往下看可看到一個避震的圓形鐵球體。

另一特色可以透過位於二樓的天橋通到華納威秀、誠品大廈，因此增加了台北 101 的空間幅度。台北 101 因位於台北市中心，一樓的地面四周比較少寬闊的空間，因此很令人羨慕法國巴黎的鐵塔，鐵塔的四周擁有萬坪的空間可以發展設計。

(2)杜拜塔(Burj Khalifa)

杜拜塔是 2010 年建立，成為 2010 年代全世界最高的一個高塔，杜拜在過去除了石油，很難想到其他的特色，因此，杜拜令人作夢都想不到會建立世界最高大廈的一個地區。杜拜塔之外，又建立了帆船高塔，目前又正在建立可以四周轉動的大廈，一件令人難以想像的建築。杜拜塔的出現是全世界建築界的一項驚奇，也是杜拜建築界的品牌。

圖 46.台北 101 建築外觀
圖 47.杜拜塔(Burj Khalifa)建築外觀

結論

1.領導人的風格、格局，決定企業之差異與品牌形象的認知。

2.1990 年代起，台灣國際品牌熱潮風行。惟產業外移中國後，國際情勢改變，建立台灣品牌行銷策略更形重要。

3.品牌等於企業形象，以「商品、服務、及行銷活動」為依歸。靠設計附加價值的 OEM 時代已不再，創新的設計與經營管理為現代台灣品牌的命脈與競爭力。

4.國際策略聯盟的來臨。同業或異業結盟，運用國際專業(總)經理，自掌經營權；如台灣 CVC 併購自美國。Travel Fox 併購自義大利品牌。

5. 要提高產業的競爭力，須以創新設計與策略管理支持品牌。政府推動明確的國家設計政策，對產業與設計專業的幫助更大。

6. 台灣需努力邁入國際品牌的行列，探討及研究台灣的產品開發與設計故事，建立並推廣台灣之設計與品牌的故事。讓台灣大眾與國際界認識並了解台灣。促使台灣之行銷品牌邁入國際知名品牌的行列。

(四)台灣優良設計獎 G-Mark，國家產品形象獎 Taiwan Excellence

1. 台灣優良設計獎 G-Mark

1981 年間，為了舉辦全國大專院校設計展，同時在同一個地點也辦理產業界的優良設計展。當時，大專院校的教育不甚了解產業界的實際需求，而產業界也不甚了解大專院校設計科系學生的設計能力。為了促使大專院校設計科系的設計，與產業界開發設計產品及發掘人才的需求，因此，以外貿協會設計中心的立場，在台北松山機場展覽館同時舉辦全國大專院校設計聯展，以及全國產業界產品優良設計展。主要的目的，一方面讓大專院校師生了解產業界的實際開發設計需求，另一方面促使產業界觀摩了解大專院校實際的設計能力，並發掘設計人才。

(1)為了鼓勵台灣產業界開發產品具有優良設計的導向

因此決定設置優良設計獎的標誌。1981 年的 3 月，舉辦外銷產品與包裝優良設計標誌的甄選。參加甄選的作品共有 591 件，由設計專家鄭源錦，郭叔雄，王鍊登，胡澤民，林正義等於 3 月 3 日初選。

圖 48.「優良設計標誌」決選現場

3 月 4 日決選時，由外貿協會武冠雄祕書長擔任召集人，經濟部陳文魁技監，國貿局蕭萬長副局長，標準局葛震歐局長，檢驗局章肇澤副組長，工業總會何君毅秘書長，商業總會鄭文導副秘書長，生產力中心蕭汝淮經理，發明人協會林昭元理事長，工設協會涂浩洋總幹事，包裝學會蕭松根代表，外貿協會李祖德處長，中視公司張佑民組長，中華電視台林政伯，經濟日報應鎮國總編輯，工商時報阮登發總編輯，及初審的五位專家，共 21 名決選委員，選出最傑出的兩名。

第一名作品，標誌由英文 design product 或 package 的第一個字母 d、p 造型形成。圓形的深色背景具有 G 的造型，而白色為 D，形成 Good Design 的

象徵符號。此作品為大同公司設計師施健裕設計。

圖 49.第一名優良設計標誌
圖 50.第二名優良設計標誌

第二名作品標誌由英文 Taiwan Design 兩字字首形成，簡潔，視覺效果明顯。此作品為新學友公司設計師張怡賢設計。

(2)優良設計產品與包裝選拔展覽的主協辦單位

　A.主辦單位：由中華民國對外貿易發展協會邀請中華民國工業設計協會、中華民國產品包裝學會協辦。並邀請經濟部、工業局、國貿局、商檢局、中央標準局、全國工業總會、全國商業總會、生產力中心、金屬工業發展中心、臺灣發明人協會、中視公司、華視公司等12個贊助單位。

　B.目的：為鼓勵外銷廠商運用設計從事產品與包裝之研究、開發，提高我國外銷產品與包裝之品質，樹立產品與包裝在國際市場之優良設計形象。

　C.評選標準：產品與包裝類。創造性，機能與實用性，經濟性，品質優異，審美性，外銷實績。

　D.評選通過的獎勵：

　　產品類：(包裝類同產品類獎勵)

　　　●外銷產品優良(設計獎)：每項產品各取 1 至 10 名(視參加作品水準決定增減)。

　　　●特別獎(不分項)

　　　　行政院長獎(最傑出產品設計獎)

　　　　經齊部長獎(最佳產品造形獎)

　　　　經濟部長獎(最佳產品結構機能獎)

　　　　最佳能源節約產品設計獎

　　　　最佳產品材質運用獎

　　　　最佳產品創作獎

　E.台灣第一屆通過優良設計選拔的外銷產品與包裝展覽

　　於 1981 年 7 月 20 日至 25 日在台北市松山機場航站大廈外貿協會展覽館舉行(本活動於 5 月報名，6 月初選，7 月複選及決選)。

(3)榮獲台灣優良設計獎 G-Mark 作品

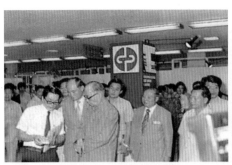 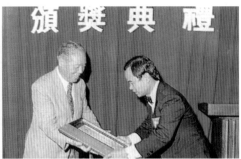

左圖 51.謝副總統東閔參觀展示會場,對於宏碁電腦的「小教授家用電腦」垂詢甚
　　　 詳,外貿協會張董事長光世及武秘書長冠雄陪同參觀。
右圖 52.外貿協會武秘書長冠雄頒獎給廠商

左圖 53.外貿協會張董事長光世頒獎給廠商
右圖 54.得獎廠商與張董事長光世(右 4)及經濟部次長王昭明(右 5)合影

左圖 55.日本工業設計師協會組團(JIDA)參觀「優良設計展」。前排右 2 為該團團長
　　　 鴨志田厚子,右為日本聲寶工設處長坂下清(右 1),蕭汝淮(右 3),李薦宏(左
　　　 2)及外貿協會產品設計處長鄭源錦。
右圖 56.日本參展之「兒童世界與工業設計展」會場

A.1982 年榮獲 G-Mark 獎作品

圖 57.最佳能源節約產品設計獎,為楊
鐵公司的「CNC 綜合車床」

左圖 58.最佳產品造形獎,為建弘電子公司的產品
右圖 59.最佳能源節約包裝設計獎,為大同公司的「彩色電視 TV-20CET 半成品包裝」

左圖 60.最佳包裝材質運用獎,為大方企業公司的「角紙工業包裝」
右圖 61.最佳包裝創作獎,為宏碁電腦公司的「小教授電腦包裝」

B.1984 年榮獲 G-Mark 獎作品

圖 62.
榮獲1984年「最傑出包裝設計獎」銷美 12 吋 Monitor 映管及基板工業包裝，大同公司出品。

圖 63.
榮獲1984年「最傑出產品設計獎」
小教授16位元個人電腦，宏碁電腦公司出品。

C.1985 年榮獲 G-Mark 獎作品

左圖 64.1985 年台灣產品設計週於松山機場展館舉行頒獎典禮,經濟部李部長達海
　　　(中)、和成董事長(左)、宏碁董事長(右)。(省建設廳黃廳長鏡峰、教育部陳
　　　次長梅生、外貿協會張董事長光世、國貿局潘副局長家聲等均應邀頒獎)。
右圖 65.宏碁電腦出品之天龍 570 中文電腦系統

圖 66.應機電子出品之智慧型鑽銑複合機

圖 67.太平洋雷射光電出品之雷射測量儀
　　　外貿協會產品設計處楊正義設計。

圖 68.1985 台灣產品設計週展場進
口之說明板及掛旗(在台北松
山機場展覽館)

圖 69.1985 行政院林副院長洋港蒞
臨參觀。由外貿協會江秘書長
丙坤及產品設計處鄭處長源
錦陪同說明。左為台北復興商
工的丁昭明副校長。

圖 70.林副院長參觀後留影。中立者
為林副院長洋港。右立者為外
貿協會江秘書長丙坤,左立者
為外貿協會產品設計處鄭處
長源錦。

圖 71.1985 歷屆優良設計產品陳列區會
場一角

日本產業設計振興會最近作一項國際優良設計選拔機構資訊報導,將本會所舉
辦的「外銷優良產品設計選拔展」,與歐美日等先進國家的「優良設計 Good
Design」選拔展並列,外貿協會多年來為提昇產品設計水準,促進台灣外貿成
長的設計推廣活動已獲國際性肯定。

日本產業設計振興會(JIDPO)由通產省(MITI)委託每年辦「優良設計產品G-
Mark」選拔展,1957年創辦以來,已成為世界上舉辦「優良設計展」最成功
的國家之一。獲得「G-mark」的產品,代表「品質」與「設計」的雙重保障。
日本出版的國際性刊物〝Design News〞詳細報導了世界上舉辦「優良設計」
的17個國家,其中台灣於1980年所創辦的「優良設計獎Taiwan Design Award」
亦與歐洲的奧地利、西德、義大利、英國及美國、日本等國併列。本屆共有195
家廠商提供349件作品報名參加,初選合格計有307件,通過複選者共78件。
共有4萬多人參觀,並有來自歐美日等各國買主。

圖 72.1985 台灣外貿協會產品設計
處鄭處長源錦、Mr.Gregg M.
Davis(左 2)、第 14 屆國際工
業設計社團協會主席 Mr.
Deane W.Richardson 為美國
Richardson/Smith 設計公司
總裁(右 2)。
Mr.Charies E.Babb(右,美國
Richardson/Smith 設計公司
之副總裁)。參觀「台灣產品
設計週」。

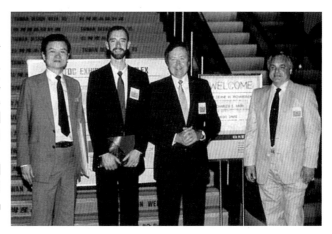

D.1986 年榮獲 G-Mark 獎作品

左圖 73.包裝類最傑出設計獎-基板組件共有性包裝(大同公司)
右圖 74.產品類最傑出設計獎-樂固馬自行車牌(豪友有限公司)

圖 75.奧地利工業設計中心主席 Prof.Carl Aubock 與秘書長 Dr.Wolfgang Swoboda
兩人於 1986 年 5 月 11 至 15 日來台北參觀外貿協會舉辦的「1986 年台灣產品設計
週」展覽活動,外貿協會與奧地利於 5 月 13 日下午在台北國貿大樓外貿協會 902 室,
舉行雙方合作協定簽約儀式。雙方每年交換優良設計得獎產品資料,並協助推廣。

圖 76.奧地利工業設計協會參訪團由 Prof.
Carl Aubock 領隊參觀台灣優良設計
展。

左圖 77.正隆公司出品之可攜帶手提式抽屜
右圖 78.董式興業公司出品之小磨坊調味香料系列

E.1987 年榮獲 G-Mark 獎作品

圖 79.台灣家具工業理事長蔡崇文董事長
　　　蔡崇文理事長對台灣優良設計活動以及台灣大專
　　　院校設計科系人才的培植,非常關心。電話連繫外
　　　貿協會設計中心鄭源錦處長,誠懇表示願意捐獻
　　　台幣 1000 萬元給貿協設計中心,作為優良設計的
　　　推廣基金。貿協對蔡理事長的熱心,致最崇高的敬
　　　意。

左圖 80.最傑出產品設計獎,為宏碁電腦公司的 32 位元個人電腦
中圖 81.最佳產品設計獎,為大同公司的微電腦工作站
右圖 82.最佳產品設計獎,為彩虹照明公司的香菇枱燈系列

左圖 83.最佳產品設計獎,為光男企業公司的高爾夫系列產品
右圖 84.最傑出外銷包裝設計獎,為大同公司的電腦操作盤包裝

左圖 85.工業包裝優良外銷包裝設計獎,為 T-1 特耐王包裝箱
右圖 86.包裝設計獎,為大同公司的資訊產品包裝

F.1988 年榮獲 G-Mark 獎作品

左圖 87.最傑出產品設計獎,為創造坊國際公司的萬能分度規
右圖 88.最傑出包裝設計獎,為南光紙業公司的特耐王包裝箱 T-6 型

G.1989 年榮獲 G-Mark 獎作品

左圖 89.最傑出產品設計獎，為宏碁電腦公司的宏碁 100 型 X 多窗網路終端機
右圖 90.最傑出包裝設計獎，為大同公司的大同隨身聽包裝

左圖 91.最佳產品設計獎，為永豐餘造紙公司的文化薪傳
中圖 92.最佳產品設計獎，為燦坤企業公司的高溫高壓咖啡機
右圖 93.最佳產品設計獎，為泰瑞電子公司的 DH28 微電腦空氣清淨/除濕機

左圖 94.最佳產品設計獎，為巨大機械公司的碳纖維自行車
中圖 95.最佳產品設計獎，為檸檬黃設計公司的花蓮名產禮盒
右圖 96.最佳產品設計獎，為泰瑞電子公司的高傳真彩色電視機

H.1991 年榮獲 G-Mark 獎作品

圖 97.大同微電腦桌立扇 TATUNG Micro computer table fan ZA-14MKB
圖 98.皓大攝影與照相機專用三腳架 GIOOTTOS　Vided and Photo Tripods

圖 99.首先實業網球拍 SURSUN SPACE TI
圖 100.智高齒輪電動音樂火車系列產品 GENIVS TOY TAIWAN，Gear Block Toys series
　　　設計：台灣鼎鼐設計公司

圖 101.宏碁膝上型電腦包裝　　　　　　　圖 102.大同電腦包裝

圖 103.永豐餘造紙公司的浴室馬桶包裝/郵購彈性包裝

圖 104.永豐餘竹本堂紙類回收

I.1993 年榮獲 G-Mark 獎作品

圖 105.達大居室公司的傑出產品設計，談元(禪椅)

J.1995 年榮獲 G-Mark 獎作品

圖 106.萬國提箱公司的 E-713 航空箱

圖 107.豆牛實業公司的華特魔術刮鬍刀
圖 108.正隆公司設計的台熱公司 PE 袋封口機包裝

圖 109.大同林挺生董事長(右 2)，林蔚山總經理(右 1)參觀產品與包裝之研發設計
圖 110.大同產品綠色包裝系列

(4)國際的優良設計

為促進自己國家設計的品質與形象，歐洲的英國最早設立優良設計標誌 G-Mark，並由其國家的設計協會(Design Council)推動，影響世界各國甚大。歐洲的德國與亞洲的日本，也非常重視優良設計的推動。在1970 年代，德國的 IF-industri Formgebung，即德國的 Good Industri Form，是德國最早期建立的優良設計標誌。

圖 111.德國造形諮詢委員會優良造形獎標誌

在 1990 年代之前，德國亦由工業造形諮詢委員會 Rat Fur Formgebung 以及柏林國際設計中心 IDA 推動。2000 年代，再由德國埃森設計中心 Essen Design Center 展演出紅點優良設計標誌 Red Dot。

圖 112. 德國優良設計標誌 IF 與德國紅點優良設計標誌 Red Dot

日本為了消滅仿冒並建立外銷產品的優良形象，由政府機構設置產業設計振興會 JIDPO-Janpan Industrial Design Promotion Organization，每年辦理優良設計選拔，獲得其 G-Mark 的設計品，代表日本國家肯定的設計與品質的保證。

圖 113. 日本 G-Mark
圖 114. 台灣優良設計標誌

(5) 台灣優良設計標誌 G-Mark 的消失

1981 年建立台灣優良設計的標誌之後，每年均辦理產業界的優良產品設計選拔展覽活動，台灣產業界的各類產品均逐年擴大參展，並以獲得優良設計標誌 G-Mark 為榮。(註1)

1998 年台灣優良設計標誌 G-Mark 的創辦推手鄭源錦離開外貿協會以後，不久，優良設計的標誌被改形，不久又改成金字獎，台灣優良設計標誌的原創精神漸模糊，2000 年之後台灣的 G-Mark 消失。因此，不得不令人敬佩日本人的優良設計標誌推廣精神，其傳統與傳承形象維護良好，成為國際間優良設計的標誌之一，令人敬佩。

台灣有些執行單位將獲得台灣的優良設計品推薦去參加國際的優良設計獎競賽，無形中提升了國際設計標誌的價值感，而直接間接的降低了台灣自己優良設計的地位。2000 年代，台灣不少大專院校設計系所以獲得德國的 IF 或 Red Dot 國際設計標誌，為招收學生競爭的手段，很自然的，

台灣本身的優良設計價值漸模糊降格。2010 年代，在產官學的心目中，台灣的優良設計獎 G-Mark 已消失，大家所推崇的變成為台灣精品形象獎，在國際人士的心目中，也是如此。台灣優良設計的領導管理人才尚待持續培養!

2.國家產品形象獎 Taiwan Excellence

台灣的優良設計獎標誌G-Mark從外貿協會設計中心獲得政府以及法人產業各單位的支持，於 1981 年設立開始，獲得產業界重視，持續到 1990 年代，優良設計 G-Mark 一直是國際人士認同台灣的優良設計形象。

1987 年開始外貿協會設計中心創辦了國際交叉設計營(International Design Interaction)，連續辦了七屆。外貿協會促使台灣產業界，設計界，與政府交流合作，運用歐美亞等地國際設計專家與台灣結合。1987 年代適逢台灣辦理國際設計活動旺盛的開始，原來在國貿局擔任組長的駐美劉廷祖代表，在返回台灣擔任外貿協會秘書長之前，特別寫信給貿協設計中心的鄭源錦處長，強調設計與形象的重要性。劉廷祖擔任貿協的秘書長之後，很重視設計的品質與形象，對各項設計品的要求均非常嚴格。劉秘書長不僅重新設計了外貿協會的新的標誌，同時積極推動台灣的國家形象，以重金聘請全球設計與形象的專業集團，分析評估台灣的國家形象，獲得經濟部的重視。

政府於 1988 年開始，設置了品質、設計與形象的 3 個五年計畫。品質計畫由 1988 年開始，由中衛中心執行。設計計畫由 1989 年開始，由外貿協會設計中心執行。形象計畫由 1990 年開始，由外貿協會設計中心執行。

(1)1989 年 7 月形象計畫的規劃：由外貿協會設計中心提報，獲得國貿局江丙坤局長同意後，並報經濟部同意。12 月全面提昇產品形象計畫，獲行政院通過實施。

(2)1990年9月，甄選全球各地國際設計專業集團後，由美國Bright & Associates 擔任形象規劃顧問，完成規劃了外貿協會的新標誌，也完成了國家產品形象標誌。當然 B&A 顧問公司在規劃設計過程中，台灣的設計專家集團幫助甚大。

(3)1992年6月，台灣精品標誌設計完成，並於全世界80多個國家註冊。從此，台灣的精品標誌推廣到全世界。1993年1月辦理「第一屆國家產品形象週」。1994年4月辦理「第二屆國家產品形象週」。台灣的國家產品形象漸漸推廣到國內外產業界與設計教育界。

(4)1990年代台灣產品的定位為：台灣製品真好(It's very well made in Taiwan)。同時，運用台灣已經具國際品牌知名度的產品，巨大Giant自行車，宏碁Acer電腦等，推廣台灣的產品形象。

圖 115.台灣精品標誌
圖 116.台灣國家產品形象獎獎座
　　　由台北特一國際設計公司設計。
　　　並由外貿協會駐海外意大利米蘭
　　　設計中心製作，獎座上端由水晶
　　　玻璃材質構成。

(5)台灣精品標誌的意義：交錯連結之圓弧對外代表台灣與全球經濟系的關係發展；對內則代表國內企業體的緊密結合，朝向更完美、更高品質的目標邁進。

(6)1994年3月，劉廷祖秘書長的策略，成立「台灣精品標誌廠商聯誼會」。讓台灣的產業廠商更關心國家的產品形象。

(7)國家產品形象獎得獎產品名單(表3)

1993 年第一屆

公司名稱	產品名稱
宏碁電腦	多功能電腦
震旦行	亞力山大主管傢具系列
中國砂輪	砂輪、磨石系列
中華汽車	中華威利商用車
太航工業	摺疊式自行車
川飛工業	定位變速器
福裕事業	高效率成形磨床
巨大機械	碳纖維自行車
上銀科技	精密滾珠螺桿
英業達	無敵 DC-61 插入式閱讀電子辭典
光男企業	網球拍
台灣麗偉	立式綜合加工中心機
新典自動化	自動氣氛管理機
統一遊艇	豪華遊艇
普騰電子	DT-297-29 吋多功能高畫質彩色數位監視 / 電視機
聲寶	圓弧冰箱系列
三陽工業	三陽機車
大同	SPARC 相容工作站 Mariner 4i
東元資訊	電腦傳真機
東訊	手持式行動電話

1994 年第二屆

公司名稱	產品名稱
東元電機(股)	分離式冷氣機 MS 1220BR(內)/MA2327BR(外)
東元資訊(股)	專業桌上型排版彩色掃描器
英業達(股)	無敵 CD65 電腦閱讀辭典暨電子圖書系統
全友電腦(股)	全友透光式影像掃瞄器
力捷電腦(股)	UC1260 影像掃瞄器
台灣飛利浦電子業	彩色電腦顯示器晰利 1720 系列
宏碁電腦(股)	AcerFormula 64 位元個人電腦
宏碁電腦(股)	AcerNote 750c 彩色筆記型電腦
艾思得(股)	萊思康掌上型電腦
東元資訊(股)	多功能雷射傳真機
台灣通信工業(股)	大同傳真機多功能型 TF-63/68
普騰電子工業(股)	36 吋寬螢幕高畫質前驅電視機 DT-3660
聲寶(股)	轟天雷彩視超重低音系列
聯華電子(股)	486/386 PC/AT CHIPSET
星友科技(股)	指紋辨識機
優美(股)	S 系列塊狀屏風系統
光男企業(股)	肯尼士一體成型高爾夫球桿
友嘉實業(股)	立式綜合切削中心機
建德工業(股)	KGS-816AHD 精密平面磨床
台中精機廠(股)	電腦數值控制車床
楊鐵工廠(股)	雙主軸電腦數值控制車床 MLS25A
遠東機械工業(股)	CNS 車床 WTS-25
美利達工業(股)	鋁合金輕便自行車
巨大機械工業(股)	一體成型式碳纖維自行車

(8)台灣「國家產品形象金質獎」,National Awards of Excellence 1993-1998,
獲獎部份產品如下:

圖 117.1993 宏碁多功能個人電腦　　圖 118.太航折疊式自行車(16 及 18 吋)

圖 119.新典自動氣氛管理機 Norm PACIFIC Automatic Atmosphere Manager.
圖 120.光男肯尼士網球拍 Kunnen Kennex Asymmetric

圖 121.哈林一體射出成型塑鋼棧板 Taiwan Harlin Plastic Pallet
圖 122.籠燊鋁輕型輪椅 Comfort Orthopedic Superior Series

圖 123.優美 MS 辦公椅系列 UB Office Systems MS Chair
圖 124.台揚科技可攜式微波視訊傳輸系統 SK-3021 Microelectronics，Portable
　　　Video／Audio Microwave Transmission System

圖 125.三光惟達移動式公用通信系統 SUN MOON STAR Mobile Call System
圖 126.萬國提箱/航空箱 Emminent/ Board case with Trouey E-713

圖 127.瑞吉達車王 / 電動打釘機 Regitar Power Tools
圖 128.友佳立式綜合切削中心機 Fair Friend/Feeler Machining Center, FV-1000A

圖 129.巨大下坡競賽車 GIANT Downhill Racing Bike ATX ONE.
圖 130.美利達前後避震下坡競賽 MERIDA Downhill Racing Bike/DOMINATOR PRO

國家產品形象獎歷經三個五年計畫後，2006 年正式走入歷史，全面改由品牌台灣計劃接手，過去業界每年最重視的國家產品形象金銀質獎，2006 年則由「台灣精品金銀質獎」取而代之。2006 年入圍台灣精品共有三百十八件產品，之後進入決選，並誕生第一屆的台灣精品金質獎的得獎廠商。每年深受傳統或高科技廠商重視的國家產品形象獎，經過十五個寒暑後，已功成身退，外貿協會表示，從 2006 年起，執行十五年的國家產品形象計畫，將改由品牌台灣計畫負責，國家產品形象計畫推動以後，吸引近萬件的產品報名角逐，其中獲得台灣精品標誌者共有 4200 多件，並創造 360 件產品形象金銀質獎的得主。

(五)台灣代表產業與優良設計產品

2010 代表產業與優良設計產品

1. 電腦(Computers)：趨勢科技、宏碁、華碩、大同等，幻燈機被手提電腦取代。
2. 半導體(Semiconductors)：台積電、聯華等。
3. 3cs(Computers，Consumers and Communication products systems)：全國電子、大同、燦坤等。
4. 家電(Home Appliances)：大同、BENQ、普騰等。
5. 手機(Automobile Phone)：BENQ、震旦等。
6. 腳踏車(Bicycle)：巨大、美利達、太平洋等。
7. 汽車(Automobile)：裕隆等。
8. 袋包箱(Bag)：萬國等。
9. 珠寶(jewel)：大東山。
10. 機械(machine)：永進、CVC。
11. 琉璃(Crytal)：琉璃工房、琉園。
12. 台灣電動機車 Gogoro。

台灣代表產業因合乎市場需求而成長，因擁有優良設計產品而持續具有競爭力。

圖 131.捷安特台灣工廠生產線(註 2)

第十一章 改變台灣與世界人類生活的數位創新設計科技時代

The era of digital innovation design technology that changes the human lifestyles around the world

（一）｜改變世界人類生活的數位創新設計科技......................513

（二）｜台灣文創產業設計之路..528

（三）｜台灣的人事物特色..561

（四）｜台灣的設計教育...565

（五）｜台灣設計的未來..567

(一)改變世界人類生活的數位創新設計科技
Digital innovation design technology that changes the world's human life

1.1969 電腦網路的誕生 Computer network

1969 年 10 月 29 日夜 10 點半,「網路之父」美國洛杉磯加州大學克萊洛克(Leonard Kleinrock)和團隊從加州大學(UCLA)一台電腦發出訊息,成功傳到 640 公里外矽谷附近的史丹福研究院(SRI),並讓兩邊的電腦開始「對話」,人類進入電腦網路時代。

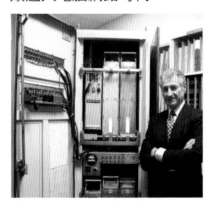

圖 1.克萊洛克與大如電話亭的第一部電腦網路器

由美國國防部高等研究計畫局資助,美國電話電報公司(AT&T)架設此線路,把電腦連結。1971 年改變人類通訊方式的電子郵件 e-mail 問世。影響 2004 年 Facebook、Twitter、YouTube 網站產生。克萊洛克認為網路將擴展到各種事物:「讓網路進到真實世界。網路無所不在,走進某個房間,網路就知道你在那裡,並和你對話」克萊洛克 1969 年發出全球第一筆網路訊息的電腦大如舊式電話亭,這台電腦保留在 UCLA,設立克萊洛克網路博物館。(註 1)

1969 年 10 月,人類進入網路時代;IBM 是當時知名電腦產業。斯時,在台灣的 IBM 電腦體積為龐大機器如大型箱櫃,只有專業的人在空氣清淨的空間操作。隨着電腦科技的進步演變,1980 年代,電腦已成為企業界桌上型的工具。1985 年,台灣宏碁個人電腦第一次在美國華盛頓世界設計大會展出,第一次從台灣走向國際。電腦從 8 位元 16 位元不斷演進,設計得更小更薄更輕。1990 年代,電腦科技已結合運用在各類日常生活用品上,電腦成為人人學習的熱門工具。2000 年代,進入 3CS(Computers、Consumers and Communication Products systems)時代;個人電腦與手機已成為人類使用之普及品。

2.1975 微軟 Microsoft

美國比爾蓋茲三世(Bill Gates)改寫世界人類的生活方式！

圖 2.Windows Vista　　　圖 3.Windows 10　　　　圖 4.比爾蓋茲 3 世(Bill Gates)

改寫世界人類運作與個人電腦的產業，是美國 1975 年比爾蓋茲 3 世 Bill Gates III。1955 年 10 月 28 日出生。年少時在美國西雅圖私立湖濱預校就讀。12 歲接觸電腦，15 歲開始寫出專業程式賺錢。

1974年出現 ALTAIR，比爾蓋茲很敏感的想到，個人電腦即將出世。比爾蓋茲意識到商機，就讀哈佛大學時即狂熱投入研究軟體，於19歲時成立微軟 Microsoft 公司。20歲時即已成世界頂尖的微軟企業。

1984 至 1986 年間，Microsoft Windows 正式成為註冊商標。1986 年 Bill Gates III 31 歲時成為 500 億萬富翁，被宣布成為世界最有錢的人。

比爾蓋茲的母親是 IBM 高階主管，比爾與 IBM 簽約，IBM 的電腦配備全部用微軟作業系統；奠定微軟 Microsoft 公司壯大根基。

比爾蓋茲的微軟 Microsoft 公司 DOS 不讓給 IBM。商業上是競爭關係。與蘋果 Apple 電腦的賈伯斯(Steve Jobs)，也是競合互動的商業競爭關係。

比爾蓋茲一生表現傑出！其成功原因是什麼?
(1)具有獨立思考，擇善固執，不服輸的堅毅意志競爭力。
(2)前瞻性掌握時機，持續專注於電腦趨勢與軟體發展。
(3)對金錢敏感清楚，因為 Microsoft Windows 影響全世界人類的生活方式；
　　媒體知名度高，也影響不少電腦科技業，被控告壟斷市場。
　　比爾蓋茲於 2000 年代表示：微軟百分之 90 的財產將會捐給公益。以軟體
　　程式影響全世界人類；如今，已成為全世界最慷慨受歡迎的慈善家。

3.1989 全球資訊網的誕生 WWW

全球資訊網的創始人博內茲里(Sir Tim Berners-Lee)，1956 年生。1989 年 3 月在歐洲核子研究組織(CERN)發布文件，成立一個彼此相連的超文字 (hypertext)系統，連結所有資訊，並可由任何聯網電腦存取。此文件成為全球資訊網 World Wide Web 簡稱 WWW。這是網際網路的淵源。因此，博內茲里被尊為「網際網路之父」。

圖 5.博內茲里(Sir Tim Berners-Lee)

博內茲里曾獲英國女王伊莉莎白二世封為爵士。也獲時代雜誌(Time magazine)選為 20 世紀百大重要人士。美國電腦協會(ACM)於 2017 年 4 月 4 日公佈：博內茲里榮獲國際電腦界最高榮譽「圖林獎 A.M.Turing Award」。圖林獎是由美國電腦協會 1966 年設立，專門獎勵對電腦有特殊重大貢獻的個人。此獎名稱是紀念世界著名電腦先驅，英國艾倫圖林教授(A.M.Turing)。(註 2)

接續 1975 年比爾蓋茲 Microsoft Windows 之後，網際網路 World Wide Web(WWW)的誕生，無疑的是電腦科技界重要的功能符號。電腦科技是相輔互動交叉革新發展，網際網路(WWW)便是一個互動交叉發展中產生的必要項目。

4.1997 蘋果 Apple - iphone
賈伯斯(Steve Jobs)影響世界的工業設計巨人

蘋果電腦公司的創辦人賈伯斯，2000 年代被全球討論最多的設計經營國際人，其成功的原因：

(1)自信與堅毅及競爭的精神，與比爾蓋茲有競爭也有合作商業關係。

(2)不斷創新研發，產品與眾不同。1997 年蘋果設計哲學的出發點：「不同凡想 Think Different」。

蘋果從麥金塔電腦 Macintosh 起，即被應用在臺灣設計界。設計界從手畫創意構想設計發展圖，透過麥金塔電腦即可神速設計構想發展圖；效果快速，品質精緻，影響全世界設計界。

Apple、Macintosh、iMac 之後，i-phone、i-pad 馳名全球，均為世界劃時代的創新科技產品。

(3)具前瞻性設計與行銷思考。為不斷創新研發 i-phone，並行銷全球，1983 年德國的青蛙設計(frog-design)設計師哈德慕‧艾斯林格 Hartmut Esslinger 為蘋果之重要團隊；影響賈伯斯的設計哲學：「形由情生 Form follows Emotion」，即感性的設計觀。研究設計 i-phone 外殼、以細緻小圓角為主。視覺舒適與手握安全。

(4)以全球為行銷市場，i-phone 問世後，人人用手機，造成 2000 年代低頭族的時代。技術功能年年持續革新，i-phone 5、6、7、8、i-phone X，促進銷費者為趕上時代潮流而換機。蘋果電腦公司的科技與行銷力，影響世界。

圖 6.賈伯斯(Steve Jobs)

5.1998 谷歌 Google

圖 7.施密特(Eric Schmidt)　　　圖 8.賴瑞與布林

(1)1998 世界上最快速的搜尋引擎網路公司 Google 成立，由美國史丹福大學博士候選人賴瑞與布林兩人創立。布林於 6 歲時自俄國移民到美國。1999 年，公司員工從 36 人開始。

Googlebot 是專門為探索未知的網路空間，複製網頁，時間只要 0.59 秒。2002 年，Google 使用的語言有 100 種。靠網路搜尋與網路行銷賺錢。到 2003 年 Google 簽了 10 萬家廣告商，並強調 Google 是使世界更美好的公司。

(2)Google 靠 googol 找出全球引擎資訊(全球知識的模式)，googol 是指蜘蛛人與機械人。執行空中拍照。如台灣各地，在 Google 網路上打上地址，即可找到您要的住家與機關圖像。2003 年時，Google 即有 80 億以上的文件與影像。

(3)2014 年 2 月，Google 董事長施密特(Eric Schmidt)：「要成功，要做不一樣的事」。

「台灣硬體一向賺取非常少的毛利。台灣成功的秘訣是，如何便宜製造硬體。華碩幫助我們做的七吋平板電腦，售價只有 199 美元，這怎麼賺錢？台灣需從硬體轉移，多投資軟體。軟體提供服務能賺更多錢、更多利潤。」靠行銷服務賺錢的商業模式越來越普遍。Google、蘋果、微軟，都是行銷服務創業改變世界的案例。

(4)各國應用Google可翻譯各種國際語文，也是一大特色。例如在台灣，至 2000 年，翻譯之正確性，只約百分之 50 可供參考。到 2019 年時，利用中文翻譯英文，或英文翻譯成中文，已約百分之 98 正確。可知，Google在不斷革新進步發展！Google有廣泛實用性，已成為全世界大眾日常生活的需求！

6.1997 網路行銷 Internet marketing
世界最大的網路行銷公司-亞馬遜成立

圖 9.貝佐斯(Jeff Bezos)

(1)2013年8月亞馬遜的創辦人貝佐斯(Jeff Bezos)以 2.5億美元買下「華盛頓郵報」。天下雜誌133號心靈的花園版From LOVE to HOPE。(註3)

(2)1997年貝佐斯創辦亞馬遜的動機,是發現網際網路的用量,每年成長約2300%。既然這樣,成立一家擁有幾百萬種書籍、專門在網路賣書的公司。

一般講,在實體世界裡是否根本不可能存在線上的書店?然而,貝佐斯說:「我們的選擇,決定了我們是怎麼樣的人」。

(3)鄭源錦1980年代在大同公司工業設計處擔任主管時,曾請服務在處內的一位美國籍設計師甘保山先生(Mr. Sam Kemple),每週向單位內的設計主管們做五十分鐘的演講與研討會。當時甘保山先生強調人的一生、或者任一個國家,成敗都決定在自己的選擇(choices)。

(4)2000年代,網路線上的行銷公司漸漸興起。然而,斯時大眾仍還持疑其可靠性與正確性,以及糾紛產生時的處理方法?

2010年代,網路線上的行銷公司大量興起。大眾生活用品、衣食住行育樂及健康養生藥品,均已普及化,快速、正確、方便、私密。郵政之外,不僅世界數家運輸快捷興起,黑貓運輸快捷在台灣也甚受歡迎。中國的馬雲也應運興起。

(5)2010年代,貝佐斯(Jeff Bezos)也被宣布為全世界最富有的人。可見網路線上行銷普及化與受歡迎的程度!

微軟Microsoft公司的比爾蓋茲,蘋果電腦Apple公司的賈伯斯,Google公司的賴瑞與布林兩人;以及社群網站-臉書Facebook公司的馬克‧佐克貝格(Mark Zuckerberg),均有被宣布為全世界最富有的人之紀錄。這幾位影響世界的科技人才,互動為全世界最富有的人,印證科技為2000年代的主流趨勢!

7.2004 臉書 Facebook

影響全球人類生活最大的社群網站

圖 10.馬克‧佐克貝格
Mark Zuckerberg

美國哈佛大學二年級 19 歲學生馬克‧佐克貝格(Mark Zuckerberg)與同學在宿舍架設了 The Facebook.com 網站，20 歲創立臉書 Facebook。

2013 年 7 月全球臉書用戶超過 10 億，是世界最大的社群網站，公司的價值有 270 億美元。

查克伯格 26 歲時，身價高達 69 億美元，29 歲時，資產超過 135 億美元。成為最年輕的億萬富翁，也是新一代傳奇的時代雜誌年度風雲人物。

馬克‧佐克貝格在念哈佛大學前的高中時代，已寫出許多專業程式，大企業爭相收購。在大學一年級時，曾一夜之間癱瘓了哈佛大學的網路網站。

(1)Google 的搜尋引擎讓你找尋任何想要資訊的功能與智慧型手機的理念：

此理念啟發了臉書。查克伯格當時成立臉書的動機：認為智慧型手機創立後，主要在人類的交流互動。而臉書成了人與人之交流互動最方便的工具。每人都可在臉書上分享自己的訊息、與自我的價值。其成功的故事被好萊塢拍成了「社群網戰」。

(2)查克伯格強調，創業必須有兩個關鍵：

第一，要清楚自己想做什麼，方向清楚。

第二，必須建立一個最好的團隊，包括：關鍵優質的工程部主管、善溝通的產品計劃與整合的產品部主管、善行銷服務業務部主管。

8.2009 即時通訊：應用軟體 App

A self-contained program or piece of software designed to fulfill a particular purpose；an application, especially as downloaded by a user to a mobile device.apparently there are these new apps that will actually read your emails to

you。

即時通訊軟體 WhatsApp 於 2009 年成立後發展迅速，成為世界上最大的即時通訊軟體。2012 年開始，每月用戶逾 4.5 億人，70%用戶每日使用，每天新註冊使用者逾 100 萬人。

圖 11.庫姆 kum、WhatsApp

(1)即時通訊量直逼全球電信簡訊總量(每天寄出190億則，接收340億則)，每天上傳6億多張照片、每天寄出2億多則語音訊息、每天寄出1億多則影片訊息，數字逐年成長逾100%。依聯合報報導(聯合2013年2月21日要聞A4版陳韻涵)：WhatsApp創辦人庫姆是大學輟學生，生在烏克蘭首都基輔市郊，身價約台幣2067億元，1989年(16歲)移民美國。

(2)WhatsApp不存取用戶個資，像是姓名、性別或是年齡，這和庫姆在有秘密警察的國家成長有關，「孩童時期讓他覺得，未被監聽的通訊何其可貴」。WhatsApp不僅影響全世界，2013年開始台灣大量應用APP。Facebook為爭取年輕用戶，2014年2月21日以5774億併購WhatsApp。

(3)WhatsApp擁有跨平台的龐大用戶群(斯時約有4.5億用戶數)，沒有廣告、無遊戲等其他應用功能，在眾多通訊應用程式中，特別受喜愛。

(4)WhatsApp通吃主要行動平台，包含蘋果Apple的iOS系統、谷歌Google的安卓 Andriod 系統、微軟 Mircrosoft 的 Windows Phone 系統及黑莓機(BlackBerry)，跨許多平台的通訊軟體之一。

(5)華盛頓日報：LINE 和 WeChat 雖在亞洲受廣大用戶喜愛，但應用軟體提供通訊功能外，提供廠商官方帳號、遊戲、貼圖、周邊 App 等加值服務，相較之下 WhatsApp 單純通訊功能安全。

(6)LINE 在台擁有廣大客群，可透過 LINE 發送即時訊息、貼圖、文字訊息，

撥打網路電話，共享相簿、遊戲和電子漫畫，收費功能。2013 年第 4 季營收達 1.2 億美元(約台幣 36.46 億)。(註4)

台灣 27 歲清華大學校友黃敏祐，在 5G通訊的研究有重要突破，成為全球 3 位馬可尼學會青年學者獎得主之一。

黃敏祐結合高階物理、數學及電路，設計特殊的反饋系統晶片，將訊號自動偵測校準鏈結速度提升至僅需 0.001 毫秒，締造新的世界紀錄。(註5)

圖 12.LINE 社交 App
圖 13.馬可尼學會主席瑟夫
　　(右)及庫伯(左)黃敏
　　祐(中)。(圖片清大提供)

9.智慧科技的應用 2010

(1)台灣產品 VIZIO 設計輕薄趨勢的故事

1994 年 8 月 CEO 吳春發和研發副總吳明德共同成立瑞旭科技 WUSH。開頭十年瑞旭幫新力、夏普等知名大廠協力製造液晶電視，累積良好的製造、調校畫面的功力，多次得到新力頒發的品質獎肯定。

2005 年發現面板技術在畫面殘影、可視角等技術，乃開始製造大尺寸的電視，加上美國數位電視規格的普及，決定搶先開拓薄型數位電視市場。瑞旭科技首度投資美國公司 V-inc，成為於經營團隊，最大的股份持有者，以 VIZIO 的品牌外銷自家產品。瑞旭科技專心產品的研發、設計、製造與售後服務。

2010 年代，大眾已大量接受大型電視。VIZIO 輕薄 55 大尺寸的電視，即在台灣全國電子公司行銷，視效受歡迎。在市場上，與大同、東元、奇美、國際、新力與夏普競銷。

(2)2014 曲面與高解析度液晶電視出現滿足更寬廣的觀賞視野

韓 LG 推出 OLED(Organic Light Emitting Diode)有機發光二極體電視。
SAMSUNG 推出 55、65、78 吋曲面液晶電視,超高解析(UltraHD)。

 圖 14.瑞旭科技首度投資美國公司 V-inc,
成立新品牌 VIZIO。

(3)LED 產品

　A.環保節能

　　● LCD(Liquid Crystal Display)液晶顯示器,通電後可讓特定光線通過或
　　　反射,將數片液晶排列。

　　● LED(Light Emitting Diode)發光二極體,LED 發光的效率〝輕巧〞,不
　　　同顏色的 LED 排列,成為戶外常見的大型看板。

　　● O LED(Organic Light Emitting Diode)有機發光二極體。

　B.更輕更薄、擴大尺寸。

　C.注重細節修飾與功能創新,簡約時尚的線條與按鍵搖控的主流設計,連接
　　DVD 等。

(4)穿戴式功能裝置

A.Nike Plus

Nike 研發的鞋底晶片，可偵測心跳、計步器、血壓、距離、體重，協助
人員了解身體指數。

圖 15. Nike Plus 穿戴式裝置

B.智慧型手表 I WATCH 智慧型手錶包括多樣的功能，例如相機、氣壓計
、指南針等，可充電。可與無線耳機、抬頭顯示器、胰島素泵、麥克風、
數據機或其它裝置進行通訊。

圖 16.SONY 穿戴式裝置

C.智慧型隱形眼鏡 Google Glass

美國 Google 開發頭戴式光學顯示器的可穿戴式電腦眼鏡。眼鏡以免手持
，穿戴者透過自然語言語音指令與網際網路服務聯繫溝通，可顯示導航
、網路通話、Email、天氣、錄影、拍照等數位科技網路時代，產品市場
競爭條件：

第一，產品功能創新實用、品質優、具使用魅力。

第二，外觀造型、材質形色具視覺效果與吸引力。

第三，讓消費者接受的價格的競爭力。

圖 17.智慧型隱形眼鏡 Google Glass

(5)從 2D 到 3D 列印的世界

3D 列印功能從 2000 年代被注意，2010 年起被重視與研究。是台灣科技發展的重要項目，影響產品開發的模型製作。

A.3D 列印
 - 3D 繪圖：將想要製造物品利用 3D CAD 繪圖軟體或掃描輸入電腦，形成 3D 數位檔案。
 - 2D 數位切片：電腦軟體再將 3D 數位檔案中的物體，進行 2D 數位切片，物體會被「切」成一層一層的數據資料。
 - 3D 印表機輸出產品：數據資料傳送到 3D 印表機內後，印表機噴嘴依數據資料噴出材料，一層一層地堆疊立體物品。(註 6)

B.自從美國總統歐巴馬在國情咨文中點出 3D 列印技術，並將此技術喻為第三次工業革命後，3D 列印風潮快速蔓延全球。台灣科技業金仁寶集團在 2013 年跨入 3D 列印市場，旗下公司金寶與泰金寶合資成立三緯國際立體列印科技，自有品牌「XYZprinting」。(註 7)

C.1931 年斐迪南創立高品質的汽車品牌保時捷，已馳名世界。3D 技術出現後，透過 3D 掃描器及設計軟體，將保時捷 911 的所有細部零件掃描成 3D 檔案，再以軟體比對，將掃描的資料與過往的車子的數位資料進行比對，進行編輯，修補零件誤差並加新的設計元素。讓保時捷 911 有更多新形象。車廠第三代負責人 Pod Emory 表示：「3D 列印的全套服務，未來會成為工作流程的一部分，用於改進原型設計」。至 2015 年，台灣的 3D 印刷機，以高度 15 公分以下之公仔模型佔多數，由 Rhino Ceros 軟體造型。(註 8)

惟台灣專業的設計公司，例如台北鼎鼐設計公司謝鼎信總經理開發新產品的方式，先以 PS 發泡材料，依設計構想圖製作檢討用模型。再以 Pro-Engineering 專業軟體，建立 3D 設計圖檔。再將此設計檔案，輸入於 3D 印刷機內，將 Pro E 的軟體圖檔，轉換為 3D 印刷機的檔案，以便進行 3D 印刷。鼎鼐設計公司利用 3D 印刷機製作之產品為圓筒形容器。此容器經過 3D 印刷機印刷的尺寸，包括上下兩層組成。分別 3D 印刷後組合。

下端圓盤底座，寬 20 公分，高 6.3 公分，上端寬 20 公分，高 21 公分，厚 0.5 公分，在 30x30x40 公分尺寸的 3D 印刷機內操作印刷。約需 35 小時完成需要的模型。印刷使用的材質、原料為可分解性質的玉米粉塑膠。有乳白、紅、黃、綠、藍與半透明等各種色澤之材質。印刷完成後，硬度強、外觀優美。比過去多年來使用的快速成型機 RP，更具效率與效益。更快速、更方便、更省成本。

3D 印刷機的開發至 2015 年止，以歐洲產品為主。然而，它已經成為世界的趨勢，台灣產品亦上市。用 3D 印刷的功能與範圍很廣，衣食住行育樂商品，均可以 3D 印刷機印刷成型。

不過到 2015 年，模型均為硬質。未來，具有可塑性或軟性的 3D 印刷材料，預期可以實際應用於製作塑膠產品模型或樣品。無疑的，3D 印刷機的功能，將在世界各地普及化，產品價位，以及印刷品質與效益，將不斷進步，成為 2010 年代崛起，2020 年代盛行的新科技。

圖18.3D 印刷(30x30x40cm)，3D 印刷機立體圖。

圖 19.台北鼎鼐設計公司 3D 實作案：左邊為 PS 製作之模型，右邊為 3D 印刷之 20x28x0.5cm 圓筒容器模型。

2016 年 5 月 24 日，全世界第一棟以 3D 列印機製造的全功能辦公室是阿拉伯聯合大公國的杜拜。這座「辦公室」使用特製的水泥打印，構件、內部家具及所有器材，全部由大型 3D 列印機製造，完成後在杜拜組裝，僅 17 天就完成。是「杜拜未來基金會」(Dubai Future Foundation)總部的實驗性建築，樓高一層，建材為特殊配方混凝土，電、水、空調、光纖等管線一體形成，建物弧形強化耐久性，大面積對外窗戶可節約能源消耗，現場施作只需 2 天就完工。建構「杜拜未來基金會」總部的 3D 列印機體積不小，長 6 公尺、寬 36 公尺、高 12 公尺，總成本約 14 萬美元(約 460 萬台幣)。(註 9)

圖 20.阿聯副總統兼杜拜酋長阿勒圖克姆，2016 年 5 月 23 日在杜拜為世界第一座 3D 列印技術構築建物揭幕，這棟領銜世界的實驗建築將是「杜拜未來基金會」總部，供做科技創新腦力應用想像力的平台。

(6)虛疑實境 VR 與人工智慧 AI 的世界

A.虛疑實境 VR

2016 年 12 月台北資訊月展,展出虛疑實境 VR 的應
用。如 VR 體驗機,競速 VR 單車,VR 電影院等。
2018 年 11 月,醫療科技展,在台北南港展覽館展
出。台北醫學大學成立解剖學大膠室,可 300 研究學
員可同時上線。透過 VR 頭戴式顯示器及解剖教學軟
體,可以全面視野清楚觀察人體器官的結構。(註 10)

圖 21.VR 頭戴式顯示器

B.人工智慧 AI

AI 是人工智慧機械人,可聽、說、讀、寫,並瞭解人類的語言。人工智慧
機械人的功能與服務,已逐步進入人類食衣住行育樂生活中。

AI 智慧機械人的行動功能很多;於醫學界可協助醫師醫療診斷分析。例如
台北長庚醫院林口醫學中心在 2006 年即投入達文西機械手臂微創手術系
統。台北和信醫院於 2017 年以達文西人工智慧機械人進行男病人攝護腺
開刀。

經融界:防洗錢、找客戶、預測市場趨勢等。

製造界:搬運零件與產品之組裝等。

其他各行業;例如 24 小時不下班之聊天服務、說故事給人聽與演講、影
像辨識與分析,分類等。

圖 22.台北長庚醫院林口醫學中心達文西機械手臂微創手術系統
(資料來源:長庚醫院達文西微創手術中心簡介)

(二)台灣文創產業設計之路
The Design Direction of Taiwanese Cultural and Creative Industries

1.設計的開端 1960-1980

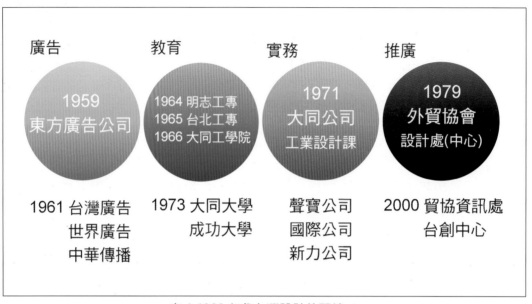

表 1.1960 年代台灣設計的開端

2.大專設計展與產業優良設計展

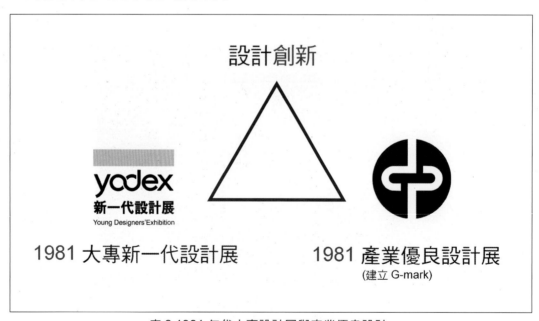

表 2.1981 年代大專設計展與產業優良設計

3.政府正式成立三個設計 5 年計畫

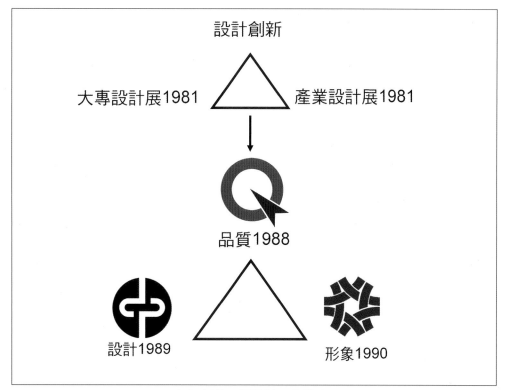

表 3.台灣三個設計 5 年計畫

4.從 CIS 到 Branding Taiwan

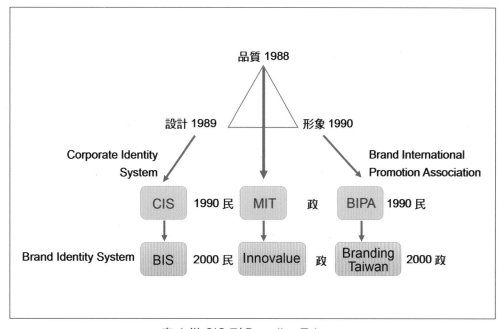

表 4.從 CIS 到 Branding Taiwan

5.從 CIS, Branding Design 到 CCI

表 5.從 CIS, Branding Design 到 CCI 文創

6.文化創意產業的誕生 The birth of cultural and creative industries

(1)何謂文化(Culture)

一群人在一地方共同生活，經過一段時間之後，產生共識的風俗習慣與特色，漸形成其文化。歷史越悠久的地區或國家，其文化越深。因此，有地區、城市、國家；有歐、亞、美、非文化等；也有東方與西方文化。

(2)文化創意產業的誕生

文化創意產業 CCI-Culture Creative Industry，強調台灣的創新價值 Innovalue，2003 年起至 2007 年創立，由經濟部、教育部與文建會同時展開執行，擬定 2008 年的文化創意產業。行政院主導，分別由 3 個部門執行：

A.文化藝術核心產業(文建會)

B.設計產業(經濟部)

C.創意支援與周邊創意產業(教育部)

表 6.挑戰 2008 設計發展計畫

文化與創意產業發展政策，在國際間最早為1997年英國布萊爾內閣所推動的創意產業。推動文化創意產業的國家，以英國、義大利、德國、芬蘭、丹麥、瑞典、荷蘭、比利時、法國，以及美國、日本、澳大利亞等為主。

台灣的文化創意產業，強調提升國民生活環境的產業。
挑戰 2008 的文化創意產業在開始時，由行政院提倡主導，並分別由文建會、經濟部、教育部門執行。

文建會 2012 年改為文化部主導領域主要如下(表 7)：

文化部主導	經濟部主導	教育部主導
1.視覺藝術產業 2.音樂與表演藝術產業 3.文化展演設施產業 4.工藝產業 5.電影產業 6.廣播電視產業 7.出版產業	1.廣告產業 2.產品設計產業 3.設計品牌時尚產業 4.建築設計產業 5.創意生活產業 6.數位休閒娛樂產業	教育部主導的領域，2012 年改組後未被具體的列出。然而大專院校研究所，持續不斷的對文化創意產業積極進行研究。教育是培植人才，影響文化創意產業最重要的一個部門。文化創意產業所有相關的範圍，均為大專院校研究的領域。

(3)文化創意產業設計的意義
The significance of cultural creative industry design

用創新設計的方法，創造出具有地方文化風格的產品與形象及識別性(Style and Image / Identity)地區、城市、或國家文化特色產品，及國際認同的生活用品，如 3C 與科技產品，以創新設計形成被國家或國際認同且具有風格的產品。

(4)從台灣觀點看國際文化創意產業 International Cultural and Creative Industry from the Perspective of Taiwanese (表8)

國家	歷史觀點	當代觀點	當代形象
義大利	文藝復興	時尚設計與名牌	日用品、皮飾、家具、汽車、服飾。品牌 Versace、Valanteno、Gucci、Amani 與藝術、音樂
英國	產業革命	設計哲理與教育 G-Mark 文化創意設計產業	Icsid、Icograda、Ifi、wpo 與 Iso 及品牌 Burberry、Scotland 292Hillhouse 長背椅
法國	藝術時尚	藝術與高科技	羅浮宮藝術與汽車 Citroen 與高鐵
德國	Bauhaus	工業設計實務與理論 IF、Red-Dot	Bens、BMW、Volks-wagen、Porsche 與醫學、音樂、設計、建築
美國	多元群族：聯合國、科技工程	世界大國與數位科技	科技 Microsoft、google、yahoo、品牌 iphone、Apple、可樂、Eames Lounge Chair、IBM 與電影
日本	維新前學中國，維新後研究歐美	品質實用 G-Mark	品牌 Toyota、Sony、Honda 與高鐵
韓國	南北韓不同	漢城→首爾 (脫離中國影子)	品牌 LG、UN Hyundai Motor-Automobile、Samsung
中國	文化古國：漢滿蒙回藏	新興大國與世界製造工廠	世界工廠與電腦(聯想)
印度	文化古國：階級層次多	科技人才	科技人才輸出
台灣	多元群族：二次大戰前後受荷蘭、日本、中國與美國影響	OEM-ODM-OBM MIT-Innovalue-CCI ●運用數位科技 ●推動文化創意產業與品牌	●美食、酒 (台啤、葛瑪蘭威士忌) ●電鍋、電視(大同) ●電腦(宏碁、華碩) ●腳踏車(巨大、美利達、太平洋) ●半導體(台積電)

7.國際文創產業的形象
Image of the international cultural and creative industry
(1)義大利 Italy：

日用品、汽車、美食(酒、披薩與海鮮麵食)、時尚服飾(精品)、建築、藝術品、音樂、感性設計 Emotional design。A.設計家品牌 B.慢工出細活

義大利品牌	義大利品牌	Ferrari 汽車標誌
義大利名酒 MARTINI	羅馬噴水池	Alessi 開罐器
威尼斯建築與海上計程車	MARGHERITA PIZZA	Ferrari 汽車
男高音安德烈·波伽利	男高音盧奇亞諾·帕華洛帝	威尼斯面具

圖 23-34.義大利文創產業的形象

(2)英國 United Kingdom：

　A.典型的代表家具，長背椅與毛織品服飾。

　B.教育學理與方法。

　C.國際性法規的創訂(ISO)。

　D.國際工業設計社團協會 ICSID，國際包裝設計聯盟 WPO，國際室內設計
　　與建築社團協會 IFI，國際設計聯盟 IDA 均在英國產生。

　E.淑女與紳士形象的教育，Lady and gentleman 一詞，由英國開創。約翰
　　走路威士忌 Johnnie Walker 即為代表。

圖 35.英國中部大學的標誌

圖 37.大笨鐘與雙層巴士

圖 36.英國品牌 Burberry 圍巾

圖 38.英國 292Hillhouse 高背椅

圖 39.英國典型的公共電話亭

(3)德國 Germany：

汽車工程、鋼鐵製品、產品設計品質(Bauhaus 影響世界設計創新教育與實務) Form follows function 與 Form follows Emotion 理念，影響美國 iPhone 簡潔、感性。教育方法與分析、醫學、音樂、啤酒、豬腳、香腸。品質馳名世界，鋼剪刀不銹、產品耐用。

圖 40.德國文創產業的形象，Porsche、Mercedes-Benz、BMW 及 VW 國民車。

圖 41.德國美食香腸、啤酒、豬腳　　圖 42.德國中部的埃森造型大學

(4)美國 United States：

電腦科技、手機(改變世界人類的生活與文化：Microsoft 比爾蓋斯 1975-1984，Apple、Macintosh、iMac、iphone、ipod、ipad 賈伯斯 1983-1997，Amazon 貝佐斯 1997，Google 賴瑞・布林 1998，Facebook 馬克查克貝格及 APP 庫姆 2004-2009)。可樂、速食文化、國防工程、多元文化、好萊塢電影、搖滾樂。

圖 43.美國麥當勞與可口可樂

圖 44.美國靠背翹腳休閒椅　　　　圖 45.美國 iphone

圖 46.美國 Apple 電腦

(5)芬蘭 Finland：

北歐的芬蘭，其國寶水晶玻璃皿及原木製品。

圖 47.芬蘭水晶玻璃皿

(6)荷蘭 Netherlands：

木鞋、乳牛、乳酪、花。

圖 48-49.荷蘭文創產業的形象

(7)印度 India：

科技、電影(我與我的冠軍女兒)、咖哩。

圖 50.北印度紅菜豆咖哩
圖 51.印度高科技重鎮邦加羅爾 Bangalore 為高科技人才輸出的國家
(圖片來源：https://kknews.cc/tech/9y4nklq.amp)

圖 52.電影-我和我的冠軍女兒 (圖片來源：inmywordz.com)

2017 年在台灣上映的印度電影、來自星星的傻瓜，探討宗教的哲理；另一部電影，我和我的冠軍女兒，充分探討印度的文化背景，從男女主角的表現中呈現出現代印度之文化創意，故事及演員的表現，感人甚深。從此兩部影片中，可以表現印度的電影優秀的文化特色。

(8)丹麥 Denmark：

玩具 / 樂高

樂高是北歐丹麥 Billund 鎮的木匠 Ole Kirk Christiansen 發明，1932 將產品多元化，研發出木製樂高積木。二次大戰後，塑膠產品使用普及，開始生產塑膠積木。到第二代，興建樂高樂園，為丹麥賺進不少外匯。

圖 53-56.樂高玩具

(9)瑞典 Sweden：

世界家居設計產業 IKEA，全球聲譽的汽車製造業 VOLVO，大型跨國成衣品牌 H&M，均馳名全世界。第一次大戰後的「人民之家」概念 Folkhem，由瑞典社會民主黨推出，用完善的賦稅制度消弭階級差異與社會經濟裡所有的不平等現象；目的要讓大多數瑞典人，以平價享有一定生活水平標準的商品。

IKEA 已經是世界性的家具業。創辦人英格瓦崁普拉(Ingvar Kamprad)善創新發明與行銷。成功的關鍵：結合創新設計，洞悉生活空間之需求。產品時尚多樣化、實用美觀、平價大眾化、設計簡潔、組裝、包裝、運輸均方便。

圖 57-60.瑞典世界有名的家居產業 IKEA、汽車業 VOLVO、成衣品牌 H&M。

(10)比利時 Belgium：

巧克力與啤酒

比利時的巧克力，如同德國人的汽車工藝、義大利人的手工藝術精品。1926年比利時巧克力大師 Joseph Draps 創立 Godiva，以伯爵夫人 Godiva 命名。為巧克力王國：「我們不要變成世界最大的巧克力製造城市，我們要成為品質最好的巧克力之都」。

比利時以啤酒為立國的文化，受德國和羅馬文化千百年的相互影響。受北歐、法國、奧地利、西班牙、德國等釀酒文化影響，比利時成為釀酒技術與工藝的國家。比利時啤酒釀造商釀造自己的啤酒，沒有規則、沒有法定產區，但擁有全球最多種啤酒風格。

圖 61-62.比利時的巧克力與啤酒

圖片來源：instag/craftzbeer

(11)法國 France：

高鐵與葡萄酒

A.1960 年法國高鐵 TGV 計劃啟動。

最早的原形 TGV001：以燃氣渦輪發動機為動力。

圖 63-64.法國高鐵(圖片來源：https://read01.com/mNn2og.html)

圖 65-66.法國葡萄酒和奶酪

B.法國盛產葡萄酒(法語：vin)和奶酪(fromage)。

C.使用香精香料和化妝品始於十三世紀前後。香水是一種技術產品，也是一種文化產品。

D.法國時尚品牌 Louis VuittonChanel、Christian Dior、Hermes、YSL、Agnesb、Jean Paul Gaultier、Paula Ka、Snia Rykiel、Chole。

E.藝術(巴黎 - 世界最大的藝術博物館)。

圖 67.巴黎羅浮宮藝術博物館

(12)日本 Japan：

A.1964 年 10 月 1 日，全世界第一的高鐵系統，採用標準軌(1435mm)軌距，均為客運服務。第一條路線連結東京與大阪之間的東海道新幹線，於東京奧運開幕前通車營運。

B.日本是世界最大的動漫製作和輸出國，全球播放的動漫作品 60%來自日本，在歐洲更高達 80%以上。遊戲產業幾乎占全世界 50%以上市場。其文化創意產業諮詢機構都是由政府組織成立，直接隸屬於政府部門或相關機構，對文化創意產業的發展有直接的影響與作用。

C.日式美食，清爽的形象(經過企劃設計：食品與道具及用餐空間)。

圖 68-70.日本新幹線
圖 71.日本動漫(圖片來源：ttps://www.businessweekly.com.tw)

(13)澳大利亞 Australia：

 A.雪梨歌劇院(Sydney Opera House)，20 世紀最具特色建築之一，世界
 著名表演藝術中心、雪梨市的標誌性建築。丹麥設計師約恩‧烏松設計
 ，從 1959 開始，1973 年劇院正式落成。2007 年 6 月 28 日此建築被聯
 合國教科文組織評為世界文化遺產。

 B.美食-龍蝦、生蠔、牛排。

 C.動物-衍生產品(無尾熊、袋鼠、企鵝)。

圖 72.澳大利亞美食

圖片來源：
https://kknews.cc/food/2m4298g.html

圖 73.澳大利亞動物－衍生產品
(無尾熊、袋鼠、企鵝)

圖片來源：
https://loveyumay.wordpress.com/20
13/11/22/au-phillip-island/

(14)杜拜 Dubai：

摩天大樓的文化

A.哈里發塔(Burj Khalifa)，即杜拜塔，世界第一高樓，高828公尺，樓169層，造價15億美元。2004年9月21日動工，2010年1月4日完成。

圖74.杜拜塔，2010年世界第一高樓

B.卓美亞帆船飯店(JUMEIRAH™)高 321 公尺。

飯店始於1994年，於1999年12月對外開放。外型酷似單桅三角帆船，飯店頂部有一個建築的邊緣伸出的懸臂樑結構的停機坪。

圖 75.杜拜 1999 年卓美亞帆船飯店　　　　圖 76. 杜拜 2020 年動感摩天樓

C.動感摩天樓(Dynamic Tower)，義大利建築師大衛費雪(David Fisher)設計，預計高為 420 公尺。80 間以中央樓柱做 360 度旋轉的房間，旋轉一周約 1 到 3 個小時；而電力將由樓梯間的 79 座風力渦輪機提供，預計 2020 年完工。

8.台灣文創產業之路 The way to Cultural and Creative Industries in Taiwan

(1)多樣的台灣美食

Diverse Taiwanese cuisine

台灣美食是文化創意產業，值得推薦的項目，包括兩類：多樣化綜合性的美食、台式美食。

A.多樣化綜合性的美食：

台灣是美食的天堂，除了台灣原創的美食，如肉丸、米粉、臭豆腐、烏龍茶、高山茶、東方美人茶、紹興酒、米酒以及台灣的啤酒之外，中國大陸所有地區的食物均可在台灣出現。例如，蒙古烤肉、上海菜、江浙菜、港式飲茶及香腸。同時，全世界的美食也可在台灣出現，如德國的豬腳、香腸、起士與黑麥汁等、義大利式的美食，特別是麵與咖啡，又如韓國的泡菜、日本的拉麵以及泰式的美食等在台灣非常普及。

台灣經營的美食是多樣化多角性的發展，配合消費者的需求，台灣人難以滿足單一美食。此同時可以經營日式、中式、泰式、美式、韓式、意式等料理。

1985 年，問美國導遊：台灣與中國及日本的美食，哪一國最受歡迎？回答是日本！美國導遊也認為台灣美食比日本大而豐富，哪為什麼日本最受歡迎？在台灣、日、意、泰、印、韓式等料理，均有其特色、風格、形象。台灣將國外的美食改良後，往往成為受歡迎的日常美食與飲料。例：從義大利 Latte Coffee 改良成為台灣的拿鐵。品質很好，但台灣沒有將拿鐵推廣變成自己的品牌。

日本美食也是吸收外來的美食後，強調是日本的美食，並以日式美食方式號召與推廣。日式與義大利美食相同，重視美食的清爽視覺效果，講究食品與餐具的關係，以及用餐空間的整潔舒適感。如何將此多樣化綜合性的美食，思考成為台式美食特色的形象，建立台灣多元性特有的文化，值得思考。

圖 77.台灣南部蛋鹽食品　　圖 78.台灣改良式的拿鐵

B.台式美食：

提起台灣美食，會聯想到台南的度小月、擔仔麵，台灣小吃，如筒仔米糕、蚵仔煎、肉羹、米粉、麵、台灣牛肉麵、客家粄條、臭豆腐、百元快炒以及青葉與欣葉等。雖然台灣可以推出的台式美食相當的多，然而，需要普及性的作企劃與設計，避免不衛生的廉價品形象，要思考如何建立衛生清潔安全及平價品的普及形象。台式美食要建立國內外的良好形象，必須考慮：

●命名，強調台式美食。

●注意整潔衛生安全，餐具、用餐的空間以及服務人員的友善態度等。

●用餐，包括碗、盤、碟，以及座椅空間規畫配置，均需舒適。

除了食物本身美味吸引人，其用餐的舒適形象，均為建立在國內外人士心目中，必備的條件。

(2)東方創新的台灣建築 Taiwan's innovative oriental architecture

A.宜蘭蘭陽博物館

2010 年正式開館，建築師：姚仁喜大元聯合建築師。

圖 79.蘭陽博物館(圖片來源：https://sites.google.com/site/yaorenxijianzhushejishi/home)

B.台北信義區陶珠隱園「旋轉」建築

台北陶珠隱園「旋轉」建築。建築樓高93.2公尺，地上21樓層，地下4樓層，總樓地板面積為12,962坪，台北信義區與眾不同的造型建築。台灣特殊文化的風格造型。

建築師：法國建築師 Vincent Callebaut

開發商：威京集團亞太工商聯、中華工程

圖 80.陶珠隱園正面
圖 81.陶珠隱園立體交叉面

C.台北 101 大樓 - 世界的摩天大廈 2000 年代台灣地標

台北市信義計畫區世貿中心旁

完工時間：2004 年 4 月

正式啟用：2004 年 12 月 31 日

特色：TAIPEI 101 高達 508M，是 21 世紀第一座世界高樓，也是世上首度超越 500M 的摩天大樓。

以〝發〞為諧音，第 27 至第 90 層，每 8 層一節，共 8 節，倒梯形方塊形狀組成。每節頂樓向上展開的弧線，帶來蓬勃向上的氣氛，為了〝金融中心〞的主題，24~27 層的位置有直徑近 4 層樓的方孔古錢幣裝飾。外斜的平台，除了方便清洗玻璃，更重要的是擁有避難平台，方便火災或其他災害時的高樓逃生，充裕的避難平台，為重要特色。

建築師：李祖原聯合建築師事務所

結　構：永峻工程顧問股份有限公司

承　包：KTRT 團隊

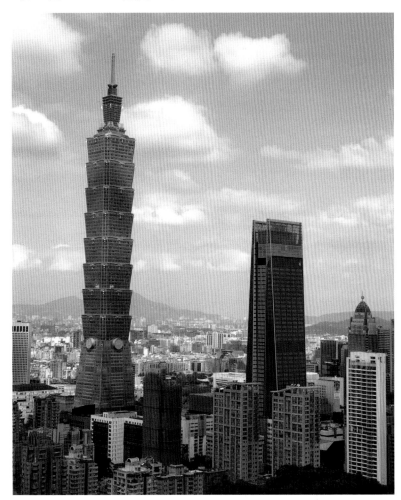

圖 82-83.台北 101 大樓與標誌

表 9.世界各地高樓

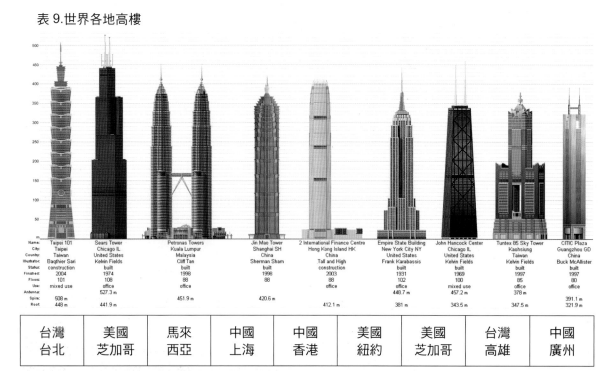

	台灣 台北	美國 芝加哥	馬來 西亞	中國 上海	中國 香港	美國 紐約	美國 芝加哥	台灣 高雄	中國 廣州
Name:	Taipei 101	Sears Tower	Petronas Towers	Jin Mao Tower	2 International Finance Centre	Empire State Building	John Hancock Center	Tuntex 85 Sky Tower	CITIC Plaza
City:	Taipei	Chicago IL	Kuala Lumpur	Shanghai SH	Hong Kong Island HK	New York City NY	Chicago IL	Kaohsiung	Guangzhou GD
Country:	Taiwan	United States	Malaysia	China	China	United States	United States	Taiwan	China
Illustrator:	Baqthier Sari	Kelvin Fields	Cliff Tan	Sherman Sham	Tall and High	Frank Karabassis	Kelvin Fields	Kelvin Fields	Buck McAllister
Status:	construction	built	built	built	construction	built	built	built	built
Finished:	2004	1974	1998	1998	2003	1931	1969	1997	1997
Floors:	101	108	88	88	88	102	100	85	80
Use:	mixed use	office	office		office	office	mixed use	office	office
Antenna:						448.7 m			
Spire:	508 m	527.3 m	451.9 m	420.6 m			457.2 m	378 m	391.1 m
Roof:	448 m	441.9 m			412.1 m	381 m	343.5 m	347.5 m	321.9 m

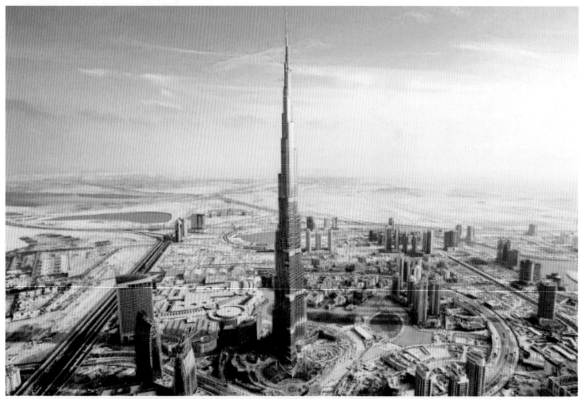

圖 84.沙烏地阿拉伯吉達世界第一高樓，2010 年 1 月 4 日完成(較台北 101 慢 6 年)

(3)台灣首創的新科技品 - 小綠人
Taiwan's first new technology product：Little Green Man

斑馬路線，紅綠燈會動的小綠人，行人過馬路必看的交通小綠人，1999 年 3 月 18 日誕生！

全球第一個小綠人標誌在台北市松智路、松壽路口誕生，2010 台北市已有 2268 個路口設置、全台也都採用，美、德、日本及中國等國家也陸續跟進。

設手機打卡點拼曝光，北市交通局在小綠人誕生地設置解說牌，有中、英文解說，

圖 85.世界第一個交通小綠人標誌

讓民眾及國外遊客了解號誌設置緣由。綠人號誌由七個不同圖案組成，不同動作小綠人動畫的緩慢步伐，代表時間還充裕，但小綠人開始跑步就提醒要快速穿越；當小綠人變成「小紅人」，立正站好就代表行人不可通行。除了小綠人和小紅人，交通局還設計小綠車，是讓自行車騎士當交通指示，小綠車號誌亮了代表可讓自行車通過、若變成紅色就代表禁止通行。自行車綠燈亮起時間，會和行人專用小綠人一同亮起，表示「行人、自行車同時可過」。台北市交通局共設置 60 處自行車專用號誌燈，有行人專用時相的路口，可讓自行車和行人一同通過。

(4)戶外文化海報廣告設計 Outdoor culture poster advertising design

台北捷運站首倡的視覺感性文化。美化生活環境，推廣商業廣告，現代城市形象。

圖 86-87.台北捷運站戶外文化海報

(5)發明創意與設計 Invention and Design

2017 美國匹茲堡國際發明展，台灣獲獎率第一。台灣得 29 金、27 銀及 8 特別獎；台灣展品國際組第一名(註 11)。

發明與創新設計是台灣的優勢。2017 年世界三大發明展之一瑞士日內瓦國際發明展。40 個國家 1000 多件作品參賽。台灣 43 件參賽，41 件獲獎。台灣獲 2 金、13 銀、4 銅及 5 特別獎。

圖 88.台灣致理科技大學研發防止嬰兒窒息及防竊自動警報裝置，2017 年 7 月獲第 31 屆日本東京創新天才發明展金牌獎(註 12)。

圖 89.世界發明創新賽，台灣奪 11 金。2017 年第 6 屆韓國 WICC 世界發明創新競賽，台灣參展 16 件作品，共獲 11 金 5 銀 3 特別獎，台灣基隆二信高中，6 件作品有 4 面金牌。競賽包括美、加、日、韓、台灣等 18 國、530 件作品。台灣 3 件同時獲金牌及特別獎。

圖 90.新一代展發明創意商品化的潛力
產品：Bear Papa 熊爸爸棘輪起子組
設計團隊：ithinking

(6)行銷國際的時尚袋包箱 Marketing international fashion bags

鞋袋包箱為 2000 年代台灣的時尚設計品。重視設計與品牌。台灣的萬國通路 Eminent 袋包箱是外銷國際的質優產品。

圖 91-93.萬國通路 Eminent 旅行專用袋包箱，在歐洲意大利袋包箱展示櫃可發現。

市場創新設計的需求，台灣設計教育亦成立時尚設計科系。台北黎明科技學院於 2010 年代成立時尚設計系，學生之創新作品累獲獎。時尚設計為時代新趨勢。

圖 94-96.
手作小皮鞋鑰匙鍊與創新手提包 / 黎明技術學院創作教學用作品
設計創作：翁能嬌
設計博士

(7)台灣特產品 Taiwan specialty

茶葉為台灣特產品，因此喝茶一向是台灣人日常生活習慣的飲料。1970年代起，台灣人漸漸習慣於喝咖啡，到 2000 年年代，喝咖啡變成是台灣人日常生活習慣的飲料。各種咖啡品牌興起，包括外來的星巴克(STARBUCKS)及台灣的伯朗咖啡(MR. BROWN)。因受到喝咖啡空間的影響，喝茶的茶館也開始講究飲茶的空間、桌椅、茶具與服務的企劃設計，尋求喝茶的舒適與氣氛，喝茶又變成特別珍貴的東方台灣文化。

- 台灣茶
 烏龍茶、高山茶
 地方性品牌：東方美人茶、台東鹿野紅烏龍
 城市性品牌：天仁茗茶
- 飲品：世界頂尖的台灣特產品
 葛瑪蘭威士忌 Whisky KA VA LAN ，總部在台灣宜蘭，持續多年獲國際評定為世界頂尖威士忌。

圖 97.台灣茶
圖 98-99.左台灣 KAVALAN 包裝禮盒(酒與杯)與手提包裝袋，右 KAVALAN Whisky

(8)揚名國際的台灣音樂 Famous Taiwanese Music

台灣代表性的音樂，讓世界聽見台灣。

李登輝總統時代，其夫人率領台灣原住民音樂團約 50 人在義大利羅馬國際大廳集會。參加人員包括台灣駐義代表及義大利貴賓，共約百人。由李總統夫人代表總統致詞之後，隨由台灣原住民音樂團體以兩排雁字形緩慢起步舞，並以優美的合聲，震撼全場。參加的義大利貴賓，包括羅馬大學音樂系主任，均受撼動。

圖 100-101.台灣的歌聲，第一次在義大利悠揚的傳播。

圖 102.2017 年 7 月，台灣屏東的「希望合唱團」參加 羅馬國際合唱節，以排灣族民謠
　　　獲全世界金獎。南投由 11 歲到 18 歲的青少年組成的「親愛愛樂弦樂團」參加奧地
　　　利維也納國際青少年音樂節比賽，獲得金獎。國際評審肯定：「具有豐富的生命力，
　　　令人印象深刻」親愛愛樂弦樂團獲「維也納國際青少年音樂節」比賽冠軍(註 13)。

(9)台灣棒球王國 - 從紅葉少棒（台東鄉）崛起

Taiwan Baseball Kingdom：Rise from the Red Leaf Young Team.

紅葉少棒隊，台灣台東縣延平鄉的紅葉國小成立的棒球隊。

1968 年 8 月 25 日以 7：0 的懸殊比數擊敗日本關西地方選拔出來的少棒
明星隊。(台灣全國人均振奮)。

促成台灣於 1969 年組成金龍少棒隊進軍美國賓州威廉波特的世界少棒大
賽，開啟台灣棒球史的時代。

2017，U12 世界盃 / 台灣 5 轟扣倒美國，台灣出現：陽岱鋼、陳偉殷、陳
金鋒。

2017 台北世大運 Team TAIWAN 有史以來成績最佳。

1960 年代只楊傳廣，紀政兩人。2017 年 8 月 30 日台灣運動健身文化開
端。舉重、標槍、羽球、短跑、網球、26 金、90 獎。德媒：民族自豪感
在台灣前所未有的高漲，台灣年青人的力量讓世界看到！

圖 103-104 台灣從台東紅葉少棒隊開始，成為棒球王國。

圖105. 2017年8月30日台灣運動健身文化開端。舉重、標槍、羽球、短跑、網球獲世界26金牌。

(10)台灣代表性特有產物 Taiwan's representative endemic products

在國際人士的心目中，什麼是台灣代表性的特有產物？

從動植物與山水三方向思考：

● 動物：黑熊、喜鵲

● 植物：油桐花、蘭花

● 山水：玉山、阿里山、日月潭

圖 106-111.台灣代表性特有產物

9.從工業設計的觀點,探討台灣文創產品

From an industrial design perspective,
Explore Taiwan Cultural and Creative Products
鄭源錦接受台北科技大學工業設計系謝瑩怡講師訪談
時間:2020 年 1 月 19 日
地點:台北內湖

(1)從工業設計的觀點,什麼是文化創意產品? 如何界定台灣文化創意產品?
From an industrial design point of view, what is a cultural creative product? How to define Taiwan's cultural creative products?

A.一個地區或國家的族群生活風俗習慣,為追求衣食住行育樂合乎需求
,發掘並表現其地區或國家的特色,創造設計功能與造型具有代表其文
化特質與品質,包含形色材質結構與功能價值的產品,即為文化創意的
產品。

B.台灣的文化
 ●從族群上觀之:有原住民文化、閩南文化、客家文化與各國外來融合
 的多元文化。

- ●從環境上觀之：有山地文化，圍繞台灣四週的平地文化，與沿海的島國海洋文化。
- ●從氣候上觀之：有春夏秋冬，四季文化。
- ●從歷史上觀之：二次大戰前，受荷蘭、明清與日本教育的影響。

 戰後，受中國國民政府教育的影響；1996台灣總統民選，實施民主自由制。台灣開始建立現代的民主文化。2014起，台灣行政院實施推行文化創意的產業政策。

 由經濟部、文建部(文化部)及教育部，三方分工合作執行。
- ●工業設計觀之：1960 OEM-MIT／Made in Taiwan 產品全球分工合作。

 1970 ODM-DIT／Design in Taiwan 提倡原創設計。

 1980 OBM-BIT／Brand in Taiwan 創導自創品牌與自有品牌。

 1990 BIPA-Brand International Promotion Association／Taiwan 建立台灣國際自創品牌推廣協會。

 2000 CCI-Culture Creative Industry 提倡文化創意產業，由行政院推行。

 2010 Branding in Taiwan 品牌台灣，由經濟部推動。

以台灣各地區生活需求，創造設計功能與造型具有台灣各地區價值的文化特質，包含功能、形色、材質、結構及表面處理，與國外有差異性的產品，即為台灣文化創意的產品。

惟優良的台灣文化創意產品，注重識別體系，品質與品牌形象，可建立台灣文化風格創意設計的產品；讓國內外大眾知道是台灣的優良設計品。如此，得界定為台灣文化創意產品。

(2)文化創意產品的特色為何？
What are the characteristics of cultural creative products?

文化創意產品具有代表地區或國家的特色特質，功能形色材質結構及表面處理與國外有差異性；通常與一般無差異性的生活用品不同。在台灣與國外有很多產品均大同小異，看不出是何地的原創設計品？

例如；一般市場上電視、電腦、手機、冰箱，看起來似均相同，看不出有何特別差異性？然而，例如；1970 年代台灣大同電鍋，因東方人以米食為

主，與西方人烤麵包機不同。

1980年代台灣巨大、美利達、太平洋腳踏車。功能特色馳名國際。2000
年代台灣 GOGORO 電動機車等。

為台灣代表文化特質與品質，形色材質結構功能價值的文化創意產品；雖然
市場上已經有仿製品，原創設計品仍為台灣第一代有價值的文化創意產品。

(3)您認為文化創意產品對文化會產生什麼衝擊？

What impact do you think cultural creative products have on culture?
文化創意產品對原本的文化會產生衝擊與影響。優質的文化創意產品對地
區或國家的生活品質水準與格局提高，品牌形象提升，並能持續革新發展。
受外來族群和國外產品的刺激與互動，又會產生另一革新文化創意產品；促
使地區或國家的文化創意產品更進步，並能產生文化創意產業！

(4)您認為到 2020 年，台灣文化創意產品發展的困難點為何？

In your opinion, by 2020, what are the difficulties in the development of cultural and creative products in Taiwan?

- 對台灣國家的認同與自信不明確。因 1949 至 1996 年代，台灣接受中國
 方向的教育深；台灣文創教育至 2020 年代仍遲緩不清。台灣文化創意設
 計常被中國方向的設計混淆。

- 設計教育心態一窩蜂的鼓勵獲得已商業化之德國的 IF 與 Red Dot 獎為榮
 。忽視台灣自己的優良設計獎價值與自信。格局小，水準參差不齊。台灣
 從戰後至今，如同日本、韓國一樣，往往崇尚歐美的教育及設計文化
 ，尚未完全肯定自己的設計與製品。然而，日本吸收並研究歐美的優勢之
 後，建立日本第一的理念。韓國在戰後不僅吸收歐美的優勢，1995 年前後
 即研究日本與台灣設計推廣的方法，奮發圖強肯定自己產品。韓國人愛國，
 用韓國貨，讓韓國 2000 年後在國際間崛起。台灣對肯定與使用自己的產
 品之觀念，極待加強。

- 台灣文創產品的可讀性文獻，及台灣對國際推廣的優質外文文獻待加強。

- 站上國際設計舞台的人才待鼓勵。

- 國家設計推廣的有力領導人才待培養。

(5)台灣文化創意產品發展應該用何對策？

What measures should be taken for the development of Taiwan's cultural creative products?

●確實實施台灣文創的設計教育。

●鼓勵合乎時代潮流，建立被國內外認知的台灣文化創意設計風格產品。

●推廣台灣文創文獻；並加強出版對國際推廣的優質外文文獻。

●培植國際語文之設計人才，站上國際設計舞台，讓國際人士認知台灣。

●培植國家設計推廣的有力領導人。

(6)從工業設計的角度看文化創意產業未來趨勢?

Looking at the future trend of cultural and creative industries from the perspective of industrial design

●世界各國均一方面持續創造其文化創意產業，強調表現各國的特色；另一方面，持續創造開發世界通用的國際文化創意產業，為必然趨勢。

●文化創意產業的設計，強調產品的使用功能 Function 與造型 Style，並注入感性的設計 Emotional design。

●科技與 AI 的持續發展會運用融合在創意新產品上。

(7)您認為台灣文化創意產品應如何推廣至國際?

How do you think Taiwan's cultural and creative products should be promoted internationally?

●建立自信，鼓勵建立台灣文化風格創意設計的產品。

●在國際界發表、展覽、演講、推廣行銷。

●推出並運用台灣優良設計標誌(Taiwan Good design mark)與精品標誌(Taiwan Excellence mark)在文化風格創意設計的產品。

●培植國際語文之設計人才，積極參與國際工業設計社團協會ICSID的活動；與世界各國交流合作。

●台灣交通部觀光局已出版 Travel in Taiwan 英文版；經濟部應出版 Design Innovation in Taiwan 國際版；教育部應出版 Design Education in Taiwan 國際版；以國際語文出版品，推廣至世界。

●鼓勵外國人才研究台灣文化創意的產品與產業，台灣經費協助出版與推廣，文化創意設計是邁向未來持續發展的橋樑。

(三)台灣的人事物特色 Taiwanese Characteristics of things

1.電影 The Film

林福地(悲情城市) 1964

郭南宏(一代劍王) 1968

張毅(我這樣過了一生) 1985

侯孝賢(悲情城市) 1989

王童(無言的山丘) 1992

魏德聖(賽德克巴萊) 2011

李安(少年 PI) 2012

齊柏林(看見台灣) 2013

黃信堯(大佛普拉斯) 2017

(1)李安導演是台灣在國際上的品牌

李安 2013 年「少年 PI 的奇幻漂流」榮獲奧斯卡金像導演獎。2016 年 10 月 29 日榮獲英國電影學院大不列顛獎「最佳導演獎」。李安從「斷背山」一片，深受全球電影界讚賞。在台灣的電影院，從其導演的「推手」,「囍宴」即可領會其智慧。

(2)李安電影導演的成功因素是什麼？

- 用英文打入國際界，整合國際團隊(視覺特效、音樂、與攝影)。獲 oscars 85，其 Life of PI 入圍 11 項。
- 持續不斷創作，專業形象塑造與宣廣。
- 建立國際人脈，每部電影用不同主題，用不同國家演員。李安受其妻林惠嘉(美國生物科技博士)鼓勵，1990年推手劇本，獲台灣新聞局優良創作獎。之後，陸續推出1994喜宴、1995飲食男女、1996理性與感性、2001 臥虎藏龍、2006 斷背山。
- 2013 完成少年 PI 第一部 3D 電影獲 oscars 85，每部主題，均用心切入核心。

(3)啟示：一個人在國際界成功的條件是什麼？

- 國際語文：英文表達與人群溝通、認知、了解與信任。
- 專業知識：一項頂尖專技。
- 天地人機：善用時間、運用地點、善結人緣、掌握機運(際遇)。

2.媒體 Media

自由時報是台灣 2000 年代的第一大報。自由時報(原名自由日報)是一家創立於 1980 年 4 月 17 日的台灣平面報紙媒體。創辦人林榮三先生一生熱愛台灣，以建立台灣價值為使命。創辦初期因受到政治環境的限制，因此相當辛苦，然而創辦人意志堅定，持續維護推動台灣的自由與價值為使命，終於 2000 年代成為台灣的第一大報。同時，自由時報並創辦林榮三文學獎活動，堅持累積台灣文學資產與價值。2017 年 11 月 4 日舉辦了第 13 屆文學獎的頒獎典禮。參賽作品共 1966 件。內容包括短篇小說，新詩與散文，對台灣文學的推廣以及人才的培植有重大的意義。

圖 112.創辦人林榮三

3.宗教 Religion

宗教的影響力量在無形之中深入人心。「佛教，天主與基督教，回教」為世界三大宗教。雖然均創導教育大眾仁愛之心，惟各種教義有差異。台灣因少子化與養老問題，尤以 2000 年代起，引進泰國、菲律賓、印尼等國人士來台灣工作者漸多。印尼人多數不吃豬肉，便是宗教教育的影響力量。

台灣人多數是多神教，敬佛也敬廟內的神；佛教與道教，以及各種宗教均敬仰。在台灣令人敬仰的宗教，是影響大眾心靈向上，終身學習的典範。

(1)行天宮的玄空師父

玄空師父黃欉是台灣樹林人。1968年起先後完成台北市與北投行天宮，及新北市三峽行修宮。1969年成立財團法人台北行天宮，成立圖書館並設置教育中心，免費開放民眾研習進修。包括電腦手機藝文以及醫學專題講座等課程，對台灣民眾之教育有貢獻。其格言:「讀好書、說好話、行好事、做好人 Motto：Read good books, speak good words、Do good things、Be a good person」人生哲理，甚具影響力。

圖 113.玄空師父黃欉
圖 114.行天宮(位於台灣台北松江路)

(2)法鼓山的聖嚴法師

聖嚴博學多聞公正慈祥，甚獲許多企業家敬仰。是台灣大眾心目中的宗教哲學家。他的格言也獲得群眾感受甚深：「面對它、接受它、處理它、放下它，說好話、做好事、轉好運。」

圖 115.聖嚴法師

4.運動 Motion

2014 年 3 月太陽花學運，優秀的年輕代，影響整個國家，建立台灣文化設計風格的力量。因抗議執政的黨在立法院輕易地要通過對台灣不安的法案。優秀的年輕代領導人林飛帆推動，利用網路的力量，一夜之間號召了 50 萬人，喚醒了台灣公民的愛國力量。(註 14)

公民的力量呈現，在 11 月台灣的九合一選舉，政治素人柯文哲醫師成為台灣首都台北市長。影響課程微調運動；白色時代力量產生。2016 年，太陽花學運的黃國昌與閃靈樂團林昶佐當選立委。蔡英文當選台灣總統。

圖 116-117.太陽花學運與領袖林飛帆(圖片來源：自由時報 2014.6.28)

5.人權與自由 Human rights and freedoms

「自由時代周刊」創辦人鄭南榕，為爭取台灣人的言論自由，抵抗當時台灣當政者的獨裁，1989 年 4 月 7 日自焚殉道，其抗暴的精神令台灣愛國的大眾感到震撼。台灣進入民主的時代，2017 年政府明訂 4 月 7 日為言論自由

日。長久抵抗專制爭取言論自由的過程中，自 1976 年 12 月 10 日的國際人權日，高雄發生民眾訴求台灣民主與自由，終結黨禁和戒嚴的美麗島事件。至 1989 年鄭南榕的精神，民主運動令人感慨萬千。

6.體育 Physical education

1968 年棒球—紅葉少棒擊敗日本，1969 年金龍少棒擊敗美國，台灣成為世界少棒王國。到 2017 年代，楊傳廣、紀政、王建民、陽岱鋼、陳偉殷等揚名國際。

7.企業 Enterprise

1960 年到 1990 年代，大同林挺生董事長，家電企業台灣第一，企業識別體系與品牌形象創立的先鋒。台塑王永慶董事長，塑膠企業台灣第一，聯合企業識別體系與品牌形象創立的先鋒。

1990 年到 2020 年代，台積電張忠謀董事長，半導體企業跨世界，政經兩界受敬重。鴻海郭台銘董事長，零組件企業跨世界，第一位合併日本大企業 Sharp 的經營者。

8.國貿 International trade

1971 年到 2010 年代，外貿協會武冠雄秘書長創立外貿協會。提倡國際雙向對外對內貿易，支持與推動設計，為繁榮台灣國貿與設計的先鋒。

經濟部李國鼎部長首創台灣新竹科學園區，促成科技的發展。推薦鄭源錦至外貿協會創立設計中心：讓設計功能與經貿結合，發揮設計力量。

9.設計 Design

1980 年到 2000 年代，ODM-Orignal Design Manufacturering 創始人，台灣外貿協會鄭源錦處長與玩具公會崔中理事長。提倡台灣的原創設計與設計自主的 ODM 運動；影響 OBM 品牌的產生。

10.品牌 Brand

1980 年到 2000 年代，台灣品牌推動人，外貿協會劉廷祖秘書長、鄭源錦處長與經濟部工業局楊世緘局長提倡，聯合推薦宏碁電腦施振榮董事長。建立台灣國際自創品牌協會 BIPA-Brand international Promotion Association / Taiwan。

(四)台灣的設計教育 The Education of Taiwanese Design

1.設計倫理與多元教育 Design Ethics and Multiple Education

(1)設計倫理 Design Ethics:

為設計職場上成功的工作行為法則與規範。設計職場上,同事、主管、上司、部門間與外界協力單位間協調溝通,建立與掌握人際機運,使工作如期執行成功。

專案設計企劃與調查、設計的步驟流程與方法,及各種設計競賽與推廣活動等,隨著時代潮流、科技的演變、組織與工作人群的互動,而產生各種不同的變化。工作時,職場上的言行,需有合理的規範與行為(Moral principle and standard of behavior)

(2)多元教育 Multiple Education:

隨著時代潮流的演變,國際趨勢的影響,台灣的設計教育分類越來越細,越來越專業。從 60 年代大學窄門,入學競爭激烈,到 2000 年代,台灣少子化的影響。不少大專院校必須在北中南各交通要道做學校廣告,並且有不少學校深入各地做招生的工作。因此,一般的教師除了教學工作,需做學校的服務,以及每學期的招生工作。

大學部以及碩士班,博士班的教學方法均需加以探討,才能適合大學生以及研究生的實際需求。由於設計教育與職場實際需求,國內外的師生交換策略,以及設置符合國外留學生的適應能力與需求,不少學校也設置全程英語教學課程。一方面提升教師的職場與教學能力,以提升學生的設計技能與職場競爭力,另方面提升設計教育的國際競爭力。2000 年代,台灣已經是多元化的設計教育,每所學校均有其風格與特色。每個系所均有其專業的能力與形象。

2.教育與國際觀 Education and International View

(1)台灣的國家定位與 ABT 理念 Taiwanese national positioning and ABT philosophy

1949 年中華民國退據台灣。聯合國與美國承認中華人民共和國之後,中華民國即被打壓模糊掉。台灣成為一個實質獨立的民主國家,台灣人必須比其他國家的人民更努力,建立與推廣台灣自己的民主價值。

1990 年代前,台灣的留學生每年均以美國為目標。同時,在美國出生的台灣人越來越多,台灣因為一向接受來到台灣的國民黨之中式教育,因此在美國出生的台灣人均被稱為 ABC,意思是 America Born Chinese,然而 2000 年代的今天,必需修正以前的講法,應該稱之為 ABT,意思是 America Born Taiwanese,才合乎當代實際的理念。

2000 年代起，有不少年輕人開始留學歐洲，包括荷蘭、英國、德國等，台灣均需要有當代的理念。

(2)正體字與文字之美 Orthographic (Regular text) and the beauty of words

台灣所使用的文字以正統的漢字為主，日本則以部分的漢字，應用在其文字之上。中國共產黨將漢字簡化，推動簡體字。台灣與中國共產黨的文字注音符號亦不同。由於中國現在為聯合國會員，因此全世界的漢字文體幾乎以中國的簡體字為主，而台灣的漢字被稱呼為繁體字。這是不正確的講法，台灣的文字是正體字，即 Original Calligraphy，具有文字之美，才是正確的講法。

(3)設計推廣人才與國際語文 Design Promotion Talent and International Language

台灣的設計教育從 1960 年代開始，至 2021 年累積 60 年的經驗與人才，然而台灣的局面，必須發奮圖強，持續培植各種設計人才的能力，為了提升台灣國際設計的競爭力，設計推廣人才尤為重要。

國際設計推廣人才必須提升國際語文能力，為一個必要的方向。同時，必須建立台灣被國際認同的語言。假如有海外人士提問：台灣的官方代表性語言是什麼？如果說是所謂的國語 Chinese language，海外人士混淆不清，這是台灣的國語嗎？台灣是使用正體字，中國使用簡體字，並且發音各地不同，因此，將目前所謂的國語，以 National Taiwanese language 表示較明確，也比較具有未來性。如此，全球人士較容易辨識台灣。這是值得探討研究的問題。

(五)台灣設計的未來 The Future of Taiwanese Design

1.開發與建立屬於台灣被國際認同的高品質設計創新產品
Development and establishment of high-quality design and innovative products that are internationally recognized in Taiwan.

設計創新是永無止境，永恆持續的工作。設計創新是生活品質的思想力量，惟有開發與建立屬於台灣自己被國際認同的高品質形象設計產品，台灣的設計始具有未來挑戰性的價值。

2.建立國際認同的優質形象，做好設計與製造，推廣與行銷，品牌與服務
Establish a high-quality image recognized internationally, and do well in design and manufacturing, promotion and marketing, branding and service.

台灣於 1979 年 3 月 16 日起，在經濟部的鼓勵下，責成外貿協會建立「設計中心」。以設計的力量提升產業的產品設計水準，品質與形象，促進內外銷。為顧及台灣在國際間的全面性高品質形象，結合台灣設計界的力量，與包裝設計與實驗、視覺傳達設計、設計策略與管理及推廣的力量並進。

1981 年 5 月起創辦全國大專院校設計展，規模逐年擴大，至 1993 年即馳名全球。1987 年 11 月起創辦台北國際交叉設計營，至 1993 年世界各國設計專家 67 位先後來台，與產業界及設計界交流產品設計品質與形象的實務。惟至 1993-1994 年間，國際界認定台灣以製造見長；對台灣的設計並未全面性的瞭解。

德國、英國、義大利在國際間之形象佳，設計普遍被認同。日本則於 1989 年主辦空前最大型的世界設計博覽會，讓西方各國讚賞。日本一向以國際設計推廣為目標，設計也普遍被認同。設計與製造是台灣的強項，推廣與行銷，品牌與服務也必須是台灣的強項：要建立國際認同的「創新設計與優質形象」，國際市場才有機會認同台灣。

3.人才，教育與自信的養成
Talent, education and the development of self-confidence are the basic keys to Taiwan design.

人才是什麼？
人才是企業團隊社會國家的活力與柱石。各種設計領域的企畫與設計創意、設計技術，與設計策略經營管理的引導與執行者。

教育是什麼?

教育是個人與國家思想與觀念形成的力量。培育充實人的知識技能,思考分析與創意。以及待人處事,研判與解決問題的能力。讓人不斷擴充有被利用及奉獻社會大眾的價值。

教育的力量是來自終身持續學習研究產生的結果。淵源很多包括:家庭、學校、個人、社會、國家、國際、宗教、媒體與資訊的力量。

自信是什麼?

是個人對自己任務達成的的信心與信念。

直至 2020 年,自信是多數台灣人重要的心理建設方向。

台灣歷經荷蘭與明清的統治,再經日本 50 年的統治與日式教育。

之後,再經中國國民黨來台的威權統治與中式教育。台灣一直是在被殖民的文化交叉思想中生存。

1996 年 3 月,台灣民選總統誕生:成為東方亞太區的民主自由國家。2003 至 2004 年起台灣行政院提倡的文化創意產業與設計,要建立台灣文化風格設計的台灣作品。因此,必須對建立台灣自己的文化風格設計創作品有自信心,才不被外來的思緒與名詞混淆分散力量!

(1)人才

 A.企劃能力 - 創造力、構思力、理解力、分析力,以及整合的企劃能力為設計師重要的條件。

 B.創意技術 - 執行各種電腦軟體的應用,對創意設計技術有很大的效益。

 C.發表能力 - 台灣及國際通用的語文的表達與組織力,是推廣的條件。國際設計界交流溝通,需雙語能力的培育。

(2)教育

 A.核心價值 - 建立以台灣文化價值為核心的設計教育,體認與瞭解各國的實情與趨勢,建立台灣自己的文化與價值!國際人士才知道台灣的設計與價值!

 B.宏觀國際 - 台灣必需與國際界交流互動,台灣大專院校雖然已與國際界交換學生,得持續研究進行。赴海外留學之碩博研究生不少,重要的是回台灣後,如何與台灣自己的文化與價值融合;重視與思考台灣自己的文化特色,代表及價值。促使台灣設計人踏上國際舞台,推廣台灣的文化與價值!

(3)自信

A. 台灣精神，自信友善 - 愛自己、愛家人、愛自己成長的國家；培養與建立自信友善與自尊積極的精神。

二次大戰期間，德國以最優秀的日耳曼民族為榮，德國人自尊；是優秀的國家。

二次大戰後，日本與台灣均崇敬西洋文物與科技：至 2020 年一直宣揚日本自己文物為榮，同時一直追求設計與科技世界第一的夢想與目標，日本也是優秀的國家。台灣不僅產品的製造與組裝能力優異，持續的創造發明與尋求設計與科技功能的實用，同時產品結構與形色簡潔優美，為台灣設計工程師的特色。台灣精神，自信友善與自尊；必須建立在國內外大眾心中。

B. 國際性格，自尊敬人 - 台灣自 1949 年後，雖然一直受到鄰近大國的政治打壓。1996 年後，成為一個民主自由的國家，總統由人民直選，人民以身為台灣人為榮。二次大戰後，台灣受到歐日美中等各國不同文化的影響甚深，2000 年起逐漸引進泰菲及印尼人士來台工作，成為多元文化的國家。台灣必須與國際友善人士，團體及國家交流互動；國際通用語言，成為重要的工具。台灣必須在日常生活研討會與國內外國際設計舞台上發揮台灣國際設計人的性格，並發揮「企劃能力、設計技能與發表能力」，讓台灣的設計文化與世界各國共同追求創造人類生活的願景。

參考文獻 Reference

(一)參考文獻

第四章

註 1.台北國際交叉設計營 THE TAIPEI INTERNATIONAL DESIGN INTERACTION，簡稱：TAIDI 1987-1993，DESIGN FOR THE FUTURE (第一屆至第六屆 TAIDI)，主辦單位：經濟部工業局 Sponsor：Industrial Development Bureau，MOEA，執行單位：中華民國對外貿易發展協會 Organizer：China External Trade Development Council.(P.139)

註 2.台北國際交叉設計營第七屆(1994)。全面提升工業設計能力計畫。CREATIVE INTERACTION(P.198)

註 3.Design concept／CIT, OEM/MIT, ODM/DIT, Innovalue／IIT , DIM/DIMIT 資料：鄭源錦設計博士 A model for the strategic implementation of design policy in Taiwan, By Dr. Paul Cheng. (P.201)

註 4.參考台灣車壇 50(1953-2003) (P.209)

註 5.Auto online。Haya 報導(P.210)

第九章

註 1.捷運官方網站 http://www.trtc.com.tw／捷運白皮書／捷運公共藝術／公共藝術／捷運工程局/捷運公司) (P.455)

註 2.資料: http://zh.wikipedia.org/wiki/BOT%E6%A8%A1%E5%BC%8F(P.457)

第十章

註 1.外貿協會季刊(1981.3)。設計與包裝第 5 期(P.504)

註 2.自由時報(P.510)

第十一章

註 1.國際萬象 A10 版(2009.10.3)。蔡子岳報導。聯合報夏嘉玲報導(P.513)

註 2.自由時報(2017.4.5)國際新聞報導 AB 版(P.515)

註 3.吳怡靜報導(P.518)

註 4.陳韻涵(2013.2.21)。聯合報要聞 A4 版報導(P.521)

註 5.王莫昀。華盛頓日報/台灣中國時報報導(P.521)

註 6.林宏文 (2015.7.3)。今週刊報導(P.524)

註 7.周品均 (2015.7.3)。今週刊報導(P.524)

註 8.羅寅恪(2015.7.3)。今週刊報導(P.524)

註 9.蔡子岳(2016.5.26)。自由時報國際萬象 A10 版報導(P.526)

註 10.林惠琴、林小雲。自由時報生活新聞 A10 報導(P.527)

註 11.楊綿傑(2017.06.17)。美國匹茲堡國際發明展。自由時報 A14 版報導(P.552)

註 12.賴筱桐(2017.08.01)。台灣致理科技大學。自由時報 B3 版報導(P.552)

註 13.親愛愛樂弦樂團獲「維也納國際青少年音樂節」比賽冠軍(7.10)。自由時報 D6 版報導(P.555)

註 14.洪美秀(2014.5.9)太陽花學運。自由時報焦點新聞 A2 報導(P.563)

(二)參考圖片

第三章

圖 99.徐國忠(1983)。外銷自行車包裝改善研究報告。外貿協會。

圖 100.外貿協會(1983.3)。外銷裝飾陶瓷包裝改善研究報告。外貿協會。

第四章

圖 143.智捷 U5 休旅車。https://www.luxgen-motor.com.tw/。

第五章

圖 30.自由時報(2016.4.5)。鴻海與夏普簽約。A9 版報導。

圖 80.陳世宏(2004.3.1)。星月書房圖 ISBN13：9789867819642。

圖 82.遠流(2013.6.1)。遠流出版社

第六章

圖 140.薩巴卡瑪設計 Anthony 與 James Soames 兄弟。中時電子報。

圖 141.北歐設計總監 Mr. Gideon Loewy。智齡聯盟。

第八章

圖 30.賽德克巴萊海報(2011)。台灣國際設計獎評審特別獎。2012 設計印象
　　　商業服務設計別冊第 60 期，主辦：經濟部商業司，執行：生產力中心。

圖 33.生態綠公司 okogreen 標誌與產品包裝設計(2014)。台北市綠色產業推
　　　動計畫-綠時尚 in Taipei。主辦：台北市政府產發局，執行：生產力中心。

圖 35.設計量能館以「穿石」為題，透過展場空間設計表現出台灣設計
　　　產業的穿透力、持續力(UPAPER 2016.10.11 第 15 頁)。

圖 36.U-pants。台北設計獎頒獎典禮暨商機媒合手冊。

圖 37.對流 Convection。台北設計獎頒獎典禮暨商機媒合手冊。

圖 38.台北新地平線(2016.11.5)。台北市產發局提供。自由時報 AA2。

第九章

圖 20-34.「全球自行車設計比賽」各國入選作品資料(2007)。自行車中心第
　　　十二屆全球自行車設計比賽專刊(行動未來 The future of micro mobility)

圖 70-71.捷運車輛的外觀資料(2017.1.13)。自由時報 A19 全頁廣告

圖 78-81.高鐵照片(95.7.29)，來源 www.idn.com.tw 自立晚報

圖 82.Patrick(2009.6.10)。開幕式網路。

圖 83.Wickedricky(2009.8.5)。閉幕式網路。

圖 84.高雄新地標(2009.1.14)。2009 世運主場館。自立晚報網站。

圖 85.高雄世運會開幕典禮(2009.7.16)。達悟族表演傳統舞蹈。中華日報網站
　　　(圖：路透)。

圖 87.朱沛雄(2017.9.1)。台北世大運台灣隊獲得亮麗成績，慶功遊行。自由時
　　　報 1A1 版

圖 88.李鴻明(2017.8.20)。別具新意的點燃聖火儀式，展現創意。蘋果日報 S1.
　　　S4 版。

圖 89.2017 世大運全世界總計 141 個國家參與。蘋果日報。

圖 90.周永受(2017.8.20)。烏拉圭選手大舉印有台灣國旗的感謝布條進場。蘋
　　　果日報 S1.S4 版。

圖 91.世大運閉幕式阿根廷代表團披我國國旗進場(2017.9.3)。自由時報 A3 版

圖 92.林正堃(2017.8.31)。2017 世大運圓滿閉幕。FISU 會長盛讚：「台灣人熱
　　　情，成就最棒世大運」。自由時報 A3 版。

圖 93.台北市觀傳局圖片(2017.8.31)。自由時報 A14。

第十章

圖 6.麥當勞標誌(1975)。維基百科

圖 10.zara 台北門市外觀。Taiwan News

圖 11.uniglo 標誌。維基百科

圖 12.H&M 標誌。官網

圖 13.微熱山丘。官網

圖 28.行銷台灣與世界的美國麥當勞 McDonald's 標誌。官網

圖 29.行銷台灣與世界的美國星巴克咖啡 Starbucks 標誌。官網

圖 30.伯朗咖啡 MR.BROWN 標誌。官網

圖 33.日本麒麟啤酒 Kirin 標誌。買酒網

圖 34.噶瑪蘭威士忌產品品牌標誌。官網

圖 35.英國約翰走路(Johnnie Walker)標誌與包裝。官網

圖 36.Zara 品牌店面形象。官網

圖 37.UNIQLO 品牌標誌。官網

圖 38.NET 品牌標誌。官網

圖 39.H&M 品牌標誌。官網

圖 40.iphone 品牌標誌。官網

圖 41.台積電(tsmc)品牌標誌。今周刊

圖 42.巨大(Giant)品牌標誌。官網

圖 43.美利達(Merida)品牌標誌。官網

圖 44.太平洋(Pacific)品牌標誌。官網

圖 47.杜拜塔(Burj Khalifa)建築外觀。
www.idesignarch.com/burj-khalifa-the-tallest-building-in-the-world/

圖 79.台灣家具工業理事長蔡崇文捐獻台幣 1,000 萬元給貿協設計中心，作為
優良設計的推廣基金(1987)。貿協產品設計與包裝(29)

圖 86.商業包裝優良外銷包裝設計獎(1987)。大同公司。貿協產品設計與包裝(31)

圖 88.最傑出包裝設計獎(1988)。為南光紙業公司的特耐王包裝箱 T-6 型。貿
協產品設計與包裝(34)

圖 95.最佳產品設計獎(1989)。檸檬黃設計公司。貿協產品設計與包裝(38)

圖 105.達大居室公司的傑出產品設計(1993)。貿協產品設計與包裝(53)

第十一章

圖 1.法新社。http://album.udn.com/

圖 4.比爾蓋茲。紐約時報中文網。https://cn.nytimes.com/

圖 5.博內茲里。https://nakedsecurity.sophos.com/

圖 6.賈伯斯。台灣英文網。https://www.taiwannews.com.tw/

圖 7.施密特。環球華語新聞中心。http://www.cgctv.com/

圖 8.賴瑞與布林。Google 官網

圖 9.貝佐斯。法新社

圖 10.馬克‧佐克貝格 Mark Zuckerberg。https://businessinsider.mx/

圖 11.庫姆。https://www.inside.com.tw/

圖 15.nike plus 穿載式裝置。Nike 官網

圖 16.SONY 穿載式裝置。SONY 官網

圖 17.智慧型隱形眼鏡 google Glass。官網

圖 20.首座 3D 列印辦公樓面，世界因此而變(2016.5.28)。新華網

圖 21.VR 頭載式顯示器。SONY 官網

圖 50.區瑜容。北印度紅菜豆咖哩

（三）參考圖表

第二章

表 1.鄭源錦(2014.11)。2013 年台灣大專院校設計相關系所

第五章

表 1.2003 年台灣十大國際知名的品牌(2003.10.21)。工商時報第 31 版消息

表 2.2003 年全球十大國際認知品牌的探討

表 4.鄭源錦(2003)。提升推廣企業品牌形象圖

表 7.台灣總統大選參選人照片。維基百科／天下雜誌

作者簡介 Author

一生以意志力克服困難，促使台灣設計踏上世界舞台的設計舵手！

鄭源錦 設計博士 **Dr. Paul Cheng** (台灣苗栗人)

國際工業設計社團協會 ICSID	亞洲區台灣顧問
台灣大同公司工業設計組織	首創主管
台灣外貿協會設計處	創處長
台灣外貿協會設計中心	首任主任
台灣設計創新管理協會	創會長

●英國 國立萊斯特-德蒙佛大學 De Montfort
　　University/UK 設計科技/設計管理博士
　　(雙博士)
●英國 國立布魯內爾大學/Brunel University，London West，UK/設計博士後研究員
●德國 國立埃森福克旺造型大學/Essen University，Deutschland/工業設計研究所畢
●台灣 國立師範大學/藝術系畢
　　省立苗栗中學高中部畢/縣立苗栗中學初中部畢/苗栗大同國校畢

1. 德國留學回臺後擔任大同公司工業設計主管，開啟台灣企業設置工業設計組織之先河。在大同建立台灣企業規模百人的國際設計組織，設計師包括台灣、德國、荷蘭、美國與日本等 (1966-1979)
2. 台灣設計創新管理協會(DIMA)創會理事長 (2004)
 中華民國工業設計協會(CIDA)理事長 (1995-1997)
3. 財團法人外貿協會設計處/創辦處長，設計中心/創辦主任 (1979-1998)
4. 創辦台灣全國大專院校新一代設計展 (1981)
5. 建立台灣全國企業優良產品設計獎標誌 (1981)
6. 創辦台灣有史以來第一次在台北舉行的國際工業設計社團協會 ICSID 世界設計大會；將台灣進入國際設計舞台。擔任創辦執行長，當選 ICSID 常務理事 (1995)
7. 1979.5 參加東京亞洲設計會議，1983.5 主辦台北亞洲設計會議
8. 1995.9 代表台灣與日本、韓國三國工業設計協會在台北簽約交流合作
9. 景文科技大學/視覺傳達設計系/專任教授 (2004-2008)
 大同大學/設計系所/碩博士班/兼任教授 (2008-2014)
10. 義大利電子資訊 SMAU 國際展/國際設計評審委員 (1994)
11. 財團法人義大利米蘭台北海外設計中心/總經理 (1998-2000)

12. 財團法人鞋類設計暨技術研究中心 / 總經理 (2000-2002)

13. 台灣經濟部、國貿局、商業司、工業局、農委會、台北市政府產業發展局、生產力中心；設計專案審查委員 / 評審委員 (1980-2008)

14. 台科大、北科大、成大、中原大學、銘傳大學、師範大學、東海大學、大同大學、台中教育大學設計碩士班、博士班 / 口試委員及學校評鑑委員 (1980-2008)

15. 台北中華傳播公司 / 視覺傳達設計師 (1965-1966)

16. 台中宏全國際包裝人文科技博物館文獻與圖檔之建構總顧問 (2010)

17. 籌創設計自主之 ODM 與推廣運動 (1989)

18. 1989 應邀在名古屋世界設計大會演講，美國工業設計協會理事長聽講，來台簽約合作。南非工業設計協會理事長聽講後，於 1991 邀請鄭至約翰尼斯堡、開普敦、德爾本三城市巡迴演講。

19. 代表我國貿協於加拿大加入世界平面設計社團協會(ICOGRADA)，外貿協會成為會員 (1991)

20. 在貿協服務時，建立台灣海外設計中心 (德、義、日等國 1992)

21. 代表我國與英國設計協會在英國 Glasgow 合辦 ICSID、ICOGRADA、IFI 三大聯合世界設計大會。建立台灣國際設計舞台 (1993)

22. 1993 應邀在美國 Aspen 與英國、西班牙、丹麥、日本等五國共同演講後，美國工業設計協會，研析五國的經驗研訂美國設計白皮書，供柯林頓總統參考。

23. 代表台灣參加在古巴舉辦的 ICOGRADA 世界設計大會 (2008)

24. 應邀海外專業設計演講：

 美國華盛頓(1985)、日本名古屋(1989)、新加坡(1990)、瑞典斯德哥爾摩(1991)、南非約翰尼斯堡、開普敦、德爾本(1991)、墨西哥(1991)、美國埃斯本 Aspen(1993)、日本大阪(1993)、北九州(1996)、荷蘭馬斯垂克 Maastricht(1996)、日本大阪(1997)、名古屋(1998)、義大利米蘭(1999)、英國倫敦 Brunel University(2003)、古巴哈瓦納 Havana(2008)、中國泉州(2012)、晉江與泉州(2013)。

25. 榮獲經濟部商業創意設計傑出獎 (2004)

26. 代表著作：

 ● 台灣設計創新的舵手 - 鄭源錦(2005)。經濟部商業司出版。CPC 呂玉清採訪撰文

 ● 台灣的設計政策 Design Policy in Taiwan(2002)。設計博士論文 UK

 ● 鄭源錦設計論文集 Paul Cheng's Design Theses (1985-1997)

 ● 台灣之長程工業設計政策與策略 Taiwan's Long-term Industrial Design Policy and Strategies, (1997)

 ● 西歐旅情(新潮新刊)志文出版社(1976 初版，1979 三版，15000 本)

台北市內湖區康寧路三段 99 巷 28 號
e-mail：paulcheng3919@gmail.com
mobile phone：0910-582-343

感 恩 Thanksgiving

父	鄭阿才	母	張愛妹
兄	鄭源福	嫂	巫梅蘭
	鄭源海		郭二花
	鄭源和		張新蘭
姐	鄭金英		
	鄭順英		
	鄭玉英		
伴	李榮子		
妹	鄭秀英		
	鄭梅英		
	鄭菊英		

鍾肇鴻 (桃園縣立龍潭農校 / 校長)

郭　軔 (台灣國立師範大學藝術系 / 教授)

李大祥 (台北市立成淵中學 / 校長)

林挺生 (台灣大同公司 / 總裁董事長)

王友德 (台灣大同公司 / 產品開發處長)

李國鼎 (台灣行政院經濟部 / 部長)

武冠雄 (台灣外貿協會創辦人 / 秘書長)

何明根 (台灣經濟部工業局副局長 /GMP 協會顧問，海洋大學食品科系教授)

黃隆州 (台灣法人車輛研測中心總經理 / 董事長)

林幸蓉 (台中東海大學工設系 / 教授)

黃國榮 (台北景文科技大學視傳系 / 教授)

Stefan Lengyel (Prof. Essen University, Deutschland/ 德國埃森造型大學工設教授)

Sam Kemple (甘保山 / 大同公司工業設計處設計師，經濟部工業設計顧問)

Kazio Kimura (木村一男 / 日本工業設計協會理事長。名古屋設計基金會執行長)

Tom Cassidy (Prof. De Montfort University，UK/ 英國萊斯特，德蒙佛大學教授)

鄭源錦　敬上 2021 年 3 月

國家圖書館出版品預行編目(CIP)資料

台灣設計策略的演變：台灣設計史 ＝ Taiwanese
Design History：The Development of design strategy
in Taiwan 1960-2020 / 鄭源錦(Paul Cheng)作. -- 初版.
-- 新北市：華立圖書股份有限公司, 2021.05
580面；21x29.7公分
ISBN 978-957-784-914-4(精裝)
1.設計策略 2.台灣 3.鄭源錦 4.品牌 5.國際設計
964 110006282

台灣設計策略的演變－台灣設計史
Taiwanese Design History-
The Development of design strategy in Taiwan 1960-2020

作者：鄭源錦
Author：Dr. Paul Cheng

協　力：李榮子
編　輯：王瑞卿、邱虹璇、游雅涵、尤文心、侯芷璇
封面 / 整合編輯設計：翁能嬌

鄭源錦設計創新管理研究中心
地　址：台北市內湖區康寧路三段99巷28號
e-mail：paulcheng3919@gmail.com
電　話：0910-582-343

出版者：華立圖書股份有限公司
地　址：236新北市中和區員山路504號5F之9
電　話：02-22217375
印刷者：昕皇企業有限公司
地　址：235新北市中和區板南路671號10F
電　話：02-22250090
初　版：2021 年 05 月
ISBN：978-957-784-914-4(精裝)
定　價：1,500元

實體行銷通路：台北三民書局
　　　　　　　台北市中正區重慶南路1段61號、台北市中山區復興北路386號
網路行銷通路：博客來、蝦皮商城、三民書局及網路書店、松根出版社網路書店